世
偉大
建築奇蹟

GREAT ARCHITECTURAL WONDERS

MOOK

世界偉大建築奇蹟

GREAT ARCHITECTURAL WONDERS

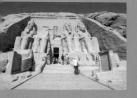

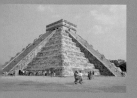

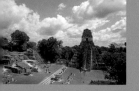

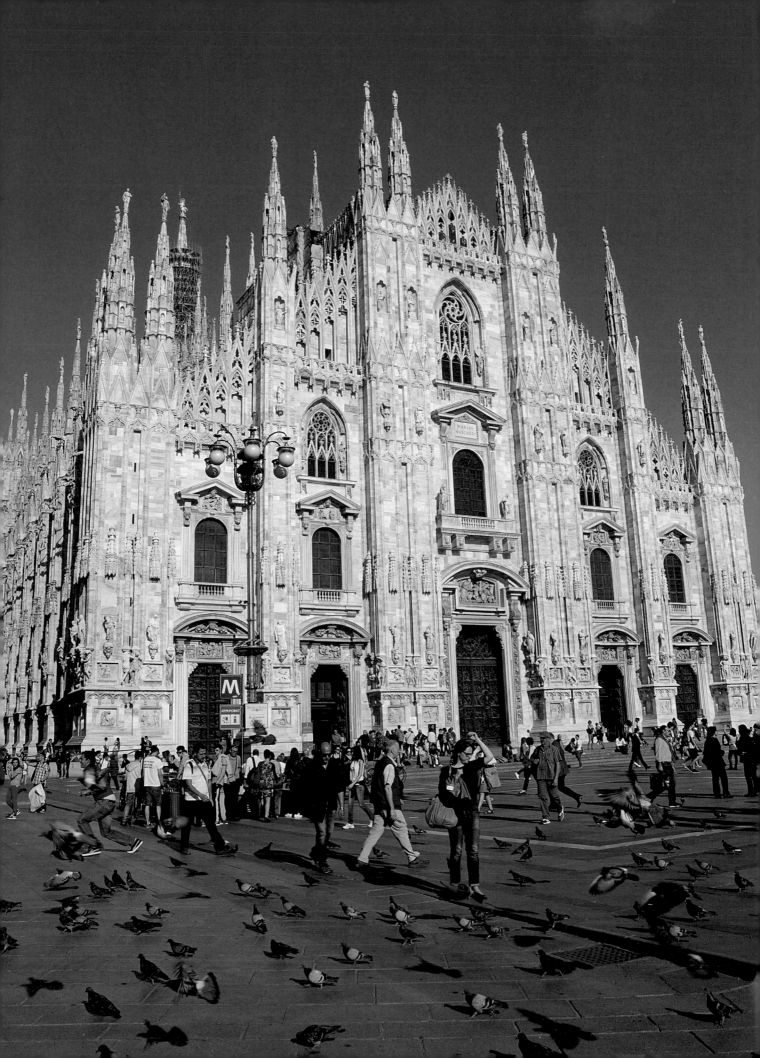

世界偉大建築奇蹟

GREAT ARCHITECTURAL WONDERS

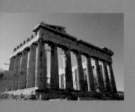
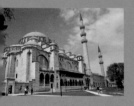

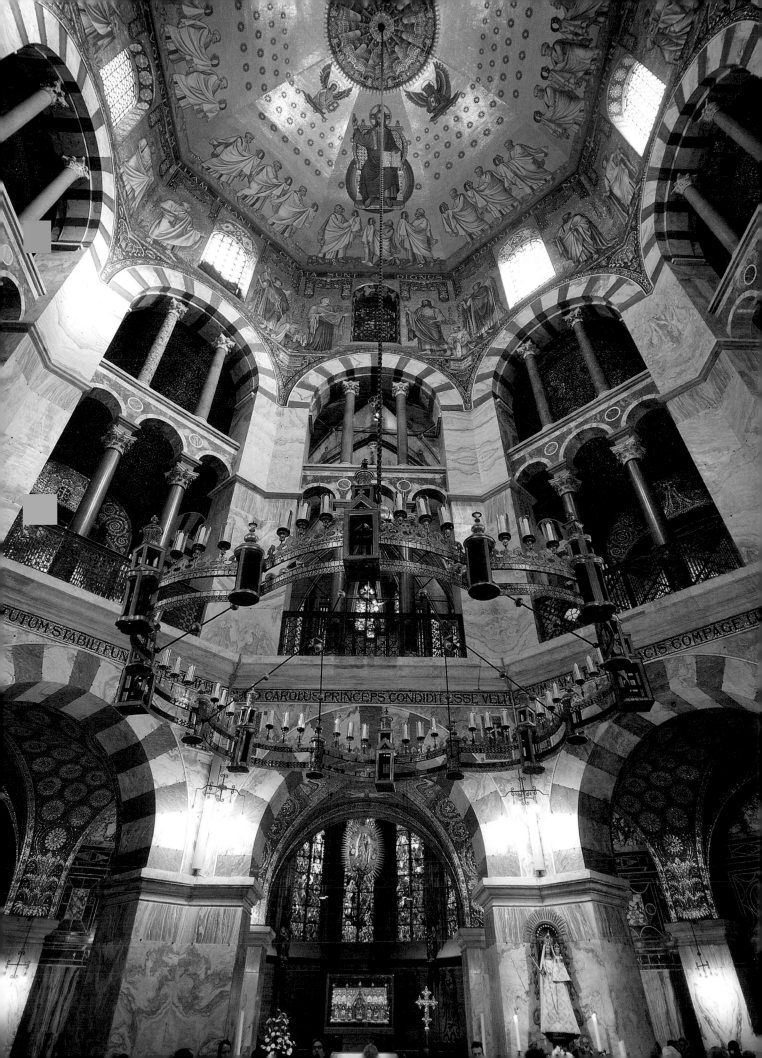

世界偉大建築奇蹟

GREAT ARCHITECTURAL WONDERS

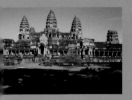
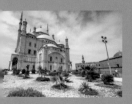

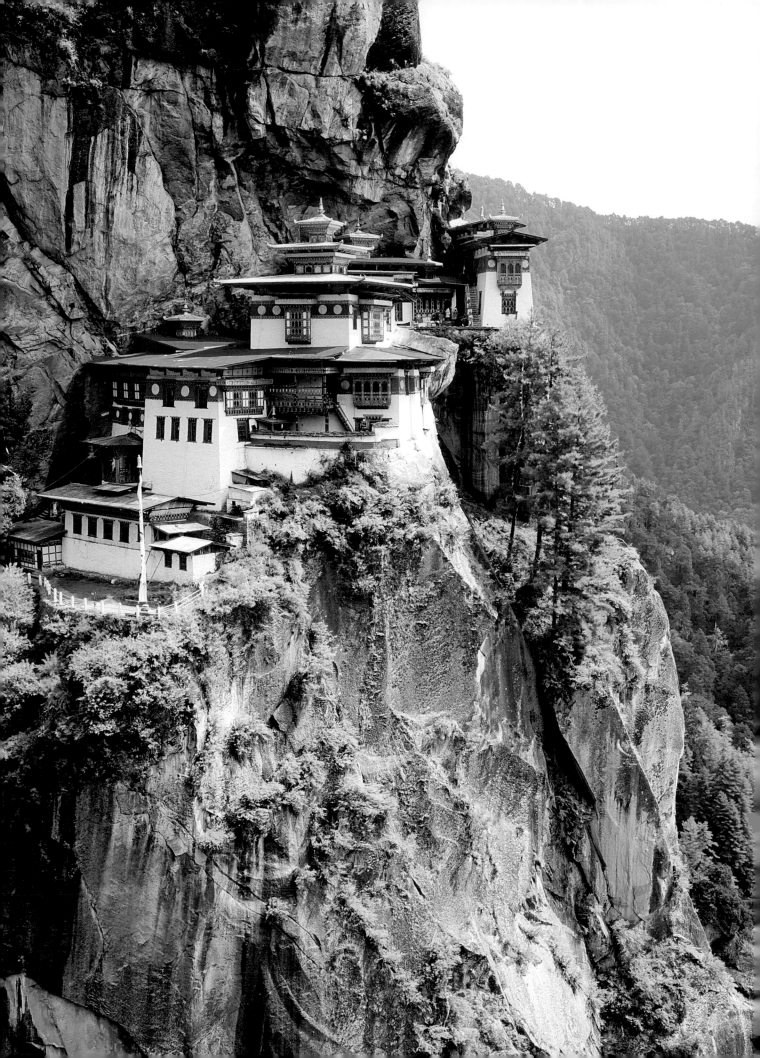

# 世界偉大建築分佈圖

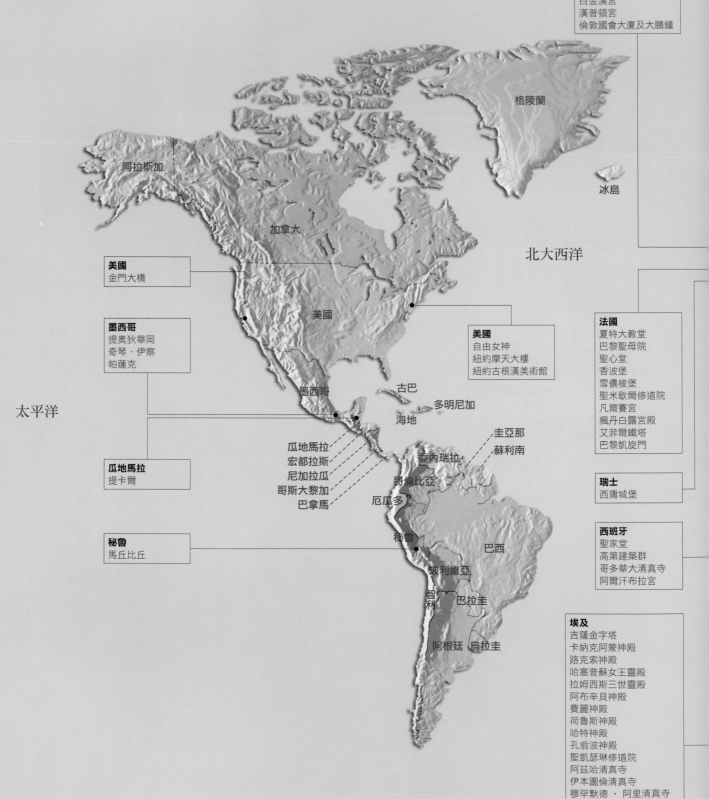

**英國**
巴斯羅馬浴池
西敏寺
肯特伯里大教堂
聖保羅大教堂
倫敦塔
愛丁堡城堡
溫莎城堡
白金漢宮
漢普頓宮
倫敦國會大廈及大鵬鐘

格陵蘭

冰島

阿拉斯加

加拿大

北大西洋

**美國**
金門大橋

美國

**墨西哥**
提奧狄華岡
奇琴‧伊察
帕蓮克

**美國**
自由女神
紐約摩天大樓
紐約古根漢美術館

太平洋

古巴

多明尼加

海地

墨西哥

**瓜地馬拉**
提卡爾

瓜地馬拉
宏都拉斯
尼加拉瓜
哥斯大黎加
巴拿馬

圭亞那
蘇利南

委內瑞拉

哥倫比亞

厄瓜多

**法國**
夏特大教堂
巴黎聖母院
聖心堂
香波堡
雪儂梭堡
聖米歇爾修道院
凡爾賽宮
楓丹白露宮殿
艾菲爾鐵塔
巴黎凱旋門

**瑞士**
西庸城堡

**秘魯**
馬丘比丘

秘魯

巴西

**西班牙**
聖家堂
高第建築群
哥多華大清真寺
阿爾汗布拉宮

玻利維亞

智利

巴拉圭

阿根廷　烏拉圭

**埃及**
吉薩金字塔
卡納克阿蒙神殿
路克索神殿
哈塞普蘇女王靈殿
拉姆西斯三世靈殿
阿布辛貝神殿
費麗神殿
荷魯斯神殿
哈特神殿
孔翁波神殿
聖凱瑟琳修道院
阿茲哈清真寺
伊本圖倫清真寺
穆罕默德‧阿里清真寺

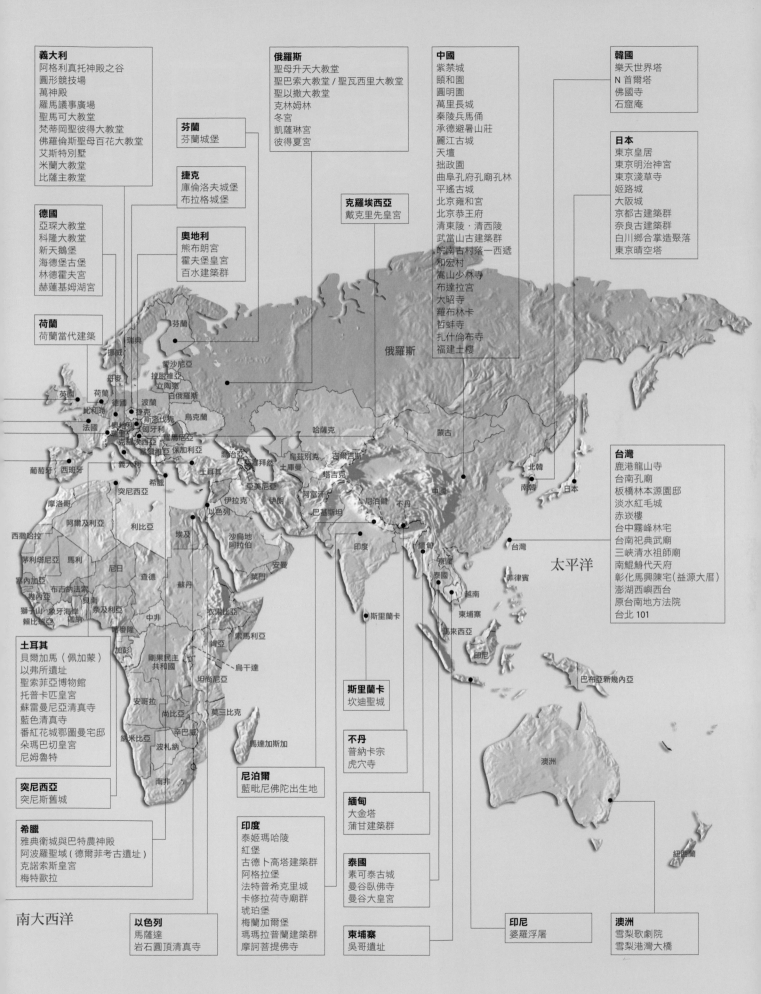

**義大利**
阿格利真托神殿之谷
圓形競技場
萬神殿
羅馬議事廣場
聖馬可大教堂
梵蒂岡聖彼得大教堂
佛羅倫斯聖母百花大教堂
艾斯特別墅
米蘭大教堂
比薩主教堂

**芬蘭**
芬蘭城堡

**捷克**
庫倫洛夫城堡
布拉格城堡

**奧地利**
熊布朗宮
霍夫堡皇宮
百水建築群

**德國**
亞琛大教堂
科隆大教堂
新天鵝堡
海德堡古堡
林德霍夫宮
赫蓮基姆湖宮

**荷蘭**
荷蘭當代建築

**俄羅斯**
聖母升天大教堂
聖巴索大教堂／聖瓦西里大教堂
聖以撒大教堂
克林姆林
冬宮
凱薩琳宮
彼得夏宮

**克羅埃西亞**
戴克里先皇宮

**中國**
紫禁城
頤和園
圓明園
萬里長城
秦陵兵馬俑
承德避暑山莊
麗江古城
天壇
拙政園
曲阜孔府孔廟孔林
平遙古城
北京雍和宮
北京恭王府
清東陵・清西陵
武當山古建築群
皖南古村落—西遞
和宏村
嵩山少林寺
布達拉宮
大昭寺
羅布林卡
哲蚌寺
扎什倫布寺
福建土樓

**韓國**
樂天世界塔
N 首爾塔
佛國寺
石窟庵

**日本**
東京皇居
東京明治神宮
東京淺草寺
姬路城
大阪城
京都古建築群
奈良古建築群
白川鄉合掌造聚落
東京晴空塔

**台灣**
鹿港龍山寺
台南孔廟
板橋林本源園邸
淡水紅毛城
赤崁樓
台中霧峰林宅
台南祀典武廟
三峽清水祖師廟
南鯤鯓代天府
彰化馬興陳宅(益源大厝)
澎湖西嶼西台
原台南地方法院
台北 101

**土耳其**
貝爾加馬（佩加蒙）
以弗所遺址
聖索菲亞博物館
托普卡匹皇宮
蘇雷曼尼亞清真寺
藍色清真寺
番紅花城鄂圖曼宅邸
朵瑪巴切皇宮
尼姆魯特

**突尼西亞**
突尼斯舊城

**希臘**
雅典衛城與巴特農神殿
阿波羅聖域 (德爾菲考古遺址)
克諾索斯皇宮
梅特歐拉

**以色列**
馬薩達
岩石圓頂清真寺

**尼泊爾**
藍毗尼佛陀出生地

**印度**
泰姬瑪哈陵
紅堡
古德卜高塔建築群
阿格拉堡
法特普希克里城
卡修拉荷寺廟群
琥珀堡
梅蘭加爾堡
瑪瑪拉普蘭建築群
摩訶菩提佛寺

**斯里蘭卡**
坎迪聖城

**不丹**
普納卡宗
虎穴寺

**緬甸**
大金塔
蒲甘建築群

**泰國**
素可泰古城
曼谷臥佛寺
曼谷大皇宮

**束埔寨**
吳哥遺址

**印尼**
婆羅浮屠

**澳洲**
雪梨歌劇院
雪梨港灣大橋

南大西洋

太平洋

9

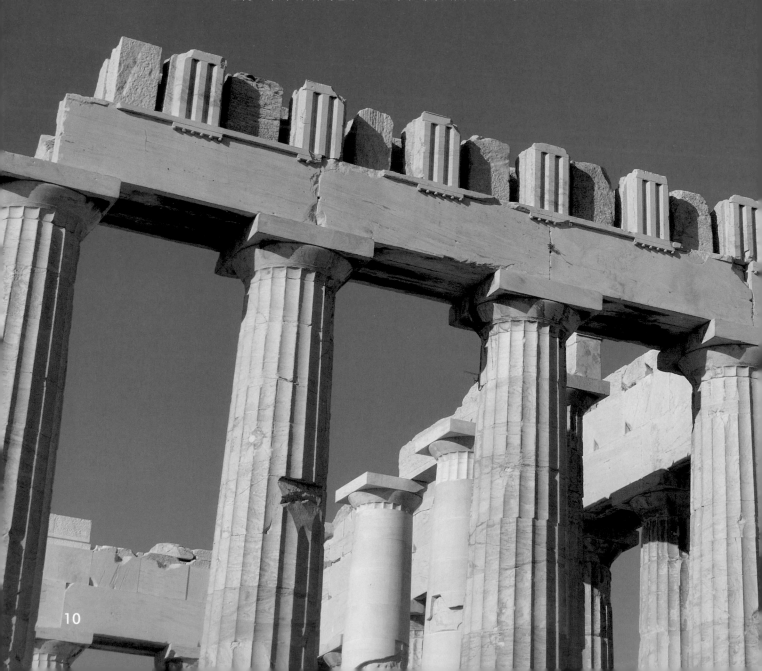

# 發現偉

談起紐約，會自然想到手舉火炬的自由女神像；
提起雪梨，便想到貝殼形狀的歌劇院，至於埃及的金字塔、羅馬的圓形競技場、希臘的神殿⋯⋯
更是文明與建築永遠分割不開的印記。每個世代，每一個地方，每一座城市，
總有一種代表性建築，它不僅反映當地的歷史經歷，更是該地文明的象徵。

# 大建築奇蹟

## 各類型世界文明建築藝術

　　在旅行中，首先能對旅人產生視覺衝擊的人類文化成就，非建築藝術莫屬。透過建築的三度空間，可以帶領你穿透幾千年的人類文明歷史演進；透過建築結構與形式，可以進而瞭解不同文明對於建築物的不同思考。

　　建築的發展始於文明之初，隨著地域、種族、氣候、信仰、生活方式不同，逐漸發展出屬於自己文明的脈絡，然後透過征戰、交流、傳播，站穩世界建築舞台。

　　埃及文明首先上場，在西元之前近三千年的歷史裡，創造出金字塔、方尖碑、神殿等巨形建築，方石、圓柱、軸線式設計的神殿建築開世界建築的先河，當古老文明走到盡頭，地中海另一端的古希臘代之而起。

　　愛琴海是歐洲文明的起源，接下來的兩千多年歲月，歐洲建築領導了世界建築潮流，從古希臘、古羅馬，到基督教興起之後，基督文明主宰整個歐洲建築、繪畫、音樂藝術的發展，世界各大文明中，唯獨歐洲建築具有清楚的發展脈絡，古典時期、拜占庭時期、仿羅馬式、哥德式、文藝復興式、巴洛克式、洛可可式、古典主義、歷史主義、新藝術，當代建築……每個時期風格與形式都有一套清楚完整的論述。16世紀之後，隨著地理大發現，帝國殖民主義興起，所謂的歐洲風格遍布全球，直到現代，歐洲文明仍然是世界建築的主流。

　　除了基督文明之外，以宗教信仰為前提而發展出來的建築藝術還包括了印度教、佛教及伊斯蘭。佛教誕生於西元前6世紀，伊斯蘭則直到西元7世紀才誕生，儘管不若埃及歷史悠久，但兩者的建築形式，多少都各自融合了印度次大陸以及西亞近東地區的在地風土，特別是這兩地分別屬於印度河流域及兩河流域的發源地。既是宗教建築，信徒祭祀及朝拜的寺廟和清真寺自然成為這兩大文明建築的代表。

　　中國建築在世界建築藝術中自成一格，以木構框架為主要承重體系，屋頂形式複雜多變，中國傳統建築不強調突出單體，而以建築的排列組合、實體和空間相互搭配取勝，不求高聳，而是橫向層層向外開展。即便後來佛教東傳，都能把外來文化轉化為中國的獨特形式。日本建築承襲自中國，同樣屬於整個東方建築藝術體系。

　　在歐洲人來到美洲之前，美洲建築也是獨自發展，和埃及不約而同都產生了金字塔形狀的建築，只是一個是皇室的陵墓，一個則是作為宗教獻祭之用，金字塔頂端還蓋了神廟。

# 王權與信仰的力量

　　不論哪個文明創造出什麼樣的建築，除了現代因為技術精良、資本募集、建築師創意，而產生古人不能及的建築形式之外，能夠稱得上偉大的建築，大致可區分為兩種類型：一是因為王權統治而誕生的王宮、陵墓或防禦工事，另外就是基於信仰的力量所促成的教堂、寺廟、清真寺或神殿。在古代，這兩者經常是合而為一的，當王權與信仰結合，其產生的力量往往超越人類尺度所能完成，故而能創造「奇蹟」。

　　這些巨大工程背後所代表的，是成千上萬的人力、巨額的財力、高超的藝術技巧、嚴密的社會組織，以及強大的資源管理能力，而王權統治無疑是最大的驅動力量，才能完成這些君王生前所住的宮殿、死後埋葬的陵墓，以及威嚇敵人的防禦工事。

　　北京紫禁城內有九千多個房間，得動員上百萬人才能完成；北京頤和園以及俄羅斯聖彼得堡的冬宮，如果不是當年慈禧太后、俄國女皇耗費龐大國家財力，不會在短時間內建成今日所見的規模；法老為自己身後所打造的金字塔，除了古埃及人展現超乎想像的

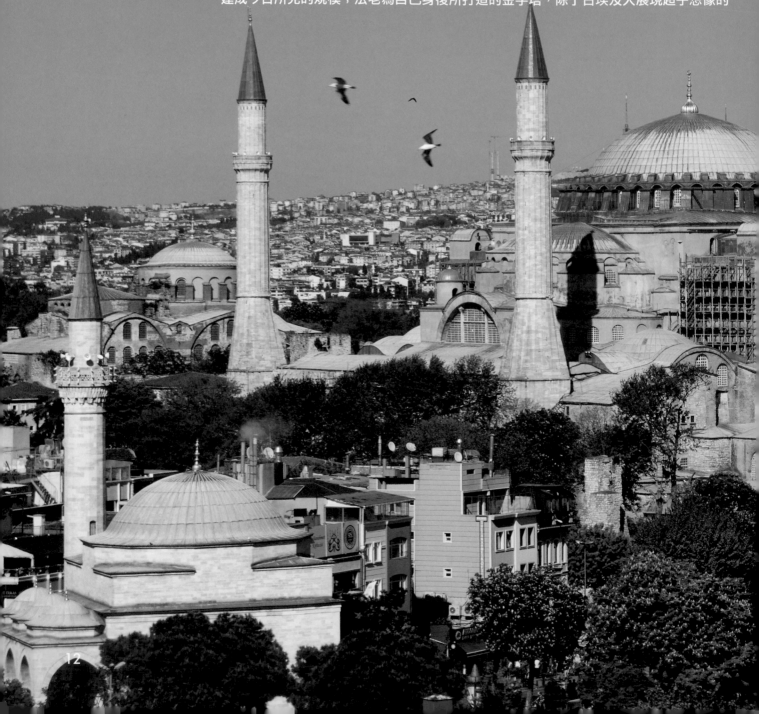

天文、建築、數學、幾何等知識之外，若非古埃及社會嚴謹的行政管理制度，是無法動員成千上萬的技工、農民來採石、鑿石、搬運。

當然，宗教信仰不僅合理化了統治者的正統性和權威，更是團結平民百姓投身偉大工程的力量來源。

在埃及，阿布辛貝神殿雖名為神殿，但其實是王權的紀念物，大殿門口四尊巨大的拉姆西斯二世(Ramesses II)雕像除了用來威嚇敵人之外，也要告訴自己的子民：「朕即是神」，這可以從神殿裡敬奉的，除了三座守護神之外，第四尊就是拉姆西斯二世自己得到證明。

三千多年之後，同樣的手法也可以在柬埔寨的吳哥窟中看到。大吳哥城百茵廟(Bayon)中著名的「吳哥的微笑」，據說就是吳哥王朝加雅巴曼七世(Jayavarman VII)本身，頗有把自己化身為佛祖的味道。

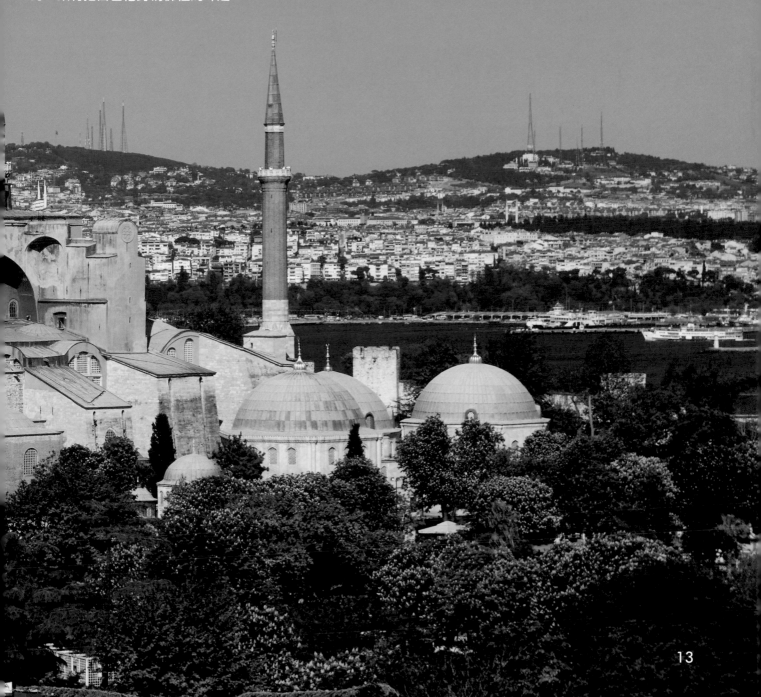

# 偉大建築的締造者

　　儘管人力、財力、權力、信仰很重要，卻更需要一位能發揮創意及提供技術的執行者，一位偉大的建築師有時候就等同於一座偉大建築，名留千古。

　　在埃及，偉大的祭司印和闐(Imhotep)被奉為埃及的建築之神與醫藥之神，他發明了圓柱建築，同時也是史上第一個使用「方石」的人，他的天才使得埃及金字塔能在短時間內突破技術，從階梯而彎曲，進而成為今日所見到的三角錐形金字塔。

　　在歐洲，每個時代總能誕生幾位代表性的建築師，而他們通常也是藝術史上著名的藝術大師，例如文藝復興時期的米開朗基羅、巴洛克的貝尼尼。梵蒂岡聖彼得大教堂更是集合了義大利史上建築天才的風格於一體，包括布拉曼特(Donato Bramante)、羅塞利諾(Rossellino)、山格羅(Antonio da Sangallo)、拉斐爾(Raphael)、米開朗基羅、貝尼尼、巴洛米尼(Borromini)、卡羅馬德諾(Maderno)、波塔(Giacomo della Porta)、馮塔納(Demenico Fotana)等。

伊斯蘭世界裡，也誕生過偉大的建築師。軍人出身的土耳其建築師錫南(Koca Mimar Sinan)曾經讓拜占庭風格的聖索菲亞教堂起死回生，轉變成鄂圖曼風格的清真寺，他一生蓋了超過三百座清真寺，而其代表作蘇雷曼尼亞(Sülemaniye)清真寺，也為鄂圖曼帝國的清真寺立下典範，由他的弟子所蓋的伊斯坦堡藍色清真寺，即無法超脫錫南的成就。

進入當代建築之後，建築師的地位更形重要。高第之於聖家堂、艾菲爾之於艾菲爾鐵塔、伍仲(Jørn Utzon)之於雪梨歌劇院，還有萊特的紐約古根漢美術館、蓋里(Frank Gehry)的畢爾包古根漢美術館、貝聿銘的羅浮宮玻璃金字塔，都是建築物與建築師畫上等號。

當然，現代建築與過去經驗是截然不同的，新的建材加上電腦輔助，再結合建築師的創意，終於解放了建築的形式，除了追求垂直高度的摩天大樓，難以捉摸的建築樣貌也一再顛覆傳統。

不論傳統或現代，也不論動機為何，人類在建築工藝上追求極致的表現，不僅創造出不朽藝術，更宣示了永恆的價值。

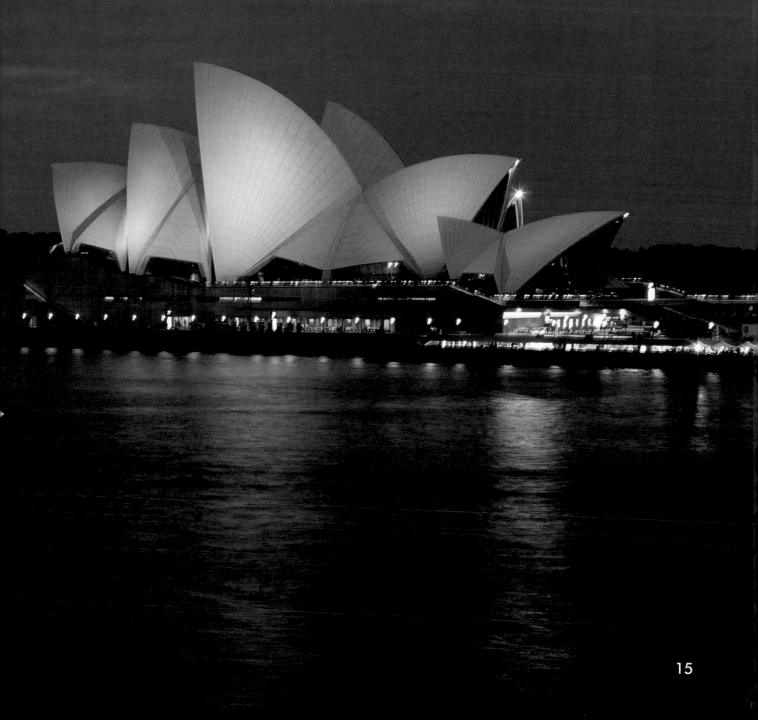

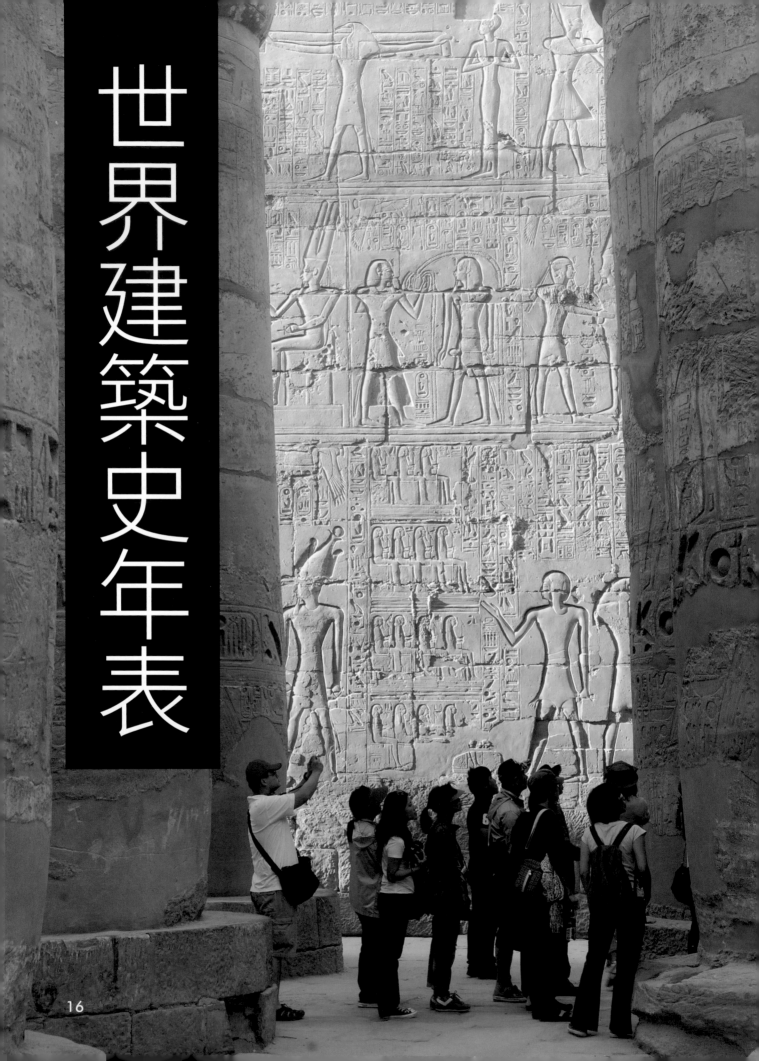

世界建築史年表

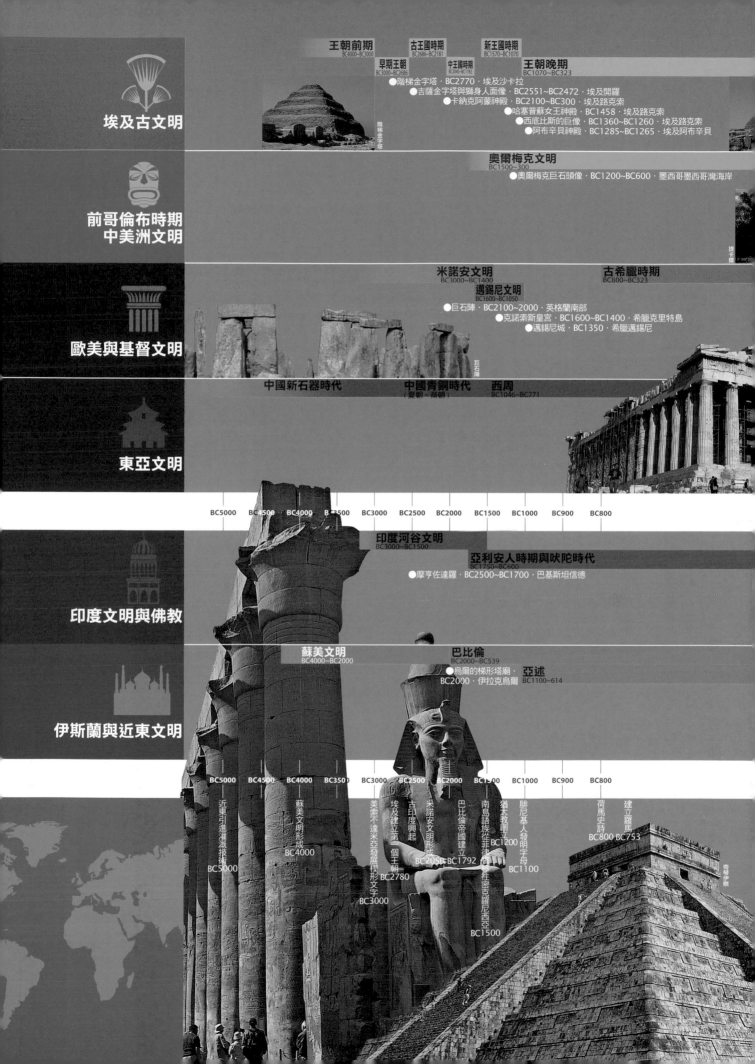

埃及古文明

王朝前期
BC4000~BC3000

古王國時期
BC2686~BC2181

新王國時期
BC1570~BC1070

早期王朝
BC3000~BC2686

中王國時期
BC2040~BC1782

王朝晚期
BC1070~BC323

●階梯金字塔・BC2770・埃及沙卡拉
●吉薩金字塔與獅身人面像・BC2551~BC2472・埃及開羅
●卡納克阿蒙神殿・BC2100~BC300・埃及路克索
●哈塞普蘇王神殿・BC1458・埃及路克索
●西底比斯的巨像・BC1360~BC1260・埃及路克索
●阿布辛貝神殿・BC1285~BC1265・埃及阿布辛貝

階梯金字塔

前哥倫布時期
中美洲文明

奧爾梅克文明
BC1500~300
●奧爾梅克巨石頭像・BC1200~BC600・墨西哥墨西哥灣海岸

提卡爾

歐美與基督文明

米諾安文明
BC3000~BC1400

古希臘時期
BC800~BC323

邁錫尼文明
BC1600~BC1050

●巨石陣・BC2100~2000・英格蘭南部
●克諾索斯皇宮・BC1600~BC1400・希臘克里特島
●邁錫尼城・BC1350・希臘邁錫尼

巨石陣

東亞文明

中國新石器時代

中國青銅時代
（夏朝、商朝）

西周
BC1046~BC771

BC5000　BC4500　BC4000　BC3500　BC3000　BC2500　BC2000　BC1500　BC1000　BC900　BC800

印度文明與佛教

印度河谷文明
BC3000~BC1500

亞利安人時期與吠陀時代
BC1750~BC600

●摩亨佐達羅・BC2500~BC1700・巴基斯坦信德

伊斯蘭與近東文明

蘇美文明
BC4000~BC2000

巴比倫
BC2000~BC539

●烏爾的梯形塔廟
BC2000・伊拉克烏爾

亞述
BC1100~614

BC5000　BC4500　BC4000　BC3500　BC3000　BC2500　BC2000　BC1500　BC1000　BC900　BC800

近東引進灌溉技術
BC5000

蘇美文明形成
BC4000

美索不達米亞發展楔形文字
BC3000

埃及建立第一個王朝
BC2780

古印度興起
BC2050

米諾安文明形成
BC2000

巴比倫帝國建立
BC1792

南島語族從菲律賓往密克羅尼西亞
BC1500

猶太教創立
BC1200

腓尼基人發明字母
BC1100

荷馬史詩
BC800

建立羅馬
BC753

奇琴伊察

## 托勒密王朝時期
BC323~BC30
- ●荷魯斯神殿·BC237~BC57 年·埃及艾德芙
- ●費麗神殿·BC237~·埃及亞斯文

<span>阿布辛貝神殿</span>
<span>荷魯斯神殿</span>

## 薩波特克文明
BC500~800

## 馬雅文明
BC300~900
- ●提卡爾·BC200 年~800·瓜地馬拉提卡爾
- ●帕蓮克城·BC100 年~1100·墨西哥帕蓮克
- ●提奧狄華岡城·BC100~1700·墨西哥提奧狄華岡
- ●烏斯馬爾·600~900·墨西哥猶加敦烏斯馬爾

<span>提奧狄華岡城</span>

## 羅馬帝國
BC30~476

## 希臘化時期
BC323~BC30
- ●圓形競技場·72~96·義大利羅馬
- ●萬神殿·118~125·義大利羅馬

## 拜占庭帝國
324~1453
- ●大聖母馬利亞教堂·432~440·義大利羅馬
- ●聖索菲亞大教堂·532~537·土耳其伊斯坦堡

- ●雅典衛城與巴特農神殿·BC447~BC438 年·希臘雅典

## 戰國
BC475~BC221

## 秦 漢
BC202~220

## 大和時代
BC300~592

## 飛鳥時代
592~710

- ●萬里長城·BC221~1644·中國
- ●嵩岳寺塔·520·中國河南嵩山
- ●法隆寺·607·日本奈良
- ●大雁塔·647·中國西安

<span>巴特農神殿</span>
<span>萬里長城</span>

| BC700 | BC600 | BC500 | BC400 | BC300 | BC200 | BC100 | 0 | 100 | 200 | 300 | 400 | 500 | 600 | 700 |

## 前孔雀王朝與孔雀王朝時期
BC600~BC100

## 貴霜王朝時期
BC100~300

## 笈多王朝時期
300~500

- ●桑奇佛塔·西元前 3 世紀~5 世紀·印度中央邦
- ●阿育王石獅柱·BC243·印度那但格村
- ●阿旃陀石窟·西元前 2 世紀~6 世紀·印度馬哈拉施特拉
- ●仰光大金塔·585~·緬甸仰光
- ●巴米安大佛·7 世紀·阿富汗巴米安
- ●婆羅浮屠·8 世紀~9 世紀

<span>婆羅浮屠</span>

## 薩珊王朝
BC224~651

## 阿拔斯王朝
750~1258

## 波斯
BC550~BC331

- ●辛納赫里布皇宮·BC702~BC693·伊拉克尼尼微
- ●波斯波利斯皇宮·BC515~BC450·伊朗波斯波利斯
- ●泰西封 皇宮·550~560·伊拉克巴格達南部
- ●岩石圓頂·688~692·以色列耶路撒冷
- ●大馬士革大清真寺·706~715

<span>哥多華清真寺</span>
<span>阿茲哈清真寺</span>

| BC700 | BC600 | BC500 | BC400 | BC300 | BC200 | BC100 | 0 | 100 | 200 | 300 | 400 | 500 | 600 | 700 |

佛陀誕生
BC563

波斯國王居魯士大帝即位·孔子誕生
BC550

羅馬第一共和
BC509

蘇格拉底去世
BC399

柏拉圖去世
BC347

亞歷山大大帝及位馬其頓
BC336

耶穌被釘十字架
30AD.

貴霜王朝推廣佛教至全印度
100

基督教成為東羅馬帝國國教
392
~400

西羅馬帝國滅亡
476

波里尼西亞居民定居復活節島
~400

玄奘開始西行取經
~629670

穆罕默德生於麥加
~570 卒670
600

伊斯蘭教進入北非
700

巴格達成為伊斯蘭阿拔斯王朝首都
762

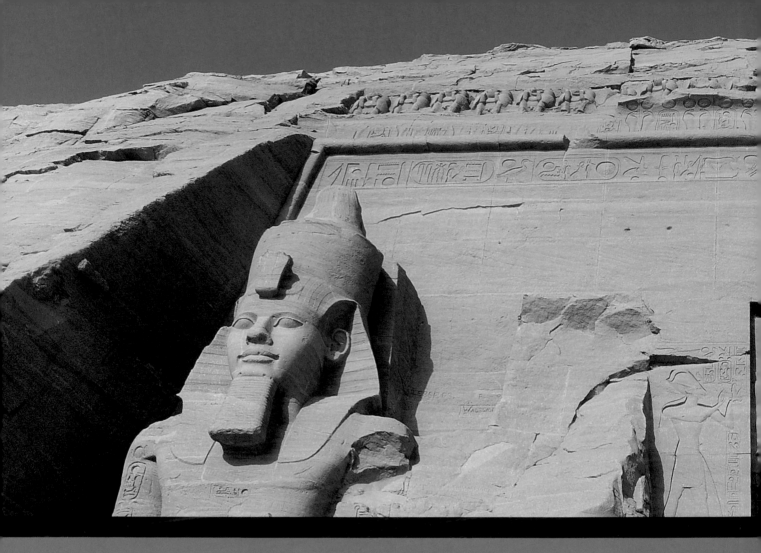

# 埃及古文明建築

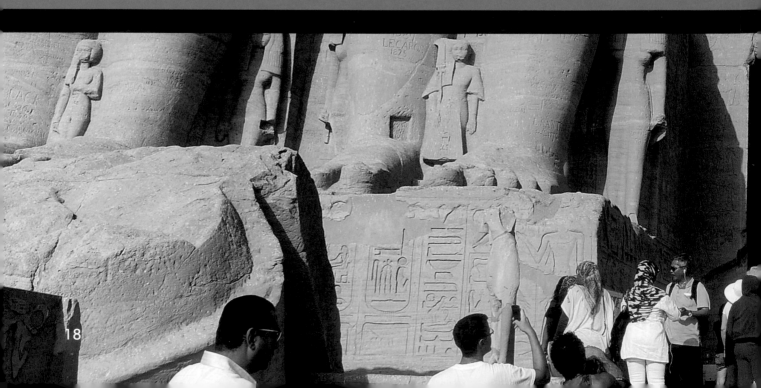

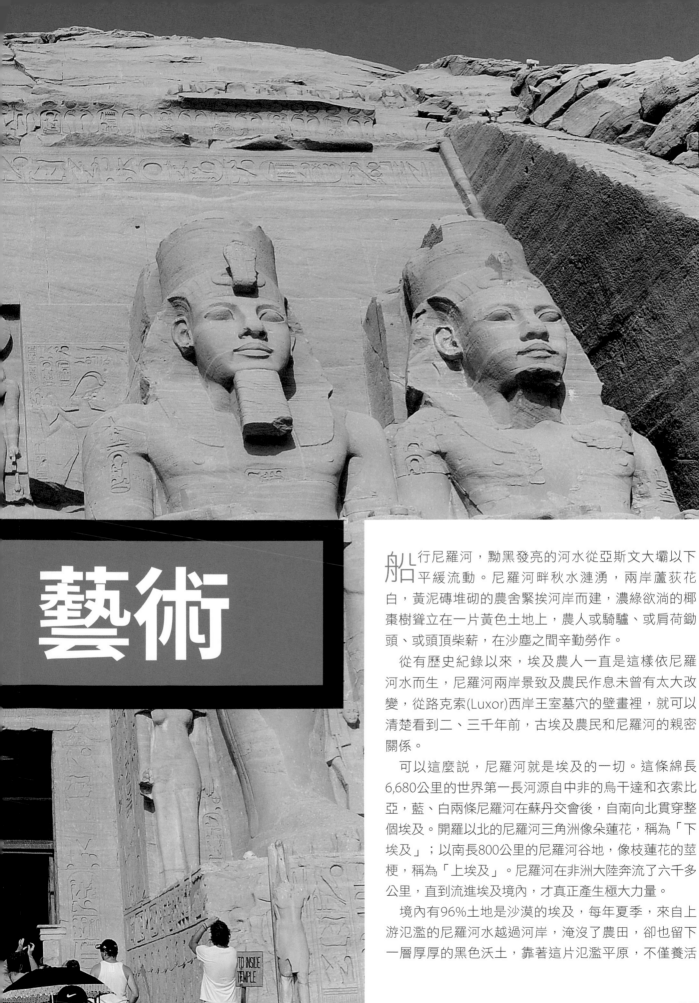

# 藝術

船行尼羅河，黝黑發亮的河水從亞斯文大壩以下平緩流動。尼羅河畔秋水漣湧，兩岸蘆荻花白，黃泥磚堆砌的農舍緊挨河岸而建，濃綠欲淌的椰棗樹聳立在一片黃色土地上，農人或騎驢、或肩荷鋤頭、或頭頂柴薪，在沙塵之間辛勤勞作。

從有歷史紀錄以來，埃及農人一直是這樣依尼羅河水而生，尼羅河兩岸景致及農民作息未曾有太大改變，從路克索(Luxor)西岸王室墓穴的壁畫裡，就可以清楚看到二、三千年前，古埃及農民和尼羅河的親密關係。

可以這麼說，尼羅河就是埃及的一切。這條綿長6,680公里的世界第一長河源自中非的烏干達和衣索比亞，藍、白兩條尼羅河在蘇丹交會後，自南向北貫穿整個埃及。開羅以北的尼羅河三角洲像朵蓮花，稱為「下埃及」；以南長800公里的尼羅河谷地，像枝蓮花的莖梗，稱為「上埃及」。尼羅河在非洲大陸奔流了六千多公里，直到流進埃及境內，才真正產生極大力量。

境內有96%土地是沙漠的埃及，每年夏季，來自上游氾濫的尼羅河水越過河岸，淹沒了農田，卻也留下一層厚厚的黑色沃土，靠著這片氾濫平原，不僅養活

19

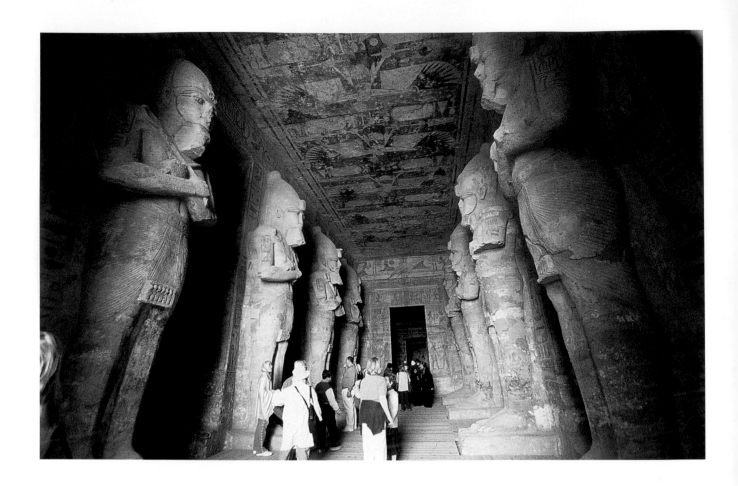

了世世代代的埃及子民，更孕育出擁有高度社會組織
與工藝技術的埃及古文明。

　　根據古埃及的曆法，一年分為氾濫(Akhet)、耕種
(Peret)、收割(Shemu)三季，埃及人的生活循著這三
個時節週而復始地運作著。由於尼羅河一年至少有三
個月的氾濫，農地無法耕作期間，空下大批閒置的農
工，如此龐大的人力，正好被法老王用來蓋金字塔、
神殿，以及複雜的墳墓建築群。

　　今天旅人來到埃及，不論從非洲第一大城開羅開
始，還是從亞斯文溯尼羅河北上，所有埃及古文明精
華，全數集中在尼羅河沿線。其中尤以吉薩(Giza)金
字塔、卡納克阿蒙(Amun at Karnak)神殿、阿布辛貝
(Abu Simbel)神殿，並列為埃及三大必看的古文明遺
址。這三座遺址恰好呈北、中、南分布，吉薩金字塔
就在開羅附近，卡納克阿蒙神殿居於尼羅河谷地中部
的路克索，阿布辛貝則位於埃及最南端與蘇丹交界之
處。從這三處不朽的古文明，恰好可以看出尼羅河對
埃及建築的影響，以及古埃及人的高度智慧。

　　尼羅河年年所呈現的洪水與乾旱，依尼羅河所區分出
的上埃及與下埃及，再加上白晝與黑夜、黑暗與光明、
死亡與復活等自然現象，使得埃及人在意識上對二分的

概念極為執著，這種概念就表現在建築與都市規劃上。

　　路克索即兩千多年前新王國時期的首都底比斯
(Thebes)，都城跨越尼羅河兩岸，是當時全球最大的
城市。日出的東方代表重生，因而崇拜阿蒙(Amun)太
陽神的神殿遍及東岸；日落的西方代表死亡，於是皇
家陵墓都建於西岸，從這裡就可以明顯看到古埃及文
化二元對立的特質。

　　埃及神殿建築有著巨型塔門、堅實的護牆，高聳的
方尖碑，一排排刻著象形文字和宗教圖案的圓柱，以
及供奉神祇的聖壇。路克索東岸兩座最著名的神殿當
屬卡納克阿蒙神殿和路克索神殿，而以卡納克阿蒙神
殿最具可看性，儘管現在所殘存的遺跡還不到當年的
十分之一，卻依然保有埃及神殿典型的磅礴氣勢。

　　埃及神殿建築有幾個元素深深影響著後世，這其
中包括了圓柱，以及軸線式設計的神聖建築。圓柱的
概念來自成束的蘆葦，原本是用來固定泥磚牆的，後
來變為石材建築中的基本要素；而埃及建築師把紙莎
草、蓮花、棕櫚葉形狀雕在圓柱頭的手法，也被往後
古希臘建築師借用。

　　發明圓柱建築的，就是被奉為埃及建築之神與醫藥
之神的大祭司印和闐(Imhotep)。他同時也是建築史上

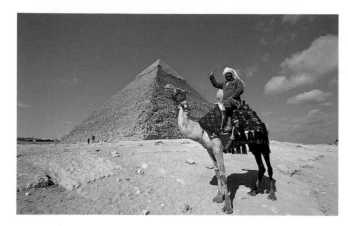

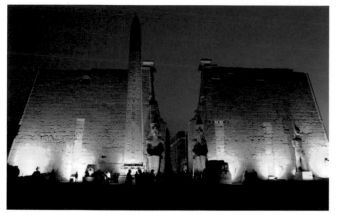

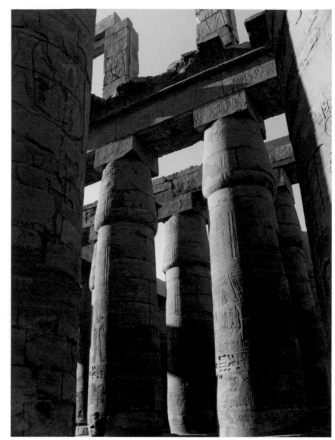

第一個使用「方石」的人，也就是把堅硬石材磨整拼成一個光滑的連續平面，這也足以說明金字塔的石塊為何可以堆疊得這麼工整，石縫之間卻連一張薄紙也插不進。

所謂的軸線式設計，指的是神殿愈往內走，空間愈小，也愈暗、愈隱密，最後放置神祇及聖船的聖壇，只有法老王和祭司得以進入。以卡納克阿蒙神殿為例，最外面的節日廣場和擠滿大柱的多柱大廳恰好成強烈對比，再往後頭的聖壇走，變得十分陰暗，只有屋頂的柵格窗會透進些許光線。

位於埃及最南端的阿布辛貝神殿，在眾多埃及神殿中卻是個例外。它建在人跡罕至的埃及與蘇丹交界處，距離埃及的南方大城亞斯文還有近300公里之遙。這座神殿除了敬奉神明之外，最主要的功能，就在於揚顯建廟者的威武功績及威嚇敵人的作用。

這座由三千年前拉姆西斯二世(Ramesses II)所打造的神殿，是直接在砂岩山壁上雕刻出來，裡面所敬奉的，除了三座守護神之外，最重要的就是拉姆西斯二世自己。霸守門面的四尊拉姆西斯二世巨像，以神聖不可侵犯的眼神嚇退來自南方的奴比亞人和蘇丹人。

說到金字塔，當然是任何人來到埃及必定朝聖之地。開羅西南方的尼羅河西岸，自吉薩以南，迆邐著一長串大大小小約80多座金字塔。其中最知名的，當然是吉薩那三座排成一列的金字塔，彷彿天上獵戶星座掉下來的一串腰帶。

三座吉薩金字塔分別屬於古王國時期的古夫(Khufu)、他的兒子卡夫拉(Khafre)、孫子孟卡拉(Menkaure)所有。關於金字塔，科學家與考古學家永遠探索不盡，至今仍然遺留許許多多的謎團未解。不過可以確信的是，尼羅河在石材的運輸上扮演了極大的功能。尼羅河上游亞斯文採石場的大塊花崗岩，就是從這條大運輸動脈以平底船或木筏運送到下游蓋神殿、建金字塔。

今天在亞斯文仍然可以見到這樣的採石場，其中有一座未完成方尖碑，適足以說明古埃及人是如何從一大片花崗岩塊雕琢出那樣高聳入雲的方尖碑，至於重達500噸的石碑究竟如何運送，甚至豎立起來，仍然沒有最合理的答案可以解釋。

古埃及的謎團永遠探索不盡，而這些挺立在尼羅河與沙漠邊緣的建築，儘管在兩千多年前就結束了輝煌的歷史，然而它的光輝卻延續在其他文明的建築裡，特別是歐洲文明的起源「古希臘」。

# 古埃及法老王朝建築

## 吉薩金字塔Giza Pyramid

位於埃及開羅市南方約11公里處

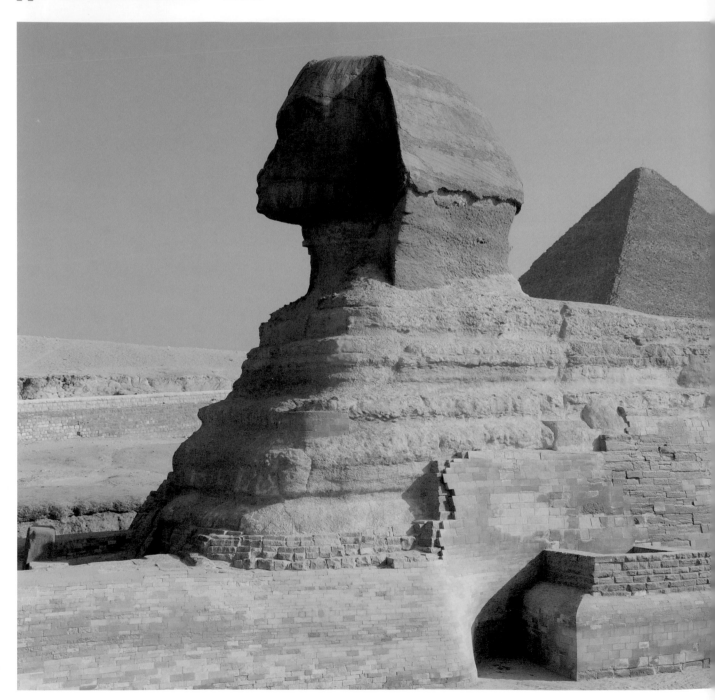

高不可攀，埃及金字塔就是這樣的態度，它不僅誇耀高度、年歲，更自傲於那謎樣的建構技巧。

西元前兩千多年，開羅南方的吉薩高原開始矗立一座座金字塔，它因何而建，如何拔地而立，激發各地探險家、考古學家、歷史學家、天文學家、地理學家、科學家及藝術家永無止境的探索。汗牛充棟的學術專論不斷出版，從推斷古埃及人具有廢止地心引力的法力，到精密的天文、數學計算，巍峨的金字塔始終籠罩著神秘的氛圍，靜默地禁錮著未知的文化與智慧，穿梭千年時光，成為古代七大奇蹟碩果僅存的唯一。

四千多年前，法老王選擇歸葬在這片風塵僕僕的沙礫地，一聲令下，數萬名民工聚集鑿石，在風沙中堆砌出世界之最的陵墓，這是金字塔迄今唯一可確認答案的作用，其他有關金字塔的一切還隱在謎霧中。

首創打造金字塔這項概念的，是法老王左塞(Zoser)的大祭司印和闐(Imhotep)，他傑出的建築素養，引發他為天神之子的法老王打造一座通天陵墓的靈感，創造出頂天立地的階梯金字塔，法老王斯奈夫魯(Snefru)接續再造彎曲金字塔，最後終於催生出空前絕後的三角錐形金字塔，這前後「實驗」的時段未超過60年的時光。

首座在吉薩高原矗立的古夫金字塔高達146.59公尺，耗費250萬塊巨石，手筆揮霍，隨後建造的卡夫拉金字塔和孟卡拉金字塔體形漸次微縮，祖孫三代金字塔的四面均面對正東、正南、正西、正北，排列的方位費盡疑猜，一百多年來，各國學有專精的專家使出渾身解數，推論這三座金字塔是按預先縝密的規劃，在特定的地點依特定的方位建造，以期在特定的時辰達成特定的目的，這些諸多特定是否成立，背後的原因為何，目前均缺乏實證，唯一可確認的，是古埃及人在短促的期間發揮超乎理解的智慧，造出匪夷所思的大型建築物，其所展現的自信和能力，令今人也難以超越，他們理當已貼近永恆。

古埃及人擁有超乎想像的天文、建築、數學、幾何等知識，掌控令人咋舌的精確度，金字塔所呈現的方位、各項體積數據仍是無解的謎團，而如何將堅實的石塊削切出精準的斜度，並將重達2.5噸的巨岩堆疊至146公尺高，更是懸疑了近五千年的秘密。

後世的人只能根據蛛絲馬跡猜測當時建築的景況，希臘歷史學家希羅多德(Herodotus)曾在西元5世紀造訪埃及，事後在著述中載明古埃及人是利用木造的起重機吊升石塊，這種耗工費事的方式不如利用斜坡運石的理論合理。

至於工人們所使用的工具，目前推斷包括了木槌、銅鑿及測量直角和水平的器具等，簡單但十分實用。關於參與建造金字塔的勞工，並非像好萊塢電影所描述的強迫奴隸在鐵鞭下賣命，埃及古物學家咸信建造金字塔是以一批學有專精的技工為班底，再召募民工、農人(逢氾濫季休耕時期)採石、鑿石、搬運，上萬名人力與長達數十年的建造工時，顯現古埃及社會已發展出嚴謹的行政管理制度。

金字塔就形同令法老王復活的工具，古埃及人深信參與建造金字塔必會得到天神庇祐，就憑著單純的信念和信心，埃及人打造出了地表上最接近永恆的建築。

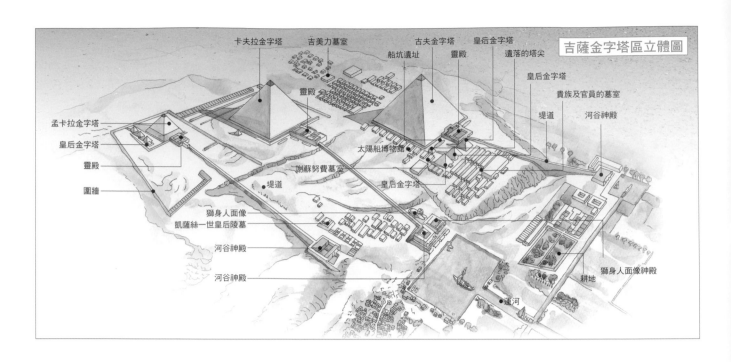

吉薩金字塔區立體圖

卡夫拉金字塔　吉美力墓室　　　古夫金字塔　皇后金字塔
船坑遺址　　　靈殿　　　遺落的塔尖
　　　　　　　　　　　　　　　　　　　　　皇后金字塔
靈殿　　　　　　　　　　　　　　　　　　貴族及官員的墓室
孟卡拉金字塔　　　　　　　　　　　　　　堤道
皇后金字塔　　　　　　　　太陽船博物館　　　　河谷神殿
靈殿　　　　　　謝蘇努費墓室　　　皇后金字塔
圍牆
獅身人面像　　　　　　　　　　　　　　獅身人面像神殿
凱薩絲一世皇后陵墓
河谷神殿　　　　　　　　　　耕地
河谷神殿　　　　　　　運河

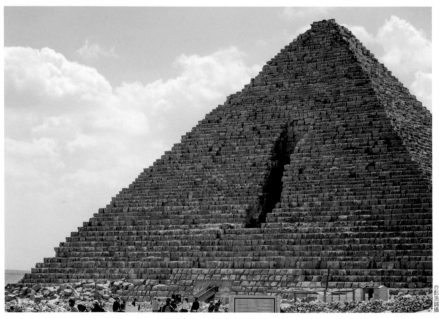

 **孟卡拉金字塔**
**The Pyramid of Menkaure**

　　據傳，孟卡拉王逝世時金字塔尚未完工，繼位的夏塞斯卡夫(Shepseskaf)趕工興建，外層原擬舖設紅色花崗岩，僅完成一半就改舖石灰岩，現今金字塔底部外層還殘留原始加舖的的紅色花崗岩，且顯現倉促完工的樣貌。

　　孟卡拉金字塔的體積僅及古夫金字塔的1/10，塔內的珍藏一直未遭盜賊覬覦，直至西元1837年，英國上校Richard Vyse及工程師John Perring發現入口進入墓室，才打破維持了4500年的寧靜。隔年，Richard Vyse將孟卡拉王石棺裝船運往英國，但中途沉船，被迫離鄉的法老王最後沉入深海底。

**原始高度**：約66公尺　**現今高度**：約65公尺
**底邊長度**：103.4公尺　**角度**：51°20'

**皇后金字塔**

　　三座皇后金字塔已呈傾圮，最東側的金字塔推測為皇后Khamerernebty II。

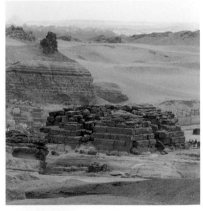

**河谷神殿**

　　遭沙土掩埋的河谷神殿於1908年曾清理過，美國考古學家George Reisner在此發掘出數座孟卡拉王雕像，現藏於埃及考古博物館中「孟卡拉王三人組雕像」就是在此出土的。

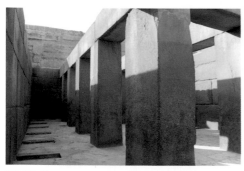

## 卡夫拉金字塔
### The Pyramid of Khafra

卡夫拉為古夫之子，他所建造的金字塔比古夫金字塔略小，但因坐落的地勢較高，且角度較大，因而乍看之下反比古夫金字塔高大。在19世紀之前，人們深信卡夫拉金字塔內未建墓室，直到1818年3月2日，義大利探險家Giovanni Belzoni發現了塔內的密道及墓室，現今金字塔北面留有兩道入口，離地約10公尺高的入口就是當年Giovanni Belzoni所鑿開的洞口，另一道為供遊客進入的開口。

在現今三座金字塔中，只有卡夫拉金字塔保有石灰岩原貌的原始塔頂，雖已斑駁，但可供後世想見金字塔原貌，而獨一無二的獅身人面像，更使卡夫拉金字塔獨具無可取代的地位及知名度。

原始高度：143.5公尺
現今高度：136.4公尺
底邊長度：215.25公尺
體積：1,659,200立方公尺
角度：53°10'

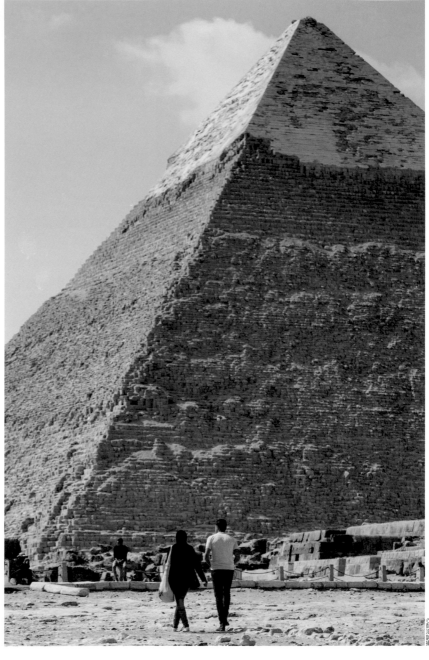

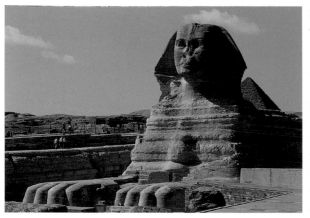

### 獅身人面像
### The Sphinx

這座身長74公尺、高20公尺的石像，並非是由人工堆砌石塊而成，而是以整座石灰岩小丘雕成，它的面容是根據卡夫拉王的相貌刻造，蹲踞在金字塔前守護著皇家石棺。有關它是法老王形象具體化這項說法，是源自立於獅爪間的石碑。

### 靈殿

長110公尺的靈殿，以重達400噸的花崗岩打造，遺憾的是，後遭逢無節制的拆搬破壞，現今僅餘傾圮的遺跡。

 # 古夫金字塔
## Great Pyramid of Khufu

建於第4王朝的古夫金字塔,年歲最長,體型也最大。

4500年前,古夫王成功的建起高達146.59公尺的金字塔,四邊側面正對著東、西、南、北四極,底座是毫無瑕疵的正四方形,邊長230.33公尺,誤差微乎其微。

這座命定為陵墓的大型金字塔,至少動用約三萬名民工切割運自圖拉(Tura)及亞斯文(Aswan)採石場的石灰岩和花崗岩石塊,每塊石塊平均重達2.5噸,數量超過250萬塊,總重量幾近700萬噸,建成的金字塔體積達2,583,283立方公尺,可納入整座梵蒂岡的聖彼得大教堂,拿破崙曾估計石塊總量可築成一道高2公尺、厚30公分環繞法國邊界的石牆。

數學家指出金字塔塔頂至底邊1/2處這段長度,與底邊一半長度的比例,和黃金分割比率1.618相符,而如以金字塔中心為圓心、高度為半徑畫一圓,則其圓周周長和金字塔底部周長相等。另一方面,天文學家則指出,能定出正北方位的大熊星座內的開陽星(Mizar)和小熊星座內的帝星(Kochab),在西元前2467年在北方成一直線,擁有豐富天文知識的埃及人即藉此定出金字塔的方位,專家也因此推算出古夫金字塔是於西元前2473~2483年建造(偏差源自這兩顆恆星當時與地軸之間的角度未真正呈現90度),而金字塔內承材支撐的窄室的通風孔道呈37°28′指向天龍座,法老王墓室通風孔道呈38°28′指向獵戶座,這些都不會是偶然的因素,但究竟這些數據及推測代表何種意義,目前還是疑雲重重。

**原始高度**:146.59公尺　　**現今高度**:139.75公尺
**底邊長度**:230.33公尺
**體積**:2,583,283立方公尺(一說2,521,000立方公尺)　**角度**:51°50′47″

### 古夫金字塔立體圖

減壓室
承材支撐的窄室
通風孔道
通風孔道
通風孔道
通風孔道
法老王墓室
通道
吊閘
入口
皇后墓室
副通道
上升通道
地下墓室
下傾通道

### 皇后金字塔

三座小型金字塔分別安葬皇室成員,包括皇后Henutsen及法老王的母親Hetepheres。

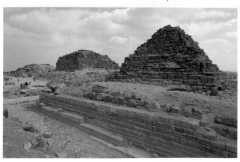

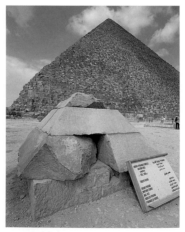

### 遺落的塔尖

這座位於金字塔東南角落的塔尖應原屬古夫金字塔,現已殘損。金字塔塔尖通常鑲飾天然金銀合金,以反射太陽(神)的光芒於大地。

### 太陽船博物館
### Solar Boat Museum

復原的木船長43.4公尺、寬5.9公尺、吃水深度為1.5公尺、排水量為45噸,據推測,這艘船並不具航行實用性,可能是依據太陽神的信仰,令法老王的亡靈能追隨太陽神雷(Ra)每日駕著太陽船航行直到來世。

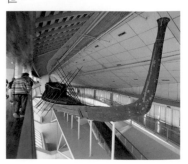

# 金字塔的興建之謎

古埃及人擁有超乎想像的天文、建築、數學、幾何等知識，掌控令人咋舌的精確度，金字塔所呈現的方位、各項體積數據仍是無解的謎團，而如何將堅實的石塊削切出精準的斜度，並將重達2.5噸的巨岩堆疊至146公尺高，更是懸疑了近五千年的秘密。

後世的人只能根據蛛絲馬跡猜測當時建築的景況，希臘歷史學家希羅多德(Herodotus)曾在西元5世紀造訪埃及，事後在著述中載明，古埃及人是利用木造的起重機吊升石塊，這種耗工費事的方式不如利用斜坡運石的理論合理。

至於工人們所使用的工具，目前推斷包括了木槌、銅鑿及測量直角和水平的器具等，簡單但十分實用。關於參與建造金字塔的勞工，並非像好萊塢電影所描述的強迫奴隸在鐵鞭下賣命，埃及古物學家咸信建造金字塔是以一批學有專精的技工為班底，再召募民工和農人(逢氾濫季休耕時期)採石、鑿石、搬運，上萬名人力與長達數十年的建造工時，顯現古埃及社會已發展出嚴謹的營建管理制度。

金字塔就形同令法老王復活的工具，古埃及人深信參與建造金字塔必會得到天神庇祐，憑著單純的信念和信心，以及無數的人力與時間，埃及人打造出了地表上最接近永恆的建築。

## 工具

這些工具可協助測量星辰定出建造金字塔的方位，以及定出岩塊垂直、水平及傾斜度。

## 定方位

觀察圍繞天極的星辰升落完成天文觀測紀錄，進而定出南北方位。

## 搬運岩塊

搬運岩塊的方式推斷是將岩塊放在平橇上，利用圓木做為滾軸，移運到指定位置。

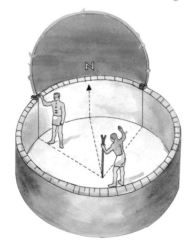

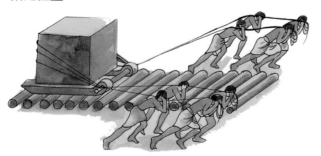

## 金字塔興建方式1

造出螺旋形的斜坡層層加築，最後削去坡面即成角錐形金字塔。

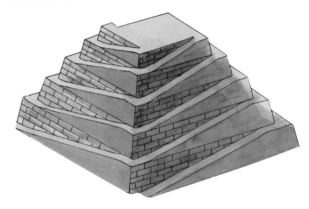

## 金字塔興建方式2

建造一面寬廣的坡道，斜坡高度隨金字塔逐漸築高而增高，最後去除斜坡即竣工。

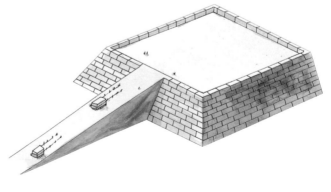

# 卡納克阿蒙神殿Temple of Amun at Karnak

🏠 | 位於埃及路克索(Luxor)市區北方約2公里處

　　如同其他古文明帝國，古埃及人同樣深信世間的一切都是由神靈們所創造及管轄，萬能的神祇掌控生命與死亡、豐饒與貧瘠、循序與紊亂，為了祈求諸神庇佑，古埃及人廣建神殿，分別敬奉「掌管」該地區的神祇。

　　神殿建築形式隨著朝代更迭而有所不同，高大的塔門、堅實的護牆展現宏偉氣勢，神殿週身牆、柱密布繁複的雕刻，法老王奮勇殺敵、敬奉諸神、接受神祇加冕、賜福等場景一再重複，強化法老王與神祇之間的關係。無人能估算得出神殿的建築成本，石材、人工、財力、時間等任何一項耗資絕對都是天文數字。

　　神殿的管理者為祭司，祭司的地位崇高，但每日敬神的例行工作也不少，除了進入聖壇膜拜神祇，每日須兩度為神祇淨身、奉獻食物，並持續薰香、潑灑汲自聖湖的聖水。

　　對古埃及人而言，聖潔的神殿並不抽象，它還兼具醫院和學校的功能，攸關民生的大事也在此商討議定，也許正因如此，古埃及人始終覺得神祇離他們並不遠。

　　卡納克阿蒙神殿建築群(或稱卡納克阿蒙‧雷神殿Temple of Amun-Ra at Karnak)所創下規模和成就既是空前，也是絕後。佔地逾100公頃的面積，多達10座塔門拱衛著二十多座殿堂，無論停留多久，總只感覺是走馬看花。

　　神殿所在地古時稱Ipetisut，意為「精選之地」，這塊首選寶地獻給了至高無上的阿蒙神。在中王國時期，阿蒙神僅只是個區域性的神祇，直到希克索斯王朝

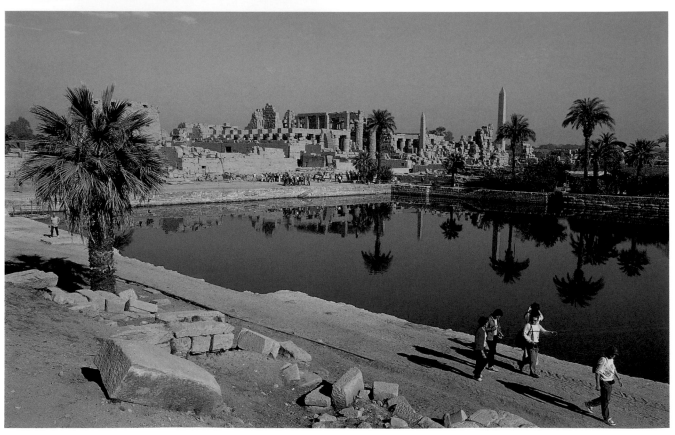

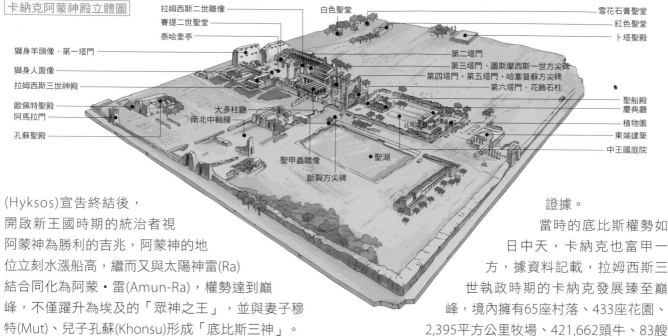

**卡納克阿蒙神殿立體圖**

獅身羊頭像・第一塔門
獅身人面像
拉姆西斯三世神殿
歐佩特聖殿
阿馬拉門
孔蘇聖殿

拉姆西斯二世雕像
賽提二世聖堂
泰哈奎亭

大多柱廳
南北中軸線
聖甲蟲雕像
斷裂方尖碑

白色聖堂

第二塔門
第三塔門・圖斯摩西斯一世方尖碑
第四塔門・第五塔門・哈塞普蘇方尖碑
第六塔門・花飾石柱

聖湖

雪花石膏聖堂
紅色聖堂
卜塔聖殿

聖船殿
慶典廳
植物園
東端建築
中王國庭院

(Hyksos)宣告終結後，開啟新王國時期的統治者視阿蒙神為勝利的吉兆，阿蒙神的地位立刻水漲船高，繼而又與太陽神雷(Ra)結合同化為阿蒙・雷(Amun-Ra)，權勢達到巔峰，不僅躍升為埃及的「眾神之王」，並與妻子穆特(Mut)、兒子孔蘇(Khonsu)形成「底比斯三神」。

位於卡納克中心的阿蒙神殿便是這般氣勢磅礡的誕生了，即便阿蒙神殿的南北面各擴建了Mut神殿及Montu神殿，但阿蒙神殿始終是權勢中心。從中王國時期薩努塞一世(Senwosert I)建起首間小聖堂，到托勒密王朝時期的整建，擴建工程前後跨越近兩千年，每一位統治者無不處心積慮的為這座神殿錦上添花，留下確鑿的敬神證據。

當時的底比斯權勢如日中天，卡納克也富甲一方，據資料記載，拉姆西斯三世執政時期的卡納克發展臻至巔峰，境內擁有65座村落、433座花園、2,395平方公里牧場、421,662頭牛、83艘船及81,322名勞工，這些全數是為敬奉阿蒙神，阿蒙神的地位顯然不僅未受阿肯納頓宗教革命影響，反而加倍受到民眾崇敬擁護，而阿蒙神的祭司也如願達到權傾天下的目的，最後釀致祭司干預朝政、篡奪王位，導致埃及走入了混亂的黑暗時期，直到亞歷山大大帝揮軍而入，埃及才恢復平靜安定。

### 獅身羊頭像・第一塔門
### Ram-Headed Sphinxes・First Pylon

神殿現今的入口大道是拉姆西斯二世所舖建，可通達與尼羅河相通的泊船小池，第一塔門後的露天庭院內，還殘留著原安置在大道上的多座獅身羊面像。大道兩側羅列著象徵阿蒙神的獅身羊頭像，在獅掌中央還立著法老王雕像。巍峨的第一塔門目前推斷是第30王朝的奈坦波一世(Nectanebo I)所建，塔門未經雕飾的粗糙外表及高低不一的外型，顯示處於未完工的狀態。站在塔門前，循著筆直的中軸線及微微升高的路面往內望，可遠眺位於最裡端的聖船殿。

### 賽提二世聖堂 Temple of Seti II

用砂岩及花崗岩建成的聖堂雖冠上賽提二世之名，實際上是安放底比斯三神聖船的地方。

### 第二塔門

始建於霍倫哈布(Horemhab)，但直至賽梭一世(Sethos I)才竣工，後來曾遭阿肯納頓拆毀部分建築。

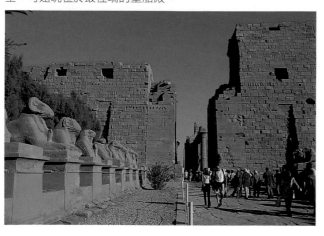

### 獅身人面像 Sphinx

這座小巧的獅身人面像推斷是仿自圖唐卡門面容。

### 拉姆西斯二世雕像 Statues of Ramesses II

第二塔門前立有兩尊拉姆西斯二世像，一作行走狀；一作立定狀，至於立於法老王雙腳間的小型雕像是何身分有兩種說法，一說是皇后納芙塔蒂(Nefertari)；一說是鍾愛的女兒Bint'anta，目前尚無定論，但前者說法比較可信。

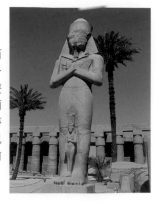

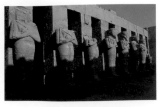

### 拉姆西斯三世神殿 Temple of Ramesses III

低矮的塔門前立有兩尊拉姆西斯三世雕像，走入前庭可見法老王仿冥神歐西里斯(Osiris)的立像，壁上雕刻著慶典情景，庭院後方為小型多柱廳和聖壇，整體建築宛若尼羅河西岸拉姆西斯三世靈殿(Medinet Habu)的縮小版。

### 大多柱廳 Great Hypostyle Hall

整座神殿的精華就落在這處多柱廳，面積廣達5,400平方公尺，可同時容納梵蒂岡的聖彼得大教堂及倫敦的聖保羅大教堂，134根巨柱形成一座深不可測的柱林，位於中央的12根雙排立柱高達21公尺(一說23公尺)，直徑達6.3公尺，周圍環繞122根高15公尺的石柱，巨柱周長須6、7人張開雙臂才能環抱。

所有的石柱飾有紙莎草柱頭，現今留存的高側窗顯示當初覆有蓋頂，由高窗引進柔和的陽光，使整座廳堂幻化成一片濕軟的沼澤地，飄逸著強韌的紙莎草。高牆上還留有描述慶典情景的浮雕，整件工程始於阿曼和闐三世(Amenhotep III)構思，賽梭一世(Sethos I)著手興建，直到拉姆西斯二世即位接手才竣工。

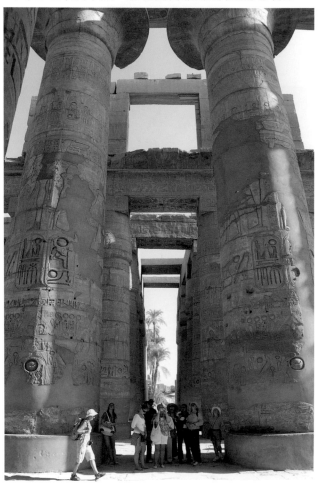

### 泰哈奎亭 Kiosk of Taharqu

這座露天的亭閣原立有10根飾有莎草紙柱頭的石柱，現僅存1根高21公尺的立柱了，這座亭閣據推測應是為阿蒙神和太陽神結合舉行儀式之處。

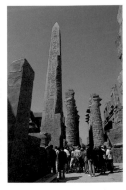

### 第三塔門‧圖斯摩西斯一世方尖碑 Third Pylon‧Obelisk of Tuthmosis I

第三塔門為阿曼和闐三世所建，後來曾遭拆除作為興建戶外博物館的建材。緊依第三塔門的方尖碑原有4座，分別為圖斯摩西斯一世(Tuthmosis I)及三世所建，現僅餘1座矗立在原處，這座方尖碑高19.5公尺、重120噸(一說為高23公尺、重143噸)。

### 第四塔門‧第五塔門‧哈塞普蘇方尖碑 Fourth Pylon‧Fifth Pylon‧Obelisk of Hatshepsut

第四塔門及第五塔門都是由圖斯摩西斯一世(Tuthmosis I)所建，兩座塔門間有座小巧的聖堂，哈塞普蘇女王原在此立有兩座方尖碑，現僅存1座，高29.56公尺(一說高28.5公尺)、重達325噸，另一座方尖碑攔腰斷裂後現安置在聖湖邊。另有一說，由於目前立的方尖碑頂端部分為後來重製，斷掉的就是躺在聖湖邊的那一段。

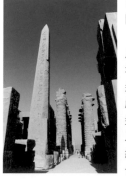

埃及的方尖碑都是以整塊花崗岩雕成，當時哈塞普蘇女王下令亞斯文採石場，在7個月內造出兩座覆有金箔的方尖碑獻給卡納克阿蒙神殿，顯示古埃及嚴密的組織結構及精湛工藝。這兩座方尖碑碑身四面銘刻著哈塞普蘇女王名字及建造細節，東面及西面的銘文特別獻給她的父親阿蒙神，藉此強調她繼位的合法性。

## 第六塔門・花飾石柱
## Sixth Pylon

第六塔門由圖斯摩西斯三世所建，壁上還留有標榜征戰戰績的浮雕，洋洋灑灑的，後世稱圖斯摩西斯三世為首位帝國主義者不是無原因的。立於塔門後的花崗岩石柱，分別飾有代表上下埃及的蓮花及紙莎草的柱頭，難得一見的畫面協調而典雅。

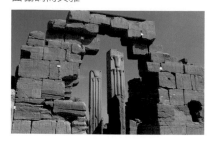

## 聖船殿
## Sacred Bargue Sanctuary

這座小殿堂為亞歷山大大帝弟弟菲力普•阿倫德厄斯(Philip Arrhidaeus)所建，殿內還留有安置阿蒙神聖船的基座，壁上雕有敬奉阿蒙神的浮雕。站在殿內往外望，目光循著微微緩降的中心軸路面可遠眺多柱廳。聖殿外壁浮雕著慶典熱鬧的場景，線條及構圖相當精緻，注意不要錯過。

## 中王國庭院
## Middle Kingdom Court

據推斷，中王國庭院是卡納克阿蒙神殿最早的興建地，但原來的建築早已蕩然無存，僅留存少許石塊鋪陳在碎石地上。

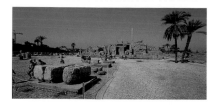

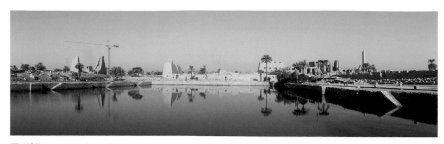

## 聖湖Sacred Lake

面積廣達9,250平方公尺，容積達26,000立方公尺，可滿足鄰近神殿所需。

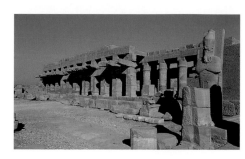

## 慶典廳Great Festiral Hall

庭院後方的慶典廳是圖斯摩西斯三世為自己打造的，西北角的入口立有法老王穿著慶典服飾的雕像，廳內的立柱仿造帳篷支柱，展現這位法老王長年征戰以軍帳為家的歷練。在基督徒侵入時期，慶典廳一度被改作教堂，因而柱身上留有許多基督教相關的圖案。

## 植物園Botanical Garden

多幅殘留的浮雕展示圖斯摩西斯三世連年長征，在異域所遇的奇異動植物。

## 東端建築Eastern Temple

神殿最東端的建築包括聆聽殿(Temple of Hearing Ear)、拉姆西斯二世壁龕都已傾圮，此處原立有埃及最大的方尖碑，據傳於西元前330年左右移往羅馬，現矗立於羅馬拉特拉諾的聖喬凡尼廣場(Piazza San Giovanni in Laterano)上的方尖碑，即可能就是原立於此處。

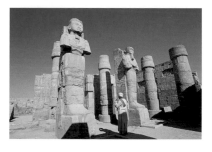

## 聖甲蟲雕像Giant Scarab

聖甲蟲象徵著太陽神經過夜間旅程後，在破曉時分重生的形象「赫普立」(Khepri)，學者們推斷這可能就是這座聖甲蟲自西岸阿曼和闐三世(Amenhotep III)靈殿，移到代表再生、復活的東岸原因之一。

## 斷裂方尖碑Fallen Obelisk of Hatshepsut

哈塞普蘇女王下令建造的方尖碑，其中一座還豎立於第四塔門及第五塔門間，另一座攔腰斷裂的柱身安置在此處，遊客可近賞方尖碑精美的雕刻。

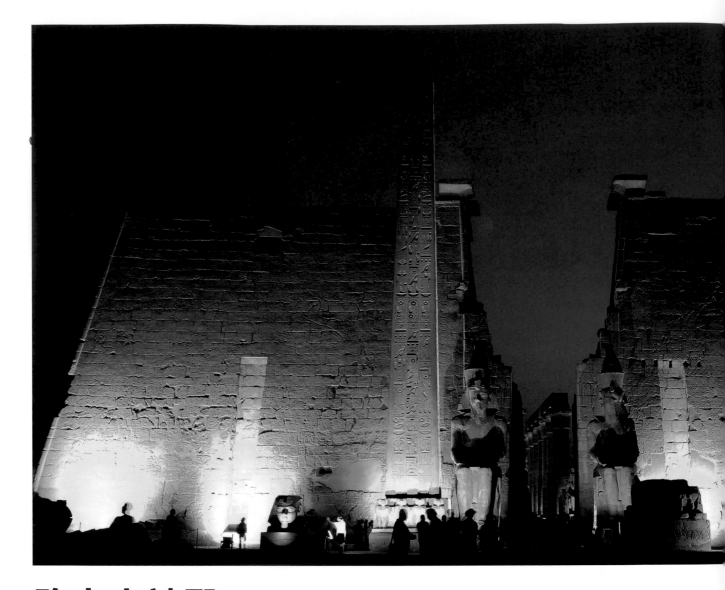

# 路克索神殿Luxor Temple

 埃及路克索(Luxor) Corniche an-Nil

路克索神殿堪稱埃及神殿建築的最佳範例,其歷史回溯到哈塞普蘇女王,不過該女王時期的傑作全遭毀損,因此,路克索神殿的建築史「只能」從三千多年前的阿曼和闐三世(Amenhotep III)談起,迄今所見的路克索神殿,泰半出自阿曼和闐三世之手。

阿曼和闐三世為了擴大慶祝歐佩特慶典,將路克索神殿改建為底比斯三神的「南方聖殿」(South Sanctuary)。這裡是阿蒙神的南方私人住所,也是每年泛濫季歐佩特慶典舉行時,阿蒙、穆特和孔蘇相會的地點,當時繁盛之情可見一斑。

然而阿曼和闐三世的繼承人阿肯納頓(Akenaten)並未子承父業,因意識到信奉阿蒙神(Amun)的祭司地位高漲,甚至有凌駕法老王的態勢,為遏止此事繼續發展,阿肯納頓掀起宗教改革,排除阿蒙獨尊太陽神阿頓(Aten),並將帝號「阿曼和闐四世」(Amenhotep IV)改為「阿肯納頓」(Akenaten,意為「阿頓的僕人」或「阿頓光輝的靈魂」),顛覆埃及兩千多年的傳統,改變多神崇拜,倡導一神論,進而瓦解祭司階級制度,自立為唯一的祭司。

為與過往歷史徹底劃清界線,阿肯納頓還將首都由底比斯遷往阿馬爾奈(Tell al-Amarna),兩萬多人因而展開長達200哩的行程,前往新都奉獻阿頓神。阿肯納頓

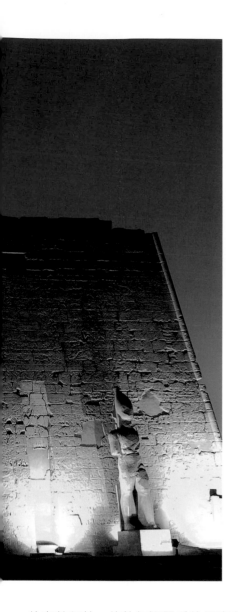

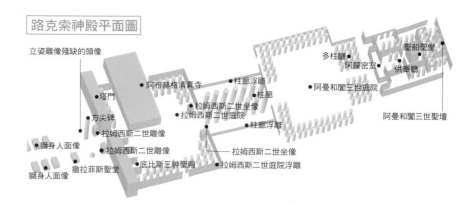

路克索神殿平面圖

立姿雕像殘缺的頭像
多柱廳
聖船聖堂
阿蒙密室
供奉廳
阿布赫格清真寺
柱廊浮雕
塔門
柱廊
阿曼和闐三世庭院
方尖碑
拉姆西斯二世坐像
拉姆西斯二世雕像
拉姆西斯二世庭院
阿曼和闐三世聖壇
獅身人面像
柱廊浮雕
拉姆西斯二世雕像
拉姆西斯二世坐像
獅身人面像
撒拉菲斯聖堂
底比斯三神聖殿
拉姆西斯二世庭院浮雕

## 獅身人面像 Sphinxes

昔日這排陣容浩大的獅身人面像直通卡納克神殿，考古學家推測，綿延長達3公里的它，當初數目可能多達730座，現今雖然只遺留約58座，但仍令人印象深刻。

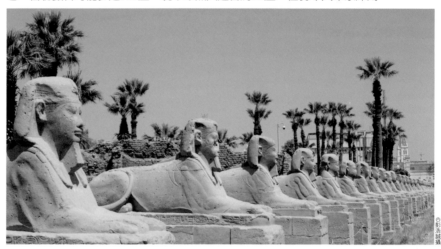

©彭浩誠攝

的宗教狂熱，使他無視嚴重的經濟衰退，更疏於聯繫同盟，讓埃及陷入重重危機。在位17年的阿肯納頓逝世後，有關他的一切都遭新的執政者捨棄，埃及重拾古老而熟悉的傳統，不但首都遷回了底比斯，祭司也重建階級制度，繼位的圖坦卡門和霍朗赫布(Horemhab)重修路克索神殿，「底比斯三神」恢復了往日的地位。

路克索神殿的擴建工程一直持續到亞歷山大大帝，後來進駐的羅馬人曾在神殿附近設立軍隊營區，這也是為什麼阿拉伯人稱此區為「al-quṣūr」(防禦工事)，衍生出今日「Luxor」的地名。後來，隨著城市的發展，該神殿從附近擠滿房舍、商店與工作坊，甚至一度成為城市的一部分，於是一座清真寺就在14世紀時大剌剌的興建於神殿中，如今這座代表伊斯蘭勢力的阿布赫格清真寺(Mosque of Abu al-Haggag)依舊伴隨著路克索神殿，再加上後半部曾經被當成教堂使用的阿蒙密室，形成路克索神殿三種宗教融合的奇特面貌。

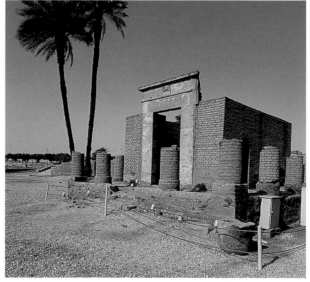

## 撒拉菲斯聖堂 Chapel of Seraphis

西元126年，羅馬皇帝哈德良(Hadrian)在自己生日時建造了這座聖堂。

## 方尖碑 Obelisk

滿布雕刻的方尖碑為拉姆西斯二世(Ramesses II)所建，但西側的方尖碑於1833年被移往法國，1836年矗立於巴黎協和廣場上。

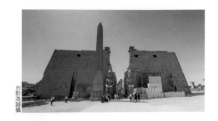

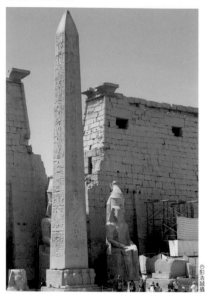

## 拉姆西斯二世雕像
## Statues of Ramesses II

塔門前原立有拉姆西斯二世的兩尊坐像及四尊立像，現僅餘位於塔門中央的兩尊坐像和塔門西側的一尊立像。這兩尊坐著的法老王頭戴統一上、下埃及的雙王冠，基座側面壁畫浮雕尼羅河神哈比(Hapy)捆綁蓮花及紙莎草的畫面，象徵統一上、下埃及。

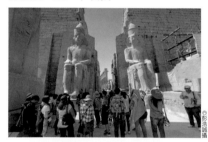

## 立姿雕像殘缺的頭像
## Statues of Ramesses II

儘管如今只剩一尊立姿雕像，不過塔門前方還保留了一個立姿雕像殘缺的頭像，可以近距離欣賞法老王的神韻。

## 塔門 Pylon

這座塔門高約24公尺、寬約65公尺，浮雕刻著拉姆西斯二世的多場英勇戰役，其中包括與西台人(Hittite)交戰的著名卡德墟(Kadesh)戰役，但刻痕已殘缺模糊。

## 阿布赫格清真寺 Mosque of Abu al-Haggag

這座盤據在庭院邊緣的清真寺，興建於14世紀，今日相互擠壓的局面純因不同時期建造而成，既然無法拆除只能彼此包容。

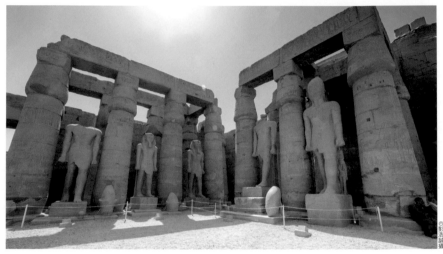

## 拉姆西斯二世庭院 Great Court of Ramesses II

拉姆西斯二世不僅立了方尖碑、雕像，更擴建了塔門、庭院，並調整建築的軸線，將庭院方位偏轉向東，得以和卡納克神殿相對，這就是路克索神殿的中軸線並未成一直線的原因。該庭院環繞著雙重柱廊，柱頭裝飾著含苞待放的紙莎草花苞，但立於庭院內的拉姆西斯二世雕像多已殘缺。

## 拉姆西斯二世庭院浮雕 Reliefs of Great Court of Ramesses II

裝飾於柱廊牆壁上的浮雕，描繪法老王獻神以及民眾準備各項供品參與歐佩特慶典(Feast of Opet)的情景。

## 底比斯三神聖殿
## Triple-Barque Shrine

這座敬奉阿蒙、穆特、孔蘇三神的小聖殿，原建於哈塞普蘇女王時期，後經拉姆西斯二世重建。

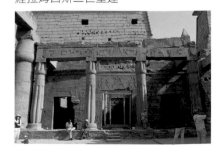

## 柱廊
## Colonnade of Amenhotep III

這座美麗的柱廊是阿曼和闐三世為一年一度的歐佩特慶典所增建的元素，法老王將它當成後方阿蒙神殿的入口，14根巨大的石柱高達19公尺，柱頭裝飾有紙莎草花盛開的花苞。

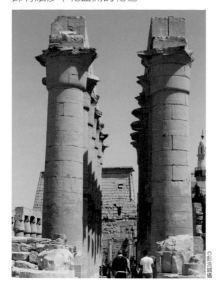

## 柱廊浮雕 Reliefs of
## Colonnade of Amenhotep III

此處浮雕完成於圖坦卡門統治時期，當時的埃及信仰重回底比斯三神的懷抱。兩側牆上描繪著歐佩拉慶典的熱鬧場景，西牆描繪神祇和民眾自卡納克神殿出發走向路克索神殿的場景，東牆描繪返回卡納克神殿遊行的情景，場面熱切繽紛，堪稱是圖坦卡門留予神殿最精采的獻禮。

## 阿曼和闐三世庭院 Sun
## Court of Amenhotep III

佔地寬廣的庭院三面環繞著雙重柱廊，柱頭同樣飾有古典的紙莎草束雕飾，少數還殘留原有的色彩。

## 多柱廳 Hypostyle Hall

由4排各8根立柱構成的多柱廳，是原本歐特神殿的第一室，32根立柱形成一道通廊，通往殿後的聖壇。

## 供奉廳 Antechamber

穿過阿蒙密室之後，就是圍繞著柱廊的阿蒙神的供奉廳。

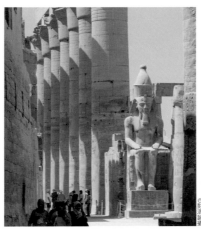

## 拉姆西斯二世坐像 Statues
## of Remesses II

這兩尊拉姆西斯二世坐像均以黑色花崗岩雕成，雕像腳邊立著皇后納芙塔蒂(Nefertari)。

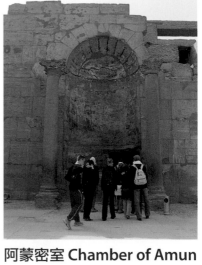

## 阿蒙密室 Chamber of Amun

位於多柱廳正後方的阿蒙密室，在西元3世紀的羅馬時期，被一座加蓋的壁龕封擋，這種其他宗教入侵神殿改變原始結構的例子時而可見。阿蒙密室的兩側分別坐落著穆特和孔蘇的神殿。

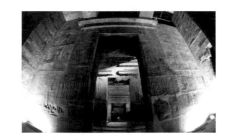

## 聖船聖堂
## Barque Shrine of Amun

阿曼和闐三世建造的聖船聖堂，後由亞歷山大大帝改建，因此，這座方形石室四周外牆上，布滿法老王裝束的亞歷山大敬奉諸神的浮雕，還可以看見以象形文字書寫亞歷山大大帝的王名圈。

## 阿曼和闐三世聖壇
## Sanctuary of Amenhotep III

曾經是路克索神殿中最神聖的地方，這處位於該神殿最底部的聖壇，如今依稀可見昔日聳立阿蒙神像的基座。

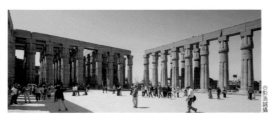

埃及古文明建築藝術 ◆ 古埃及法老王朝建築

35

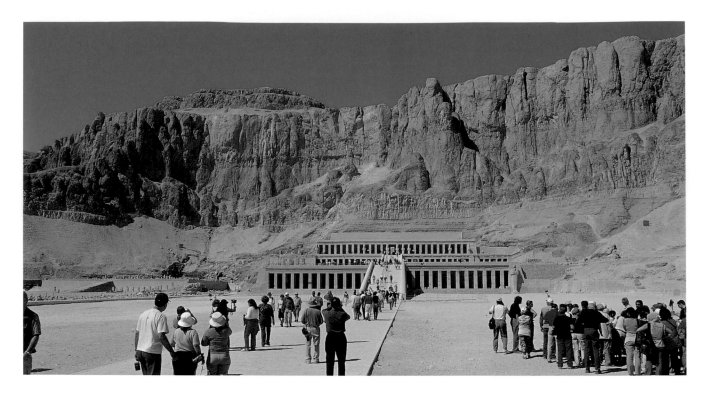

# 哈塞普蘇女王靈殿
# Mortuary Temple of Hatshepsut

 位於埃及路克索(Luxor)西岸，自東岸碼頭搭渡輪至西岸碼頭後搭計程車前往

　　這座靈殿是天才建築師塞奈姆特(Senemut)的傑作，靈殿坐落在危崖環伺的谷地中，兩道長闊的斜坡將三座平廣的柱廊建築串聯起來，造型簡單明快。

　　哈塞普蘇女王(Hatshepsut)是埃及史上赫赫有名的女王，她的父親是圖斯摩西斯一世(Tuthmosis I)，哈塞普蘇嫁給繼位的哥哥圖斯摩西斯二世(Tuthmosis II)為妻，在成為寡婦之前未生育皇子，因此，她輔佐庶子繼承皇位，不過，未久，哈塞普蘇即展露野心奪取王位，自立為法老王。

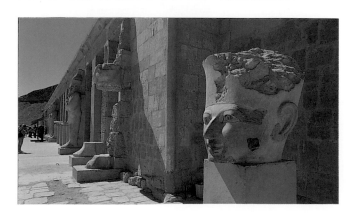

　　為了樹立權威，哈塞普蘇以男裝示人，她穿起法老王的纏腰布，並戴起假鬚，憑藉著驚人的意志力及侍臣的忠心建立起專屬的政權。她在位15年的功勳，全紀錄在這座神殿內，包括遠征到朋特(Punt)的壯舉。哈塞普蘇逝世後，圖斯摩西斯三世奪回王位，並憤恨的毀去哈塞普蘇的雕像、浮雕及名字，直到19世紀時才由考古學家重新喚起對她的記憶。

　　這座坐落於底比斯山腳下的神殿，剛剛好沉浸在陽光的陰影下，這正是建築師匠心獨具之處。從入口處一排林立人面獅身像的通道直達大殿，大殿分成三層，中間是斜坡走道。廊柱是神殿建築的一大特色，更值得欣賞的是裡面的壁畫，描繪了哈塞普蘇的重要事蹟，這些壁畫在1906年經過重新整修。第一層柱廊左側裡的壁畫以搬運方尖碑的過程為主題，古埃及人利用船隻將方尖碑從亞斯文運送到卡納克阿蒙神殿，右側的壁畫則展現法老王狩獵的場景。第二層的左側壁畫重現哈塞普蘇女王從紅海到朋特的情景，右側則描繪哈塞普蘇女王的神聖誕生，指稱她是太陽神阿蒙的女兒。

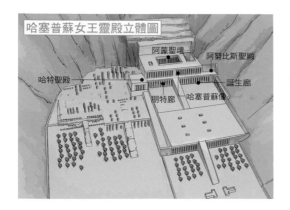

哈塞普蘇女王靈殿立體圖

阿蒙聖壇
阿努比斯聖殿
哈特聖殿
誕生廊
朋特廊
哈塞普蘇像

## 哈塞普蘇像 Statue of Hatshepsut

第三層柱廊外側立著哈塞普蘇女王仿冥神歐西里斯(Osiris)姿勢的雕像，戴著假鬚的她刻意展現男性特質。立於此處的雕像原已被圖斯摩西斯三世所毀，如今所見為利用碎石塊重塑而成。

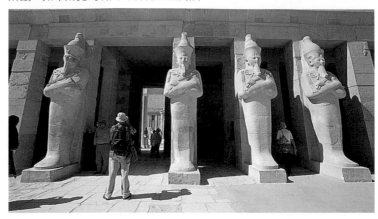

## 哈特聖殿 Hathor Chapel

數十根方柱及圓柱構成的柱林，柱頭上雕飾著哈特女神的頭像，哈特聖殿十分壯觀。旁側牆上雕刻著大批駕船及行軍的兵士向哈特女神致敬，以及以牛造型出現的哈特女神舔舐哈塞普蘇女王手等浮雕。

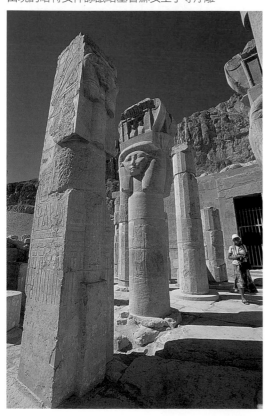

## 阿努比斯聖殿 Anubis Chapel

保存情形略勝哈特聖殿，壁畫依稀可見原來的色彩，哈塞普蘇女王的相關浮雕已遭圖斯摩西斯三世銷毀，現今只見圖斯摩西斯三世敬奉阿努比斯神(Anubis)、雷‧哈拉克提神(Ra-Horakhty)等場景。

## 朋特廊 Punt Colonnade

在第二層左側廊柱的左牆上，留有哈塞普蘇女王遠赴朋特的經歷，畫面自左而右描述阿蒙‧雷神(Amun-Ra)交付遠征任務、埃及艦隊自海岸出發、朋特國王及肥胖的皇后出面迎接、兩國交換禮品等場景。朋特到底位於何處，目前尚無確切答案，一般咸信埃及艦隊是由今日的紅海蘇伊士灣出發，因此，推測朋特是在索馬利亞(Somalia)境內。無論如何，哈塞普蘇女王此番遠征攜回了沒藥樹、肉桂、象牙、黑檀木、豹皮等物，無論就實質收穫或是她個人聲望都是一趟豐收旅程。

## 誕生廊 Birth Colonnade

位於第二層右側的誕生廊浮雕著諸神關照哈塞普蘇女王的誕生，繁複的浮雕一再強而有力的宣告哈塞普蘇女王為神祇的化身，以證實她繼承王位的合法性。

## 阿蒙聖壇 Sanctuary of Amun

穿越柱廊即通達一處多柱庭院，左側有敬奉法老王的聖室，右側為敬奉太陽神的聖室，位於中央底端緊依崖壁的就是崇高的阿蒙聖壇。

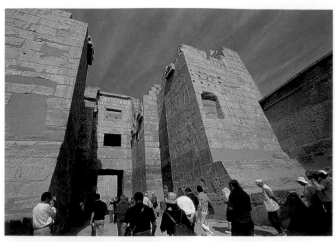
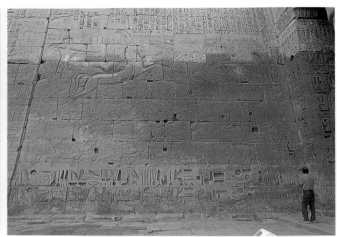

# 拉姆西斯三世靈殿
# Medinet Habu (Mortuary Temple of Ramesses III)

 位於埃及路克索(Luxor)西岸，自東岸碼頭搭渡輪至西岸碼頭後搭計程車前往

拉姆西斯三世靈殿堪稱是新王國時期最具代表性的建築群之一。拉姆西斯三世一生戰功彪炳，曾經擊潰中東的利比亞，也曾出兵攻打巴勒斯坦，在他即位第8年即擊敗海上來襲的敵人，因此他喜歡把自己比擬成古埃及鷹頭戰神曼圖(Mont / Monthu)。

拉姆西斯三世也熱愛大興土木，從他在這座靈殿裡修建了多間停棺神殿，以及祭祀太陽神阿蒙(Amun)、象徵法老王之母的穆特(Mut)、月神孔蘇(Khonsu)的祭壇，就不難看出端倪。該靈殿所在之地，古時稱為「Djamet」，據傳是阿蒙神首次出現之處，因而早在神殿建造之前，此地已被視為聖地。

在這座超大型的建築群裡包含了神殿、皇宮、儲藏室、行政辦公處、祭司的住所等，最精采的屬中庭石壁上的戰爭浮雕，具有宣揚國威的功用，特別是在埃及對抗利比亞的勝利之戰中，可以看見拉姆西斯三世在戰場上的英姿；另一項精采之處，則是石柱上諸神形象的雕刻。

雖然，拉姆西斯三世征討所向無敵，然而古埃及當時已開始面臨經濟壓力，再加上後宮發生叛亂引發社會動盪，在靈殿建成後，法老王個人崇拜的風潮逐漸式微，在第20王朝晚期，這裡成為底比斯西岸的行政中心，建造帝王陵墓的工人前來抗議罷工、索取拖欠的工資，居民湧進靈殿躲避戰禍……環抱靈殿的防禦高牆終究有其底限，當底比斯淪入基督徒手中時，靈殿也無可倖免的遭受侵犯，甚至改建成了教堂。儘管如此，拉姆西斯三世靈殿終因其特殊的行政地位及防禦價值，免於毀滅的命運。

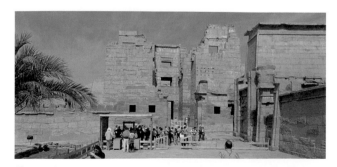

**入口 Entrance**
古時，神殿的入口前端建有碼頭銜接運河及尼羅河。

**女祭司神殿**
**Tomb Chapel of the Divine Adorers**

通過敘利亞門後，左側有座第25~26王朝所建的神殿，神殿的作用有多種說法，一般咸信是屬於供奉阿蒙神的女祭司神殿，小前庭的浮雕現已移藏開羅的埃及博物館，但留存殿內的雕刻同樣精采動人。

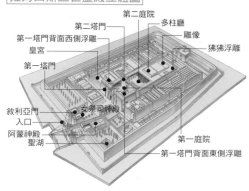

**拉姆西斯三世靈殿立體圖**

第二庭院
第二塔門
雕像
第一塔門背面西側浮雕
多柱廳
皇宮
狒狒浮雕
第一塔門
敘利亞門
入口
阿蒙神殿
聖湖
女祭司神殿
第一庭院
第一塔門背面東側浮雕

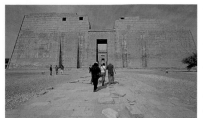

## 第一塔門 First Pylon

雖然上層的泥磚建築已被損毀，但氣勢依然驚人。外牆浮雕著拉姆西斯三世對抗努比亞人(西側)及敘利亞人(東側)的場景，事實上，拉姆西斯三世從未與此兩族交戰，主要是仿拉姆西斯二世靈殿的形式而雕。

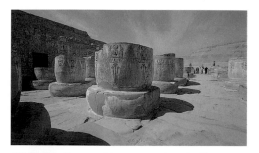

## 多柱廳 Great Hypostyle Hall

已呈露天，殘留的立柱還保有原來的色彩，兩側牆上浮雕著拉姆西斯三世接受底比斯三神的賜福。

## 敘利亞門 Syrian Gate

這座樓高兩層的建築物既具有防禦功能，也是法老王與妻妾休憩的娛樂場所，拉姆西斯三世的第二任妻子就是在此策劃暗殺法老王，為其子潘特維拉(Pentwere)奪取繼承權，事後密謀者全數遭逮捕並處死，但拉姆西斯三世也在案件審理期間過世。

## 第二塔門 Second Pylon

注意塔門外牆留有拉姆西斯三世大戰海上部族的浮雕，這些海上部族主要來自愛琴海、地中海區域，均被他英勇擊退。

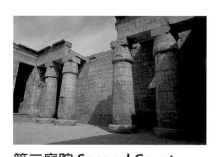

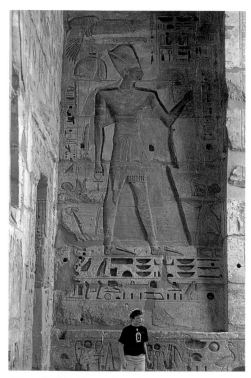

## 第一庭院 First Court

東側浮雕毀於基督徒之手，西側圓柱渾厚堅實，牆面並闢有觀景窗供法老王出席觀禮。

## 聖湖 Sacred Lake

這座聖湖除了供日常敬奉使用外，膝下無子的婦女會在夜間前來聖湖沐浴，祈求艾西斯(Isis)讓她受孕。

## 雕像 Statues

拉姆西斯三世和圖特神(Thoth)的殘破雕像立於殿後。

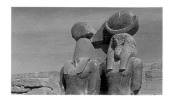

## 第二庭院 Second Court

基督徒曾佔據此處，因而兩側雕像都遭毀壞。注意西側牆面上雕刻了38行象形文字，記述拉姆西斯三世靈活運用戰術，成功封鎖敵人船隻，擊敗利比亞人及海上部族的功勳。同側牆面上另一端又見拉姆西斯三世軍隊計算敵軍斷手的浮雕，血腥的強調戰績，令人觸目驚心。

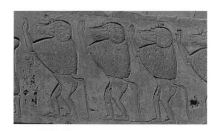

## 狒狒浮雕 Reliefs of Baboon

在古埃及信仰中，狒狒與太陽神有關，在此浮雕中，狒狒們與拉姆西斯三世一起膜拜神祇。

埃及古文明建築藝術 ◆ 古埃及法老王朝建築

39

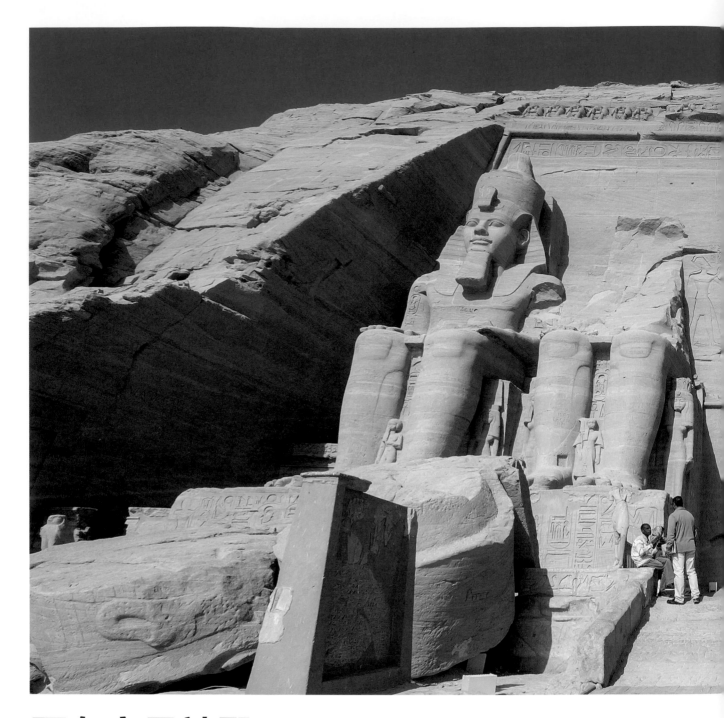

# 阿布辛貝神殿 Temple of Ramesses II (Abu Simbel)

🏠 │ 位於埃及和蘇丹的國界邊，距離埃及亞斯文(Aswan)約297公里。

　　阿布辛貝享有與獅身人面、金字塔齊名的盛譽，但在19世紀之前，它僅是一則掩埋在沙土中的傳說。

　　1813年3月，瑞士歷史學家Johann Ludwig Burckhardt首度揭開這項傳說秘聞，4座深埋在沙中的巨型雕像洩漏了神殿所在。1817年，另一位探險家Giovanni Battista Belzoni清除了入口的沙土，沉睡了11個世紀的拉姆西斯二世終於被歐洲人所喚醒。自此，包括義大利、法國、德國等多國學者湧入阿布辛貝，這項創世紀的發現使學者們忘卻沙漠躁熱的煎熬，德籍考古學家Heinrich Schliemann甚至稱這項發現可媲美特洛伊城再現。

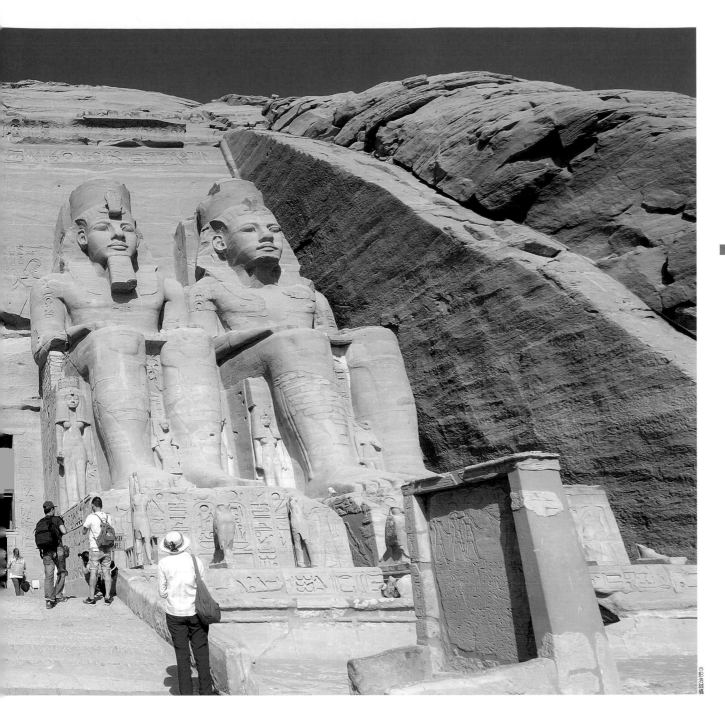

©彭浩誠攝

　　阿布辛貝神殿確實是空前的建築奇蹟，它耗時20年建成，敬奉著曼菲斯(Memphis)的守護神彼特(Ptah)、底比斯的守護神阿蒙‧雷(Amun-Ra)、Heliopolise守護神雷‧哈拉克提(Ra-Horakhty)，以及拉姆西斯二世自己。從霸守門面的威武巨像到紀錄戰役的繁複浮雕，已足使拉姆西斯二世生前逝後都名揚天下，他所企求的永垂不朽已然達成。

　　唯一對拉姆西斯二世構成威脅的，是1960年代興建高壩的決策，為了搶救阿布辛貝神殿，51國專家學者齊赴埃及，聯合國教科文組織集資3600萬美金，選定比原址

高約62公尺處為新址，趕工整建岩床，同時將阿布辛貝神殿及納芙塔蒂神殿切割成一千多塊石塊，小心翼翼的搬運至新址重新組建，這項浩大工程於1968年9月宣告完工。

　　完成組合後的阿布辛貝神殿背倚著人造假山，內殿上端覆蓋著一座可承重10萬噸的混凝土，外觀與19世紀重現天日時一樣，三千多年前的建築手筆與現代工程的再造魄力都令人嘆為觀止。

## 阿布辛貝神殿立體圖

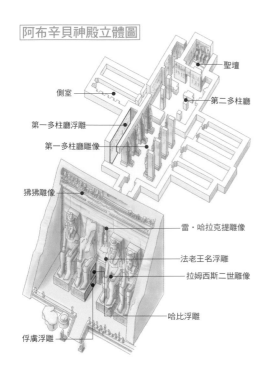

- 聖壇
- 側室
- 第二多柱廳
- 第一多柱廳浮雕
- 第一多柱廳雕像
- 狒狒雕像
- 雷‧哈拉克提雕像
- 法老王名浮雕
- 拉姆西斯二世雕像
- 哈比浮雕
- 俘虜浮雕

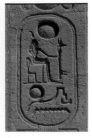

### 法老王名浮雕

拉姆西斯二世不朽的名字鐫刻在臂上橢圓形的雕飾中。

### 俘虜浮雕

緊鄰入口的雕像基座浮雕著被俘虜的敵人，一側為非洲黑人、一側為亞洲人。

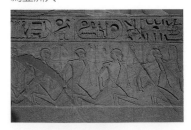

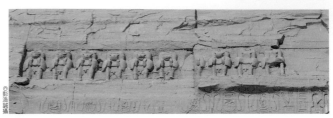

### 狒狒

正面頂端羅列著敬迎朝陽的22隻狒狒雕飾。

### 拉姆西斯二世雕像

4座巨型石像高達20公尺，頭戴「Nemes」頭飾及一統上下埃及的雙王冠，右側第二尊石像的頭部毀於西元前27年發生的地震。立於雕像腳邊的為皇室成員，包括拉姆西斯二世的母親Muttuy、皇后納芙塔蒂Nefertari、兒子Amenhirkhopshef、Ramesses、女兒Bint'anta、Nebttawi、Merytamun等。

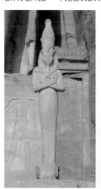
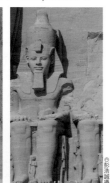
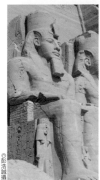
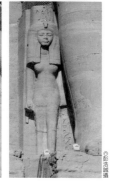

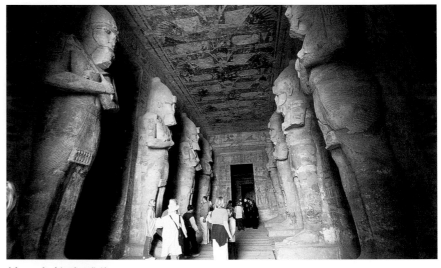

### 第一多柱廳雕像

第一多柱廳長18公尺、寬16.7公尺，中央兩側立著8座拉姆西斯二世雕像，雕像高10公尺、背倚方形大柱，左側頭戴代表上埃及的白冠，右側頭戴統一上下埃及的紅白雙冠，雙手在胸前交叉，執握著連枷權杖及彎鉤權杖，姿勢仿冥神歐西里斯(Osiris)，象徵著法老王永生不朽，頂篷繪有女神內荷貝特(Nekhbet)展翅護衛上埃及。

### 哈比浮雕

再往上看，上端的浮雕內容為尼羅河神哈比(Hapy)捆綁蓮花及紙莎草象徵統一上下埃及。

### 雷‧哈拉克提雕像

位居神殿正中央上端的雷‧哈拉克提(Ra-Horakhty)兩手握著象徵拉姆西斯二世帝號的代表物，兩旁還立著拉姆西斯二世手捧麥特(Maat)敬獻。

### 第一多柱廳浮雕

精采的浮雕描述拉姆西斯二世征伐戰績，最具代表性的為北面描繪西元前1275年掀起的Kadesh戰役，拉姆西斯二世在畫面中駕著雙輪馬車、張弓猛擊希泰族，四周雕滿大批部隊行軍、激烈的肉搏戰鬥、敵軍車毀人亡四散逃逸等景象，人物總數超過千人，宛若一篇璀璨的史詩。

### 側室

側室的浮雕描述法老王敬奉諸神的情景。

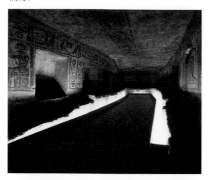

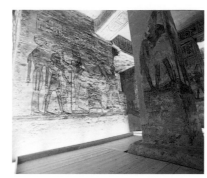

### 第二多柱廳

廳內4根方形立柱及四壁浮雕著法老王敬奉諸神的宗教儀式。

### 聖壇

4位神祇由左至右為彼特(Ptah)、阿蒙·雷(Amun-Ra)、拉姆西斯二世、雷·哈拉克提(Ra-Horakhty)，安坐在整體建築的中軸線上，每年逢10月20及2月20日這兩天，陽光會穿越前廳射入聖壇，奇妙的是，只有3位神祇受光，唯獨冥神彼特(Ptah)依然隱在陰暗中。對於這項現象及日期代表的意義，學者尚無定論，一派咸信與法老王即位週年慶有關，另一派則指出所有坐向相同的建築都可引光入室，因此日期代表的意義不大，兩派唯一的共識是法老王可藉太陽神獲取新生的能量。

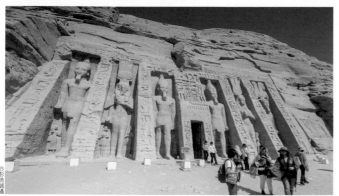

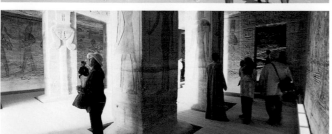

## 納芙塔蒂神殿
### Temple of Nefertari

與阿布辛貝神殿相鄰的小型神殿是拉姆西斯二世專為愛妻納芙塔蒂(Nefertari)所興建的，規模雖不大，但整體結構與阿布辛貝神殿相仿，4座拉姆西斯二世雕像及2座納芙塔蒂雕像嵌入正面斜壁，不尋常的是，依據傳統皇后雕像一律立於法老王腳側膝部以下位置，拉姆西斯二世打破規範，賜予納芙塔蒂平起平坐的地位，且在神殿內外多處鑴刻夫妻倆人並列的名字，充分顯示納芙塔蒂對拉姆西斯二世的重要性。

6座雕像的腳邊立著皇室子女，以入口為界，兩側各立著相同的6尊小像，其身分自左至右為兒子Meryatum、Meryre、女兒Merytamun、Henttawi、兒子Rahirwenemef、Amenhirkhopshef等。

神殿內由多柱廳、通廊、聖壇組成，多柱廳立有6根石柱，柱頭鑲雕女神哈特(Hathor)的頭像，四壁佈滿拉姆西斯二世及納芙塔蒂向哈特(Hathor)、麥特(Maat)、穆特(Mut)、塞蒂斯(Satis)、荷魯斯(Horus)、艾西斯(Isis)、卡努(Khnum)、孔蘇(Khonsu)、圖特(Thoth)等諸神敬奉鮮花及燃香的情景。北牆及南牆浮雕著拉姆西斯二世和納芙塔蒂向哈特敬獻紙莎草，化為牛形的哈特女神乘船航行於紙莎草叢中，畫面精緻動人。

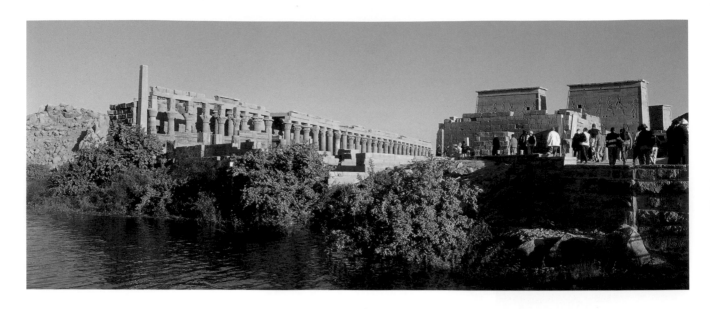

# 費麗神殿Temple of Philae

 │ 埃及亞斯文(Aswan) Agilika Island

　　同樣是遭受建壩水淹的威脅，但與阿布辛貝神殿相較，費麗神殿的命運更加多舛。

　　早在1902年首度興建亞斯文水壩時，費麗神殿已遭水淹，到了1932年，第三度擴建水壩時，費麗神殿所在的費麗島全部沉入水下，當時的遊客只能從船上俯瞰費麗神殿水下的模糊倩影。然而1960年代開始啟動高壩興建工程後，意味著費麗神殿將永沉水底，聯合國教科文組織於是開始進行搶救工作，決意將這座神殿遷往附近比原先所在島嶼高20公尺、且地貌類似的阿基利卡島(Agilika Island)。

　　由於神殿已遭水淹，因此先在費麗島四周建起了一道封閉的圍堰，抽乾堰內河水後，再將45,000塊岩石切割拆除，移往附近的阿基利卡島後按原貌重建，整個工程耗資三千萬美金。1980年3月，費麗神殿宣告重建完畢，其新貌與往昔並無二致。儘管艾西斯女神的信仰最初可追溯到西元前7世紀，不過這座神殿目前保留下來最古老的建築，約可回溯到西元前3世紀時的法老王內克塔內布一世(Nectanebo I)，至於這片遺址中最重要的部分，則是從托勒密二世(Ptolemy II)任內開始建造，並且不斷增建長達500年的時間。在羅馬統治初期，這座神殿備受呵護，彰顯羅馬統治者對埃及信仰的包容，迄今已歷三千多年歲月，依然屹立於尼羅河的懷中，且儼然已成為亞斯文最迷人的地標之一。

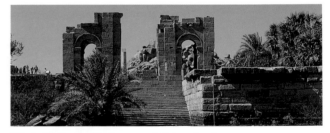

**戴克里先之門 Gate of Diocletian**

　　戴克里先之門據推斷應是慶祝勝利所造的拱門遺跡，由河上遠觀景色更勝一籌。

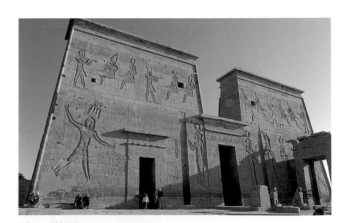

**第一塔門 First Pylon**

　　第一塔門始建於托勒密五世及六世時期，直至托勒密十二世才完成整體雕飾。壁面浮雕法老王奮勇殺敵的場景，塔門前原立有一對雕刻象形文字和希臘文的方尖碑，現僅餘一對石獅守門。

## 第二塔門 Second Pylon

壁面浮雕托勒密六世敬奉Osiris、Isis、Horus等神祇的場景。塔門旁的巨碑重達200噸，記載著位於尼羅河第一瀑布(First Cataract)附近的Dodekaschoinos地區對艾西斯神殿的諸多奉獻。

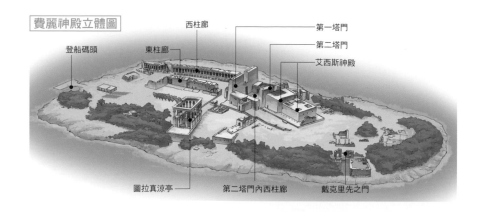

費麗神殿立體圖

登船碼頭　東柱廊　西柱廊　第一塔門　第二塔門　艾西斯神殿　圖拉真涼亭　第二塔門內西柱廊　戴克里先之門

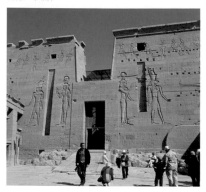

## 第二塔門內西柱廊 Western Colonnade of Second Pylon

西柱廊規模不大，但柱身雕飾精采，柱頭鑲雕女神哈特(Hathor)頭像，值得細賞。

## 圖拉真涼亭 Kiosk of Trajan

又稱為「法老王之床」(Pharaoh's Bed)的圖拉真涼亭，由14根立柱及半牆環抱，精緻的柱頭雕為混合式風格，最初可能蓋有木頭屋頂，現已成露天。神殿開有兩道門，其中一面面對著尼羅河，推斷是初始登島的入口。

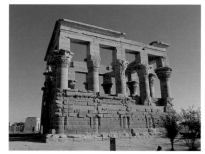

## 東柱廊 Eastern Colonnade

前庭的東側列柱未完工，柱廊南端供奉比亞守護神Arensnuphis的神殿、位於中段後方的獅首人身Mandulis小神殿、位於北端供奉祭司印和闐的殿堂都已傾圮。

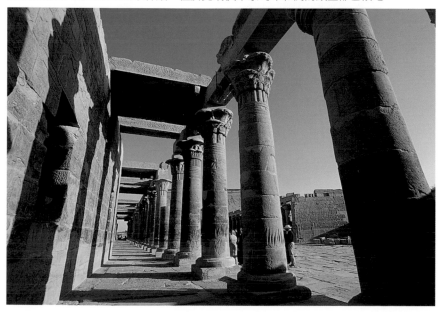

## 艾西斯神殿 Temple of Isis

前廳立有10根浮雕石柱，牆面浮雕著托勒密王朝君王敬奉諸神。這座多柱廳前半部為露天，後半部有蓋頂，天頂浮雕著展翅的女神Nekhbet。走過佈滿浮雕的通廊，後方的聖壇室內原立有兩尊艾西斯雕像，現藏於法國羅浮宮及英國大英博物館中。

## 西柱廊 Western Colonnade

32根立柱保存良好，柱頭雕飾為混合形式，整體建築為托勒密三世所建，柱廊壁面浮雕是羅馬統治時期的傑作，壁上的開窗原可眺望相鄰的畢佳島(Biga Island)。

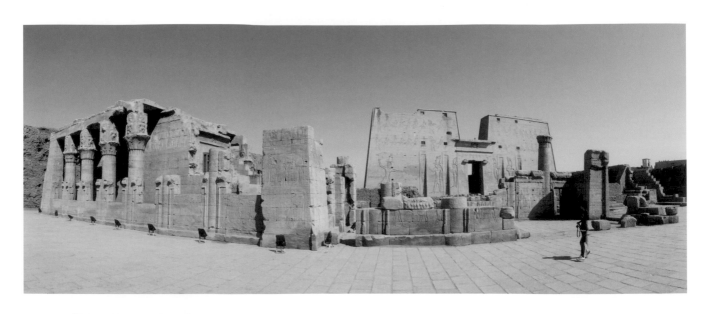

# 荷魯斯神殿Temple of Horus

🏠 | 位於埃及亞斯文(Aswan)北方約105公里處，距離埃及孔翁波(Kom Ombo)約60公里

　　荷魯斯神殿堪稱是埃及保存最好的神殿，不僅塔門、外牆、庭院、神殿都維護原貌，浮雕內容更涵蓋古埃及崇拜的諸神傳說，無怪乎被推崇是一部集神殿建築、神學、象形文字於一處的圖書館。

　　這座沙岩打造的神殿是由托勒密三世於西元前237年開始興建，因適逢上埃及動盪不安，工程斷斷續續持續了180年，直到西元前57年托勒密十二世時期才竣工，慢工細活的品質歷經兩千多年還十分動人。

　　荷魯斯神殿坐落在古城Djeba所在地，埃及人始終深信此地正是傳說中鷹神荷魯斯大戰殺父仇人賽特(Seth)之處，神殿內佈滿了兩位神祇作戰的浮雕，也留有哈特(Hathor)每年從登達拉(Dendara)逆流而上與丈夫荷魯斯相會的浪漫場景。大量的神祇傳說在神殿裡輪番演出，無論看門道或看熱鬧，荷魯斯神殿都令人著迷。

## 出生室

　　位於神殿前方的出生室，是慶賀荷魯斯和哈特之子Harsomtus誕生，可見到哈特哺育愛子的浮雕。

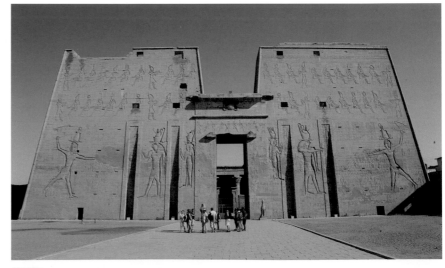

## 塔門

　　高聳的雙塔門浮雕著托勒密十二世屠殺敵人向荷魯斯獻祭，入口兩側立著兩尊以黑色花崗岩雕成的荷魯斯像。

## 荷魯斯神殿平面圖

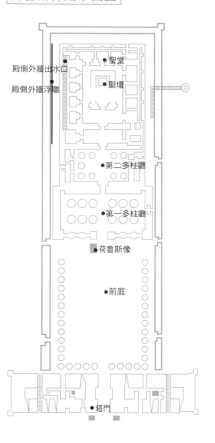

- ● 聖堂
- ● 聖壇
- ● 殿側外牆出水口
- ● 殿側外牆浮雕
- ● 第二多柱廳
- ● 第一多柱廳
- ● 荷魯斯像
- ● 前庭
- ● 塔門
- ● 誕生室

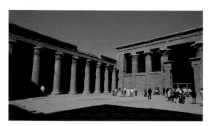

### 前庭

東、西、南三面柱廊環抱著前庭，32根石柱柱頭呈現混合式風格。

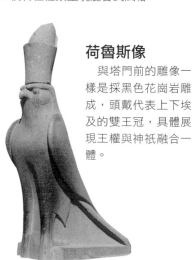

### 荷魯斯像

與塔門前的雕像一樣是採黑色花崗岩雕成，頭戴代表上下埃及的雙王冠，具體展現王權與神祇融合一體。

### 第一多柱廳

廳內立有12根雕飾繁複的石柱，緊鄰入口的兩側原為紙莎草紙文獻儲藏處及祭司更袍行滌淨禮的所在。

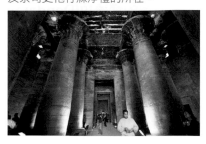

### 第二多柱廳

壁上浮雕著建殿的慶祝儀式及荷魯斯和哈特所乘的聖船。東側牆面闢有出口可通往殿外通道，西側則有兩間放置供品的小室。

### 聖壇

經過通廊就來到位於殿後的聖壇，這座內室宛如殿中殿，結構高大堅實，東、西、南三面環設敬奉明(Min)、歐西里斯(Osiris)、哈特(Hathor)、孔蘇(Khonsu)、雷(Ra)等諸神的小聖室，繁複的浮雕佈滿各壁。聖壇中央立著高約4公尺的聖龕，由整塊花崗岩雕成，如磐石般矗立著。

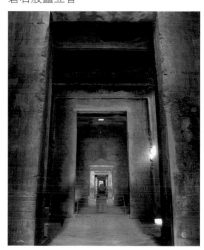

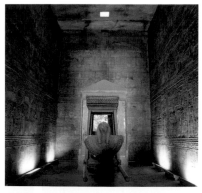

### 聖堂

位於聖壇後方的聖堂安置著聖船，前端飾有荷魯斯木雕胸像，材質雖講究但已顯破舊，不過，在兩千多年前，它可是密封在實心堅牢的松木大門後，只有法老王或大祭司可接近。

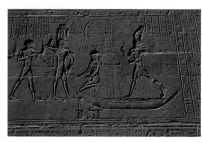

### 殿側外牆浮雕

古時，艾德芙當地每年都會舉行一場「勝利慶典」，並按例演出一場荷魯斯報父仇的好戲，其概況就雕刻在神殿的外牆上。在這齣膾炙人口的好戲中，謀殺冥神歐西里斯(Osiris)的賽特化身為體型嬌小的河馬(在古埃及人的眼中，河馬是不懷好意的生物)，荷魯斯持10支魚叉刺向河馬身體不同部位報了父仇，最後致命的一擊，通常由法老王或祭司上場扮演荷魯斯執行，慶典的壓軸活動是大家分食河馬形狀的糕餅，意味著完全消滅惡魔賽特。

### 殿側外牆出水口

注意看神殿旁側外牆上的出水口為獅頭形狀。

# 孔翁波神殿 Temple of Kom Ombo

位於埃及亞斯文(Aswan)北方約45公里處的孔翁波

名稱原意為「大量(Kom)黃金(Ombo)」的孔翁波，是古埃及黃金之都的舊址，在托勒密王朝時期，這裡為重要的軍事基地，而埃及人與努比亞人之間的金礦交易，甚至與衣索匹亞(Ethiopia)的大象交易，都以此為據點，帶動此地繁榮。到了近代，因興建亞斯文高壩產生人工湖納塞湖，許多努比亞人遷居於此，更增添了孔翁波的另類面貌。

位於西側小山丘上的孔翁波神殿，同時供奉鷹神Haroeris(荷魯斯的其中一個化身)和鱷魚神索貝克(Sobek)的神殿，在埃及絕無僅有，不僅因為它是少數獻給「惡神」的神殿，更因為它採雙神信仰與雙神殿的形制。

孔翁波最初的名稱為「Pa-Sobek」，也就是「索貝克的領地」之意，昔日常見鱷魚爬上沙質河岸曝曬太陽。古埃及的居民除了崇拜象徵正面力量的神祇，也膜拜害怕的事物，於是鱷魚被當成賽特化身之一，成了敬畏的對象。據說，因為不宜信仰「惡神」，因此將索貝克與Haroeris放在一起，另一方面也展現不分善惡之間的宗教平等。

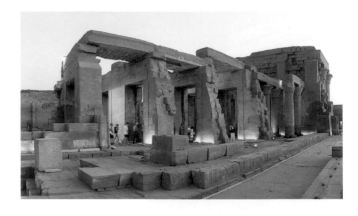

根據考證，這座神殿可能建築在中王國時期的遺址上，今日所見的建築大約於西元2世紀時由托勒密六世(Ptolemy VI)開始興建，由托勒密八世(Ptolemy XIII)完成內外的廊柱廳，至於周邊的城牆則由羅馬第一任皇帝奧古斯都增建於西元30年左右，只不過大部分多已毀損。而殿內的浮雕大多是在托勒密十二世及羅馬時期完成的，雖然歷經長時間的沙埋土掩及基督徒的破壞，主結構依然完好，神殿坐落在傳統的東西軸線上，北側供奉鷹神，南側供奉鱷魚神，對稱的建築結構成神殿全貌。

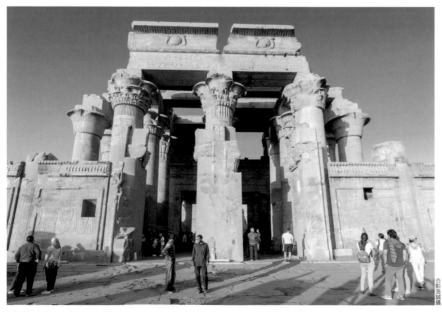

### 建築正面與柱頭

建築正面採雙入口形式，分屬鷹神和鱷魚神，祂們各自擁有自己的祭司。立柱柱頭為混合式，中央門楣上端留有托勒密十二世敬奉神殿的題詞。

### 通廊及第一、二多柱廳

兩座多柱廳各林立著10根立柱，通廊左邊獻給鷹神Haroeris，右邊屬於鱷魚神索貝克所有，從立柱和浮雕中便能發現其主角為何。

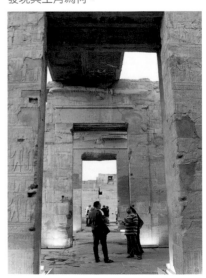

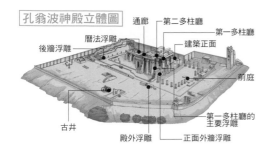

孔翁波神殿立體圖
通廊　第二多柱廳
後牆浮雕　曆法浮雕　　第一多柱廳
建築正面
前庭
第一多柱廳的
主要浮雕
古井
殿外浮雕　正面外牆浮雕

## 誕生室

誕生室位於鷹神 Haroeris神殿中，裝飾其屋頂的鷹神壁畫依舊色彩繽紛。誕生室是鷹神 Haroeris出生的地方，其浮雕可見艾西斯分娩和哺育鷹神的場景。

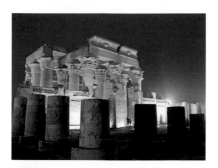

## 前庭

前庭的前方原立有高大的塔門，兩側建有高牆，現今都已傾圮，庭中所立的16根石柱也僅餘殘柱。

## 後牆浮雕

神殿外圍有一條通道，可通往後牆浮雕，在這裡除了可看見荷魯斯之眼外，還有一組內容類似外科手術的器械的浮雕，包括手術刀、骨鋸、牙科器材等，目前推論因古時常有信徒來此膜拜鷹神祈求治癒疾病，因此，這組器具可能與宗教獻祭儀式有關。

## 殿外浮雕

神殿敬奉的鷹神(左)及鱷魚神(右)手持著代表生命之鑰的「Ankh」，居中的橢圓形圖飾刻著法老王的名字。在浮雕的另一面，可以看見類似男性生殖器的圖案，它是生殖之神Min的簡化象徵。

## 曆法浮雕

神殿中的浮雕記載奉獻貢品的日期與數量，此「貢品表」浮雕位於索貝克神殿中，標示了古時曆法的計算方式，十分珍貴。

## 古井

神殿外還留有一口深井，這曾是神殿的重要水源，傳說也供信徒行淨身禮用。

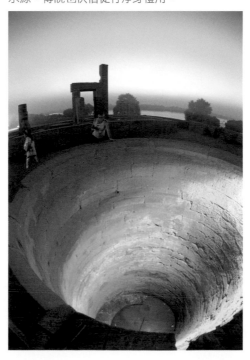

## 建築正面外牆浮雕

面對建築左邊的浮雕敘述鷹神 Haroeris和朱鷺神圖特(Thoth)為托勒密七世舉行滌淨儀式。

## 鱷魚木乃伊博物館

神殿外有一座小型博物館，裡面收藏了十幾隻鱷魚木乃伊，甚至還有小到還在蛋中的模樣，相當特別。

# 前哥倫布時期中美

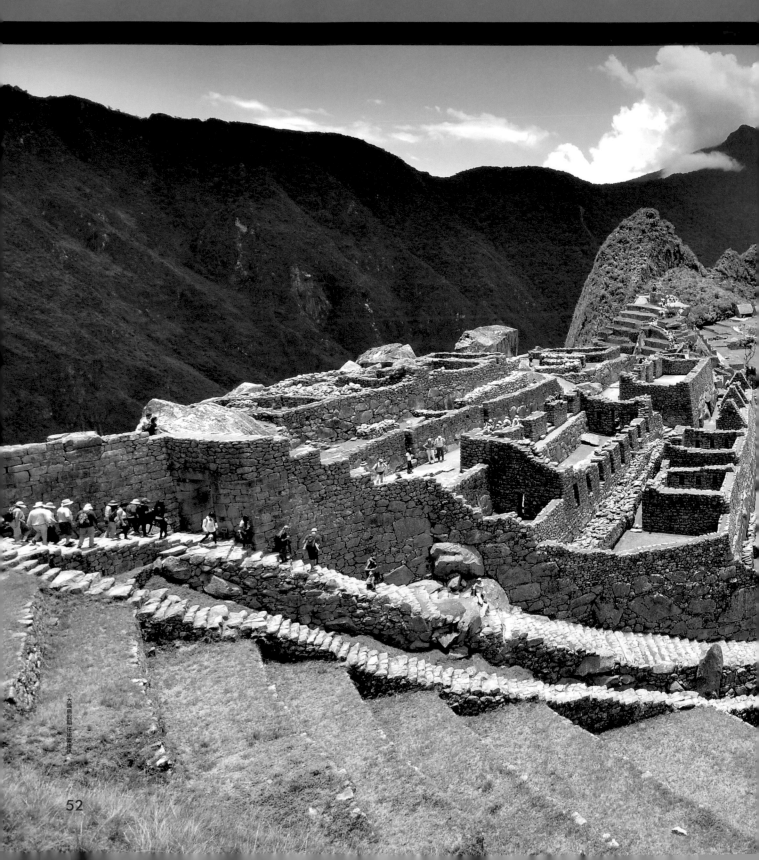

大瞻鳥前期任遜遺跡

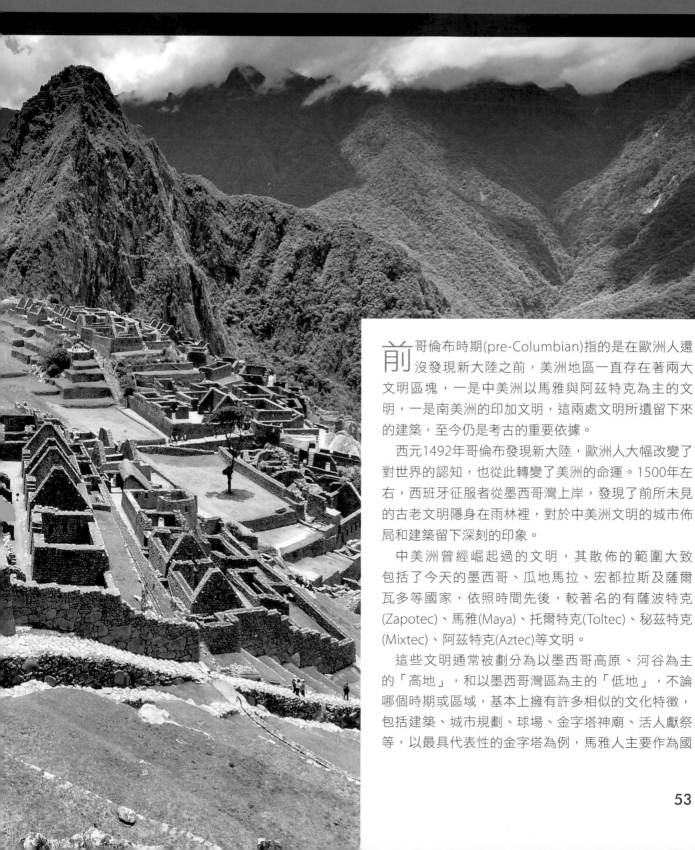

# 洲文明建築藝術

前哥倫布時期(pre-Columbian)指的是在歐洲人還沒發現新大陸之前，美洲地區一直存在著兩大文明區塊，一是中美洲以馬雅與阿茲特克為主的文明，一是南美洲的印加文明，這兩處文明所遺留下來的建築，至今仍是考古的重要依據。

西元1492年哥倫布發現新大陸，歐洲人大幅改變了對世界的認知，也從此轉變了美洲的命運。1500年左右，西班牙征服者從墨西哥灣上岸，發現了前所未見的古老文明隱身在雨林裡，對於中美洲文明的城市佈局和建築留下深刻的印象。

中美洲曾經崛起過的文明，其散佈的範圍大致包括了今天的墨西哥、瓜地馬拉、宏都拉斯及薩爾瓦多等國家，依照時間先後，較著名的有薩波特克(Zapotec)、馬雅(Maya)、托爾特克(Toltec)、秘茲特克(Mixtec)、阿茲特克(Aztec)等文明。

這些文明通常被劃分為以墨西哥高原、河谷為主的「高地」，和以墨西哥灣區為主的「低地」，不論哪個時期或區域，基本上擁有許多相似的文化特徵，包括建築、城市規劃、球場、金字塔神廟、活人獻祭等，以最具代表性的金字塔為例，馬雅人主要作為國

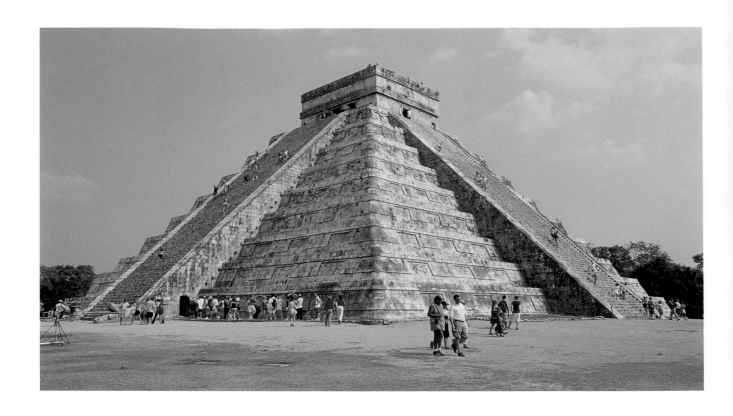

王或領導人的陵墓，而阿茲特克人則主要作為活人獻祭使用。

為了祭拜美洲虎神、戰神、羽蛇神而進行的活人獻祭，阿茲特克城市的設計發展出一套標準的城市中心建築模式：在城市的中心是一座大廣場，廣場上可供集會、宗教舞蹈、娛樂活動；廣場周圍是階梯狀的金字塔，由一條寬敞的大道連接，拾寬闊的階梯而上，金字塔頂端有一座神廟，也就是神明的居所，然後在這裡進行活人獻祭儀式。

中美洲文明的建築多半就地取材，人民的住所很少留下任何痕跡，耐久性的建材則專屬於神祇，建築的位置是依天文觀測而決定的，以便與天體運行相互輝映，象徵地球與宇宙之間的和諧。

在猶加敦半島的低地，馬雅人以獨特的石灰岩cantera打造城市；在墨西哥高原的高地，阿茲特克人則使用輕質的火山岩tezontle，這是種暗紅色的浮石，城市的地基可以浮在湖泊的沼澤地上。

除了金字塔神廟，中美洲文明中較知名的建築形式還包括球場及天文台。大部分的中美洲部族都會舉辦球賽，輸球的一方作為祭祀犧牲祭品，球場因此成為城市中另一個重要的集會與宗教儀式中心。球賽的規則是以臀部或身體其他某部位將實心橡皮球頂進高高架在球場上的石環，球場就位在金字塔神廟附近，兩者之間有供貴族顯要觀賞球賽的看台相連。

至於觀測星象用的天文台，也顯示他們在天文、曆法等科學方面的成就，以奇琴‧伊察(Chichén Itzá)的卡拉克天文台(Caracol)為例，整個結構包括3公尺高的塔身以及兩層環繞著塔中央螺旋梯的圓形觀測台，這是到目前為止，在馬雅建築中所發現的唯一一幢有著拱頂的圓形建築。

至於南美洲的印加文明，它與中美洲的阿茲特克幾乎同時開展，然後同樣覆滅於外來殖民者的手中。印加帝國的幅員涵蓋了南美洲安地斯山脈全境，相當於今天的厄瓜多、祕魯、玻利維亞、到智利、阿根廷等國。

印加人具有高度的組織能力，他們的天份展現在大規模的土木工程及軍事工程，其最顯著的建築特色就是浩大的巨石工程，石頭一層層疊高，石縫之間不靠任何泥灰就能緊密結合。

印加文明最知名的印記，就是位於安地斯山山巔的馬丘比丘。除此之外，25000公里的網狀道路系統，將首都庫斯科(Cuzco)和帝國急速拓展的疆土連接起來，其工程壯舉足以與歐洲的羅馬道路系統相匹敵，尤其那條偉大筆直的「皇家棧道」(Royal Road of Mountain)，寬九公尺，沿線6000公里都築了高牆，是整個交通網路的主幹道。印加人無疑創造出全世界最精湛的石造工程，可惜的是這一切傲人的成就，卻隨著西方殖民者入侵，戲劇性地戛然而止。

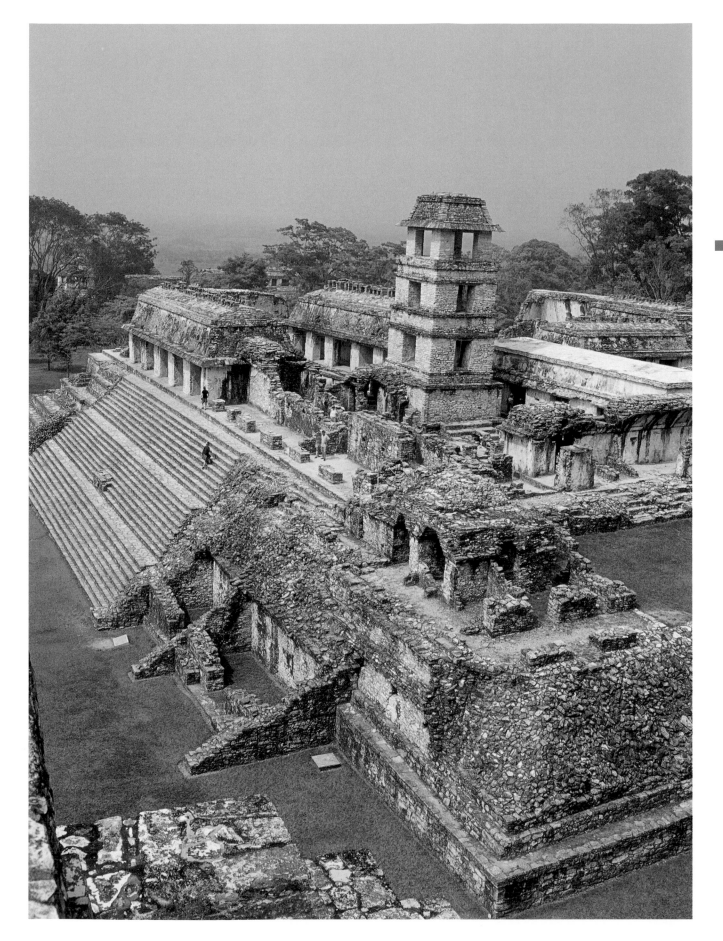

# 馬雅文明．阿茲特克文明．印加文明建築

## 提奧狄華岡Teotihuacán

 位於墨西哥的墨西哥市東北邊約40公里，車程約一小時。

　　提奧狄華岡是最知名的中美洲文明遺跡之一，一向被認為是阿茲特克帝國偉大的遺跡，不過，這個廣大的遺跡一直是令人不解的謎題，從來沒有人知道誰原本居住在此，他們可能是操著秘茲特克語的Olmeca-Xicalanca，或是Totonac一族。迄今尚未研究出他們的

來源處，僅知道在西元前100年(約中美洲文明前古典時期)就有人在此定居，並且興建有大型建築。

　　提奧狄華岡被死亡大道劃分為四塊，整座城市約20平方公里大，控制著墨西哥河谷。建於中美洲後古典時期的提奧狄華岡太陽神廟，是當今世界上最大的金字塔遺

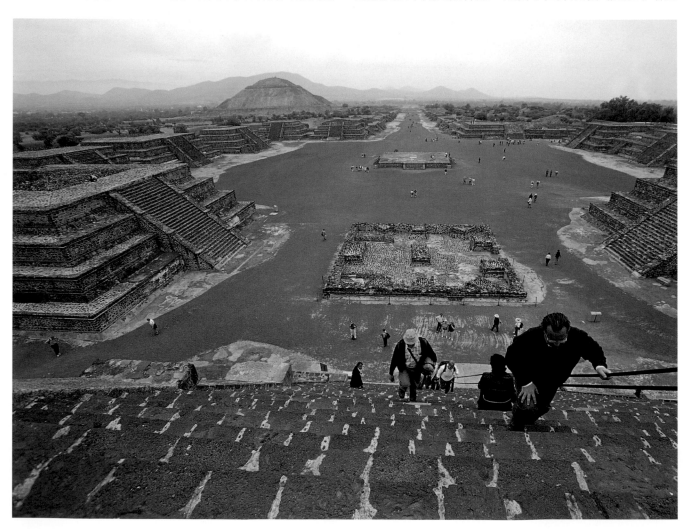

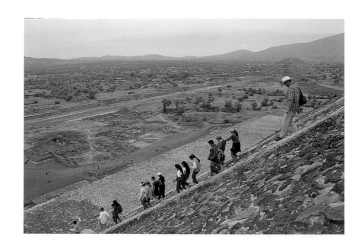

跡之一，而月亮神廟則建約建在古典時期。

西元150~200年，這裡人口曾達到20萬人，是當時全球第6大城市！在這段期間，人們大量開發自然資源、增加農業生產量、新技術的發明和建立貿易系統，到了西元4世紀時，提奧狄華岡的文化版圖幾乎遍及中美洲各地，甚至還擴展到現今瓜地馬拉的馬雅城市提卡爾。

大約到了西元700年，提奧狄華岡開始走下坡，很多推測說是因為城市過大，無法負擔所有居民的食物，根據出土文物顯示，許多新建築加蓋在舊建築的上方，到了西元850年，僅有少數的人居住在郊區。一直到提奧狄華岡沒落後幾個世紀，在納瓦特爾語(Nahuatl)中這裡都一直被稱為Teotihuacán。然而，它最原始的名字、在此居住人的語言和人種都尚未被證實。

當阿茲特克人在14世紀時建立起他們的首都特諾奇提特蘭(Tenochtitlán)時，提奧狄華岡已經是一個荒廢的城市，不過卻對它廣大的面積和城市規劃留下深刻的印象，因此開始重建，將提奧狄華岡變成是阿茲特克帝國的宗教祭祀中心。阿茲特克人相信這個荒廢的城市是由神明所建，他們為此地命名為「提奧狄華岡」，意思是「人成為神的地方」。

當西班牙人在16世紀時毀滅特諾奇提特蘭時，並未發現提奧狄華岡的金字塔遺跡，這裡才能絲毫未損的保留原來的風貌。一直到狄亞茲獨裁政府掌權時，一連串的挖掘才開始。

提奧狄華岡文明使用跟馬雅類似的數學符號，也同樣使用260天為一年的「神曆」和365天為一年的太陽曆，或許是受到更古老的奧爾梅克文明所影響。就因為提奧狄華岡文明並沒有像馬雅人一樣刻製紀念碑和使用象形文字，這使得考古學家對它的認識更少。當然提奧狄華岡文明的神話也影響到阿茲特克人，像是羽蛇神(Quetzalcóatl)、雨神(Tláloc)、水神(Chalchiuhtlicue)、火神(Huehueteotl)等。

## 死亡大道Calzada de los Muertos

死亡大道是提奧狄華岡遺跡的中心主軸，月亮金字塔建在死亡大道的南北縱軸的盡頭，死亡大道寬40公尺，自月亮金字塔到城堡這段路約2公里遠，根據考古學家的研究，它還向南延伸3公里。而橫貫死亡大道的中心軸大道同樣也是40公尺寬，長約4公里，這條路被羽蛇神宮殿和碉堡所中斷，有可能是以往的市集聚集處。死亡大道上還包含了5或6個廣場，從縱橫兩條中心軸延伸出去的小路達4公里遠，也就是提奧狄華岡的郊區。

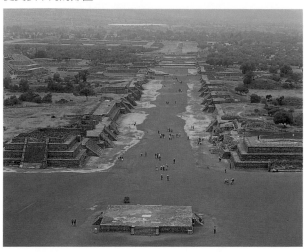

## 太陽金字塔Pirámide de Sol

太陽金字塔建於西元100年，位在死亡大道的東邊，底座佔222平方公尺，高度超過70公尺，由三百萬噸的石塊、磚塊堆砌而成，完全沒有利用任何金屬工具或輪子建造。

阿茲特克人相信這座金字塔是獻給太陽神的，而1971年時考古學家在金字塔內部，發現了一條長100公尺的隧道通往金字塔的底端洞穴，在這裡發現了藏有關於宗教的工藝品，因此認為有可能是在金字塔建造之前，居住於此的人便在這裡祭祀太陽神。

在提奧狄華岡鼎盛時期，金字塔的外觀是紅色的，有可能是因為夕陽的照射下所產生的效果。想要爬上太陽金字塔得有一點體力，248級階梯引領你登到金字塔的頂端，從這裡可一覽整個提奧狄華岡遺跡。

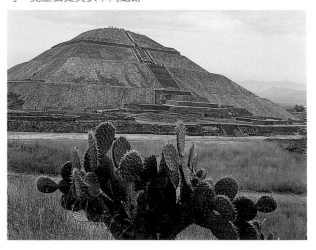

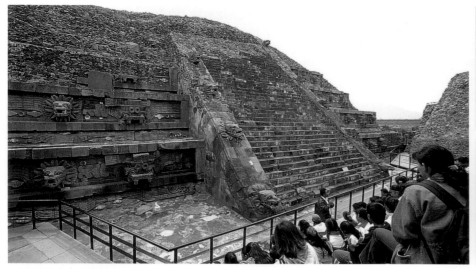

## 碉堡與羽蛇神神廟
## Ciudadela & Templo de Quetzalcóatl

　　這個大型的區塊通稱為碉堡區，被認為是高層統治階級的居住區，四面有390公尺長的石牆，四周有15座金字塔包圍著中庭，而其中一座就是羽蛇神神廟。

　　羽蛇神神廟奇特的建築與裝飾非常有趣，它約建於西元200年，之後又被其他的金字塔所覆蓋。

　　從建築上來看，它是單一建築以石雕來裝飾talud-tablero(一種特殊建築，斜牆面上裝飾以不同層次的雕像)風格，這也是整個遺跡中唯一採此種風格的建築物，這些浮雕代表著水蛇。

　　羽蛇神神廟原本應有7面階梯，但現今僅存4面，階梯上以浮雕裝飾，在橫向的條面上則有吐尖牙的羽蛇神，脖子上以11片花瓣的花裝飾，一旁還有4個眼睛、2隻尖牙的奇特雕像，這可能是雨神(Tláloc)或是火神；階梯兩側還有幾個蛇頭一路排下來。

## 月亮金字塔
## Pirámide de la Luna

　　雖然月亮金字塔的體積比太陽金字塔小，但在比例上優雅許多。因它建在較高的土地上，因此頂端的高度與太陽金字塔一樣高。根據考古學家的研究，月亮金字塔整體完工約在西元300年左右。

　　位在金字塔前的月亮廣場，同時也是週遭12座神廟平台的廣場，不過也有人提及天文學的理論，將月亮金字塔包含在內成為13座，正是中美洲文明神曆中計算天數的系統，而位在廣場中央的祭壇，可能是舉辦宗教儀式時跳舞的地方。

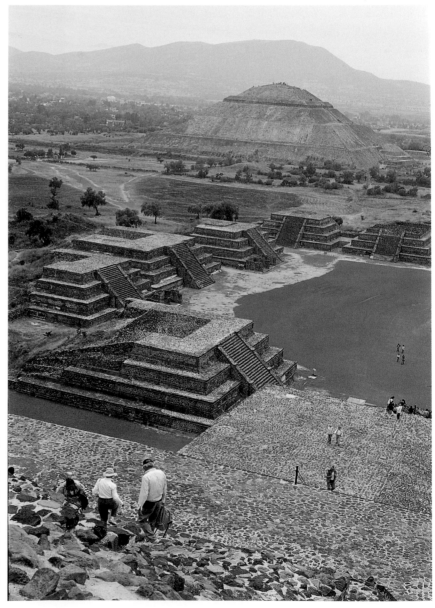

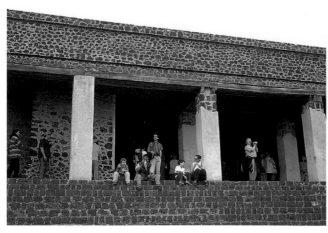

## 蝴蝶宮殿
## Palacio de Quetzalpapálotl

位在月亮廣場西南方的蝴蝶宮殿，考古學家認為是祭師的居所，這座宮殿與另一座建築相通，不過卻建於不同時期。一種稱為Quetzal-Butterfly的動物像鳥又像蝴蝶的圖騰，刻畫在宮殿內中庭的樑柱上而得名。其圖騰上的動物眼睛以黑曜石裝飾，被象徵火與水的符號包圍。宮殿格局為一具有中庭的長方形建築，面對中庭的每一面都有寬廣的走道通往其他房間，中庭的東面走道通往前廳，前廳前就是通往月亮廣場的階梯。

## 美洲虎宮殿Palacio de los Jaguares

比蝴蝶宮殿還低的美洲虎宮殿，是一座被覆蓋過的建築，根據考古學家發現，提奧狄華岡文明的每段時期都有不同的功用。之所以被命名為美洲虎宮殿，是因為遺留幾幅磚紅色的美洲虎壁畫，壁畫中的美洲虎神穿戴著羽毛的飾品，一邊吹著以海螺做成的樂器，有可能是向雨神祈禱的祭典儀式。

## 羽毛海螺神廟
## Templo de los Caracoles Emplumados

這是考古學家在蝴蝶宮殿下發覺的另一座建築，在一座平台上的周邊有彩色壁畫，描述著一隻綠色的鳥從嘴裡吐出水來，另外還有羽毛海螺和具有四片花瓣的花裝飾著宮殿的外觀。

## 博物館Museum

位在太陽神廟南方50公尺處的博物館，主要展示過去幾十年間考古學者收集的資訊和出土的文物。

數個刻畫著重要女神的石碑豎立在博物館門口，代表著土地、水源和生育的意義，展間展示著出自這塊土地的礦物資源和提奧狄華岡人如何運用這些資源，同時還有許多雕刻在貝殼或動物骨頭的藝術品、陶器等。在博物館中心內還有一個大型的提奧狄華岡遺跡模型，可讓遊客一覽全貌。

# 奇琴・伊察Chichén Itzá

奇琴・伊察是由Itza族(馬雅人的一支)所興建的巨大都城，該邦最初為馬雅人於9世紀建立，西元987年左右，奇琴・伊察又被原本居住在墨西哥中央高原圖拉(Tula)的托爾特克(Toltec)人入侵。如今所見到的奇琴・伊察的遺跡，是混合了馬雅和托爾特克兩種文化的綜合體，其建築既表現出馬雅人的智慧與冷靜，又不乏托爾特克人的剽悍和壯觀。在外來文化的刺激下，正在走向衰落的馬雅文明，出現了一次復興。

奇琴・伊察的興盛時代約在11、12世紀，1224年，這個城邦的伊察人王朝被科康人推翻，從此一蹶不振。科康人繼而打敗了烏斯馬爾，成為猶加敦半島上的霸主。科康人建有馬雅潘城(Mayapán)，馬雅的名字也由此而來。1441年，烏斯馬爾率領諸弱小城邦聯合反抗馬雅潘的霸權統治，一舉焚毀了馬雅潘城，馬雅因戰爭衰落了。

後來的馬雅人吸取了托爾特克人對羽蛇神(Kukulcán)的崇拜儀式，所以可在奇琴・伊察遺跡裡同時看到馬雅雨神(Chac)和托爾特克的羽蛇神。融合墨西哥中部高原的建築和普克建築(Puuc，猶加敦半島和Campeche北部的特定馬雅建築形式，其建築特徵是石塊屋舍的底部純粹以長方形的石塊砌成，而房屋上方則以充滿象形符號的馬賽克圖形石塊砌成)，讓奇琴・伊察在猶加敦半島的遺跡顯得獨特，尤其是大金字塔和金星平台都是在托爾特克文化進入奇琴・伊察所建的。

當馬雅的領導人將政治權利中心遷移到馬雅潘，而僅將奇琴・伊察作為宗教祭祀中心的首府時，奇琴・伊察便開始步入衰落時期，至於奇琴・伊察為何在14世紀時被完全遺棄，至今仍舊是個謎。

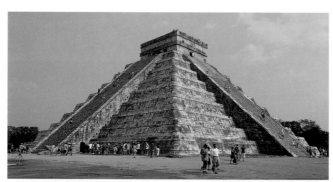

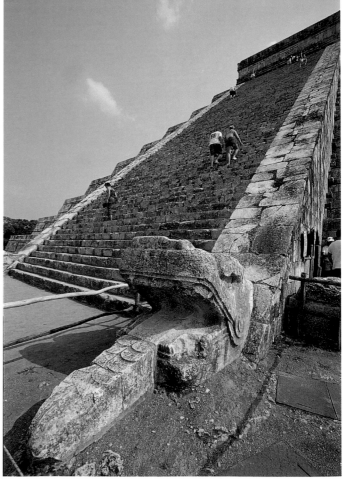

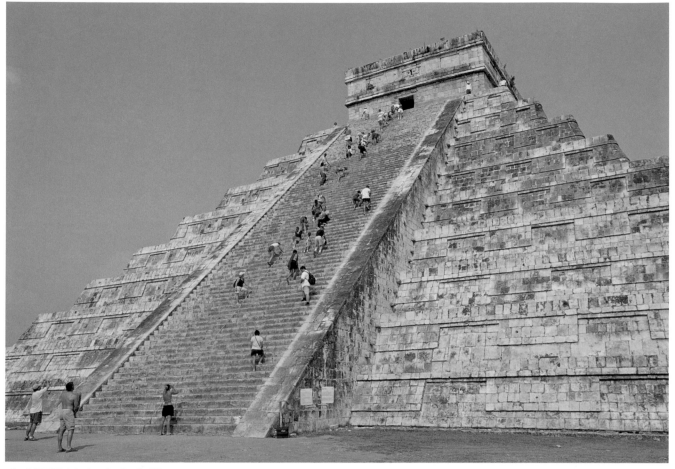

## 庫庫爾坎神廟(大金字塔)
## Templo de Kukulkan(El Castillo)

在奇琴‧伊察的中心，佇立著一座占地三千餘平方公尺的金字塔神廟，神廟由塔身和台廟兩部分組成。金字塔底座呈四方形，每邊長55.5公尺，塔身有九層，向上逐層縮小至梯形平台。廟內立柱飾有浮雕，圖案為馬雅人崇拜的羽蛇神和勇士。

神廟是馬雅人為供奉庫庫爾坎羽蛇神而修建的，馬雅人認為帶羽毛的蛇神是天神和雨神的化身，可以帶來風調雨順，而「羽蛇神」也是托爾特克文明的主神。

庫庫爾坎金字塔高約30公尺，四周各由91級台階環繞，加起來一共364階，再加上塔頂的羽蛇神廟，共有365階，象徵一年的365個日子。每年春分和秋分的日落時分，北面一組台階的邊牆會在陽光照射下形成彎彎曲曲七段等腰三角形，連同底部雕刻的蛇頭，宛若一條巨蟒從塔頂向大地游動，象徵著羽蛇神在春分時甦醒，爬出廟宇，秋分日又回去。每一次，這個幻像持續整整3小時22分，分秒不差。

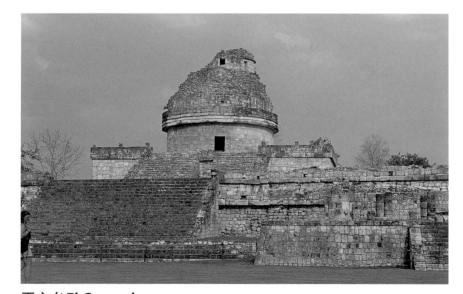

## 天文台El Caracol

這是奇琴‧伊察遺跡中最重要的建築物之一。天文台約建於西元900年~1000年，包含一個長方形的平台和一個陡斜的牆面，加上一個圓的飛簷。平台的西側有兩個階梯，階梯旁以纏繞的羽蛇作為裝飾。天文觀象台就建於平台中央的圓形塔式高台，內有旋轉梯連接各層，平台上層窗戶的開鑿適合天文觀察需要，完全可以掌握在特定的日子內觀察特定的星座。馬雅人十分重視天文觀察，他們通過觀察天象，很早就掌握了日蝕周期和日、月、金星等運行規律，並制定了一年365天，每四年加閏一天的馬雅曆法。

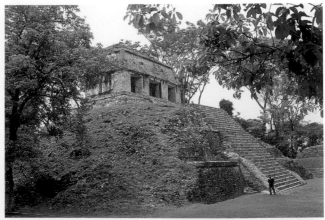

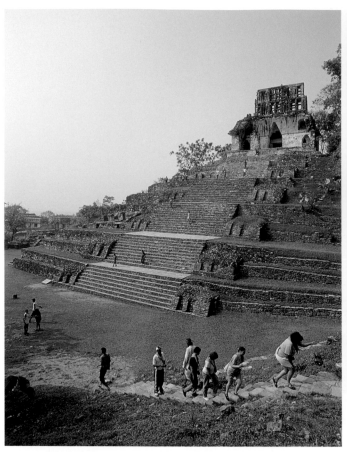

# 帕蓮克Palenque

🏠 | 墨西哥帕蓮克鎮郊外

　　帕蓮克在西元300年至900年間為馬雅人的文化藝術中心，史學家推斷，如果馬雅文化能繼續發展，有可能超過高度文明的歐洲。

　　帕蓮克是西班牙人所取的名字，它在馬雅時期真正的名稱至今尚未考證出。帕蓮克自東向西沿河谷地帶平緩延伸11公里，奧托羅姆河從市中心緩緩流過，一座長50公尺的拱形引水渡槽橫跨河面。

　　城內的神廟、宮殿、廣場、民舍等依坡而建，形成雄偉壯觀的古代建築群。最著名的建築是宮殿，高高聳立在一個梯形平台上，平台底邊長100公尺、寬80公尺，四周有4座庭院環繞。外牆用岩石壘砌，內部裝飾華麗，四壁有壁畫、浮雕和各類雕刻，做工精細，技藝高超。

　　根據考古學家的研究，帕蓮克約在西元前100年就有人居住，到西元600~700年達到鼎盛。西元615~683年由一位畸形足的國王Pakal II執政，他執政期間，建造了許多廣場和建築，其中最令人讚嘆的就是為他自己建造的大型陵墓「碑銘神殿」(Temple of the Inscriptions)，因此帕蓮克有「美洲的雅典」之稱。

　　Pakal II的兒子Chan Bahlum II繼承了王位，他在象形文字中代表著美洲豹和羽蛇。Chan Bahlum II繼續創造出帕蓮克獨特的藝術和建築風格，完成了碑銘神殿內的地下密室工程，並且建造龐大的十字建築群(Grupo de la Cruz)，他在建築群的每座神廟頂端放置一塊石碑，顯見受到其他馬雅城市包括位在瓜地馬拉的提卡爾(Tikal)和靠近Villahermosa的康馬爾卡寇(Comalcalco)金字塔的建築風格影響。

　　帕蓮克最後一位強勢執政的國王是Chaacal III，他在西元722年登上王位，在他執政期間也興建了不少建築物。到了10世紀時，帕蓮克被遺棄了，由於位在墨西哥雨林區，經過千年，被與世隔絕的熱帶叢林所淹沒，一直到18世紀才重見天日。

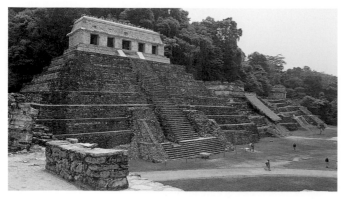

### 碑銘神廟Temple of the Inscriptions

這是帕蓮克最令人注目的神廟，旁側為皇家墓室(Templo XIII)和骷顱頭神廟(Templo de la Calavera)。

碑銘神廟可說是帕蓮克最高的建築，金字塔建有8層，在金字塔的頂端有一道69級階梯的中央階梯，引領到平台上的3間神廟。碑銘神廟的主廳後牆嵌著兩塊灰色大石板，上面攜刻著620個馬雅象形文字，排得十分整齊，如同棋盤上一顆顆棋子。這碑銘到底紀錄什麼？考古學家至今仍未解開。

神殿底下的一個大石室裡，發現了帕卡爾國王的墓室，墓室內紅色的石棺用整塊岩石鑿成，並且雕刻著各種花紋。國王戴著綠玉面具，身上也戴著手鐲、腳環、耳環與戒指等各種裝飾品。

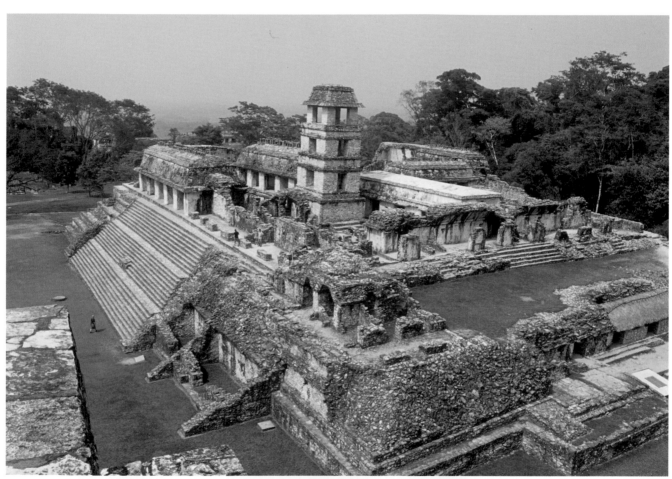

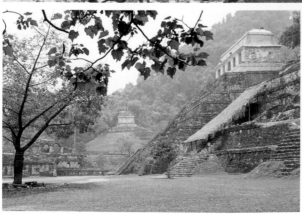

### 宮殿El Palacio

面對碑銘神廟就是帕蓮克的皇宮，它是由13間具地窖的房子、3座地下畫廊和一座高塔組成4個庭院的宮殿，根據研究，這處皇宮至少耗費了200年的時間建造，並經歷了數位帕蓮克的國王，尤其是帕卡爾國王。

一座5層方形高塔佇立在宮殿的正中心，在馬雅文明的遺跡中，從未有類似的建築物，因此許多人對這座高塔持有不同的解釋，較多人認為這是祭師和貴族觀察天象、研究天體運行的地方。

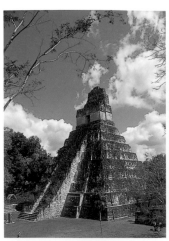

# 提卡爾Tikal

位於瓜地馬拉提卡爾國家公園內，距離最近的城鎮是Flores

www.tikalpark.com

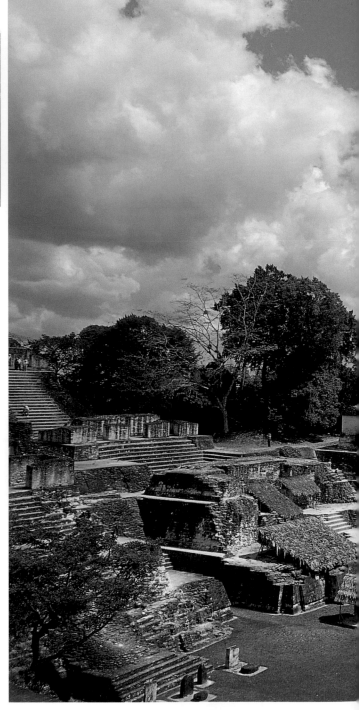

　　和多數知名的馬雅文明遺跡最大的不同，是提卡爾隱身在瓜地馬拉北部的皮坦(Petén)叢林中，高聳的金字塔穿出濃密的雨林頂端，迎向太陽。

　　從鑽木取火的證據顯示，大約在西元前700年，馬雅人就開始在附近定居，西元前200年，已經有複雜的建築群自提卡爾北方的衛城建立起來。到了西元250年左右，也是美洲古典時期的早期，提卡爾已經是馬雅很重要的一座城市，不但人口眾多，更是馬雅的信仰、文化、商業中心。

　　美洲古典時期中期，相當於西元6世紀，提卡爾更進一步發展為一座擁有10萬人口、超過30平方公里的大城市。不過，提卡爾隨後卻陷入衰敗期，直到西元700年前後，俗稱「巧克力王」的阿卡考(Ah Cacau)繼承了王位，一舉把提卡爾推向顛峰，不僅軍事力量強大，更寫下馬雅文明史上最輝煌的一頁，今天提卡爾大廣場(Great Plaza)附近多數遺址，都是這個時期留下的，而阿卡考自己就葬在一號神廟底下。

　　西元10世紀，提卡爾和其他古典時期的馬雅城市一樣，突然神秘地被棄置。16世紀西方大航海時代來臨，西班牙傳教士曾經簡略提到這個地方的建築，直到1848年，瓜地馬拉政府派出探險隊，才發掘出這個古文明遺址。

　　1950年代，提卡爾的叢林中興建了一座簡易機場；1980年代，從鄰近城鎮Flores通往提卡爾的道路修好，進入提卡爾更為便利；1997年，包含提卡爾馬雅遺址在內的提卡爾國家公園，列入世界遺產的名單。

　　數以千計的建築，包括神廟、宮殿、金字塔、球場，都由提卡爾的馬雅人所建。整座提卡爾遺址的精華，落在中央大廣場，這個昔日權勢的中心，一號神廟與二號神廟隔著廣場遙遙相對。在極盛時代，提卡爾的金字塔神廟超過三千座，每座神廟之間，是宮殿和貴族的住所，在神殿之前的平台上，矗立著一排排頌讚提卡爾諸

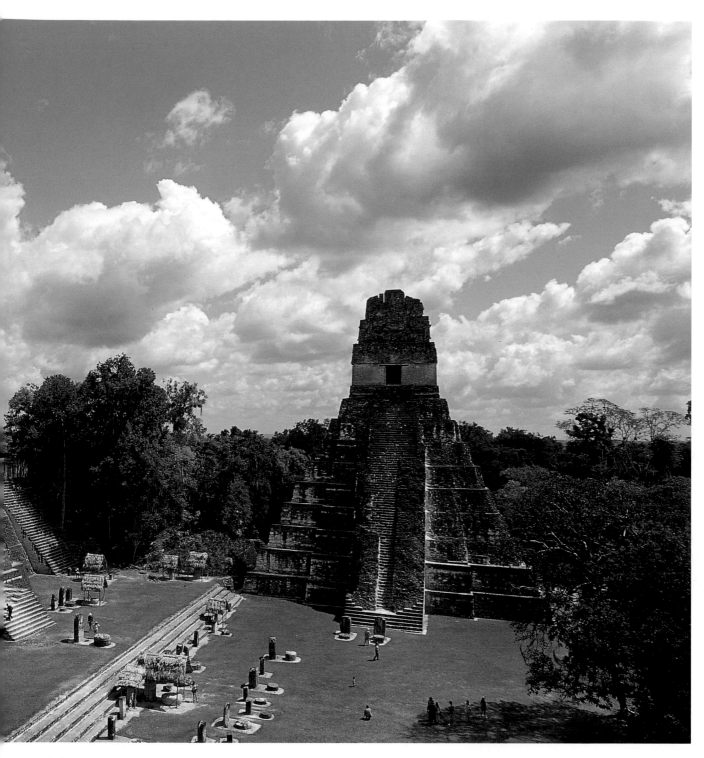

王功績的石碑和祭壇。

　　高44公尺的一號金字塔神廟，又稱為「大美洲豹神廟」，就是阿卡考王為自己所打造，然後由他的兒子接力完成，他的墓穴裡擺滿了陪葬品，其中包括1963年發現的玉面具。

　　二號金字塔神廟原本幾乎和一號神廟一樣高，目前只剩38公尺。馬雅金字塔神廟的形制大同小異，金字塔由高台疊成，內部用土石填實，神廟就坐落在金字塔的塔頂，廟內有三間小殿，廟頂上聳立一個形如髮冠的空心屋脊，比廟身還高兩倍，神廟正面上部有浮雕裝飾，塗滿五顏六色的彩色圖案，不過這些裝飾今天只剩下斑駁色塊。

　　整座遺址的最高處是最西側的四號神廟，高達64公尺，應該完成於阿卡考王兒子的手中，位於金字塔頂端的「雙蛇頭神廟」，是到目前為止，在中美洲所發現最高的古代建築。

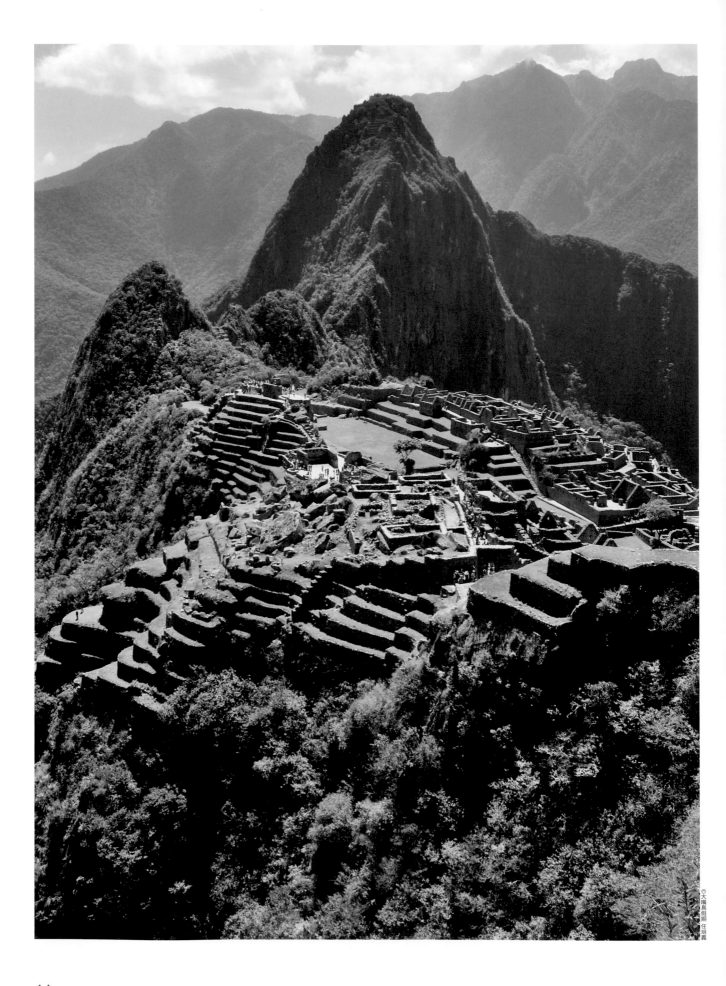

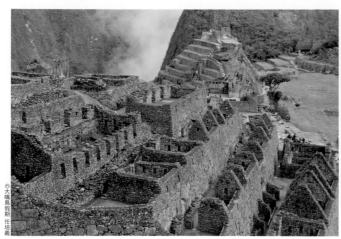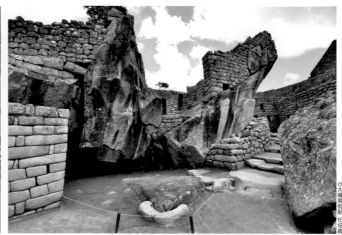

©大嘴鳥假期 任培義

# 馬丘比丘Machu Picchu

🏠 | 位於秘魯庫斯科(Cuzco)城外122公里處

對多數來到秘魯或者是南美洲遊客的主要目的，就是為了一睹失落的印加帝國古城「馬丘比丘」。馬丘比丘是最知名的印加(Inca)帝國遺址，四周高山環繞，叢林密布，在1531年到1831年西班牙統治秘魯期間，一直是一座消失在山巔的城市。

在1911年美國歷史學者賓漢(Hiram Bingham)發現之前，只有少數原住民魁加族(Quechua)知道馬丘比丘的存在，甚至賓漢也以為他發現的是印加堡壘維卡邦巴(Vilcabamba)。

「馬丘比丘」在印地安魁加語是「古老山峰」之意，遺址位於海拔2350公尺維坎諾塔(Vilcanota)山脈東側的一個鞍部上，在斜坡上有梯田，城市下方的河谷深達610公尺。

從馬丘比丘縝密的建築形式和與大自然融為一體的規劃，可以推論這是1400年印加帕喬庫迪(Pachakuti)大帝的手筆，他在南美洲建立了一個大帝國，統治範圍包括今天的秘魯、玻利維亞、厄瓜多、智利等地，他曾經模仿印加聖獸美洲獅的身形，把庫斯科改建成一座睥睨世界的美洲獅城。

對印加帝國而言，馬丘比丘面積不大，卻意義非凡。整個馬丘比丘可分為城區和農田兩大區域，城區又以中央廣場為界，分為上城和下城，上城地勢略高於下城。城市下方都是梯田，被泉水所包圍，足以讓住在城裡的人自給自足，種種跡象顯示這裡是印加人祭祀的聖地。從梯田往南，則是蜿蜒在陡峭山壁的印加古道，用來聯繫庫斯科。

遺址裡有宮殿、浴場、神殿、祭壇、廣場、倉庫，以及150多間屋子，由高低不平的台階連結起來，街道狹窄整齊有序，所有建築都由山頂上的灰色花崗岩構成，不論就建築學或美學而言都是天才之作。有些石頭重達50噸，砌得十分精準，沒有泥灰連接，但連薄薄的刀刃也插不進去。

在印加時代，馬丘比丘的社會或宗教功能作用為何仍有許多未知，從過去發現的骸骨男女比例為一比九的情況下，原本推測此地可能是訓練女祭司的聖地或是印加國王的後宮，不過，這個說法已經在2002年被推翻，從新發現的墓穴遺骸顯示，男女比例是相當的。

城內的主要遺跡包括太陽神殿、拴日石、老鷹神殿、中央廣場等。太陽神殿是馬丘比丘唯一的圓柱體建築，可以說是馬丘比丘最精良的石造建築。在印加帝國時期，只有國王和祭司能在此祭拜，每年6月21日冬至清晨，太陽第一道光芒會從東邊的窗口直射在神殿的聖石上。

馬丘比丘其中一項基本功能是天文觀測，這可以從拴日石(The Intihuatana stone)得到證明，拴日石就是日晷，在每年3月21日和9月21日的春分、秋分正午，太陽剛好立在拴日石柱的正上方，不會留下任何陰影。古印加人相信這根柱子可以綁住太陽，在冬至時將太陽帶回來。

印加人崇拜太陽，太陽神(Apu Inti)是他們最重要的神靈，印加國王自稱為「太陽之子」。然而這個由帕喬庫迪大帝所建立的帝國，最終還是覆滅在外來殖民者西班牙人的手中。

# 歐美及基督文明

# 建築藝術及擴展

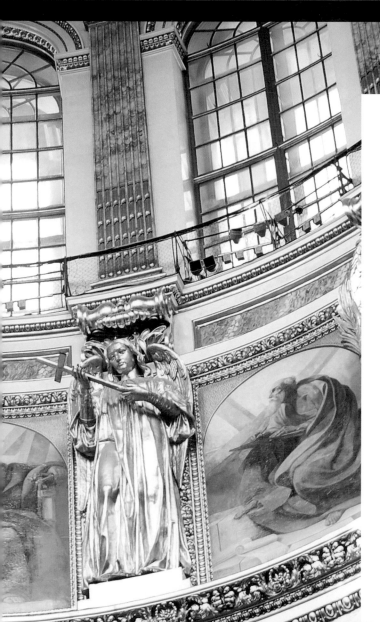

到歐洲不能不看建築，建築主宰了歐洲城市的外貌，走過歐洲各大城市，就彷彿閱讀過一部厚重的西洋建築史，即便20世紀之後跨洋北美洲的現代建築，也是延續著歐洲建築的發展脈絡與思維。

歐洲文化從希臘羅馬時期開始算起，已有三千多年的歷史，從西元前1100年到西元476年西羅馬帝國敗亡為止，是歐洲建築史上的「古典時期」。

在希臘地區，以克里特島上的米諾安文明最早出現曙光，克諾索斯王宮是巔峰時期代表性建築，承續其文化的則是希臘半島上的邁錫尼。然而真正影響後世的希臘建築，就是進入希臘文化黃金時期的雅典神殿，直到今天，神殿圓柱的三大樣式：多立克式(Doric)、愛奧尼克式(Ionic)及科林斯式(Corinthian)，仍然受到世界各地的廣泛運用。希臘人追求人與宇宙間的和諧，表現在建築上則是力求美學的極致，以及呼應天然環境的契合，而柱廊、劇場、廣場等建築形式，對後世在城市空間的規劃上，都有很大的影響。

羅馬帝國在西元前30年併吞了希臘、埃及之後，建築技術更進一步向前跨越，在歐洲許多地區，一直要到17、18世紀，才發展出等同羅馬人水準的建築

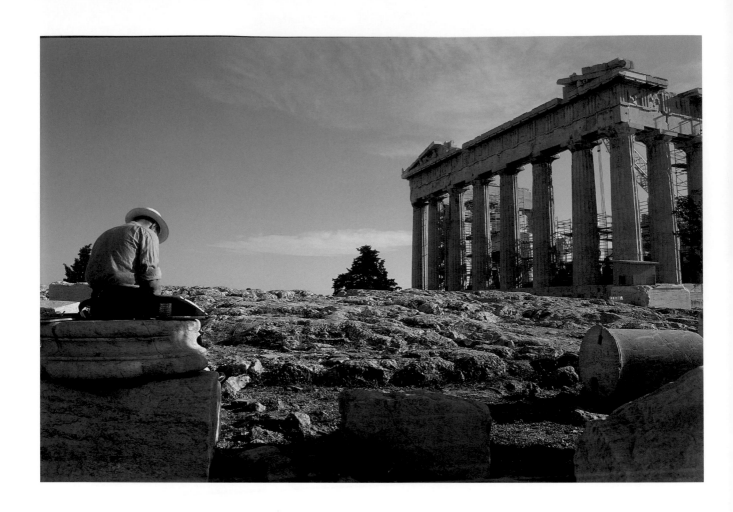

技術。羅馬人天性較實際，與民生相關的建築包括道路、橋樑、水道、隧道、排水道、下水道系統、浴場等，隨著羅馬人征戰各地，以羅馬為核心向外擴散。

最道地的羅馬式建築，非圓形競技場莫屬。比起靠圓柱支撐的希臘長方形神廟，競技場的結構更複雜。四層樓的競技場外觀，除了把三大柱式都運用上，羅馬人還把愛奧尼克式與科林斯式結合，發明複合式(Composite)柱式。至於拱門及圓頂，羅馬人的技術可謂爐火純青，西元2世紀所建造的萬神殿，其直徑43.5公尺的圓頂，到19世紀之前，一直是世界最寬的。

羅馬帝國分裂後，東羅馬帝國的君士坦丁堡則產生了「拜占庭建築」，最具代表性的就是位於土耳其伊斯坦堡的聖索菲亞大教堂，圓球狀的屋頂，誇大了教堂外觀的力學美。

拜占庭的圓頂向西越過亞得里亞海，則成為威尼斯聖馬可大教堂的希臘式十字形五個圓頂；向北至俄羅斯，為了避免冬天下雪時壓垮淺圓頂，於是發展出洋蔥形圓頂。

西元476年，西羅馬帝國滅亡，進入黑暗時期，歐洲建築陷於停頓狀態，不過在黑暗時代的封建化社會，由於羅馬教宗的統治，基督教得到廣泛的傳播，從此主宰了歐洲人的思想與信仰。早期基督教建築，以「大會堂」(Basilica)長方形建築樣式，繼承了羅馬人的傳統。

直到10世紀社會秩序漸趨穩定，一種「仿羅馬式」的建築藝術應運而生，建築最大的特色，就是把厚重堅固的基礎加在拱頂工程上。這段時期不論是教堂、修道院或城堡，都具有防禦性堡壘的功能。

隨著城市運動興起，12世紀誕生的「哥德式建築」，建築物漸趨華麗，象徵著社會經濟狀況慢慢富裕了，歐洲人願意花更多錢取悅上帝。創新的工程技術結合一套新的建築語彙，創造出一種全新的教堂建築風格。

伸向無際蒼穹的尖塔，尖拱形高窗、飛樑、扶壁、彩繪玻璃、圓形玫瑰窗，都是哥德式教堂的最大特色。走進哥德式教堂，陽光透過彩色玻璃窗，營造出一股神秘感；精雕細琢的壁畫雕刻，幅幅是經典的聖經故事；高大的內部空間，產生了上升的力道，讓人彷彿置身於天堂裡的神宮。

於是歐洲各個大城市開始互相較勁，看看誰蓋的教堂最高、最壯麗，世界上最知名的哥德式教堂，首推法國

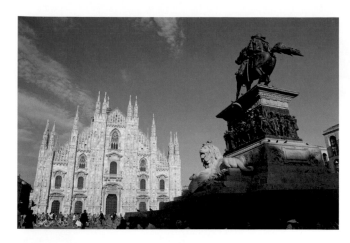

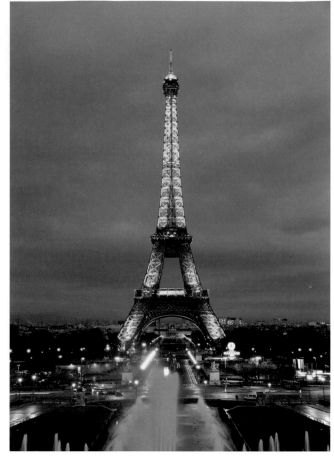

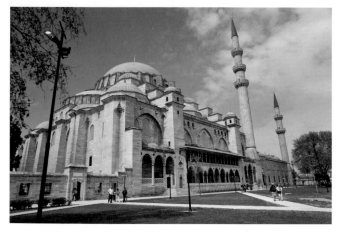

的夏特大教堂與巴黎聖母院、德國的科隆大教堂、英國的肯特伯里教堂，以及義大利的米蘭大教堂。

1420年代，哥德風格的義大利米蘭大教堂才開始興建，然而在此同時，240公里以外的佛羅倫斯，建築風格已悄悄改變，聖母百花大教堂的巨大紅色圓頂揭示著新時代的來臨。

這就是15世紀興起的文藝復興運動，歐洲從中世紀對宗教的迷思走出來，重新發現人本的價值，所要復興的，就是古典時期對完美比例及天人合一的美感。這個思維表現在建築上，就是建築物的幾何圖形、線條或任何柱式，比例都要經過精密的計算以及理性的處理，增一分則太多，減一分則太少。

義大利的文藝復興風潮從佛羅倫斯發軔，接著是羅馬，然後威尼斯。由米開朗基羅所設計的聖彼得大教堂圓頂，把文藝復興風格推向極致。

當建築物的結構趨於成熟，建築師只能朝裝飾下工夫，文藝復興晚期，矯飾主義非常受到歡迎，於是矯飾、華麗的「巴洛克建築」從17世紀起，開始在歐陸攻城掠地，義大利貝尼尼為聖彼得教堂圓頂下設計的聖體傘和廣場上環抱的雙列柱廊，堪稱代表作。巴洛克晚期，更為享樂、感官的「洛可可風」出現，法國凡爾賽宮的鏡廳把建築物的「奢華」發揮到極限。

18世紀下半葉，歐洲回歸希臘羅馬的「新古典主義」，開始重尋古典的簡單、雍容之美。巴黎的凱旋門明顯承襲了古羅馬厚重的建築風格。

原本在歐洲建築史上，每個時代都有一個屬於自己的風格，但19世紀中葉之後，有仿哥德式，有仿文藝復興式，有仿巴洛克式，也有回歸古典，把各種建築類型融為一體，這就是所謂的「歷史主義時期」，倫敦國會大廈就是哥德復興式建築的最佳例證。

19、20世紀之交，新科技、新建材、再加上新風格的探尋，建築的發展已走向一個全新的時代，新建築型式的產生不再限於歐陸，也很難用某一種風格規範所有地區，一直到20世紀結束為止，新藝術、構造理性主義、國際現代主義、後現代多元主義……都以當代建築概括，新技術打造出過去不可能產生的空間、高度與線條，於是摩天大樓競相追逐高度，劇院、公共建築，甚至住宅，都有了全新的面貌，不僅建築師極盡展現個人風格與想像力，建築的發展更超越了國界與洲界，而且永無止境。

## 古希臘文明建築

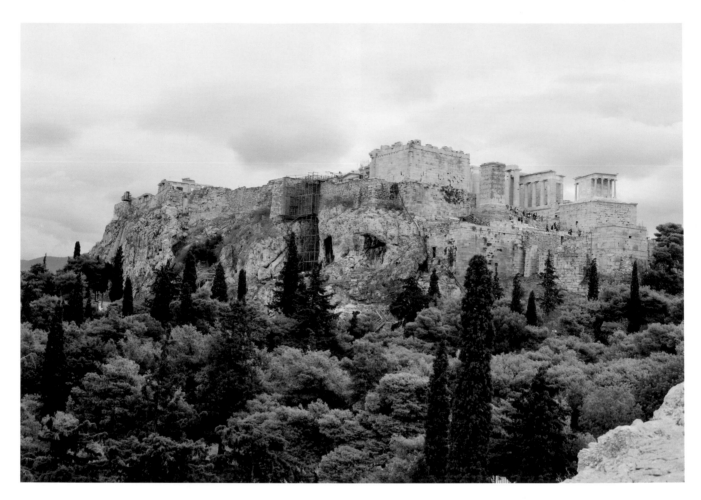

# 雅典衛城與巴特農神殿
## Acropolis & Temple of Parthenon

🏠 | 位於希臘雅典市中心

　　西元前5世紀前後是雅典最鼎盛的時期，雅典人在這時候開始於70公尺高的山丘上建立衛城的神殿、劇場等等。所謂「衛城」高丘上的城市，有兩種意義，一是祭祀的聖地，建有雄偉的神殿，同時也是都市國家(Polis)的防衛要塞。

　　從雅典衛城的結構及功能，我們可以想像2500年前人類城市文明的型態，同時也能從中了解當時的神話及信仰，是研究歐洲文明起源的一個非常重要的根據。其中，巴特農神殿完成於西元前430年左右，當時的雅典王培里克利斯(Perikles)積極設立民主體制，並大力推廣文化、藝術活動，將雅典文明帶向最鼎盛的時期。

　　從巴特農神殿的結構、造型及功能性，就可以想像當時建築藝術的精湛，而建造這座大型建築的工程技術，更是超越其他文明之上，即便在今日機械發達的時代，

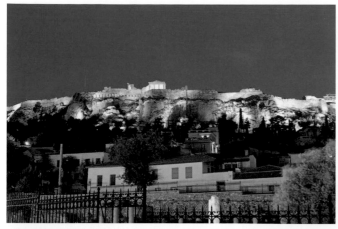

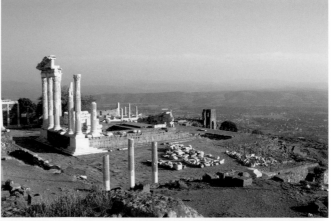

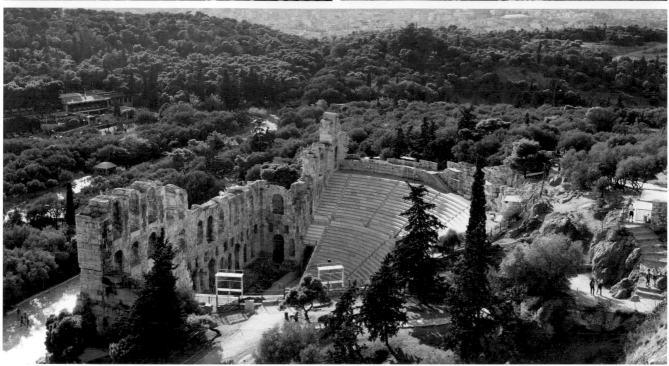

也很難達到當時精緻而細膩的功夫。

除了巴特農神殿、同時期的其他建築作品：衛城山門 (the Propylaea)的廊柱形式、伊瑞克提翁神殿(Erechtheus)的6個少女石柱雕刻及南邊的雅典娜尼克神殿(Temple of Athena Nike)等，號稱是希臘古典藝術的典範。

對於古典建築及雕刻有興趣的人來說，雅典衛城絕對是朝聖地：粗重厚實的多利亞式圓柱及細膩的愛奧尼克式圓柱是古典主義建築的兩個基本元素，在當代許多公共建築上仍然可以看到這兩種形式的影子。

登上山頂映入眼簾的巴特農神殿更是許多現代建築的完美典範，大英博物館就是依循它的形式結構建造完成的。這座長70公尺、寬31公尺、高10公尺的大型殿堂，是為了祭祀雅典的守護神雅典娜而建，在當時注重數學和邏輯的文化風氣下，以最精密的計算完成建築設計，因此在視覺上永遠保持力與美的張力是它最吸引人之處。

除了建築本身有許多經典的美學觀點，裝飾建築用的雕刻品、浮雕品等等又是另一門學問。由於許多浮雕都是關於古雅典人祭祀的盛況、戰爭的現場描繪，我們可以從中窺探當時社會的習俗、人們的衣著及使用的器皿等等各種生活細節，同時，更可以從雕刻作品中看到當時對於美的觀感、理想的身材比例等等。

雅典衛城的雕刻作品是由當時希臘最有名的雕刻家培迪亞斯(Pheidias)製作，經過多次地震災害，大部分浮雕及雕塑都倒塌埋沒，經過考古學家不斷地挖掘及修復，現在我們可以在衛城博物館中看到大部分的作品。

雅典衛城是雅典，甚至可說是整個希臘在文化上發展的地標，更是人類古文明發展的里程碑！

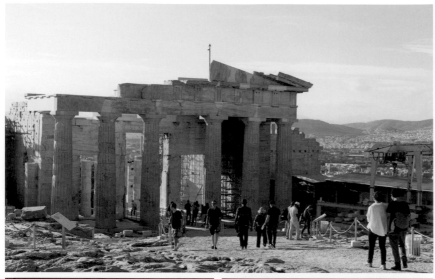

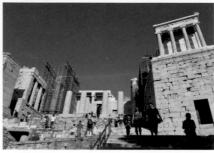

## 衛城山門Propylaea

中央可以看到粗重、樣式簡單的多利亞式圓柱，左右兩翼的建築物則採細而精緻的愛奧尼克式圓柱，這兩種剛柔混合的建築形式是雅典衛城的特徵。

### 畫廊Pinakotheke

在山門北邊(左手邊)的建築為從前用來存放朝聖者捐獻的繪畫、財寶等等。

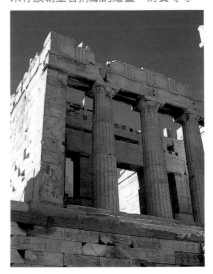

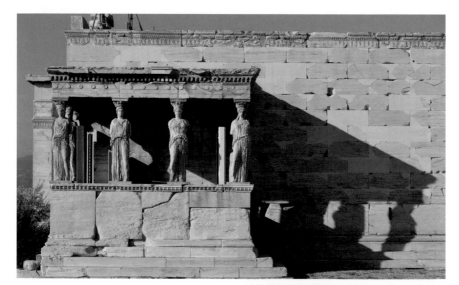

## 雅典王神殿Erechtheion

西元前408年完成，最引人注目的是6個少女像石柱，少女像又稱為卡利亞提茲Caryatids，現在作為建築樑柱的只是模型，真正的遺跡保存在衛城博物館裡，其中有一個存放在大英博物館。

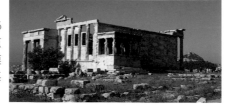

### 衛城博物館
### Acropolis Museum

收藏了許多衛城遺跡中挖出來的雕刻和裝飾品，其中以裝飾巴特農神殿的大理石雕刻最多。

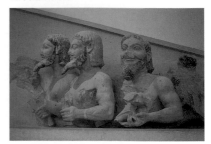

## 迪歐尼薩斯劇場
## Theatre of Dionysos

劇場建於西元前600年左右，可以容納15,000人，在希臘神話中，迪歐尼薩斯是酒與戲劇之神，所以每4年一次的酒神祭典中，會在這個半圓形的劇場演出戲劇祭祀酒神。

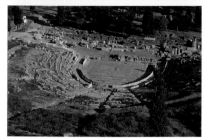

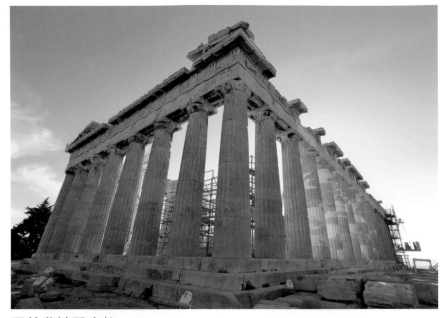

### 巴特農神殿廊柱

巴特農神殿的廊柱橫邊有8個、長邊有17個，混合了較細的愛奧尼克式圓柱和粗重的多立克式圓柱。前者特徵是柱頂有捲渦形裝飾，因為較修長，可以增加神殿空間不被柱子佔滿；後者除了一道道溝之外，力求簡潔沒有其他裝飾，講求實用性，是整個建築結構力量的支撐。

## 海羅德斯阿提卡斯劇場
## Odeion of Herodes Atticus

建於西元161年，是阿提卡斯的富豪海羅德捐贈給雅典市的禮物。現在看到的大理石座位全部翻新修建，可以容納6,000人，每年夏天的雅典慶典在這裡舉行音樂會。

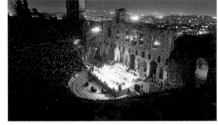

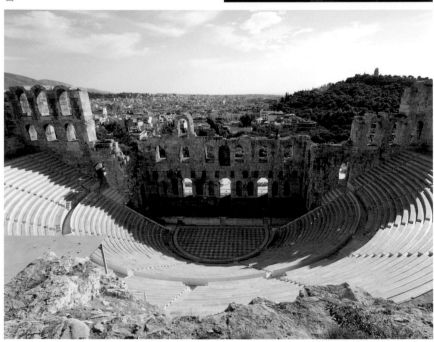

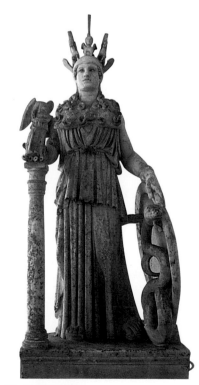

### 雅典娜神像

以象牙打造的雅典娜神像，身上裝飾著金碧輝煌的戰袍和頭冠。巴特農神殿是祭祀雅典守護神雅典娜的神廟，雅典娜神像就放置在神殿中央。

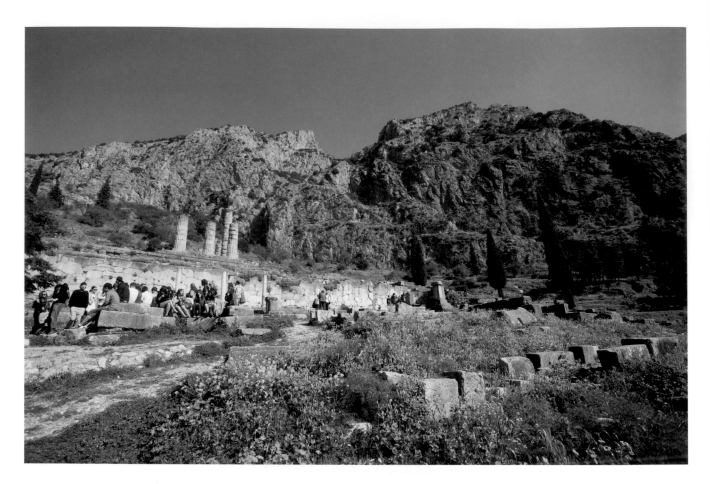

# 阿波羅聖域(德爾菲考古遺址)
## Sanctuary of Apollo

 位於希臘雅典西北方約178公里處的德爾菲(Delphi)

德爾菲在邁錫尼時代末期就已經出現組織完整的聚落，隨著西元前8世紀時來自克里特島的祭司們，將對阿波羅神的信仰傳入希臘中部，才使得這座城鎮真正開始發展。阿波羅祭儀的流傳和神諭的聲名遠播，許多希臘的大事也都是根據阿波羅的神諭裁示決定，使得德爾菲到了西元前7世紀時，已經成為一處廣為世人所知的宗教中心，擁有整套完整規畫的祭祀方式。

然而到了基督教統治時期，德爾菲逐漸失去了它在宗教上的重要性，西元4世紀時，迫使希臘人改教的拜占庭皇帝，下令禁止信仰阿波羅，同時停辦皮西亞慶典(Pythian Games)，也使得德爾菲從此退出當地的宗教舞台。於是阿波羅聖域逐漸埋藏於荒煙蔓草間，直到1892年，位於雅典的法國考古學校的發現，才使得這片遺跡得以重現於世人的眼前。

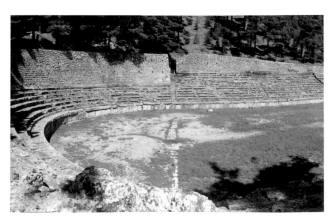

**競技場Stadium**

舉辦運動賽事的競技場建於西元前5世紀，長180公尺，主要為了賽跑而設計，北面有12排座位、南面有6排，共可容納7000人。

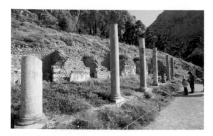

## 羅馬市集Roma Agora

　　羅馬市集如今在一片長方型的廣場前，只剩下部分廊柱和擁有半圓拱的建築遺跡，這裡昔日林立著商店，販售與祭祀相關供品以及朝聖者沿途所需的備品，熱鬧之情可以預見。

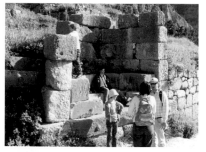

## 聖道Sacred Road

　　在通往山上的聖道前段，沿途聳立著多座只剩斷垣殘壁的獻納像和獻納紀念碑，它們都曾收藏著多座希臘城市獻給阿波羅的供品，用來感謝神明對其戰爭勝利或重大活動的保佑。

## 寶庫Treasuries

　　此段聖道稱為「寶庫交叉點」(Treasuries Crossroad)，座落著希基歐人寶庫(Treasury of Sikyonians)、提貝人寶庫 (Treasury of Thebans)、貝歐提人寶庫(Treasury of Beotians)、波提迪亞人寶庫(Treasury of Poteideans)和斯芬尼亞人寶庫(Treasury of Siphians)。在貝歐提人寶庫和波提迪亞人寶庫之間，有一塊「大地肚臍」(The Omphalos)之石，由於德爾菲被認為是世界的中心，因此這是大地肚臍的所在。

## 雅典人寶庫
## Treasury of Athenians

　　這幢多立克式建築以大理石打造，建築正面的三角平台敘述雅典對馬拉松戰役，四面的浮雕大約出現於西元前505~500年間，分別描繪對Amazon的戰役、歌頌大力士赫克力士、讚許Theseus成就。

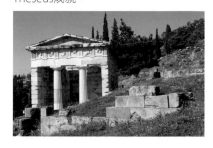

## 希皮爾岩Rock of Sibyl

　　在雅典人寶庫和雅典廊柱之間，是大地之母加亞(Gea) 祭壇遺跡。附近有一塊造型奇特的希皮爾岩，相傳德爾菲的首位祭司便是坐在這塊岩上，向加亞女神請示神諭。

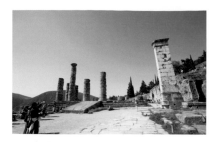

## 阿波羅神殿
## Temple of Apollo

　　聳立於山間平台上的阿波羅神殿，是整座聖域甚至德爾菲的核心！今日所見的神殿是西元前330年第5度重建的，共分3層，四周圍繞著柱廊，中央的主殿另有一圈圍廊，神殿最深處為祭司宣告神諭的聖壇所在。

## 雅典人柱廊
## Porch of the Athenians

　　長30公尺、寬4公尺的面積，立著一根根以獨塊巨石打造的廊柱，根據記載於柱座的銘文說明，興建目的在展示從對波斯海戰的勝利中搜刮而來的戰利品。

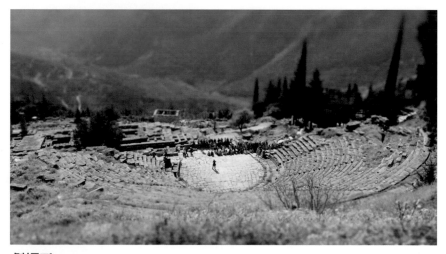

## 劇場Theatre

　　這是昔日皮西亞節慶舉辦音樂和戲劇競賽的場地，興建於西元前4世紀，座位共35排，可容納5000人，舞台正面原本裝飾著赫克力士的戰功，如今收藏於博物館中。

# 克諾索斯皇宮Knossos

🏠 | **位於希臘南端的克里特島(Crete)**

希臘神話中，有著牛頭人身怪物和大迷宮的故事，述說米諾安國王米諾斯破壞了與海神波賽頓的約定，米諾斯為了不讓妻子產下的牛頭人身怪物危害人民，就建造一座大迷宮，讓怪物困在其中，每年並以7男、7女作為獻祭。

這項傳說一直沒有相關證據可證明，直到西元1900年，英國考古學家亞瑟·伊文斯(Sir Arthur Evans)發現了克諾索斯遺跡，並持續挖掘出大量古物，才填補了這段歷史上的空白。

它不但證實米諾安文明的存在，同時也因為遺跡中出現複雜大型宮殿和多層房間，讓大迷宮多了幾分真實性。現在在克諾索斯遺跡的入口處，可看到一座亞瑟·伊文斯的雕像，用來紀念這位學者對於古希臘史前歷史的貢獻。

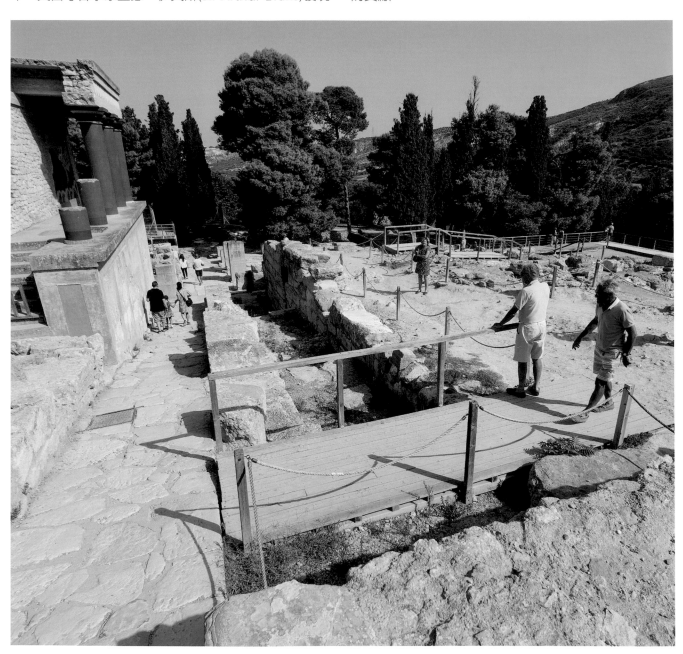

## 倉庫Magazines

　　一排排溝形的建築遺跡就是倉庫，小間的倉庫儲存室中放置著一些陶罐，可能是儲存油、小麥種子、古物等，在東門附近有兩只巨大的陶瓶，瓶上立體的紋飾非常美麗，這一類陶罐在考古博物館中還有更多，顯示當時的米諾安王國人口非常眾多。

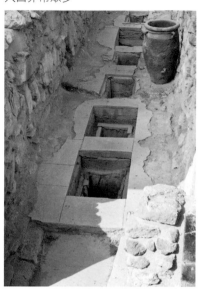

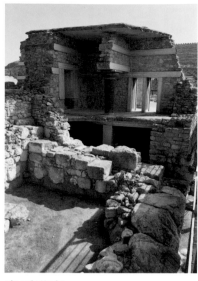

## 皇后浴室
## Queen's Bathroom

　　這是參觀重點之一，因為從這裡可以看到克諾索斯宮殿建築的雛形，尤其是柱子，上粗下細的設計可能是為了顧及視覺上的平衡。柱子塗上鮮紅色漆，頂端以黑色裝飾。在伊拉克里翁考古博物館裡，還可看到雕刻精美的浴缸。

## 列隊壁畫走廊Corridor of the Procession Fresco

　　彩繪壁畫描繪捧著陶壺的青年排隊前行，因這條走廊可通往宮殿中庭，故推測是記載獻禮給國王的盛況。獻禮的對象可能是中庭南邊壁畫中所描繪的百合王子(Prince of Lilies)。現在整面牆都已刮下重新修復，展示於伊拉克里翁的考古博物館(Heraklion Archeological Museum)中。

## 主階梯Grand Staircase

　　階梯通往下層的房間，顯示出克諾索斯宮殿複雜的建築，據估計，整個宮殿有1200間以上的房間，這裡所看到的就是容納許多房間的樓層，現在看來只有4層，原本應更多，令人吃驚的是，這些房間經設計擁有極佳的採光，如今還能看到牆上的盾形壁畫，但原本色澤應該更加鮮豔豐富。

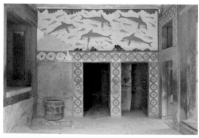

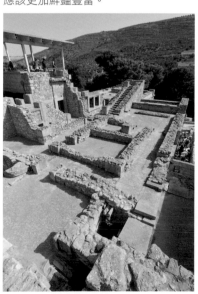

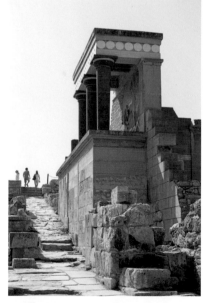

## 皇后房間Queen's Megaron

　　從結構上可以發現，克諾索斯的宮殿以石塊與木材混合建成，在門中間的壁面上裝飾著非常美麗的花紋。皇后房間裡的海豚壁畫，是整座遺跡中最迷人的一部份，淺藍色的海豚周圍還有各色魚群一起游泳，栩栩如生的景觀，顯示當時生活環境的講究。

## 王道Royal Road

　　這個位於北側入口的大坡道，推測是貨物進出的門，牆上的壁畫又是另一個精采之作，一幅戲牛圖，顯示3名男女與一頭公牛互相角力，似乎在表演特技。其他還有青鳥等色彩非常優雅的壁畫，目前同樣都存放於伊拉克里翁考古博物館中。

# 阿格利真托神殿之谷
## Valle dei Templi Agrigento

 ｜ 位於義大利西西里島西南方阿格利真托(Agrigento)市區南面的谷地間

🌐 ｜ www.parcovalledeitempli.it

　　阿格利真托的神殿之谷是希臘境外最重要的古希臘建築群！這裡最早的建築可溯至西元前5世紀，現在的面貌雖屢遭天災、戰火及基督教徒的破壞，但保存還算完整。神殿之谷位居山谷間，坐擁山谷綠地，可遠眺阿格利真托市區，還能遠觀地中海海景，令人感到心曠神怡。神殿之谷以神殿廣場(Ple. del Templi)為中心，劃分為東西兩個區域，東部區域居高臨下，擁有得以眺望遠至海岸的景色，這個區域裡坐落著最古老的海克力士神殿、保存完美的協和神殿，以及聳立於邊緣的朱諾神殿。西部區域則散落著大量頹圮的遺跡，其中以殘留巨石人像的宙斯神殿，以及僅存四根柱子的狄奧斯克利神殿最具看頭。

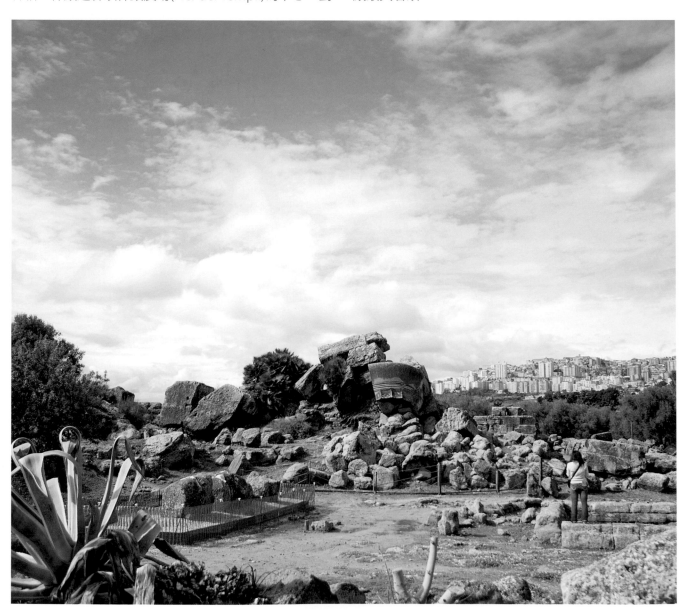

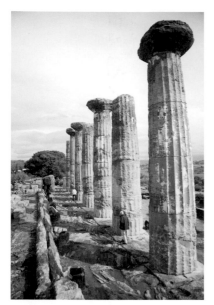

## 海克力士神殿
## Tempio di Ercole

海克力士神殿興建於西元前520年，最初共有40根廊柱，撐起這座獻給地中海世界知名大力士海克力士的神殿，現在僅存8根廊柱，是經過英國考古學家哈德凱斯爾(Alexander Hardcastle)修復的。

有部分考古學家認為這座神殿其實是獻給太陽神阿波羅，因為它和位於希臘德爾菲(Delphi)的阿波羅神殿有著類似的結構，無論如何，海克力士神殿始終都是阿格利真托最古老的一座神殿。

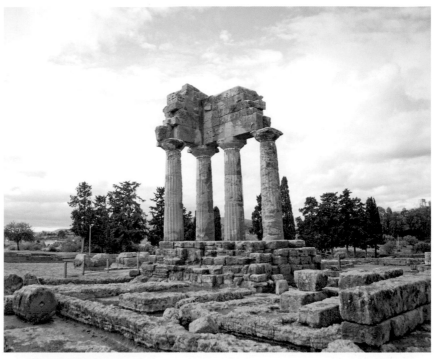

## 狄奧斯克利神殿Tempio dei Dioscuri

狄奧斯克利神殿又稱雙子星神殿，是獻給斯巴達皇后麗妲(Leda)和宙斯所生的雙胞胎兒子卡斯托爾(Castor)和波呂克斯(Pollux)。神殿建於西元前5世紀，但在與迦太基人的戰爭及地震中被破壞殆盡，1832年時曾作修復，目前剩下的4根殿柱是使用其他神殿的石材拼湊建的，是神殿之谷中最常出現在明信片上的地標。

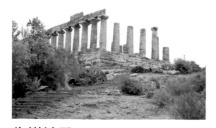

## 朱諾神殿
## Tempio di Giunone

羅馬人稱宙斯的妻子朱諾為「希拉」，她是主宰婚姻及生育的女神，同時也是希臘萬神殿中的主神。建於西元前470年的朱諾神殿，上部結構雖已消失，但大部分的圓柱都保存完好，柱基長約38公尺、寬約17公尺，柱子高6.4公尺，原本應有34根石柱，如今殘存30根。建於山脊上的朱諾神殿是阿格利真托所有神殿中視野最好的一座，一向被希臘人作為舉辦婚禮的地方。

## 協和神殿
## Tempio della Concordia

大約興建於西元前430年的協和神殿，是西西里島規模最大的一座多立克柱式神殿，它保存完整的程度以希臘神殿來說，僅次於雅典的巴特農神殿！

神殿最初祭祀的神祇已不可考，神殿的名字來自於考古學家在神殿基座發現的拉丁文刻文。34支列柱環繞的協和神殿，在西元596年曾被當時教宗命令改建成聖保羅聖彼得大教堂，因此，地下有著墳墓，還設有部分密室。18世紀時，協和神殿以原本的設計重新整修，今日才得見如此完整的結構。

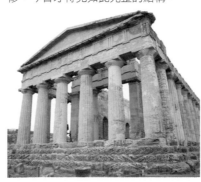

## 宙斯神殿
## Tempio di Giove Olimpico

宙斯神殿建於西元前480年左右，長約113公尺、寬56公尺，是當時最大的多立克式神殿，不過從未落成，之後歷經多次地震，再加上運走大量石材興建阿格利真托新城，令神殿只留下石頭和柱座。

考古博物館中看到的巨石人像(Telamone)，就安置在外牆上半部的柱間，雙手高舉的姿態，像被宙斯懲罰以肩擎天的巨人亞特拉斯(Atlas)，但其實石像的裝飾性大於實質樑柱功能，高7.5公尺的巨石人像藏於考古學博物館，神殿旁則有一尊複製品。

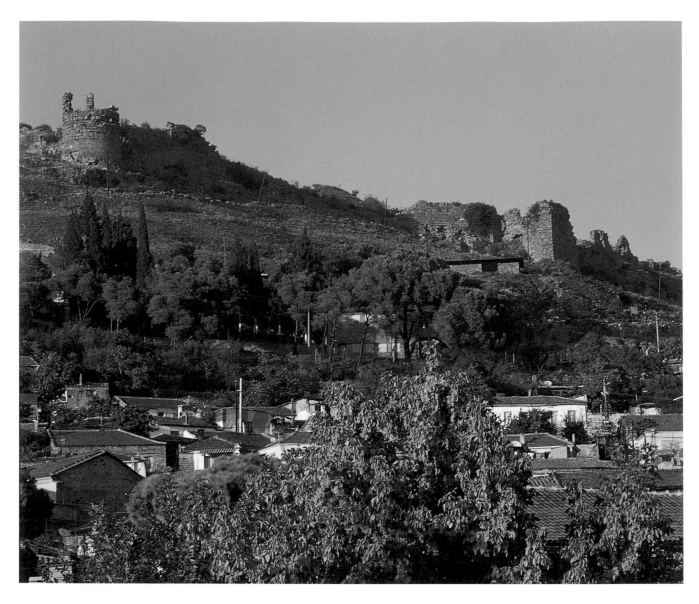

# 貝爾加馬(佩加蒙) Bergama(Pergamum)

🏠 | 位於土耳其貝爾加馬鎮，貝爾加馬距大城伊茲米爾(Izmir)車程約2小時。

　　小亞細亞最重要的一次大規模文化運動，是由馬其頓的亞歷山大大帝帶來的希臘化運動，英年早夭的他死在巴比倫城，萬里長征最後由歷史觀點來看，並不僅為打敗波斯帝國，而是傳播希臘文化，兩河流域、安納托利亞、埃及全在影響範圍內。

　　亞歷山大大帝死後，帝國分裂，他的幾名將領瓜分天下，但希臘化運動並沒有停止，反而更融合各地的文化特質，帶來了希臘化時代最具代表性的佩加蒙風格，各種年齡階層職業的人物都可成為雕塑的主題。如今佩加蒙最重要及大量的考古出土品，大多珍藏在德國柏林的

佩加蒙博物館(Pergamum Museum)。

　　亞歷山大部下Philetarus繼承了佩加蒙一帶的領土，曾經顯赫一時的佩加蒙王朝，在歐邁尼斯一世(Eumenes I)時達到巔峰，是愛琴海北邊的文化、商業和醫藥中心，足以和南邊的以弗所(Efesus)分庭抗禮，享有「雅典第二」的稱號。而其遺址就位於今天的貝爾加馬(Bergama)小鎮，主要遺址分成南邊的醫神神殿和北邊的衛城兩大部分，兩地相距8公里，鎮中心還有一座紅色大教堂遺址及博物館。

衛城
Acropolis

圖書館

圖拉真神殿
Temple
of Trajan

雅典娜神殿
Temple of Athena

宙斯祭壇
Alter of Zeus

酒神神殿
Temple of
Dionysus

大劇場
Theater

紅色大教堂
Kizil Avlu

羅馬市集大道

泰勒斯弗魯斯神殿
Telesphorus

醫神神殿
Asklepion

佩加蒙遺址平面圖

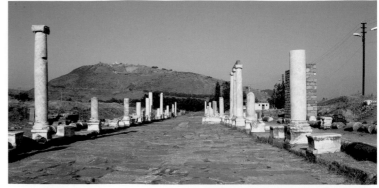

## 醫神神殿Asklepion

說這裡是醫神神殿，不如說是一個醫療中心，年代約從西元前4世紀到4世紀。順著羅馬市集大道走進來，遺址裡有兩座醫神神殿，一是希臘神話醫療之神阿斯克列皮亞斯(Asclepius)的神殿，另一個是泰勒斯弗魯斯的神殿(Telesphorus)。

除此，還包括羅馬劇場、圖書館及聖泉、澡堂。古時候人們不遠千里來到醫神神殿，主要靠著飲聖泉、按摩、洗泥巴浴、搭配草藥、祭拜醫神，來紓解疲勞、壓力和治癒病痛。

## 衛城Acropolis

整座衛城雄踞於東北邊險峻的山坡上，從市中心往北走，一路爬5公里的陡坡上山，穿過皇家大門，便進入這個曾經是偉大的希臘文明中心。

在頹圮的城牆範圍內，主要建築包括了宙斯祭壇(Alter of Zeus)、雅典娜神殿(Temple of Athena)、酒神神殿(Temple of Dionysus)、圖拉真神殿(Temple of Trajan)、大劇場，以及曾經是全世界第二大、僅次於埃及亞歷山卓城的圖書館。

圖拉真神殿是遺址裡僅存的羅馬時代建築，是羅馬皇帝哈德良(Hadrian)為他父親圖拉真一世(Trajan I)所建，全部以大理石打造，正面有6根、側面有9根科林斯式石柱。宙斯祭壇高12公尺，浮雕描繪諸神與巨人間的神話戰爭，現在只留有基座，原件已在19世紀搬至德國柏林的佩加蒙博物館。至於佩加蒙圖書館，儘管目前僅殘存幾根圓柱，但它曾收藏阿塔魯斯一世(Attalus I)所收集的20萬冊羊皮書。

沿山坡而建的大劇場是目前遺址中最完整、也最雄偉的建築，分成3層、80排座位，可以容納上萬名觀眾，劇場位於懸崖邊緣，可俯瞰整個貝爾加馬市區，視野更可無限延伸到地平線，是整個遺址最令人驚奇的地方。

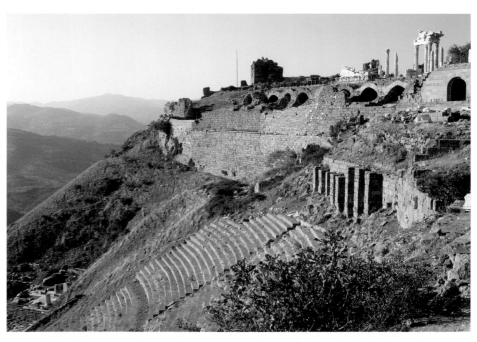

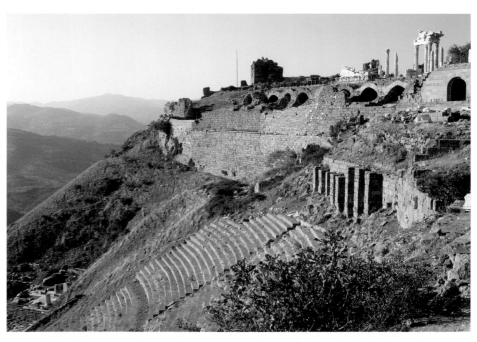

## 紅色大教堂Kizil Avlu

紅色教堂就位於市中心，建於西元2世紀，原本是祭祀埃及神明Serapis、Isis的神殿，在拜占庭時期改成大教堂，奉獻給聖約翰，教堂面積長60公尺、寬26公尺、高19公尺。在聖經《啟示錄》中所提到7座小亞細亞教堂，這就是其中之一。

歐美及基督文明建築藝術及擴展 ◆ 古希臘文明建築

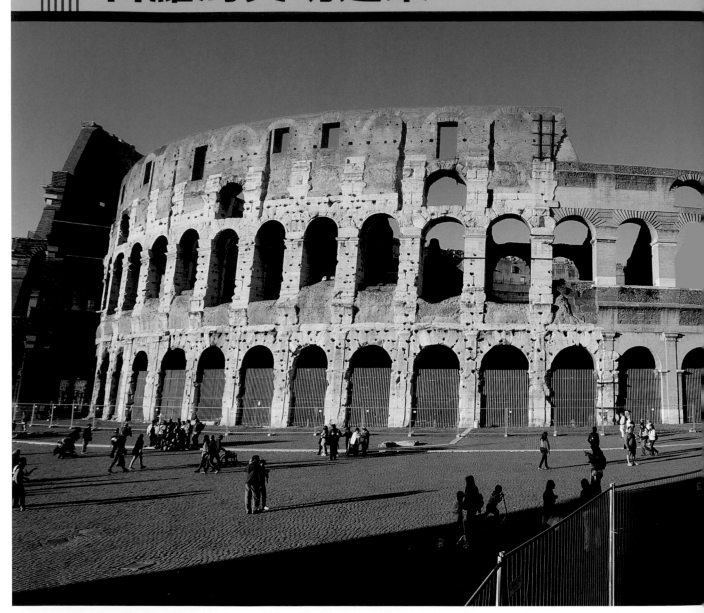

# 圓形競技場Colosseo

🏠 | 義大利羅馬Piazza del Colosseo

　　歷經兩千年的光陰，圓形競技場依然巍峨矗立。這座全世界最大的古羅馬遺跡，在羅馬帝國最強盛的時期進行最血腥的鬥獸賽，羅馬市民瘋狂的同時，這座大型的活動舞台精密地操作著殘暴的人獸爭戰，還將競技場灌滿水，進行令人嘆為觀止的海戰。

　　早在羅馬共和的末期就已有鬥獸場，奧古斯都即曾建造木造結構的圓形競技場，到了帝國時期，人與人格鬥或人與獸鬥這類的活動達到頂峰，羅馬各地行省因而大量建造競技場，建材由最早的木頭、而半木半石，最後才出現全以石頭建造的大型競技場。

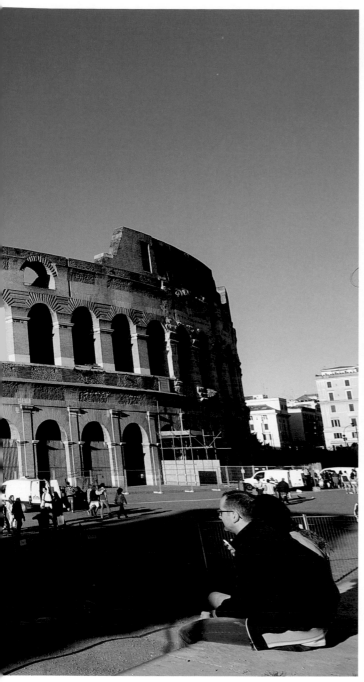

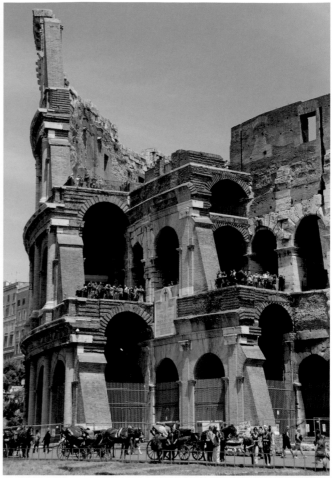

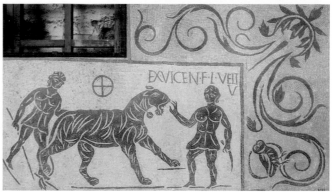

最大的一座競技場，正是偉斯帕希恩(Vespasian)皇帝在西元72年下令建造的圓形競技場，它是為征服耶路撒冷勝利而建的，提供戰士格鬥及和野獸搏鬥的場地，規模之大據説總共動員了八萬名猶太俘虜，無數亡魂命喪其間，而開幕典禮亦有五千頭獅、虎、豹和約三千名格鬥士喪命。

殘忍血腥的戰士格鬥及人獸鬥，對當時的羅馬人而言，是民族結合及帝國榮耀的象徵，因此，這座超大型娛樂建築宏偉壯觀，融合希臘列柱和羅馬圓拱門，完美展現力度和美感，為建築工程極致完美的呈現。

興建圓形競技場是以實用性為主要原則，選定的地點原是尼祿皇帝的黃金屋(Domus Aurea)，抽乾原址的人工湖，鋪上厚達7.5公尺的砂石做地基，是建築工程上的大創舉。西元79年偉斯帕希恩皇帝去世時，競技場還沒完成，八年後由他的兒子提托(Titus)皇帝建成並舉行啟用慶典，但主建築體的裝飾和完備是達米希恩(Domizianus)皇帝在西元81年至96年間陸續完成的。由於這三位皇帝皆屬於Flavia家族，因此圓形競技場原名「Flavius」，7世紀才定名為「Colosseum」(英文名)，這個名稱使用至今。

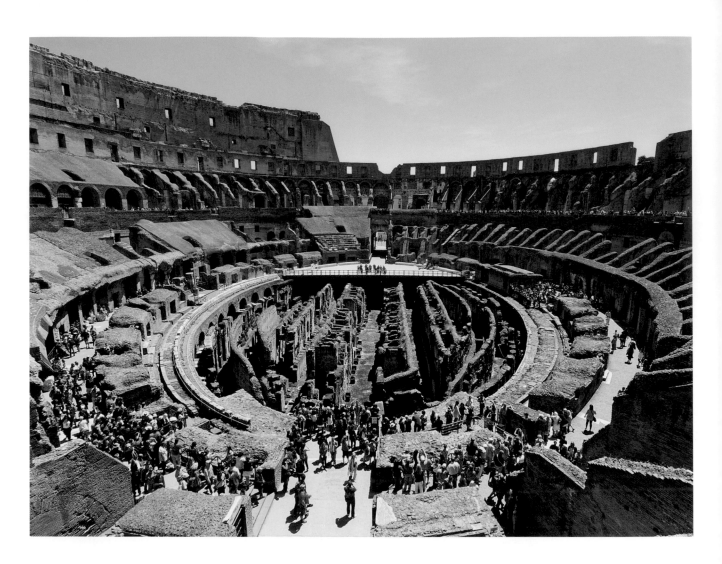

「Colosseo」為巨大之意，其名的由來可能意指尼祿皇帝在競技場旁豎立鍍金巨大銅像，銅像高達35公尺，由希臘雕刻家季諾多羅(Zenodoro)所雕，作品稱之為「巨大的尼祿雕像」(Colosseo di Nerone)，競技場便也以「巨大」來稱呼了。

據說圓形競技場的落成儀式進行了100天之久，格鬥士、犯人(大多是基督徒)、野獸死亡無數，這種殘忍的競技直到西元404年，才被Onorio(Honorius)皇帝禁止。教宗皮烏斯六世(Pius)曾在此立過一座大型的木製十字架，以淨化此地撫慰亡靈。

今天我們所見的圓形競技場其實是橢圓形的，長軸距離是188公尺，較短的一軸是156公尺，圓周共長527公尺，階梯高度57公尺；競技場共有四層，底下三層由圓拱構成，這些圓拱還兼有分隔空間之用，壁上裝飾著神話或英雄人物的雕像。競技場乍看是全石頭的硬建築，但細節非常美麗，如每層闢有80扇圓拱，其間的廊柱刻有浮雕，第一層柱頭為多立克式，第二層為愛奧尼克式，第三層為科林斯式。

圓形競技場的外牆有四層，每一層設計的拱形門和柱子也都不一樣，很值得細細觀賞。

在競技場內，一間一間位於地下層的密室就是關野獸的獸欄，在每一間獸欄的外邊都有走道和活動階梯，當動物準備出場的時候，用絞盤將獸欄的門拉起，再將階梯放下來，動物就會爬上階梯到競技場內，因此在沒有格鬥表演時，這些野獸都被關在獸欄裡面。

登上圓形競技場的頂層，古羅馬的氣勢立刻展現眼前：君士坦丁凱旋門、羅曼諾斯克風格的Santa Francesca Romana教堂、維納斯神殿的廊柱和提托凱旋門盡收眼底。

五世紀中期的一場劇烈地震，使圓形競技場受損，後被改當成防禦碉堡使用。文藝復興時期，有多位教宗直接將圓形競技場的大理石、外牆石頭取走，用做建造橋樑、教堂的建材，但圓形競技場依然是古羅馬時期遺下最大型的建築物之一。競技場內的爭鬥、英雄故事都已成過往，它已成為羅馬最受歡迎的景點，許多表演活動也持續在此進行。

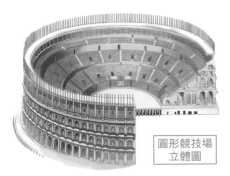

圓形競技場
立體圖

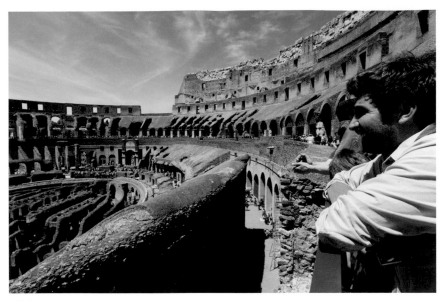

## 看台

約60排，由下而上分成五區，前四區為大理石座位，第一區為元老、長官、外國使節及祭司使用的榮譽席，皇室成員有獨立包廂；第二區是騎士及貴族；第三區是富人；第四區是普通公民，根據職業而有不同席位；第五區為木製台階的站席，給最底層的婦女、窮人和奴隸使用。

## 圓拱入口

競技場內部全以磚塊砌成，共有80個圓拱入口，使55,000名觀眾能依序進場。

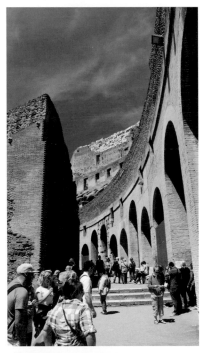

## 圓拱間立柱與吐納口

80座圓拱之間以半突出的立體長柱分隔，底層為多立克式，中層長柱為愛奧尼克式，上層長柱為科林斯式。每層觀眾席間都設有讓民眾出入的吐納口(Vomitorium)。最頂層原設有固定欄杆，以支撐巨大的遮陽布幕，然後再以纜繩繫到地上的繫纜椿。

## 繫纜椿

這些稱為繫纜椿(Bitte)的短柱是用來繫緊遮陽布幕之用，但現已全數毀壞。

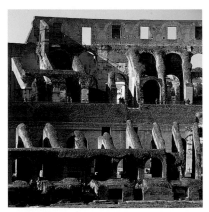

## 平台

由墩座牆把觀眾隔開的寬廣平台(Podio)，是為皇帝與有身份地位者保留的座位。

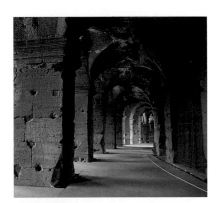

## 底層穿廊

由底層穿廊及所設的階梯，可到達任何一層觀眾席。中上層的穿廊可讓民眾自由移動，以便在很短的時間內找到座位。

# 萬神殿Pantheon

🏠 | 義大利羅馬Piazza della Rontonda

　　西元前25年時，這裡是羅馬帝國居民獻給眾神的殿堂，由Agrippa將軍所建，110年時毀於祝融，當時的哈德良皇帝決定重建。

　　重建的萬神殿在建築上採用許多創新手法，並取用當代希臘建築的概念，開創室內重於外觀的新建築概念，它的外觀簡單，僅有八根圓柱及簡單山牆，而內部裝飾細緻，哈德良皇帝並以圓頂取代長方形殿堂，並以彩色大理石增加室內的色調，拱門和壁龕不但減輕圓頂的重量，並有巧妙的裝飾作用，給予後世的藝術家不少靈感。

　　西元609年時，在教宗Boniface IV的令下，萬神殿改為教堂，之後便有不少國王皇后及名人埋葬於此，包括文藝復興三傑之一的拉斐爾(Raffaello)。

　　現在欣賞這座神殿，可以從外頭廣場上的方尖碑看起，然後觀賞神殿保護完整的外觀，最後進入神殿的內部細看它奇妙的屋頂，在布內雷斯基(Brunelleschi)於1420年-1436年完成佛羅倫斯百花大教堂(Dome)之前，萬神殿的圓頂一直是世界上最大的圓頂，其建築成就之驚人可想而知。

　　萬神殿可說是羅馬建築藝術的頂峰之作，也象徵帝國的國力，文藝復興的建築表現更深受萬神殿的影響。

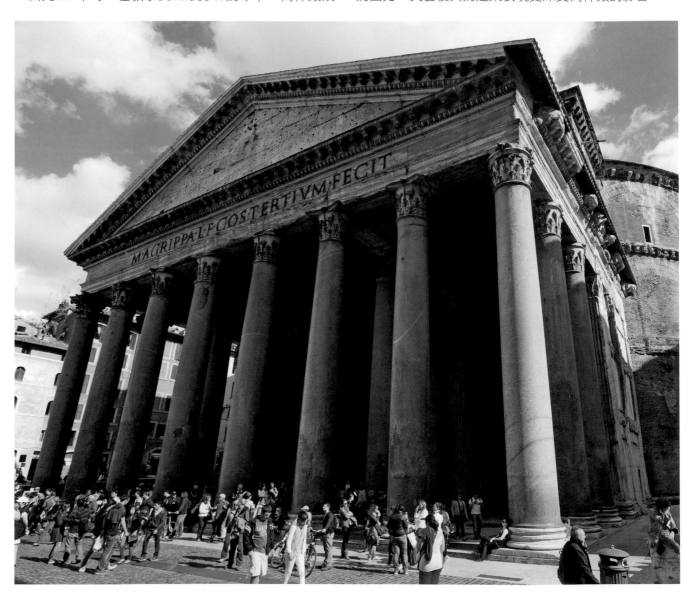

## 外觀與門廊

它的外觀簡單，正面採用希臘式門廊，立面8根科林斯式圓柱高11.9公尺、直徑1.5公尺，由整塊花崗石製成，後方還有兩組各4根圓柱，共同組成寬34公尺、深15.5公尺門廊。上方的三角山牆上刻著：「M·AGRIPPA·L·F·COS·TERTIVM·FECIT」，其實是「M[arcus] Agrippa L[ucii] f[ilius] co[n]s[ul] tertium fecit」的簡寫，意思是「馬可仕·阿格里帕(盧修斯的兒子)三度打造此神殿」。

## 壁龕與禮拜堂

因為目前萬神殿是一座名副其實的教堂，環繞著內部的壁龕和禮拜堂，上面的雕塑和裝飾，都是萬神殿改成教堂後歷代名家之作。

## 名人陵寢

文藝復興以後，這裡成為許多名人的陵寢所在，文藝復興三傑之一的拉斐爾(Raphael)、備受羅馬人敬愛的畫家卡拉契(Annibale Carracci)、義大利作曲家柯瑞里(Arcangelo Corelli)、建築師佩魯齊(Baldassare Peruzzi)，以及近代統一義大利的國王艾曼紐二世(Vittorio Emanuele II)及翁貝托一世(Umberto I)均葬於此。

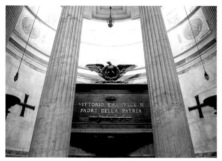

## 主祭壇

目前所看到的主祭壇及半圓壁龕，是教宗克勉十一世(Clement XI)於18世紀初建的，祭壇供奉一幅7世紀的拜占廷聖母子聖像畫。

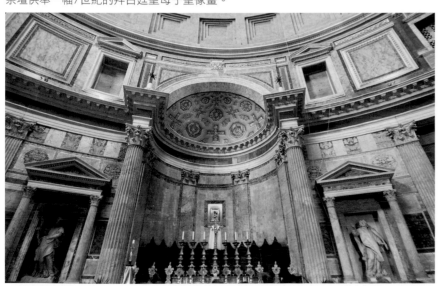

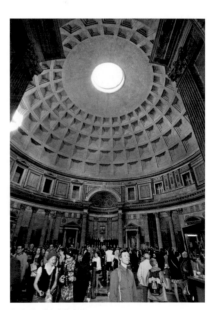

## 圓頂

圓柱形神殿本身的直徑與高度全為43.3公尺，穹頂內的五層鑲嵌花格全都向內鏤空，以減輕重量，大圓頂才能屹立千年不墜。仔細看，凹陷花格的面積逐層縮小，但數量相同，都是28個，襯托出穹頂的巨大，給人以一種向上的感覺。

萬神殿採上薄下厚結構，愈是下方基座，石材愈重，到了頂部，就只使用浮石、多孔火山岩等輕的石材混合火山灰，並澆灌混合天然火山灰、凝灰岩、浮石、多孔火山岩等不同材質密度的混凝土，總重達4535公噸。

## 採光與地板

這整座建築唯一採光的地方，就是來自圓頂的正中央，隨著天光移動，殿內的牆和地板花紋顯露出不同的光影，教人讚嘆建築的完美。中央圓頂另有散熱作用，下大雨時，從圓頂流下的雨水，會從地板下方的排水系統排出。大理石地面使用格子圖案，中間稍微突起，當人站在神殿中間向四周看去，地面的格子圖案會變形，形成大空間的錯覺。

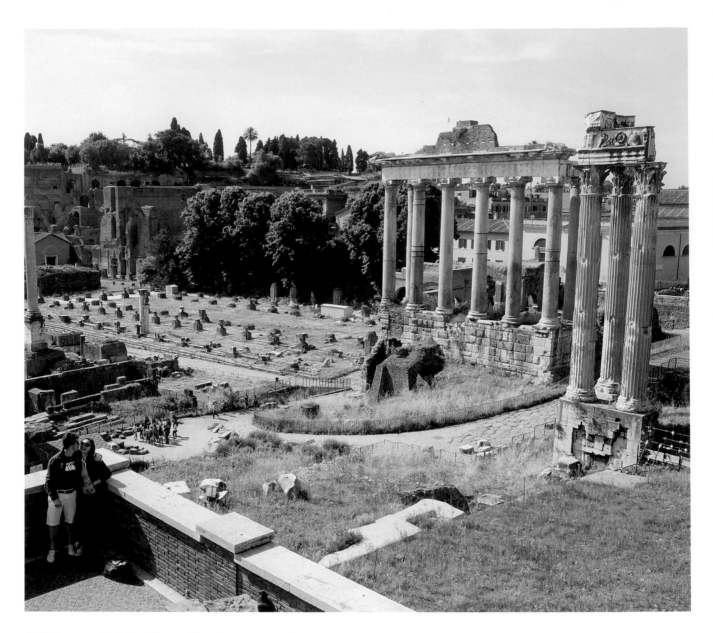

# 羅馬議事廣場Foro Romano

🏠 | 義大利羅馬圓形競技場旁

　　羅馬人統治過的城市，都會在議事廣場(Foro)留下經典建築。Foro就是英文的Forum，是指帝王公布政令與市場集中的地方，因此議事廣場就是政治、經濟與文化生活中心，在這公共廣場裡，有銀行、法院、集會場、市集，可以說聚集了各個階層的人民。

　　帝國時期首都羅馬市中心的議事廣場有別於其他城市，它特別稱為「羅馬議事廣場」(Foro Romano)，因為它是專屬於羅馬人的，當時他們在此從事政治、經濟、宗教與娛樂行為。

　　羅馬議事廣場是西元前616至519年，統治羅馬的伊特魯斯坎(Etruscan)國王塔魁紐布里斯可(Tarquinio Prisco)所建。西元前509年羅馬進入共和時期，但市民仍然繼續在廣場上修建神殿，直到第二世紀，整片羅馬議事廣場的建築群才被明確界定完成。所以羅馬的議事廣場的建築年代歷經了伊特魯斯坎、共和及帝國三個時期。

　　除了一一造訪羅馬議事廣場裡的每座古蹟，建議還可走一趟帕拉提諾之丘(Palatino)，從帕拉提諾之丘北端的露台遙瞰羅馬議事廣場全景，也頗有風情。

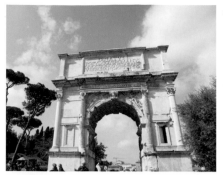

### ❶提托凱旋門Arco di Tito

　　軍人皇帝偉斯帕希恩(Vespasian)在暴君尼錄被殺後，結束帝國的混亂，隨後他和長子提托在西元70年攻克猶太人平撫耶路撒冷的叛亂，這座凱旋門就是這場戰役的紀念建築，此座單拱古蹟高15.4公尺、13.5公尺寬，4.75公尺深，坐落於早期的城市邊緣，和阿匹亞古道交會的地方，至今凱旋門上的浮雕依舊清晰，包括提托皇帝、勝利女神及羅馬哲人等人物。

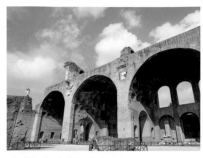

### ❷馬克森提烏斯和君士坦丁大會堂
### Basilica di Massenzio & Costantino

　　君士坦丁教堂是羅馬議事廣場上最龐大的建築，原是由馬克森提烏斯大帝於4世紀所建，當其戰敗遭罷黜後，便由君士坦丁繼續完成，就像一般所謂的羅馬教堂一樣，商業與審判所的功能要大於宗教用途。

### ❸羅莫洛神殿
### Tempio di Romolo

　　原本是建於西元4世紀的圓形神殿，在6世紀被改為聖科斯瑪與達米安諾教堂(Chiesa dei Santi Cosma e Damiano)的門廳。

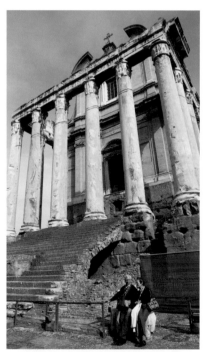

### ❹安東尼諾與法斯提娜神殿
### Tempio di Antonino e Faustina

　　這座造型奇特的神殿，是羅馬皇帝安東尼諾於西元2世紀為妻子所建，在他死後，這座神殿便同時獻給這對帝后。中世紀時曾被改為米蘭達的聖羅倫佐教堂，17世紀又被改建成為今天這種巴洛克教堂正面立於古羅馬神殿中的形式。

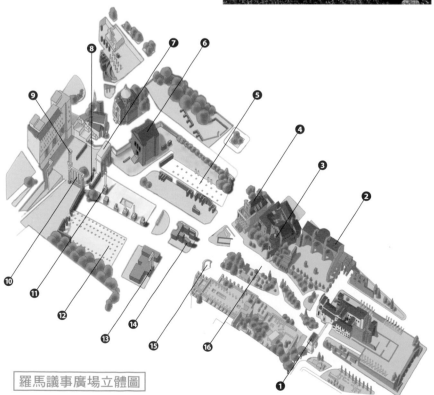

羅馬議事廣場立體圖

## ❺雅密利亞大會堂
## Basilica Emilia

原是多柱式的長方形大廳，側邊有兩排的16座拱門，西元前2世紀時由共和國的兩位執政官下令所建，不過並非做為宗教用途，而是提供借貸、司法及稅收等用途。

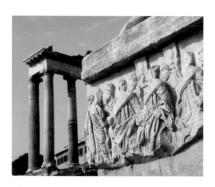

## ❻元老院Curia Iulia

這座複製的元老院重建於原元老院大廳的遺址上，是共和時期最高的政治機構。羅馬的第一座元老院建於隔壁的聖馬丁納與路卡教堂，之後遭祝融所毀，西元3世紀戴克里先(Diocleziano)皇帝令下重建，目前所見便是仿造的複製品。

## ❼塞維里凱旋門
## Arco di Settimio Severo

三拱式的塞維里凱旋門高20.88公尺、寬23.27公尺、深11.2公尺，以磚和石灰石構成，再覆以大理石板，是203年元老院為慶祝塞維里皇帝在197年打敗波斯軍隊的重大戰功而建的，也是羅馬廣場的第一座主要建築。從留下的羅馬金幣中可知，凱旋門上原有皇帝駕御羅馬式戰車的雕像。

## ❾偉斯帕希恩神殿
## Tempio di Vespasiano

這三根殘柱也是羅馬議事廣場的地標，原是屬於偉斯帕希恩神殿的多柱式建築，是為羅馬皇帝偉斯帕希恩及其繼任的兒子提托而建。

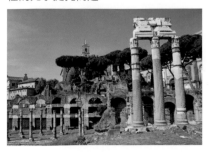

## ❽公共演講台Rostra

凱旋門右側是公共演講台，當年的羅馬演說家就在站在上面向人民發表意見或學問，「Rostra」這個字是指戰艦之鐵鑄船首，是因為羅馬人把被俘的敵船船頭，拿來裝飾講台四周的緣故。

## ❿農神神殿
## Tempio di Saturno

這八根高地基的愛奧尼亞石柱群屬於農神神殿，是6世紀重建之後的遺跡，最原始的建築出現於西元前5世紀，是廣場上的第一座神殿，為獻給傳說中黃金歲月時期統治義大利的半人半神國王，也就是象徵幸福繁榮的農神薩圖爾努斯(Saturnus)。

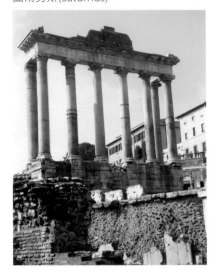

## ⓫佛卡圓柱Colonna di Foca

在演講台前這根高達13公尺的單一科林斯式柱，是議事廣場最後的建築，立於西元608年，是為了感謝拜占庭皇帝佛卡將萬神殿捐給羅馬教皇。

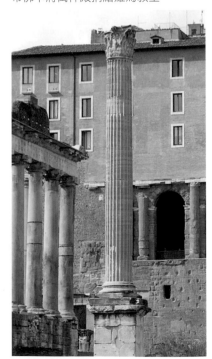

**⓬朱力亞大會堂**
**Basilica Giulia**

　　由凱撒興建於西元前54年，但卻是在他遭刺殺身亡後由其姪子奧古斯都完成，在經過多次劫掠之後，只剩下今天這種只有地基及柱底的模樣。

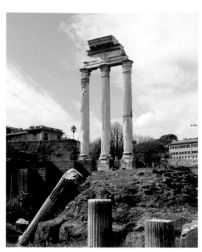

**⓭卡司多雷與波路切神殿**
**Tempio di Castore e Polluce**

　　此神殿興建於西元前5世紀，是為了感謝神話中宙斯的雙生子幫助羅馬人趕走伊特魯斯坎國王，今天所見的廢墟及三根科林斯式圓柱，則是羅馬皇帝提貝里歐於西元前12年重建後的遺跡。

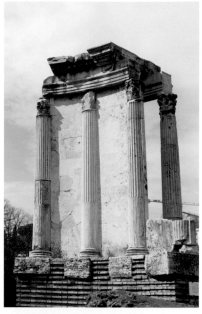

**⓯火神神殿與女祭司之家**
**Tempio di Vesta**

　　圓形的火神神殿興建於西元4世紀，由20根石柱支撐密閉式圍牆，以保護神殿內部的聖火，6名由貴族家庭選出的女祭司必須使其維持不熄的狀態，否則將遭到鞭笞與驅逐的懲罰。一旦處女被選為貞女神殿的祭司，就得馬上住進旁邊的女祭司之家(Casa delle vestali)內。女祭司之家如今只剩下中庭花園及殘缺不全的女祭司雕像，不過卻是議事廣場內最動人的地方。

**⓮凱撒神殿Tempio di Giulio Cesare**

　　是由奧古斯都於凱撒火化之處所建的神殿，表達對叔父凱撒的敬意。

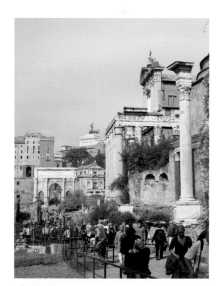

**⓰聖路Via Sacra**

　　貫穿羅馬議事廣場的最主要古道稱之為聖路，它是因宗教節日時教士的行走路線而得名。

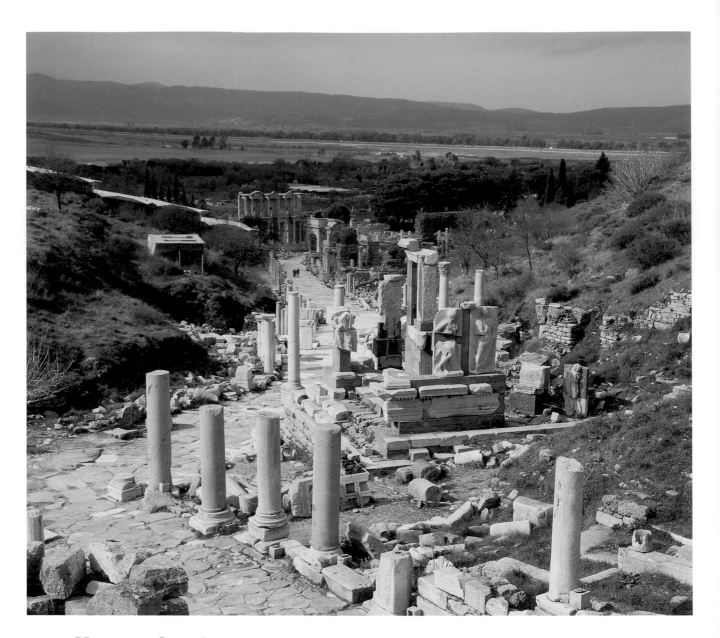

# 以弗所遺址Efes / Ephesus

🏠 | 位於土耳其塞爾丘克(Selçuk)西方約3公里

　　愛琴海畔的以弗所，一直是遊客造訪土耳其最熱門的地點之一，面積廣闊的古城遺跡，保存至今已有兩千餘年的歷史。

　　西元前9世紀，已有以弗所存在的記載。在歷經西元前6世紀波斯人的入侵後，希臘亞歷山大大帝將其收復，開始這座城市的基礎建設。亞歷山大大帝去世後，後繼者將城市移往波波(Bülbül)山與帕拿爾(Panayır)山的山谷間，這也是今日以城所在地。經過希臘文明洗禮後，羅馬帝國幾位帝王對以城喜愛有加，紛紛為城市建

設加料，以城的繁華興盛到達顛峰。

　　以弗所古城遺址於20世紀初陸續挖掘出土，斷垣殘壁隨處可見，只有少數定點保留原貌。據史料記載，西元17年時一次大地震，嚴重摧毀以城，當時羅馬人展開修護工作；不過後來的基督教文明興起，以城作為信仰多神的希臘古都，逐漸被棄置形成廢墟，甚至不少建材遭到拆解移作其他建築使用。不過整體而言，它仍然是地中海東部地區保存最完整的古代城市，一年到頭遊客絡繹不絕。

## 音樂廳Odeon

音樂廳建於西元2世紀，古羅馬時為市府高級官員開會的議場，也兼作音樂廳的用途。由看台後方有高牆、兩側有入口，看台與舞台間有供樂團演奏的半圓形空間等設計，可判定此處為羅馬式建築，其設計仿照劇場，但多了屋頂，能容納1400人，不過屋頂早已坍塌。

## 市政廳Town Hall

市政廳建造日期可追溯至西元前3世紀，當時統治者為奧古斯都，不幸毀於4世紀末。廳內原分為幾個不同的辦公室，飾以黑、白大理石，每個廳裡的神龕置有女神赫斯提雅，中庭則放著豐饒女神阿特米斯的雕像，並燃燒火苗象徵以城的城市精神。這座建築是獻給阿特米斯女神，後來挖出兩具阿特米斯石雕，造型完好，現為塞爾丘克博物館的鎮館之寶。

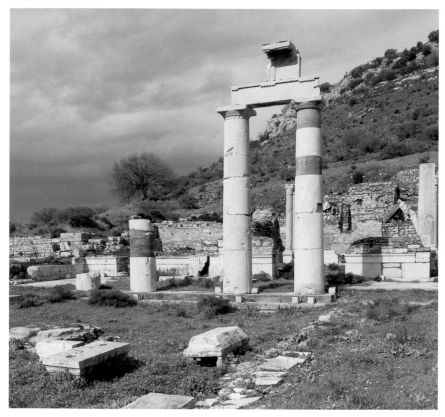

## 曼努斯紀念碑
## Monument of Memnius

曼努斯為以城建築水道橋知名的建築師，他也是羅馬獨裁皇帝蘇拉(Sulla，86BC)的孫子。稍早時以弗所人曾協助鄰近的龐特斯(Pontus)王國抵抗羅馬人入侵，龐特斯戰勝羅馬後，該國國王卻下令屠殺那一區八萬名的羅馬人，為紀念此一悲慘事件，曼努斯遂建立此碑，保護該城的羅馬子民。

## 圖密善神殿與波里歐噴泉
## Temple of Domitian &
## Pollio Fountain

在曼努斯紀念碑對面有一個二層樓高的石柱，就是圖密善神殿遺址所在，神殿原長100公尺、寬50公尺，是羅馬皇帝圖密善為自己所建，裡面供奉一座7公尺高的圖密善雕像，雕像現存於以弗所考古博物館內。在圖密善神殿旁有個圓拱狀的噴泉，為西元97年時名為波里歐的人所建。

## 克里特斯大道Curetes Street

循著斜坡往下看，居高臨下的遠處是圖書館建築宏偉的外觀，古時候這條順勢而下的通道可直通港口，道路下的下水道建設，從那時起即扮演著排除廢水、污物的功能，此外還兼有運送木材和火苗的功用。

街道的兩側有保存較為完整的建築。左側是富有人家的房屋群及精品商店，在精品店牆上仍留著明顯的壁畫，地面上也有馬賽克裝飾。

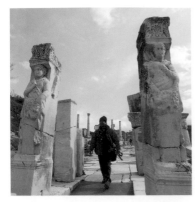

## 海克力士之門
## Gate of Hercules

真正踏入克里特斯街之前，必須經過一座門，至今是兩根雕有門神的石柱，這就是海克力士之門，因為兩位門神都是大力神海克力士，原本門拱上裝飾著勝利女神尼克(Nike)的雕像，目前則陳列在一旁。此門的意義在於保衛前面市政府重地，也由此作出區隔，接下來即是一般公共設施和老百姓的房舍。

## 圖拉真噴泉Trajan Fountain

擁有山形牆立面的圖拉真噴泉建於西元2世紀初，獻給當時的羅馬皇帝圖拉真，兩層樓的建築、約12公尺高，前面噴泉池造型仍可辨識。

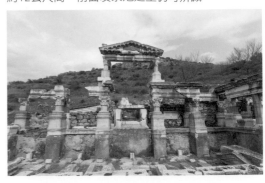

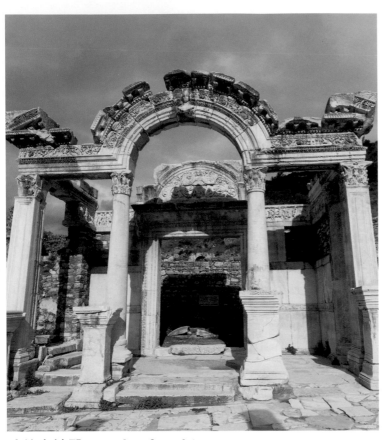

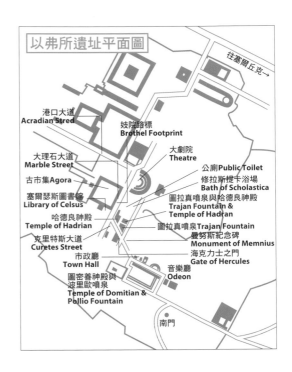

## 哈德良神殿Temple of Hadrian

哈德良神殿是典型科林斯式神廟的代表。內牆廊柱上有不同神話人物的雕刻，一側屬於希臘時代，另一側刻劃著亞馬遜(Amazon)女人國的人物。正面拱門中央雕著勝利女神尼克，內牆正面的雕像是蛇髮女妖梅杜莎(Madusa)張開雙手，取其強悍特質來保護此廟。

## 公廁Public Toilet

從神廟向右側小路彎入，一排挖洞的馬桶，保留完好、長像古意，這個公廁沒有隔間，在早期是群眾的社交場所。古羅馬人來此大小解，因為沒有門正好可以和鄰座閒嗑牙，果真具有社交功能。

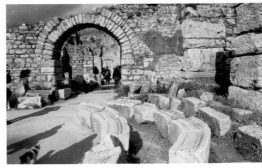

## 修拉斯提卡浴場Bath of Scholastica

這個大型公共浴場位於哈德良神殿後方，興建於1世紀，毀於4世紀的地震，後來由修拉斯提卡這位女子將它重建為一座3層樓的拜占庭式浴場，在通往大劇院的路上還有一座她的雕像，但頭部已佚失。

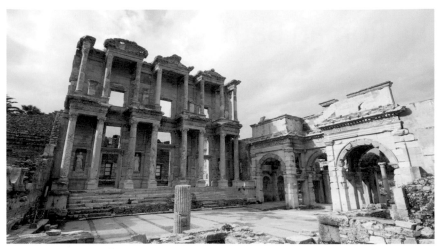

## 塞爾瑟斯圖書館 Library of Celsus

西元2世紀,羅馬領事官繼任父親塞爾瑟斯(Celsus Polemaenus)成為以城的總督,在父親墓地上蓋了這座壯觀的塞爾瑟斯圖書館,規模在當時號稱為小亞細亞第二大,曾藏書12,000冊,歷經大火、地震,圖書館正面大門依然挺立,最近一次整修約為1970年。

大門一樓有4尊女神龕於石柱後面,分別代表智慧、命運、學問、美德,目前所見為複製品,目前真品藏於奧地利維也納的博物館中。面對圖書館右側通往亞哥拉古市集有一座三拱門,名為Mazeus & Mithridates之門,這是羅馬皇帝奧古斯都所赦免的兩位奴隸,為感念其恩所建。

## 大理石大道Marble Street

圖書館正巧位於克里特斯街和大理石大道交叉口。向右側走,城門外就是熱鬧繽紛的市集了,如今面貌是一片滿布石柱的廢墟,卻不難想像當年一攤攤比鄰的叫賣小販。循著大理石街向前走,可通到港口,古時的以城就是愛琴海畔的一個海港城,羅馬人、北非人不時來此造訪,交易熱絡。

## 大劇院Theatre

大劇院沿著Panayır山坡而建,規模可以容納25,000人,古時每當一年一度的節慶時,全城人都來此參加音樂會,史料記載,耶穌門徒保羅也曾在這裡演說、傳教,遭到群眾的抗議、示威。

劇院的建立始於西元前3世紀,止於西元2世紀,因此觀察劇院建築風格,同時混合了希臘、羅馬兩種特色。半圓形造型、沿山坡而建是希臘劇院特色,不過拱門的入口又摻雜羅馬建築風。

## 妓院路標Brothel Footprint

大理石街值得一提的是地板上的一則廣告。石板上刻著女人頭部、左腳腳印、一顆心、錢幣等四種象徵物,這全與妓院(Brothel)有關,當時海港城艾爾索斯的船員或外來客,都是循著這廣告上妓女戶。這塊石板等於告訴內行人:「如果你有顆寂寞的心,比對你的左腳大小,大於廣告上尺寸者,請帶著錢幣,向左前方前行,美麗的女子正等著你……」妓女這一行自古歷史悠久,不過古人以石板廣告取代今日紅燈區煽情的外觀,含蓄作法叫人稱奇!而妓院就在大理石大道和克里特斯大道的交叉口。

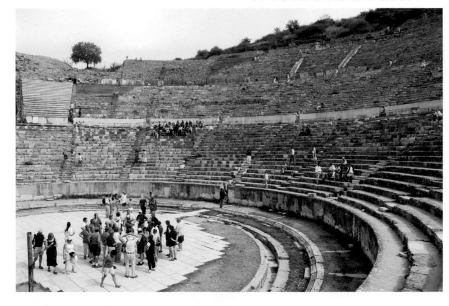

## 港口大道Acradian Street

出了大劇場,就是港口大道,由此通往當時的港口。街道長500公尺、寬11公尺,兩旁曾有商店,道路在羅馬皇帝阿卡迪奧斯(Arcadius)重修,於是以他為名。

# 巴斯羅馬浴池The Roman Baths

🏠 | 位於英國巴斯(Bath)Abbey Church Yard  🌐 | www.romanbaths.co.uk

對羅馬人來説，澡堂是社交活動的重要場所，從一個人洗澡時使用的香料、按摩油的品質，乃至於隨從人數的多寡，就可以看出這個人的社會地位；許多商業交易也都在澡堂中進行決定。同時，澡堂更提供了交換意見、高談闊論的絕佳場所，泡在浴池中經常可以暢聽哲學家們的先覺見解。

羅馬浴池泡澡的程序是先到運動、遊戲室活動一下，鬆弛身體，然後再進行三溫暖或土耳其浴，最後到冷池中浸泡。在2世紀以前，男女混浴在公共澡堂中相當普遍，但後來哈德良(Hadrian)皇帝下令禁止，於是有的澡堂將男女洗浴的時間分開，有的則增建浴池，讓男女能同時在不同浴池洗澡。

現今巴斯建築物多為18~19世紀所建，唯一存留的羅馬遺跡位於地面下6公尺，其中最著名的是數個兩千年前的浴池遺跡，包括露天大浴池、泉水湧出的國王浴池(King's Bath)等，以及水和智慧女神蘇莉絲·密涅瓦(Sulis Minerva)的鍍銅神像。建議7~8月時入夜後前往，羅馬浴池會點上火炬照明，忽明忽滅的火影映照在大浴池上，厚重石墩低語著羅馬的故事，讓人彷彿掉入數千年前的時空……

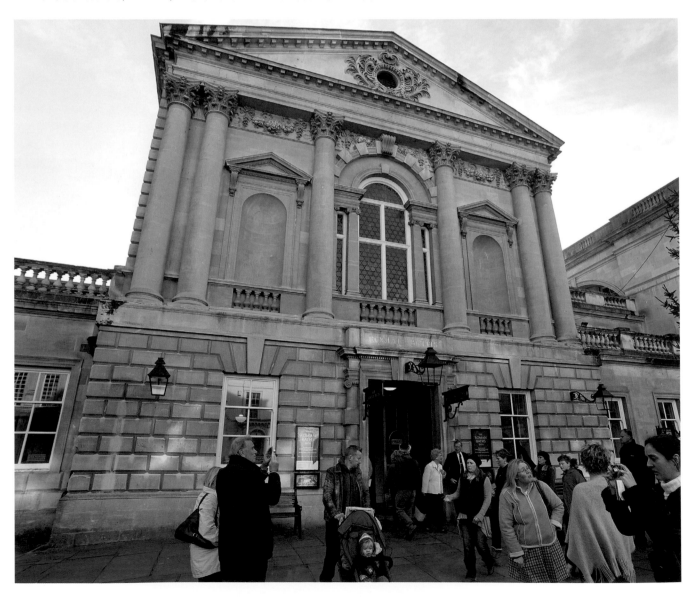

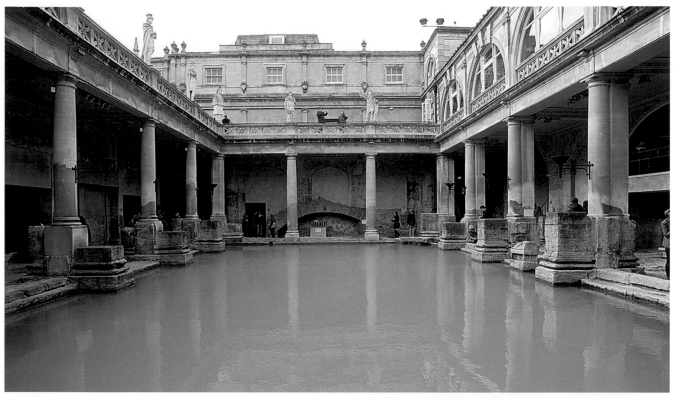

## 大浴池Great Bath

位於博物館中心的大浴池是座露天浴池，1870年代才被發現，深達1.6公尺，池邊的階梯、石頭基座都是羅馬時代的遺跡，四周都有階梯通往水池，一旁的壁龕則設置長椅和小桌子，方便入浴者飲食。昔日的大浴池原本覆蓋著一個高達40公尺的桶狀拱頂，宏偉之姿可見一斑，想必也讓當時前來沐浴的羅馬人驚艷。

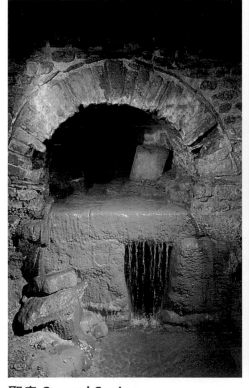

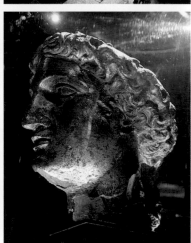

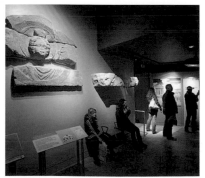

## 神廟 Temple

位於巴斯的這座神廟，是英國羅馬時期兩座真正的古典神廟之一，昔日供奉著蘇莉絲·密涅瓦女神的雕像，如今只剩下斷垣殘壁供人追憶。該神廟山角門楣上的裝飾，在羅馬浴池的博物館中展出。

## 聖泉 Sacred Spring

高達46℃的泉水、每日240,000加侖的湧泉量，這處羅馬浴池的核心，過去因人類無法理解的自然現象而被認為是天神的恩賜，使它擁有「聖泉」的美名，也因此古羅馬人在它的一旁興建了一座獻給蘇莉絲·密涅瓦女神的宏偉神廟。即使歷經幾千年，這處出水口至今依舊汩汩溢出蒸騰的泉水與水氣。

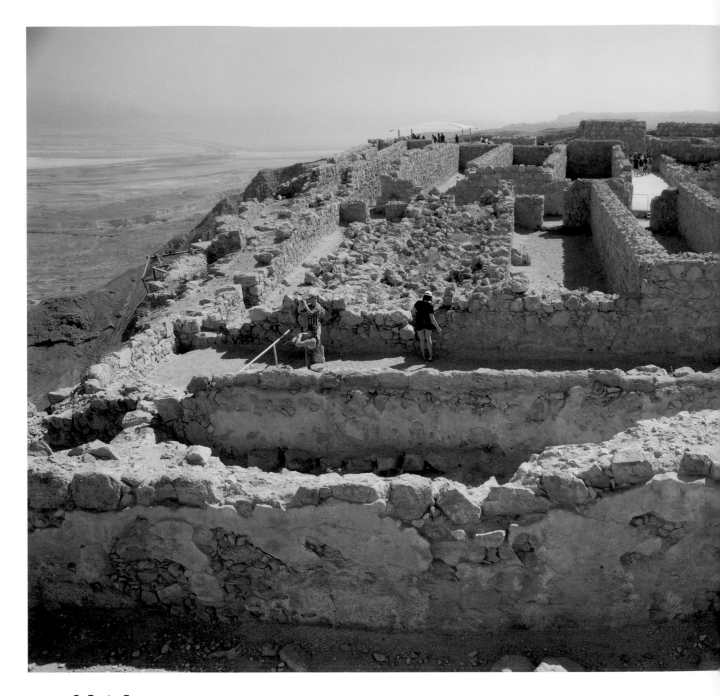

# 馬薩達Masada

🏠 | 位於以色列死海西南端一座岩石山頂

　　遺世聳立於約旦沙漠西側盡頭的一座岩石峭壁上，俯視著死海的絕美景觀，馬薩達這座起伏不平的天然要塞，由東朝西逐漸從450公尺的高度減緩為100公尺，使得它擁有難以攻克的特性。

　　名稱源自於希臘文的「堡壘」，這座猶太人眼中的聖城起源已不可考，只知道西元前40年時希律王(Herod the Great)曾經為了躲避帕底亞國王，而在此避難並進行大規模的建設。

　　西元66年時，馬薩達爆發第一次猶太人和羅馬人的戰爭，圍城的羅馬人在這座高城的四周築城，興建營地、防禦建築與攻擊斜坡，這些完整的羅馬圍城工事至今依舊可見，2001年為聯合國教科文組織登錄為文化遺產。

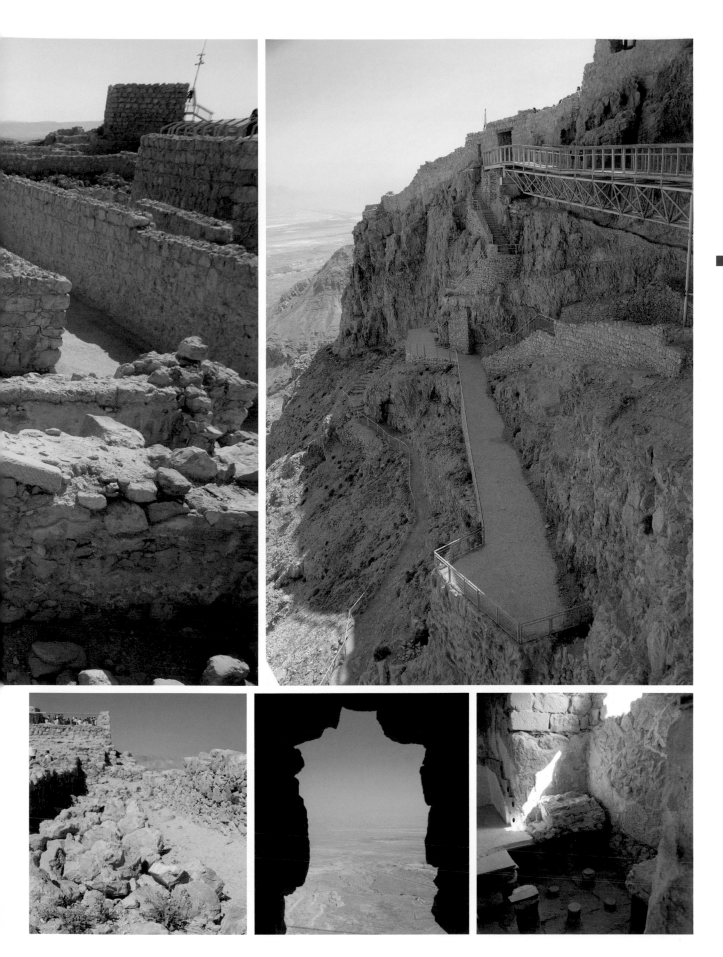

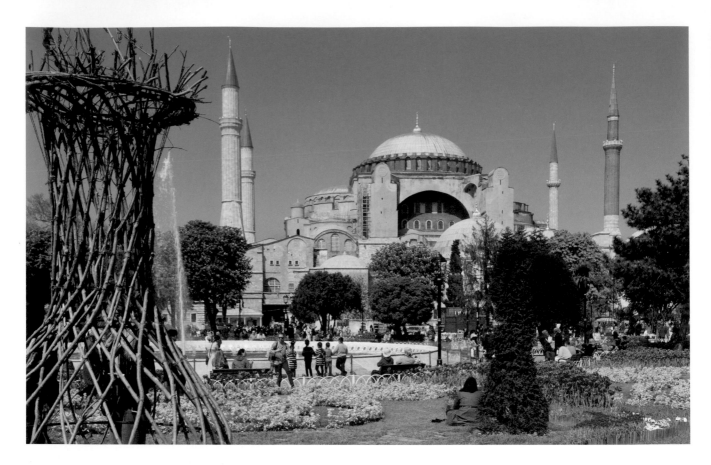

# 聖索菲亞博物館Hagia Sophia Museum

🏠 | 土耳其伊斯坦堡Küçük Ayasofya Street　　🌐 | ayasofyamuzesi.gov.tr/

　　查士丁尼大帝(Justinian I)下令建造的聖索菲亞教堂，是最能展現希臘東正教榮耀及東羅馬帝國勢力的教堂，同時也是拜占庭建築的最高傑作，西元562年建成之時，是當時世界上最大的建築，高56公尺、直徑31公尺的大圓頂，歷經千年不墜。

　　九百年後，西元1453年，鄂圖曼蘇丹麥何密特二世(Sultan Mehmet II)下令將原本是東正教堂的聖索菲亞教堂(Hagia Sophia)改建為清真寺(Ayasofya)，直到鄂圖曼帝國在20世紀初結束前，聖索菲亞一直是鄂圖曼帝國最重要的圖騰建築。

　　「Sophia」一字其實意指基督或神的智慧，麥何密特二世攻下這個基督教最重要的據點刻意改造聖索菲亞教堂，移走祭壇、基督教聖像，用漆塗掉馬賽克鑲嵌畫，代之以星月、講道壇、麥加朝拜聖龕，增建伊斯蘭教尖塔。從Basilica(教堂)變成Camii(清真寺)，再變成現在兩教圖騰和平共存的模樣，聖索菲亞夠傳奇，也夠獨一無二了。

　　1932年，土耳其國父凱末爾將聖索菲亞改成博物館，長期被掩蓋住的馬賽克鑲嵌藝術瑰寶得以重見天日，聖索菲亞大圓頂下寫著「阿拉」和「穆罕默德」的栲栳大字，和更高處的《聖母子》馬賽克鑲嵌畫，自然地同聚一堂，伊斯蘭教和基督教在此共和了。

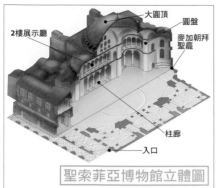

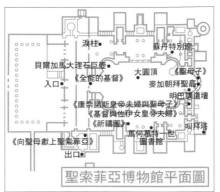

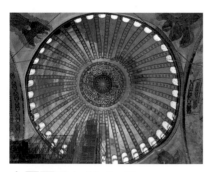

## 大圓頂The Main Dome

希臘式大圓柱是拜占庭帝國的遺風，大理石石材是從雅典及以弗所運來的，直徑31公尺的大圓頂千年不墜，得力於來自愛琴海羅德島(Rhodes)技匠燒出來的超輕磚瓦。在被改建為清真寺之前，大圓頂內部應該是畫滿《全能的基督》馬賽克鑲嵌畫。

## 撒拉弗圖像Seraph Figures

在圓頂下方基座，有四幅巨大的基督教六翼天使撒拉弗的馬賽克圖像，不過其中西側的兩幅，是在十字軍東征時損毀後，以濕壁畫方式復原。

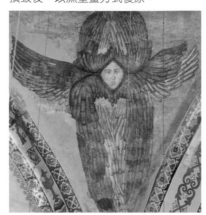

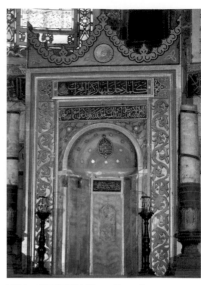

## 麥加朝拜聖龕Mihrab

聖索菲亞教堂入門正前方的主祭壇，被改成穆斯林面向麥加祈禱的聖龕，精緻的牆面設計，是由佛薩提(Fossati)兄弟所完成。壁龕兩側有一對燭台則是西元1526年鄂圖曼征服匈牙利時掠奪回來的。

## 貝爾加馬大理石巨壺 Marble Urns

這些大理石巨壺是挖掘自西元前3世紀的貝爾加馬遺址，於慕拉特三世時代移到當時的清真寺裡，作為貯水之用。

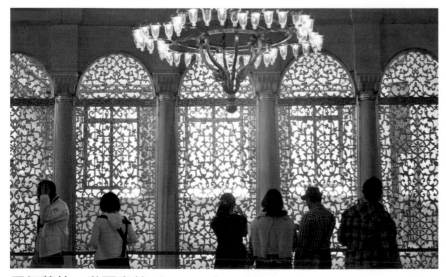

## 馬何慕特一世圖書館Library of Mahmut I

圖書館位在聖索菲亞一樓的右翼，屬於鄂圖曼後期增加的設施，由馬何慕特一世所建，在雕得非常精美的鐵花格門裡面，曾經收藏了5,000部鄂圖曼手稿，如今保存在托普卡匹皇宮裡。

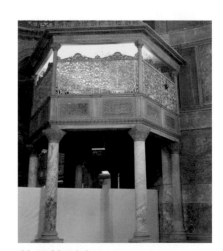

## 蘇丹特別座Sultan's Loge

麥加朝拜聖龕左手邊的金雕小高台是蘇丹專屬的祈禱空間，而且可以看到整個聖索菲亞內景。

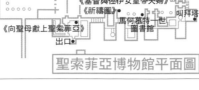

### 淚柱Weeping Column

　　進入皇帝門左邊有一根傳奇的石柱，據說查士丁尼大帝有次頭痛欲裂，當他走進聖索菲亞倚著淚柱休息時，頭痛竟不藥而癒。此後拜占庭人一旦頭痛就來觸摸大柱，久之，柱上出現一個凹洞，而傳說的神蹟也越來越神奇。今日，觀光客紛紛把拇指插入柱子的凹洞，其他四指貼著柱面轉一圈，傳說這樣願望就會實現。其實這根大柱帶著濕氣，是因地底連著貯水池，由地底帶起的濕氣形成柱子像在流淚。

### 鄂圖曼圓盤Ottoman Medallions

　　圓頂下大圓盤分別書寫著阿拉真主、先知穆罕默德，以及幾位哈里發的名字，是19世紀伊斯蘭的書法大家所寫，也是當今世界上最大的阿拉伯字。

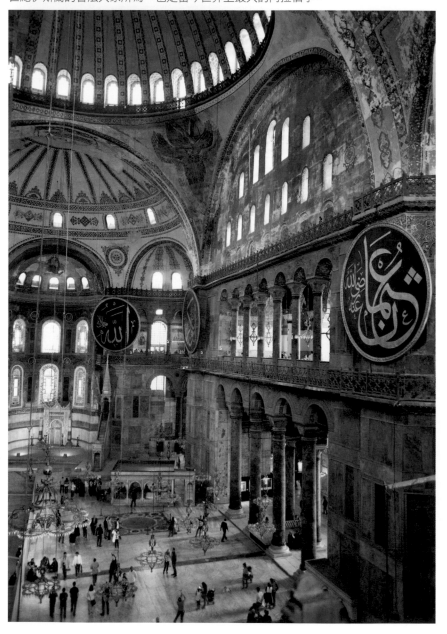

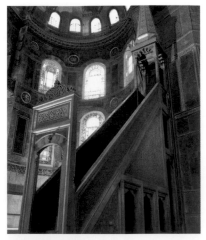

### 明巴講道壇Minbar

　　明巴講道壇位於麥加朝拜聖龕右手邊，是由慕拉特三世(Murat III)於16世紀所設，典型的鄂圖曼風格，基座為大理石。在聖索菲亞還是清真寺時，每週五伊瑪(Imam，伊斯蘭教傳道者)就坐在上面傳道。

### 叫拜塔Minaret

　　看聖索菲亞的外觀，四個角落分立四支尖塔，是聖索菲亞從教堂變成清真寺的最鮮明證據。

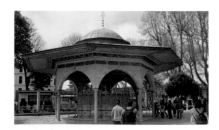

### 淨潔亭Ablutions Fountain

　　出口處有座淨潔亭，建於1728年，根據教規，穆斯林進入清真寺參拜得先洗腳、洗手淨身。

# 聖索菲亞博物館內的黃金鑲嵌畫

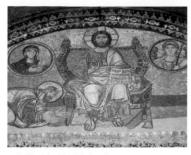

## 《全能的基督》Christ as Pantocrator／皇帝門

　　皇帝門上方有一幅《全能的基督》馬賽克鑲嵌畫。基督坐在寶座上，右手手勢表祝福，左手拿著福音書，上有希臘文寫著：「賜予汝和平，我是世界之光」。基督兩旁圓圖內是聖母及大天使，匍伏在地的是東羅馬帝國皇帝里奧六世(Leo VI)。這件9世紀的作品，意在顯示拜占庭帝國的統治者是基督在俗世的代理人。

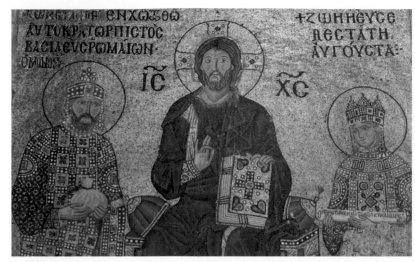

## 《基督與佐伊女皇帝夫婦》Christ with Constantine IX Monomachos and Empress Zoe～二樓迴廊

　　拜占庭帝國權力最大的女皇帝佐伊(Empress Zoe)，財富(一袋黃金)及紙卷是馬賽克鑲嵌畫中最代表性的奉獻物。畫中佐伊女皇帝長了鬍子，基督正賜福予她。

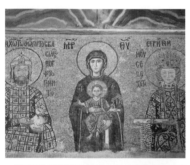

## 《康奈諾斯皇帝夫婦與聖母子》Virgin Holding Christ, flanked by Emperor John II Comnenus and Empress Irene／二樓迴廊

　　身著深藍袍衣的聖母面容年輕，被認為是最好的聖母聖像畫；康奈諾斯皇帝(John II Komnenos)及皇后伊蓮娜(Irene)身穿綴滿寶石的衣冠，黃金馬賽克金光閃閃。皇帝手上似乎捧著一袋黃金，皇后則手拿書卷。畫作右側的柱子上還有兒子亞歷克休斯(Alexius)，但畫完成沒多久他就死了。

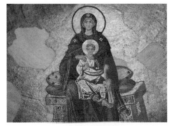

## 《聖母子》Virgin with the Infant Jesus on her Lap／主祭壇

　　順著麥加朝拜聖龕視線往上抬，半圓頂上有一幅馬賽克鑲嵌畫《聖母子》，聖母穿著深藍色斗蓬，抱著基督坐在飾滿寶石的寶座上，基督雖為孩童，面容卻十分成熟，衣服上貼滿金箔，約是9世紀的作品。

## 《祈禱圖》Deësis／二樓迴廊

　　是希臘東正教聖像畫的代表作品之一，描繪的是《最後審判》其中一景。居中的耶穌手勢表祝福，左邊的聖母雖只有殘片，但悲憫的神情清楚可見，右邊則是聖約翰。

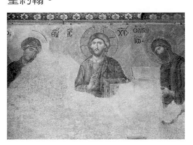

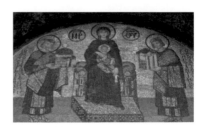

## 《向聖母獻上聖索菲亞》Virgin with Constantine and Justinian／一樓出口

　　聖母是君士坦丁堡的守護者，查士丁尼皇帝手捧聖索菲亞教堂、君士坦丁大帝手捧君士坦丁城，被認為是聖索菲亞成為希臘正教總教堂的證明。出口處放有一片反射鏡，可以看仔細。

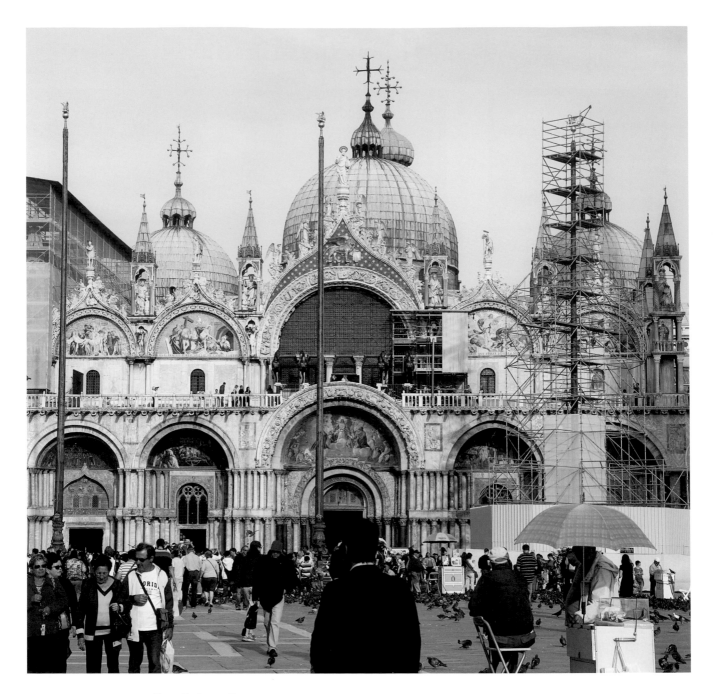

# 聖馬可大教堂Basilica di San Marco

🏠 | 義大利威尼斯Piazza di San Marco　🌐 | www.basilicasanmarco.it

被拿破崙形容為「最華麗的廳堂」的聖馬可廣場，由一整片建築群圍而成，其中最受注目的是就屬擁有五座大圓頂的聖馬可教堂，它不僅只是水都的主教堂，更是一座非常優秀的建築，同時也是一座收藏豐富藝術品的寶庫。從正立面馬賽克鑲嵌畫，到略奪自君士坦丁堡，又曾被拿破崙運回法國的四匹銅馬真跡都非常精彩。

西元828年，威尼斯商人成功地從埃及的亞歷山卓偷回聖馬可的屍骸，水都的居民決定建一座偉大的教堂來存放城市守護聖人的遺體。威尼斯因為海上貿易的關係和拜占庭王國往來密切，這段時期的建築物便帶有濃濃的拜占庭風，聖馬可大教堂就是最經典的代表。

這座教堂的前身建於9世紀，供奉聖徒聖馬可的小教

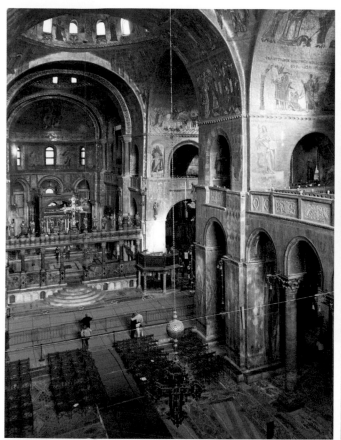

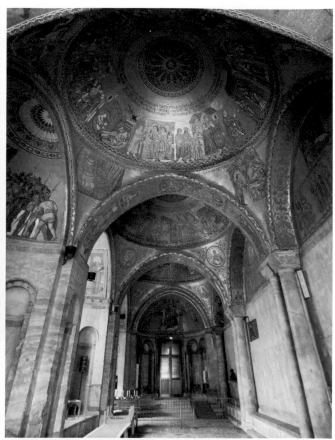

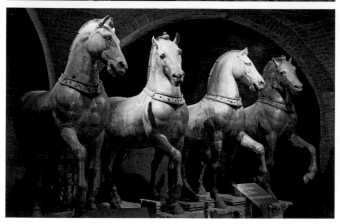

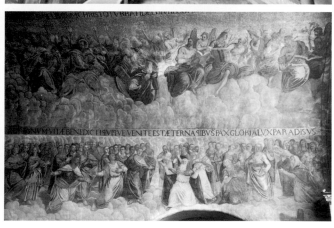

堂，在一場火災後重建，於1073年完成主結構，至於教
堂的正面五個入口及其華麗的羅馬拱門是陸續完成於17
世紀，

聖馬可教堂融合了東、西方的建築特色，從外觀上來
欣賞，它的五座圓頂據説是仿自土耳其伊斯坦堡的聖索
菲亞教堂；正面的華麗裝飾是源自拜占庭的風格；而整
座教堂的結構又呈現出希臘式的十字形設計，單是欣賞
這些建築上的特色就讓人驚嘆不已。

接下來，可見識其內部豐富的藝術收藏品，這些收藏
都是來自世界各地的，因為從1075年起，所有從海外返
回威尼斯的船隻，規定必須繳交一件珍貴的禮物，用來
裝飾教堂。

教堂的內部從地板、牆壁到天花板上，都是細緻的鑲
嵌畫作，其主題涵蓋了十二使徒的佈道、基督受難、基
督與先知以及聖人的肖像等，這些畫作都覆蓋著一層閃
閃發亮的金箔，使得整座教堂都籠罩在金色的光芒裡，
難怪又被稱之為黃金教堂。

最值得參觀的，是教堂中間後方的黃金祭壇(Pala
d'Oro)，高1.4公尺、寬3.48公尺，畫面上共有兩千多顆
珍珠、祖母綠和紫水晶等各式寶石；中央的圓頂則是一
幅耶穌升天的龐大鑲嵌畫，是由一群優秀的工匠在13世
紀所完成。

## ❶正門及立面的馬賽克鑲嵌畫

教堂的中央大拱門裝飾著繁複的浮雕，描繪一年之中不同月份之各種行業。

教堂的正面半月楣皆飾有美麗的馬賽克鑲嵌畫，描述聖馬可從亞歷山卓運回威尼斯的過程。這五幅畫分別是《運回聖馬可遺體》、《遺體到達威尼斯」》、《最後的審判》、《聖馬可的禮讚》、《聖馬可運入聖馬可教堂》等五個主題。

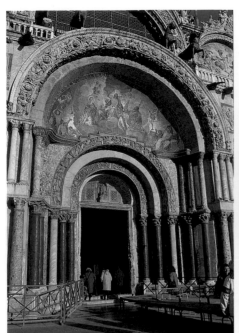

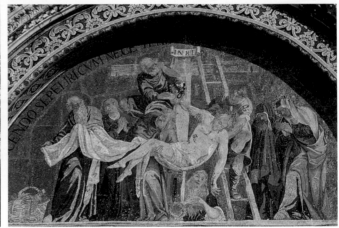

## ❷銅馬

正門上方四匹銅馬是第四次十字軍東征時，從君士坦丁堡帶回來的戰利品，1797年時又被拿破崙搶到法國，直到19世紀才又送回威尼斯，不過目前教堂上方的是複製品，真品目前存放於教堂內部。

聖馬可大教堂立體圖

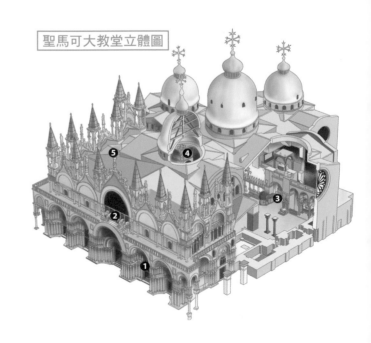

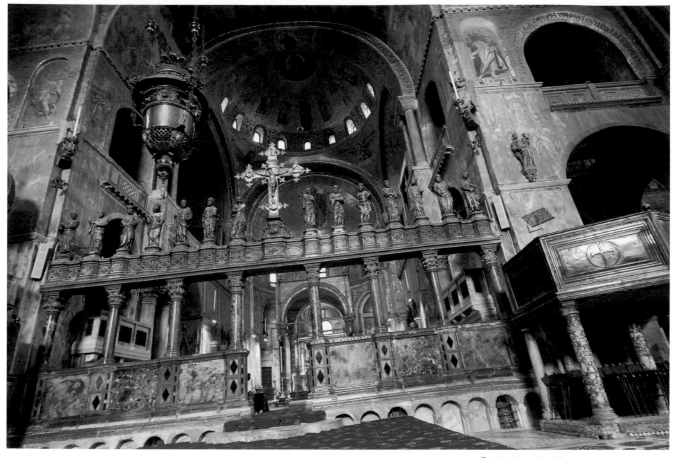

### ❸聖馬可祭壇

教堂最裡面可見14世紀哥德式的屏幕,屏幕內是安放聖馬可遺體的祭壇,據說聖馬可的遺體曾在976年的祝融中消失,新教堂建好後,才又重現於教堂內。就在聖馬可石棺上方,有一座黃金祭壇(Pala d'Oro),高1.4公尺、寬3.48公尺,上面共有2000多顆的各式寶石如珍珠、祖母綠和紫水晶等。

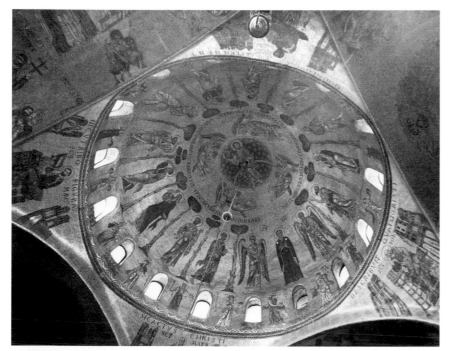

### ❺雄獅、聖馬可與天使

三角楣內的展翅雄獅正是聖馬可的象徵,也成為威尼斯的象徵。獅子手持《馬可福音》,頂上的聖馬可與天使雕像則是15世紀加上去的。

### ❹圓頂

主長廊的第一座圓頂主題為《聖靈降臨》,以馬賽克裝飾化身為白鴿降臨人世的聖靈。稱為《聖母升天》的主圓頂,也是用馬賽克裝飾出天使、十二使徒,以及被他們包圍住的耶穌及聖母。

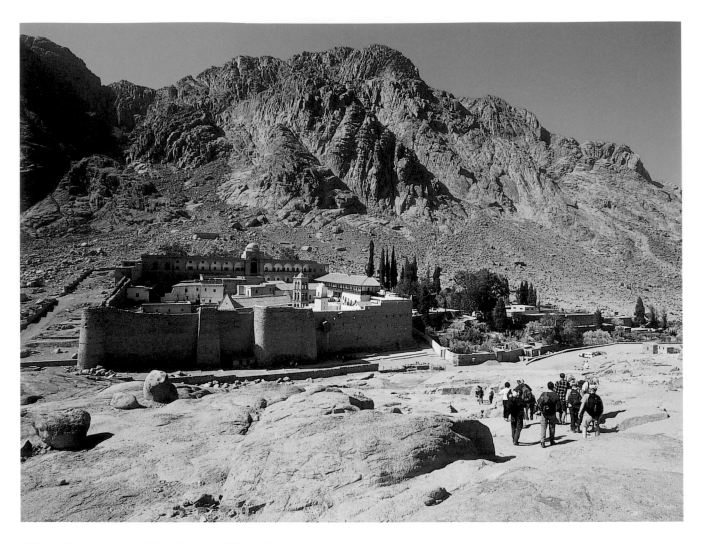

# 聖凱瑟琳修道院 St. Catherine's Monastery

🏠 │ 位於埃及西奈半島南部的中央位置　🌐 │ www.sinaimonastery.com

早在修道院建立之前，已有許多基督徒湧進西奈半島，泰半是為了躲避羅馬君主的迫害，避居到這塊《聖經》所提及的聖地清貧修行。直到西元4世紀，在君士坦丁大帝(Constantine the Great)祖護下，基督教徒得到自由發展，皇太后Helena更在修道院現址興建小教堂，成為希臘東正教修士靜心修行的庇護所。

西元6世紀之後，東羅馬皇帝Justinian以花崗岩疊砌出堅實高牆，並將小教堂擴建成今日所見規模，修士們在後堂拱頂添製一幅《基督變容》(Transfiguration)馬賽克鑲嵌畫，教堂因而正名為「救世主基督變容教堂」(Church of the Transfiguration of the Savior Christ)，一直到聖凱瑟琳遺體被發現，教堂才有了今日的名稱。

聖凱瑟琳於西元294年誕生於亞歷山大港，她因虔誠信奉基督教而殉難。據傳，天使將她的遺體移至西奈半島的最高峰(現今這座高峰即命名為凱瑟琳山)。三個世紀之後，一名修士發現了聖凱瑟琳完好如初的遺體，將之運回修道院安置。聖凱瑟琳殉教事蹟經由十字軍傳入了西方，使修道院成為信徒朝聖的聖地。

訪客都必須牢記，這是一座謹守修道戒律的院所，因此，訪客需注意服裝整齊，不可穿著無袖上衣或短褲、短裙，此外，開放參觀的地點及時間都嚴格受限，訪客鑽進窄小的入口，僅能參觀「燃燒的荊棘」(Burning Bush)、「摩西井」(Well of Moses)遺址及教堂部分廳堂。修道院也不盡然會依時開放，訪客要有心理準備。人潮擁擠在所難免，禮讓是必要的朝聖禮儀。

## 高架入口

　　這是早期對外聯繫的唯一通道，人和物品都得裝入籃子靠滑輪拉上入口。

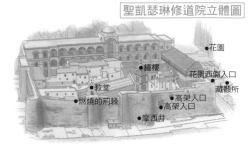

**聖凱瑟琳修道院立體圖**

花園
鐘樓
花園西側入口
教堂
藏骸所
燃燒的荊棘
高架入口
高架入口
摩西井

## 燃燒的荊棘

　　根據《聖經·出埃及記》第三章記載，上帝顯現在燃燒的荊棘火焰中，訓令摩西帶領子民離開埃及，這株長綠樹木據說就是該荊棘的分枝。

## 鐘樓

　　這棟鐘樓是由修士興建於1871年，樓內懸掛的9座鐘是俄羅斯沙皇所贈，現今只在宗教節日時敲響。

## 教堂

　　這座教堂建於西元542年，與海倫娜皇后所建的小教堂融合成一體。留存至今的木門、聖像、廊柱已逾1,400年歷史，後堂半圓室拱頂保有《基督變容》馬賽克圖，居中為基督、摩西、以利亞、聖彼得、聖約翰及聖雅各，四周環有12使徒像，每當清晨陽光射入，景象就宛如《馬太福音》所載：「基督面容燦如日，衣服白如光」。

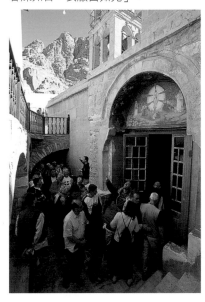

## 花園

　　在貧瘠的花崗岩山腳下所闢建的這座花園，種有橄欖樹、蔬菜及杏樹、李樹等，並設有墓地埋葬修士。

## 西側入口

　　這道入口設有三道鐵門，並不對遊客開放。一旁另有一道已封閉的入口，入口上方保有傾倒口，作戰時可將沸油淋下，阻擋入侵者。

## 摩西井

　　緊依城牆的這座井是修道院的主要水源，傳說摩西就是在此遇見為羊群打水的Zipporah，她後來成為摩西的妻子。

## 藏骸所

　　修士們去世後，先葬於花園內的墓地，而後再將骨骸挖出，安置在這所藏骸所內。屋內的頭顱骨堆積如山，包括一具身著黑色法衣的骨骸，為6世紀的修士Stephanos。

# 梅特歐拉Meteora

🏠 | 位於希臘中部塞色連平原(Thessalian Plain)的西北方　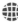 | www.meteora-greece.com

關於梅特歐拉山野間矗立著巨大裸岩的地貌源起，據地質研究是這一帶曾是湖泊，水退卻後，岩壁因風化、侵蝕等作用，逐漸變成現在的模樣。

早從西元9世紀，不少基督教徒們為了躲避宗教壓迫，紛紛逃到這片杳無人煙的地方來，在岩石的裂縫中或是洞穴裡尋求生存的空間，逐漸也有修士嘗試在懸崖峭壁之上建立修道的道場。為了隔絕外界的入侵及打擾，他們刻意不修路、不建階梯，對外交通聯繫必須倚靠克難的繩索、吊車等，真正與世隔絕，宛如自給自足的「天空之城」。

在15、16世紀，避難修道風氣達到巔峰時期，梅特歐拉的修道院多達24間，遲至1920年代，這些修道院仍維持著沒路、沒便道、沒階梯的狀態，現在所看到的道路、橋樑等設施都是後來才建的。

目前僅6間修道院開放參觀，各有各的作息時間，而且隨時可能更動。修道院規矩嚴謹，入內參觀須遵守服裝要求，女士不可裸露手、腿，亦不可穿長褲，須在入口處借長裙圍一圈才得以進入。修道院外表樸素，內部卻堪稱金碧輝煌，不過內部禁止拍照。

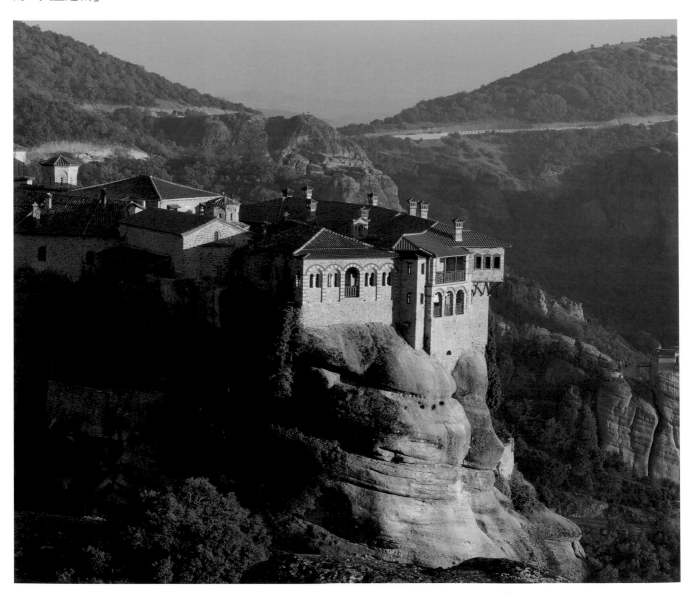

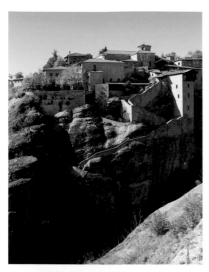

## 瓦爾拉姆修道院Varlaam

同樣建於14世紀中葉，內部有一座向3位主教致敬的教堂建於16世紀，呈特殊的十字架格局。古老的塔樓還保存著一個16世紀的大橡木桶，當年修道院與世隔絕時用以儲水、供水，早年的飯廳現在改成博物館，陳列歷史文件與法衣；還可看到以前的廚房、醫療室等。

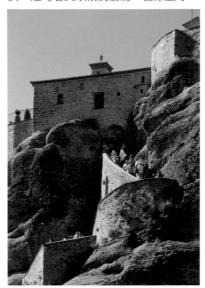

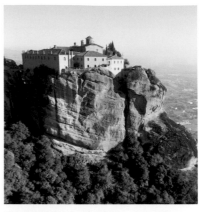

## 聖史蒂芬女修院St. Stephen

位於東端的聖史蒂芬女修院，可以眺望卡蘭巴卡小鎮，漫步小鎮街頭也可以清楚欣賞到它的身影。這間修道院相當大，裡面有許多珍貴的宗教壁畫、手抄本、刺繡等，值得一看。

## 大梅特歐羅修道院
## Great Meteoron

始建於14世紀中葉，位於本區內最寬大的岩石上，是梅特歐拉現存規模最大、也是最古老的修道院；內部的教堂則建於16世紀中葉，至今還保留著不少16世紀的桌椅，主教座椅由貝殼製成，圓頂的壁畫是拜占庭藝術時期的傑作之一，都相當珍貴。

## 魯莎努女修院Roussanou

位在瓦爾拉姆修道院東南方，和其它修道院比較起來海拔比較低、規模也比較小，曾經在第二次世界大戰中遭受嚴重的損毀，修復後自1988年轉變為女修士的道場。

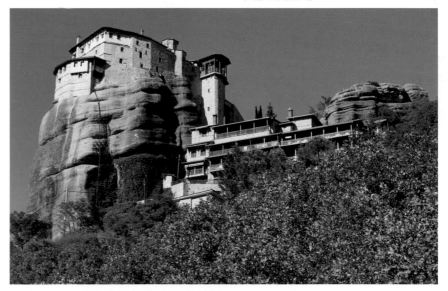

## 聖尼可拉斯修道院
## St. Nikolas Anapafsas

從卡蘭巴卡經過卡斯特拉基村後，最先映入眼簾的是聖尼可拉斯修道院，14世紀末建在一個腹地不大的岩石頂端，形勢相當驚險，目前已有階梯便道通往卡斯特拉基。入口前有一座教堂和地穴，可看到一些14世紀的壁畫。

## 特里亞達修道院Agia Triada /
## Holy Trinity Monastery

地理位置最孤立，可說是當初最難攀登的修道院，入內參觀必須登上1925年所建的140個階梯。正面拍攝的角度經常是梅特歐拉的宣傳照片之一，曾經是007電影《最高機密》(For Your Eyes Only)的場景。

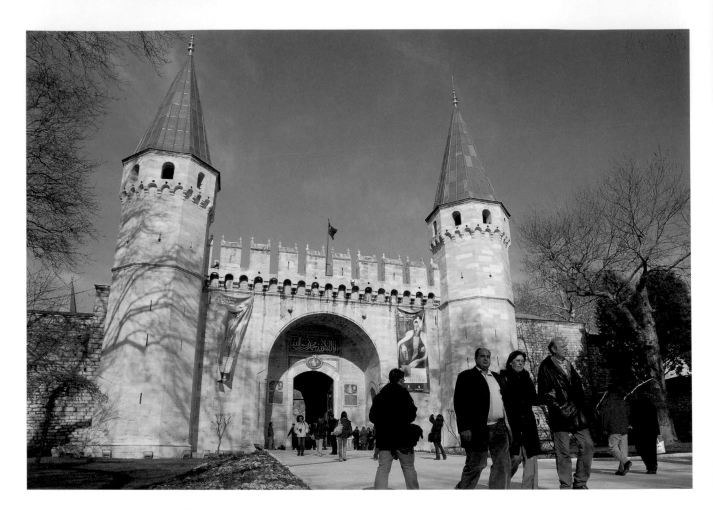

# 托普卡匹皇宮Topkapı Sarayı

🏠 | 土耳其伊斯坦堡Babıhümayun Caddesi    🌐 | topkapisarayi.gov.tr/tr

　　鄂圖曼帝國最強盛時疆土橫跨歐亞非三洲，從維也納到黑海、阿拉伯半島、北非全在它的掌握之下，在約莫450年的鄂圖曼帝國歷史間，36位蘇丹中的半數以托普卡匹宮為家。

　　托普卡匹(Topkapı)的土耳其語意為「大砲之門」，從軍事的角度來說，托普卡匹確實有許多優勢，它坐制金角灣、馬爾馬拉海，遠眺博斯普魯斯海峽，易守難攻，而且離庶民生活的貝亞濟地區有點距離，位於高處可掌握其動靜；又因為整座皇宮有海牆及城牆圍起來，其中

靠海城牆達2公里，陸地城牆有1.4公里，總面積廣達7平方公里，最多住了六千多人，簡直是君士坦丁堡的城中之城，蘇丹在此指揮大局，妻妾在後宮生活，而因為鄂圖曼的後宮生活充滿傳奇色彩，連莫札特的歌劇也上演一齣以鄂圖曼後宮生活為場景的《後宮誘逃》。

　　1853年，蘇丹阿布麥錫德一世(Abül Mecid I)放棄了托普卡匹，遷入精雕細琢的朵瑪巴切皇宮(Dolmabah e Sarayı)；1924年，土耳其國父凱末爾將托普卡匹皇宮開放給一般民眾參觀，成為一座博物館。

## 第一庭院／阿何麥三世水池
## Ahmet III Çeşmesi

帝國之門外的阿何麥三世水池建於1728年。鄂圖曼把拜占庭時代所遺留下來的水利系統進一步擴大，在18世紀，受到西方建築影響，也充滿洛可可風格(Rococo)。

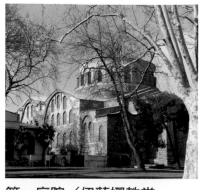

## 第一庭院／伊蓮娜教堂
## Haghia Eirene

園中的伊蓮娜教堂在夏天常有音樂會表演，這座拜占庭時代建造的教堂，在鄂圖曼帝國雖沒有改成清真寺，但被蘇丹拿來當做骨董房，現為伊斯坦堡最古老的教堂。

## 第一庭院／帝國之門
## Bab-ı Hümayun

帝國之門是皇宮正門，建於1478年。穿過帝國之門，就是所謂的第一庭院，又稱為禁衛軍庭(Court of Janissaries)，滿眼林蔭，過去是精銳的土耳其軍隊操練場所。

## 第二庭院／崇敬之門
## Ortakapı或Bab-üs Selâm

走過200公尺的林蔭道，到達第二道門「崇敬之門」，這是托普卡匹宮三座城門中最漂亮的，16世紀時由蘇雷曼大帝所增建，兩個圓椎八角型戴尖帽的高塔，城門上的黑底金字是可蘭經最重要的教義，而兩旁圖像式的文字則是蘇丹麥何密特二世的印璽。

跨過這道門就真正進入蘇丹的生活圈，過去大官貴臣走過此門前得下馬脫帽。進了這道門就是第二庭院，最重要的是右手邊的御膳房和左側的議事堂、後宮，也因此這個庭園也被稱為議事廣場、司法庭或慶典庭。

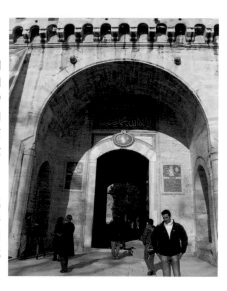

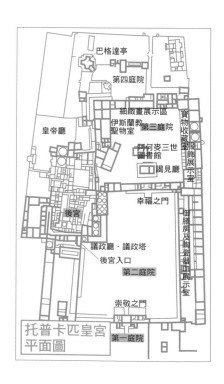

托普卡匹皇宮平面圖

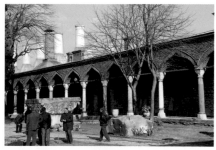

## 第二庭院／御膳房及陶瓷器皿展示室Palace Kitchens

御膳房是一長形空間，分成好幾個相連的房間，這個過去的廚房，供應4000到6000人的伙食，如今主要展示了中國瓷器、鄂圖曼銀器及歐洲的水晶器皿。

陶瓷展示室大多數是中國的磁器，而且是藍白色的，當時蘇丹相信藍白瓷是最好的測毒器皿，有毒的食物放在藍白瓷上就會變色。晚期的蘇丹才開始收藏紅袖、綠瓷等華麗造型的中國陶瓷，少部分是日本伊萬里的陶瓷品。

歐美及基督文明建築藝術及擴展 ◆ 鄂圖曼帝國建築

## 第二庭院／議政廳‧議政塔
## Kubbealtı & Adalet Kulesi

　　議政廳空間不大，陳設簡單，但玄機不小，在右面牆上有扇格子窗，不親臨會議議場的蘇丹就在窗後聽政。在議政廳上方和後宮的交界處，有一座高高的尖塔，就是議政塔。

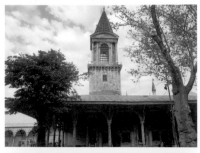

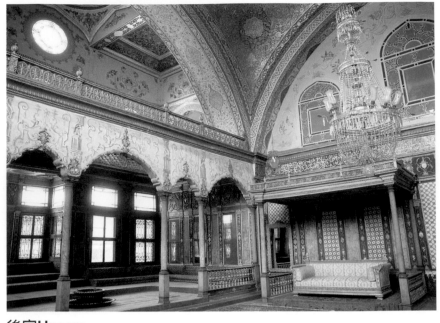

## 後宮Harem

　　後宮在托普卡匹這個城中之城中，自成一個完整社區，約有600人居住在內，最外圍是宦官宿舍、嬪妃女侍的空間，內圈則是蘇丹妻妾寵妃的住所及蘇丹的廳室；共有2座清真寺、300個房間、醫院、宴會廳、宦官宿舍、9座浴場、3座游泳池、1座監獄等，各主要廳堂間以狹窄的迴廊及樓梯相連。

　　當年每當新蘇丹就位，就由來自埃及努比亞的黑人宦官到人肉市場購買女子，首選是來自高加索地區的，因為她們體態健美，又有很高的生育能力，後宮女子莫不以生出男嬰、繼位帝王為目標，進一步成為後宮權力最高的皇太后，因此，殘忍鬥爭、毒殺太子之事經常發生。這情況與電視劇中上演的中國清朝後宮劇如出一轍。

　　後宮最精緻的殿廳是皇帝廳(Imperial Hall)，它是大建築師錫南設計的，磁磚色澤豐潤，金雕閃閃動人，擺飾包括英國維多利亞女王送的立鐘、中國大花瓶；皇帝廳又稱為圓頂廳，由圓頂垂掛上來的水晶燈，為這裡增添了洛可可式的華麗；此外，穆拉特三世(Murat III)起居室的伊茲尼藍彩磁磚最教人印象深刻，阿何麥三世(Ahmet III)御膳室的水果磁磚也很特別。

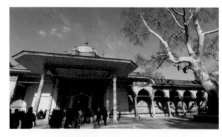

## 第三庭院／幸福之門
## Bab-üssaade

　　進入第三庭院的幸福之門，是18世紀改建的鄂圖曼洛可可風，一跨過此就進入蘇丹的私人空間。由於過去還設了皇宮侍衛長和白人宦官的住所，所以又稱為白宦官之門。

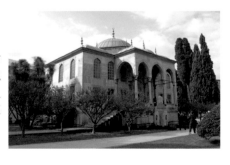

## 第三庭院／謁見廳Arz Odası

　　幸福之門和謁見廳相接，根據畫作所繪，蘇丹就坐在幸福之門前，臣子列隊恭賀，遠處有軍樂的演奏；門前的地面上有個凹洞，據說就是畫中蘇丹所坐之處。蘇丹就坐在鑲著15,000顆珍珠的坐墊上，接受來自各國的貢品，而房間外設有洗手台，開會時刻意打開水龍頭，以避免遭竊聽。

## 第三庭院／阿何麥三世圖書館
## Library of Ahmet III

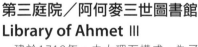

　　建於1719年，由大理石構成，為了防潮，地基特地抬高，屋頂則是圓頂，外觀就像是一座小型的清真寺。在大門主要入口下方，有一座雕飾典雅的水池，是這座圖書館的標誌之一。如今圖書館收藏了3,500件手稿，並不對外開放。

### 第三庭院／服飾展示室
### Costumes of the Sultans

　　服裝展示室過去是遠征軍宿舍,如今展示過去皇室的袍服,以厚重外袍(Kaftan)居多,從外袍的長度可判斷出蘇丹的體型,其中一位蘇丹居然有190公分高、一百多公斤。

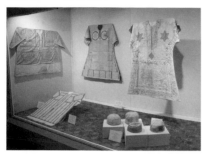

### 第三庭院／寶物收藏室
### Hazine

　　皇家寶物室過去就是皇室存放藝術品和寶藏的地方,最引人矚目的是「湯匙小販鑽石」(Spoonmaker's Diamond),重達86克拉,為世界第五大鑽石,四周鑲49顆小鑽,基座則是黃金,價值居全托普卡匹宮之冠。最早的時候,這顆鑽石是阿何密四世於1648年登基加冕時所配戴。鑽石名稱的由來,傳說是不識貨的漁夫無意間撿到後,拿到市場上換了三根湯匙。此外,曾成為電影主題的《托普卡匹匕首》(Topkapı Dagger),顯示鄂圖曼金匠手藝已達巔峰,劍把上有三顆清翠、色澤完美的翡翠,黃金劍身上也鑲滿了鑽石。

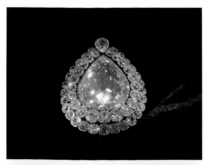

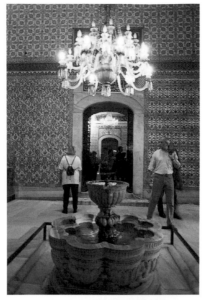

### 第三庭院／伊斯蘭教聖物室
### Sacred Safekeeping Rooms

　　伊斯蘭教聖物室的牆壁飾滿伊茲尼藍彩磁磚,屋內展示了伊斯蘭先知穆罕默德的遺物,包括他的斗蓬、信件、長劍、毛髮、腳印模型,這些聖物多半是蘇丹謝里姆一世(Selim I)於1517年遠征巴格達、開羅、麥加等地所帶回來的。

### 第三庭院／細緻畫展示室
### Exhibition of Miniatures & Manuscripts

　　細緻畫畫風最早來自於印度蒙兀兒(Migul)王朝和波斯,鄂圖曼接續發揚光大。托普卡匹皇宮收藏的細緻畫約有13,000幅,只展出少部分,這些畫作是了解鄂圖曼皇室生活及蘇丹長相的最好途徑。

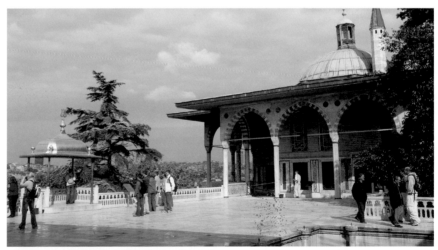

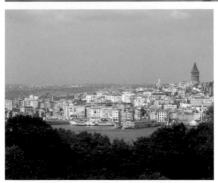

### 第四庭院及亭榭樓閣
### The Fourth Court & The Kiosks

　　第四庭院中的各閣樓被加上西方色彩,磁磚色調依然是藍為主調,但玫瑰窗的型式較為現代,明快而開放的氣氛是皇宮其他地方所沒有的。美麗的巴格達亭(Baghdad Kiosk)是全托普卡匹宮最開闊的空間,也是代表性的鄂圖曼式建築,不但是蘇丹專屬的咖啡亭,居高臨下,金角灣和加拉達橋清楚可見,風景美不勝收。

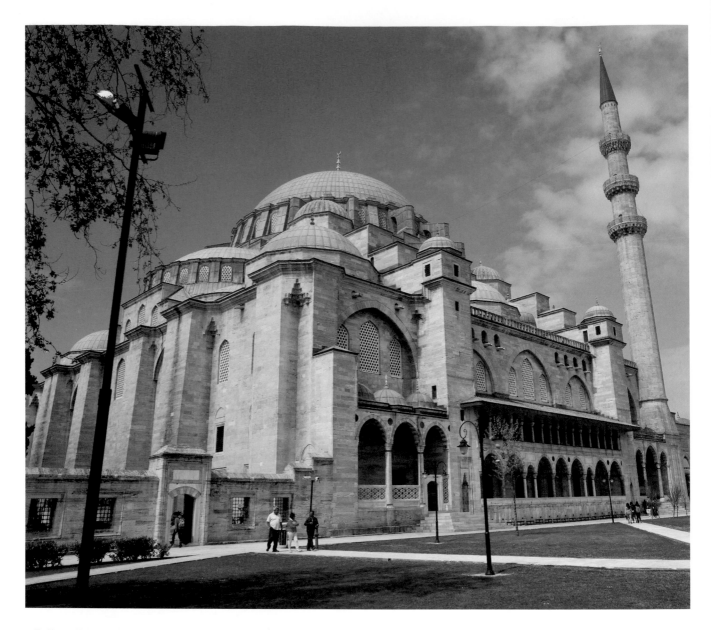

# 蘇雷曼尼亞清真寺Süleymaniye Camii

🏠 ｜ 土耳其伊斯坦堡Prof. Sıddık Sami Onar Caddesi

　　伊斯蘭教世界最偉大的建築師錫南(Sinan)，一直希望能在聖索菲亞的對面，蓋一座無論宗教意義或建築成就都超越聖索菲亞的清真寺；錫南沒有如願，但他在可眺望金角灣的山丘上所建造的蘇雷曼尼亞清真寺，卻是伊斯坦堡當地人最鍾愛的建築傑作。

　　蘇雷曼尼亞清真寺完成於1557年，正值鄂圖曼帝國國力最高峰的蘇雷曼蘇丹(Sultan Süleyman)時，據說當時每天都動用了2,500位工人，並在短短7年內就完工。歷史與文化上，伊斯坦堡有所謂的「七座山丘」，蘇雷

曼尼亞清真寺所在位置，正是七座山丘的第三座，整座清真寺位在一個完整的空間內，四周由牆圍起，由數個開放式的拱門和周邊建築自由連繫，可說是伊斯坦堡最大、最完整的建築群，這些建築包括過去的伊斯蘭神學院、小學、醫院、商旅客棧、商店、浴室、食堂，以及墓園等。

　　蘇雷曼尼亞清真寺的氣氛確實不同於藍色清真寺，不以華麗取勝，而在於空間創造出來的崇高莊重感，謹守傳統鄂圖曼建築的風格，內部各空間緊密的結合，各種

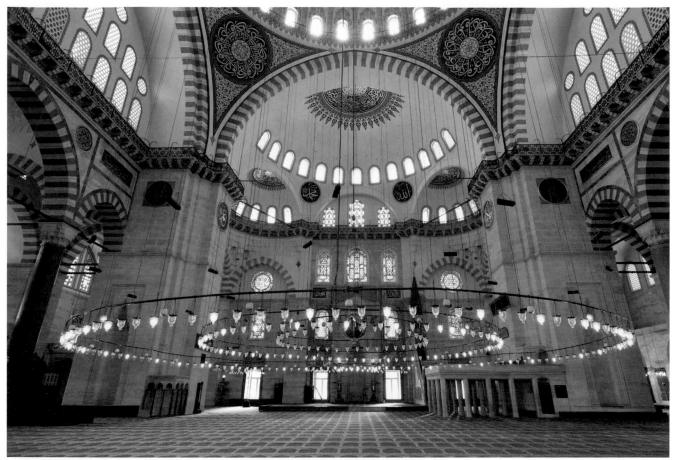

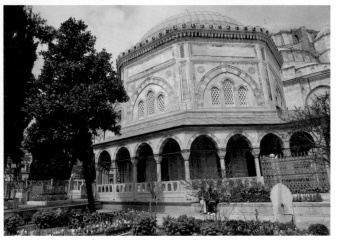

造型的玻璃窗和紅白磚拱的搭配，協調而不誇飾。

蘇雷曼尼亞清真寺是最正統的鄂圖曼建築代表，大圓頂直徑26.5公尺，高53公尺，由四根粗大、有「象腿」之稱的石柱支撐；錫南以對稱的手法裝飾內部，但細膩的處理讓清真寺有種清亮的美。錫南對於二樓陽台欄杆的裝飾處理非常地細膩，彩繪玻璃窗是當時最權威的玻璃工匠伊布拉因姆(ibrahim)以地毯為主題製造的，陽光穿透後的色澤美不勝收。入門的左後方，照例是女性的祈禱空間，而正前方是向麥加朝拜的聖龕。

蘇雷曼尼亞清真寺擁有4座喚拜塔，代表蘇雷曼大帝是鄂圖曼遷到伊斯坦堡之後的第4位蘇丹。寺內掛著的可蘭經圓盤是土耳其書法家的作品，更增添清真寺藝術性的完整。

除了清真寺主體，附屬建物還包括墓園，蘇雷曼大帝夫婦、錫南都安葬於此。其餘目前還在使用的，還有位於東側的蘇雷曼尼亞浴場(Süleymaniye Hamamı)，以及救貧院(imaret)改建的Darüzziyafe土耳其菜餐廳。

# 藍色清真寺 Blue Mosque

與聖索菲亞相對而立的藍色清真寺，可能是伊斯蘭世界最優秀的建築師錫南(Sinan)最大的憾事，錫南賦予原本是教堂的聖索菲亞優雅的鄂圖曼伊斯蘭氣質，但處於鄂圖曼帝國國勢達到頂峰時期的錫南，更期待改建聖索菲亞的心得能夠發揚光大，蓋出比聖索菲亞更偉大的清真寺，最好就蓋在聖索菲亞正對面……

錫南一生在伊斯蘭世界蓋了三百多座清真寺，但終究無法一償宿願，反而是他的得意弟子Mehmet Ağa以土耳其最著名的伊茲尼(Iznic)藍磁磚、鬱金香等鄂圖曼的花草圖騰，蓋出藍色清真寺，巍然聳立在聖索菲亞對面，成為觀光客最鍾愛、話題最多、觀光客人數當然也最多的伊斯坦堡名景。

從建築的角度來看，可能錫南也不必太傷心，因為弟子雖然青出於藍更勝藍，但Mehmet的作品終不能超脫錫南的成就，特別是錫南為鄂圖曼清真寺立下的十字架圓頂結構，以及完整又開放的廣場公共空間設計；藍色清真寺一言以蔽之，是錫南建築精神的延伸，就伊斯坦堡人來說，它成就性依然低於錫南在伊斯坦堡的真正兩大傑作：蘇雷曼尼亞清真寺(Süleymaniye Camii)及魯士斯帕沙清真寺(Rüstem Pasüa Camii)。

「藍色清真寺」其實是通稱，得名於伊茲尼藍磁磚的光彩，它真正的名稱應該是蘇丹阿何密清真寺(Sultanahmet Camii)，可以説是伊斯坦堡舊市街的中心，緊臨競賽場(Hippodrom)與聖索菲亞相對而立，這

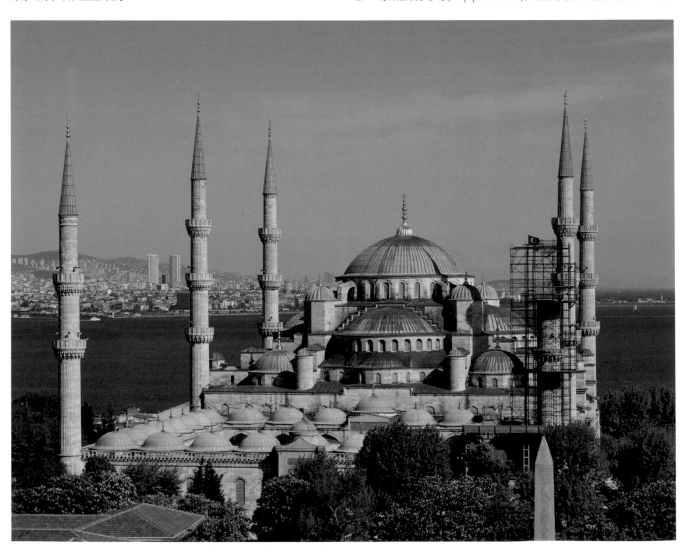

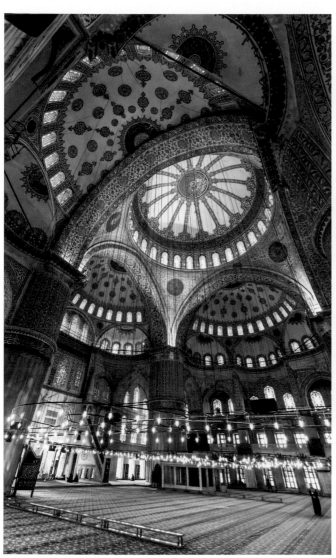

相隔不到二百公尺的「大」建築物、十支的伊斯蘭尖塔，構築了伊斯坦堡最著名的天際線。

藍色清真寺建於17世紀，大圓頂直徑達27.5公尺，另外還有4個較小的圓頂、30個小圓頂，大圓小圓煞是好看；而清真寺不可或缺的尖塔，藍色清真寺當然也有，高43公尺，而且比一般的清真寺多了一根；據說只有伊斯蘭聖城麥加的清真寺才能蓋六根尖塔，藍色清真寺在興建時，建築師聽到蘇丹何密一世「黃金的」的命令，沒想到「黃金的」和「六根的」音很近，結果藍色清真寺硬是比一般清真寺多了一根尖塔。

從清真寺的正面入內，方整的中庭是鄂圖曼建築的特色之一；中庭正中央有座潔淨亭。

藍色清真寺的美有四個觀察點，第一是光線。穿過260個小窗的光線，溶入昏黃、呈圓型排列的玻璃燈光中，幻光明舞，像是個虛擬的空間。藍色清真寺的玫瑰窗色彩繽紛，也是清真寺中少見的。

第二是伊茲尼藍磁磚。整座藍色清真寺裝飾著的兩萬片以上的伊茲尼藍磁磚，晶瑩剔透，紅(特殊的伊茲尼紅)藍綠彩的鬱金香花色，細膩精緻，可以說是藍色清真寺最寶貴的資產；整體光與藍磚的搭配，很雅、很澄。

第三是地毯。寺內鋪滿了的地毯大有來頭，紅綠搭配非常搶眼，踩起來感覺又軟又實，據說是伊索匹亞的朝貢品。

第四是阿拉伯的藝術字。支撐大圓頂的4根大柱很有看頭，直徑有5公尺寬，槽紋明顯，柱頭的藍底金字阿拉伯文，和掛在柱身的黑底金字阿拉伯文，真得都像藝術花紋。

在鄂圖曼帝國的埃及蘇丹強盛時期，穆斯林都是先到藍色清真寺朝拜，再前往麥加，藍色清真寺的地位可想而知；現在它的地位不墜，觀光客、建築師對它的景仰應該不輸信徒熱誠的。

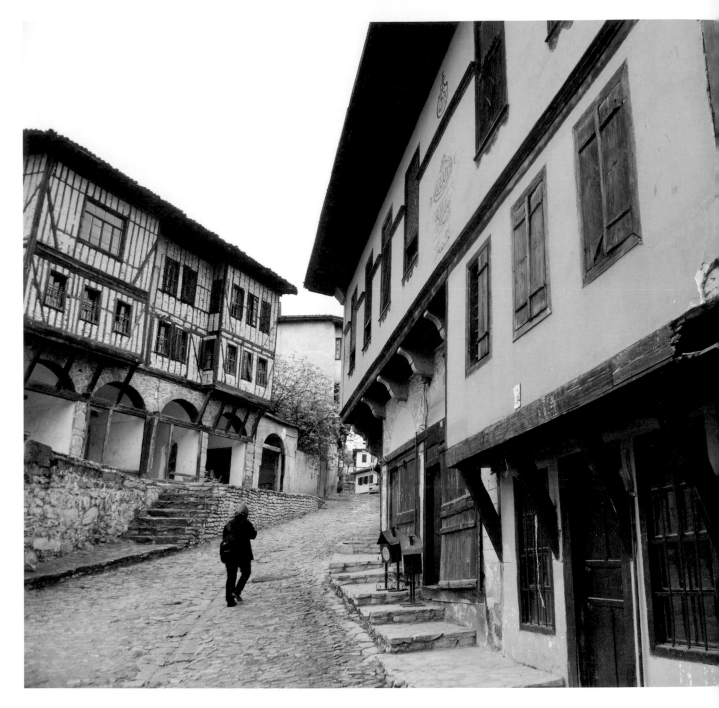

# 番紅花城鄂圖曼宅邸Ottoman Houses

🏠 | 土耳其番紅花城

　　在鄂圖曼時代，生活富裕的番紅花城居民都會有兩棟房子，一棟是位於城鎮中心的Çarşı區，因為這裡位於三條山谷交會處，冬天時住在這裡防風又防寒；等天氣暖和了，他們又搬到郊外Bağlar區的夏屋。迄今，Çarşı區仍然保留古老風貌，成為遊客走訪番紅花城的重點。

　　走遍土耳其大小城鎮，到處充斥著沒有特色的磚屋、水泥房，就算保留些許鄂圖曼時代的房子，也很零星，唯有番紅花城算是以一個完整聚落保存了下來，在這裡可以欣賞到典型的鄂圖曼房宅。

　　基本上，鄂圖曼房子的結構是木造的，一般有2層或3

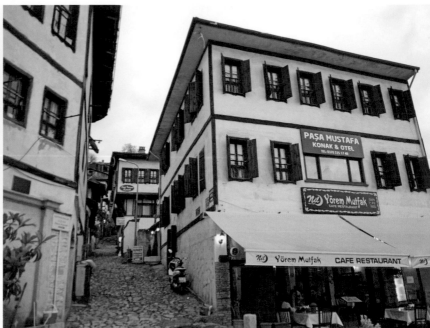

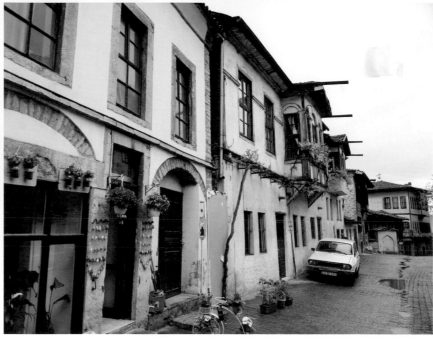

層樓，樓層之間以樑托結合。木結構架好之後再填塞泥磚，最後再塗上乾草、泥巴混合的灰泥。有些房子到此階段就算完成，但愈是位於城鎮中心的房子，最後一定會在外面再粉刷上一層白灰。當然愈有錢人家，房子外觀就裝修得愈漂亮。

一棟房子裡約有10到12個房間，並劃分成男區(Selamlık)和女區(Haremlık)，房間裡通常嵌入壁龕、櫥櫃及壁爐，有的天花板裝飾得非常繁複，甚至還用木頭做出吊燈的模樣。

一般來說，番紅花地區的鄂圖曼房子的格局還包括一座庭院(Hayat)，是飼養牲畜和儲放工具的地方；一座可以旋轉的櫥櫃，這樣可以同時在廚房裡準備食物，並方便傳遞食物到另一個房間；浴室隱藏在櫥櫃裡面；一座大火爐，控制整個屋子的空調；房間裡還有圍繞著牆壁的折疊長椅，以及放寢具的壁櫥。

有些「豪宅」更有室內的水池，大到足以當游泳池，當時是用來降低室內溫度的。現在番紅花城裡較具規模的鄂圖曼房子，大多都改裝成旅館民宿或博物館，來此旅遊時，選擇住宿這些房宅，便能體會19世紀土耳其大宅人家的生活。

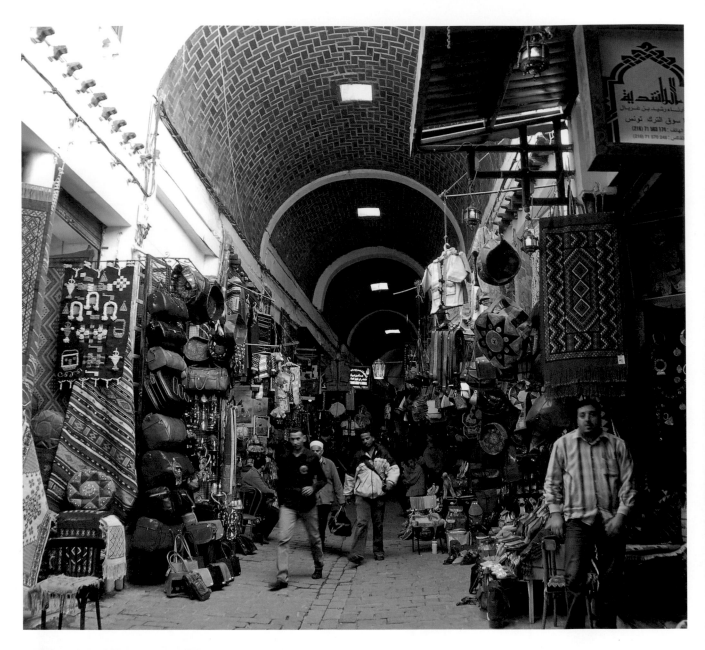

# 突尼斯舊城Medina of Tunis

🏠 | 位於突尼西亞突尼斯舊城區

　　突尼斯是突尼西亞的首都，融合非洲、歐洲和伊斯蘭風情，1979年被聯合國教科文組織列入世界文化遺產的舊城(Medina)，包括了伊斯蘭清真寺、古城門和傳統市集，

　　在12~16世紀，突尼西亞被公認為伊斯蘭世界最富庶的城市，今日的舊城區裡保存了約700件古蹟，包括宮殿、清真寺、陵寢等，訴說著該城輝煌的過去。

　　在北非或中東各大城市的舊城稱為「Medina」，大部分舊城裡照例會有個傳統市集，北非語稱為「速克」(Souk)，是突尼斯人的生活重心。商店麇集的市集裡，叫賣聲此起彼落，空氣中瀰漫著香料味，時間一到，大清真寺傳來震耳欲聾的喚拜聲，十足濃厚的伊斯蘭色彩，登高望遠，這座老城就如馬賽克般炫麗。

　　舊城最突出的建築物是大清真寺，站在遠處就可看到清真寺的尖塔，在陽光下閃耀著。在這裡既可體驗當地的庶民風情，也是購買異國風情紀念品的好地方。

# 梵蒂岡聖彼得大教堂Basilica di San Pietro

🏠 | 梵蒂岡Piazza San Pietro  🌐 | www.vatican.va

聖彼得大教堂整棟建築呈現出拉丁十字架的結構，造型傳統而神聖，它同時也是目前全世界最大的教堂，內部的地板面積廣逾21,400多平方公尺，沿教堂外圍走一圈也有1778公尺，本堂高46.2公尺、主圓頂則高132.5公尺，包括貝尼尼的聖體傘等主要的裝飾在內，共有44個祭壇、11個圓頂、778根立柱、395尊雕塑和135面馬賽克鑲嵌畫，可以說是金璧輝煌、華美致極，無論就宗教

或俗世的角度來看，它都是最偉大的建築傑作。

在長達176年的建築過程中，幾位在建築界或藝術史留名的大師都曾參與興建，包括布拉曼特(Donato Bramante)、羅塞利諾(Rossellino)、山格羅(Antonio da Sangallo)、拉斐爾(Raphael)、米蘭朗基羅、貝尼尼、巴洛米尼(Borromini)、卡羅馬德諾(Maderno)、波塔(Giacomo della Porta)、馮塔納(Demenico Fotana)等等，

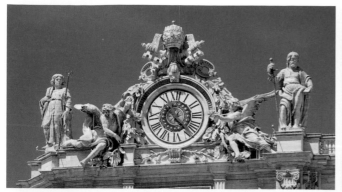 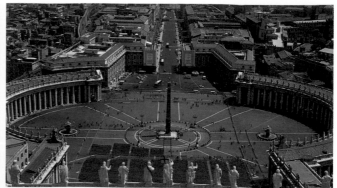

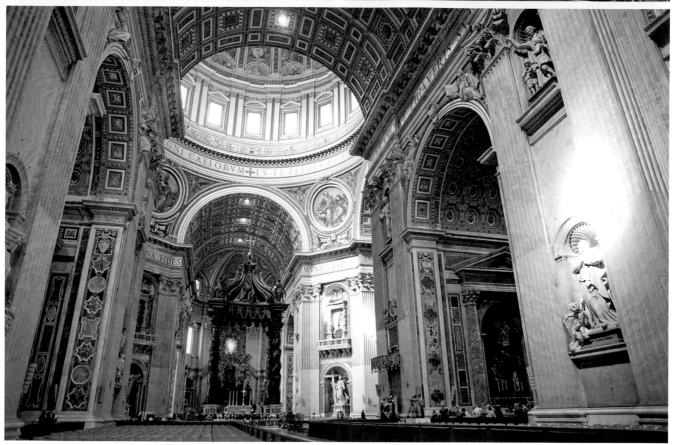

可以說集合了眾多風格於一體，在宗教的神聖性外，它的藝術性也相當高。

聖彼得教堂的興建源於從羅馬第一位主教的聖彼得殉教，2世紀後半期，基督徒在聖彼得埋葬地點立了一個簡單的紀念碑，西元4世紀時，君士坦丁大帝宣布基督教為國教，在同一地點興建一座由大石柱區隔成五5道長廊的大教堂，也就是舊的聖彼得大教堂，一直維持到15世紀為止。

現今的大教堂是教宗Giulio II(也稱Jullius) 興建的，他任命布拉曼特負責設計，新聖彼得教堂的結構為希臘十字架式、單一大圓頂，摒棄了絕大多數中世紀的裝飾，如馬賽克鑲嵌畫和壁畫。

布拉曼特死後，陸續由拉斐爾、吉歐康多(Fea Giocondo)、山格羅、米開朗基羅接棒，由於每位建築師想法不同，本堂的長度被加長，而使結構變成拉丁十字架式。17世紀的馬德諾為了增大教堂的體量，在本堂左右各加了三個小禮拜堂。貝尼尼在1629年被指定為聖彼得大教堂裝修，並整建了教堂前的廣場，從教堂延伸出兩面柱廊，使教堂的氣勢猶如天國之境。

每一位參與教堂工程的偉大建築師，都給予聖彼得教堂不朽的建築語言，布拉曼特給予教堂感性的裝飾，而文藝復興的拉斐爾和米開朗基羅則加以結構化，貝尼尼則將宗教的神聖性昇華至極致，可以說聖彼得大教堂由裡到外充滿了建築上的奇蹟。

## 前廳及聖門Porta Santa

前廳左右兩側代表羅馬兩個不同時代的最高權利者，右面是君士坦丁大帝，左邊是神聖羅馬帝國的查理曼大帝，其中君士坦丁大帝的雕像是貝尼尼之作。

教堂正面5扇門中，最右邊的聖門每25年才會打開一次，上一次是西元2000年，下一次是2025年；而中間的銅門則是15世紀的作品，上面的浮雕都是聖經人物及故事，包括基督與聖母、聖彼得和聖保羅殉教等。

## 聖殤像Pietà

米開朗基羅著名的《聖殤》雕像就位於聖殤禮拜堂中。《聖殤》表現了當基督從十字架上被卸下時，哀傷的聖母抱著基督的畫面，悲傷不是米開朗基羅的主題，聖母的堅強才是，也是這件作品的不朽之處。米開朗基羅創作這件作品時才22歲，他還在聖母的衣帶上簽名，這是米開朗基羅唯一一件親筆落款的作品。在梵蒂岡博物館內也有一件複製品。

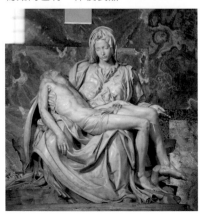

## 大圓頂

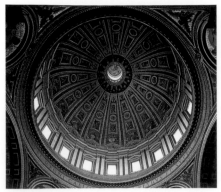

聖彼得大教堂最引人注意的大圓頂，設計者是米開朗基羅，他接手大教堂的裝修工程時已經72歲，雖然在完工前他就過世了，實際完成的是馮塔納和波塔，但世人還是把圓頂的榮耀全歸於米開朗基羅，正是這座圓頂，聖彼得大教堂更穩固了列名世界偉大建築的地位。

造型典雅的圓頂高達136.5公尺，內部有537級的樓梯，可通往最高處，從頂部可俯瞰聖彼得廣場，視野極佳。

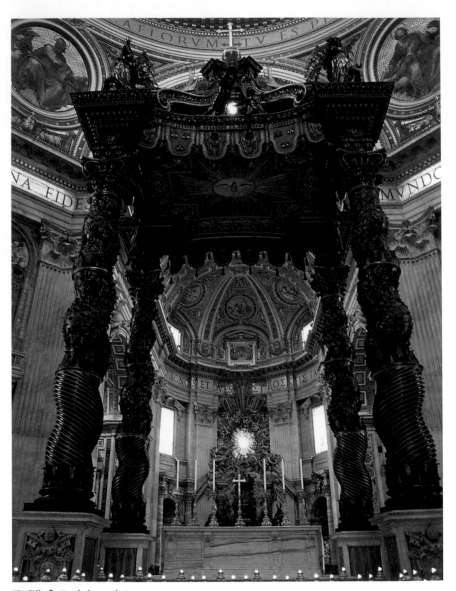

## 聖體傘Baldacchino

造型華麗的聖體傘位於祭壇最中心的位置，建於1624年，覆蓋著聖彼得墓穴的上方，四根高達20公尺的螺旋形柱子，頂著一個精工雕琢的頂蓬，總重37,000公斤，是全世界最大的銅鑄物。貝尼尼製作聖體傘時才25歲，至於建材則拆自萬神殿的前廊。

主祭壇的上方正好是圓頂所在，陽光透過窗子灑在聖體傘上閃閃發光，彷彿是來自天國之光，光源窗上還有一隻象徵聖靈的鴿子，巴洛克的戲劇性在此發揮得淋漓盡致。

## 洗禮堂Baptistry

洗禮堂內有基督受洗的馬賽克鑲嵌畫，還有一尊由13世紀的雕刻師岡比歐(Arnolfo di Cambio)所打造的聖彼得雕像，雕像的一隻腳是銀色的，是數世紀來被教徒親吻及觸摸的關係。

## 主祭壇的聖彼得座椅

主祭壇上是聖彼得的座椅，也是出自貝尼尼之手，由青銅和黃金所打造。

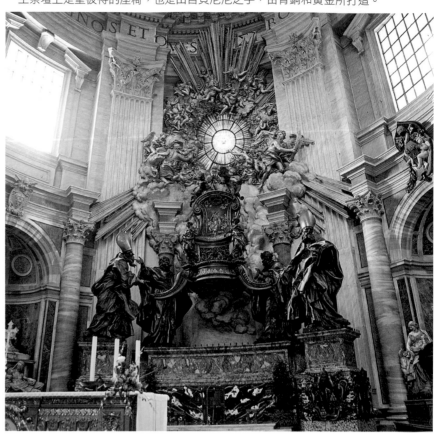

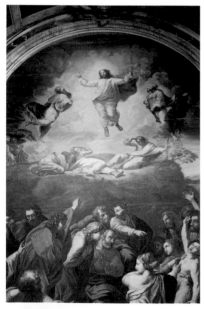

## 《基督變容》

聖彼得大教堂不僅是一座富麗堂皇值得參觀的建築聖殿，它擁有多達數百件的藝術瑰寶，更被視為無價的資產。為了長久保存這些藝術品，原本掛在教堂內的畫作，都被馬賽克化，包括這幅拉斐爾著名的《基督變容》，畫作真蹟移到梵蒂岡美術館。

## 教宗亞歷山大七世墓

在洗禮堂外、通往左翼的通路上有一座造型特殊的紀念碑，這是教宗亞歷山大七世墓，出於貝尼尼的設計。在教宗雕像的下方有一片暗紅色的大理石雕出的祭毯，幾可亂真；還有象徵真理、正義、仁慈和智慧的四座雕像，以及作勢要衝出祭毯的骷髏。

## 教宗克勉十三世紀念碑

在教堂左翼最受人注目的便是教宗克勉十三世(Clement XIII)紀念碑，為新古典風格的雕刻家卡諾瓦(Canova)所做，教宗呈祈禱跪姿，兩頭獅子馴服地伏於紀念碑的階梯上，左側雕像為宗教，右側代表死亡。

# 佛羅倫斯聖母百花大教堂
## S. Maria del Fiore (Duomo)

🏠 | 義大利佛羅倫斯Via della Canonica, 1　 | www.museumflorence.com

聖母百花大教堂是佛羅倫斯的主座教堂，巨大的建築群分為教堂本身、洗禮堂與鐘塔三部分，1982年被列入世界文化遺產。

教堂重建於西元5世紀已然存在的聖雷帕拉達教堂上，它的規模反映出13世紀末佛羅倫斯的富裕程度，一開始是根據岡比歐(Arnolfo di Cambio)的設計圖建造，他同時也監督聖十字教堂及領主廣場的建造。

岡比歐死後又歷經幾位建築師接手，最後布魯內雷斯基(Filippo Brunelleschi)於1434年在教堂上立起紅色八角形大圓頂，整體標高118公尺，對角直徑42.2公尺的圓頂至今仍是此城最醒目的地標，大小僅次於羅馬萬神殿。布魯內雷斯基沒有採用傳統的施工支架，而是利用滑輪蓋頂的技術，對當時來說，能創造出這麼一座壯觀的圓頂，確實讓百花大教堂又添一項值得稱讚的事蹟。

與教堂正門相對的八角形洗禮堂，外表鑲嵌著白綠兩色大理石，這座建於4世紀的羅馬式建築，可能是佛羅倫斯最古老的教堂，因為在聖母百花大教堂尚未出現之前，它曾經擔任主教堂的角色。洗禮堂中最膾炙人口的部分，首推出自吉貝帝(Ghiberti)所設計、描繪舊約聖經的東門，也就是後來因米開朗基羅的讚嘆而被改稱為「天堂之門」的銅鑄作品，雕工之精細被認為是文藝復興前期的經典作品。

高85公尺的喬托鐘樓(Giotto's Bell Tower)，則由喬托(Giotto)所設計，結合了仿羅馬及哥德式的風格。

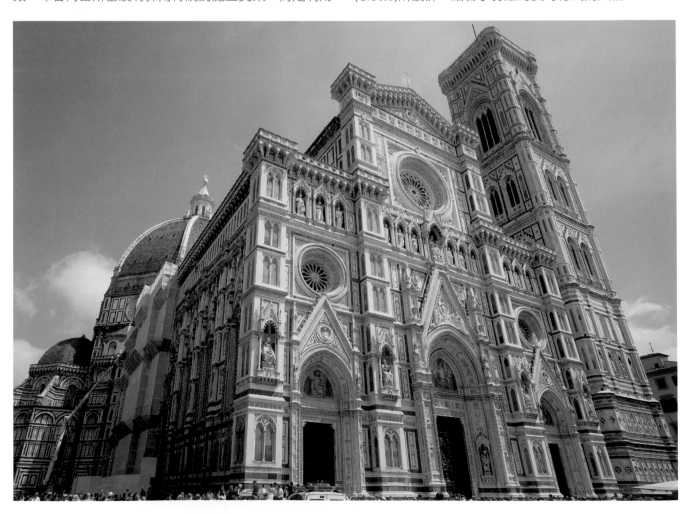

### 大圓頂Cupola

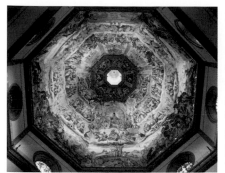

布魯內雷斯基畢生最大成就，就是這由內外兩層所組成的大圓頂，穹頂本身高40.5公尺，使用哥德式建築結構的八角肋骨支撐，從夾層之間的463級階梯登上頂端採光亭，會感受到大師巧奪天工的建築智慧。八角形的圓頂外部，由不同尺寸的紅瓦覆蓋，是布魯內雷斯基得自羅馬萬神殿的靈感。若有足夠的腳力登上大圓頂，可在此欣賞佛羅倫斯老市區的紅瓦屋頂。

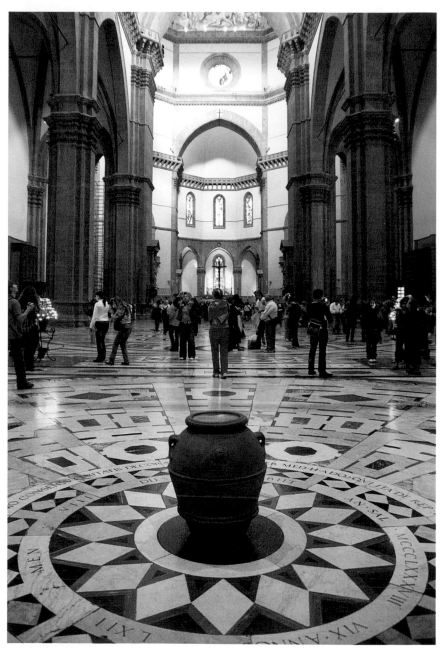

### 大理石地面

地面精心舖上彩色大理石，讓教堂內部看起來更加華麗，這是Baccio d'Agnolo及Francesco da Sangallo的傑作，屬於16世紀的作品。

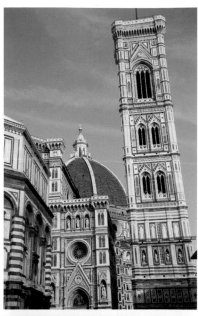

### 喬托鐘樓
### Campanile di Giotto

鐘樓略低於教堂，這是喬托在1334年的設計，他融合了羅馬堅固及哥德高貴的風格，共用了托斯卡尼的純白、紅色及綠色三種大理石，花了30年的時間完成，不過在花了三年蓋完第一層後，喬托就過世了。

鐘樓內部有喬托及唐納泰羅的作品，不過真品保存在大教堂博物館內。在鐘樓旁的建築有兩座雕像，一手拿卷軸、一手拿筆的就是教堂設計師岡比歐，而眼睛看向教堂大圓頂的，則是圓頂的建築師布魯內雷斯基。四面彩色大理石及浮雕的裝飾，描繪人類的起源和生活，如亞當和夏娃、農耕和狩獵等。

## 洗禮堂
## Battistero San Giovanni

洗禮堂是西元4世紀時立於這個廣場上的第一個建築物，是佛羅倫斯最古老的建築之一，詩人但丁曾在此接受洗禮。洗禮堂外觀採用白色和綠色大理石，縱向和橫向都呈現三三制結構，包含三座銅門，其中兩道銅門出自吉貝帝(Lorenzo Ghiberti)的雕刻。

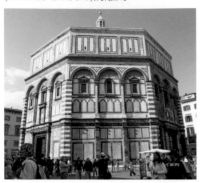

## 聖雷帕拉達教堂遺跡
## Cripta di Santa Reparata

教堂還保留著百花大教堂前身「聖雷帕拉達教堂」遺跡，從教堂中殿沿著樓梯來到地下，可以看到這間教堂斑駁的壁畫、殘留的雕刻及當時的用具，而布魯內雷斯基的棺木亦在此。

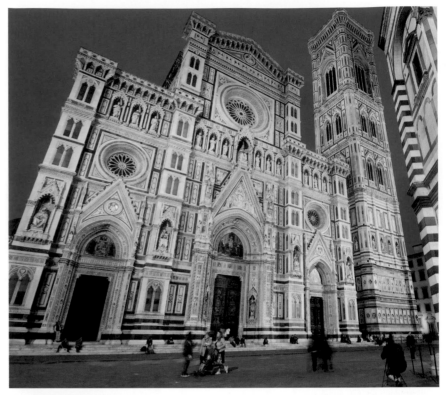

### 大教堂本體立面

雖然大教堂於13世紀末重建，但正面於16世紀曾遭損毀，現在由粉紅、墨綠及白色大理石鑲嵌而成的新哥德式風格正面，是19世紀才加上去的。

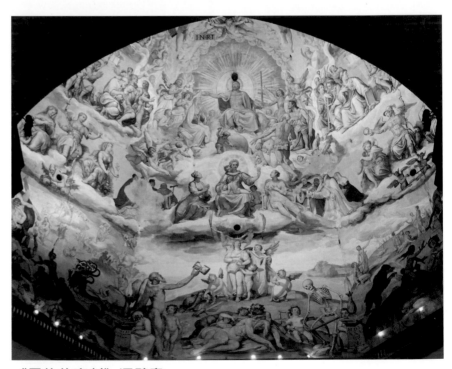

### 《最後的審判》濕壁畫

大圓頂內部裝飾著非常壯觀的《最後的審判》濕壁畫，由麥第奇家族的御用藝術家瓦薩利(Giorgio Vasari)和朱卡利(Federico Zuccari)在教堂完工的一百多年後所繪。在這幅面積達3600平方公尺的壁畫中間，可以看見升天的耶穌身旁圍繞著天使在進行審判。

## 洗禮堂之八角屋頂

洗禮堂的八角屋頂裝飾著一整片金光燦爛的馬賽克鑲嵌壁畫，這是13世紀的傑作，由Jacopo Francescano及威尼斯、佛羅倫斯藝術家共同完成。

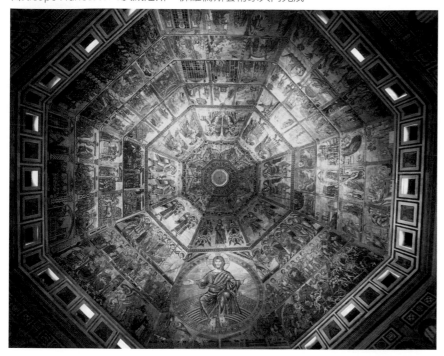

## 洗禮堂之天堂之門

洗禮堂東邊面對百花大教堂的方向，是出自吉貝帝之手，雕工最精緻華麗的銅門，米開朗基羅曾讚譽為「天堂之門」，這也是最受遊客矚目的一道門。門上有十格浮雕敘述舊約聖經的故事，從第一格的《亞當與夏娃被逐出伊甸園》到最後一格《所羅門與雪巴女王》。門上有數個用圖框框住的人物像，吉貝帝也在其中一個。不過現在的銅門是複製品，因為傳說佛羅倫斯每一百年會發生一次大洪水，而在1966年大門被洪水沖壞，真品目前保存在大教堂博物館裡。

據說若能走過開啟的天堂之門，能洗淨一身罪孽，和聖彼得大教堂的聖門一樣，每25年開啟一次，下一次為2025年。

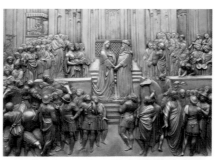

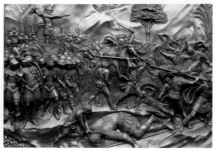

## 大教堂博物館Museo dell' Opera di S. Maria del Fiore

在大教堂博物館中，收藏了為聖母百花大教堂而製作的藝術品，其中包括米開朗基羅80歲時，未完成的《聖殤》、唐納泰羅(Donatello)的三位一體雕刻，以及洗禮堂的「天堂之門」。

133

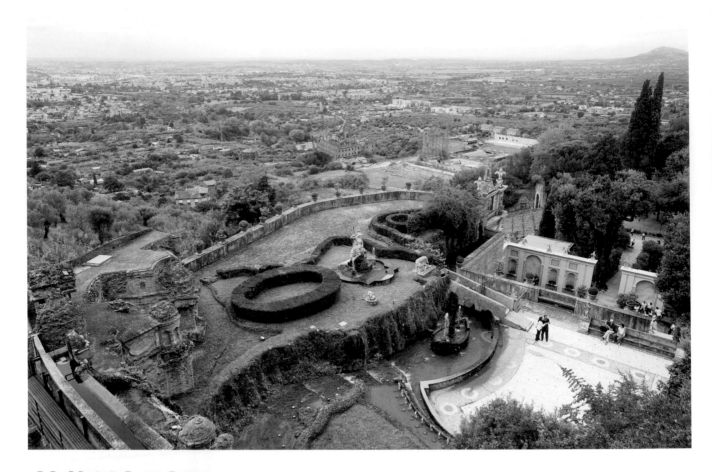

# 艾斯特別墅Villa d'Este

🏠 | 位於義大利羅馬東北近郊31公里提弗利(Tivoli)　🌐 | www.villadestetivoli.info

　　艾斯特別墅園區內擁有多達500座噴泉，因此又稱為「千泉宮」。別墅修建者是16世紀時的紅衣主教伊波利多艾斯特(Ippolito d'Este)，他是費拉拉的艾斯特家族與教皇亞歷山卓六世的後代，因支持朱力歐三世成為教皇，而被任命為提弗利的總督。他覺得提弗利的氣候有益健康，因此把方濟會修院改建為華麗度假別墅。

　　別墅由受古希臘羅馬藝術薰陶的建築師李高里奧(Pirro Ligorio)設計，以高低落差處理噴泉的水源，企圖把文藝復興時期藝術家們的理想展現於這片蓊鬱的花園裡，後來由不同時期的大師陸續完成，因此也帶有巴洛克的味道，為歐洲庭園造景的典範。

　　別墅中噴泉處處，流水聲不絕於耳，甚至激發浪漫主義作曲家李斯特(Franz Liszt)的靈感，創作出鋼琴名曲《Fountains of the Villa d'ESTE》(艾斯特別墅的噴泉)。

### 百泉之路Cento Fontane

　　這是條由無數小噴泉、翠綠苔蘚及潺潺水聲交織串流的美麗道路，水源來自奧瓦多噴泉，三段層層而下的泉水象徵流經提弗利的三條河流，匯集後流向道路另一頭的羅梅塔噴泉。裝飾的老鷹雕像是艾斯特家族家徽，最下層出水口則是各種有趣的怪物臉孔。

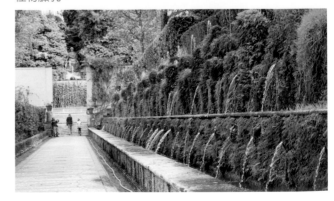

## 主屋

入口是主教居住的四方形院落，位於區域的制高點，陽台廊道視野寬闊，可俯瞰噴泉花園和提弗利鎮。中央走廊貫穿每個房間，雕刻和壁畫裝飾精美，每個房間的壁畫都有不同主題，有的描述提弗利的傳說，有的是主教家族的歷史。

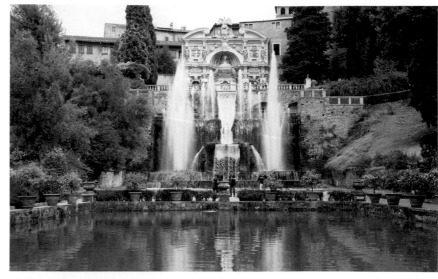

## 管風琴噴泉與海王星噴泉
### Fontana dell'Organo & Fontana di Nettuno

從魚池的方向看向管風琴噴泉，平靜池水與倒影，水柱擎天、氣勢磅礡的海王星噴泉，以及遠處雕飾華美的管風琴噴泉堆疊成一幅有動有靜的風景。海王星噴泉是園區內最大的噴泉，最初設計者為貝尼尼，後來經過多次破壞和整修。海王星噴泉上方是巴洛克式風格的管風琴噴泉，立面裝飾了滿滿的浮雕和雕像，噴泉每日10:30～18:30間，每隔兩小時有一場樂曲演奏，不妨在此歇息聆聽水流與樂器的協奏曲。

## 月神黛安娜噴泉
### Fontana di Diana Efesia

柏樹圍籬的盡頭，涓涓泉水自「月神黛安娜」胸口層層疊疊的乳房流出，象徵大地之母的灌溉帶來豐饒，所以又被稱為「豐饒女神」。

## 巨杯噴泉
### Fontana del Tripode

由巴洛克大師貝尼尼所設計，原不在別墅的設計藍圖中，為1661年添加。

## 奧瓦多噴泉
### Fontana dell'Ovato

泉水自一片綠意盎然間傾瀉而下，形成清涼剔透的半圓水簾幕，奧瓦多噴泉是由改建別墅建築的李高里奧所設計。噴泉上方的3尊雕像，分別象徵流經提弗利的三條河流Aniene、Erculaneo和Albuneo。

## 羅梅塔噴泉
### Fontana di Rometta

羅梅塔噴泉表現羅馬崛起的意象，上層是城市起源的母狼與雙胞胎傳說，帶頭盔執長矛的女神代表羅馬，下層泉水和載著方尖碑的船分別代表台伯河和台伯島，從別墅往下看向羅梅塔噴泉方向，還可看到修剪成圓形競技場形狀的樹籬。

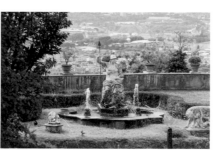

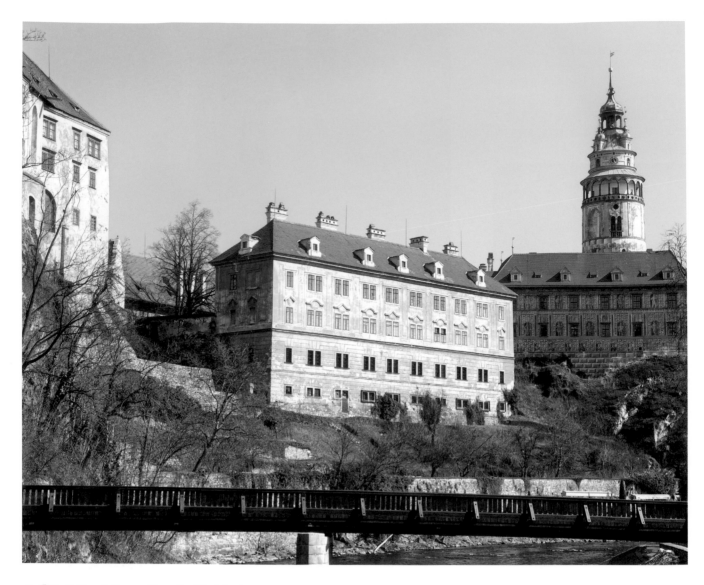

# 庫倫洛夫城堡Krumlov Castle

🏠 | 捷克南方契斯基庫倫洛夫(Český Krumlov) Zámek 59　🌐 | www.zamekceskykrumlov.eu

　　城堡位在山頂頂端，由40棟建築組合而成，規模僅次於布拉格城堡。根據歷史記載，從13世紀南波西米亞的貴族維提克家族(Vitek)建城，14世紀時讓渡給捷克最強大的貴族羅森堡家族(Rožmberk)，此後300年在羅森堡家族藝術涵養薰陶下，契斯基庫倫洛夫成為一個精緻的貴族小鎮。

　　之後捷克的哈布斯堡家族與愛根堡家族(Eggenberg)相繼成為領主，最後由出身德國的史瓦森堡家族(Schwarzenberg)買下城堡主權，經營近200年，直到二次大戰後德裔居民被驅逐出境，才結束了城堡的神秘身分。

## 城堡花園Castle Gardens

　　城堡花園興建於愛根堡家族時期，20世紀後按原來繁複的設計重建，其中最美的是中央的「瀑布噴泉」，有捷克第一美泉之稱。

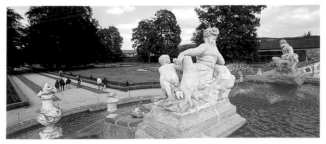

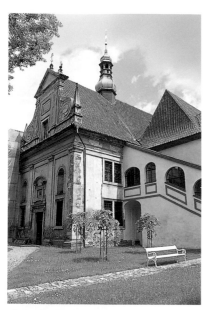

### 克拉斯特修道院
### Klaster Monastery

14世紀中期由羅森堡家族建設,整體融合哥德式及巴洛克式建築風格。廣大的中庭內有兩座教堂,其中聖沃夫岡教堂建於1491年,呈現典雅的哥德式風格,內部還有關於聖沃夫岡的傳說壁畫。

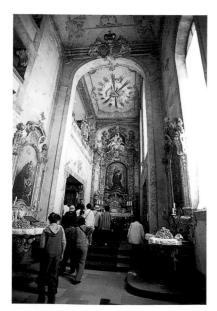

### 聖喬治禮拜堂
### Chapel of St. George

初建於1334年,1576年時重建,貴族定時在此聚會。裝飾風格由最早的文藝復興式演變成巴洛克式,牆面是淡彩色大理石,而牆上、天花板都有精緻的洛可可式繪畫。

### 羅森堡室
### Rosenberg's Room

羅森堡室地上鋪有熊皮地毯,推斷是威廉羅森堡與第三任妻子的寢室。牆上的壁毯及繪畫可看出豐富的藝術涵養。

### 黃金馬車
### The Golden Carriage

黃金打造的馬車製於1638年,當時斐迪南三世榮登馬皇帝,教宗搭乘這輛黃金馬車前來祝賀,任務完成後收藏於此。

### 起居室Baldachyn Slon

裝潢完成於1616年前後,昔日貴客用餐後就會到這間起居室休憩交際,房間以鮮紅色調搭配黃金飾品,氣派十足。

### 第三文藝復興室
### Renaissance Chamber III

全宮殿共有4間文藝復興室,從這間天花板上的五瓣薔薇紋飾標誌,顯示這是羅森堡家族時期的建築,色彩豐富的繪畫讓人流連。

### 城堡美術館Castle Gallery

主要展示愛根堡家族與近代的史瓦森堡家族的美術收藏品,有出自法國、奧地利、荷蘭、德國、義大利等國藝術家的作品。

### 橋廊Cloaked Bridge

這座3層結構的橋廊全長約1公里,連接第四廣場、第五廣場直通城堡花園,為契斯基庫倫洛夫著名地景。

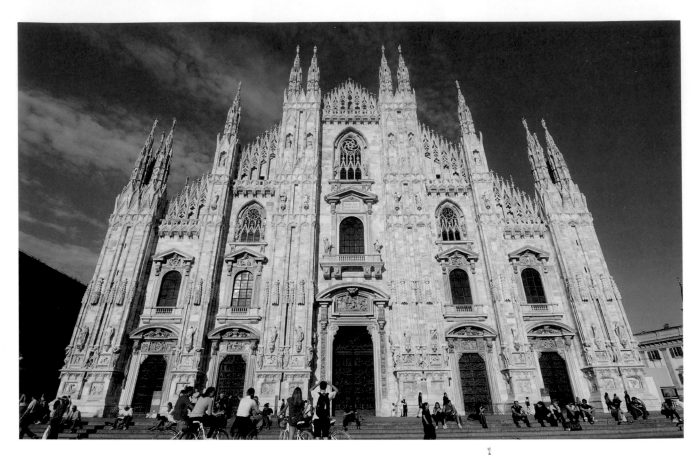

# 米蘭大教堂Duomo

🏠 | 義大利米蘭Via Arcivescovado 1

以教堂體積來計算，米蘭大教堂是世界第五大教堂，義大利境內最大的教堂(世界最大的聖彼得大教堂位於梵蒂岡)，也是米蘭最驕傲的地標。

教堂奠基於1386年，直到20世紀才算整體完成。最初在主教安東尼奧達莎路佐(Antonio da Saluzzo)的贊助下，依倫巴底的地區風格設計，因維斯康提家族的強佳雷阿佐(Gian Galeazzo)的堅持，另聘請日耳曼及法蘭西等地的建築師，並使用康多伊亞(Candoglia)大理石，以國際哥德風格續建教堂。

1418年馬汀諾五世為主祭壇舉行啟用聖儀，1617年開始教堂哥德式正立面的工程，1774年在主尖塔的頂端

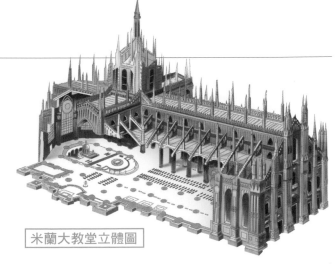

米蘭大教堂立體圖

立起聖母像，1813年正面與尖塔完工。至於正面的五扇銅門，則是20世紀才加上去。登上教堂屋頂，可親身體驗哥德建築的鬼斧神工，感受大教堂歷時600年的雄偉工程。

### 教堂大門

　　教堂立面共有五片銅門，每扇都描繪著不同的故事，主要大門描述《聖母的一生》，其中《鞭答耶穌》浮雕被民眾摸得雪亮，是大師波以亞奇(Ludovico Pogliaghi)的作品。其餘四片銅門由左至右分別是《米蘭敕令》、米蘭的守護聖人《聖安布吉羅的生平》、《米蘭中世紀歷史》、《大教堂歷史》。

### 屋頂

　　屋頂平台不大，除了眺景，最令人驚嘆的是身處在為數眾多的尖塔群中。光是立在塔頂上的雕像就多達2,245尊，若加上外牆的雕像，更多達3,500尊，聖人、動物及各種魔獸……幾乎囊括了中世紀哥德風格的典型雕刻手法。

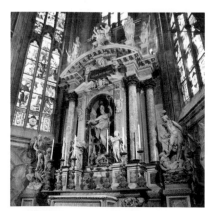

### 聖喬凡尼．波諾祭壇 The altar of Saint Giovanni Bono

　　聖喬凡尼．波諾曾經是米蘭的主教，有關他的功蹟就刻在六個大理石淺浮雕中。

### 聖安布吉羅祭壇
### The Altar of St. Ambrose

　　祭壇中央的畫描繪米蘭守護神聖安布吉羅接見皇帝的景象。

### 聖查理斯禮拜堂Chapel of Saint Charles Borromeo

　　這個地窖興建於1606年，聖查理斯頭戴金王冠，躺在水晶及銀製棺材內。

### 冬季聖壇
### The Hyemal Chancel

　　此聖壇被巴洛克風格的雕刻包圍，拱頂由八根大理石柱支撐，漂亮的地板及木製聖壇都讓這裡顯得美侖美奐。

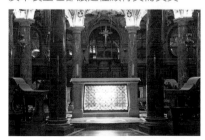

### 彩繪玻璃

　　以聖經故事為主題的彩繪玻璃，是哥德式建築的主要元素之一，最古老的一片位於左翼，完成於1470年到1475年間。

### 聖母雕像

　　高達108.5公尺的尖塔頂端，為裘瑟伯畢尼(Giuseppe Bini)於1774年立的鍍銅聖母像，高4.15公尺，在陽光照射下閃爍著金光，非常顯眼。

### 麥第奇紀念碑
### Funeral Monument of Gian Giacomo Medici

　　這座豪華的紀念碑是教皇庇護四世(Pius IV)為紀念他兄弟麥第奇而建，原本想請米開朗基羅捉刀，但被拒後，改由其學生雷歐尼(Leone Leoni)建造。

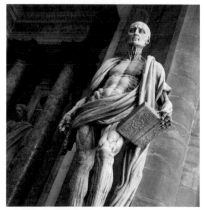

### 聖巴托羅謬雕像
### Saint Bartholomew

　　聖巴托羅謬是一位被活生生剝皮而殉教的聖人，雕像中可以清楚看到他身上的肌肉及筋骨，他一手拿著書，肩上披著他自己的皮膚。

# 比薩主教堂Duomo

義大利比薩市區的西北方Piazza dei Miracoli

比薩因為地理環境的因素，在羅馬帝國時代就已是重要海港，中古時期亦是自由城邦，因航海路線的擴張與活躍的貿易活動，而發展成為義大利半島西岸之海權強國，11世紀時甚至還占領了薩丁尼亞島的一部份，從此直到13世紀，可說是比薩共和國的全盛時期。

政治與經濟的穩定也促進了文化的個別化與特色化，加上和西班牙及北非的商業往來，伊斯蘭世界的數學與科學隨之傳入，幾何原理的應用使得藝術家獲得啟示，因而能突破當時的限制，蓋出又高又大的教堂，同時還大量運用圓拱、長柱及迴廊等羅馬式建築元素，形成獨樹一格的「比薩風」最明顯的例子就是神蹟廣場(Campo dei Miracoli)上的建築群。

神蹟廣場又被稱為主教堂廣場(Piazza del Duomo)，四周是11至14世紀間不同時期的建築群，主要建築包括：洗禮堂、主教堂、鐘塔(也就是著名的比薩斜塔)、墓園；這裡是比薩風的最佳詮釋與極致表現，也為該城極盛時期的文化留下最不可抹滅的痕跡。

主教堂建於1064年，在11世紀時可說是世界上最大的教堂，由布斯格多(Buscheto)主導設計，這位比薩建築師的棺木就在教堂正面的左下方。修築工作由11世紀一直持續到13世紀，由於是以卡拉拉(Carrara)的明亮大理石為材質，因此整體偏向白色，不過建築師又在正面裝飾上其他色彩的石片，這種玩弄鑲嵌並以幾何圖案表現的遊戲，是比薩建築的一大特色。

分成四列的拱廊把教堂正面以立體方式呈現，這就是結合古羅馬元素的獨特比薩風，在整片神蹟廣場中，都可以看見這種模式的大量運用。

1595年的大火毀了教堂，由麥第奇家族重建。他們用24公斤的純金裝飾教堂天花板，還放上了六個圓球圖案的麥第奇家徽。

比薩風的藝術除了建築之外，雕刻也很有表現，教堂內的講道台(pulpito)有最好的證明。比薩主教堂的講道

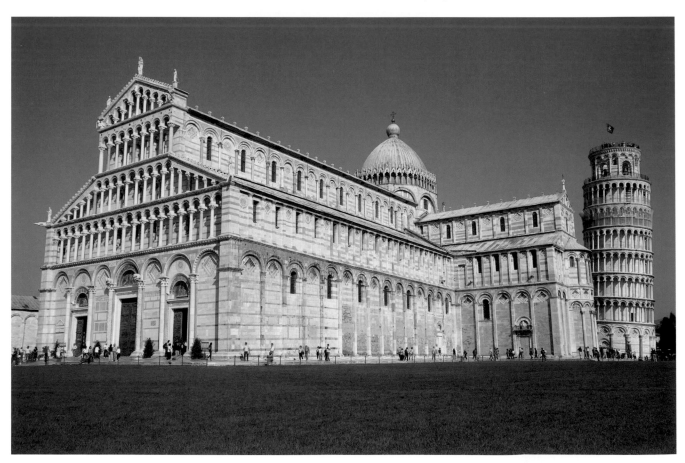

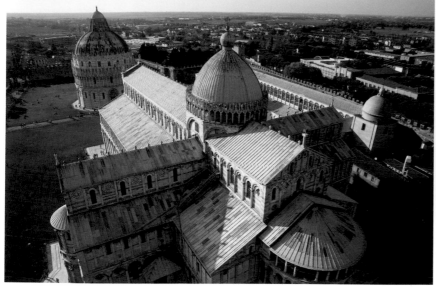

台是由喬凡尼比薩諾(Giovanni Pisano)於1302至1311年所雕,位於中央長廊,以非常戲劇化的群像來描繪耶穌的生平,被公認為是哥德藝術的傑作之一。

教堂的中央大門是16世紀修製的作品,因為原本由波那諾(Bonanno)所設計的大門毀於祝融之災;內部的長廊被同樣羅馬風格迴廊柱分隔成五道,地板依然不改大理石鑲嵌手法,並且在大圓頂下方還保留有11世紀的遺跡。

由於比薩鬆軟的地質,神蹟廣場周圍的建築、城牆、市區建築都在傾斜。主教堂也不例外,不妨站在教堂中間看祭壇上方耶穌鑲嵌壁畫及吊燈,可以發現吊燈不是從耶穌臉的正中央切下來,而是偏向一邊,由此可以證明教堂也呈傾斜模樣。

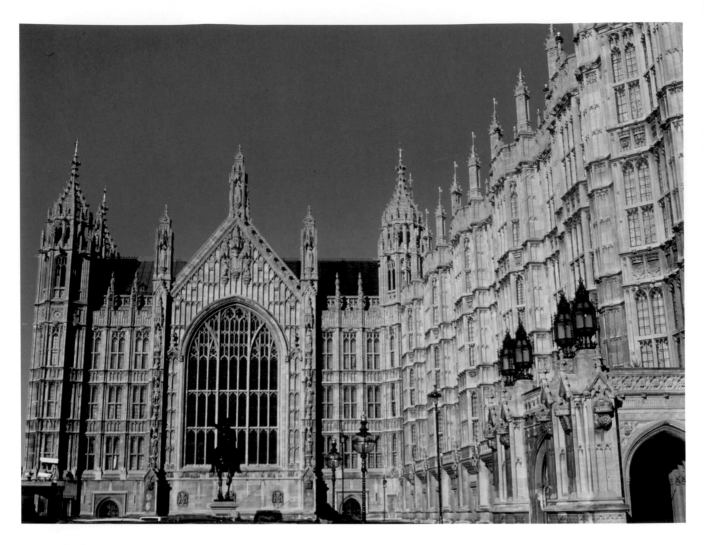

# 西敏寺Westminster Abbey

🏠 | 英國倫敦Dean's Yard 🌐 | www.westminster-abbey.org

　　英國皇室的重要正式場合幾乎都在西敏寺舉行，包括最重要的英皇登基大典，從愛德華一世(1066年)迄今，除了兩次例外，英國所有國王和女王都是在此地加冕，死後也多半長眠於此；此外，黛安娜王妃葬禮和2011年英國威廉王子與凱特王妃的婚禮也是在這裡舉行，西敏寺忠實地記錄了英國皇族每一頁興衰起落與悲歡離合。

　　西敏寺內有許多皇室陵墓，其中在主祭壇後方一座3層樓高的墓，就是愛德華一世的陵寢，往後走可以看到亨利七世的禮拜堂，曾被評為「基督教會中最美麗的禮拜堂」。一下子在狹小的空間內看到這麼多陵寢，透露出一種詭異、沈重之感。參觀過全英格蘭最高的中殿後，不妨繼續前往Chapter House，觀賞著名的13世紀地磚，同時避開人潮，在幽靜的氣氛中好好觀賞西敏寺

兼具華麗與清樸的建築特色。

　　另外，收藏許多文學偉人的紀念碑與紀念文物的詩人之角(Poet's Corner)，也是西敏寺的一大特色，英國三大詩人之一的傑弗瑞‧喬叟(Geoffery Chaucer)，是首位下葬於此的詩人，另一位約翰‧彌爾頓(John Milton)和名作家威廉‧莎士比亞(William Shakespeare)雖非長眠於此，但也設有紀念碑；此外，科學家牛頓、英國首相邱吉爾也葬於此地。

　　在西敏寺西大門上方，可以看見10尊基督教殉道者雕像，都是20世紀後的殉道者。有趣的是，在《達文西密碼》電影中，主角來到西敏寺找到牛頓之墓而得以解密，不過，實際的情況是西敏寺當時並未允許劇組進入取景拍攝，所以電影中看到的場景，其實是林肯大教堂。

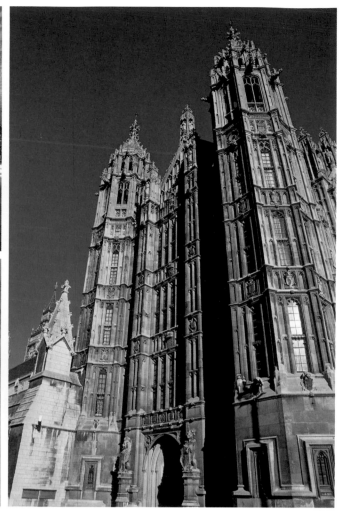

## 詩人之角

詩人之角是西敏寺中的焦點，收藏許多文學偉人的紀念碑與紀念文物。

## 北門

西敏寺建築兼具華麗與清樸的特色，北門為哥德式建築。

# 聖保羅大教堂 St. Paul Cathedral

🏠 | 英國倫敦西堤區　🌐 | www.stpauls.co.uk

2011年威廉王子與凱特王妃的婚禮，讓30年前黛安娜王妃(Princess Diana)與查爾斯王子(Prince Charles)的世紀婚禮，再度重現於世人眼前，聖保羅大教堂也因此再度成為國際間的焦點。新人揮別了上一代令人不勝唏噓的往事，不過聖保羅大教堂對遊客的吸引力，卻從來不減。

這座大教堂最早是在604年建立，在1666年倫敦大火之後，只剩下斷垣殘壁，由列恩爵士(Sir Christopher Wren)負責重建，於此完成倫敦最偉大的教堂設計，並成為世界第二大圓頂大教堂，高達110公尺的圓頂，僅次於梵蒂岡的聖彼得教堂。

聖保羅大教堂西面正門有兩座對稱的鐘樓，正門的人字牆刻劃聖保羅至大馬士革傳教的事蹟，人字牆上方為聖保羅雕像。而門前的廣場有一座安妮女王的雕像，為了紀念教堂在她統治期間落成。

一走進去就會為那寬廣挑高的中殿讚嘆不已，位於教堂中東邊的高壇建於1958年，由大理石及鍍金的橡木製成，而位於圓頂下方的詩班席是教堂中最華麗莊嚴之處，醒目的管風琴在1695年啟用，是英國第三大管風琴。

聖保羅大教堂最有名的地方便是「耳語廊」(Whispering Gallery)，爬257階樓梯，即可到達耳語廊，由於特殊環境所致，即使是輕微耳語也可以在圓頂四周產生回音，在此還可往下方拍攝中殿。體力不錯的人，由此再往上爬可到達塔頂，是眺望倫敦市區的絕佳地點。

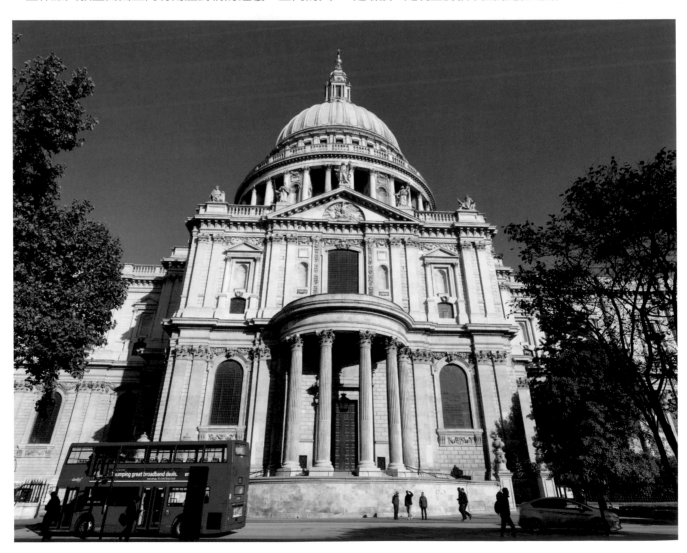

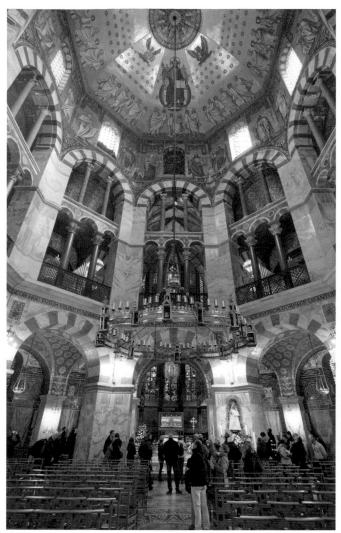

# 亞琛大教堂Aachen Dom

🏠 | 德國亞琛Klosterplatz　🌐 | www.aachendom.de

　　亞琛是一座相當靠近比利時邊界的歷史古城，早在羅馬帝國時代，就是知名的溫泉療養勝地。西元768年掌權的查理曼大帝在位期間，亞琛成為帝國的政治中心，他於800年加冕為皇帝，並以「羅馬人的皇帝」自居，也把亞琛視為第二個羅馬。

　　西元785年，他下令建造一座宮廷禮拜堂，就是今日的亞琛大教堂。這座教堂融合古典主義晚期與拜占庭的建築特色，外觀呈八角型，有著巨大的圓拱頂，四周牆壁布滿了金碧輝煌的宗教鑲嵌畫，精彩的程度被譽為德國建築和藝術史上的第一象徵，1978年被登錄為德國的第一個世界文化遺產。查理曼大帝於814年崩殂後，遺體就葬在這座教堂內。

### 珍寶館Domschatzkammer

　　亞琛大教堂建成之後，曾經是32位國王加冕、多次帝國會議的重要場所，前來膜拜的信徒更是不絕於途，1350年，教堂西側增建了一座珍寶館，收藏教會珍藏的寶物，包括傳說中聖母瑪莉亞的聖物箱、洛爾泰十字架(Lothair Cross)、查理曼大帝半身像的寶物箱等，收藏之豐富令人大開眼界。

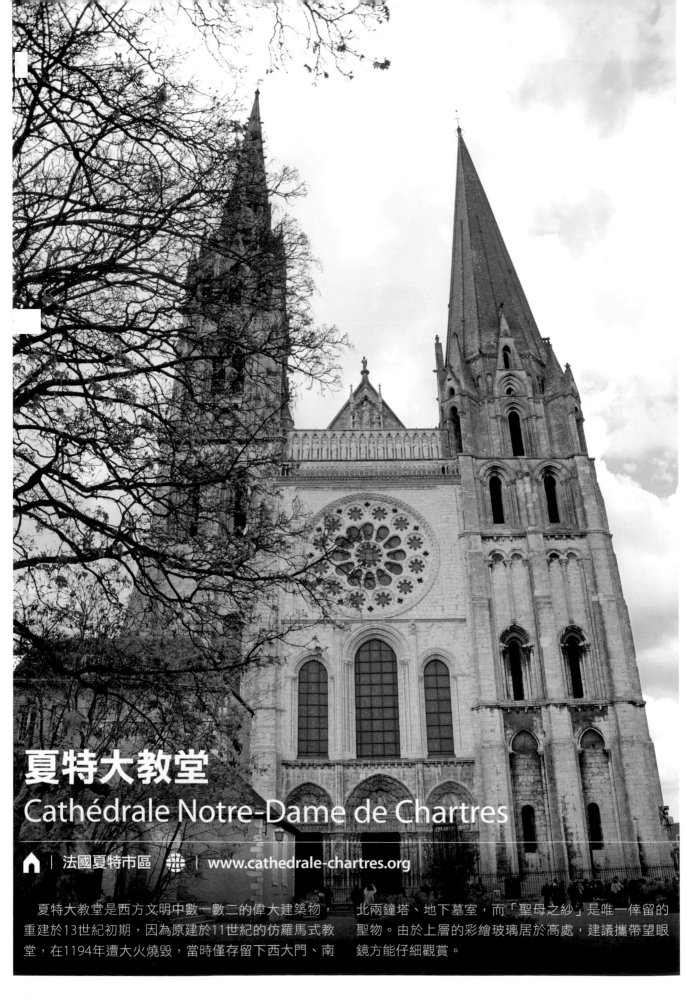

# 夏特大教堂
## Cathédrale Notre-Dame de Chartres

法國夏特市區 | www.cathedrale-chartres.org

　　夏特大教堂是西方文明中數一數二的偉大建築物，重建於13世紀初期，因為原建於11世紀的仿羅馬式教堂，在1194年遭大火燒毀，當時僅存留下西大門、南北兩鐘塔、地下墓室，而「聖母之紗」是唯一倖留的聖物。由於上層的彩繪玻璃居於高處，建議攜帶望眼鏡方能仔細觀賞。

## 北大門Portail Nord

興建於1210年~1225年間的北大門，訴說舊約聖經和聖母的故事，幾乎可説是一本基督教百科全書，裝飾中央拱廊上方的雕刻，描繪《創世紀》的場景，其周圍層層向外延伸的門拱上，裝飾著象徵12月份的活動和星座雕刻，相當有趣。

## 鐘塔Clocher Neuf

教堂左右兩側的尖塔造型截然不同，一側是羅馬式的舊鐘塔(Clocher Vieux)，另一側則是興建於16世紀的火焰哥德式的新鐘塔(Clocher Neuf)，高115公尺，又稱北塔(Tour Nord)，與內部的羅馬式建築形成對比，算是教堂建築的奇例。

## 彩繪玻璃窗Vitraux

教堂內的176片彩繪玻璃大多數是從13世紀保存至今，其中還有4片是12世紀的作品，屬於歐洲中世紀最重要的彩繪玻璃之一。法國大革命時有8片玻璃損毀，因而在兩次世界大戰時，這些彩繪玻璃曾被卸下保管，待戰爭後才重新裝上。彩繪玻璃窗主題訴説耶穌生平、舊約聖經和聖人的故事，興建之時龐大的資金由貴族、富商和工會贊助，因此在部份彩繪玻璃窗的最下部，可以看見包括多種行業工作場景或家族徽章等捐贈者的標記。而在這些繽紛的彩繪玻璃中，又以藍色為主調，形成當地特殊的「夏特藍」代表色。

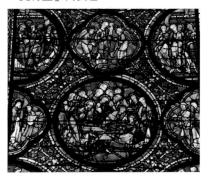

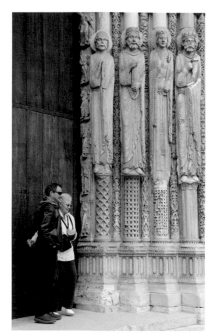

## 皇室大門Portail Royal

皇室大門是教堂3座大門中唯一倖存於大火的建築，年代追溯到12世紀。大門有3個入口處，其3個門邊的雕像柱群和三角面上的雕飾屬於羅馬式風格，分別代表舊約聖經中的人物。

## 南大門Portail Sud

南大門興建於1205~1215年間，主要描繪教會歷史，從使徒追隨基督、創立教會到末日為止，門上裝飾著大量殉道者、使徒和懺悔者的雕像，闡述「殉難」、「最後的審判」和「堅信」等主題。

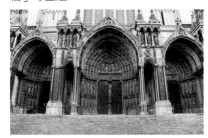

## 迷宮Labyrinthe

在大教堂的中央，有一座年代回溯到13世紀的迷宮，直徑約13公尺的它、全長達261.5公尺，由一連串的轉彎和弧圈構成，無論內外都以同樣方式排序的弧圈是它最大的特色，而它也是法國境內最大的迷宮之一。

中世紀時朝聖者會邊祈禱邊跟隨迷宮前進，對他們來說，這是一條象徵通往上帝和復活的路。該迷宮共由276塊白色石頭鋪成，曾有作家認為這數字近似和婦女懷孕的天數，因而一度引發眾人熱烈的討論。根據1792年從中央移除的一塊石板記載，該迷宮的靈感可能來自希臘神話主角Dédale所設計的那座克里特島迷宮。

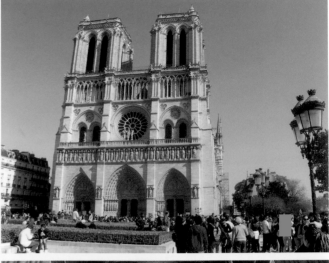
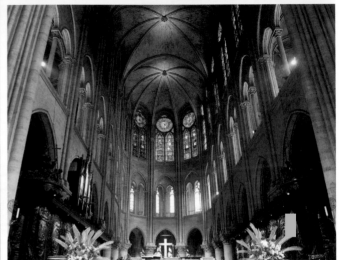

# 巴黎聖母院 Cathédrale Notre-Dame de Paris

🏠 ｜ 法國巴黎西堤島上　🌐 ｜ www.notredamedeParis.fr

巴黎聖母院的自1163年開始建造，直至1334年才完成這座哥德式建築，近600年命運多舛，因政治因素如英法百年戰爭、法國大革命和兩次世界大戰，都帶來或多或少的破壞。19世紀時，維優雷·勒·杜克(Viollet-le-Duc)曾將它全面整修，並大致維持今日的面貌。

聖母院不僅以莊嚴和諧的建築風格著稱，更因與聖經故事相關的雕刻繪畫蜚譽全球，其耳堂南北側的彩繪玻璃玫瑰花窗，直徑達13公尺，增添藝術風采。長130公尺的聖母院，除了寬大的耳堂和深廣的祭壇外，西面正門還聳立著兩座高達69公尺的方塔，雨果筆下《鐘樓怪人》卡西莫多(Quasimodo)，敲的就是塔樓裡重達16公噸的巨大銅鐘。體力好的人，不妨爬上387個階梯，登

南塔瞭望西堤島及周邊全景，塔樓屋頂上有怪獸噴水口(Gaorgouille)俯視著大地。

位於「眾王廊」下方正是著名的大小不一的三座正門，門上繁複的石雕為當時不識字的信徒講述聖經故事以及聖徒的一生，由左向右，分別為《聖母門》(Portail de la Vierge)、《最後審判門》(Portail du Jugement Dernier)和《聖安娜門》(Portail Sainte-Anne)。

2019年4月15日，聖母院發生大火，焚毀屋頂、尖頂，所幸，主體建築結構、正殿的十字架祭壇、知名的彩繪玫瑰花窗、立於尖塔之頂的「神聖風向雞」及信仰聖物「耶穌荊冠」等都安然倖存，漫長的修復計畫已逐步展開。

# 聖心堂 Basilique de Sacré-Coeur

🏠 | 法國巴黎蒙馬特區山丘上　　🌐 | www.sacre-coeur-montmartre.com

　　聖心堂是蒙馬特的地標，白色圓頂高塔矗立在蒙馬特山丘上，可以步行方式或搭乘纜車上山。這間興建於19世紀末的教堂，造型迥異於其他巴黎教堂，在當時被視為風格大膽的設計。1870年普魯士入侵法國，慘遭圍城4個月的巴黎戰況激烈，城內所有糧食都被吃得一乾二淨，後來巴黎脫離戰爭威脅，為了感謝耶穌，也為了紀念普法戰爭，因而興建聖心堂。

　　教堂正門最上方可見耶穌雕像，入口處的浮雕也描述種種耶穌生平事蹟，這間獻給耶穌「聖心」的教堂，由Paul Abadie設計，於1875年開始興建，直到1914年才落成，並於第一次世界大戰結束後才開光祝聖。

　　其實聖心堂最吸引人的不只是教堂本身，聖心堂前方的階梯廣場，總是有許多街頭藝人在此表演，而那一望無際的巴黎視野，更是留影取照的最佳去處，也難怪總是人滿為患。

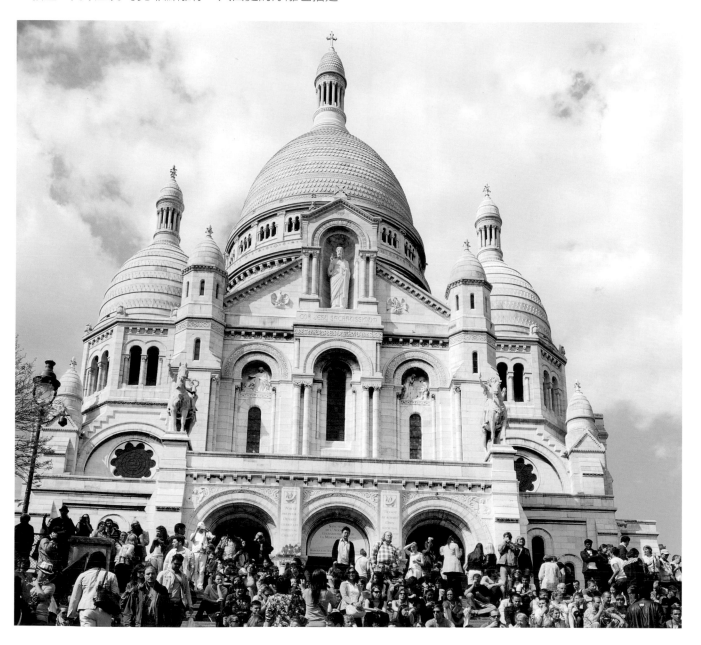

歐美及基督文明建築藝術及擴展　◆　教堂建築

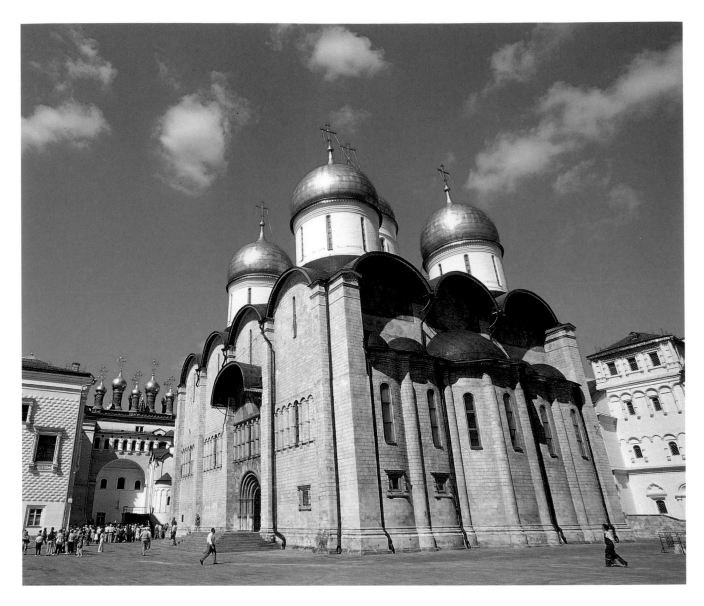

# 聖母升天大教堂Assumption Cathedral

🏠 | 俄羅斯莫斯科克里姆林宮內　🌐 | www.kreml.ru

聖母升天大教堂無論從宗教或歷史的價值上來看都無與倫比,幾乎所有重要的儀式,包括大公國的登基儀式、沙皇加冕典禮、主教及大主教的交接儀式等都在此舉行。

1475年,擊退蒙古大軍的伊凡三世決定興建石造教堂,請來義大利建築師Aristotle Fiorovanti設計施工,於4年後完工,5座金色洋蔥頂及4個半圓山牆是其外觀特色,教堂保存的壁畫及聖像畫,都是俄羅斯宗教藝術史上的珍寶。

俄羅斯的壁畫及聖像傳承自拜占庭,15世紀後期,沙皇恐怖伊凡下令,畫師一律住在克里姆林的聖像畫學校內,當時在希臘籍名畫師Dionysius的率領下,完成許多傑作。在聖母升天大教堂的聖壇前,可看到幾幅加框保護的壁畫遺跡,另外還有14、15世紀存留下來的聖像畫《眼神炙烈的救世主》、《大主教彼得及其生活》、《弗拉迪米爾聖母》等。

此外,教堂內的3個寶座無論木刻、石雕或黃金鑲嵌都非常華麗。在教堂角落還有幾位大主教的墳墓,除了歷史最古老的大主教彼得棺墓外,位於南側大門旁的大主教菲利浦之墓也受人矚目。

## 南面大門

這是皇室成員進出教堂專用的大門，拱門上的壁畫為17世紀的作品，無論壁畫或是拱形石雕都令人驚艷。

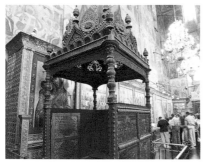

## 恐怖伊凡寶座

有「恐怖伊凡」之稱的伊凡四世，在1547年將自己莫斯科公國大公的頭銜改為俄羅斯沙皇，成為第一個統治全俄羅斯的帝王，這座木雕寶座又稱為莫諾馬克寶座(Monomakh's Throne)，於1551年安置在教堂中，雕刻精緻，四周刻有傳說故事，象徵俄羅斯帝王權力傳承於拜占庭神權。

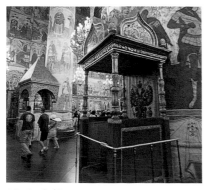

## 沙皇寶座

17世紀之後才設置的，黃金鑲製的尖頂及頂端雙頭鷹標誌象徵俄羅斯皇室的尊嚴。

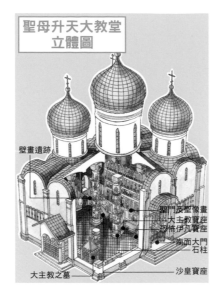

聖母升天大教堂立體圖

壁畫遺跡
聖門及聖像畫
大主教寶座
恐怖伊凡寶座
南面大門
石柱
大主教之墓
沙皇寶座

## 石柱

石柱上的壁畫以傳道、殉教及戰士化身的天使為主題，人物總計超過100名。

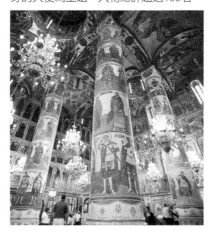

## 大主教寶座

以白色大理石刻的寶座約於15世紀末期就設置於此，在恐怖伊凡寶座設置之前，是各儀式中最高權力的象徵。

## 壁畫

在北側的牆上仍保存局部繪於15世紀末、16世紀初的壁畫，而南側的側室牆上則有著名希臘籍的畫師Dionysius的作品。

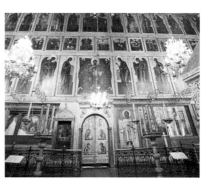

## 聖門及聖像畫

包括《聖喬治》、《眼神炙烈的救世主》、《大主教彼得及其生活》、《聖母升天》等作品，大多完成於14、15世紀。聖像畫師都必須修行沐浴才能執行工作。

## 大主教之墓

依照順序分別是大主教彼得之墓、大主教喬納之墓、大主教菲利浦之墓、大主教賀蒙真之墓，其中大主教菲利浦是第一個公然指責恐怖伊凡暴行的宗教領袖，慘遭流放並絞殺，直到1652年才由繼任的沙皇迎回遺物並安葬於此。

### 珠寶館
### Waterloo Block, Crown Jewels

收藏著象徵英國皇室的無價之寶，最著名的是英國皇室的珍貴王冠，包括女王在上議會開議時佩戴的帝國皇冠(Imperial State Crown)，以及鑲有世界最大鑽石「非洲之星」的十字權杖。「非洲之星」是1905年於南非開採出來的鑽石原石「卡利南」(Cullinan Diamond)，共打磨成9顆大鑽，由南非政府送給英國國王愛德華七世。其中最大的兩顆鑽石為530克拉的「大非洲之星」及317克拉的「小非洲之星」，分別鑲嵌在象徵英國王權的十字權杖及帝國皇冠上。

### 步槍團博物館
### Fusiliers' Museum

這座博物館述説皇家步槍團自1685年創立的歷史，透過展品勾勒出它的面貌。展品包括5,000枚的徽章、制服、旗幟、戰利品以及文件，其中最引人注目的是一隻能夠治癒腳傷的鐵靴、82軍團的老鷹標誌、西藏的滑石雕刻等等。

### 製弓匠塔Bowyer Tower

以昔日居住於此的皇家製工匠們命名，這座塔興建於亨利三世任內，根據莎士比亞的戲劇，Clarence公爵因為反對他的兄弟愛德華四世國王而被囚禁於此，1478年時，公爵離奇的淹死於這座塔內的一個白酒桶中。

### 寬箭頭塔
### Broad Arrow Tower

查理三世興建了這座用來供使用寬箭頭的駐軍所居住的塔樓，塔樓內有著過去的鋼盔和十字弓。

## 白塔White Tower

白塔最初其實被稱為「大塔」(Great Tower)，到了愛德華三世時，因為將外牆漆成白色的傳統而得名。象徵諾曼王權的白塔，是皇宮、堡壘，也是監獄。而這座躲過倫敦1666年大火的建築，千年以來經過多次整建，亨利八世曾強化屋頂，以承擔大砲的重量，也為了替安‧博林加冕為皇后，整修大廳和皇后的房間。如今白塔是英國國家兵工器和倫敦塔博物館，典藏了許多皇室兵器，數百年來各種武器演進在此一覽無遺。

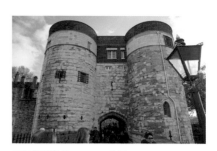

## 看守塔 Byward Tower

看守塔是外區圍牆的門房，採諾曼式風格，興建於亨利三世任內，其名稱由來應和原本興建一旁的守衛廳(Wander's Hall)有關。據説1381年發生農民起義(Peasants Revolt)時，查理二世躲在這裡避難，事後加強了看守塔的結構。

## 鹽塔Salt Tower

鹽塔在和平時期當成倉庫使用，也曾作為牢房，對象從蘇格蘭國王到耶穌會士、巫師，他們在牆上留下許多刻文與圖案，最著名的刻文是一個錯綜複雜的天文鐘。這裡還設有電子螢幕，讓你看看昔日關在這裡的囚犯如何過活。

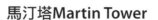

## 馬汀塔Martin Tower

馬汀塔在亨利三世興建時當作監獄使用，後來在1669年~1841年間被稱為珠寶塔(Jewel Tower)，因為英國皇室的珠寶最初珍藏於此。看看今日珠寶塔戒備森嚴的模樣，很難想像1671年時，來自愛爾蘭的Colonel Blood差點就從馬汀塔偷走了查理二世的皇冠。

## 總管塔Constable Tower

總管塔的由來和最初居住於此的「倫敦塔總管」(the Constable of the Tower of London)有關，這個古老的軍職年代悠久，回溯到征服者威廉統治時期，肩負起倫敦塔守衛者的角色，管理塔內軍隊和安全。如今館內展示著模型，述説1381年那場農民起義的故事。

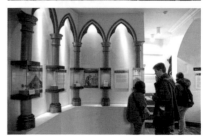

## 燈塔Lanthorn Tower

為了讓泰晤士河上的船隻入夜後能有燈火的指引，亨利三世興建了這座塔樓，它屬於諾曼建築規劃的一部分，名稱來自於掛在塔頂小角塔中的燈籠。這座塔樓也曾經用來囚禁犯人，部分維多利亞風格的建築，是18世紀大火後重建的結果，這裡如今成為「中世紀宮殿」(Medieval Palace)的展覽廳之一。

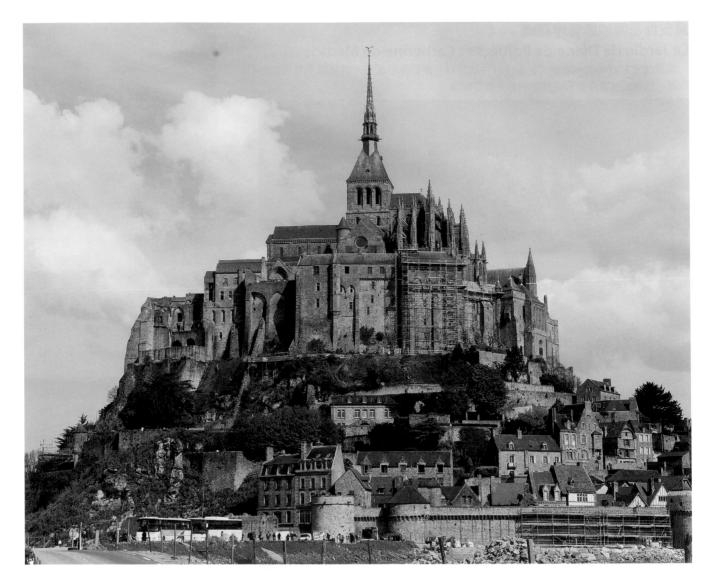

# 聖米歇爾修道院Abbaye du Mont St-Michel

🏠 | 法國聖米歇爾山　🌐 | **www.mont-saint-michel.monuments-nationaux.fr**

根據凱爾特(Celtic)神話，聖米歇爾山曾經是死去靈魂的安息地與海上墓地。傳說西元708年時，阿維蘭奇(Avranches)的聖歐貝爾主教(Bishop Aubert)曾三度夢見天使長Saint Michel托夢給他，希望以祂的名義在座岩山頂建立一座聖堂。

966年，諾曼地公爵查理一世在此建立本篤會修道院(The Benedictines)，歷經數度修建與擴充，加上四周被斷崖與大海環繞的險惡要勢，讓聖米歇爾山成為百攻不破的碉堡要塞，從15世紀的英法百年戰爭與16世紀的宗教戰爭即可證明。

數百年來，這裡一直是修道士的隱居之處，由於修道院長期壓榨領地內的農民，在法國大革命期間聖米歇爾山首度被民眾攻陷，從神聖的修道院淪為監獄，直到1874年才被法國政府列為國家古蹟，至此展開大規模的整修，並於1979年時被聯合國教科文組織選為世界遺產。

今日的聖米歇爾修道院成為法國最熱門的旅遊勝地，除了獨特的歷史背景和地理位置外，也和建築本身的結構有關，由於聳立於花崗岩巨岩的頂端，修道院以金字塔型層層上築的方式修建，由多座地下小教堂構成支撐平台，至足以承受上方高達80公尺的教堂重量，也因此該建築又被稱為「奇蹟樓」(Bâtiment de la Merveille)。

## 巨柱地下小教堂
## Crypte des Gros Piliers
建於15世紀，用來支撐頂層教堂的祭壇，拱頂為交叉拱肋，密集排列成巨大石柱。

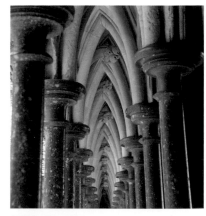

## 迴廊Cloître
連接修道院附屬教堂（Eglise Abbatiale）和食堂（Réfectoire）的迴廊（Cloître），是昔日修士默禱的場所，以交錯的雙排石柱撐起一道道拱頂，為視覺帶來許多變化。

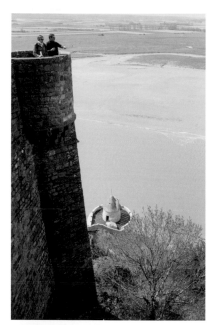

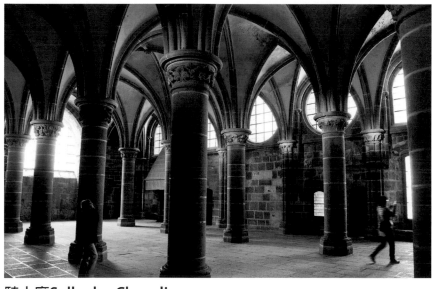

## 騎士廳Salle des Chevaliers
擁有交叉的拱頂，是支撐迴廊的主要結構，也是過去修士撰寫研讀手抄本的地方。

## 西側平台
## Terrasse de l'Ouest
這處位於大階梯（Grand Degré）底端的平台，得以將布列塔尼和諾曼第的風光盡收眼底，並能清楚感受到聖米歇爾山獨立於海中的特殊地勢。

## 聖艾田禮拜堂
## Chapelle Saint Etienne
昔日悼念往生者的地方。

## 施捨廳Aumônerie
過去用來接待朝聖者的地方，如今成為修道院的商店。

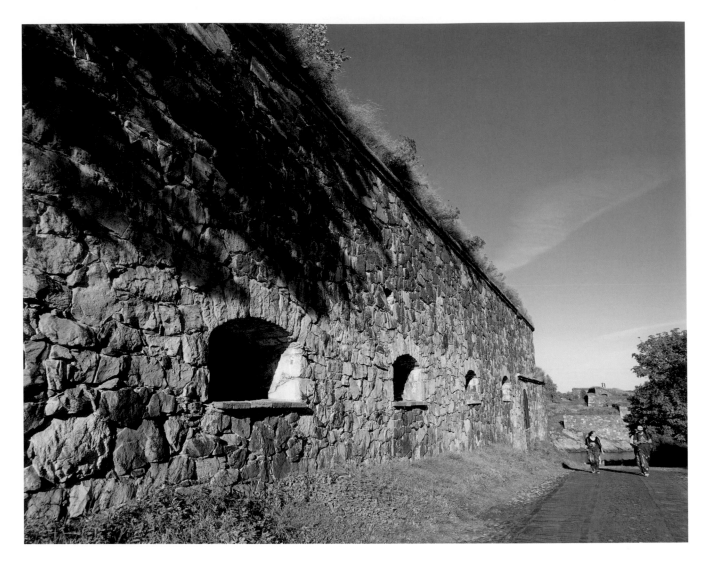

# 芬蘭城堡 Suomenlinna Sveaborg

🏠 | 芬蘭赫爾辛基入港處　🌐 | www.suomenlinna.fi

　　芬蘭城堡，長達6公里的城牆串起港口島嶼，形成堅實的禦敵堡壘，是18世紀少見的歐洲堡壘形式。島上的防禦設施、綠草如茵的草地、各式藝廊展場、餐廳及咖啡屋，營造成氣氛獨特的露天博物館。

　　芬蘭城堡最早興築於1748年，當時芬蘭受瑞典政權管轄，深受蘇俄軍事擴張的威脅，瑞典決定利用赫爾辛基港口的6座島嶼興建防禦工事。工程由August Ehrensvärd負責，數以萬計的士兵、藝術家、犯人都參與工程，法國政府更貢獻了90桶黃金，歷時40年才完工。這項被命名為Sveaborg，也就是「瑞典城堡」之意。

　　1808年，芬蘭成為俄國屬地，接下來的110年一直作為俄國的海軍基地，所以島上有許多建築呈現俄國特色。1917年芬蘭獨立，隔年這裡也隨之更名為Suomenlinna，成為芬蘭軍隊的駐地，現在則成了赫爾辛基最受歡迎的觀光勝地，1991年被聯合國教科文組織列入世界遺產。

　　長久以來，芬蘭城堡內的居民遠比赫爾辛基還要多，在瑞典統治的19世紀初，約有4,600人居住於此，是當時芬蘭境內僅次於土庫的第二大城。俄國統治時期，約有12,000名士兵長住堡壘，加上軍官眷屬和商店、餐廳等，人口達到頂峰。

　　目前芬蘭城堡仍有少數居民，遊人除了可遊覽各種堡壘和軍事設施外，還可參訪島上6座博物館、藝廊、工作室，夏季的劇院還有現場演出。

## 芬蘭城堡博物館
## Suomenlinna Museo

　　以模型、照片和挖掘出的武器軍火，介紹芬蘭城堡超過260年的歷史，每隔30分鐘播放提供中文語音的短片，可快速了解芬蘭城堡與瑞典和蘇俄的關係。

## 玩具博物館
## Suomenlinnan Lelumuseo

　　可愛的粉紅色木屋內收藏數千件19世紀初期到1960年代的玩具、洋娃娃和古董泰迪熊，比較特別的是，能看到許多戰爭時期具有國家特色的玩具和遊戲，以及早期的嚕嚕米娃娃，還可在小屋中品嚐咖啡和手工餅乾。

## 維斯科潛艇
## Sukellusvene Vesikko

　　這一艘芬蘭潛艇曾參與二次世界大戰，在1939年的冬季戰爭中擔任護航、巡任務，1947年的「巴黎和平條約」禁止芬蘭擁有潛水艇，維斯科潛艇從此退役，直到1973年加以整修並開放參觀。潛艇內可以看到駕駛室複雜的儀表板、魚雷、和床鋪，狹窄的船艙就是大約20位海軍士兵在海面下的所有生活空間。

## 馬內基軍事博物館
## Sotamuseon Maneesi

　　展示各式軍用車、大砲、坦克車和軍裝，從等比大小的壕溝模型，可了解芬蘭堡的防禦工程，以及芬蘭士兵戰爭時期和平時的生活。

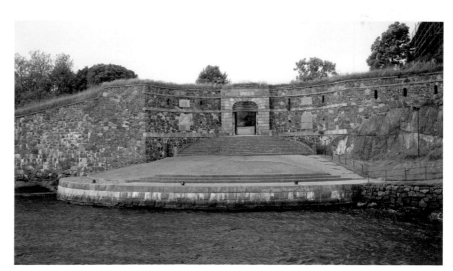

## 古斯塔夫之劍與國王大門Kustaanmiekka & Kuninkaanportti

　　國王大門是瑞典國王Adolf Frederick於1752年前來視察工程時上岸的地方，1753年-1754年間建成，作為當時城堡的入口，也是芬蘭城堡的象徵。

　　古斯塔夫之劍則是城堡最初的防禦工程，順著不規則的崎嶇海岸興築，與周圍沙岸、砲兵營地一起構成防線。

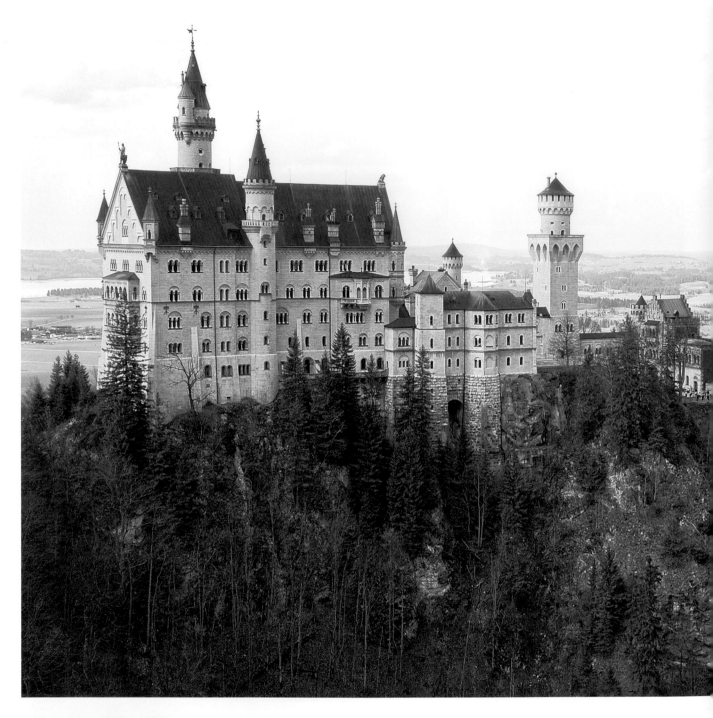

# 新天鵝堡Schloss Neuschwanstein

🏠 | 德國南部郝恩修瓦高村(Hohenschwangau)　　🌐 | www.neuschwanstein.de

　　新天鵝堡是德國最熱門的觀光景點之一，據說迪士尼樂園內的睡美人城堡，就是由這座城堡得來的靈感。

　　這座城堡是由巴伐利亞國王路德維二世(Ludwig II)興建，他曾在郝恩修瓦高城(又稱舊天鵝堡)度過了童年，

那座城堡內的中世紀傳說及浪漫風格，深深影響了這位國王，而讓他建造了這座夢幻城堡。

　　新天鵝堡4樓的起居室在1884年建成，從那時到路德維二世去世的前兩天，他在這裡共住了172天，最後被

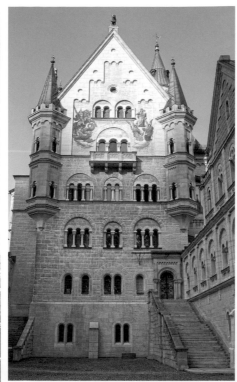

巴伐利亞政府以他發瘋不適任為由，連夜從新天鵝堡強行送到貝克王宮，並於3天後和聲稱他發了瘋的醫生，一起死於水深及膝的湖中，而整個新天鵝堡的建造工程也因而停擺，是以在寶座廳裡沒有寶座，而國王也從未在歌劇廳觀賞過表演。

儘管新天鵝堡是中古世紀風格的城堡，但是它內部使用非常先進的技術，不但有暖氣輸送到房間的設備，每個樓層還有自來水供應，在廚房也有冷、熱水裝置，其中有2層樓還設有電話。

一般以為國王花光了國庫建造他喜愛的城堡，其實國王更花光了他私人的財產及薪俸，並開始借貸，而在他死後留下龐大的債務，所幸他建造的新天鵝堡、林德霍夫宮及赫蓮基姆湖宮，每年都獲得驚人的觀光收入，他的家族才逐漸還清負債，如今已變成當地的富豪。

國王獨特的藝術天分，採用的建築及裝潢至今仍不退潮流，華麗的廳堂、窗外蓊鬱的林木景致，再加上悲劇國王傳奇的故事，讓新天鵝堡成為所有德國城堡之最。

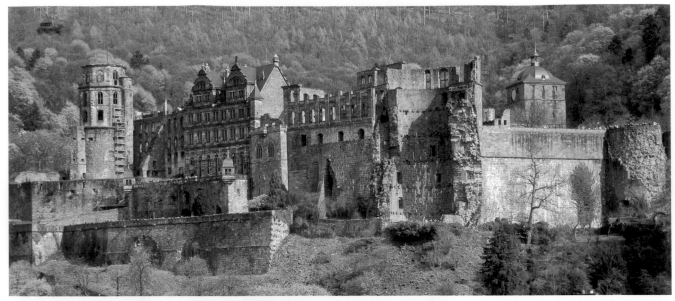

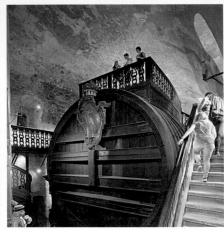
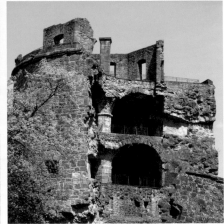

# 海德堡古堡Schloss Heidelberger

🏠 | 德國海德堡　🌐 | www.schloss-heidelberg.de

　　漫步其間，可以感受到濃濃的中世紀氣息。一面浮雕精緻的高聳城牆，讓人不禁揣想當年古堡的盛況；城堡主人為心愛的妻子所闢建的花園，其弧形拱門在今天看來依然窈窕動人。

　　18世紀因戰爭而全毀的海德堡市區，後來依原來的樣貌重建起來，而重建使用的建材，正是來自海德堡古堡的石材。後來在有心人士力挺之下，這座古堡得以倖存，歷經無情歲月摧殘卻依舊矗立的滄桑感，讓古堡有了新的魅力。

　　古堡內有一個巨大的木製酒桶(Großem Fass)，遊客可登上酒桶參觀，在酒桶對面是矮人佩奇歐，他負責看守酒桶，而身旁的鐘據說是他的發明。幽靜的城堡花園(Schlosshof)內，有多次造訪海德堡的歌德塑像，他曾讚譽海德堡是「把心遺忘的地方」；離塑像不遠處是他最愛的石椅，椅子上雕有心型葉子，他曾用這種植物為心愛的人做了一首詩，在椅子上正刻著那首詩，為花園增添不少浪漫氣息。

　　城堡內部另一個開放參觀的就是藥事博物館(Deutsches Apothekenmuseum)，館內展示從中世紀到19世紀的實驗室、儀器、藥物等，從中還可看得出原來古堡內的模樣。

　　參觀完城堡，不妨再搭纜車登上王座山，這裡有許多健行登山路線，也可以俯瞰整個海德堡的迷人風情。

# 西庸城堡Château de Chillon

🏠 | 瑞士日內瓦湖區Veytaux鎮　🌐 | www.chillon.ch

　　西庸城堡早在羅馬時代便已矗立，11至13世紀時，西庸城堡改建成為今日的壯闊模樣，其後經歷了薩伏伊(Savoy)和伯恩人(Bernese)的統治，一直到1798年沃州革命(Vaudois Revolution)後，才正式成為公有財產。

　　西庸城堡的地基位於300公尺深的日內瓦湖底，城堡底部依山勢修建，從外觀看，既像是和山坡合而為一，又彷彿飄浮在水面上。雖然西庸城堡給人浪漫感，不過它卻是以臨湖的陰暗地窖出名，這裡是囚禁犯人的監獄，不見天日的大牢裡，共有兩百多名囚犯在此度過餘生；其中包括16世紀時支持脫離薩伏伊人統治獨立而被囚禁的博尼瓦神父(Banivard)，他曾被鐵鍊綁在第5根柱子上長達4年之久。

　　1816年，英國詩人拜倫(Lord Byron)來到西庸城堡參觀，有感於這段歷史，因而創作出《西庸的囚徒》(the Prisoner of Chillon)不朽的詩篇，西庸城堡也因這首詩的流傳而聲名遠播。在地牢的第3根柱子上，還可清楚看到他當年到此一遊的親筆簽名。

　　逛完地窖，可順著指標依序參觀城堡主樓的各個廳堂，包括餐廳、大廳、臥室、小客廳、小教堂、文書院、軍械室、審問室、茅廁等，完整呈現從前人們在古堡內的生活。從城牆頂部的巡廊上，可以一睹城內的規劃格局，高聳的主塔是城堡視野最好的地方，從這裡望向日內瓦湖及阿爾卑斯山，景色非常優美。

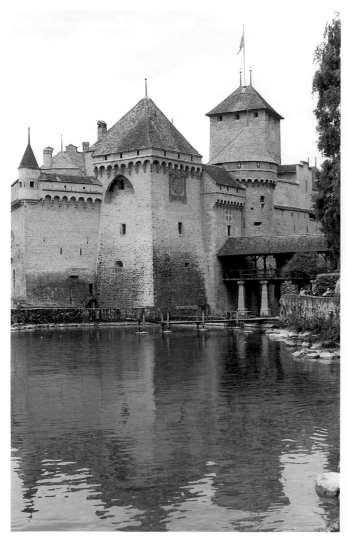

179

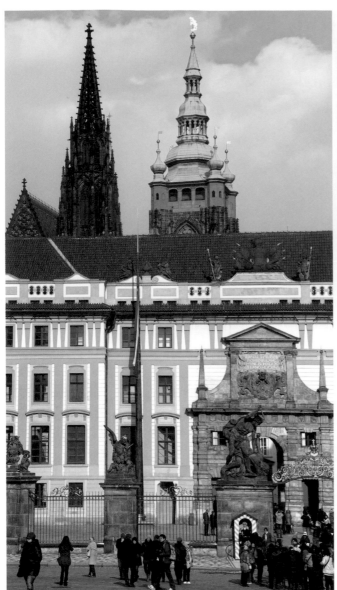

# 布拉格城堡Prague Castle

 捷克布拉格伏爾塔瓦河(Vltava)西岸山丘上
www.hrad.cz

布拉格城堡區幅員囊括由查理大橋往北綿延的城堡山，始建於9世紀，長久以來就是王室所在地，具有重要的政經地位，中間也歷經許多重建與整修，其中布拉格城堡就位於山丘上，面積占地45公頃，涵蓋1所宮殿、3座教堂、1間修道院，分處於3個中庭內。

這裡是布拉格的政治中心，到現在仍是總統與公家機關所在地；這裡也是遊客必定造訪的觀光點，內部有多處景點採聯票制，值得一一駐足流連。

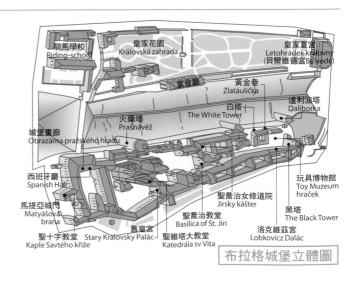

騎馬學校
Riding-school

皇家花園
Královská zahrada

皇家夏宮
Letohrádek královny
(貝爾維德宮 Belvedere)

宴會廳

黃金巷
Zlatáulička

達利波塔
Daliborka

城堡畫廊
Obrazárna pražského hradu

火藥塔
Prašnavěž

百塔
The White Tower

西班牙廳
Spanish Hall

馬提亞城門
Matyášová brana

聖十字教堂
Kaple Savtého kříže

舊皇宮
Stary Královsky Palác

聖喬治女修道院
Jirsky kášter

聖喬治教堂
Basilica of St. Jiri

聖維塔大教堂
Katedrála sv Vita

玩具博物館
Toy Muzeum hraček

黑塔
The Black Tower

洛克維茲宮
Lobkovicz Dalác

布拉格城堡立體圖

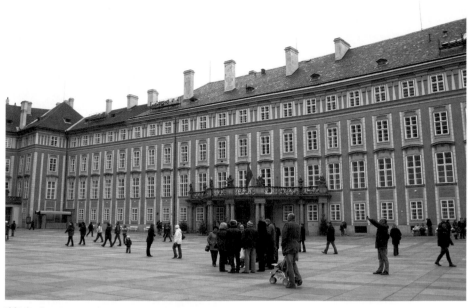

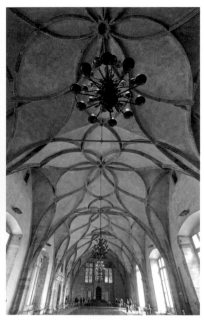

## 舊皇宮The Old Royal Palace

16世紀前，舊皇宮一直是波西米亞國王的住所，整個皇宮建築大致分為3層：入口進去是挑高的維拉迪斯拉夫大廳(Vladislavský Hall)，這個華麗的哥德式肋形穹窿建於1486年~1502年，大廳面積足以讓騎士騎馬入內進行箭擊表演；位於上層的國事紀錄廳有許多早期國事記錄以及各貴族家徽圖像；下層有哥德式的查理四世宮殿，和仿羅馬式宮殿大廳，大多數的房間在1541年的大火中遭到焚毀，部份是後來重建的遺跡。在入口左側的小空間「綠色房間」，現在為紀念品商店，可以買到別處買不到的布拉格精品、紀念品。另外，城堡故事文物展(The Story of Prague Castle)則是永久展覽。

## 馬提亞城門Matthias Gate

建於1614年，連結第一中庭與第二中庭，是布拉格最早的巴洛克式建築，雖然名稱以哈布斯堡王朝的馬提亞大帝為名，不過實際建立時間是魯道夫二世在位時，這位哈布斯堡王朝的皇帝對布拉格的建築與文化建樹極多，後來卻因沉溺於占星之術，而遭其兄弟馬提亞篡位。

## 聖十字教堂
## Chapel of the Holy Cross

於哈布斯堡王朝的瑪麗亞特瑞莎在位時期完成整修(1758年-1763年)，教堂富麗堂皇，屬於洛可可風格，尤其是祭壇前的十字架與天花板的壁畫，相當瑰麗。

## 城堡畫廊Picture Gallery

原址是城堡馬廄，在改建為城堡畫廊的過程中，發掘出布拉格城堡最早的聖女教堂，部份遺跡存放於城堡畫廊中。內部收藏許多16~18世紀古典繪畫，囊括義大利、德國、荷蘭等各國藝術家作品，共有四千餘幅，主要的蒐藏者是魯道夫二世，在新教徒與天主教徒對抗的「三十年戰爭」期間雖多數遭到洗劫，不過仍保留很多珍品。

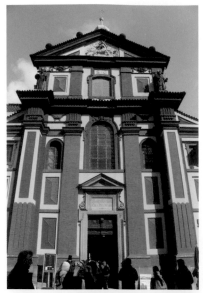

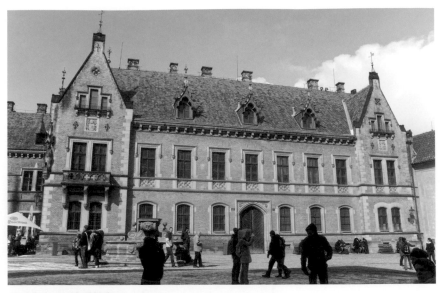

### 聖喬治女修道院St. George's Convent

這是波西米亞首座女修道院，曾在18世紀被拆除改建為軍營，現在為國家藝廊，收藏14至17世紀的捷克藝術作品，包括哥德藝術、文藝復興和巴洛克等時期的繪畫作品。

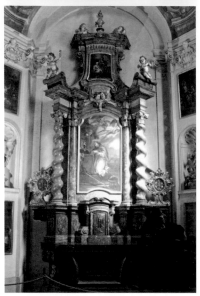

### 聖喬治教堂
### Church of St. George

是捷克保存最好的仿羅馬式建築，也是布拉格建築中第二老的教堂，920年依照古羅馬會堂的形式完成中央的主要結構，1142年後興建了南、北塔，中廳的後部空間升高，並以兩道階梯通往擁有半圓形屋頂及拱柱的唱詩堂。屋頂架高並設置了木製天花板，兩旁的翼廊也擴建達到今日規模。

14世紀時增建了聖路得米拉廳(St. Ludmila)，1671年重建了正面的裝飾牆面，至今仍可在南側入口的大門上方看到石刻的浮雕像，敍述聖喬治降服龍的傳說。19世紀末至20世紀初則將教堂內南邊的翼廳作為展館。布拉格之春國際音樂節期間，聖喬治教堂也是表演場地，音響效果據說是城中教堂之冠。

### 達利波塔Daliborka

這座砲塔從15世紀末起是城堡北邊的防禦要塞，也曾被當成監獄到1781年，「達利波」是首個被關進來的犯人。

### 黃金巷Golden Lane

黃金巷在聖喬治教堂與玩具博物館之間，是城堡內著名景點，卡夫卡曾在22號居住。這裡原本是僕人工匠居住之處，後因聚集為國王煉金的術士而得名，19世紀後這裡逐漸變成貧民窟。20世紀中期將房舍規劃為店家，販售紀念品和手工藝品。

### 皇家花園Royal Garden

皇家花園建於16世紀，曾因戰爭損毀，經過多次翻修，至20世紀初成為現今形式。園內仍保存部分以文藝復興型式設計的建築，包括由知名建築師Bonifaz Wohlmut於1568年興建的球館(Ball Game Hall)。

花園東端有皇家夏宮「貝爾維德宮」，這座夏宮由義大利建築師始建，並由Wohlmut於1560年完工，被喻為北阿爾卑斯山間現存最美麗的文藝復興建築之一。

## 火藥塔Powder Tower

原本是作為守城護衛的要塞，後來移為存放火藥之用。16世紀時，國王讓術士居住於此研究煉鉛成金之術，18世紀後改為儲藏聖維塔大教堂聖器的地方，現在展出中古藝術、天文學和煉金術文物。

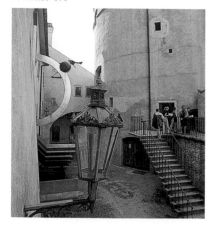

## 玩具博物館Toy Museum Hraček

這個外觀看來不甚起眼的玩具博物館，收藏許多包羅萬象的玩具，有各種不同時代的洋娃娃、扮家家酒用品、木造玩具、機械式玩具，栩栩如生的玩偶以軍人、護士、商人、農夫各種寫實的角色和裝扮出現。

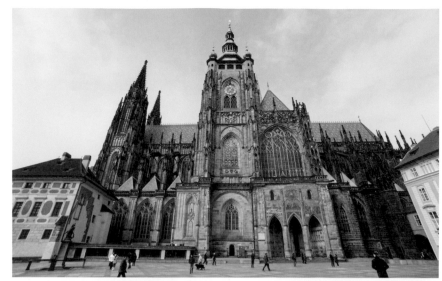

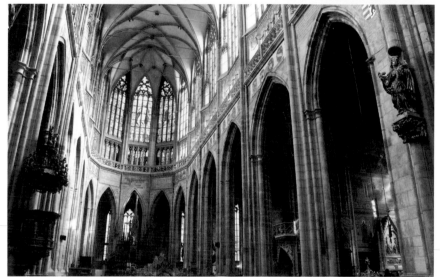

## 聖維塔大教堂 St Vitus's Cathedral

這座地標性的教堂蓋了近700年，歷經多位建築師，整座教堂基本上就是歷代建築特色的展示廳。首任的法蘭西哥德式建築師完成東側建築，但因遭遇胡斯戰爭而中斷，西側建築直到19~20世紀才陸續動工，最後於1929年正式完工。這座布拉格最大的教堂，讓決定興建教堂的皇帝查理四世名留青史。

主要塑造教堂形貌的兩位建築師，分別是阿拉斯的馬修(Matthias of Arras)與繼任的彼得巴勒(Peter Parler)，馬修讓教堂成為長方形式的Basilica教堂風格，在8年內蓋了8座禮拜堂，而最重要的祭壇由彼得巴勒完成。教堂的基本模樣在14世紀中已大體確定。

彼得巴勒的傑作集中在金色大門，門上有馬賽克鑲嵌的「最後的審判」，門內可看到支撐3座拱門的扇型肋拱，把哥德式建築的特色發揮到爐火純青的境界。此外，慕夏之窗、溫塞斯禮拜堂、三位一體玻離花窗等都不可錯過。

教堂內的21尊砂岩雕塑完成於14世紀，這些都是捷克的宗教或政治聖人，其中瓦次拉夫(St. Wenceslas)的雕塑尤為特出，由彼得巴勒的侄子所創作。最高的鐘塔始終未完成，不過接近40公尺的高度已足以傲視當代。

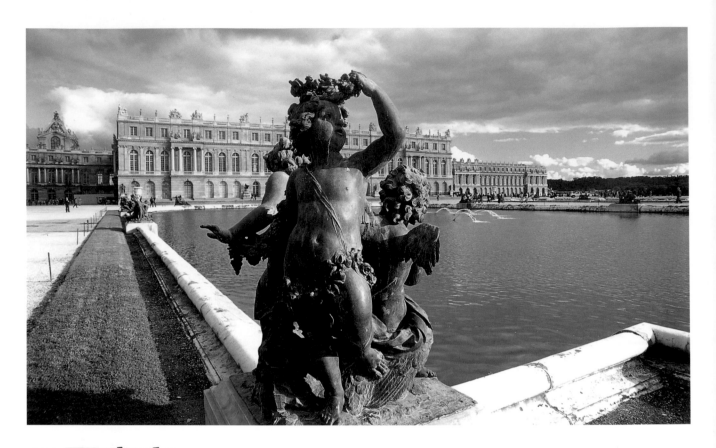

# 凡爾賽宮Château de Versailles

🏠 | 法國巴黎西郊凡爾賽　　🌐 | www.chateauversailles.fr

　　這是法國有史以來最壯觀的宮殿，早在路易十三(1601-1643年)時期還只是座擁有花園的狩獵小屋，直到路易十四(1638-1715年)繼位，他有意將政治中心移轉至此，遂展開擴建計畫，耗費50年才打造完工，建築面積比原來增加了5倍。

　　路易十四去世後，這種大肆排場與崇尚君主權力的宮廷生活，在路易十五(1710-1774年)和路易十六(1754-1793年)掌政期間並未改變，王公貴族們依然奢靡無度，日夜縱情於音樂美酒的享樂中。沒想到卻引發法國大革命，路易十六被送上斷頭台，凡爾賽宮人去樓空，直到路易菲利浦(1773-1850年)與各黨派協商後，凡爾賽宮於1837年改為歷史博物館。在這裡，看到的不僅是一座18世紀的宮殿藝術傑作，同時也看到了法國歷史的軌跡。

　　凡爾賽宮規模包括城堡 (Château de Versailles)、花園(Jardins de Versailles)、特里亞農宮(Trianon Palaces)、瑪麗安東奈特宮(Marie-Antoinette's Estate)等，城堡大門裝飾路易十四太陽神標誌，象徵他的偉大功績。特里亞農宮過去是宮廷舉辦音樂會、慶典節日或品嘗糕點的場所。瑪麗安東奈特宮則是路易十六妻子的離宮，在此也留下不少文物。

　　花園是拜訪凡爾賽宮的重點，包含了噴泉、池塘、林道、花床、運河等，漫步在法式花園中是件極為享受的事情，尤其是碰到噴泉表演，此時宮廷音樂在耳邊響起時，真的有置身在18世紀的感覺！

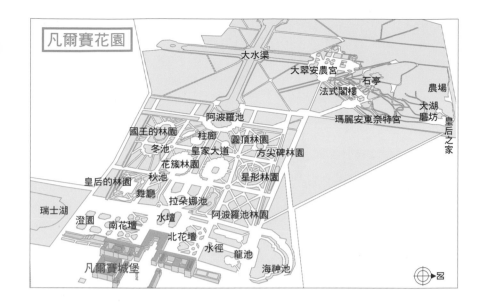

凡爾賽花園

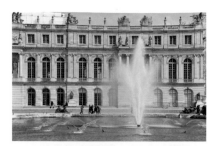

**凡爾賽花園 ◆**
**大運河 Grand Canal**

大運河建於1668年至1671年，長1,500公尺、寬62尺，做為舉行水上慶典、供貴族們划船享樂的場地，因大運河地勢較低，凡爾賽花園內的排水都會導至大運河。現在的大運河提供小船出租，可以體驗當時貴族的閒情逸致。

**凡爾賽花園 ◆**
**海神池 Le Bassin de Neptune**

建於1679~1681年間，有99種噴泉，當噴泉在瞬間起舞時，氣勢磅礴、壯觀。1740年時，海神池右臂增加出自亞當的《海神和昂菲特利埃》、布夏東的《普柔迪》和勒穆瓦納的《海洋之帝》3組裝飾雕像。

**凡爾賽花園 ◆**
**水壇 Le Parterre d'Eau**

凡爾賽宮正殿前方的兩座水壇，歷經多次修改後於1685年定形，每座池塘設有四尊象徵法國主要河流的臥式雕像，還包含了「猛獸之戰」兩個噴泉，位於通往拉朵娜噴泉大台階的兩側。

**凡爾賽花園 ◆ 阿波羅池 Le Bassin d'Apollon**

路易十四將天鵝池加寬，並配上豪華的鍍金鉛製雕像組，阿波羅池的前方是大水渠，其建造時間長達11年之久，這裡曾經舉辦過多場水上活動。

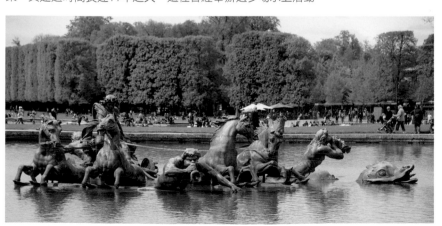

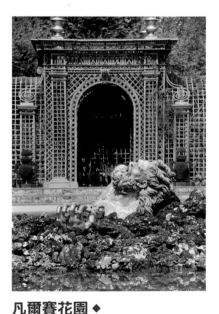

**凡爾賽花園 ◆**
**圓頂林園**
**Le Bassin d'Encelade**

圓頂林園自1675年來歷經了幾次的修改，不同的裝飾皆有不同的名稱。1677-1678年時，池塘中心安置吹號噴泉的信息女神雕像，1684-1704年時，又增阿波羅洗浴雕像，1677年增放兩座白色大理石圓頂的亭子，故名圓頂林園，但這些建築物已在1820年時被摧毀。

## 凡爾賽花園 ◆ 舞廳
### Le Bosquet de la Salle de Bal

這個勒諾爾特興建於1680~1683年之間的舞廳也稱為「洛可可式庭園」，其假山砂石和貝殼裝飾全由非洲馬達加斯加運來。涓涓的流水順著階梯流下，昔日音樂家在瀑布上方表演，觀眾就坐在對面的草坪階梯欣賞。

## 凡爾賽花園 ◆
### 柱廊 La Colonnade

柱廊自1658年便開始修建，取代了1679年的泉之林。列柱廊的直徑為32公尺，64根大理石立柱雙雙成對，支撐著拱廊和白色大理石的上楣，上楣的上方則有32只花瓶，拱廊之間三角楣上的浮雕代表著玩耍的兒童，弓形拱石上雕飾著美女和水神人頭像。

## 凡爾賽花園 ◆
### 拉朵娜池 Le Bassin de Latone

拉朵娜池的靈感來自奧維德名作《變形》，展現阿波羅和狄黛娜之母的神話傳說。拉朵娜與她的孩子雕像站在同心大理石底座上，前方的兩個雷札爾德池形成的花壇是拉朵娜池的延伸體。

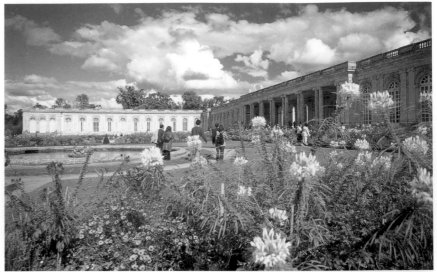

## 特里亞農宮 Trianon Palaces

特里亞農宮始建於1670年，由路易十四指派建築師勒沃在特里亞農村莊上建一座陶瓷特里亞農宮，但在1687年時被摧毀，第二年由朱爾另建今日所見的特里亞農宮。這裡是宮廷舉辦節慶、音樂會的場所，也是路易十四與夫人約會的秘密花園，宮內有皇帝、皇后的臥室鏡廳、貴人廳、孔雀石廳、高戴樂廊、花園廳、列柱廊、禮拜堂等，外圍有個大花園，最令人稱讚的是面對花園的列柱廊，這裡是供人享受點心和甜點的地方。

## 瑪麗安東奈特宮 Marie-Antoinette's Estate

原稱小翠農宮的瑪麗安東奈特宮建於1762-1768年間，是供路易十五和德·蓬帕杜夫人使用的行宮。在1768年增建了植物園、動物園和法式閣樓。到了1774年時，路易十六把此宮送給了他的妻子瑪麗·安東奈特(Marie Antoinette)，並想藉此遠離宮廷享有寧靜的生活。瑪麗·安東奈特將部分花園改建成英式花園，並增建了一個農莊，由於她很喜歡演戲，因此1778年又增建了一座劇院。瑪麗安東奈特宮包括有大、小型餐廳、聚會沙龍、接待室等10間，但參觀的重點在周遭的花園及劇院等建築。

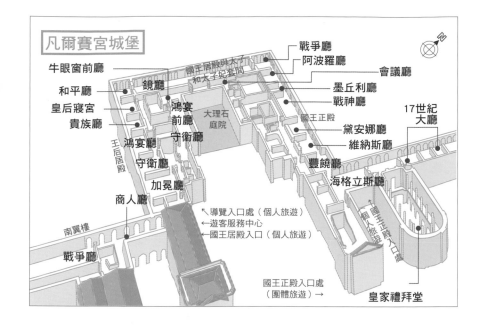

凡爾賽宮城堡

牛眼窗前廳
和平廳
皇后寢宮
貴族廳
鴻宴前廳
鴻宴廳
守衛廳
加冕廳
商人廳
南翼樓
戰爭廳

戰爭廳
阿波羅廳
鏡廳
國王居殿與太子和太子妃套間
大理石庭院
守衛廳
王后居殿

會議廳
墨丘利廳
戰神廳
國王正殿
黛安娜廳
維納斯廳
豐饒廳
海格立斯廳

17世紀大廳

個人旅遊

國王正殿入口處

↑導覽入口處（個人旅遊）
←遊客服務中心
←國王居殿入口（個人旅遊）

國王正殿入口處
（團體旅遊）→
皇家禮拜堂

## 凡爾賽城堡 ◆ 國王正殿 Le Grands Appartement du Roi

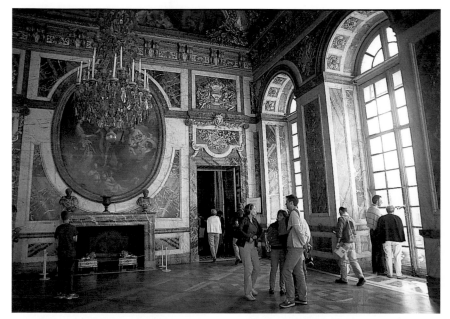

國王正殿是國王處理朝廷大事與政績的地方，同時也是國王召見大臣、舉辦正殿晚會的場所，分有和平、維納斯、阿波羅等共9座廳房，其精緻的壁畫與華麗的擺飾十分氣派。

## 凡爾賽城堡 ◆ 國王正殿 ◆ 豐饒廳 Salon de l'Abondance

打開海格力斯廳西面的一扇大門，就來到富饒廳，它主要用來陳列路易十四的珍貴收藏，包括許多徽章及藝術品，目前這些珍藏已移至羅浮宮展覽，只留下幾座精緻的漂亮櫃子。豐饒廳兩側，還有如路易十五等國王和皇室成員的肖像。

## 凡爾賽城堡 ◆ 國王正殿 ◆ 維納斯廳 Le Salon de Vénus

維納斯廳在過去是皇家享用點心的廳房，壯觀的大理石柱和富華堂皇的裝飾，讓人感受非凡氣勢。西側牆上那幅虛構遠景圖，讓廳房產生更深更長的錯覺，此畫出自法國藝術大師Jacques Rousseau之手，大廳內的希臘神話人物雕像也是他的作品。天花板上則是法國畫家René-Antoine Houasse 所畫的《施展神力的維納斯使帝國強盛》，圖中可以看到3位女神正在為維納斯戴上花冠，周圍還環繞著希臘眾神。

## 凡爾賽城堡 ◆ 國王正殿 ◆ 鏡廳 La Galerie des Glaces

國王正殿最令人驚豔的莫過於鏡廳，長76公尺、高13公尺、寬10.5公尺，一側是以17扇窗組成的玻璃落地窗牆，面向凡爾賽花園，可將戶外風光盡收眼底；一面則是由17面四百多塊鏡子組成的鏡牆，反射著鏡廳內精緻的鍍金雕像、大理石柱、水晶燈和壁畫，讓這裡永遠閃耀著華麗風采。1919年結束第一次大戰的《凡爾賽條約》就是在此簽訂。

欧美及基督文明建築藝術及擴展 ◆ 宮殿與園林建築

## 凡爾賽城堡 ◆ 國王正殿 ◆ 海格力斯廳 Le Salon d'Hercule

這間獻給希臘神話中英雄人物海格力斯神的廳堂，位於2樓東北角，為連接國王正殿中路和皇家禮拜堂的大廳，為國王接待賓客官員的場所。此廳以大量的大理石和精美的銅雕為裝飾，天花板上的巨幅壁畫《海格力斯升天圖》為法國知名畫家François Le Moyne完成於1733年的作品，戰無不勝的海格力斯位居中央，英勇地站在戰車上，象徵路易十四的功績足以與海格力斯媲美。

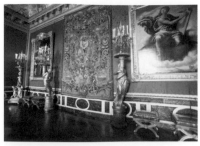

## 凡爾賽城堡 ◆ 國王正殿 ◆ 阿波羅廳 Le Salon d' Apollo

這個國王的御座廳又稱為太陽神廳，是國王平時召見內臣或外賓的地方，不論排場或裝潢都顯得尊貴奢華，紅色波斯地毯高台上的國王寶座，是後來放置的替代品。大廳天花板的壁畫出自Lafosse之手，以圓形鍍金浮雕環繞的油畫中，清楚看到阿波羅坐在由飛馬駕馭的座車上，廳內兩幅身著皇袍的人物肖像，則分別為路易十四和路易十六。

## 凡爾賽城堡 ◆ 國王正殿 ◆ 戰爭廳 Le Salon de la Guerre

這間由大理石、鍍金浮雕和油畫裝飾而成的廳房，從1679年由Jules Hardouin Mansart開始打造，主要獻給羅馬女戰神Bellona，稱之戰爭廳。牆上有幅橢圓形的路易十四騎馬戰敵浮雕像，出自路易十四御用雕刻家Coysevox Antoine之手，天花板上是勒布朗的作品，描繪法國軍隊征戰勝利、凱旋而歸。

## 凡爾賽城堡 ◆ 國王正殿 ◆ 黛安娜廳 Le Salon de Diane

亦稱「月神廳」，在路易十四時期，當正殿舉行晚會時，這裡就會改成台球室，天花版上的壁畫《主宰狩獵和航海的黛安娜之神》是出自Gabriel Blanchard之手，面對窗戶的是路易十四27歲時的半身塑像。

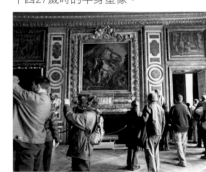

## 凡爾賽城堡 ◆ 國王正殿 ◆ 戰神廳 Le Salon de Mars

原是守衛房間，1684年之後，才改為正殿舉辦晚會時的音樂廳，廳內鍍金的浮雕壁畫、華麗的水晶燭燈，將戰神廳裝飾得金碧輝煌。天花板中央是Claude Audran所繪的《站在由狼駕馭的戰車上的戰神瑪斯》，大廳側牆的兩幅肖像分別是路易十五及其夫人瑪麗·勒捷斯卡(Maria Leszczy ska)。

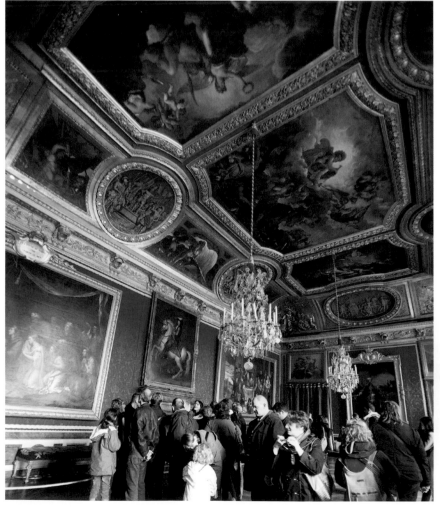

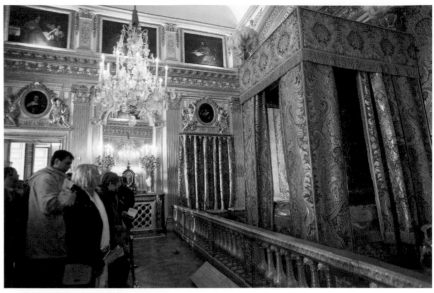

## 凡爾賽城堡 ◆ 國王正殿 ◆
## 墨利丘廳 Le Salon de Mercure

亦稱水星廳，過去因曾用來展示國王華麗高貴的大床，又稱為御床廳，現在的床是路易·菲利浦時期重新放置的。床旁的公雞座鐘是早期原物，它是1706年由設計師Antoine Morand製作贈予路易十四，特色是每逢整點公雞便會出現且唱歌報時，路易十四小雕像則會從宮殿中走出，在當時，這是一件讓人嘖嘖稱奇的寶物。大廳天花板的壁畫出自Jean-Baptiste de Champaigne之手，描繪《坐在雙公雞拉著的戰車上的墨丘利》，廳內同樣高掛著路易十五和夫人的肖像。1715年路易十四過世時，其遺體便是停放在墨利丘廳。

## 凡爾賽城堡 ◆ 國王居殿與太子和太子妃套間
## L'Appartement du Louis XIV et les Appartements du Dauphin et de la Dauphine

這裡是路易十四的日常生活實際場所，國王居殿的設計理念是極盡表現路易十四的君主身份，因此無時無刻都得遵守各種禮儀。然而其後代將此處轉變成私人的安樂窩。太子和太子妃的起居室，許多皇室近親皆在此居住過，目前仍保持著18世紀的樣子，路易十四與路易十五之子皆在此居住過。

## 凡爾賽城堡 ◆ 王后居殿
## Le Grand Appartement de la Reine

王后只在王后寢宮中支配所有的事情，白天她在此接見朋友，夜晚則與國王共度良宵，這裡也是末代皇后瑪麗·安東奈特在凡爾賽宮度過最後一夜之處。除了皇后寢宮，這裡還有貴族廳、鴻宴廳、加冕廳等。

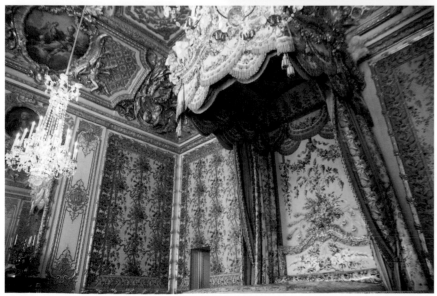

## 凡爾賽城堡 ◆ 皇家禮拜堂
## La Chapelle Royale

皇家禮拜堂落成於1710年，是凡爾賽宮中的第5座禮拜堂，也是唯一以獨立結構方式興建的禮拜堂。上層為國王和皇室專用，下層歸公眾和官員使用。彌撒是宮廷日常生活中的一個重要環節，在1710-1789年之間，禮拜堂舉辦了皇家子女的洗禮和婚禮。

# 朵瑪巴切皇宮Dolmabahçe Sarayı

土耳其伊斯坦堡Dolmabahçe Caddesi, Beşiktaş

19世紀中葉，當托普卡匹老皇宮不敷使用時，阿布都麥奇蘇丹(Abdülmecit)就將原本木造的朵瑪巴切皇宮，改建成富麗遠超過歐洲任何一座皇宮的蘇丹居所。

皇宮建造於向大海延伸的人工基地上，而「朵瑪巴切」在土耳其語就是「填土興建的庭園」之意。乘博斯普魯斯海峽的遊船，總被朵瑪巴切皇宮寬615公尺的壯麗大理石立面所吸引，巴洛克的繁複加上鄂圖曼的東方線條，讓朵瑪巴切皇宮無比尊榮。

新皇宮占地25公頃，有43個大廳、6間浴室及285間房間；整體來説，整座宮殿的裝潢鋪著141條地毯、115條祈禱用小毯、36座水晶吊燈、581件水晶和銀製燭台、280個花瓶、158座時鐘，以及600幅圖畫。

新皇宮範圍內，除了有一座改裝自宮廷廚房的皇宮收藏品博物館(Saray Koleksiyonları Müzesi)，後宮庭院有一座朵瑪巴切時鐘博物館(Dolmabahçe Saat Müzesi)，還有一座由王儲宅邸(Veliaht Dairesi)改建的伊斯坦堡繪畫與雕刻博物館(İstanbul Resim ve Heykel Müzesi)。

朵瑪巴切皇宮建於帝國國勢已沒落之際，1856年建成後，每位蘇丹都只短暫地居住在此，不到70年帝國便結束，蘇丹及家人流亡到外國，無法重回朵瑪巴切皇宮。土耳其共和國第一位總統凱末爾以此為官邸，並在此和許多國家領袖會談新土耳其的建國方略和世界和平，他更死在此地，皇宮中的每一座時鐘為此凝結了時間，定時在九點零五分。

## 水晶樓梯廳Crystal Staircase

　　從行政翼的入口大廳到水晶樓梯廳，立刻就給人「極盡豪華之能事」的印象，因為不但階梯扶手柱全是威尼斯所生產的水晶，頭頂上的水晶吊燈也重達2.5公噸，進口自法國，此外更有數座波西米亞立燈妝點。

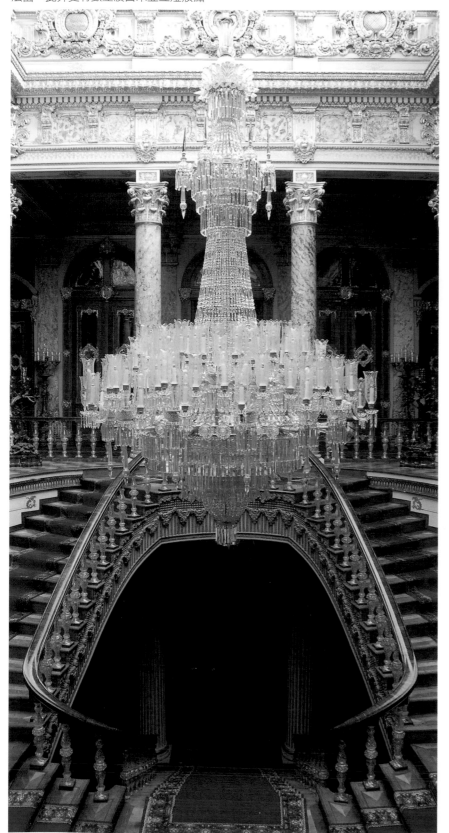

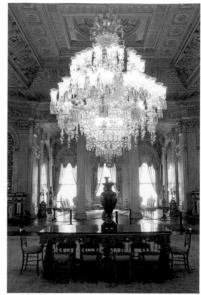

## 大使廳Ambassadors' Hall

　　大使廳延續水晶階梯的炫麗，中央同樣吊著巨大的水晶吊燈，金箔裝飾的天花板、陶瓷花瓶以及地毯，也都是華麗無比，充滿法式風情，可說是皇宮中最美的廳堂。除了鋪在地上達百公尺見方的絹絲地毯，還有俄皇尼古拉二世贈送的北極熊鋪毯。

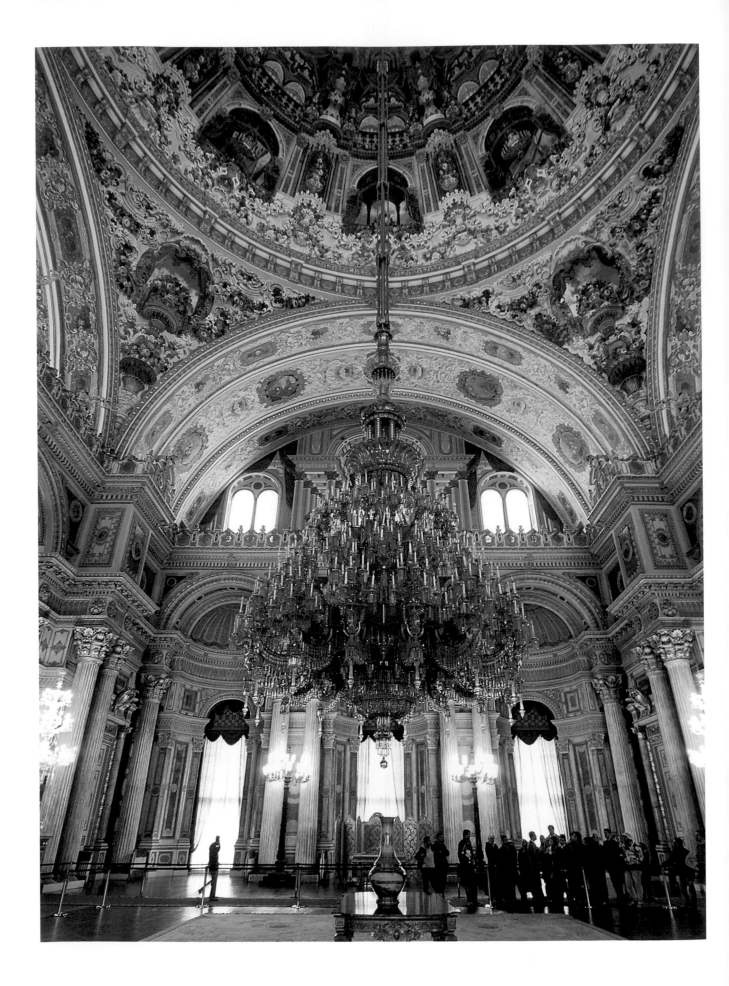

## ◀大宴會廳Ceremonial Hall

大宴會廳長寬各46及44公尺，可同時容納2500人，共有56根大大小小的柱子，還有一個高36公尺的大圓頂，陽台精雕細鑿，是交響樂團或重要貴賓的座位，也是後宮仕女觀看大宴會廳活動的地方。

正中央的大水晶吊燈重4.5公噸，由750個小燈組成，燈光全開可以照明的廣度達120平方公尺，是英國維多利亞女王送的禮物，大吊燈加上四角銀燈柱的相互輝映，讓宴會廳金碧輝煌，在當時，可以說是全世界最大的水晶吊燈；大圓頂上的畫作是土耳其、義大利、法國畫家的三段式結構作品，引進自然採光後，更顯得色彩圓潤。

博斯普魯斯海峽帶給新皇宮的壯闊視野，在大宴會廳可以得到明證，開啟的大廳門帶來海景及天光，也讓大廳的空間得到無限的延伸。

## 蘇丹浴池
## The Imperial Bathroom

新皇宮在1912年導入電燈、暖氣，但利用大理石洗浴還是蘇丹的最愛，在欣賞過拿破崙三世送的鋼琴所在的音樂室(The Music Room)後，來到蘇丹浴池，你會發現皇宮有許多房間採光都不好，但到了這座浴池突然大放光明，因為這裡有三面大窗，讓蘇丹可以欣賞博斯普魯斯海峽的美景。

土耳其的浴池都是採用地板加熱系統，蘇丹浴池運用的大理石石材很特別，地是馬爾馬拉石，牆是帶有牛奶糖色、略帶透明的埃及雪花石，且雕著繁複的花紋，清涼而美觀。

## 謁見廳Reception Room

謁見廳是大使們向蘇丹致敬、遞交到任國書之處，由於裝潢以紅色為主調，又稱為紅廳，紅色是鄂圖曼帝國國力的象徵，整個房間紅色、金色相互搭配，更顯國威。而中央鑲金泊的小圓桌是拿破崙送給蘇丹的禮物，其間是12位歐洲名媛的肖像包著拿破崙像。皇宮中有許多來自歐洲各皇室的禮物，使每件奢侈的裝飾品多了一層歷史感。像是波西米亞製的紅水晶燭台也值得細細品味。

## 畫廊Portrait Gallery

掛著蘇丹及家人畫像、宮廷畫家作品的畫廊中，半圓形的藍窗帶給這個長廊不同的氣氛，這個接著地面的窗子有著特殊的作品，那是給後宮的女人觀看大宴會廳活動用的，無權現身參與宴會廳的活動，只能在窗後觀看。

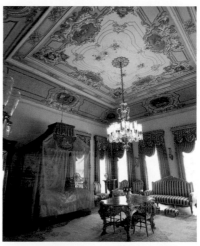

## 後宮Harem

新皇宮的後宮勢力分配，依然是以蘇丹的母親及蘇丹的臥室為中心，敞開的蘇丹臥室、寵妃房、蘇丹母親的起居室、王子的教育房、生產房等…此外，還有黃廳、藍廳等開會及宴客的廳堂。

值得一提得是土耳其國父凱末爾臨終時的寢室就位於後宮，他在1938年11月10日上午9點5分過世，目前床上覆蓋著絲綢製的土耳其國旗，在寢室隔壁則是他的書房。

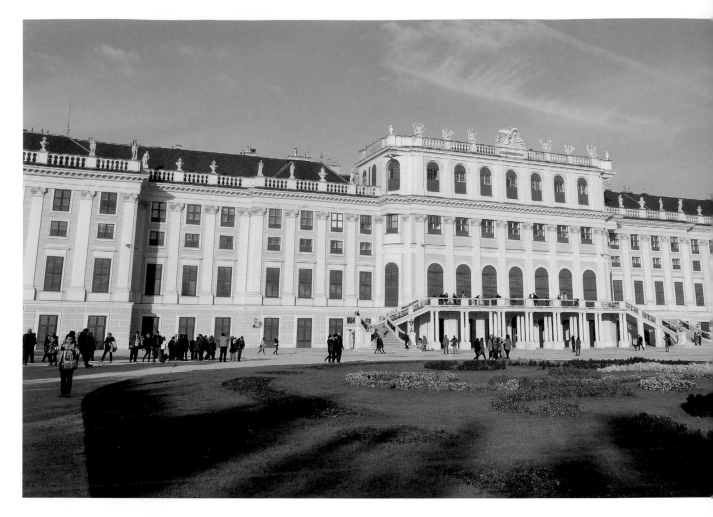

# 熊布朗宮 Schönbrunn Palace

 | 奧地利維也納Schönbrunner Schlossstraße　　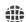 | www.schoenbrunn.at

　　從18世紀到1918年間，熊布朗宮是奧地利最強盛的哈布斯堡王朝家族的官邸，由Johann Bernhard Fischer von Erlach和Nicolaus Pacassi兩位建築師設計，建築風格融合了瑪莉亞·泰瑞莎(Maria Theresia)式外觀，以及充滿巴洛克華麗裝飾的內部，成為中歐宮廷建築的典範。

　　這座哈布斯堡家族的「夏宮」，建築本身加上庭園及1752年設立的世界第一座動物園，讓熊布朗宮成為奧地利最熱門的觀光勝地之一。1972年起設立基金會從事修建維護的工作，1996年列入世界遺產名單之後，每年吸引670萬遊客前往參觀。

　　名稱意思為「美泉宮」的熊布朗宮，總房間數多達上千間，只開放一小部分供參觀，包括莫札特7歲時曾向泰瑞莎獻藝的「鏡廳」、裝飾著鍍金粉飾灰泥以四千根蠟燭點燃的「大廳」、被當成謁見廳的「藍色中國廳」、裝飾著美麗黑金雙色亮漆嵌板的「漆廳」、高掛奧地利軍隊出兵義大利織毯畫的「拿破崙廳」、耗資百萬裝飾成為熊布朗宮最貴廳房的「百萬之廳」，以及瑪莉亞、法蘭茲·約瑟夫一世(Franz Joseph I)等人的寢宮。

　　大廳是宮殿內最豪華絢爛的處所。壁面上裝飾著洛可可風格的塗金及純白色灰泥，天井則繪有三幅巨大彩色畫像，皆出自義大利畫家Gregorio Guglielmi之手，中間的畫作描繪泰瑞莎及法蘭茲·約瑟夫一世，周邊圍繞著對其歌功頌德的圖畫。

　　大廳過去主要作為接待賓客以及舞廳、宴會之用，近代亦不時用於演奏會與接待貴賓，1961年美國總統甘迺迪(John F. Kennedy)與蘇聯最高領導人赫魯雪夫(Nikita

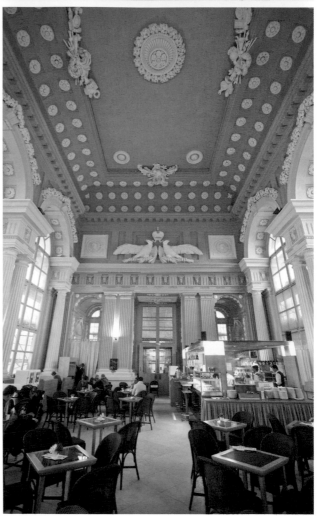

Khrushchev)就曾在此會面。

　　三間相連的羅莎房，名稱來自藝術家Joseph Rosa，牆上精緻細膩的風景畫皆出自他手，其中也有哈布斯堡王朝發源地「鷹堡」(Habichtsburg)的繪畫以及泰瑞莎肖像畫。在大羅莎房中掛有Joseph Rosa繪製的法蘭茲‧約瑟夫一世肖像畫，身旁桌上擺放的物品反映出他對藝術、歷史與自然科學的濃厚興趣。

　　在19世紀作為餐廳之用的駿馬房，房內擺置著晚宴餐具的桌子稱為將軍桌(Marshal's Table)，為軍隊高級統領及官員等人用餐的地方。牆上掛飾著多幅馬畫，這些皆來自法蘭茲‧約瑟夫一世第二任妻子Wilhelmine Amalia的時期，駿馬房也因此得名。

　　宮殿後方的庭園佔地1.7平方公里，林蔭道和花壇切割出對稱的幾何圖案，位於正中央的海神噴泉充滿磅礴氣勢，由此登上後方山丘，可以抵達猶如希臘神殿的Gloriette樓閣，新古典主義的立面裝飾著象徵哈布斯堡皇帝的鷹，這裡擁有欣賞熊布朗宮和維也納市區的極佳角度。此外，花園中還有一座法蘭茲‧約瑟夫一世時期全世界最大的溫室。

## 樓閣Gloriette

　　這座閣樓因規模為全球最大而知名，1775年依Johann Ferdinand Hetzendorf von Hohenberg的設計所打造，建造之時，泰瑞莎要求要做出讚頌哈布斯堡權力及正義戰爭的建築，並下令使用Schloss Neugebäude城堡廢墟的石頭為建材。而後成為法蘭茲‧約瑟夫一世的用餐處兼舞廳，在第二次世界大戰時遭受嚴重損毀，於1947年及1995年經兩度大幅修建。現在頂層有觀景台可俯瞰維也納，裡面則設有樓閣咖啡廳(Café Gloriette)。由於法蘭茲‧約瑟夫一世經常在此用早餐，Café Gloriette特地推出「西西自助早餐」(Sisi Buffet Breakfast)。

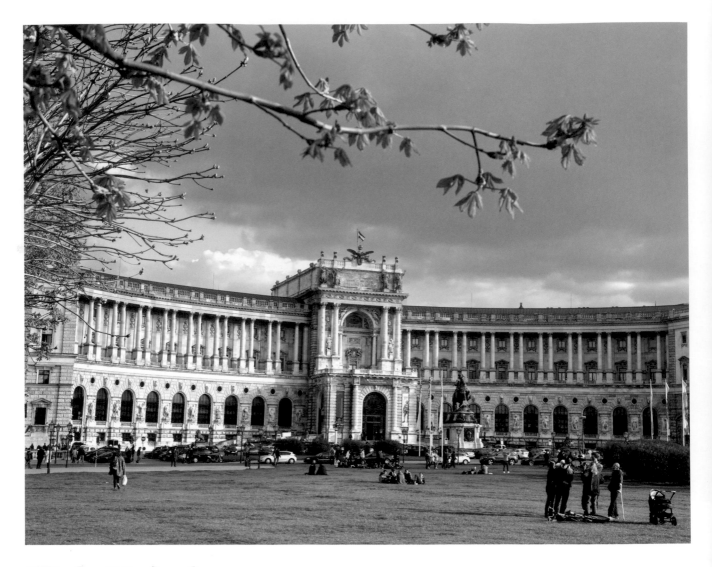

# 霍夫堡皇宮Hofburg Palace

⌂ | 奧地利維也納Michaelerkuppel　⊕ | www.hofburg-wien.at

霍夫堡是哈布斯堡王朝的統治核心，曾是撼動歐陸的文化政經焦點。皇宮約有18棟建築物，超過19個中庭、花園，包含2500間以上的房間。由於每位統治者都進行過擴建，因此皇宮的結構也反映出7個世紀以來的建築風格演變。皇宮大致可分為舊王宮、新王宮、阿爾貝蒂納宮、瑞士宮(Schweizerhof)、英雄廣場等：瑞士宮、宰相宮、亞梅麗亞宮等屬於舊王宮，裡面設置了西西博物館、皇帝寢宮、銀器館、西班牙馬術學校等；新王宮裡面則坐落著國立圖書館和5間博物館。至於宮廷花園(Burggarten)位於阿爾貝蒂納宮西側、新王宮的南側，如今為維也納市民假日最佳的休閒場所。

### 聖米歇爾廣場Michaelerplatz

位居皇宮北側，廣場上最耀眼的當屬聖米歇爾門(Michaelertrakt)，右側的雕像象徵奧地利軍隊、左側象徵奧地利海軍軍力，分別由Edmund von Hellmer與Rudolf Weyr所設計。與其對望的是維也納第一棟現代化建築Looshaus。

## 皇帝寢宮與西西博物館Kaiserappartements & Sisi Museum

1723年由巴洛克著名建築師所建的宰相宮,二樓變成皇帝寢宮,比鄰一旁的亞梅麗宮則是伊麗莎白皇后(即西西公主)的寢宮。此二宮殿開放其中21間房間,分為皇帝寢宮、西西博物館(位於亞梅麗宮)和銀器館(Hoftafel-und Silberkammer)。最受歡迎的西西博物館,可看到大理石的小聖壇、路易十四的傢俱、名畫作品及西西的畫像,投射出其內心世界,反映出她真實的樣貌。

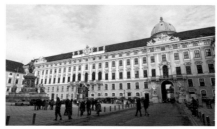 

## 瑞士人大門 Schweizertor

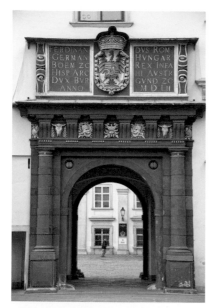

這座紅底藍橫紋的門是舊王宮的正門,建於1522年,門上方是金色的哈布斯堡雙鷹家徽。取名「瑞士人大門」係因中世紀時,王宮喜歡剽悍又忠誠的瑞士人把守城門,哈布斯堡王朝當然也不例外。

## 新王宮Neue Burg

新文藝復興式的新王宮,內部有國家大廳(State Hall)、文學博物館(Literature Museum)、地球博物館(Globe Museum)、紙莎草博物館(Papyrus Museum)和世界語博物館(Esperanto Museum)等 5間博物館。國家圖書館(Nationalbibliothek)也位在新王宮裡,藏書高達230萬冊,包括近四萬份的手稿及許多音樂家親筆填寫的樂譜。

## 阿爾貝蒂納宮 Albertina

收藏品包括6.5萬幅畫、3.5萬冊藏書、約1百萬本印刷品、前奧匈帝國圖書館的版畫,以及魯道夫二世收購的雕刻與畫作。著名藏品如杜勒的《野兔》、魯本斯的素描肖像,及克林姆於1913年創作的《少女》、《水蛇》等鉛筆素描。

## 英雄廣場Heldenplatz

從環城大道進去,首先會看到氣派非凡的英雄廣場,騎馬聳立於皇宮前的雕像,是17世紀時擊潰土耳其的英雄歐根親王,對面那位則是拿破崙戰爭時的奧軍主將卡爾大公爵。

## 宮廷花園 Burggarten

昔日是皇室漫步的花園,如今為市民假日最佳的休閒場所,花園中還有一座莫札特的雕像,前方的花壇以色彩繽紛的花朵妝點著音符的記號。

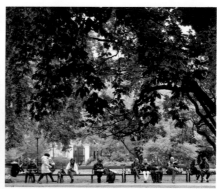

歐美及基督文明建築藝術及擴展 ◆ 宮殿與園林建築

197

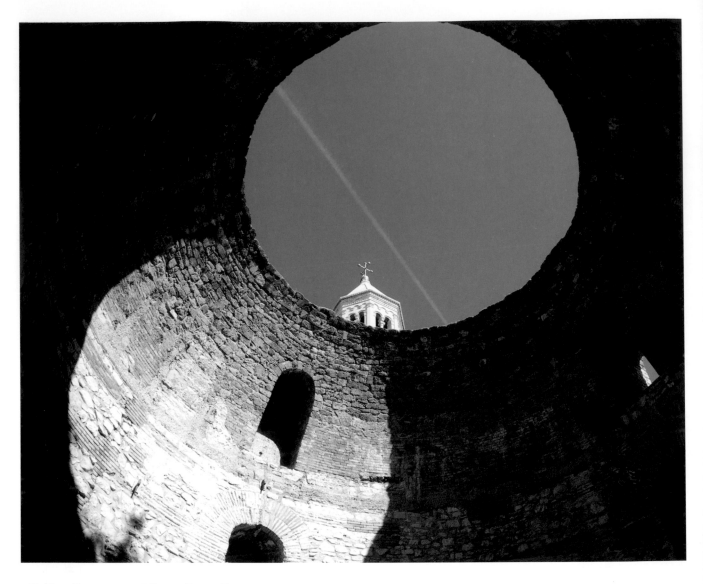

# 戴克里先皇宮Diocletian Palace

🏠 | 克羅埃西亞斯普利特(Split)港灣邊

　　戴克里先皇宮、普列提維切湖國家公園、杜布羅夫尼克老城於1979年一起成為克羅埃西亞的第一批世界遺產，這也是克羅埃西亞境內最重要的羅馬時代遺跡。

　　羅馬皇帝戴克里先出生於達爾馬齊亞貧寒之家，行伍出身，西元284-305年出任羅馬皇帝，是3世紀時最偉大的軍人皇帝。他遜位前，在出生地附近(即今天的Split)打造了退位後使用的皇宮。

　　皇宮以布拉曲(Bra )產的光澤白石建造，耗時10年，動用2000位奴隸，更不惜耗資進口義大利和希臘的大理石，整座皇宮東西寬215公尺、南北長181公尺、城牆高26公尺，總面積31,000平方公尺，四個角落各有高塔，四面城門裡有四座小塔，都兼具防禦守衛功能。

　　四座城門以街道相連，把皇宮分成幾大區塊，銀門、鐵門以南是皇室居住和進行宗教儀式的地方，北邊是士兵、僕役居所及工廠、商店所在；金門、銅門以東是皇帝陵寢，西邊則有神殿。

　　戴克里先死後，皇宮變成行政中心及官員住所。經過數個世紀的變遷，拜占庭、威尼斯、奧匈帝國接連統治，皇宮城牆裡的原始建築幸而未被居民破壞。今天歷史遺跡、神殿、陵墓、教堂、民居、商店共聚城牆內迷宮般的街道裡，乍看雖雜亂，卻有自己的發展邏輯，錯落有致。

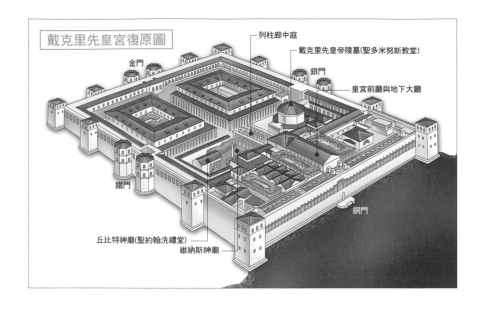

戴克里先皇宮復原圖

列柱廊中庭
戴克里先皇帝陵墓(聖多米努斯教堂)
金門
銀門
皇宮前廳與地下大廳
鐵門
銅門
丘比特神廟(聖約翰洗禮堂)
維納斯神廟

## 教皇寧斯基雕像Grgur Ninski

　　寧斯基(Ninski)是克羅埃西亞10世紀時的主教，他勇於向羅馬教皇挑戰，爭取以斯拉夫語及文字進行宗教彌撒，而不使用拉丁語。

　　能讓寧斯基再度「復活」的，就是偉大的雕塑家伊凡‧梅什托維契(Ivan Meštrović)，這尊雕像也許不是他最好的作品(1929所作)，卻是最知名的一座，1957年被豎立在這個位置之後，已經成為斯普利特的象徵標誌之一。注意看他被擦得金光閃閃的左腳大拇指，凡經過的遊客都上前撫摸一番，據說會帶來好運，還有，保證以後可以重遊斯普利特。

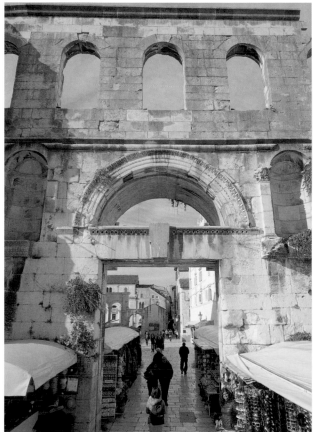

## 金、銀、銅、鐵門
## Zlatna Vrata、Srebrna Vrata、Bron ana Vrata、Željezna Vrata

　　皇宮的北、東、南、西各有四座防禦城門，分別命名為金、銀、銅、鐵門。北邊的金門是皇宮主要入口，通往另一座羅馬城市Salona；南邊的銅門面向大海，船隻靠岸後，可以由銅門直接進入皇宮。東邊的銀門仿造自金門，西邊的鐵門是目前保存最完好的一座城門。

　　如今，金門之外，是最著名的教皇寧斯基雕像；銀門之外，是整排的紀念手工藝品攤商和露天市集；銅門之外，是寬闊筆直的濱海散步大道；從鐵門的外側望去，除了左手邊那座可以顯示24小時、造型別緻的鐘樓外，不妨注意右手邊壁龕裡的聖安東尼雕像，這尊守護神的左腳露出一個人臉，那是調皮的雕刻師要後人不要忘了這雕像是他的傑作。

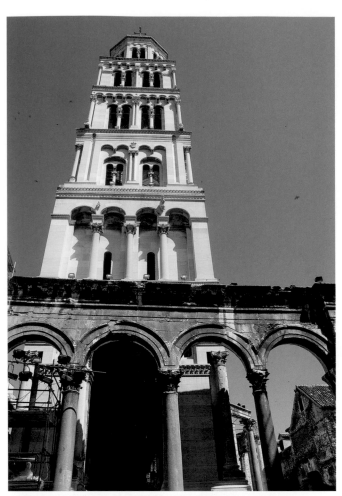

## 聖多米努斯大教堂Katedrala Svetog Duje

教堂所在的位置就是戴克里先皇帝的陵寢，7世紀時，皇帝石棺及遺體被移走，當時的斯普利特主教把它改為天主教堂，直到仿羅馬式的鐘樓豎立起來之前，陵寢建築的外觀都沒變過。

陵寢呈八角形，環繞著24根圓柱，圓頂下環繞著兩列科林斯式圓柱，檐壁的帶狀裝飾雕著戴克里先皇帝和皇后，這就是今天教堂的基本雛形。教堂經過十多個世紀不斷修建，大部分出自名家之手。最值得欣賞的包括大門、左右祭壇、中間的主祭壇、合唱席、講道壇。

13世紀的兩扇木雕大門上雕刻了左、右各14幅「耶穌的一生」圖畫，屬於仿羅馬風格的微型畫；右手邊的祭壇是波尼諾(Bonino da Miliano，曾參與創作旭本尼克大教堂哥德式大門的雕像)於1427年的作品；左手邊祭壇的聖斯達西(Sveti Staš)和「被鞭打的基督」(Flagellation of Christ)浮雕，則是打造旭本尼克大教堂的建築大師尤拉·達爾馬齊亞(Juraj Dalmatinac)於1448年的傑作，被認為是當時達爾馬齊亞地區最好的雕刻作品之一。

合唱席的仿羅馬風格座椅從13世紀保留至今，也是達爾馬齊亞地區年代最久遠的合唱席座椅；穿過主祭壇，依照指示來到「寶物室」，裡面收藏了聖骨盒、聖袍、聖畫像、手寫稿以及格拉哥里(Glagolitic)文字書寫的歷史文件。

當然還不能錯過高聳的仿羅馬式鐘塔，它不僅是斯普利特的地標，攀登183層階梯到最高點，57公尺的高度能眺望整座斯普利特城及海港。鐘塔基座的鎮守大門的兩頭石獅子，以及西元前1500年以黑色花崗岩雕刻的埃及獅身人面像，都特別吸引眾人目光。

自鐘塔迴旋而下，從教堂右側進入一座地窖(Crypt)，這裡是戴克里先皇帝陵寢的基座，後來基督徒更改為一座小禮拜堂。教堂南邊還有一些羅馬建築遺跡，例如羅馬浴室、皇室餐廳等，但都是不完整的殘跡。

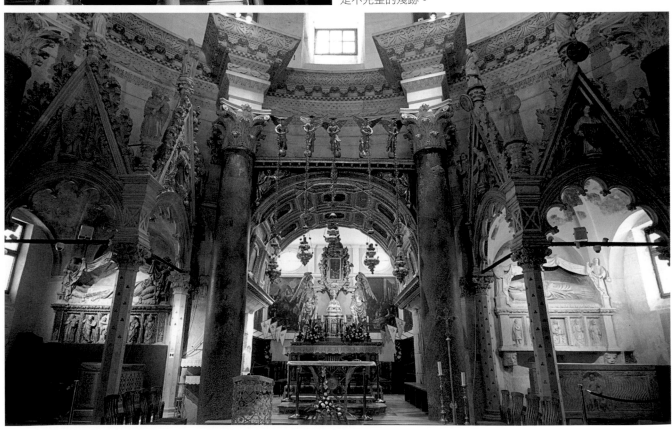

### 聖約翰洗禮堂(朱比特神廟)
### Svetog Ivan Krštitelj

從列柱廊中庭西側彎進一條小巷子，這個地方以前是皇宮做宗教儀式的區域，原本有朱比特(Temple of Jupiter)及維納斯與西芭莉(Temples of Venus and Cybele)兩座神殿，維納斯神殿已消失，目前盡頭處的聖約翰洗禮堂就是朱比特神殿，年代可以追溯到西元5世紀。門口處佇立一座從埃及運來的無頭獅身人面像，由黑色花崗岩雕成，當年蓋神殿的時候就安放在這裡守衛神殿大門，原本大門有許多根圓柱支撐的門廊，現在只剩一根圓柱還挺立著。

洗禮堂裡面有一座7世紀的大理石石棺，棺裡埋著斯普利特首任主教的遺骸；洗禮堂裡還有一尊什托維丘所雕的聖約翰雕像，二次世界大戰前才安放上去的。

### 地下大廳與皇宮前廳
### Podrumi Dioklecijanova
### Pala a & Vestibule

從列柱廊中庭順著樓梯往下走，或者從銅(南)門進來，就是地下大廳，現在所看到的建築似乎位於地下室，其實它是與港邊平行的地面樓，昏暗的室內擠滿販售紀念品的商家。銅門的左手邊是皇宮地下大廳的入口，需另外付費，儘管地下宮殿已空無一物，但屋室規劃、迴廊，幾乎與地面樓層一樣，今天所見的地宮，就是千年前地面屋舍內部空間的模樣。

如果從列柱廊中庭順著南面樓梯拾級而上，就是皇宮前廳入口，這是目前保存最完好的皇室居所，如今塌陷的穹頂，過去貼有彩色鑲嵌畫及灰泥壁畫。戴克里先自命為眾神之王朱比特在人間的兒子，因此每年會有四次祭神時間，他就站在這前廳的入口，望向列柱廊中庭，跪地祈神。注意地面層的四座壁龕曾經立著四座雕像，那是戴克里先退位後，掌管羅馬帝國四個行省的地方郡王。

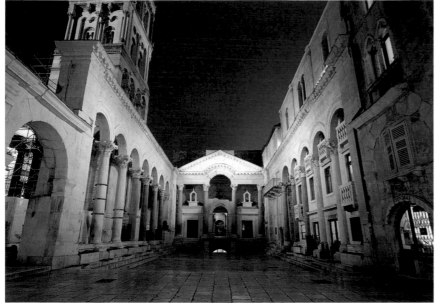

### 列柱廊中庭Peristyle

列柱廊中庭位於皇宮的正中央，它的東邊是皇帝陵寢，西邊是神殿，南面是皇室居住的地方。中庭長寬約35公尺、13公尺，基地比周圍低了3個階梯，長的一面各有六根花崗石圓柱，柱與柱之間串連著拱門與雕飾的檐壁，中庭南面就是進入皇室居所的入口。

今天這個列柱廊中庭東面是聖多米努斯教堂，西邊是哥德式與文藝復興式的建築，南面的建築立面有四根圓柱及三角山牆，裡面是兩座小禮拜堂。目前這裡已成了極佳的集會廣場、表演舞台、露天咖啡座，甚至在聖多米努斯教堂辦完婚禮，眾人也聚在此狂歡。

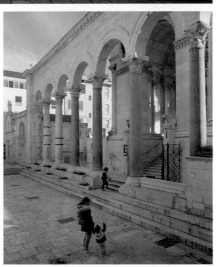

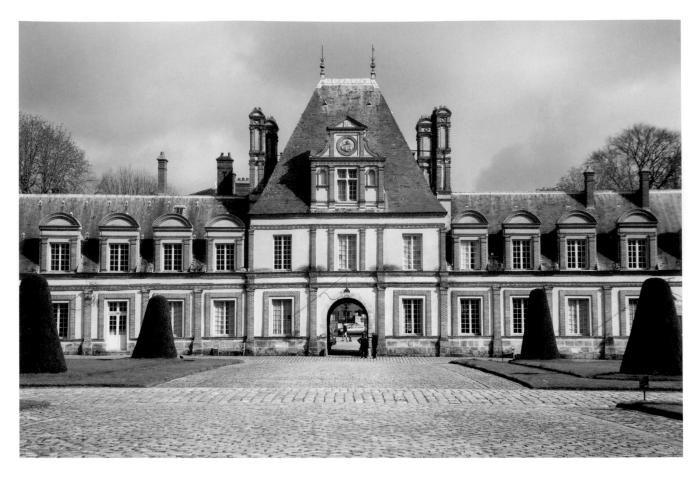

# 楓丹白露 Fontainebleau

🏠 ｜ 位於法國巴黎東南方　🌐 ｜ www.musee-chateau-fontainebleau.fr

　　楓丹白露(Fontainebleau)，名稱源自Fontaine Belle Eau，意謂著「美麗的泉水」。12世紀，法王路易六世(Louis VI)下令在此修建城堡和宮殿，做為避暑勝地，自此為歷代國王行宮、接待外賓，留有重要的皇室文物及建築風格，深具藝術遺產價值。

　　眾多國王中，以法蘭斯瓦一世(François I)的修建計畫最龐大，除了保留中世紀的城堡古塔，還增建了金門、舞會廳、長廊，並加入義大利式建築裝飾。這種結合文藝復興和法國傳統藝術的風格，在當時掀起一陣仿效浪潮，也就是所謂的「楓丹白露派」。

　　路易十四(Louis XIV)掌政後，每逢秋天便至楓丹白露狩獵，這項傳統延續到君主專制末期。17世紀，法國皇室搬移至凡爾賽宮，楓丹白露光采漸漸黯淡，甚至在法國大革命時，城堡的家具遭到變賣，整座宮殿宛如死城。直到1803年，經由拿破崙的重新布置，楓丹白露才又重現昔日光彩。

### 城堡1樓◆小殿建築Les Petits Apartments

　　位於楓丹白露宮的底層，小殿建築是1808年時拿破崙一世下令在舊有建築基礎上修建的寓所，包括國王的客廳、書房和臥室，以及皇后客廳和臥室等。

　　長74公尺、寬7公尺的鹿廊(La Galerie des Cerfs)，由路易‧布瓦松於1600年裝修。廊壁畫滿亨利四世時代的皇家建築和圍繞在城堡的森林景色，而青銅像全是以前點綴城堡外花園和庭園裡的裝飾品。

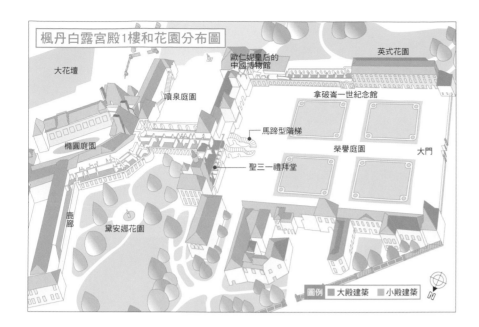

楓丹白露宮殿1樓和花園分布圖

大花壇　歐仁妮皇后的中國博物館　英式花園
噴泉庭園　拿破崙一世紀念館
橢圓庭園　馬蹄型階梯　榮譽庭園　大門
鹿廊　聖三一禮拜堂
黛安娜花園

圖例　■大殿建築　■小殿建築

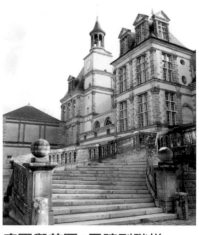

### 庭園與花園◆馬蹄型階梯
### L'Escalier en Fer-à-Cheval

　　拿破崙宣布退位時，就是在造型優美的馬蹄型階梯發表演講。階梯初建於1634年，階梯下的拱門可供馬車經過，極具巧思。不過原先的馬蹄型階梯已遭毀壞，現在看到的是由安德胡‧杜賽索所重建。

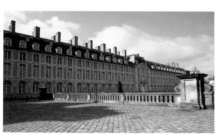

### 城堡1樓◆拿破崙一世紀念館
### Le Musée Napoléon Ier

　　坐落在路易十五側翼宮內，成立於1986年，內部收藏著拿破崙及其家庭成員於1804~1815年帝國時代保留的收藏品，包括有畫作、雕塑、室內陳設及藝術品、住過的房間、用過的武器及裝飾品等。

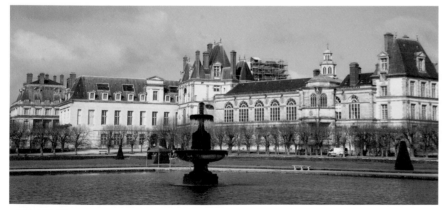

### 庭園與花園◆大花壇Le Grand Parterre

　　大花壇是路易十四御用建築師勒諾特(André le Nôtre)設計的法式庭園，後來亨利四世讓水利工程師和園藝師重新布置。今日的大花壇花綠草如茵，同時可觀賞舞會廳等。

### 庭園與花園◆噴泉庭園
### La Cour de la Fontaine

　　噴泉庭園真正的主角是廣大的鯉魚池(L'Etang aux Carpes)，它從16世紀起就是舉辦水上活動的場所，中央的亭子是休憩、觀賞表演和用膳之處。

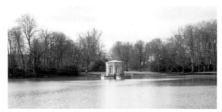

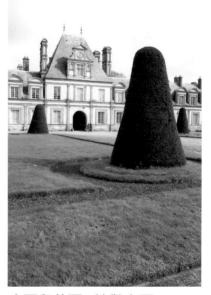

### 庭園與花園◆榮譽庭園
### La Cour d'Honneur

　　從裝飾著拿破崙徽章的「榮譽之門」的大柵欄門就進入榮譽庭園，原名為「白馬庭園」(Le Cour du Cheval Blanc)，1814年拿破崙宣布退位，在此與侍衛軍隊告別，這裡又有「訣別庭園」(Cour des Adieux)的別稱。廣場長152公尺、寬112公尺，中間有四塊矩型草坪，漫步其間，別有一種詩情畫意。

## 庭園與花園◆英式花園
## Le Jardin Anglais

　　前身是法蘭斯瓦一世時期建造的松樹園，一度遭到荒廢，拿破崙一世時任命建築師M.J. Hurtault，以英式花園的形式為它重新設計。

## 城堡2樓◆大殿建築◆盤子長廊La Galerie des Assiettes

　　長廊興建於1840年的路易－菲利浦時期，牆上128個楓丹白露歷史瓷盤鑲嵌於1839~1844年路易－菲利浦在位時期，主要描繪當時的歷史事件、楓丹白露及森林的景色，以及國王出國時的旅遊風光。

## 城堡2樓◆大殿建築◆侍衛廳
## La Salle des Gardes

　　這裡是國王的侍衛掌控大臣進入大殿建築的地方，所謂的「大殿建築」是國王和皇后的主要生活空間，這裡的家具是第二帝國時期的布置，具有強烈文藝復興風格的牆飾繪於1834~1836年間，飾以16~17世紀歷任國王的徽章、國王和皇后名字，以及戰役勝利日期。

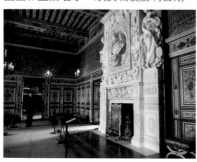

## 庭園與花園◆黛安娜花園
## Le Jardin de Diane

　　一座散布著花圃、噴泉和雕塑的花園，充滿著典雅的英式風情，花園名字出自於此處立有一尊黛安娜塑像，不過現在看到的是1813年由雕刻家普里厄以青銅製作的複製品。

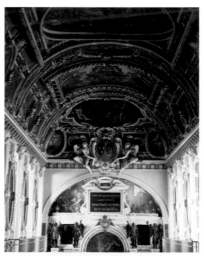

## 城堡2樓◆聖三一禮拜堂
## La Chapelle de la Trinité

　　現在看到的聖三一禮拜堂是1550年由亨利二世設計和保留下來的，主要的整修和裝飾工程則是在亨利四世和路易十三世時期完成，包括穹頂中央著名的《耶穌受難圖》壁畫。每當舉辦彌撒時，國王和皇后就會端坐於看台上，1725年時路易十五的婚禮、1810年時為未來的拿破崙三世受洗禮，以及1837年時路易－菲利浦(Louis-Philippe)長子的婚禮，都是在這裡舉行。

## 城堡2樓◆大殿建築◆
## 法蘭斯瓦一世長廊
## La Galerie François Ier

　　1494年法國占領義大利後，文藝復興的思想也傳入法國，法蘭斯瓦一世請來義大利藝術家和梭(Il Rosso)及法國雕塑家，完成內部的壁畫、仿大理石雕塑、細木護牆板等裝飾和設計。長廊長60公尺、寬和高各6公尺，下半部是以鍍金細木做成的護牆，上方的每個開間都裝飾著仿大理石雕塑和人文主義繪畫、葡萄裝飾圖案。

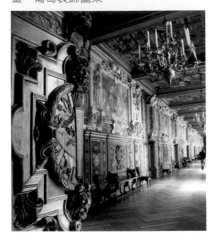

## 城堡2樓◆大殿建築◆舞會廳
## La Salle de Bal

　　舞會廳長30公尺、寬10公尺，在16世紀路易十三時期和後來的19世紀，都曾舉辦過許多盛大的節慶活動。舞會廳始建於法蘭斯瓦一世，他的兒子亨利二世(Henry II)接任後，改成具有平頂藻井的大廳，並以華麗的壁畫和油畫裝飾。舞會廳內有10扇大玻璃窗，下方護牆板的木條同樣漆以鍍金，上方和藻井的壁畫則以神話或狩獵題材為主，金碧輝煌。仔細觀賞，整體裝飾中大量採用國王名字起首字母和象徵國王的月牙徽標記所組成的圖案，常看到的還有字母C(凱瑟琳‧梅迪奇Catherine de Médicis)和字母D(國王的情人黛安娜Diane de Poitiers)。

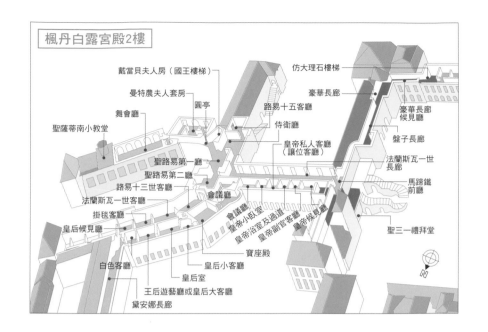

楓丹白露宮殿2樓

戴當貝夫人房（國王樓梯）
曼特農夫人套房
圓亭
舞會廳
聖薩蒂南小教堂
聖路易第一廳
聖路易第二廳
路易十三世客廳
法蘭斯瓦一世客廳
掛毯客廳
皇后候見廳
白色客廳
皇后室
皇后小客廳
王后遊藝廳或皇后大客廳
黛安娜長廊
仿大理石樓梯
豪華長廊
路易十五客廳
侍衛廳
皇帝私人客廳（讓位客廳）
豪華長廊候見廳
盤子長廊
法蘭斯瓦一世長廊
馬蹄鐵前廳
會議廳
拿破崙小臥室
皇帝浴室及過道
皇帝副官客廳
皇帝候見廳
寶座殿
聖三一禮拜堂

## 城堡2樓◆大殿建築◆皇后室
## La Chambre de l' Impératrice

　　自16世紀末到1870年，皇后均居於此，現今存留下來的擺設出自拿破崙妻子約瑟芬皇后(Joséphine de Beauharnais)的設計，最後一位使用它的主人，則是拿破崙三世的妻子歐仁妮皇后。

## 城堡2樓◆大殿建築◆黛安娜長廊 La Galerie de Diane

　　黛安娜長廊長80公尺、寬7公尺，於1600年由亨利四世所建，1858年被拿破崙三世改建成圖書館，並存放拿破崙一世及歷代皇室的藏書、字畫、手稿和骨董。

## 城堡2樓◆拿破崙一世內套房◆
## 皇帝私人客廳
## Le Salon de l' Abdication

　　這裡所有陳設為1808~1809年間的布置，又稱為「讓位廳」，因為拿破崙在1814年4月16日時，就是在這裡宣布讓位。

## 城堡2樓◆拿破崙一世內套房◆
## 皇帝小臥室
## La Chambre de Napoléon

　　雖為皇帝的辦公室，但拿破崙把它當成第二臥室，房間內鐵床頂飾帶有鍍金銅製的皇家標誌。根據拿破崙的秘書男爵凡的回憶錄中指出，拿破崙的日子多是在他的辦公室度過的，在這裡他才覺得像是在自己家，一切都歸他使用。

## 城堡2樓◆大殿建築◆寶座殿
## La Salle du Trône

　　原是國王的寢宮，1808年時被拿破崙改設為寶座殿，御座取代了床位，在週日舉行宣誓和引見儀式。在這裡可看到幾個朝代的裝飾，像是17世紀中葉的天花板中部牆裙和帶三角楣的門，以及1752~1754年間新增的細木護牆板和維爾白克雕塑等。壁爐上方的法王路易十三肖像，是路易十三聘請首席畫家香拜涅(Philippe de Champaigne)繪製的作品。

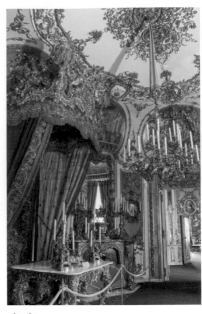

**寢室**

宮殿中最大的房間，藍天鵝絨床及108支蠟燭的水晶燈，看起來富麗堂皇。

**維納斯洞窟**

這座位於後方花園裡的人造鐘乳石洞窟，池中有艘華麗小船，池後畫作描繪唐懷瑟在維納斯懷中，整個布景重現了歌劇《唐懷瑟》的場景，國王就高坐在小船對面觀看華格納歌劇演出。

**魔法餐桌**

所謂「魔法餐桌」，就是僕人在1樓將餐點放到餐桌上，由特製機器升到2樓，地板自動合上，國王便可獨自用餐，不受任何人打擾。

# 林德霍夫宮 Schloß Linderhof

🏠 | 位於德國慕尼黑西南方約90公里　🌐 | www.linderhof.de

　　林德霍夫宮於1878年峻工，是唯一在路德維二世在世時完成並實際居住的宮殿。鏡廳是整個宮殿中最豪華的廳堂，廳中有數面鏡子，藉由鏡像反射，將視覺空間無限延伸。位於後方花園裡的維納斯洞窟使用了非常先進的技術，洞裡的電力由遠處的24個發電機所製造，是巴伐利亞最早使用的發電機之一；在舞台畫作後方是燃燒柴火之地，產生的熱氣再送至洞中，猶如現在的暖氣設備。

　　另一處值得參觀的是摩爾人亭，金黃色的圓頂相當吸睛，屋內正前方3隻上了彩釉的孔雀，內部裝潢色調搶眼，配上噴泉、煙霧及咖啡桌，讓人見識到國王獨具的美感天分。

# 赫蓮基姆湖宮
## Schloß Herrenchiemsee

 | 位於德國慕尼黑東南方約80公里處的男人島(Herreninsel)上
| www.herren-chiemsee.de

　　赫蓮基姆湖宮是路德維二世生前建造的最後一個、同時也是造價最高昂的宮殿，自1874年他參觀過凡爾賽宮後，便決定在男人島上興建德國的凡爾賽宮，而到宮殿唯一的方式是搭船，讓他更能遠離凡塵俗事。

　　路德維二世認為路易十四是君主政治的代表，因此這座宮殿對路德維二世來說，是一個君主體制的紀念碑。1885年的秋天，國王在此曾經住過9天，在他離奇溺斃之後，整個工程也跟著停止，宮中仍清楚可見未完成的部分，彷彿一切仍停留在國王去世那年。

### 國王寢室
　　國王的居住所，主寢室比凡爾賽宮還要奢豪。最著名的裝飾就是描繪路易十四固定在早晨及傍晚舉行的謁見儀式。可惜的是，這華麗的房間，路德維二世沒使用過。

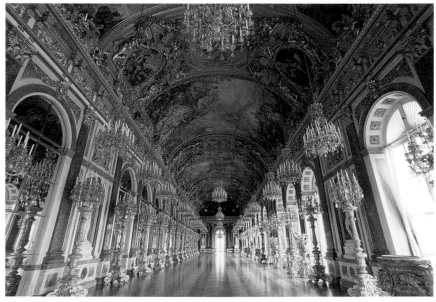

### 階梯廳堂
　　此處是依凡爾賽宮著名的使節樓梯而建，牆上彩色大理石柱及白色的人像雕刻，配上水晶吊燈，非常富麗堂皇。

### 鏡廳
　　複製了凡爾賽宮的鏡廳，同樣有著17扇窗，鏡廳吊燈共需2,000支蠟燭，光是點亮蠟燭就需耗費45分鐘，經鏡子反射，可以想像何等耀眼。

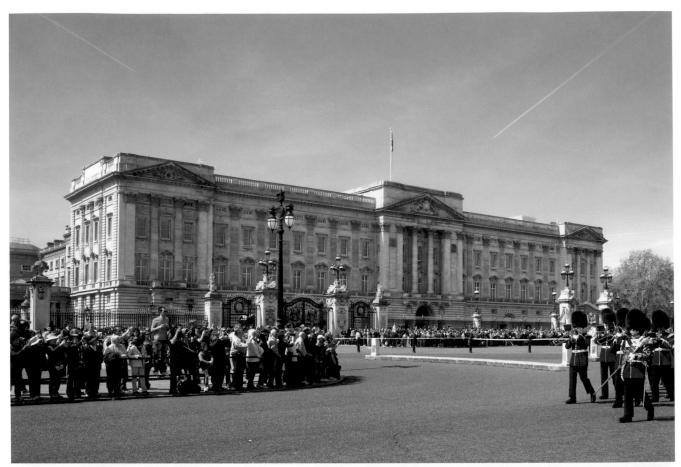

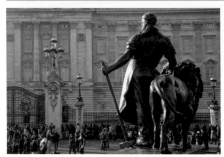  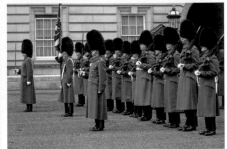

# 白金漢宮Buckingham Palace

⌂ │ 英國倫敦市中心　🌐 │ www.royalcollection.org.uk

　　想知道英國女王是不是正在白金漢宮中？很簡單，只要抬頭看看皇宮正門上方，若懸掛著皇室旗幟，表示女王正在裡面，如果沒有的話，代表女王外出。

　　建於1703年，前身為白金漢屋(Buckingham House)的白金漢宮，是白金漢公爵的私人宅邸。1837年維多利亞女王遷居於此，自此白金漢宮就成為英國皇室的居所，集合辦公與居家功能。居住在內的王室成員為伊利莎白女王與其夫婿愛丁堡公爵，以及50名左右的王室職員。

　　白金漢宮原不對外開放，1992年溫莎古堡發生祝融之災後，白金漢宮敞開大門，想藉由門票收入來整修溫莎城堡，城堡完成修復後，在每年8~9月女王造訪蘇格蘭之際，白金漢宮仍會對外開放19間國事廳(The State Rooms)、女王藝廊( The Queen's Gallery)、皇家馬廄(The Royal Mews)和花園(Garden Highlights Tour)，並預約專門導覽(Exclusive Guided Tour)，門票一票難求，最好先用電話或至網站申請預約。

## 女王藝廊The Queen's Gallery

位在白金漢宮的南隅，展出罕見的皇室收藏(The Royal Collection)。皇室收藏主要起源自查理一世(Charles I)，他買下了拉斐爾、堤香、卡拉瓦喬等多位大師的作品，為皇室收藏紮下深厚的根基，後來喬治三世(George III)發掘了大量威尼斯、文藝復興和巴洛克風格的畫作，再加上喬治四世以及維多利亞女王的收藏，使得今日的皇家收藏多如繁星。

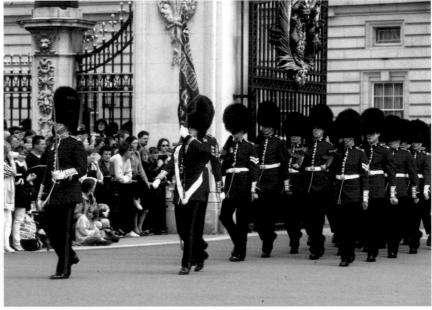

## 衛兵交接儀式 Changing of the Guard

上午11:30舉行的衛兵交接儀式是旅遊倫敦的重頭戲。頭戴黑色氈帽、身穿深紅亮黑制服的白金漢宮禁衛軍(Queen's Guard)，已成為英國的傳統象徵之一。建議及早抵達搶個好位置觀禮，或是到林蔭大道(The Mall)上的聖詹姆士宮(St. James's Palace)等待準備出發的隊伍。

# 漢普頓宮 Hampton Court Palace

🏠 | 英國倫敦西南方郊區Surrey郡East Molesey　🌐 | www.hrp.org.uk/HamptonCourtPalace

距離大倫敦地區大約20公里處的漢普頓宮，原本是亨利八世的寵臣沃爾西主教(Cardinal Wolsey)的府邸，這位曾權傾一時的教士兼政治人物，於1514年時取得了這片土地，並將昔日封建領主的宅邸加以擴建，勾勒出今日漢普頓宮的初步規模。

沃爾西主教在此接見外國要人，並把它當成娛樂亨利八世的地方，為了接待國王，沃爾西興建了中庭及欣賞花園和織毯畫的畫廊，然而，因未說服教宗廢除亨利八世和首任妻子亞拉岡的凱薩琳皇后的婚姻，沃爾西成了亨利八世的眼中釘，並於1529年時被迫離開漢普頓宮，從此這座宮殿成為亨利八世的財產，並賦予了他和第二位皇后安·博林(Ann Boleyn)的特色。

為了和法國的凡爾賽宮比美，威廉三世(William III)展開了龐大的擴建計畫，至1694年落成，粉紅色的磚塊和對稱的格局，形成今日結合都鐸和巴洛克式雙重風格的建築。

漢普頓宮從18世紀就無皇室居住於此，也因此完整保留亨利八世和威廉三世時的樣貌。

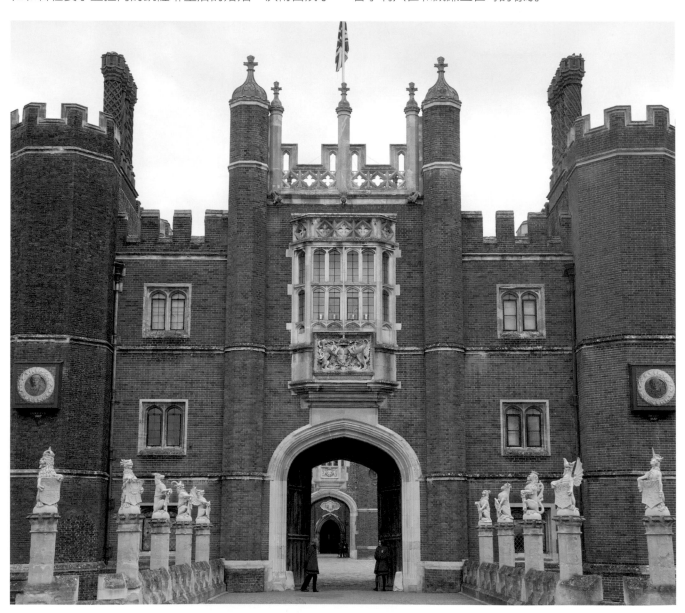

## 亨利八世套房Henry VIII's Apartments

16世紀時，漢普頓宮既是座宮殿，同時也是一處結合劇院的娛樂場所，因此1530年代亨利八世興建大廳(Great Hall)時，便是為了這個目的。高達18公尺的大廳，是漢普頓宮中面積最大的廳房，平日被當成宮殿中較低階層侍從的餐廳，每天有600人分成兩批在此用餐，每當遇到特殊活動時，牆上的掛毯畫便被捲到牆上，大量的燭台成串串起高掛於天花板上，讓這處餐廳搖身一變成為宮殿中舉辦舞蹈和戲劇表演的奇幻舞台。

皇室禮拜堂(Royal Chapel)是漢普頓宮中唯一仍實際使用的空間，美麗的藍色頂棚點綴著金色的繁星，富麗堂皇得幾乎讓人睜不開眼睛。沃爾西主教興建了它，亨利八世替它增添了美麗的拱頂，後來安女王(Queen Anne)在1700年代初再將它重新布置成今日的面貌。在禮拜堂的後方，有一座包廂般的建築，是昔日皇室參與禮拜的地方，都鐸王朝的國王與皇后可以直接從他們的套房通往此處，只不過過去這裡的面積要比今日來得寬敞許多。

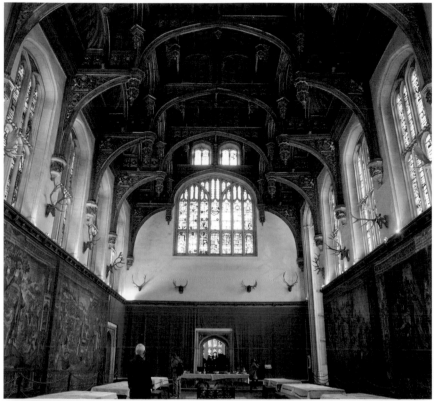

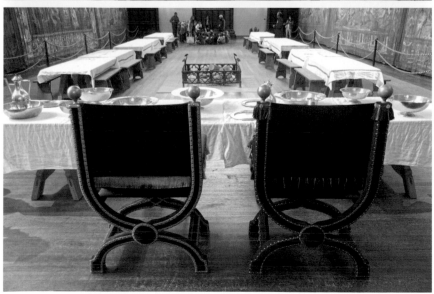

## 亨利八世廚房
## Henry VIII's Kitchen

今日的大廚房(Great Kitchen)被區分為3個空間，最初它共有6座火爐，全都用來燒烤新鮮的肉類，尤其是牛肉，在最後的那間房裡依舊可以看見昔日熊熊燃燒的烈火。後來隨著烹飪技術的發展，大廚房中也逐漸增加了炭火爐和烤麵包灶等設施。在大廚房的附屬建築中，有一座收藏大量葡萄酒、啤酒和麥芽酒精飲料的酒窖(Wine Cellar)，每當用餐時，服務人員就會在此將酒裝瓶，並且直接上桌。

## 威廉三世套房
## William III's Apartments

　　為了讓來訪者留下深刻的印象，威廉三世聘請義大利畫家Antonio Verrio為它的階梯作畫，壁畫描繪亞歷山大大帝和凱薩之間的競爭，一般認為威廉三世將自己比擬為這場戰爭中的勝利者亞歷山大大帝。

　　大臥室(The Great Bed Chamber)是整座宮殿中最奢華的房間，同時也是威廉三世的聖域，過去除了機要大臣或是老朝臣外，其他人一律不准進入。國王可能會在此一邊更衣，一邊和這些權貴商討政務。

　　另有一間私人會場(The Privy Chamber)，是威廉三世的私人謁見場所，主要用來接見大使，華麗的燭台和鏡子在燭光的點綴下，給人目眩神迷的感受。裡頭裝飾著兩幅亨利八世收藏的掛毯畫，場景來自於亞伯拉罕的故事。

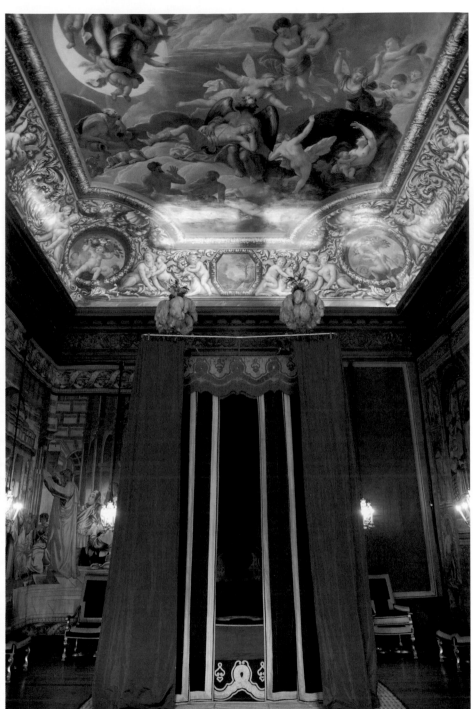

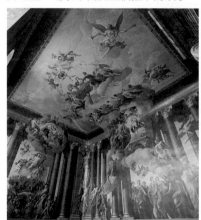

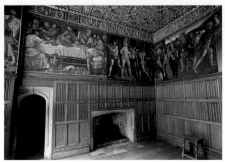

## 瑪莉二世套房
## Mary II's Apartments

　　儘管威廉三世替皇后階梯(Queen's Staircase)鋪上了大理石樓梯，並裝飾了鑄鐵扶手，不過它今日的樣貌，是1734年時卡洛琳皇后(Queen Caroline)委託建築師William Kent，替蒼白的牆壁重新裝飾後的模樣，Kent引用羅馬神話的靈感，將卡洛琳皇后比擬成不列顛女神，藉此向她致意。

## 喬治王朝私人套房Georgian Private Apartments

沃爾西密室(Wolsey Closet) 裝飾著大量色彩繽紛的壁畫，主題描繪基督受難的相關故事，是少數保存下來的都鐸時期房間。天花板上的雕刻出自亨利八世任內，而在壁畫和天花板之間的飾帶上，可以看見沃爾西主教的拉丁名言：「上帝是我的最高審判者」(Dominus michi adjutor)。

威廉三世將草圖畫廊(Cartoon Gallery)當成私人空間使用，不過最後卻成為一處展示拉斐爾繪畫草圖的畫廊，這些作品是這位文藝復興大師創作《使徒行傳》(Acts of the Apostles)的草圖，由查理一世買下，不過如今展出的是1697時的複製品，原件收藏於維多利亞與亞伯特博物館中。

位於瑪莉二世套房後方的3間皇后私人套房(Queen's Private Apartments)，1737年時曾為早逝的卡洛琳皇后所使用，私人會客室(Private Drawing Room)是皇后喝茶和打牌的社交場所，轉角壁櫃上擺設著中國和日本瓷器。私人臥室(Private Bedchamber)主要被當成儀式廳使用，國王和皇后過夜是睡在皇后的床上，此臥室的房門附有鎖頭確保國王和皇后隱私。

緊鄰臥室的是皇后的更衣室和浴室(Dressing Room & Bathroom)，後方的大理石台為冷水池，浴缸以木頭為材質，據說卡洛琳皇后非常喜歡洗澡，前方更衣室中展示的鍍銀梳妝用具非常奢華，通常是新娘的傳家寶。

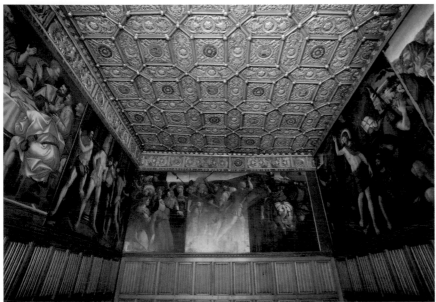

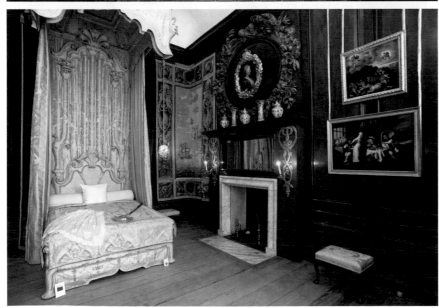

## 中庭Courts

名稱來自法文「Basse」的下中庭(Base Court)，昔日兩旁建築林立著賓客的房間)，廣場一側有一座昔日亨利八世紅酒噴泉的複製品。

過了安‧博林門(Ann Boleyn' Gatehouse)後就是時鐘中庭(Clock Court)，因為建築上方極其繁複的占星鐘而得名，該占星鐘可能出自巴伐利亞籍的皇室鐘錶師Nicolaus Kratzer的設計，上方除了標示時間、日期、日月之外，還顯示著漲潮時間，以方便渡河者使用。在占星鐘的下方還可以看見沃爾西主教以鐵打造的家族徽章。

位於最裡面的噴泉中庭(Fountain Court)，屬於國王和皇后的活動場所，四周分別包圍著國王和皇后的套房。由於威廉三世希望被視為現代版的海克力士(Hercules)，於是在噴泉中庭迴廊的每道拱門上裝飾著這位神話人物的頭像，並且在上層的圓形窗四周，雕飾著他披掛身上的獅皮象徵。

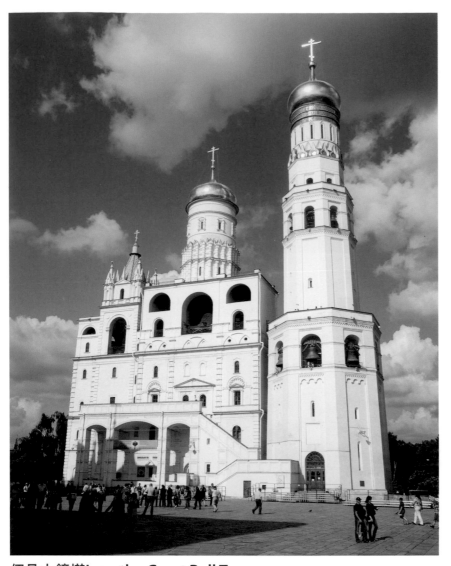

### 伊凡大鐘塔Ivan the Great Bell Tower

　　伊凡大鐘塔其實是由兩個部分組成，其中高81公尺的鐘塔由義大利建築師設計，於1505年開始起建，由於所在地原有一座木造教堂供奉聖伊凡，因此命名伊凡大鐘塔。登上鐘塔頂端，周圍景況一目了然，因此也作為防衛性的觀測塔。遺憾的是，號稱全球最大的沙皇鐘還未架上鐘塔就損壞了，擺落在一旁供人遙想當年。

　　一旁4層高建築為聖母領報鐘樓，比鐘塔晚30年起建，建築中央安有64噸重的聖母領報大鐘，每逢沙皇去世時會敲3下以示哀悼。

　　這座鐘塔結構非常結實，1812年拿破崙佔領莫斯科失敗，退兵前曾下令將鐘塔摧毀，但周圍建築應聲倒下，鐘塔仍屹立不搖。

### 沙皇鐘Tsar Bell

　　1730年安娜女皇下令鑄造全球最大的鐘，原料採用1701年大火中損毀的舊鐘碎片，花了5年時間鑄成一個直徑6.6公尺、高6.14公尺、重量超過200噸的大鐘，然而在為鐘表層做修飾的過程中，克里姆林發生大火，冷水澆在炙熱的鐘上，因冷熱不均衡導致大鐘破裂，重達11.5噸的碎塊就擺在一旁展示。

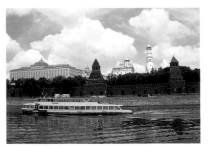

### 克里姆林大宮殿 Great Kremlin Palace

　　從莫斯科河對岸眺望克里姆林是最美的角度，最吸引人目光的就屬黃白相間牆面的克里姆林大宮殿，這是1837年沙皇尼可拉一世下令建造，花了12年，只為了讓居住在首都聖彼得堡的皇室家族，在莫斯科有個住處，事實上，過去皇室很少光臨，而現在則作為接待外賓用。

### 多稜宮Palace of the Facets

　　多稜宮的名稱來自東面牆上有許多稜形刻飾，這座宮殿是克里姆林最古老的石造宮殿，由沙皇伊凡三世請來義大利建築師興建。宮內最壯觀的是佈滿壁畫的宴會廳，沙皇登基典禮時，由南側的紅色大階梯步下，走向舉行儀式的聖母升天大教堂，可惜原建築在1930年被史達林毀壞，現在所見是1994年重建的建築。

## 聖母領報大教堂Annunciation Cathedral

　　原屬莫斯科公國大公及沙皇家族的私人教堂，與宮殿相連，不對外開放，僅供皇族家屬在此舉行彌撒、婚禮及施洗等儀式。

　　建築形式原以中央的本堂為中心，四周環有走廊，在1547年火災後重建時增建一個側室，並在南側走廊外又增加一條窄廊，這是恐怖伊凡4度結婚時違反宗教律法，被禁止踏入教堂中，只好再加蓋一條走廊，從這裡遠觀儀式過程。

　　由於是皇家專屬教堂，規模雖不大，但裝潢、壁畫、聖像畫卻不同凡響，從一進門就被多彩的壁畫包圍，有不少是出自希臘籍畫師Pheofan(聖母升天大教堂壁畫大師Dionysius之子)及俄羅斯畫師Andrei Rublev之筆，而教堂所收集的14~16世紀聖像畫，許多都是克里姆林聖像畫學校的傑作。

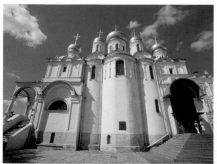

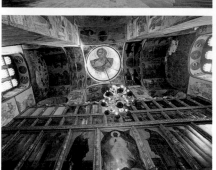

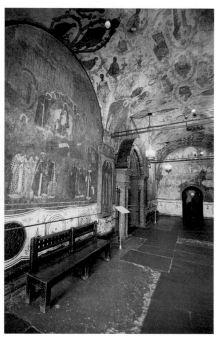

## 兵庫館與俄羅斯鑽石基金會展覽
## Armoury & Diamond Fund Exhibition

　　兵庫管建於1844~1851年，由康士坦丁‧唐所設計，館內收藏超過4000件寶藏，包括克里姆林皇家工匠打造的珠寶兵器，以及各國贈與沙皇的禮物，收藏品的歷史涵蓋4世紀～12世紀，而區域橫跨歐洲、俄羅斯及亞洲，是莫斯科典藏最豐富的一座博物館。

　　除了兵庫館的9個展廳之外，「俄羅斯鑽石基金會展覽」收藏沙皇及皇后的珍貴寶藏，年代可以回溯到1719年彼得大帝時，這些寶石包括凱瑟琳大帝情人奧爾洛夫(Grigory Orlov)所送的190克拉鑽石、鑲有4936顆鑽石的皇冠。

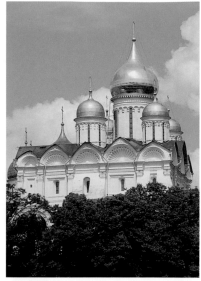

## 大天使教堂
## Archangel Cathedral

　　自1340年起，這裡就是埋葬莫斯科公爵及貴族們的基地，直到1505年，即將辭世的伊凡三世下令建造大天使教堂，請來威尼斯的建築師設計施工，費時3年完工。前來的遊客，大多是為了一睹恐怖伊凡的棺木，另在前排柱子的左側，有座裝飾華麗的棺木，這是恐怖伊凡盛怒之下，失手殺死的親生兒子的棺木。從前，這裡是沙皇們祭祀祖先的聖地，重要的彌撒儀式都在這裡舉行，在1712年遷都聖彼得堡之後，沙皇就不再安葬於此。

　　教堂的壁畫主要是1652~1666年之間的作品，除了壁畫，正面聖像屏的規模及華麗是另一個吸引人的焦點，立體木雕的畫框及枝葉盤繞的造型鏤空雕刻並貼上金箔，比聖像畫本身還搶眼。

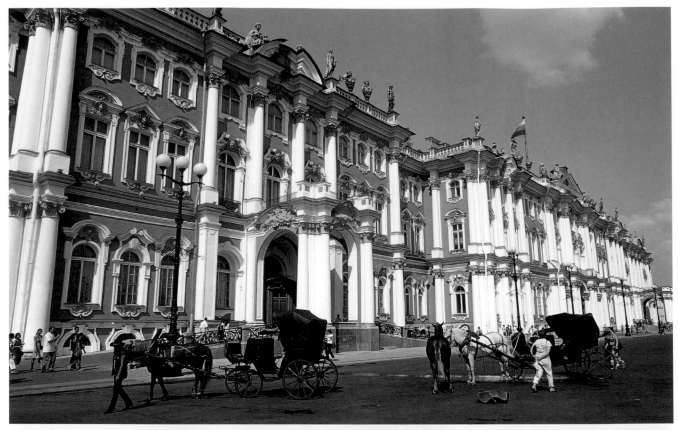

# 冬宮Winter Palace

⌂ │ 俄羅斯聖彼得堡Dvortsovaya pl　🌐 │ www.hermitagemuseum.org

　　冬宮博物館包含了五座不同時期興建的建築，分別是冬宮(1754年~1762年)、小漢彌頓宮(Small Hermitage，1765年~1765年)、大漢彌頓宮(Large Hermitage，1771年~1778年)、新漢彌頓宮(New Hermitage，19世紀初)、漢彌頓劇院(The Hermitage Theatre，1783年~1802年)，展示走廊加起來將近20公里長、展示品總計約有280萬件，而光是冬宮裡的房間及宮殿數量就超過1000間。

　　整個冬宮建築奠基於彼得大帝(Peter the Great)的女兒伊莉莎白女皇(Empress Elizabeth)執政的時期，她請到義大利建築師拉斯提里(Francesco Bartolommeo Rastrelli)、同時也是當時的宮廷建築總督來監督冬宮的建造，從1754年起建，歷經8年時間於1762年完成，成為俄羅斯巴洛克主義的代表作。

　　繼伊莉莎白女皇之後，建設冬宮的另一位人物為凱薩琳大帝，1764年，柏林富商戈茲克斯基(Gotzkowsky)贈給凱薩琳大帝225件歐洲名畫，凱薩琳大帝決定在冬宮旁邊建一座收藏庫(現在稱為小漢彌頓宮)放置名畫、珠寶、玉石雕刻、瓷器等，這就是冬宮博物館的起源。直到1852年、尼古拉一世(Nicholas I)在位期間將冬宮開放成為博物館。

### 亞特蘭提斯雕像

高達5公尺的巨型亞特蘭提斯雕像，是冬宮南側走廊最特別的裝飾，在革命之前，這裡原本是冬宮博物館的入口，現在入口改到北側，而成為婚禮拍照的熱門景點。

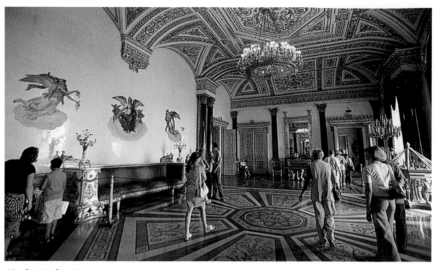

### 孔雀石廳The Malachite Room

孔雀石廳顧名思義，展示了許多綠色孔雀石製造的瓶子、燭臺等，甚至連房間內的柱子都是孔雀石雕刻成的。

### 白廳White Hall

冬宮2樓的白廳主要展示法國及英國藝術，大廳的裝潢，則展現洛可可風格，黃金吊燈與拼花地板非常吸引人。

### 約旦大階梯
### Jordan(Ambassador's)Staircase

約旦大階梯即入口的大階梯，這是在1837年冬宮發生大火之後唯一依照最初的設計重修而成的部分，建築完全保存巴洛克風格及色調，除此之外冬宮其他部分都失去原貌。

### 閣樓The Pavilion Hall

小漢彌頓宮2樓的閣樓是眾人注目的焦點，完全展現凱薩林大帝喜好富貴的品味，中央一座孔雀鐘由英國鐘錶師James Cox設計，值得細細品味。

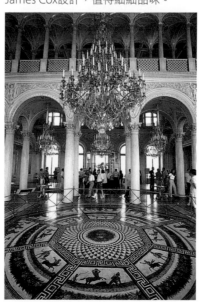

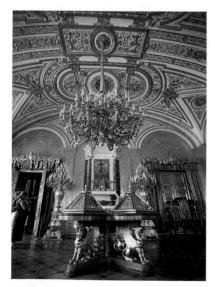

### 黃金會客室
### Gold Drawing Room

黃金會客室是冬宮最美的廳堂之一，室內裝潢在1870年代曾大肆整修，從牆壁到天花板都貼一層金箔，顯得十分耀眼華麗，現在廳內展示的是皇室收藏的珠寶。

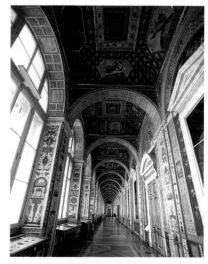

### 拉菲爾走廊
### The Raphael Loggias

凱薩琳大帝在1775年參觀過梵蒂岡的拉菲爾壁畫之後，派遣畫師前往當地臨摹複製經建築師Giacomo Quarenghi設計，將整座走廊都複製重現，工程浩大，直到1792年才全部完工。

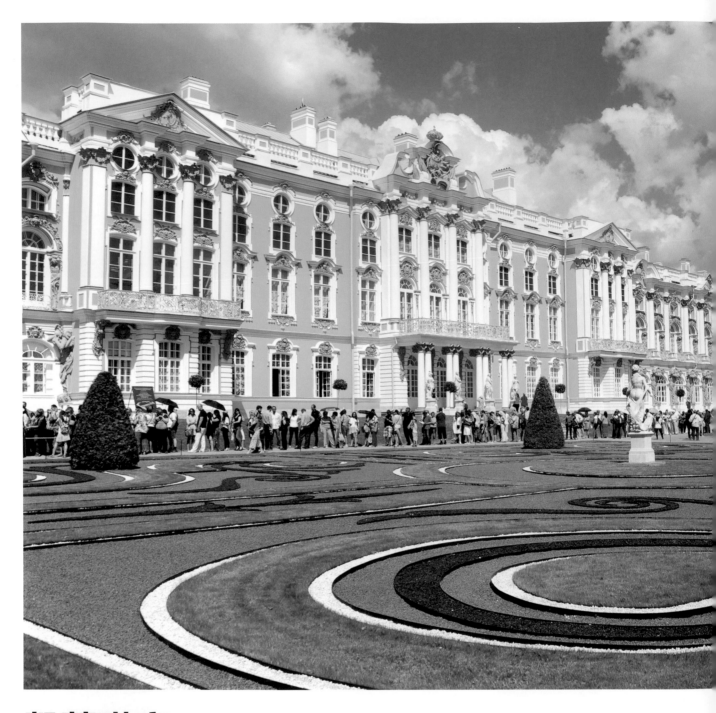

# 凱薩琳宮Tsarskoye Selo

🏠 | 俄羅斯聖彼得堡郊外Sadovaya ul 7　🌐 | eng.tzar.ru

　　凱薩琳宮是一個融合花園造景與宮殿建築的皇室度假勝地，整個風格設計都在俄羅斯兩位女皇統治的時代完成，非常不同於其他由男性沙皇所建設的景觀。

　　藍白相間、巴洛克式設計的凱薩琳宮當然是參觀焦點，另外，位於南側的大湖周圍森林環繞，環境幽靜，

還建有許多涼亭、橋樑等點綴其中，值得花上半天的時間漫步其中，體驗皇室成員度假的享受。

　　凱薩琳宮是在1744~1756年，由彼得大帝的女兒伊麗莎白女皇下令興建，當時這一帶全是茂密的森林，她動用數千民勞工及軍人才將林地開墾為花園，並建造了極

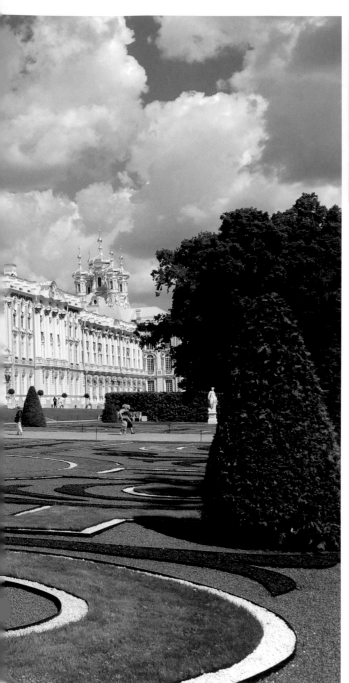

### 凱薩琳宮殿◆大廳
### Great Hall, Throne Room

寬敞的大廳是伊莉莎白女皇時代的傑作，由設計冬宮的義大利建築師拉斯提里(Francesco Bartolomeo Rastrelli)設計，天花板的壁畫「俄羅斯凱旋」為名師Giuseppe Valeriani所繪製，四壁的浮雕貼覆金箔，共用了100公斤的黃金，拼花地板採自珍稀木種，在在展現皇家氣勢。

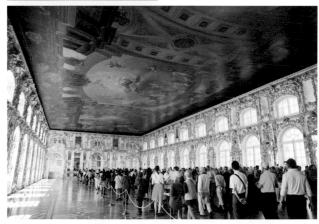

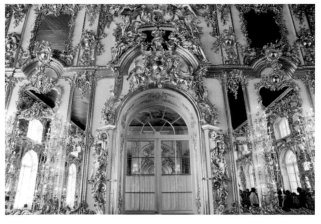

盡華麗繁複的巴洛克式宮殿，取名為「凱薩琳宮」，以紀念伊莉莎白女皇的母親，也就是彼得大帝第二任妻子凱薩琳一世。宮殿全長達360公尺，正面雕飾繁複，極盡華麗之能事。

1768年，凱薩琳二世(又名凱薩琳大帝、葉卡婕琳娜二世)即位後，繼而對沙皇村及凱薩琳宮大肆整修，並將巴洛克式的宮殿建築及裝潢，修改成當時流行俄羅斯的古典主義建築，這幢金碧輝煌的建築，使用大量純金裝飾內部及外觀，直到今日，這裡的景觀及規模都還保存當時的模樣。

## 凱薩琳宮殿◆騎士宴客廳
## Cavaliers' Dining Room

　　「宴會」是皇家生活最重要的部份，這間宴客廳是整個凱薩琳宮最常使用的一間，以往是用來接待人數較少的賓客們。

## 凱薩琳宮殿◆主樓梯
## Main Staircase

　　迎賓的階梯位於宮殿正中央，1780年，建築師Charles Cameron以紅褐色為設計主調，至1860年Ippolito Monighetti接手重新設計，改以洛可可風格裝飾天花板及四壁。在二次大戰期間，主樓梯遭受嚴重毀壞，直到1960年代才修復成今貌。

## 凱薩琳宮殿◆琥珀廳
## The Amber Room

　　建於1750年的琥珀廳使用大量琥珀鑲嵌裝飾，利用不同大小及深淺色的鑲片，營造令人印象深刻的視覺效果。本廳在二次大戰期間遭納粹破壞，後經德國贊助修復。由於相當珍貴，也是宮殿內部唯一不能拍照攝影的廳室。

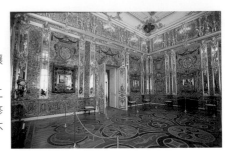

## 凱薩琳宮殿◆白色宴客廳
## The White State Dining Room

　　凱薩琳宮內有數間精緻的宴客廳，每間廳室都大量使用銀製餐具，天花板也都是精製壁畫，據載，當年的設計師甚至不惜以紅寶及綠寶裝飾，可想像當時衣香鬢影的華麗場景。

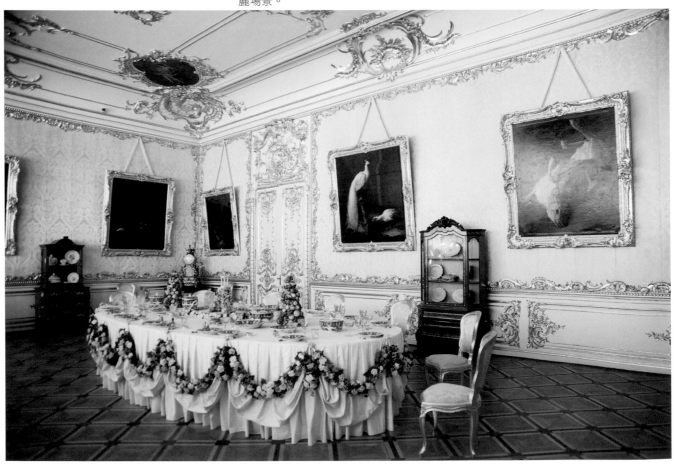

### 凱薩琳宮殿◆畫廊
### Picture Hall

　　堪與琥珀廳媲美的畫廊常作為宴客廳，南、北兩面牆掛滿出自荷蘭、法蘭斯、義大利、德國、法國等名家的畫作，共計130幅作品，由建築師拉斯提里巧妙地組合成大形壁畫，搭配貼覆金箔的雕飾，氣氛典雅而貴氣。

### 花園◆少女與壺
### Girl with a Pitcher

　　這座青銅雕像是為花園增色特聘雕刻家Pavel Sokolov於1816年所作，藝術家運用巧思，引泉水自破壺中流出。

### 花園◆卡麥龍走廊
### Cameron Gallery

　　這棟兩層樓古典主義式迴廊建築，屬於皇家俄羅斯浴建築的一部分，以凱薩琳大帝請來修築凱薩琳宮的英國建築師卡麥龍(Charles Cameron)的名字命名。

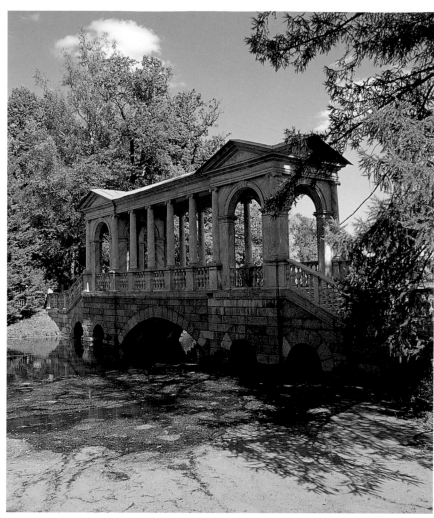

### 花園◆大理石橋Marble Bridge
　　古典的石橋為建築師Vasily Neyelov於1777年所建。

### 花園◆瑪瑙廳Agate Room
　　典雅的瑪瑙廳為Cameron於1780年所建，提供皇家享受冷泉浴。

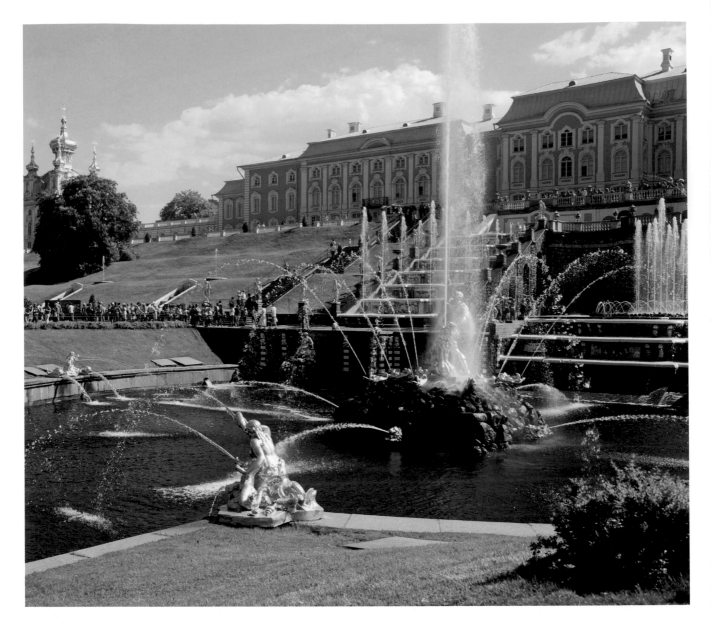

# 彼得夏宮Peterhof

🏠 │ 俄羅斯聖彼得堡郊外芬蘭灣旁ul Razvodnaya　　🌐 │ peterhofmuseum.ru/

　　坐落於的彼得夏宮，不但展現宮殿建築、花園造景等靜態的藝術成就，更強調卓越的水利工程技術，建造之初規劃複雜的地下水管線路而造就數十座噴泉，成為彼得夏宮最特別的景觀。

　　1709年彼得大帝對瑞典的戰爭勝利之後，他決定建造一座龐大的宮殿來犒賞自己，並炫耀戰爭的成果。從1714年到1723年之間，他聘請了超過5000名勞工、軍人施工，加上建築師、水利工程師、花園造景設計師等協力合作，造就了這個壯觀的花園宮殿。

　　18~19世紀，彼得夏宮一直都是沙皇家族夏天的居所，整個區域分成「上花園」(The Upper Gardens)和「下花園」(The Lower Park)兩大區域，上花園為英式庭園設計，下花園為面海的園區，兩大園區以大宮殿(The Great Palace)居中隔開。

　　在二次世界大戰期間，彼得夏宮嚴重損毀，自1952年開始修復的工程，超過150座的噴泉都恢復運作，花園及宮殿也重新展現全新的面貌。

## ❶階梯瀑布
## The Great Cascade

沿著七段階梯拾級鋪陳的大瀑布噴泉群，羅列真人比例尺寸的神話人物，加上豐沛的水力，構築成無與倫比的噴泉建築。整座造景從1716年開始設計，直到1720年代初期才完成引水工程，接著設計美少年Ganymede、金嗓女妖Siren、引發災難的Pandora、愛神Venus、殺死梅杜莎的Perseus等十多座神話人物雕像羅列兩側，全是俄羅斯當時知名的雕刻家齊心傾全力完成的佳作。

## ❷參孫噴泉
## The Samson Fountain

參孫是舊約中記載的屠獅大力士，1734年為慶祝彼得大帝戰勝海上強權瑞典25週年，特建此氣勢磅礡的噴泉，18世紀末曾重修，雕刻家Kozlovsky以古典主義手法重塑參孫英姿。

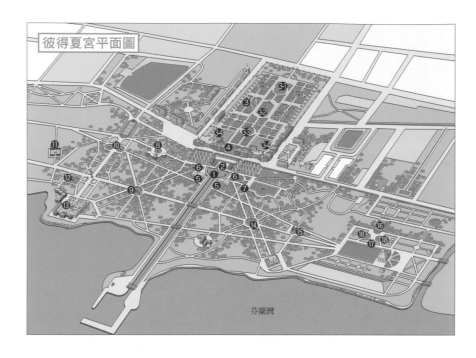

彼得夏宮平面圖

芬蘭灣

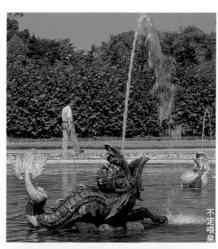

不定噴泉

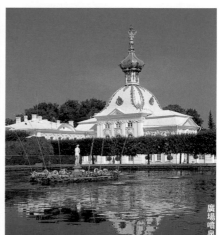

廣場噴泉

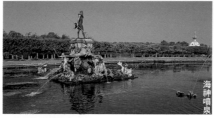

海神噴泉

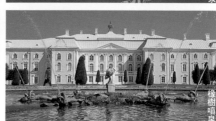

橡樹噴泉

## ❸上花園Upper Garden

上花園就位於大宮殿後方，有幾座噴泉值得欣賞。

### ❸⁻¹不定噴泉 The Mezheumny Fountain

不定噴泉從18世紀的繪畫中選取作為塑像造型參考的素材，這或許就是塑像屬四不像的原因，也成了噴泉名稱的由來。

### ❸⁻²海神噴泉 The Neptune Fountain

出自Ritter和Schweigger兩位名家之手，威風的海神涅普頓(Neptune)頭戴王冠、手執三叉戟，腳下有騎著戰馬的女神

及跨坐海龍的邱比特，呈現熱鬧繽紛的視覺效果。

### ❸⁻³橡樹噴泉 The Oak Fountain

因最初立有Rastrelli以鉛灌製的橡樹雕塑而得名，1929年改立義大利雕刻家Rossi所作的邱比特裸身雕像。

### ❸⁻⁴廣場噴泉
### The Fountains of the Square Pools

最初是供應階梯瀑布噴泉的蓄水池，1773年為增美觀在池中建立了立有雕像的平台。

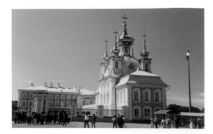

## ❹大宮殿Grand Palace

大宮殿隔開上花園和下花園，裡面約有三十多個房間，彼得大帝時較樸素，到凱薩琳大帝時增加各廳室的裝飾。目前所看到的畫作、家具和擺飾幾乎都是原件。

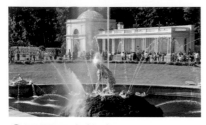

## ❺浮羅尼金柱廊
## The Voronikhin Colonnades

立在河道兩側的大理石柱廊，附有一幢蓋有覆金圓頂的小閣，最初的建築是以木、磚砌成，1853~1854年Stakenschneider改以大理石整修柱廊，並以威尼斯馬賽克舖設地板。

## ❿羅馬噴泉
## The Roman Fountain

造型雖簡單，但兩座對稱的噴泉立在一片花海中，成為令人印象最深刻的造景噴泉之一。

## ❻圓碗噴泉
## The Bowl Fountain

兩座大圓池分別由義大利Barratini兄弟及法國Sualem所造，所以東池又名法國噴泉，西池別名義大利噴泉，造型單純，襯托居中的參孫噴泉，發揮平衡佈局的作用。

## ❼仙女噴泉
## The Nymph Fountain

立在大理石台座的金色女神，是以藏於冬宮的羅馬雕像為藍本塑造的。

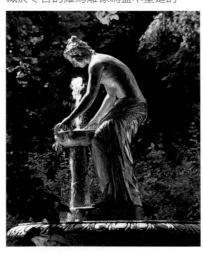

## ❽亞當噴泉
## The Adam Fountain

亞當噴泉位居8條路徑的交會點，八角形的水池中央立著高聳的基座，16條水柱包圍著亞當，造型簡單而典雅。

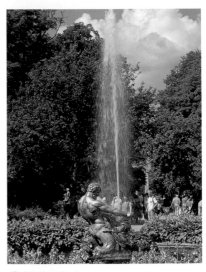

## ❾橘園噴泉
## The Orangery Fountain

橘園顧名思義種植了多種水果，在庭園中央立著人身魚尾的水神崔坦(Triton)力戰魚怪的噴泉，也富有紀念瑞典戰爭大勝的意義。

## ⓫金字塔噴泉
## The Pyramid Fountain

1717年，彼得大帝在造訪法國之後，想要造一座以金字塔為造型的噴泉，負責這件工程的Michetti花了3年的心力，巧妙地運用505支銅管控制水力，完成了這座造型奇特的噴泉。

## ⑫太陽噴泉
## The Sun Fountain

水柱成輻射狀四射的太陽噴泉在二次大戰期間遭受毀損，1957年重建，今日所見的太陽噴泉與200年前相較幾乎毫無差異。

## ⑬孟布雷席爾花園
## The Monplaisir Garden

瀕臨芬蘭灣的孟布雷席爾宮由彼得大帝規劃花園及噴泉的藍圖，1721年，Michetti依照沙皇的吩咐動工造景，直到今天，這座花園仍一如往昔地美麗動人。

## ⑮獅子階梯噴泉
## The Lion Cascade

1854年，Stakenschneider設計這座階梯噴泉，他打造出14根高8公尺的愛奧尼亞式(Ionic)立柱，每根石柱都是以整塊深灰色的花崗岩雕成，柱頭以雪白大理石雕出漩渦式裝飾，林立在花崗岩平台上氣勢驚人。

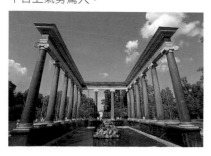

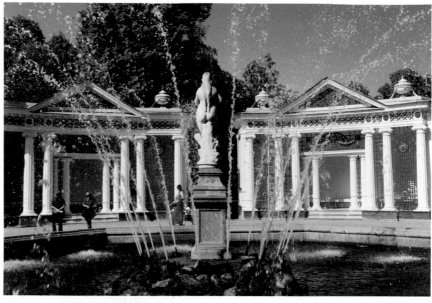

## ⑭夏娃噴泉 The Eve Fountain

和亞當噴泉同時動工的夏娃噴泉，遲至1726年的秋天才竣工，當時彼得大帝已逝世，無緣親見他欽點興建的噴泉。

## ⑯金丘階梯噴泉
## The Golden Hill Cascade

高達14公尺的斜坡闢出20級大理石階梯，階梯間的豎板貼金，最頂端立著手執三叉戟的海神涅普頓(Neptune)、吹著海螺的水神崔坦(Triton)以及酒神巴克斯(Bacchus)，神祇腳下雕著貼金的海怪面具，泉水從海怪嘴中噴瀉而下，設計精巧迷人。

## ⑰吊鐘噴泉
## The Cloche Fountain

這座小巧可愛的噴泉是人身魚尾的水神崔坦(Triton)頂著吊鐘的造型，和立在橘園前力戰魚怪的兇猛造型截然不同。

## ⑱經濟噴泉
## The Economical Fountain

位在金丘階梯噴泉前的兩座大型圓池，裝設有直徑30公分的噴管，噴射出高達15公尺的水柱，展現驚人的設計巧思。

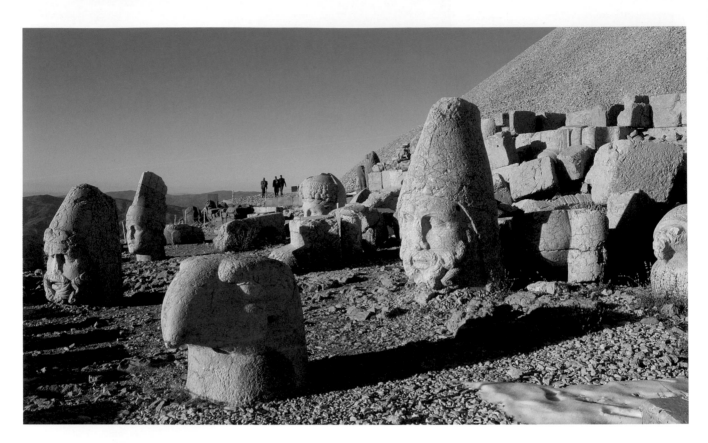

# 尼姆魯特Nemrut

🏠 │ 土耳其安納托利亞東南部，卡帕多起亞東邊約600公里

　　坐落在安納托利亞高原東南側的尼姆魯特，以矗立在峰頂的人頭巨像著稱，由於距離卡帕多起亞有600公里之遙，又座落在2,150公尺的高山，有機會見識這處奇景的遊客並不多。

　　尼姆魯特是西元前1世紀科馬吉尼王國(Commagene Kingdom)國王安條克一世(Antiochus I)所建的陵寢以及神殿。科馬吉尼王國面積極小、勢力微薄，只能夾在賽留卡斯(Seleucid)帝國和帕底亞(Parthians)王國之間尋求生存的空間，但安條克一世沉溺在自比天神的妄想中，還支持帕底亞反抗羅馬，終於招致羅馬大軍壓陣滅亡。

　　在1881年之前，這處古蹟被世人遺忘了兩千年，直到一位德國工程師受鄂圖曼之託探勘安納托利亞東部的交通運輸，才在山頂上發現這處驚人的古蹟。遺址坐落在海拔2150公尺的山上，今天有車道通達山上的停車場，再順著階梯爬上高600公尺的小山，便可見到這處頂峰上的奇景。

　　當初安條克一世所下令建造一處結合了陵墓和神殿的聖地，中間以碎石堆建高50公尺的錐形小山，就是安條克一世的墳丘，東、西、北三側闢出平台，各有一座神殿，三神殿型制一模一樣，自左至右的巨石像分別是獅子、老鷹、安條克一世、命運女神提基(Tyche)、眾神之王宙斯(Zeus)、太陽神阿波羅(Apollo)、大力神海克力士(Hercules)，然後再各一座老鷹、獅子，每一座頭像都高2公尺，頭像下的台階則是一整排的浮雕，上面刻著

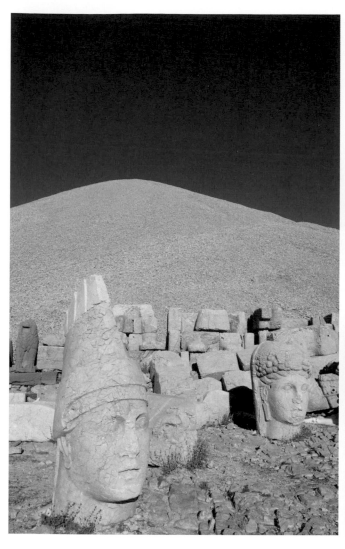

尼姆魯特復原圖

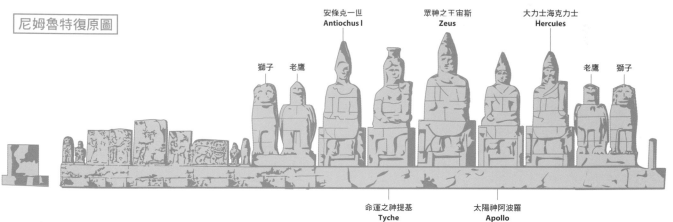

獅子　老鷹　安條克一世 Antiochus I　眾神之王宙斯 Zeus　大力士海克力士 Hercules　老鷹　獅子

命運之神提基 Tyche　　太陽神阿波羅 Apollo

希臘和波斯的神祇。

　　兩千年來，歷經多次地震摧殘，頭像早已散落一地，北側更是幾乎摧毀。經過復原，東側神殿的平台大致完好，頭像依序排列在地面上，西側神殿除了把頭像立起來，石塊仍然四散錯落。每逢日出或夕陽時分，橙黃光芒打在風化龜裂的頭像上，加上孤高的峰稜，更顯古文

明的神祕感，山腳下，遠方一彎河水蜿蜒流過，那是美索不達米亞古文明發源地幼發拉底河(Euphrates)的上游。

　　在這裡，再次見證處於東西要衝的土耳其呈獻東西文化融合現象，那堆人頭像其實是結合了古代希臘和波斯的神祇形象。

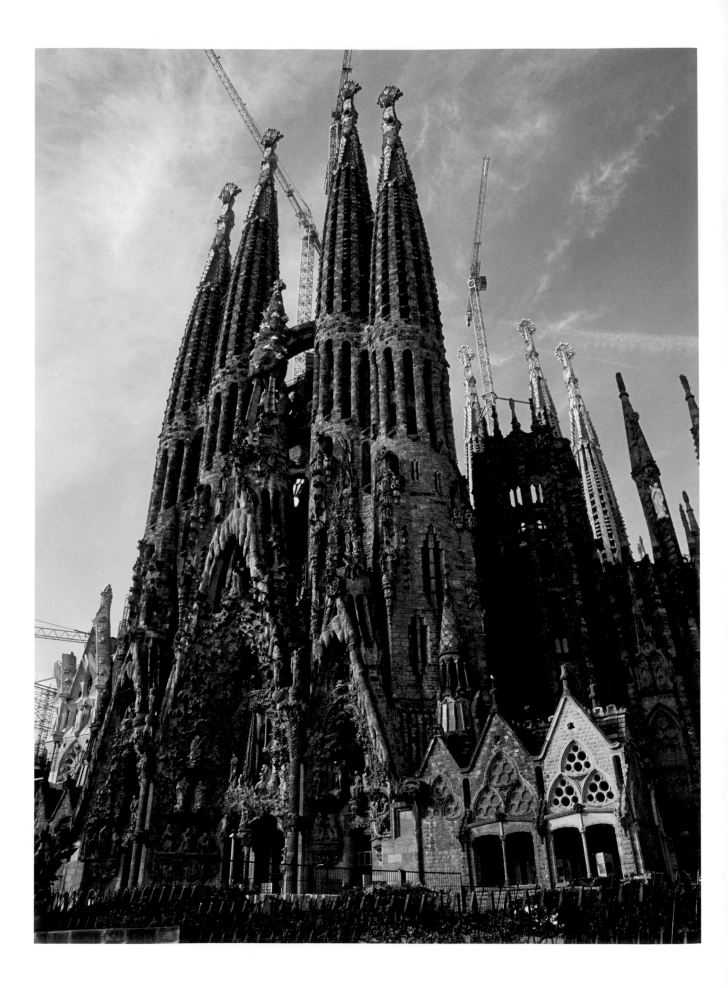

# 歐風近代建築

# 聖家堂Sagrada Família

🏠 ｜ 西班牙巴賽隆納Carrer de Mallorca 401　🌐 ｜ www.sagradafamilia.org

舉世無雙的聖家堂，既不受教皇統御，也不屬於天主教的財產，只是一間私人的宗教建築，源自一位身兼聖約瑟奉獻協會主席的書店老闆柏卡貝勒(Josep Ma Bocabella)，希望建造一座禮拜耶穌、聖約瑟、聖母瑪麗亞的教堂，他找了年輕的高第，此後43個年頭直到死去，這裡成了高第奉獻畢生心血之處。

高第設計聖家堂的靈感來自蒙瑟瑞特(Montserrat)聖石山，預計由18根高塔和3座立面組成。外圍的每座立面各有4座高塔，高達94公尺，代表耶穌的12門徒；內圈則有4根高107公尺的塔，代表四位傳福音者；最後是2根位於中央更高的塔，分別代表聖母瑪麗亞以及至高的耶穌。

立面包括細訴基督的誕生和幼年的「誕生立面」(Fachada del Nacimiento)、描述耶穌受難和死亡的「復活立面」(Fachada de la Pasión)，以及包含死亡、審判、地獄及最後的榮光的「光榮立面」(Fachada de la Gloria)，高第運用了他觀察大自然所得的各項元素，以及深厚的宗教知識和美學素養，使聖家堂成為一座外觀結合各種動、植物形體、內部仿造森林結構的建築。

已經蓋超過一世紀的聖家堂，如今已完成教堂內部的主要結構，剩下的裝飾與塔樓等部分，建築師群正力拼全部完工，就請大家拭目以待吧！

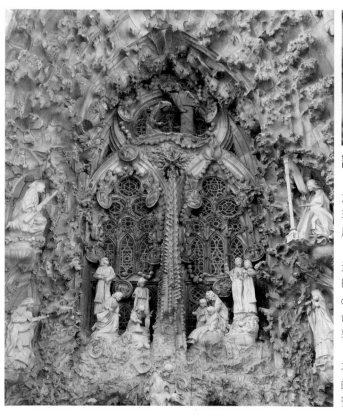

## 誕生立面

幾乎每吋空間都述說著故事，按照聖經耶穌誕生成長的故事和加泰隆尼亞人的信仰，以及高第對大自然的崇拜，加上符合科學理論的設計、巧奪天工的雕刻，高第在設計這道立面時，並挑選居民當作雕像的模特兒，就連出現其中的動物也不例外。

誕生立面總共花了近50年才完成，共有3個門，由右到左分別代表天主教中最重要的精神「信、愛、望」：「信仰之門」(Pórtico de la Fe)、「基督之愛門」(Pórtico de la Caridad)、「希望之門」(Pórtico de la Esperanza)，還有一株代表連接天堂與人間的橋樑及門檻的生命之樹立於其上。在高第的設計裡，原本希望這個立面充滿亮眼色彩，不過，在他去世後完成的誕生立面，最後沒有塗上顏色。

除了雕像及自然界的動植物，文字也在聖家堂占有重要的地位，不但在誕生立面上可以見到聖家族所有人的名字，還有許多榮耀神的話語，就連每一根高塔上也都刻有所代表的使徒名字，以及以馬賽克磚拼出「讚美上帝」的字樣等，多管齊下地宣揚福音。

## 高塔

　　每一座高塔代表一位使徒，柱子上不但雕刻著他們的雕像，一旁還刻有名字。高第利用高塔頂端象徵12使徒的繼任者大主教們，因此結合了所有代表大主教的象徵，包括戒指、權杖、主教冠和十字架。每根頂端的圓形體即主教冠，有兩面，中空，每面周圍鑲著15顆白球，3大12小，每一面圓形體的中間也各有一個十字。主教冠之下，是一根短而彎曲的直柱，上面有許多矮小的金字塔錐型體，象徵主教的權杖。權杖之下中空的圓環就是主教的戒指。戒指中間目前空著的洞，以及其他留著的小洞，在教堂完工後，會裝設反射鏡，讓人從遠處就能清楚見著這些高塔的頂端。

　　塔內的風光也不遑多讓，不論從上往下或是從下往上看都很驚人，底部還形成美麗的渦旋狀。

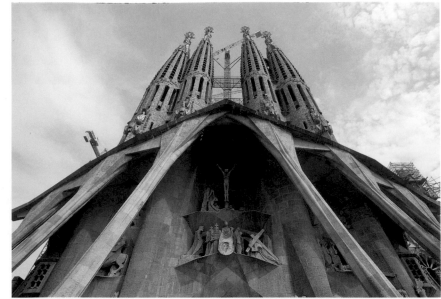

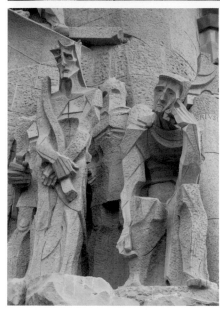

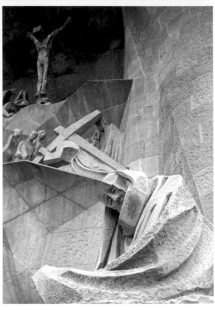

## 復活立面

　　高第曾說，如果聖家堂從耶穌的死亡及復活立面開始蓋起，人們就會退卻了，因此，他先從誕生立面著手，在他去世前15年(1911年)，其實已經繪製好復活立面的草圖，只是在去世前來不及動工。

　　今日史巴奇斯(Joseph Maria Subirachs)所設計的復活立面，和高第的草圖有一半以上的相似度，均是六根傾斜的立柱支撐入口的天幕，壁面上的雕像則利用表現主義的手法述說著耶穌殉難前一週所發生的故事。高第原本在天幕的上方又設計了一道重天幕，支柱為骨頭型狀，意謂著「殉難是一項付出鮮血的事業」，但史巴奇斯設計的形狀是比較抽象的骨頭。

　　經過一年沈浸在高第的建築及雕塑作品之後，史巴奇斯自1989年開始著手復活立面的設計及雕塑，他成功地發展出一種新的人像雕塑語言，混合了外在的形式與抽象的意念，同時能呈現積極與消極、滿溢與空虛等對立的元素，簡單的線條卻孕含著豐富的情緒張力，讓他手下的塑像尤其有力，甚至可說是強烈，尤其用在雕塑耶穌受難的過程時，格外能凸顯這一連串悲劇的過程。

　　史巴奇斯也利用倒S的順序來排列群像，總共3層的群像裡，故事起於左下方最後的晚餐，終結於右上角的安放耶穌於新墓，一連串驚心動魄的情節，加上細膩的處理，和誕生立面同樣精采。

### 教堂內部

高第希望聖家堂的大殿像一座森林，柱子就是樹幹，拱頂即是樹葉，藉由開枝散葉的樹枝支撐起整座空間，因此在樹幹的分枝處還設計了許多橢圓形、用來放置燈光的「關節」，同時在拱頂部份也設計了葉子般的效果。為了讓室內能產生間歇灑落陽光的效果，設計師依照高第的願望，在頂棚開了一個個的圓洞，不但收集日光，也藉由旋轉四散的紋路將室外的陽光分散到室內，再加上美麗的馬賽克拼貼，讓金色的葉子在大殿頂上發光。

5條通道勾勒出教堂的拉丁十字平面，中央主殿拱頂高達45公尺，足足比其它側殿高出15公尺。袖廊由3條通道組成，廊柱呈格狀排列，不過由於東面的半圓形室維持維拉的設計，因此此區廊柱並未遵守格狀原則，而是採流動的馬蹄狀圖案。

教堂的十字部分以4根粗大的斑岩中央支柱，支撐成片大型雙曲面，兩翼還環繞著一連串多達12座的雙曲面結構。高第希望讓站在主要大門的參觀者，能夠一眼看盡主殿拱頂、十字部分以及半圓形室，因此創造出這種逐漸增高的拱頂效果。

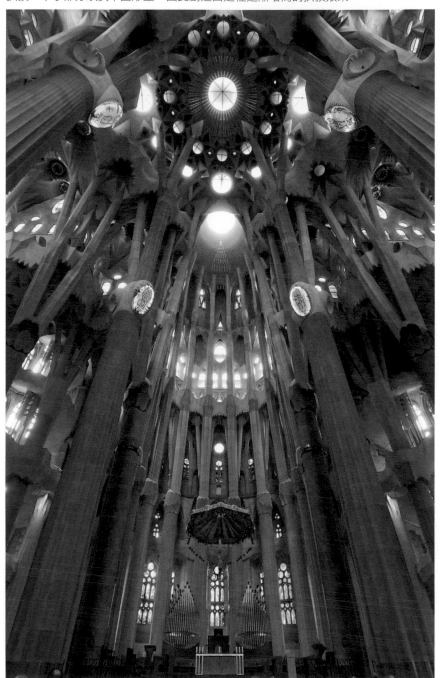

### 側禮拜堂

高第仍按原建築師維拉的計畫完成哥德式的地窖，之後，他開始設計半圓形的側禮拜堂，內含兩座迴旋式樓梯通往地窖。高第在側禮拜堂內裝飾了許多天使的頭像以及成串的眼淚，以提醒世人耶穌所受的苦難。在屋外，青蛙、龍、蜥蜴、蛇和蠑螈爬在牆頭，因為牠們是不許進入聖殿的動物。教堂的尖頂則以麥穗等各種植物、農作物為飾，以顯示宗教的崇高。

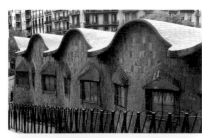

### 學校

在復活立面的旁邊有一幢矮小的屋子，它是高第設計的學校，現在當作陳列室使用，展出聖家堂的模型。雖然看起來只是一間樸實紅磚屋，但其實孕含了許多大自然的原理，例如像葉子般起伏的屋頂、如波浪般彎曲的壁面，都給予這棟建築非常穩固的支撐力。

# 高第建築群

　　安東尼‧高第(Antoni Gaudi，1852-1926年)出生於鑄鐵匠之家，1873年取得巴塞隆納省立建築學校的入學許可，並於1878年取得建築師執照，此後至死為巴塞隆納打造了十多座的精采建築，讓世人無限景仰、感嘆！

　　受到英國美術大師羅斯金(John Ruskin)自然主義學說和新藝術風格(Art Nouveau)的影響，並以心中濃烈的加泰隆尼亞民族意識和來自蒙特瑟瑞(Montserrat)聖石山的靈感為泉源，高第打破人們對直線的「迷思」，回歸上帝賦予大自然的曲線，高第曾說：「藝術必須出自於大自然，因為大自然已為人們創造出最獨特美麗的造型」。

　　他的作品常使用大量的陶瓷磚瓦和天然石料，保有原創力，從建材、形式，到門、角、窗、牆等任何細部都獨一無二，也因此高第的建築風格很難被歸類，使他獲得「建築史上的但丁」雅號。

　　1878年巴黎萬國博覽會時，高第以一只玻璃展示櫃參展，引起奎爾公爵(Eusebi Güell)的賞識，靠著公爵的支持，高第設計了奎爾宮、奎爾教堂、奎爾公園等私人建築，也因著奎爾公爵的慷慨和信任，高第得以盡情發揮創意，淬煉出益加成熟自然的作品。

## 文生之家Casa Vicens

⌂西班牙巴塞隆納Carrer les Carolines
18-24 ⓦcasavicens.org

這座瓷磚製造商的私人宅第，是高第成
為建築師之後，初試啼聲的處女作，透露出
了日後建築的特色，例如棕櫚葉鑄鐵大門、
鋪滿馬賽克的摩爾式高塔，而窗戶外令人歎
為觀止的複雜鑄鐵結構，也預告了鑄鐵在高
第建築中所占的重要份量。最重要的是，由
於屋主是瓷磚製造商，高第裡裡外外運用了
許多美麗的磁磚，配合花園裡栽種的非洲萬
壽菊，讓此屋更為耀眼。

## 奎爾宮Palau Güell

⌂西班牙巴塞隆納Carrer Nou de la Rambla
3-5 ⓦwww.palauguell.cat

奎爾公爵為挽救蘭布拉大道西區狼藉的
聲名，聘請高第設計一棟華美絕倫的豪宅，
奎爾公爵不限制預算、花費、工期，高第得
以盡情發揮創意，這棟公寓自1886~1891年
耗費6年，也耗盡奎爾公爵大部分的財產，
高第因而聲名大噪。1969年，奎爾宮被西
班牙政府列為國家級史蹟；1984年，被指
定為世界文化遺產。

奎爾宮位於巴塞隆納最熱鬧的蘭布拉大
道旁的狹小巷弄裡，很難窺見其全貌。鍛鐵
打造的鷹雕大正門及以20根彩色煙囪裝飾
的屋頂，讓人驚呼連連，在艷陽下如萬花筒
般閃爍。宮殿內無論是蒼穹般的天花板、樑
柱都有精巧的雕刻，鑄鐵陽台也別出心裁，
或如繩之螺旋、或如柵之方正，整齊中見繁
複。而其從大門直達馬廄的設計，蜿蜒曲
折，淋漓盡致的空間運用手法，在當時更是
一大創舉。

235

## 聖德雷沙學院Col·legi de les Teresianes
📍西班牙巴塞隆納Carrer de Ganduxer 85–105

聖德雷沙學院是一間私立天主教女子學校。1889年高第接手時，已蓋好地基和一樓。高第以紅磚為主要建材，並以排列變化作為裝飾，散發濃濃的摩爾建築風味，從建築的頂部及角落，可以發現高第驚人的巧思。同時，在這棟建築中，高第運用了許多拱型設計來取代樑柱。摩爾風情的細瘦尖拱，剛好符合教會禁慾、不張揚的保守作風。高掛在建築物一角的耶穌縮寫「JHS」，以及繁複的鐵鑄門扉，讓人能辨識出設計者就是高第。

## 米拉勒之門Finca Miralles
📍西班牙巴塞隆納Passeig Manuel Girona 55

米拉勒社區由高第的好朋友Hermenegild Miralles Anglès所擁有，他邀請高第為設計圍繞社區的圍牆和大門，高第共設計了36段的圍牆，但如今只剩正門和附近的圍牆。

波浪狀的粗石圍牆由陶瓷、磁磚、灰泥所組成，覆蓋金屬格子的門已腐蝕只剩邊門，更可惜的是，正門上方的天棚也已換成複製品，並非原來高第利用磁磚做成龜殼狀的屋頂。幸好，像是祥龍盤踞的欄杆，以及躍動的建築節奏依然屹立，讓遊客仍能從中捕捉到高第的巧思。

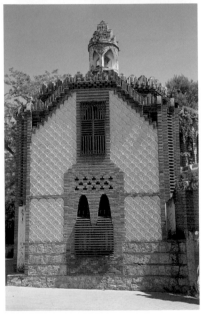

## 奎爾別墅Finca Güell
📍西班牙巴塞隆納Av. Pedralbes, 7

奎爾公爵委託高第為其別墅設計馬廄及門房，高第於是設計出數棟風格不一的建築，紅磚仍是主要建材，他採用多道拱頂，使馬廄不需要大樑支撐。目前奎爾別墅為加泰隆尼亞建築學院的高第協會所在地，平日不對外開放，只能在外欣賞高第設計的大門：一隻鑄鐵雕塑、活靈活現的龍盤踞在大門上，門房及圍牆則是利用磁磚、陶瓷和紅磚排列建成，適度佐以色彩鮮艷的馬賽克，讓人目不暇給。在大門右上方，高第的標誌「G」，以及柱頂根據希臘神話「海絲佩拉蒂的果園」所設計的橘子樹，值得細細欣賞。

## 貝列斯夸爾德Bellesguard

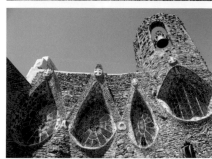

⌂ 西班牙巴塞隆納Carrer de Bellesguard 16-20

🕸 www.bellesguardgaudi.com/en

貝列斯夸爾德意思為「美麗的景色」，這塊土地擁有者Doña María Sagués非常仰慕高第，因此委請高第設計別墅。建材多取自當地的石材和磚塊，外表呈現柔和的土黃色，不但隱約讓人回想起原來位於此地的中世紀行宮，也和周圍環境互相呼應。高第設計了許多並排的哥德式瘦長窗戶，使得建築看起來更高，同時提供內部充足的光線。此外，這次設計在塔樓頂端安置聖十字，覆蓋著馬賽克，在太陽下閃閃發光。

值得細看的是各色不同的窗櫺和陽台，高第運用各種石塊的幾何排列，變化出多種圖案，讓每個窗子都有獨特的表情。

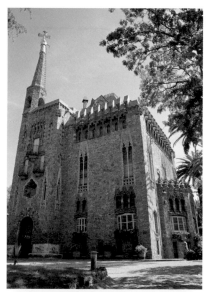

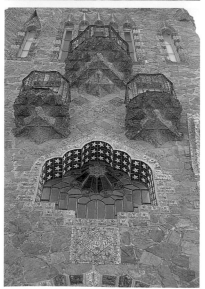

## 奎爾紡織村Colonia Güell

⌂ 西班牙巴塞隆納Colonia Güell S.A, Santa Coloma de Cervelló

🕸 www.gaudicoloniaguell.org

奎爾村是奎爾安置其紡織工廠及工人之處，也是西班牙至今留存建築與村鎮計劃最完整的古蹟之一。此村鎮包含一座紡織工廠、一大塊住宅區以及一棟小教堂，高第僅親自完成奎爾村教堂的地窖部分，其餘村鎮上的房舍由高第的門徒F. Berenguer以及J. Rubió i Bellver所完成，整個村鎮的建築風格整齊劃一，令人印象深刻。

高第在教堂地窖工程上，實踐了利用吊砂袋的線繩，來計算每一座拱頂的承重量，並利用鏡子反射原理安排柱子的位置、傾斜度等，該技術後來也運用在聖家堂上，因此奎爾村小教堂可說是高第進行最多力學研究的作品之一，也可說是聖家堂的小小前身。

奎爾村小教堂最主要的支柱只有4根，就在禮拜堂內，其餘則搭配不規則的磚拱加以協助。禮拜堂外則是一個小迴廊，同樣以不規則的仿樹狀磚石柱、拱支撐不規則的天花板，配上小小的馬賽克花紋及禮拜堂內粗獷的玫瑰花窗，散發著自然原生的氛圍，禮拜堂內以木頭和鑄鐵打造的椅子，同樣為高第設計。

除了奎爾村的小教堂外，村鎮內的民宅，皆以紅磚、石頭為主要建材，令人眼花撩亂的紅磚排列與堆砌法，讓人佩服高第等人對於磚石、幾何學的高超運用！

# 荷蘭當代建築
## Contemporary Architecture in the Netherlands

荷蘭當代建築一向旗幟鮮明，最主要的設計概念乃是沿續運河屋的特點：最小的空間、最大的利用度，以及獨特造型或色彩；「好」的定義在於完美結合比例、尺寸、顏色、機能，以及與使用者的良好互動。因此，可以說實用主義貫穿所有的設計概念，不論是內部巧妙的空間設計，或是外在奇特的形態，都有其存在目的或作用。

在材料及平面規劃上也多有共通點：噴砂玻璃、鋁、銅雕、鋼、陶石等可展現質感及空間感的原料被大涼運用，從機能主義(Functionalism)、風格派(De Stijl)、結構主義(Structuralism)歷經到後現代主義(Post-Modernism)，荷蘭當代建築是由許多秉持不同理念和富有柔軟創意的設計師的集體結晶，藉由不斷嚴謹的探索、實驗，交織出荷蘭處處美麗的建築樂章，讓每座城市散發迷人的藝術魅力！

## 阿姆斯特丹新東埠頭區
## Het nieuwe Oostelijk Havengebied

⌂荷蘭阿姆斯特丹新東埠頭區

由於1970年代阿姆斯特丹碼頭重心逐漸移向西邊，1975年阿姆斯特丹市議會決議將東碼頭區的4個半島轉而成為住宅區。到目前為止，此區已有超過八千多間房屋、學校、商店、辦公室及各種休閒場所，機能齊全，自然化成阿姆斯特丹市中心的一部分。

雖然新東埠頭區許多建築是新建的，但仍有不少19世紀的倉房被重新利用。和新建築混合的舊倉房，都有新功能，利如用做設計中心，周圍環繞著住宅區、辦公室、多公司大樓和文化單位，並借由高樓的建立，賦予此區大都會的氛圍，而舊倉房的再利用，將此區的歷史、未來和特徵交織在一起。

由於在市議會在一開始規劃新東埠時，就決定藝術和文化應該是本區整體的特徵，為了要成功整合藝術、建築和都市計畫，所有的藝術提案、造景一開始都必須包含在各社區發展計劃中，因此所有建築中的鑄鐵、外觀、裝置藝術或是公共造景，如橋樑等均為事先就設計好的。新東埠各具特色的建築和和諧的環境，非常值得搭乘遊船來一趟建築之旅。

## IJ音樂廳
## Muziekgebouw aan 't IJ

⌂荷蘭阿姆斯特丹

為荷蘭皇家交響樂團的表演舞台，音響效果與維也納金色大廳、波士頓音樂廳並稱全世界音響效果最好的三大音樂廳。大片玻璃帷幕白天反射天光雲影和遊船，夜裡則變身閃閃發光的音樂盒，整幢建築就是件藝術品。

## 布萊克車站 Rotterdam Blaak Station
⊙荷蘭鹿特丹

　　被鹿特丹人暱稱為「茶壺」的布萊克車站，其迷人之處在於它那頂直徑35公尺的傾斜玻璃圓盤，圓盤由兩條圓管架起，看似懸浮在空中，圓盤上以雙色霓虹燈顯示南下或北向列車正要通行，更為布萊克車站帶了點兒外太空味。

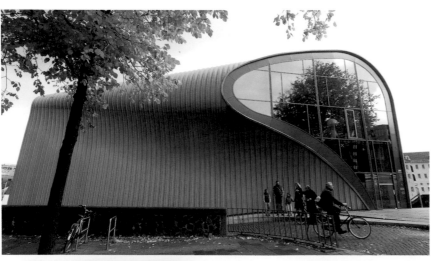

## 阿姆斯特丹建築中心Arcam
⊙荷蘭阿姆斯特丹

　　做為現代建築學總部，建築師運用流線的造型，帶出弧角、斜度與凹面，整面透明玻璃和一體成形的斜紋上銀漆鋁板外牆，讓整棟建築充滿雕塑形式的未來質感。

## 新式運河屋Patio Dwelling
⊙荷蘭阿姆斯特丹新東埠頭區

　　分布於Borneo及Sporenburg兩個半島，每棟房子平均30.25坪，背對背整齊排列，每棟的大門都面對馬路，一樓皆為挑高3.5公尺以提供充足的光線；較私人的空間如臥房都在二、三樓，荷蘭人習慣的院子、陽台設置於頂樓，以節省用地空間。

## 集合住宅─鯨魚The Whale
⊙荷蘭阿姆斯特丹東北部

　　落成於2000年，內有194戶住家及1,100平方公尺的辦公室，突出的高度和不規則的建築主體相當醒目。基於機能主義，傾斜歪曲的屋頂是依太陽照射方向而設計，以使建築能得到最充份的光線。鯨魚的底部、側面也做各種傾斜的設計，以能容納更多不同面積的居住單位，可說是機能主義的極致表現。

## 鹿特丹中央圖書館
## Centrale Bibliotheek Rotterdam
⊙荷蘭鹿特丹Hoogstraat 110

　　最大的特色為半面階梯式的外觀，以及漆著鮮亮黃色、圍繞外牆的外露通風管，因此擁有許多暱稱，如「金字塔」、「水管寶寶」或「鹿特丹的龐畢度」等。整棟建築在層層漸縮的幅度上大量運用45度角的設計，中心部分是電梯和儲藏空間，內部設計有閱報室、小型劇場和資訊中心。

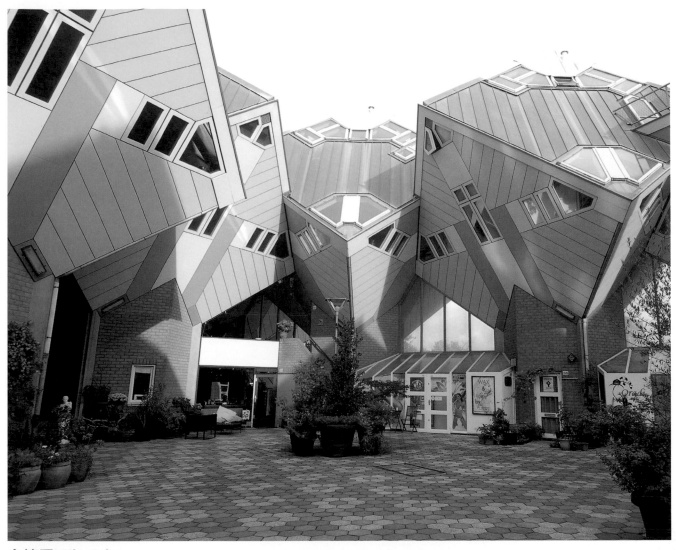

## 方塊屋Kijk-Kubus

🏠荷蘭鹿特丹Overblaak 70
🌐www.kubuswoning.nl

　　荷蘭最出名的當代建築非方塊屋莫屬，一個個可愛的傾斜黃色方塊，連成一道特別的「天橋」，穿越馬路直到水邊，看起來沒有地板和直立的牆壁，讓人對於居住其中充滿幻想。

　　方塊屋由建築師Blom興建於1980年代，如果說簡單些，他只是將大家常見到的立方體傾斜45度，架在柱子上，開有許多小窗戶，並使棟棟相連。不過，這個簡單的設計卻輕鬆地使其內部在實際利用上，增加了許多的空間！立起來的方塊屋內部可以分為三層，一樓是客廳和廚房，二樓則為內部地板面積最寬敞處，利用轉角自然隔成書房及臥室，令人驚訝設計師柔軟的創造力。屋中的最頂樓則可裝潢成一個小型會客室，充足的光線透過玻璃尖頂灑落，讓人絲毫不覺得空間侷促。

## 天鵝橋Erasmusbrug

🏠荷蘭鹿特丹

　　造型像是一隻優雅的天鵝頸，搶眼的橋身被膩稱為天鵝橋，落成於1996年，雪白的橋身、簡潔俐落的造型，成為鹿特丹的市標之一。天鵝橋乃是一個經過嚴密包套設計的建築，將建築架構、都市居民的生活方式、基礎設施、以及公眾功能都結合成一個超簡單易理解的建築物，廣及橋周邊的遊船碼頭、停車場等，都是整體設計案的一部分。

　　以一根139公尺高的水泥柱支撐，不對稱的設計，讓天鵝橋突出於一般人對於橋的想像，而夜晚的燈光照明設計，更強調此橋不只是個建物，更是一個都市藝術品。

　　寬敞平整的天鵝橋連結馬斯河南北兩岸，橋身有2600級階梯、數條大道，可供車輛、電車、單車、行人通行，是個十足的機能型建築，而夜晚的燈光照明，強調此橋更是一個都市藝術品。

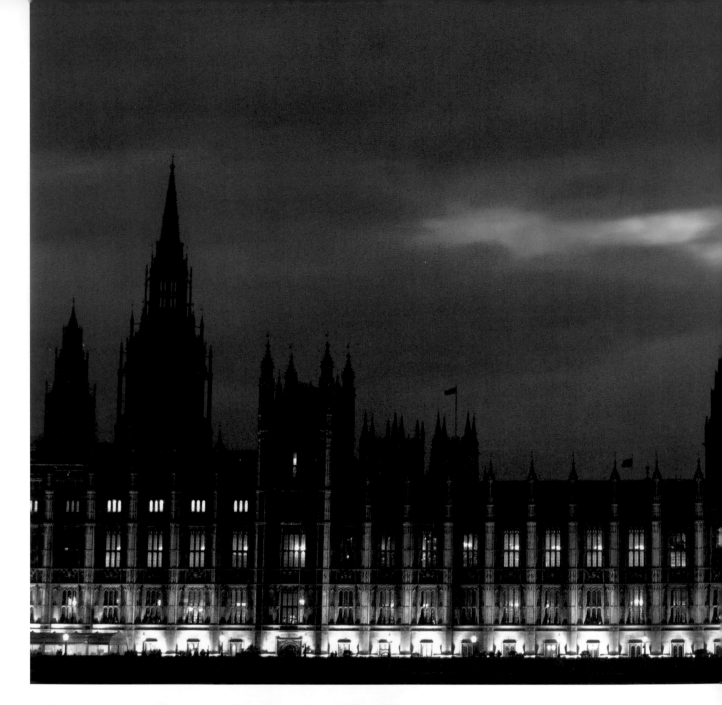

# 倫敦國會大廈及大鵬鐘
## House of Parliament & Big Ben

🏠 │ 英國倫敦泰晤士河畔　　🌐 │ www.parliament.uk

　　金碧輝煌的國會大廈,與精準報時的大鵬鐘,是白廳區(Whitehall)最明顯的地標,終日人潮不斷。

　　19世紀中葉之後,歐洲建築精神進入了所謂歷史主義時期,原本在歐洲建築史上,每一個時期都有屬於這個時代的風格,但是19世紀的歷史主義,卻是模仿過去的

風格為主,有的採取哥德式,有的仿效巴洛克式,有的以古典時期為藍本,更有結合多種風格於一身,所以這個時期可以說集所有建築風格之大成,其中最具代表性的就是英國倫敦的國會大廈。

　　這個地方本來是建於11世紀的西敏宮(Westminster

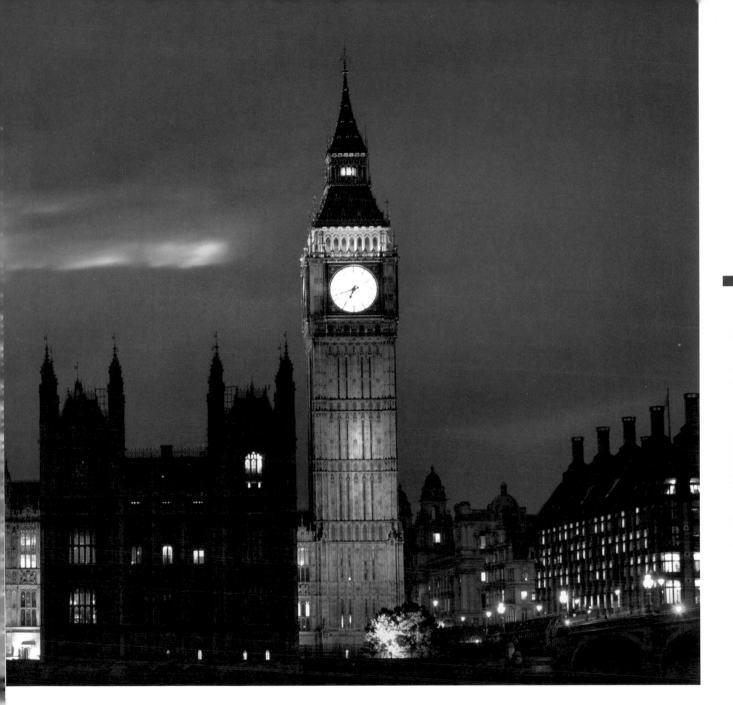

Palace)，但大部分已經毀於1834年的大火，只留下西敏廳(Westminster Hall)是當時的建築，其餘壯麗的仿哥德式議會大樓為查爾斯·巴利(Sir Charles Barry)所設計。

雄偉的國會大廈有豐富的哥德式垂直窗櫺細節，正面長形外觀緊鄰泰晤士河，南端是巨大的方形維多利亞塔，中間是八角尖塔的中央塔樓，北邊則是舉世知名的大鵬鐘，又被暱稱為大笨鐘，三座高塔遙遙相對。整個國會大廈結構非常複雜，除了議事堂之外，還包括辦公室、大廳、圖書館、餐廳，以及委員會辦公室。從國王、上下議院的議員、官員，甚至一般民眾，各種身分的人都可以在一棟建築裡相互交流。

國會大廈的建築規模在當時可說是舉世無雙，光建地就有3.25公頃，因為緊鄰泰晤士河畔，蓋房子之前還必須先在河邊築堤。此外，建築的防火性、通風、照明、散熱的要求，在當時都十分新穎。儘管今天看來外觀十分古典，但內部已經具有現代建築的架構。

伊莉莎白塔是大鵬鐘所在的鐘樓，位於國會大廈北角。樓高96公尺，是世界第3高的鐘樓，也是世界第2高的四面鐘樓。2012年，為了慶祝女王登基60周年，鐘樓改名為伊莉莎白塔。而所謂的大鵬鐘，其實指的不是那四面時鐘，而是重達14噸、每整點敲響一次的共鳴鐘，自1859年迄今每天提供精準的報時，另有4個小鐘名為「Quarter Bells」，每隔15分鐘響一次。當年這面鐘曾經破裂又重新鑄造，費了一番心力才把鐘吊進鐘樓裡。

## 洛克斐勒中心Rockefeller Center

◎美國紐約第五大道至第七大道，介於47街至52街之間

　　洛克斐勒中心是曼哈頓的核心，也是20世紀最偉大的都市設計，這塊區域佔地22英畝，由19棟大小建築群組成，開啟了城市規劃的新風貌，成為紐約第二個「Downtown」。相對於華爾街以金融企業為號召，洛克斐勒中心則以文化企業掛帥，這裡有NBC新聞網總部、美國主要的出版社Time-Warner、McGraw Hill、Simon & Schuster、世界最大的新聞中心美聯社(The Associated Press)及無線電城音樂廳(Radio City Music Hall)等，因此文化氣息濃厚，藝文表演也接連不斷。

　　位於260公尺高的「洛克之巔觀景台」(Top of the Rock @ Observation Deck)位於曼哈頓的心臟地帶，可一覽帝國大廈、世貿大樓、克萊斯勒大樓、美國銀行大廈、公園大道432號等著名建物，就連遠方的紐約港與自由女神像也可清楚看到。

## 川普大樓Trump Tower

⊙美國紐約5th Ave.(靠近56與57街)

　　樓高68層、202公尺的川普大樓，擁有者正是爭議話題不斷的紐約房地產大亨唐納川普（Donald Trump）。在川普當選美國總統舉家搬到白宮之前，他們大部分時間就是住在這棟大樓的頂層，而在他當上總統之後，這裡的戒備也變得森嚴起來，雖然一般人還是進得去，但要經過X光安檢，而荷槍實彈的警衛也讓門口多了幾許殺氣。

　　大樓結合購物中心與商辦空間，外觀為黑色玻璃帷幕，由上往下俯瞰，形如鋸齒。大樓裝潢有著暴發戶極盡奢靡華麗的奇怪特性，大廳與挑高的中庭完全以粉紅色的大理石拼貼，黃銅色的樓梯扶手配上從角落投射的探照燈光，交織成金碧輝煌的錯覺。中庭牆壁上設計了一道80英尺高的瀑布，粼粼水光與潺潺流水聲提供水泥建築中的另類體驗。

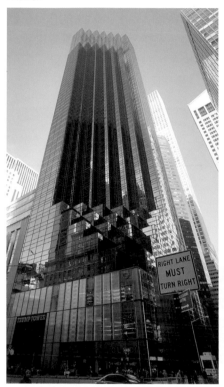

## 克萊斯勒大樓
## Chrysler Building

⊙美國紐約Lexington Ave. 405號(靠近42 St.)

　　克萊斯勒大樓落成於1930年，高282公尺(加上天線尖頂為319公尺)，在紐約美麗的天際線上，很難忽略它不繡鋼尖塔的耀眼光芒，這是20至30年代裝飾藝術的顛峰之作，原本是美國汽車大王克萊斯勒公司的辦公大樓(已於1950年遷出)，所以，大樓的尖塔是仿汽車的散熱器護柵，層層往上為散熱器的罩子、輪子及各種汽車的造型，大廳內部富麗堂皇至極，原來是作為汽車展示場，以大理石與花崗岩滾金邊鑲砌，連電梯門都是採裝飾藝術的風格，襯托出克萊斯勒汽車工業顛峰時期的盛況與派頭。

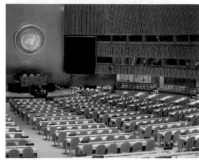

## 聯合國大樓
## The United Nations Building

⊙美國紐約42nd St

　　位於東河畔最耀眼的建築聯合國佔地18英畝，這塊地是當時紐約富商洛克斐勒捐出850萬美金買下土地送給聯合國，希望能把聯合國總部留在紐約，以鞏固紐約的世界級重要地位。

　　聯合國建築群興建於1949至1953年間，由美國建築師Wallace Harrison工作小組設計，今日這片土地並不算是美國疆域，而是屬於國際領土，擁有自己的郵局、消防隊和警衛人員。前往聯合國參觀，首先看到的是秘書處大樓前的藝術廣場，廣場上最著名的雕像是一把槍口打結的「和平之槍」，這是1988年盧森堡所贈。導覽行程會帶領遊客參觀聯合國大會堂、安全理事會、託管理事會、經濟暨社會理事會等會議廳，只要沒有會議正在進行，遊客都可以進去一睹其廬山真面目。過程中也能了解聯合國對各種國際事務的參與，包括教育、人權、環境保護及維和部隊的運作方式等。

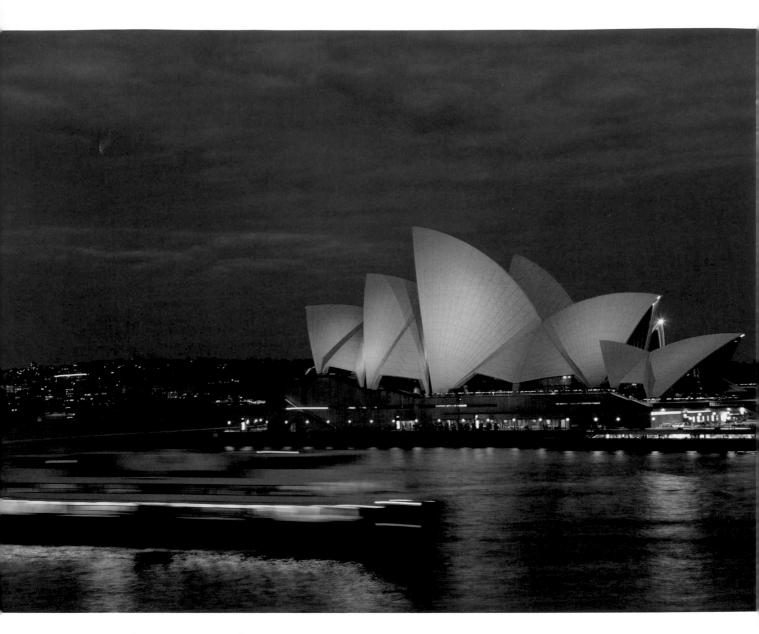

# 雪梨歌劇院Sydney Opera House

🏠 | 澳洲雪梨Bennelong Point 🌐 | www.sydneyoperahouse.com

　　美國建築師Louis Kahn説：「太陽不知道自己的光有多美，直到看見這棟建築反射的光線才明白。」雪梨歌劇院不僅是雪梨藝術文化的殿堂，更是雪梨的靈魂。

　　雪梨歌劇院是從50年代開始構思興建，1955年起公開徵求世界各地的設計作品，共有32個國家233個作品參選，後來丹麥建築師Jørn Utzon的設計屏雀中選，1959年3月開始動工，之後因複雜設計和龐大資金造成爭議不斷，Utzon在1966年辭職，由澳洲建築師接力完成，於1973年10月開幕。Utzon在1966年離開之後，再

也沒回到澳洲，也沒親眼見證落成後的雪梨歌劇院。

　　雪梨歌劇院高65公尺、長183公尺、寬120公尺，耗資1.02億美元，醒目的帆形屋頂建築難度相當高，當年設計團隊嘗試了12種方法才得以實現，屋頂設計來自於剝開的橘子皮，由一百多萬片瑞典陶瓦鋪成，並經過特殊處理，因此不怕海風的侵蝕，而大大小小共14個帆形屋頂若拆開重組，可以拼回一個完整的球面！2007年入選為世界遺產，創世界遺產中建築年份最短的紀錄。

## 音樂廳(Concert Hall)和
## 歌劇院(Opera Theater)

音樂廳是雪梨歌劇院最大的廳堂，共可容納2679名觀眾，用於舉辦交響樂、室內樂、歌劇、舞蹈、合唱、流行樂、爵士等表演。音樂廳最特別之處，就是由澳洲藝術家Ronald Sharp所設計建造的大管風琴(Grand Organ)，號稱是全世界最大的機械木連桿風琴(Mechanical tracker action organ)，由10,500個風管組成，此外，整個音樂廳建材使用均為澳洲木材，忠實呈現澳州自有的風格。

歌劇院較音樂廳為小，主要用於歌劇、芭蕾舞和舞蹈表演，可容納1547名觀眾。

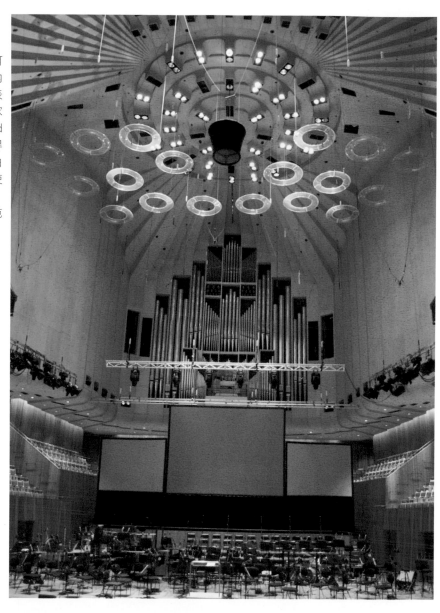

## 北面大廳

除了表演空間之外，雪梨歌劇院內部的北面大廳也是必拍的場所，整片玻璃帷幕將雪梨港灣大橋、岩石區及雪梨港景色引入空間中。

## 繽紛雪梨燈光音樂節
## Vivid Sydney

每年5月底到6月中，為期二十多天的「繽紛雪梨燈光音樂節」最大的亮點就是雪梨歌劇院的炫麗燈光秀，設計師竭盡心力創造投射在歌劇院的聲光影像效果。雪梨港灣大橋及當代藝術館等處也會設置光影藝術，搭配上各類音樂表演，入夜後的雪梨變成一座令人驚豔的繽紛城市。

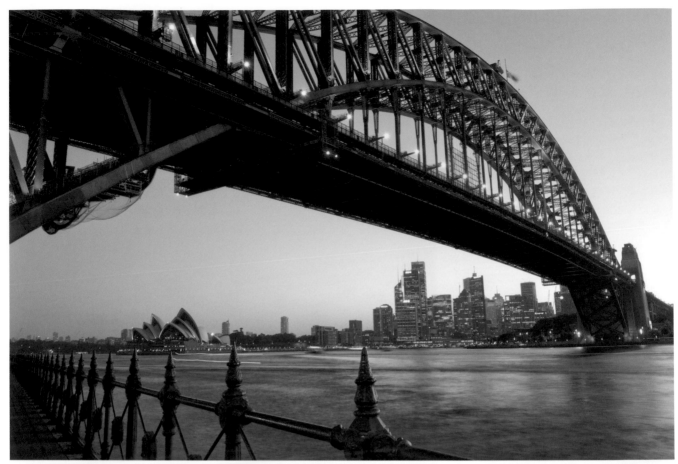

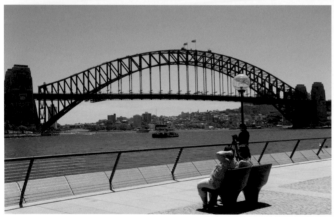

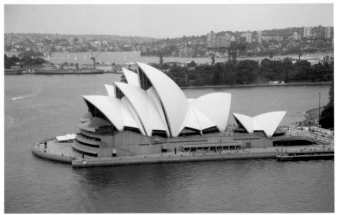

# 雪梨港灣大橋Sydney Harbour Bridge

🏠 | 澳洲雪梨岩石區雪梨港邊　🌐 | www.bridgeclimb.com

　　雪梨港灣大橋於1923年7月動工，直至1932年3月通車，總工程師為John Bradfield，橋樑工程是由英國Middlesbrough市Dorman Long建築公司承造，橋面長為1,149公尺、寬49公尺，橋拱最大跨距503公尺，由海面到橋拱最高處為134公尺，是全球最高鋼鐵拱橋，外型被雪梨人暱稱為Coat Hanger(衣架)。

　　目前雪梨大橋肩負著雪梨灣交通樞紐的責任，橋上闢建的車道數包括1條人行道、8條車道、2條鐵道、1條單車道，加上它絕佳的地理位置，觀光價值與日俱增，「攀登雪梨大橋」活動更是廣受歡迎。

### 攀登雪梨大橋

爬橋活動有一般攀登(BridgeClimb)、快速攀登(BridgeClimb Express)、初體驗攀登(BridgeClimb Sampler)等3種不同體驗,現已增加中文攀登(BridgeClimb Mandarin),「初體驗攀登」是由內拱橋攀登至半高處,費時約1.5小時,「快速攀登」是由內拱橋頂端爬樓梯到外拱橋頂端,費時約2.5小時,「一般攀登」是沿著外拱橋登上頂端,費時約3.5小時,可以慢慢感受360度的雪梨風景。攀登時段主要分白天、晚上和黃昏3種時段,另有黎明時段。

這種活動不論老少都可試一下身手,領隊也會提供完善的安全設備和禦寒衣服,並一邊講解雪梨港灣大橋歷史,一邊說笑話娛樂遊客,在行進的過程,參加者往往會忙著欣賞眼前景觀,而忘卻了恐懼。

### 漫步雪梨港灣大橋

建議大家順著大橋散步到橋的另一端,換個角度來眺望雪梨。行人專用道上人來人往,從橋身即可望見雪梨歌劇院美麗的身影,以及橋上正在享受攀橋活動的人們,穿越雪梨南北的火車不時從身旁轟隆轟隆而過。從塔橋觀景台出發的橋上漫步單程大約20分鐘。

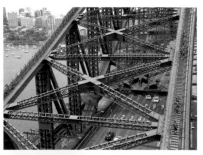

### 米爾森斯角Milsons Point

在雪梨港灣南岸,麥考利夫人之角被公認是同時欣賞雪梨港灣大橋和歌劇院最好的角度,北岸則是米爾森斯角。

從岩石區沿著雪梨港灣大橋走到對岸,下橋後走到港邊便是米爾森斯角,氣勢宏偉的大橋就在眼前,雪梨歌劇院則在遠方閃爍著光芒,與南岸看到的景色大異其趣,加上沒有環形碼頭的擁擠人潮,在此賞景分外寧靜愜意。這裡還有一處月神樂園(Luna Park),從1930年代便開始營業,入口處極具戲劇性的小丑臉孔是其標誌。

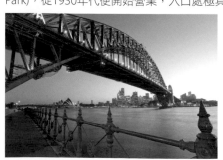

### 橋塔觀景台Pylon Lookout

從橋上人行道可以抵達雪梨大橋的橋塔觀景台,觀景台內部展示著建造雪梨港灣大橋的相關歷史,觀景台外的眺望角度也很棒,這裡是拍雪梨歌劇院一大熱門地點,如果覺得爬橋活動價格實在太貴,這裡是不錯的替代選擇。

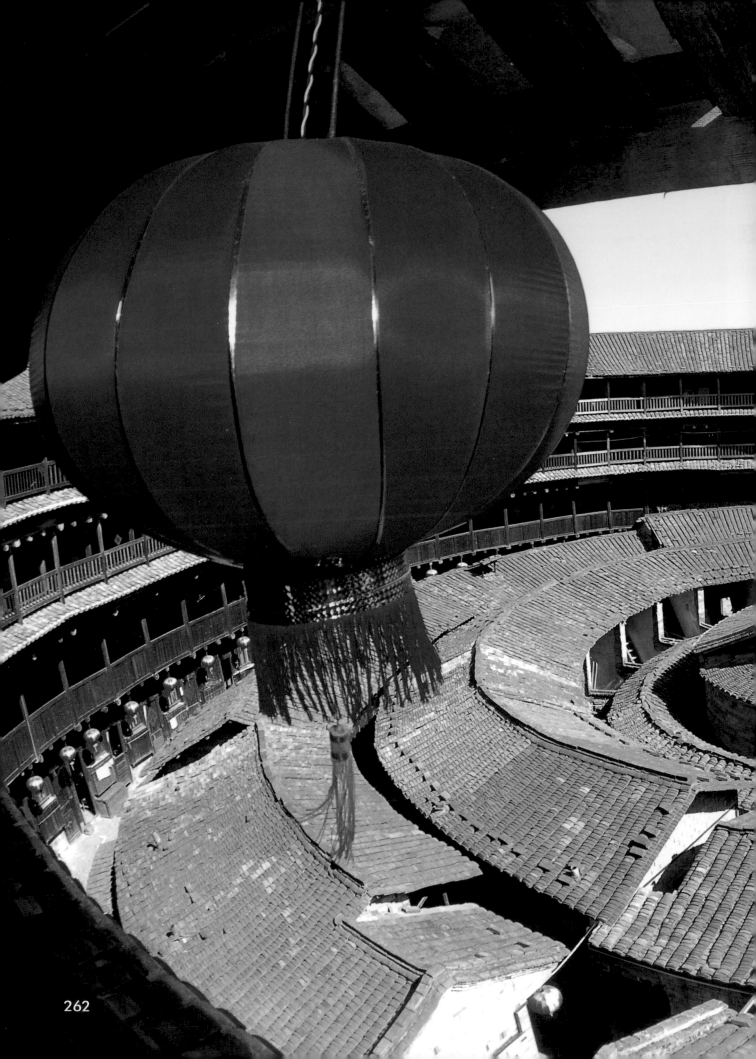

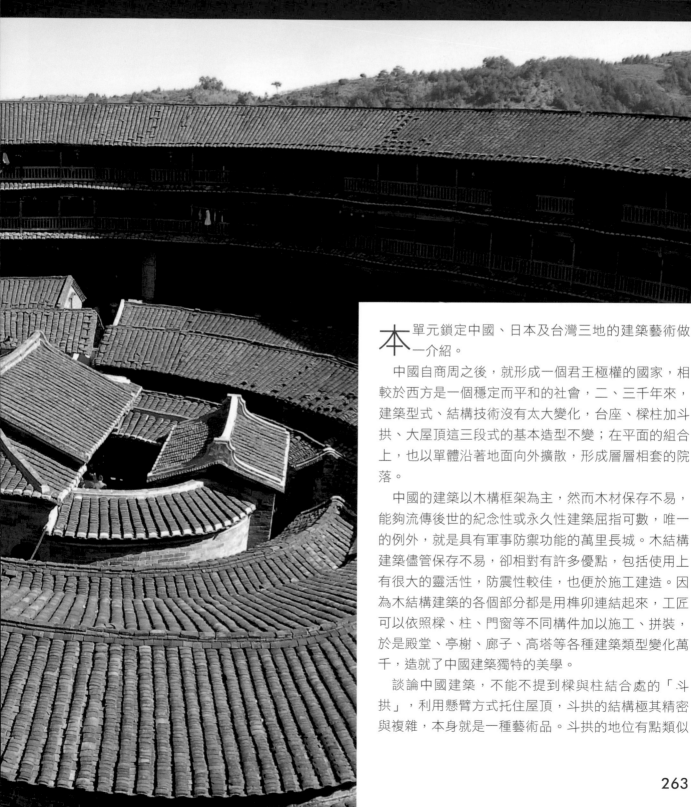

# 東亞建築藝術

本單元鎖定中國、日本及台灣三地的建築藝術做一介紹。

中國自商周之後，就形成一個君王極權的國家，相較於西方是一個穩定而平和的社會，二、三千年來，建築型式、結構技術沒有太大變化，台座、樑柱加斗拱、大屋頂這三段式的基本造型不變；在平面的組合上，也以單體沿著地面向外擴散，形成層層相套的院落。

中國的建築以木構框架為主，然而木材保存不易，能夠流傳後世的紀念性或永久性建築屈指可數，唯一的例外，就是具有軍事防禦功能的萬里長城。木結構建築儘管保存不易，卻相對有許多優點，包括使用上有很大的靈活性，防震性較佳，也便於施工建造。因為木結構建築的各個部分都是用榫卯連結起來，工匠可以依照樑、柱、門窗等不同構件加以施工、拼裝，於是殿堂、亭榭、廊子、高塔等各種建築類型變化萬千，造就了中國建築獨特的美學。

談論中國建築，不能不提到樑與柱結合處的「斗拱」，利用懸臂方式托住屋頂，斗拱的結構極其精密與複雜，本身就是一種藝術品。斗拱的地位有點類似

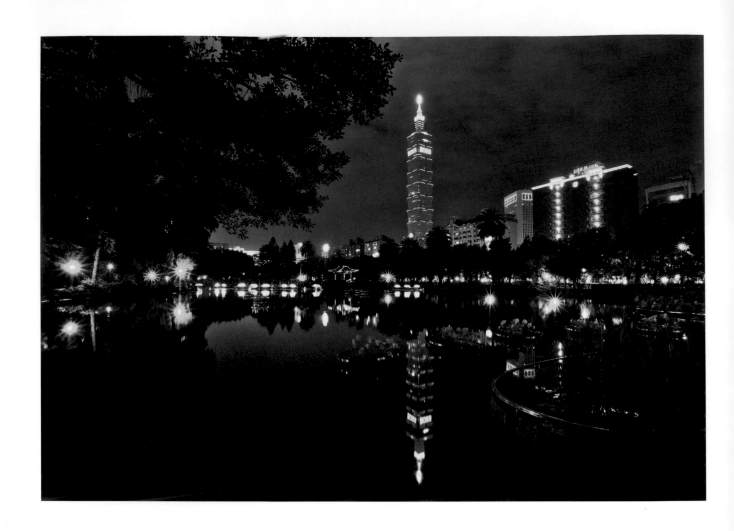

西方建築中古典柱式的柱頭，但實際發揮的功能更大，而非純為裝飾性質。

不同角度的斗拱及懸吊方式，因此產生了各種不同的屋頂形式及屋檐輪廓，如人字型的「硬山」，四面坡的「廡殿」，錐形的「攢尖」，其他還有「懸山」、「歇山」、「盔頂」、「捲棚」，甚至雙層屋頂的「重檐」。除了屋頂形式，屋脊、垂脊和檐口的裝飾和曲線也是重點，特別是飛檐翹角、反曲向上、層層疊疊的氣勢，正好呼應了中國人講求動靜交替、虛實相濟的審美觀。

宮殿是中國建築舞台的主角，佔去了中國建築藝術半部的歷史，從商朝安陽的殷墟宮殿殘跡到清末為止現，三千多年不曾斷過。現存的宮殿以北京紫禁城為代表，是集中了當時技術最高明的工匠、使用最上等的材料，以及耗費最大的人力和財力建造起來的。

皇帝把陵墓當作自己死後的宮殿，所以陵墓又成為中國建築中一項重要分類。中國史上空前的陵墓，首推秦始皇陵，僅憑周遭挖掘出的兵馬俑，便可窺知地下陵墓工程的浩大。目前中國最大規模的陵墓區，就屬位於北京郊外的明、清兩代皇家陵墓，最著名的是清東陵、西陵。中國皇陵地上部分不若地下精采，地面上除了清楚的軸線、神道、碑亭、石雕的文臣武將與獅獸之外，所有建築機巧全數藏在地下宮殿，十足反應出中國人事死如事生的生死觀。

至於宗教與中國建築是互相影響的，但相對的，佛寺進入中國之後，也完全融入中國木造結構的建築傳統，除了佛塔聳立，佛寺與宮殿建築或衙門府第的外觀並沒有太大差別，特別是大型佛寺群落也依照宮殿建築的中軸線安排大門、天王殿、大雄寶殿、觀音殿、法堂、誦經樓等，鼓樓、鐘樓分列左右。不過西藏地區的藏傳佛教則是例外，除了不採取嚴格的中軸對稱，也會隨山勢起伏靈活布置。

壇廟在中國建築中獨樹一格，中國壇廟建築的顛峰之作，非北京的天壇莫屬。明清兩朝皇帝在冬至日祭天、立春時祈求豐年，天壇即依照這兩個主題布局和設計，其中祈年殿可以說是中國古典建築中，構圖最完美、色彩最協調的一座。

園林在中國建築史上也占有一席之地，今天仍然流

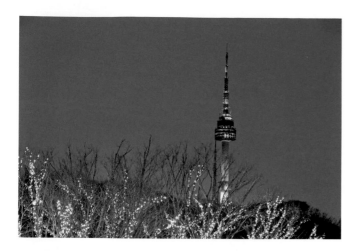

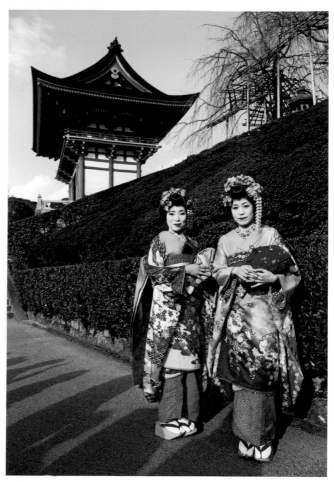

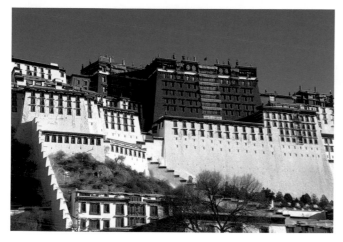

傳後世的園林，多半是明、清代代的傑作，也是中國古代園林的最後興盛時期，在北方，有北京頤和園、承德避暑山莊等皇家園林，在南方，則以江南蘇州、杭州的私家園林為代表。皇家園林追求宏偉氣魄，構圖完整，建築金碧輝煌，色彩繽紛；南方園林的建築風格是清靜淡雅，布局上則曲折多變，在有限空間創造豐富的景觀。

至於日本的建築師承自中國，特別是對木構建築的偏好，結合本土的神道教及外來的佛教，走出自己獨特的風格，在12到19世紀幕府時代達到顛峰，特別是出現了防衛性城堡，不同於中國的圍城式防禦系統，姬路城是代表作。

19、20世紀交替，中國王朝覆滅，日本軍國主義取代了幕府，加上西風東漸，屬於傳統的東方文化未能再繼續向前發展，20世紀之後的建築已是另外一番風貌。

而台灣建築的一切，得從三百年前說起。當時，鄭成功率兵來台，趕走荷蘭人，打算以此作為反清復明的根據地。加上閩粵地區土地平脊、謀生不易，先民們紛紛冒險渡海前來，漢人文化就此在台紮根蔓延。清康熙年間，一度發布海禁限制移民，直到乾隆49年解禁後，狂烈的移民潮再度掀起。

當先民們抵台上岸後，努力建設新家園之際，閩南、客家及原住民三大族群為了爭地，時有械鬥，促使更多家族緊密團結，漸漸，有的務農起家或經商致富，也有因科考功名而嶄露頭角。苦盡甘來最容易牽動思鄉之情，這些地方首富或大地主特別從大陸請來知名匠師，仿照老家宅院模式建起一座座大宅邸。

換句話說，清代的台灣民居建築即屬於閩粵文化的延伸，這點從紳官大戶建立家園的模式可一一印證。而長期與平埔族共處，讓閩粵先民學會如何就地取材蓋房子，再加上海島地理環境的開放，外來文化容易交融，於是，台灣的傳統古厝逐漸擺脫閩粵移民的複製，孕育出自己的生活型態與文化特色。

台灣古厝短短百年的歷史雖短，建築規模與佔地面積亦不恢弘，但小小島嶼卻展現豐富多元的建築特質，始終堅持以做工精緻取勝，同樣令人驚艷！

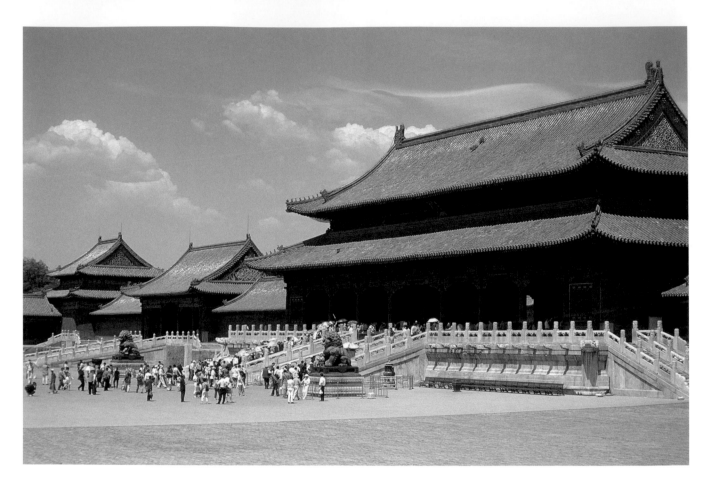

# 紫禁城

🏠 | 中國北京市景山前街4號　🌐 | www.dmp.org.cn

　　紫禁城的宮殿建築是中國現存最大最完整的木造古建築群,不但建築技藝傑出,更是珍稀文物的陳列寶庫。明清兩代總共有24位皇帝住在紫禁城皇城內,清朝亡覆後,1914年設古物陳列所,開放故宮前半部,1925年改為故宮博物院,正式開放。

　　紫禁城雖是在元大都皇宮的基礎上建造的,但建築觀念和漢族相去甚遠,因此紫禁城在明成祖永樂皇帝的規畫下奠基、徹底改建。永樂18年(西元1420年)終告建成,東西寬753公尺、南北長961公尺,占地72萬平方公尺,建築面積15萬平方公尺,有宮殿建築九千多間,

周邊由一條寬52公尺、深4.1公尺的護城河環繞,護城河內是周長3.5公里的城牆,牆高近10公尺,底寬8.62公尺;城牆上開有4門,南有午門、北有神武門、東有東華門、西有西華門;城牆四角還聳立著4座角樓,造型別致,玲瓏剔透。

　　故宮佈局是很嚴謹的,從功能看,前朝後寢,主建物都在中軸線上,再左右對稱地展開,並主從分明;在禮制上來說,則是左祖右社,即左祖廟右社稷。前朝以太和殿、中和殿、保和殿為中心,左右輔以文華殿、武英殿,是皇帝舉行重大典禮的場所;後寢以乾清宮、坤寧

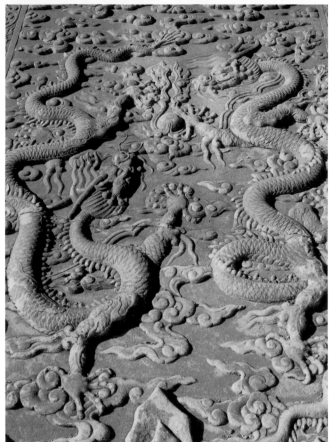

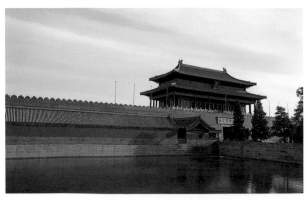

## 護城河

　護城河寬52公尺，水源來自北京西郊的玉泉山，玉泉水經頤和園、運河、西直門的高梁河，流入市中心的後海，然後從地安門步量橋下引一支水流，經景臼西門地道，進入護城河。從康熙起，皇室就在護城河栽種蓮藕，據了解清初皇帝種荷花並非閒情逸致，而是蓮藕可補皇室的用度，勤儉之風可想而知。

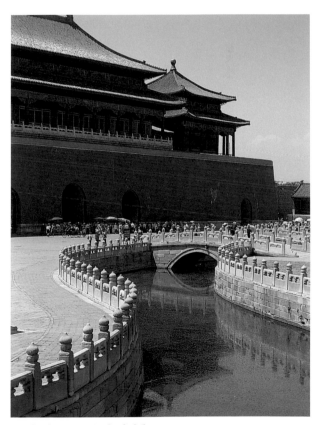

宮、交泰殿為中心，左右輔以東西六宮，是皇帝和后妃們居住及皇帝處理日常政務的場所。

　禮制則是建築裝飾的最高原則，前朝規格高於後寢，東西六宮則再次一級，所以屋頂形式、殿門寬度(面闊的進數，兩柱間為一開間)、屋頂的裝飾、樑枋的彩畫，都依等級形制安排。

　用色也不得僭越體制。紅是極尊貴的顏色，「楹，天子丹」，帝王宮殿當然要用紅柱子，門、窗、牆也都用了紅色，而黃則是五行中的中央方位，所以宮殿多以黃琉璃瓦蓋頂；紅屋黃頂，再加上大量運用金色裝飾，使故宮建築金碧輝煌。

　黃琉璃頂、青綠彩畫、紅殿紅柱紅窗、白玉石台基，這樣大膽的配色恐怕世所少有；強烈反差的色彩讓建築物主體突顯、層次分明，站在景山上眺望故宮，更能感受故宮如金波蕩漾的浩瀚之海。

## 內金水河‧內金水橋

　午門後一如純淨飄帶蜿蜒流過太和門前廣場的內金水河，在太和門廣場前形成一道優美的拱形渠，水碧如玉、河道彎曲，又稱為玉帶河。內金水河最大的功能在排洩雨水，更是救火時重要的水源，此外還可觀魚賞荷，帶來江南風情，既實用又造景。河上跨著5座漢白玉石雕欄拱橋，內金水橋也是以中橋為主橋，由於位於紫禁城南北中軸線上，所以又稱御路橋，專供帝后通行。

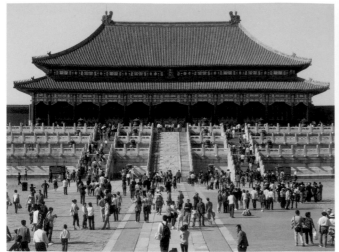
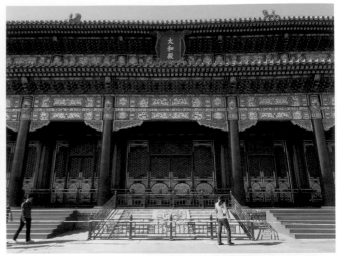

## 紫禁城平面圖

角樓　　　　　　　　　　　　神武門　　　　　　　　　　　角樓
　　　　　　　　　　　　　　順貞門
英華殿　建福宮花園舊址　重華宮　欽安殿　　北五所　　　珍妃井
英華門　　　　　　　　　　御花園　　　　　　　　　　乾隆花園　頤和軒
　　　咸福宮　儲秀宮　　　　　　鐘粹宮　景陽宮　　　　　　樂壽堂　暢音閣
壽安宮　　　　　　　　　坤寧門　（玉器館）（金銀器館）　　養性殿　（戲曲館）
　　　寶華殿　長春宮　翊坤宮　　　坤寧宮　承乾宮　永和宮　　養性門
壽安宮　　　體元殿　　　　　隆福門　　　（青銅器館）　　　寧壽宮
　　　雨花閣　太極殿　永壽宮　交泰殿　景仁宮　延禧宮　　皇極殿　石鼓館
　　　　　　　　　　　　　乾清宮　　　　　　　　　　　　寧壽門
大佛堂　　　　養心殿　月華門　日精門　奉先殿　　　珍寶館
慈寧宮　　　　　　　　　　　　　齋宮　（鐘錶館）
壽康宮　　　養心門　　　乾清門　　　　奉先門　　皇極門
慈寧門　　　　　　　　　景運門　　　　　　錫慶門　九龍壁
隆宗門　　　　　　　　　　　　箭亭　　　　御茶膳房　南三所
慈寧花園　　　後右門　保和殿　後左門
臨溪亭　　　　　　　　中和殿
　　　　　　右翼門　　太和殿　左翼門
敬思殿　　　　　　　　　　　　　　文淵閣
寶蘊樓　弘義閣　中右門　　中左門　體仁閣
　　　武英殿　　　　　　　　　　　文華殿
　　　（書畫館）　崇樓　　　崇樓　（陶瓷館）
西華門　　武英門　貞度門　太和門　昭德門　文華門　　東華門
咸安門
南薰殿　　　　　　　內　金水　河
角樓　熙和門　內金水橋　協和門　內閣大堂　角樓
　　　　　金　　水
　　　　　　　午門

## 外朝三大殿

　太和、中和、保和俗稱三大殿，是前朝的主體，明時的名稱是奉天、華蓋、謹身，後又改名皇極、中極和建極。

　三大殿建在一座平面呈「土」字形的三層須彌座式的丹陛(台基)上，丹陛南北長230公尺、高8.13公尺，依古人的五行原理來看，木火土金水中，土居中，三大殿建於「土」台上，表示是天下的中心，居三大殿中位明堂之用的中和殿，是風水中的龍脈，它用簡樸的單檐方形格局，面闊進深各三間，四面開透明門及窗，都是古代明堂的遺制。

　三層丹陛的正面鋪漢白玉雲龍戲珠階石，兩側有陛階，三層共有石雕欄板1458根、排水的螭首1142個，在在都顯示君主至高無上的地位。保和殿的雲龍雕石是宮內最大的石雕，由一整塊艾葉青石雕成，長16.75公尺、寬3.07公尺，總重270噸；下雕海水江崖，上雕九龍騰行於龍雲之間，雕工精細、生動，實為石雕精品，也是一方國寶。

　三大殿四面由廊廡和牆垣圍住，四角上各建重檐歇山頂的方形崇樓一座，整個區域占地約76,400平方公尺。

## 內廷後三宮

明代建紫禁城時，後三宮原本只有二宮：乾清宮、坤寧宮，當時皇帝住「乾」清宮，皇后住「坤」寧宮，天地乾坤，各有居所，到了清嘉靖年間才因「乾坤交泰」而加建了交泰殿，完成後三宮的格局。

後三宮的規模小於前三殿，四周則由連檐通脊的廊廡貫通，形成一大型的四合院，南北開乾清門和坤寧門，通前三殿、御花園。

和前三殿一樣，後三宮也建在高架的「土」台上，但只有一層，形制矮了一截；基台前一條高起地面的「閣道」連接乾清宮和乾清門，方便皇帝往來於宮殿之間，一般人要上下台階才能登階入殿，太監侍衛更只能走丹陛橋下的老虎洞。

殿前露台陳列龜、鶴、日晷、嘉量、寶鼎，但略遜於太和殿，特別的是丹陛下兩旁各有一座漢白玉文石台，台上各安放著一座鍍金的小宮殿，左邊是社稷金殿，右邊是江山金殿，是清順治重建乾清宮時增設的。

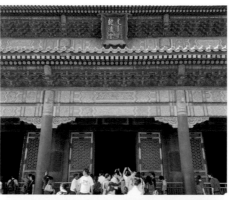

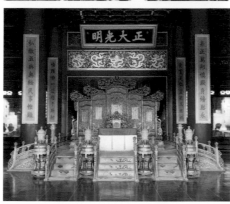

## 東六宮

東路分內東路和外東路，內東路包括鐘粹宮、景陽宮、承乾宮、永和宮、景仁宮和延禧宮，除鐘粹宮在晚清慈安太后居住時，添建了廊子外，其餘都保持明代的格局。

外東宮則以乾隆整建為退位養老之用的太上皇宮殿群為主，以皇極殿、寧壽宮為主，包含一座清代四大戲樓之一的暢音閣，還帶一狹長卻精巧設計的花園。

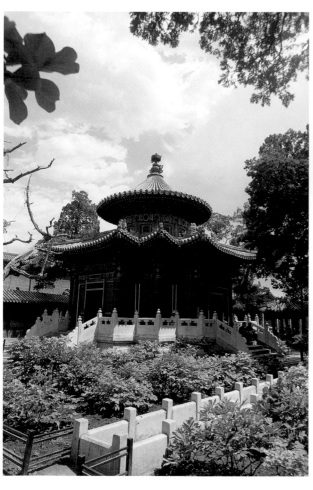

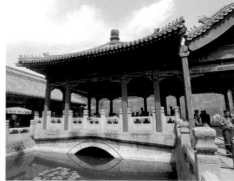

## 御花園

御花園是皇宮的宮廷花園，為嚴肅又講究禮制的皇宮生活，帶來活潑的生氣。它的設計是以欽安殿為中心，呈左右對稱的形式，但為了打破呆板的格局，左右相對的建築物又故意安排成相對的設計，例如前帶寬廊的凸狀絳雪軒，相對的就是凹字格局的養性齋。

中心線佈局如果沒有多變的樣式來緩和，必然會僵硬而無法達到園林的意境，以御花園裡，有道教大殿、多層樓閣，又有單層的齋軒和各種式樣的亭子，而雖然北方難有繽紛的奇花異草，但御花園擅用了假山石點綴，另有一種北方園林的氛圍；而為了卸下沉重的皇家龍形標幟，御花園的裝飾多有植物花果蟲鳥的紋樣，連地上的碎石子路，都有小彩石拼成神話故事、人物風景，既有美好的祝福含意又能讓氣氛生動起來，增加遊園的樂趣。

御花園占地12萬平方公尺，為長方矩形，樓亭起伏、檐宇錯落，包括養性齋、絳雪軒、萬春亭、千秋亭、天一門、欽安殿、浮碧亭、澄瑞亭、堆秀山、御景亭、延暉閣、泰平有象等，御花園的清幽絢麗和嚴整肅穆的宮廷氣氛，恰恰形成強烈的對比。

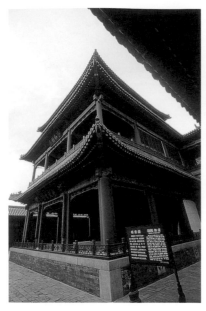

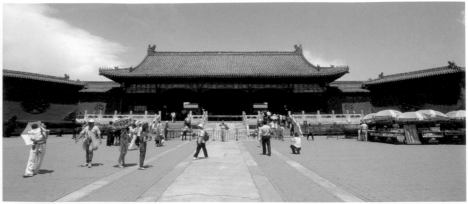

### 東六宮 ◆
### 太上皇宮殿

所謂的太上皇宮殿指的是乾隆讓位嘉慶後的居所。乾隆崇拜祖父康熙皇帝，即位時就立誓在位時間絕不超過康熙的60年，沒想到乾隆很長壽，於是退位給兒子後，就在外東路興建太上皇宮殿，其布局完全是紫禁城的小縮影，和乾隆退位仍掌實權的事實不謀而合。

### 東六宮 ◆
### 九龍壁

從乾清門廣場東門景遠門進入東六宮，向東走即可見寧壽宮入口的錫慶門，錫慶門內、皇極門前有一照壁，用琉璃磚瓦建造，是清代現存的三座九龍壁之一，高3.5公尺，寬329.4公尺，由270塊彩色琉璃件構成九條蟠龍戲珠於波濤雲霧之中的畫面，九龍姿態生動，有極高的工藝水準。

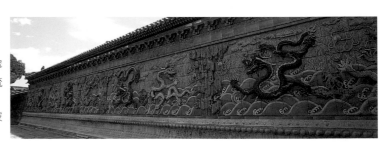

### 西六宮

西六宮是后妃們住的地方，所謂「三宮六院七十二妃」，指的就是生活在西六宮的嬪妃。西六宮除永壽、咸福兩宮外，其餘各宮格局在晚清都經改造，二宮合一，變成兩座四進的四合院，現在宮院內外陳列仍多依原樣擺設，特別是慈禧太后住過的長春宮和儲秀宮。

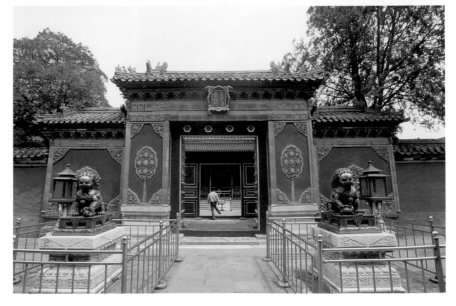

### 東六宮 ◆
### 珍妃井

外東路中路最北端的景祺閣後，也就是寧壽宮一帶的北牆之門貞順門裡，在湘竹掩映的矮牆側，有一口青石枯，那正是慈禧太后令太監強把光緒愛妃珍妃投井之地。

## 西六宮 ◆
### 養心殿

　　乾清宮雖然是皇帝的正寢，但實際上長住的只有康熙，雍正為給康熙守孝，而改住養心殿，順治、乾隆和同治也常居養心殿，甚至死於養心殿，直至清末，皇帝的生活起居和日常活動都不脫養心殿的範圍，養心殿可以說是清朝最高的權力中心，末代皇帝溥儀也是在養心殿簽署退位詔。

　　養心殿前的養心門，為廡殿式門樓，兩側還有八字影壁烘襯氣勢，門前布置一對鎏金銅獅，使門面典雅而氣派華貴；呈工字形的養心殿，有一穿廊連結前後殿，前殿面闊大三間，每間又用方柱分成3間，乍看像9間的格局；殿前明間和西間明抱廈，東間窗外則敞開，直接面對庭院。

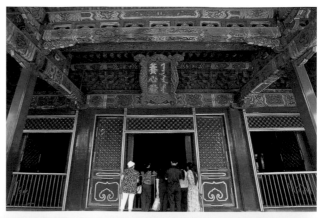

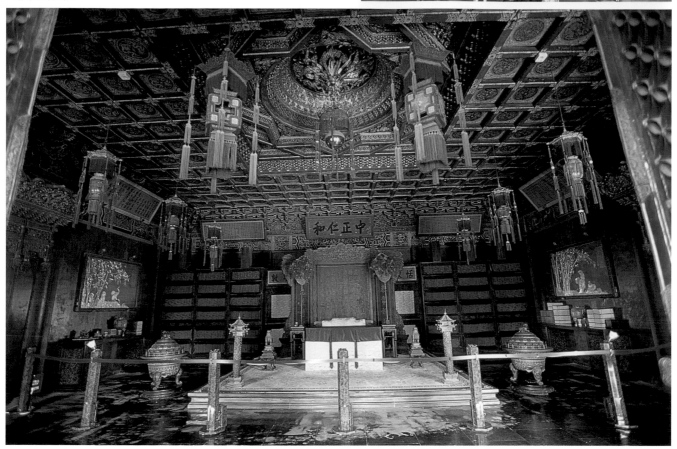

## 西六宮 ◆
### 儲秀宮 · 翊坤宮

　　慈禧進宮被封為蘭貴人時曾住在儲秀宮，同治皇帝則出生在後殿的麗景軒。慈禧太后50歲壽辰時，儲秀宮進行大改建，內裝精巧華麗，居六宮之冠。為了萬壽慶典，儲秀宮的外檐全是花鳥蟲角、山水人物蘇式彩畫，玻璃窗格做成「萬壽萬福」、「五福捧壽」的圖案；廊檐前則有一對戲珠銅龍和一對梅花鹿，庭院的左右遊廊，刻滿了大臣們的萬壽無疆賦。屋內的裝設全用蘭為裝飾(慈禧小名蘭兒)，家具屏風、碧紗櫥全用名貴的花梨木、紫檀木。整個改建改裝總共花了63萬兩，在列強分割中國、烽火漫天之時，這筆支出簡直動搖國本。而與儲秀宮連為一體的翊坤宮，則是節日時慈禧接受妃嬪朝拜的地方。

## 萬壽山前山

　　頤和園以萬壽山為主景，採中軸線布局，從山下的排雲門直到山頂的佛香閣，佛香閣是視覺中心，體量巨大建築形式豐富多彩，扮演著全園的結構關鍵，乾隆為佛香閣煞費苦心，最終建成三層八方閣佛教建築。山腰起高閣，氣勢宏偉，更將萬壽山周邊的景致，如西山和玉泉寶塔等借景入園中，所謂閣仗山雄、山因閣秀，即此境界。

　　佛香閣下以排雲殿為中心的一組建築群，是慈禧祝壽時接受朝拜、舉行慶典的地方，遊廊配殿為輔，前院有水池和漢白玉金水橋。從排雲殿兩側的爬山廊通往德輝殿，穿過德輝殿沿著八字台階可到達佛香閣及佛國世界的眾香界、八大部洲。

　　引導遊園路線的長廊，以排雲殿為中心往左右延伸，14,000幅以神話故事、古典文學名著為題材的蘇式彩畫讓長廊變畫廊，再以「留佳」、「寄瀾」、「秋水」和「清遙」4座重檐八角亭子調整長廊高低和曲折變向的過渡，步移景換，作用絕妙，是頤和園最為人津津樂道之處。

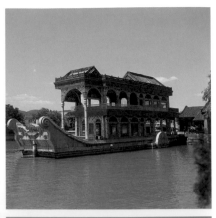

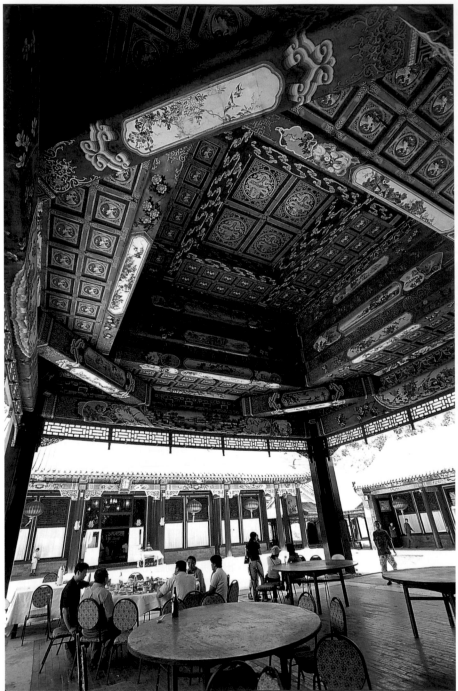

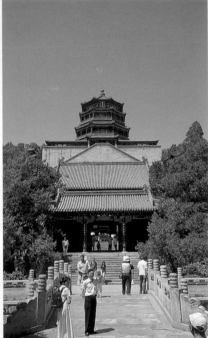

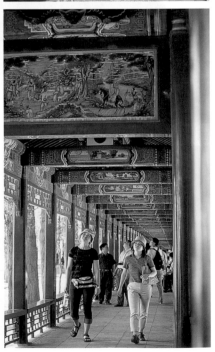

## 昆明湖

昆明湖原名瓮山泊或西湖，是頤和園造景的靈魂，和萬壽山合組青山綠水的大好湖光山色。

頤和園的水面占全園面積的3/4，達220多公頃，湖面上還有三十多座造型各異的橋，特別是優美的十七孔橋，增加水面層次感。湖面由6座橋連成的西堤，是乾隆的巨心傑作，仿杭州西湖上的蘇堤；西堤6橋中，玉帶橋是唯一的高拱石橋，橋面高出水面十多公尺，通體潔白的色彩，是湖面最秀美的一景。

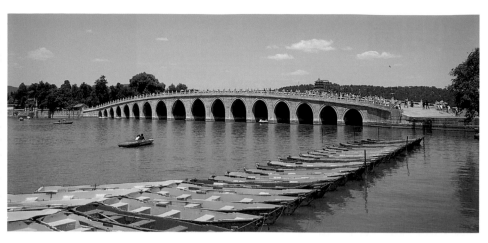

## 萬壽山後山

連著眾香界、智慧海往後山中軸線前進，香岩宗印之閣、四大部洲、喇嘛塔和須彌靈境，合組成一雄偉的漢藏式佛教建築群，左右對稱、金碧輝煌，是清朝崇尚喇嘛教的結果。

整組建築群意在表現佛國世界，須彌靈境有兩根高三公尺的經輪，上刻佛經；香岩宗印之閣重修成一層，四大部洲圍繞香岩宗印之閣，另有八座塔台，即八小部洲，四大部洲和八小部洲間則是日台和月台，乾隆因應政治的需要花費巨資建造喇嘛廟，但在英法聯軍侵入北京時一把火燒掉了，慈禧重修時，因國庫空虛，顧了前山修不了後山，後山建築群就比乾隆時的原樣簡略了些，現在雖也有整建，但整體來說，還是比前山的建築遜色。

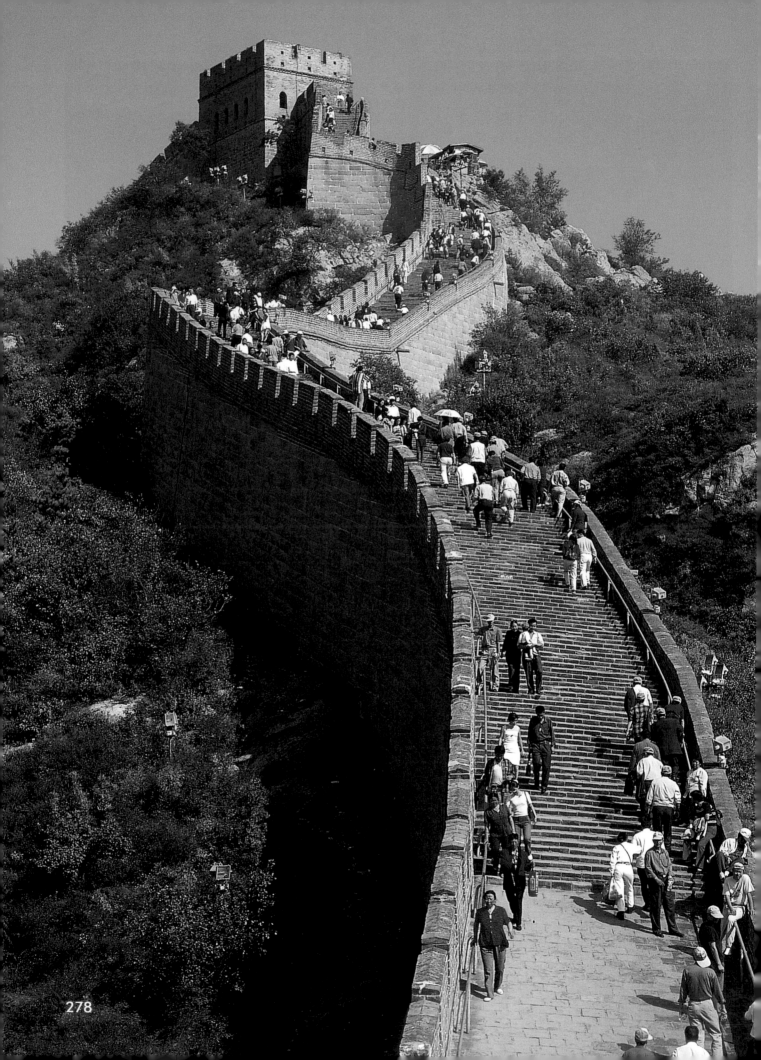

# 萬里長城

🏠 │ 中國北京市景山前街4號　🌐 │ www.dmp.org.cn

舉世聞名的萬里長城是中華民族的偉大創造，是全世界規模最大的軍事防禦工程，早在幾百年前就與羅馬競技場、比薩斜塔等，並列為中古世界七大奇蹟之一。

長城最早修築於西元前7、8世紀，歷經兩千年的改朝換代，至清代，依然修建不休，總長度達五萬多公里，所謂「上下兩千多，縱橫十萬餘里」，一語點出長城工程的巨大。

長城不只是防禦建築而已，它所透露的民族爭戰與生存競爭，細察長城史有個特點，那便是農耕社會與游牧營生的對抗，關內是定居，由農耕而小商的漢族社會，但關外則是逐水草而居，以畜牧為主的經濟體，關內外的許多衝突都因關外天候或收成不良，而往關內擠壓，於是衝破長城成為首要目標，長城一旦被衝破，關內政權則搖搖欲墜。

中國從春秋戰國到明朝，包括入主中原的少數民族政權，如金、元在內，歷代對長城都有不同程度的維修與增建。春秋戰國時楚最先建長城，而後齊、韓、魏、趙、燕、秦、中山等諸候國跟進以自衛，可想而知，這時的長城並非連續性、有方向性地修築著，而是朝向四方，且長度最長不過兩千公尺，這類長城稱先秦長城，以便與真正使長城成為漢族對抗北方匈奴修築的秦萬里長城做區別。

秦是中國第一個封建集權的國家，北方匈奴的侵擾是秦政權最大的威脅，於是首次出現大規模地定向修築長城，「西起臨洮，東止遼東，蜿蜒一萬餘里。」秦後的十多個朝代，都進行過不同規模的長城工事，漢、金、明三朝修建的長城都超過五千公尺，甚至一萬公尺，清康熙因政治理念不同於過往的皇帝，停止修築長城，但在面對西南苗亂時，還是選擇修築南方長城，配合軍寨駐防，以便鎮壓。

萬里長城東起遼寧省的鴨綠江，西至甘肅省的嘉峪關，且橫跨遼寧、河北、天津、北京、內蒙古、山西、陝西、寧夏、甘肅9個省、直轄市和自治區。牆體不是萬里長城的全部，而是由城牆、敵樓、關城、墩堡、營城、衛所和烽火台組成的防衛軍事工事，整套防衛體系有嚴謹的指揮系統，配合重兵防守，形成荒漠上一道令人望之生畏的邊關重鎮。

烽火台是整套系統中最令人印象深刻的，烽火台是

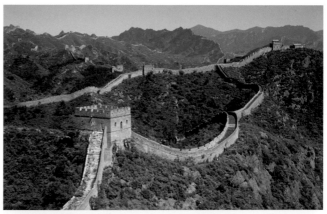

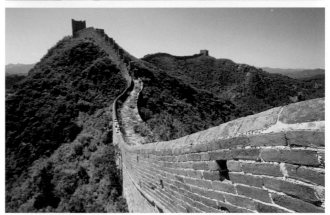

東亞建築藝術 ◆ 中國建築

一座獨立據守的碉堡，建築於長城沿線兩側的險要之處，或視野較為開闊的崗巒上或峰迴路轉之處。一般每距5至10里築一台，每個台上設有5個烽火墩，供燃放煙火以示警、傳遞軍情用。如遇敵情，白天燃煙稱之為「燧」，夜間點火稱之為「烽」。

自明成化2年(1466年)起，燃放煙火時還加入硫磺、硝石用以助燃，同時鳴炮為號；根據敵軍多寡而燃放號炮的數量有明確規定，敵人百餘人左右燃1煙、鳴1炮，500人則舉放2煙2炮；千人以上則舉放3煙3炮……只要一台燃放煙火，便逐台相傳燃點，且每一燃煙必須是三個烽火台能相互望見為原則。由烽火台構築成的資訊系統，使軍情得以迅速傳遞。

修築長城的材料不全都是磚造或夯土的，新疆境內西漢時建造的沙漠城牆即「就地取材」運用柳條加蘆葦、砂粒而層層鋪設出防衛結構。萬里長城之所以傲世，在於累積了民族文化和平、衝突再和平的千年記憶，它的人文歷史內涵才是輝煌的篇章。

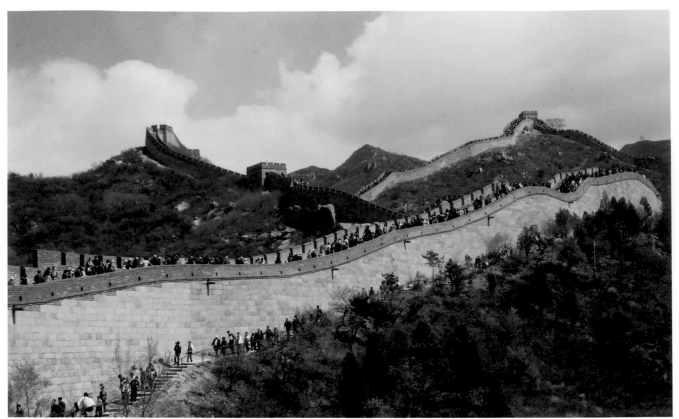

## 八達嶺長城
📍中國北京市延慶縣

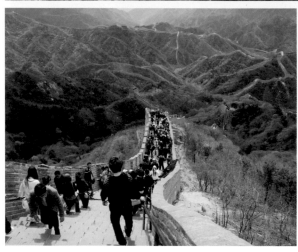

　　位居天下九塞之一的八達嶺，始建於明弘治十八年（1505年），嘉靖、萬曆年間再加修葺，東門額題「居庸外鎮」，西門額題「北門鎖鑰」，古時從這裡可南通北京，北至延慶，西達山西大同（宣鎮），東抵永寧，四通八達，故名「八達嶺」。八達嶺最高峰海拔達1,015公尺，嶺口兩峰夾峙，扼控交通，故有「居庸之險不在關，而在八達嶺」的說法。

　　目前八達嶺開放南、北兩段城牆，一般人爬八達嶺都以海拔888公尺的「北八樓」為目標，那是這段長城海拔最高的敵樓，也是俯瞰長城景色最壯觀的地方，有「觀日樓」之稱。

　　八達嶺山腳下有中國長城博物館，展示和長城有關的歷史文物，而在八達嶺西南方有處殘長城，即原來的石峽關長城，當年李自成久攻不下八達嶺，在當地老人獻計下奇襲石峽關，長驅直入北京城。如今保存原樣，沒有重修，雖然殘破，但更有一種滄桑雄壯之感。

## 慕田峪長城
📍北京市懷柔區渤海鎮慕田峪村

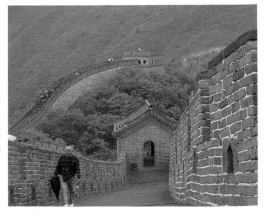

　　慕田峪長城西可連居庸關，東能接古北口，最初是由明初大將徐達在北齊長城遺址上重新建造，明朝與蒙古朵顏部曾在此爆發數場激戰，因而重修頻繁。長城上的敵樓有22座，共有6條步道，來此若不搭乘纜車，得先爬上千階樓梯才可上到長城。

　　慕田峪長城的建築特點，是城牆兩面都建有垛口，因此腹背皆可拒敵。慕田峪關是這段長城地勢最低的地方，海拔不到500公尺，由此向東到大角樓（慕字一台），在500公尺內就上升117公尺；而往西直至慕字十九台均為平緩起伏，但慕字二十台至牛角邊的最高點間，卻是陡升五百多公尺，這牛角邊的稱號，便是山勢有如牛犄角而來。

　　拜豐富植被所賜，慕田峪長城四時風采各異，春季群芳吐豔，夏季重巒疊翠，秋季紅葉染山，冬季銀妝玉琢，在諸多長城段中，獨以靈秀揚名，令人印象深刻。

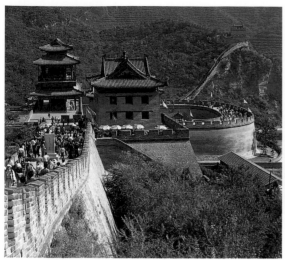

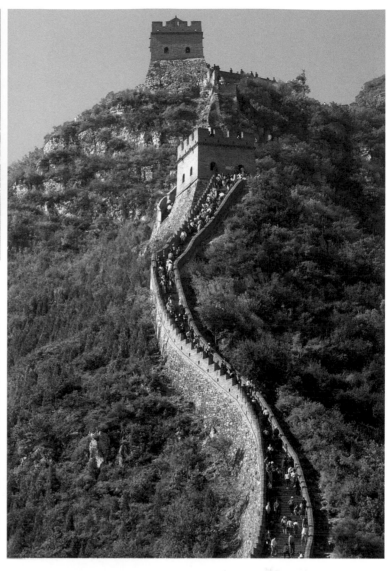

## 居庸關長城
🜚北京市昌平區南口鎮

　　居庸關形勢險要，自古即為軍事重鎮，早在戰國時代便已修築城塞，《呂氏春秋》中便有「天下九塞，居庸其一」的記載。漢朝時，居庸關已頗具規模；到了北魏，這段城牆更與長城開始連成一氣。但今日所見的居庸關長城乃是明太祖開國時，為防蒙古來犯，而在舊關的基礎上增建。關隘東至翠屏山，西至金櫃山，全長四公里多，設有五個關口：岔道城、居庸外鎮（八達嶺）、上關城、中關城（居庸關城）、南口等，居庸關城即為指揮中心。關城呈圓周封閉式設計，古時設有行宮、衙署、廟宇、書院、買賣街等，中心有座漢白玉石「雲台」，雲台券洞內壁有以6種文字刻成的佛經，以及四大天王浮雕，是關城內藝術價值最高的傑作。

　　居庸關景色山巒層層相疊、在金朝時即以「居庸疊翠」名列燕山八景，今日還能見到乾隆書寫的居庸疊翠四字御碑。

## 金山嶺長城
🜚位於北京市密雲縣與河北省灤平縣交界處

　　金山嶺長城盤踞在燕山支脈上，東望霧靈山，西臨臥虎嶺，控扼出入關塞要道，形勢險要，是明代最重要的邊防之一。這段長城最初是在明洪武年間，由開國名將徐達主持修建，到了明末已見傾圮，於是由抗倭名將戚繼光奏請重建。

　　金山嶺長城全長逾20公里，敵樓密布，結構各異，一路行來，可以見到木造雙層樓、磚造雙拱樓、拐角樓、六眼樓等樓型，再輪番搭配穹窿頂、船篷頂、四角鑽天頂、八角藻井頂，精彩絕倫，堪稱長城建築的頂級精品。而城牆上的「望京樓」、「瘦驢脊」、「登天梯」，都是登城必看的名勝，敵樓內所藏的「麒麟影壁」、「文字磚」更是罕見珍品，令人動容。

　　附帶一提的是，1992年「小黑」柯受良騎特技摩托車飛越的長城，就是這段金山嶺長城。

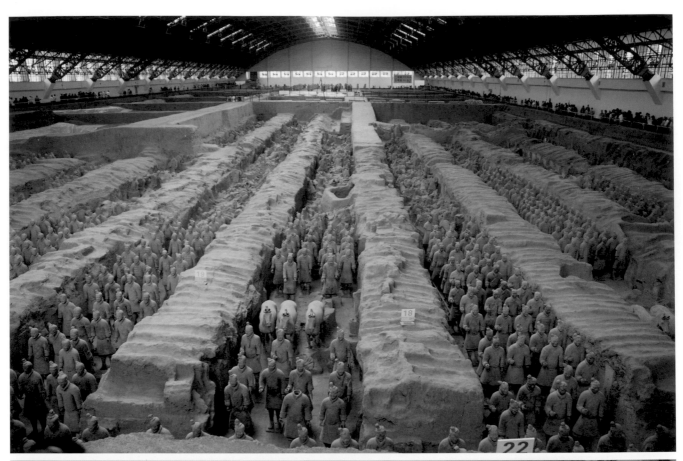

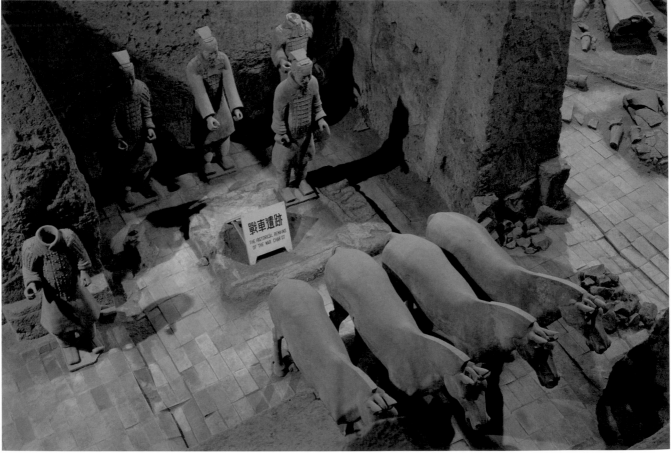

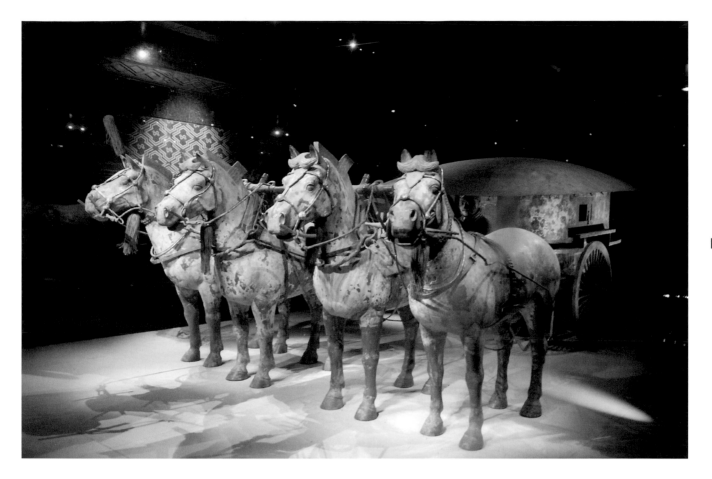

# 秦陵兵馬俑 Mausoleum of the First Qin Emperor

🏠 | 中國陝西省西安市臨潼區西陽村

1987年，聯合國教科文組織將秦陵兵馬俑列入了世界遺產，秦始皇陵墓工程前後歷時38年，徵用70萬民工打造阿房宮和陵園，陵區面積超乎想像，高聳的陵塚、巨碩的寢殿雄踞於陵園南北側，震驚寰宇的陪葬兵馬俑坑，就位在距陵塚1.5公里處。傳說西元前206年，項羽攻占關中時火焚秦宮和陵園，火海綿延三百多里，連兵

馬俑也慘遭劫掠坍塌。

自從兵馬俑出土後，陝西省組織考古隊勘查挖掘，自3處兵馬俑坑中掘出兩千多件陶俑、陶馬及四千多件兵器，預估還埋藏著驚人的數量待陸續出土。其中一號坑是戰車、步兵混編的主力軍陣，軍容嚴整，造型各異，展現秦軍兵陣及卓越工藝。

二號坑由4個小陣組合成一曲尺形大陣，戰車、騎兵、弩兵混編，進可攻、退可守，體現秦軍無懈可擊的軍事編制。三號坑依出土武士俑排列方式，推斷為統帥所在的指揮中心「軍幕」，因未遭火焚，陶俑出土時保留原敷彩繪，可惜考古隊不具保存技術，任由武士俑身上彩繪全數剝落殆盡。

這批地下堅銳部隊，軍陣嚴整，塑像工藝超群，兵器異乎尋常地鋒利，20世紀才研發的鉻化防鏽技術，秦人在兩千多年前已經熟用。秦人超越今人智慧的謎，還留在兵馬俑坑裡待解。

## 回音壁

回音壁是天庫的圓形圍牆，因牆體堅硬光滑，是聲波的良好反射體，又因圓周曲率精確，聲波可沿牆內面連續反射，向前傳播。若兩人分立於東、西配殿後回音壁下，面北輕聲對話，雙方均能清晰聽到，一呼一應，一應一答，妙趣橫生。

## 三音石、對話石

從皇穹宇丹陛前方數來的御道前三塊石板，由於位於四方回音壁反彈聲波的交點，因此形成次數漸增的回音：站在第一塊石板中心拍手一次或喊一聲，可聽到一次回音，站在第二塊則回音兩次，站在第三塊則回音三次。至於對話石，指的是三角對話關係，站在第18塊石板上說話，可以和站在東配殿東北角或西配殿西北角的人清楚對話，聲學傳奇再添一樁。

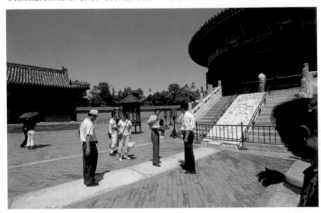

## 皇穹宇

這是一座單檐圓攢尖頂殿宇，好像一把金色藍頂琉璃傘，與紅色院牆相輝映。該殿建於明嘉靖9年(1530年)，是專為貯放神牌的殿宇，故俗稱寢宮。該殿原是重檐綠瓦，乾隆17年(1752年)改建為單檐藍瓦，殿頂改為黃銅貼金葉九層，殿內由8根檐柱和8根金柱支托屋頂，上面斗拱層層上疊，天花步步收縮，形成隆穹圓頂，建築藝術價值極高。

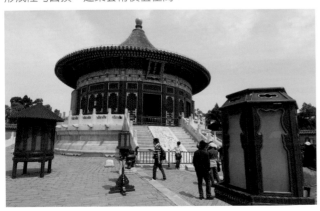

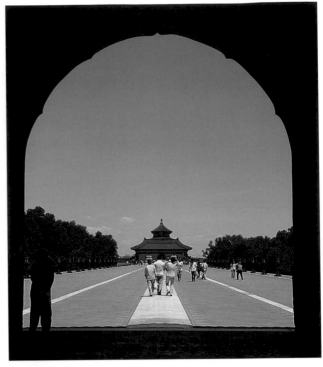

## 丹陛橋

天壇內壇的主軸線即丹陛橋，它是一條貫穿南北的寬廣甬路，連接圜丘壇及祈年殿，也叫「海墁大道」。

丹陛橋長360公尺，是通往圜丘壇和祈穀壇的一條高出地面4公尺的大道。大道中部下有東西向券洞通道，故名橋。橋面寬30公尺，中間石板大路為「神道」，供天帝專用，東側磚砌路面稱「御道」，供皇帝專用，陪祀的王公大臣只能在西側的「王道」上行走，進退等級分明。丹陛橋北高南低，北行令人感到步步登高，如臨天庭，加上走在高出地面的台基上，視野遼闊，更覺登天庭長路漫漫。

## 圜丘壇

這裡是皇帝舉行祭天活動處，始建於嘉靖9年，圓形祭壇高1丈6尺，分三層，每層四面均有9級臺階，壇周各層都圍以漢白玉石欄。

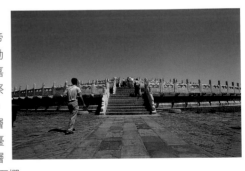

祭壇所用石料數目，都與「九」有關，上層直徑9丈，中層15丈，下層21丈，三層之和為45丈，不但是九的倍數，還含有「九五之尊」之意。

上壇圓心是一塊圓形大理石，稱作天心石、太陽石。從中心向周邊環以扇形石，上壇共有9環，每環扇形石數目也都是9的倍數，一環的扇面石是9塊、二環18塊、三環27塊……九環81塊，中層壇從第十環開始，即90塊扇面石，直至十八環，第162塊，下層壇從十九環開始，至第二十七環，扇面石243塊，三層壇共有378個九，共用扇面石3,402塊。

## 祈年殿‧祈穀壇

　　廣闊的祈穀壇為三層白石構造，每層的望柱和排水螭首雕飾皆不相同：上層為龍紋、中層為鳳紋、下層為雲紋。各層欄板數108塊，壇座為須彌座式，都是最高等級。此外，祈穀壇共有8座出陛，其中南、北兩向的石陛中鑲有巨幅石浮雕，自上而下分別為「雙龍山海」、「雙鳳山海」、「瑞雲山海」圖案，比喻龍鳳呈祥。

　　三檐藍瓦圓頂的祈年殿則矗立在祈穀壇正中央，完全按照「天數」興建，以達到「敬天禮神」的誠意。其殿高9丈，取「九九」陽極數之意，殿頂周長30丈，表示一個月有30天；大殿中央有4根通天柱，又稱龍井柱，是一年有四季的象徵，中層金柱12根，象徵一年12個月，外層檐柱12根，象徵一日12個時辰，中、外層柱數相加為24根，表示一年有24節令，三層柱數相加為28根，指的是天上的28星宿，若再加上頂部的八根童子柱（短柱），則為36柱，對應36天罡。大殿寶頂下的一根短柱，稱為雷公柱，是皇帝一統天下的象徵。雖有立柱，但祈年殿卻是一幢無樑建築，僅靠28根楠木大柱，以及密堆的斗拱、枋桷支撐，不可不說是古代建築科學的一大奇蹟。

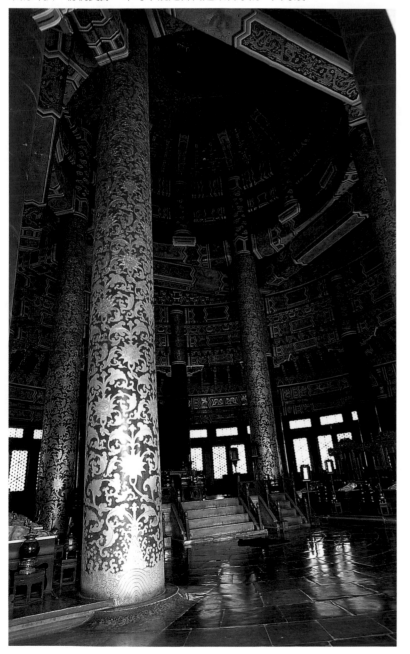

## 七十二長廊

　　祈穀壇東磚門外有一條連檐通脊、朱柱綠瓦的長廊，原有75間，乾隆改為72間，暗喻七十二地煞。長廊原是運送祭品的通道，盡頭即宰牲亭，與神庫、神廚相通；曲折的長廊有美麗的彩繪樑枋和寬敞的遊步空間，而抵消了肅穆之氣，而長廊外古柏參天、繁花點綴。

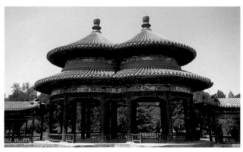

## 雙環亭景區

　　套環式的萬壽亭是乾隆為其母祝壽而建的，平面為一壽桃狀，登壇的低台階造型往前突出2個尖角呈桃尖狀，意為和合、吉祥、長壽，充分表達乾隆的祝壽心意；藻井也很特別，雙環連接處的海墁格拼接得特別有味道。對面假山上還有一座優美的扇面亭，扇面是中國園林中特有的造型，寬廊面正對著萬壽亭，正好將景區主景盡收眼底。和萬壽亭以畫廊相連的，還有由雙方亭組成的方勝亭，萬壽亭的套環和方勝亭的套方合組成一個吉祥圓滿，意涵豐富。

## 齋宮

　　又稱小皇宮的齋宮，是皇帝祭天祈穀前齋戒三天所住的地方，位置靠近西天門，不但有兩重圍牆護衛，還有護城河，都是考慮皇帝居所安全所做的設計。齋宮正殿是紅牆綠瓦，磚造建築，兼以磚拱承重，所以室內呈拱券形，沒有樑枋木柱，所以又稱「無樑殿」。

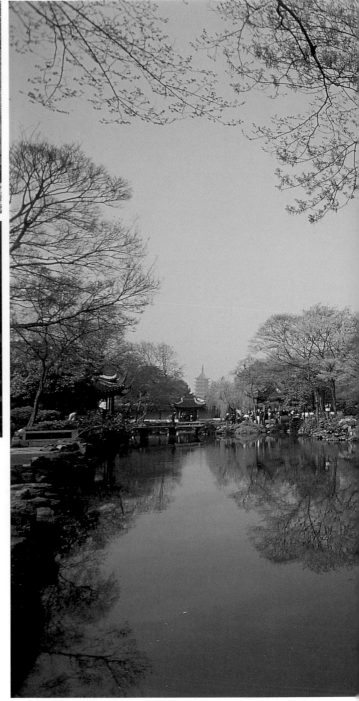

# 拙政園

🏠 | 中國江蘇省蘇州市東北街178號

　　中國園林依地區的不同，可分為氣派的北方園林、秀麗的南方園林，和兼容並蓄的嶺南類型，而江蘇省的園林屬南方私家宅第園林。

　　說起江南私家園林，造園者很多是懷才不遇或是被貶官職的文人墨客，他們在官場不得志，回到自己的故土造園林寄託人生抱負，並享有自己天地以寄情於山水中，而因為這些園林多半建於城市中，佔地不大，如何在小格局創造大世界，讓人不出城也像神遊山水，這正是造園藝術的最高表現。

　　集中國江南私家園林之最的蘇州園林，許多已被列為世界文化遺產，要將此蘇州文化發揮到登峰造極的層次，就需要多方面配合，例如建築工藝、繪畫、家具陳設、庭園造景、花木盆栽等，要看出其中的高深學問需要時間。

　　拙政園是蘇州最大最著名的庭園，與蘇州另一名園「留園」、北京「頤和園」、承德的「避暑山莊」並稱「中國

四大名園」。整個拙政園佔地約五萬平方公尺，最大的特點是總體佈局以水池為中心，光是水域面積就佔了五分之三，然後所有建築臨水而建，形成全園各個景點既獨立又依附的關係，並且營造出許多詩意般的境界。

　　明代正德年間(1509~1513年)，監察御史王獻臣對政治失望，於是棄官返鄉，建造了這座園林，取名「拙政園」是借晉代潘岳《閒居賦》中「拙者之為政」，表彰崇尚無為而治的政治態度，所以可以理解拙政園內，瀰漫著文人的恬淡致遠，卻掩飾不了些微對朝政的不滿與

嘲諷。

　　拙政園區分為東園、中園、西園，不同的園區有不同的旨趣，東園林木蓊鬱、花木扶疏。而且離水設計非常巧致而特別，特有江南庭園的自然風韻。穿過有拙政園全景漆雕畫的「蘭雪堂」，即可看到綴雲峰假山，緊接著芙蓉榭、天泉亭、秫香館、放眼亭等景點。因曹雪芹的祖父曹寅在蘇州當江寧織造時曾寓居於此，因此曹雪芹對此印象深刻，所以在《紅樓夢》就常可看到和拙政園相關的名字或景象。

　　中園為拙政園的精華所在，建築都是臨水而建，水域環繞四周，穿插著假山、長廊，把水鄉澤國的溫柔韻緻收攬在一起，十餘座亭閣式樣都不同，屬於明代園林氣派的翹楚。值得注意的是拙政園的的水廊，是蘇州三大名廊之一。

　　西園則是後來才由清朝的張履謙擴建的，又稱「張氏補園」，為佔地最小的園林。水景仍是此園的重點，它和中園的水池一脈相連，主體建築為由十八曼陀羅花館與三十六鴛鴦館組成的鴛鴦廳。

### 中園 ◆
### 小飛虹

　　遠香堂左後方有一座飛渡池水的廊橋「小飛虹」，是蘇州園林中獨創之景。此橋倒影在水中，和四周的綠蔭相輝映，就如同天上的彩虹般。而站在橋上往池水望可以觀賞到「苔侵石岸綠、水漾落花紅」。而通過小飛虹觀賞小滄浪的水景，感覺水一直延伸到很深遠的地方，更添庭院深深的意境，為造景的極妙處。

### 中園 ◆
### 荷風四面亭

　　在遠香堂的四周則有代表四季的四個亭子，「繡綺亭」四周種牡丹，是春天賞牡丹的春亭。「待霜亭」植有橘子樹，秋天時可觀賞到紅橘的秋天樣貌。「雪香雲蔚亭」則種滿梅樹，為冬亭。「荷風四面亭」則是夏亭，此邊四面敞開，夏天時可以完全坐擁荷花香。

### 中園 ◆
### 遠香堂

　　中園內主要的建築是「遠香堂」，這是因為堂前臨荷花池，夏天時荷花的清香飄到堂內，取宋朝周敦頤《愛蓮說》文中「香遠益清」

之意而成此堂名。拙政園的園主人相當喜愛荷花，所以在拙政園中有7個景點可看到荷花，每年夏季在園內更會舉辦荷花節。遠香堂四周廊廡環繞，堂中四壁都是透空的長玻璃窗，寬敞而明亮，即使足不出戶也可將四周景物盡收眼底。

### 中園 ◆
### 倚虹亭

　　倚虹亭旁為欣賞拙政園最佳的角度，因為拙政園之妙，就是妙在將江南的名塔——北寺塔「借景」過來，此為中國園林藝術中「借景」的運用之最。此塔巧妙地在荷花池的遠端處，感覺就像是園中一景般，不僅延伸園林的視野，也增加景色的層次感，讓人由衷佩服造園者的精妙之處。

### 西園 ◆
### 倒影樓

　　倒影樓重點是觀賞水中麗影，樓分兩層，樓下是「拜文揖沈之齋」，文是指文徵明，沈指沈周，兩位都是明代蘇州知名的畫家。樓左有波形長廊，右有「與誰同坐軒」，倒影如畫，景色絕佳。

### 中園 ◆
### 香洲

　　為旱船的型式，似船的形但卻不能行走，故有旱船之名(江南園林中常會出現的造園手法之一，因為江南為水鄉，古代常以舟代步，而園林中的旱舟則展現水鄉景色)。拙政園的香洲集亭台樓閣軒5種古典建築之美，可說是畫龍點睛之效。而「香洲」這名也是大有學問，在舟上的匾額來自明朝四大才子的文徵明。

### 西園 ◆
### 留聽閣

　　「留聽閣」的名字，取李商隱的「留得殘荷聽雨聲」的詩句。四周植有荷花，當雨打殘荷所發出的聲響，格外愜意。此外，此閣樓雖不大，但建築優美，特別是精巧的雕刻，讓人讚不絕口。

### 西園 ◆
### 十八曼陀羅花館與三十六鴛鴦館

　　這裡是一個四方廳，由館內中央一座銀杏木雕刻的玻璃屏風，隔成南北廳，南是「十八曼陀羅花館」，北是「三十六鴛鴦館」，這裡是園林主人宴客、看戲的地方。特色是建築的四角都有「耳室」，這是給戲曲藝人化妝更衣的地方，而且此邊引進西方的藍玻璃，在陽光照射下非常美麗。

# 曲阜孔府・孔廟・孔林

孔子誕生和活動的地方，位於春秋時代的魯國，也就是現今山東省曲阜。孔子雖生平不得志，但其死後，歷代帝王莫不尊儒學為正統思想，連帶著曲阜受帝王及名人文士的仰慕，其中又以孔廟、孔府和孔林為甚，即所謂的「三孔」，「三孔」於1994年為聯合國教科文組織列入世界文化遺產。

## 孔府

孔府又名「衍聖公府」，是三路布局、九進院落，但整體氛圍因灰瓦而低調得多。因歷代君王對孔子的長子、長孫多加封賞，待遇一如皇親國戚，所以孔府兼有官府和民居的特色，前半官衙、後半內宅，空間布局巧妙，是明清建築及園林規畫的傑作之一。

## 孔林

位於曲阜北門外的孔林，則是孔子及孔氏家族的墓地，占地面積達三千多畝，是全世界最大、長久，也是保持最完整的家族墓地。由於歷代重修之故，孔林提供了歷代喪葬風俗演變的考據，千年林木的生態也是孔林的貴重之處。

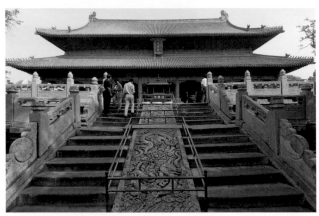

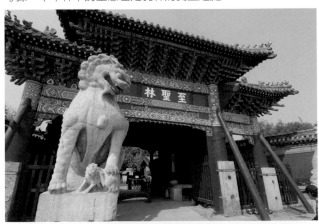

## 孔廟

位於孔府西側的孔廟原是孔子的故宅，從三間的平民宅邸，經歷代君王的擴建，形成三路九進、規模宏大的宅邸。祭祀孔子的大成殿建築精美，足以和故宮的太和殿媲美，也是民間建築中唯一具皇家規格的例子。除了建築外，由於歷代文學家藝術家造訪頻繁，留下很多書法石碑作品，總共有兩千多塊碑碣，幾乎各代各流派的作品都可在此找到，尤其珍貴的是大量的漢畫石刻。

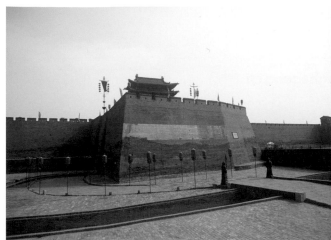

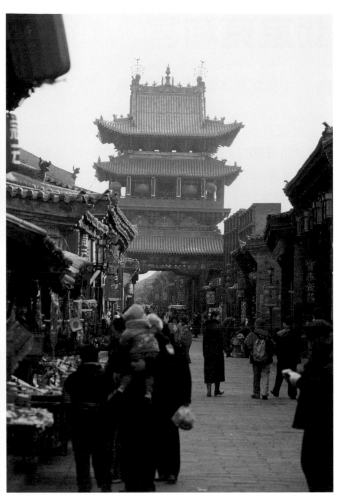

# 平遙古城

🏠 | 中國山西省晉中市平遙縣

明太祖為了抵禦北方蒙古兵的進犯，洪武3年(西元1370年)在平遙修建一座城池；之後，山西商人崛起，平遙躍居為全國的金融中心，城內商家林立，豪宅大院櫛比鱗次。由於整座古城保存良好，因而被評為中國保留最完整的縣級古城。

整座城牆有3,000個垛口、72個敵樓，寓意著孔子的3,000弟子與72位賢人。平遙城的街道佈局，嚴謹方正，兩兩對稱。南大街俗稱明清街，是平遙最熱鬧的街道。中國第一家票號「日昇昌」，便是坐落於西大街上，明清時期這裡聚集了逾20家的票號、數十家的商號。

平遙城內的明清四合宅院共計有3,797座，在大街上的宅院有部分改裝成客棧的模式經營，前院為飯館，後院則規畫為住宿的旅館。

位於平遙古城西南方6公里處的雙林寺，以懸塑、彩塑與唐槐最為有名，大小塑像有2,050尊，被西方學者評為「東方藝術的寶庫」，1997年與平遙古城一同列入世界文化遺產。

# 北京雍和宮

🏠 ｜ 中國北京市雍和宮大街12號 🌐 ｜ www.yonghegong.cn

占地66,400平方公尺的雍和宮，是中國最大的喇嘛寺之一，由昭泰門、天王殿、正殿、永佑殿、法輪殿、萬福閣等建築組成五進院落，每一進主要殿堂兩側，還設有左右對稱的東西配殿。雍和宮內香火鼎盛，遊客與香客絡繹不絕，具有歷史價值的佛像、唐卡、壇城、法器，以及雍正、乾隆等御筆遺跡不可勝數，值得花時間細細品味。

雍和宮最初是康熙三十三年（1694年），康熙皇帝建給皇四子胤禎的府邸，人稱「禎貝勒府」，後胤禎被封為「和碩雍親王」，此地改名為「雍親王府」，雍親王即位為雍正皇帝後，對舊居念念不忘，於是將這裡改為行宮賜名「雍和宮」。而雍和宮亦是乾隆誕生處，所以此府被喻為「潛龍寶地」，也種下日後只能成為寺廟的因果之一。

雍正皇帝駕崩後，乾隆將其靈柩移至雍和宮中的永佑殿（雍正生前的寢宮），停放至隔年才移往西陵安葬。當時為了迎棺，雍和宮在15天內將屋頂全部改覆黃琉璃瓦以符合規制，而永佑殿則常年供奉雍正圖像，直到後來改為黃教寺院為止。

乾隆九年（1744年），雍和宮正式改為皇家第一藏傳佛教寺廟，最大的原因是為了安撫、團結蒙藏各族的懷柔政策，也著實替清朝鞏固邊疆安定起了一定的作用。

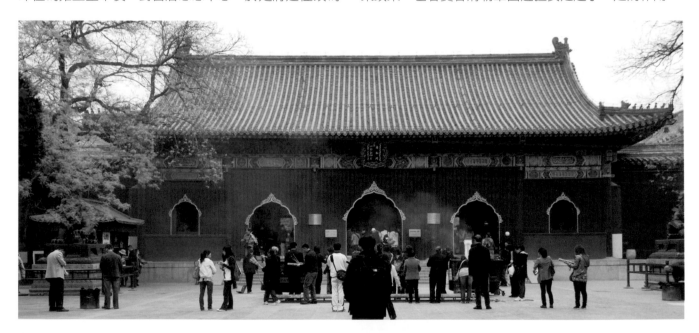

## 昭泰門

昭泰門為一進雍和宮最醒目的主要建築，為歇山式琉璃花門樓，門匾以滿漢蒙藏四種文字雕成，氣勢恢弘。

## 須彌山

雍和宮前有座高1.5公尺的銅製須彌山，它代表的是佛教世界的極樂淨土。雍和宮建築上還用了只有皇帝宮殿才能使用的黃琉璃瓦及蟠龍藻井，在在都顯示皇家寺院的規格。

## 御碑亭

御碑亭是座門開四面的重檐方亭，建於乾隆五十七年（1792年），亭內有一塊巨形石碑，四面分別用漢、滿、蒙、藏四種文字鐫刻《喇嘛說》，是乾隆皇帝御筆，描述喇嘛教的由來及乾隆所施行的懷柔政策。

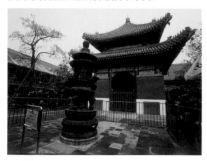

## 天王殿

天王殿原為雍親王府的正門，殿內供奉彌勒佛像與四大天王，是標準的寺廟前殿格局，門匾亦以滿、漢、蒙、藏四種文字寫成。殿內正中的彌勒佛慈眉善目，左右兩側的四大天王則分別為東方持國天王、南方增長天王、西方廣目天王、北方多聞天王，各踩著代表各種邪念的小鬼。殿的後方則供奉被封為護法天神的韋馱天。

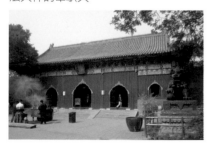

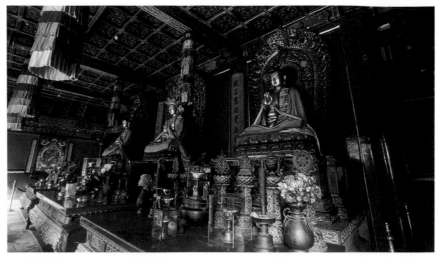

## 大雄寶殿

雍和宮的正殿為大雄寶殿，殿內供奉三世佛像，中間的是現在佛（釋迦牟尼佛），左側為過去佛（燃燈佛），右側未來佛（彌勒佛）。釋迦牟尼佛前的兩個站像是佛陀兩大弟子：左為迦葉，右為阿難。

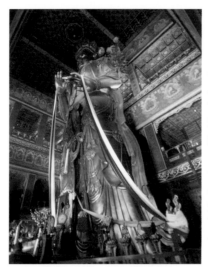

## 萬福閣

以飛橋連接三座二層樓閣的萬福閣，有著雍和宮三絕之一的邁達拉佛巨像，邁達拉佛即彌勒佛，地上高度18公尺，地下尚埋著8公尺，合計26公尺，由一整棵白檀木雕成，是全世界最大的木造佛像。這棵巨木原是由七世達賴喇嘛從尼泊爾獲得，令人雕成佛像後進貢給乾隆皇帝。

萬福閣不但佛像高大，香柱也很可觀，佛像旁兩根4公尺高的香柱，和巨佛的高度相得益彰，香上更因布滿細孔，因而又名鳳眼香；深究起來，鳳眼香並非真正拜佛時所用的香，而是一種地質變化產生的藻生植物化石，來自青藏高原，在清代被作為貢品送進宮中。

## 永佑殿

永佑殿供奉的是阿彌陀佛、藥師佛和獅吼佛，但最重要的是位於內部東西兩側的「白度母」和「綠度母」堆繡唐卡。綠度母也稱為「聖救度佛母」，是一切諸佛之母，頸掛珠寶瓔珞，左手捻蓮花，下垂的右手作與願印，表示克服八難，施與眾生安樂。

白度母因為臉上和手腳共有七顆眼睛，而又稱「七眼佛母」，額頭上的眼睛可觀十方無量佛土，其餘六眼觀六道眾生，並且頭戴寶冠，面目慈祥，右手作與願印，胸前左手以三寶印捻烏巴拉花。這兩張堆繡唐卡都是乾隆皇的母后，虔心領著一班宮女一針一線縫繡出來的，是雍和宮收藏文物中極為重要的珍品。

## 法輪殿

雍和宮中最大的殿堂即法輪殿，建築融和了漢、藏兩式，是僧侶舉辦佛事活動的主要場所。殿內供奉著黃教喇嘛祖師宗喀巴的銅像，以及用金、銀、銅、鐵、錫五種金屬製做的形態各異的五百羅漢，但現在僅存449尊。宗喀巴銅像的背後還有一座以紫檀木刻成的羅漢山，是不可多得的藝術品。

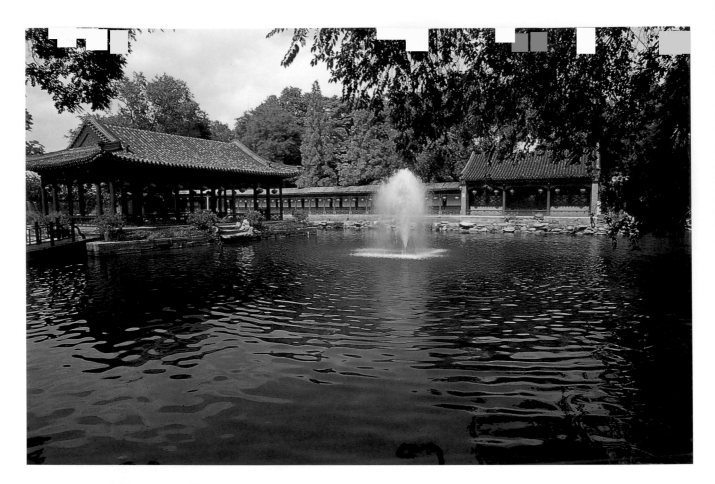

# 北京恭王府

🏠 | 中國北京市西城區前海西街17號　🌐 | www.pgm.org.cn

　　有人說：「一座恭王府，半部清朝史」。恭王府可分為府邸與花園兩部分，府邸佔地32,260平方公尺，花園面積28,860平方公尺，規制佈局都與王府的地位相符，由嚴格的中軸線貫穿整個四合院。花園內造景精緻，可說是晚明直到清末的園林藝術縮影，相傳《紅樓夢》中的大觀園及榮國府指的就是恭王府花園萃錦園。

　　恭王府花園雖不如皇家園林廣大，卻有北方少見的私人園林趣味，一景一故事。整座王府分為中、東、西三路，中軸由西洋門、蝠池、邀月台、蝠廳組成，以安善堂為界，兩側以遊廊環抱蝠池，形成向南敞開的三合院，安善堂北面是第二進院落，充滿山石堆成的假山，以及花園的制高點邀月台，第三進院落的蝠廳是面闊五間的後廳，現為茶屋。東路呈四合院形式，以大戲台為主建築，入園的竹林增添四合院的意境；大戲台在恭親王奕訢主掌外交事宜時，發揮了許多公關功能，戲台下用水缸傳聲的效果，現在依然能發揮效用；天井、樑拱

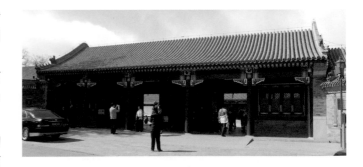

繪滿彩色枝藤，讓人即使身處密閉空間，也彷彿能感受涼意。西路則以水為主景，佈局比中軸、東路開朗，湖心亭及環湖的垂柳形成一幅圖畫。

　　花園周邊三面以青石堆疊成連綿假山，隔離了外界喧囂，園內更是園中有園，整齊劃一；而在這規矩之中，用來區隔院落的水池、山石形狀特異，用以打破僵硬的觀賞動線和呆板佈局，既有王室園林的氣派，又富山水情趣，是北京城內的園林建築代表。

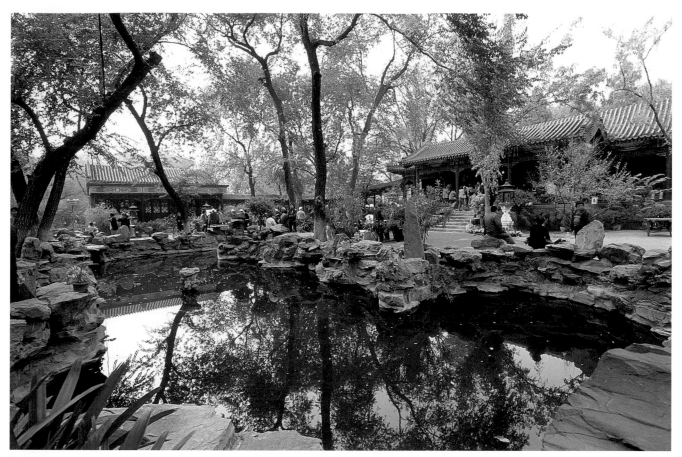

## 蝠池

蝠池的形狀猶如一隻展開雙翼的蝙蝠，因為音同「福」，有吉祥之意。在萃錦園中，有蝠池、用蝙蝠裝飾的格窗、遊廊、圍牆等，據說全園共有9999隻明蝠或暗蝠，再加上藏於秘雲洞內的「福」字碑，就成了「萬福」，可以和皇帝平起平坐，由此可見和珅僭越禮數。

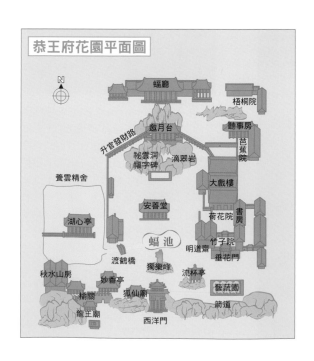

恭王府花園平面圖

## 垂花門

這座東路四合院入口的垂花門，不但是萃錦園三絕之一，更是嘉慶處死和珅的藉口。在帝權之下，封建禮制是很嚴格的，任何人都不得逾越，這些禮制大到官制，小到居家門面，都有規定，而和珅竟命人把紫禁城寧壽宮的圖例描繪出來，依圖建了自己的宅邸，並造了皇宮才能使用的垂花門、銅路燈，據說恭王府花園內的銅路燈比紫禁城還要多。嘉慶皇帝在乾隆死後立刻把和珅逮捕入獄、家產充公，罪名就是他僭越禮制。

## 邀月台

邀月台和台上的廳堂「綠天小隱」是花園的最高點，位於假山堆造的滴翠岩、秘雲洞之上，兩側有爬山廊和台下兩側的建築物相連接。這條由低而高的長廊有個典故，據說一定要由下而上登高，比喻步步高陞，因而名為「升官發財路」。

邀月台露台前的假山石，形狀宛如雙龍戲珠，山石間還架著兩口銅鼎，銅鼎下有漏口，承水後漏下，好讓山石生青苔，形成黃石綠點的皇家色澤。

## 大戲樓

萃錦園中的大戲樓是恭親王奕訢所建，為典型的中國傳統戲樓。奕訢之孫溥心畬為當代著名書畫家，曾邀請京劇大師梅蘭芳和程繼先在此合演了一齣《奇雙會》，為母親祝壽。

## 洞門、竹子院

連接竹子院和荷花院的圓形洞門，從垂花門看進來，特別好看。據說竹子院就是《紅樓夢》中林黛玉住的瀟湘館。

## 流杯亭曲水

流杯亭內曲水是萃錦園的三絕之一。曲水流觴的典故發生在晉朝紹興的蘭亭，大書法家王羲之和一群詩人舉行曲水之宴，也就是把酒杯放入曲折的流水中，酒杯在誰面前停下，誰就得吟詩一首，否則罰酒一杯；這場曲水之宴賓客盡歡，微醺的王羲之寫下蘭亭詩集，序文即天下第一行書的《蘭亭集序》。

和珅在流杯亭內也造了曲水，時常舉行曲水之宴，但和珅一定坐在下首，除讓自己有更多構思時間，並因曲水從和珅的坐處看，就像一個「壽」字，其中的意義不言可喻。

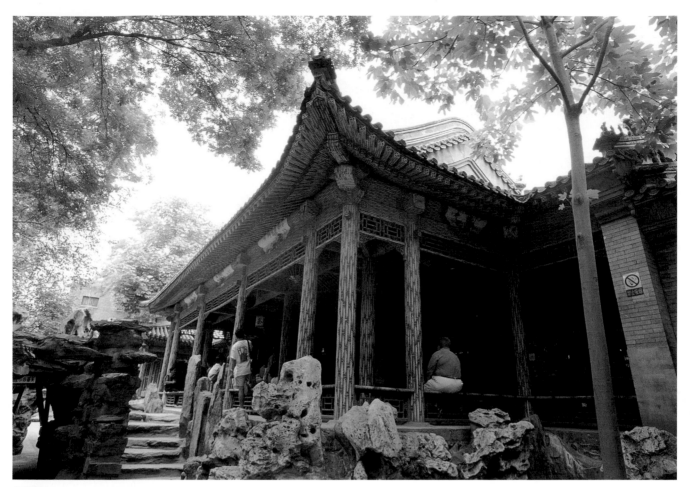

## 蝠廳

　　蝠廳面闊五開間，左右各連三間耳房，前後又各出三間抱廈，像個蝙蝠狀。蝠廳最教人印象深刻的，是在木構建築畫上黃、淺綠、深綠的竹節，柱身、天井、斗拱都是嫩黃翠綠的竹畫，非常有園林氣氛。

## 福字碑

　　嘉慶皇帝抄了和珅的家，唯一搬不走的，就是康熙御筆的福字碑。康熙留下的字跡並不多，一是故宮交泰殿的「無為」匾額，福字碑則是其二。康熙提福字，是為撫養他長大的孝莊皇太后祈求病體康復而寫，寫成後康熙竟不顧體制，在字軸蓋上玉璽。福字碑的「福」字，就是根據康熙的福字軸刻成，連玉璽也刻了進去，這個玉璽之刻意義重大，因為故宮珍藏的23顆皇帝玉璽中，獨缺康熙的玉璽。

　　福字碑原本也在紫禁城內，但和珅買通宦官偷運出宮，藏在自家花園內。為了長保福字碑，和珅用雙龍戲珠山石構成的秘雲洞來藏它，嘉慶雖然想把福字碑搬回宮，但要取回福字碑必先拆掉雙龍戲珠，這對嘉慶的皇位來說會是個惡兆，因此福字碑才留在原地。

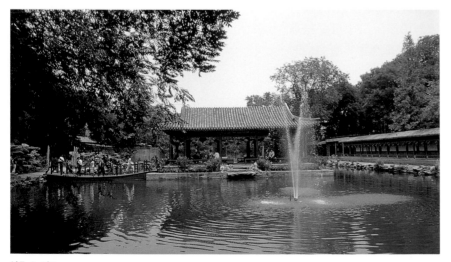

## 湖心亭

　　花園西路以水景為主，建築物不多，所以湖面雖然不大卻顯得開闊。過去到湖中的湖心亭得搭小船，現在為方便大家到湖心亭攬勝，特地搭了便橋，然而雖方便了賞景，卻也讓景觀顯得突兀。

# 細賞北京胡同

「胡同」一詞雖已成了北京街巷的總稱，但據考證，這個稱呼是七百多年前傳入的蒙古語，意指「水井」，有水才能聚居，這番推想倒也合理。

要談胡同，得由北京城的規劃部署說起。整座北京城是以皇城為中心，劃建出一條長達8公里的中軸線，南北走向的要道和東西走向的幹線組成十字街道網，並縱橫交錯切割出稱為「坊」的居民區，胡同便平行排列在南北大街兩側的「坊」中，羅列齊整，構築成坐北朝南、左右對稱的棋盤式格局。

四平八穩的佈局，養成了北京人絕佳的方向感和耿直的脾氣，問路總是回答：往南走，過兩條胡同再向西拐，「不辨東西」在北京是絕無僅有的事。不過，即便北京人拐街穿巷的本事高強，也說不準胡同的數兒，照記載，元時全城街巷胡同共計四百多條，明代在元大都基礎上改築京城，全城分36坊，因擴建了外城，街巷胡同增至1170條。清代圈佔內城供旗人居住，漢、回民搬遷至外城修築新宅，胡同數目暴增至2077條。之後數目猶不斷攀升，1944年增至3200條，二十世紀結束前，北京街巷胡同數量已高達六千多條，當真應了「有名胡同三百六，無名胡同似牛毛」之說。

說起胡同名稱，又是一門學問。北京人給胡同取名相當生活化，舉凡日月山川、天文地理、花草樹木、鳥獸魚蟲、城門廟宇、人物姓氏、牌樓水井、官衙府第、商品特產、工廠作坊、兵營駐地等，都能入名，於是有美如仙境的百花深處胡同，也有務實傳神的狗尾巴胡同，名稱逗趣，但教人覺得親切踏實。

隨著旅遊業起飛，到北京逛胡同的遊人日益增多，「胡同遊」成了最熱門的遊覽項目，開設在胡同裡的餐館、酒吧也興旺起來，多了幾分熱鬧，少了幾分幽靜，但無論變化多大，胡同裡的生活節奏依舊不急不徐，北京人的脾氣也依然爽利灑脫，就如同老北京人掛在嘴上的那句：「胡同是北京的門臉兒」，這話從古至今始終擲地有聲。

## 胡同建築元素

### 屋脊

屋脊一般分大脊、清水脊及過「土龍」脊3種，大脊僅限宮殿、壇廟、王府採用，清水脊在兩端高插蠍子尾，過「土龍」脊選在屋面兩端施脊，都極具特色。

### 門聯

四合院古意洋溢的門聯，是直接鐫刻在門心板上，內容有修、齊、治、平，書法含行、楷、篆、隸，表達宅主的心聲與才氣，值得細細品味。

## 門鈸

門鈸因形似樂器鈸而得名，多以鐵或銅製成，常見的形狀有獸面、圓形、六角星、花葉形。門鈸上掛有門環以利敲門，門環的形式也多變化，和門鈸相得益彰。

## 盤頭

盤頭連接牆身和屋檐，由戧檐、拔檐、梟磚、爐口、混磚及荷葉墩等組成，表現手法分素作及雕花，具畫龍點睛的效果。

## 影壁

影壁俗稱照壁，依所在位置大致分為大門外的一字與八字影壁、大門內的獨立式與跨山牆式影壁，以及位於門旁的反八字影壁等數種。門內影壁古稱「隱」，門外影壁古稱「避」，後來合稱為「隱避」，最後轉成了今日所稱的「影壁」，具強烈的裝飾效果。

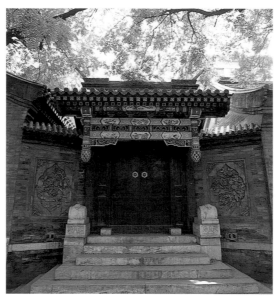

## 屋瓦

屋瓦按樣式分筒瓦及合瓦兩種，外觀極易辨識。筒瓦講究滴水及瓦當裝飾的花紋，合瓦由瓦片一仰一合鋪成，斜光投影煞是好看。

## 門鐵

門鐵俗稱「護門鐵」或「壺瓶葉子」，顧名思義，常見有瓶、葫蘆、如意等造型，以鐵釘牢固在大門下方，左右對稱。講究些的，還以泡頭釘釘出萬字花紋。

## 門

胡同四合院常見的門面有廣亮大門、金柱大門、蠻子門、如意門等，等級鮮明。最氣派的廣亮大門，配垂帶踏垛台階、磚雕花飾墀頭、棋盤門、四門簪、抱鼓石、上馬石，其他門面較廣亮大門輕巧些，但需謹守式樣、用色、裝飾的規矩，舊時嫁娶講究「門當戶對」，就是這個道理。

## 門簪

門簪鑲嵌在大門上方，插過中檻緊固連楹，廣亮、金柱、蠻子等大門設4枚，如意門僅設2枚，形狀與裝飾多變，簪上鐫刻的文字常隨時代而更變。

## 抱鼓石

抱鼓石俗稱「門墩兒」，主要有圓鼓及方鼓兩種。圓鼓分獅子、圓鼓、須彌座3層，方鼓分頭、須彌座2層，多為工藝精湛的石雕藝術品，令人讚嘆。

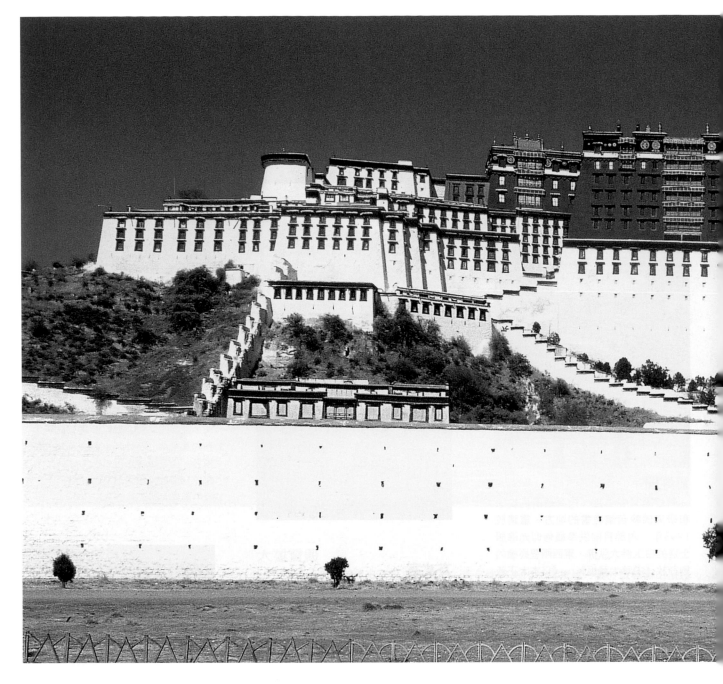

# 布達拉宮

🏠 | 中國西藏自治區拉薩市城關區北京中路

　　位於拉薩市內的布達拉宮、羅布林卡、大昭寺同列名世界文化遺產，其中高踞山頭的布達拉宮不僅造型醒目，更是藏地崇高的政經中心所在。

　　關於松贊干布修築布達拉宮的主因有兩點，一是《新唐書》所載「為(文成)公主築一城以誇後世」，二是《西藏王統記》記載松贊干布稱王後，欲學先王築一處「吉祥安適之處而作利益一切眾生之事業」。

　　初建的布達拉宮氣勢宏偉，據松贊干布所寫的《尼瑪全集》所描述「紅山中心築9層宮室，共999間屋子，連宮頂的1間共1,000間……王宮南面為文成公主築9層宮室，兩宮之間架銀銅合製的橋一座以通往來……」。這座恢弘的建築群在朗達瑪遭暗殺、吐蕃王朝崩潰後遭受

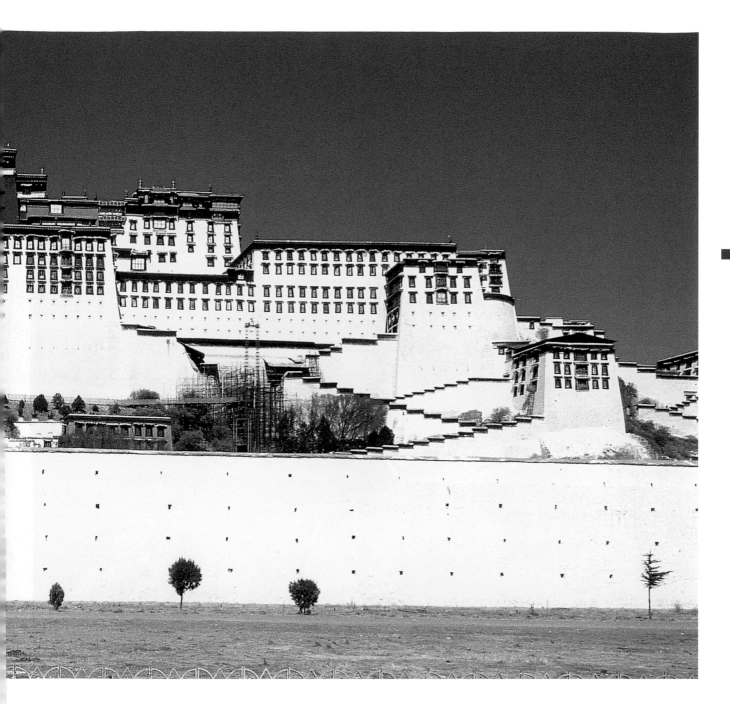

毀損，直到西元1642年五世達賴喇嘛在哲蚌寺建立甘丹頗章政權後，決定在布達拉宮舊址重修宮殿以鞏固政權，因而於1645年舉行白宮開工典禮，1648年竣工。五世達賴喇嘛圓寂後8年，五世達賴靈塔及紅宮同時動工興建，之後經歷3個世紀多次增補擴建，才有今日完美的規模。

規模驚人的布達拉宮在紅山南側山腰建基，建築群盤山而建直達山頂，宮牆以花崗岩砌築，牆基深入岩體，牆體還加灌鐵汁以增強堅固性和抗震力。大小經堂、經院、佛殿、靈塔殿、僧院層層疊接，高低錯置，主體建築白宮和紅宮分別是歷世達賴喇嘛居住、活動之地，以

及達賴靈塔殿、佛殿集中之處，在十四世達賴喇嘛出走印度之前，此地是藏地權力中心所在，直到今天依舊地位非凡。

從入口進入布達拉宮的宮牆後，會先經過一片名為「雪城」的山前部分，這裡原是西藏清朝時噶廈政權的政府機關、印經院、倉庫、監獄等設施所在地。攀爬過一長段直至山頂的階梯後，才算正式進入布達拉宮，沿參觀路線前進，先是達賴喇嘛辦公的白宮，而後轉入採取壇城布局的紅宮，沿途著名的佛教壁畫、唐卡不勝枚舉。最後沿著山後的「林卡」離開，走向素有「達賴喇嘛後花園」之稱的龍王潭。

# 大昭寺

⌂ │ 中國西藏自治區拉薩市城關區八廓街

　　大昭寺坐落於拉薩市區最熱鬧的八廓街上，是目前西藏現存最具代表性的吐蕃時期建築。

　　建於7世紀的大昭寺，藏語為「覺康」，意為「佛祖的房子」。當年由松贊干布、唐朝文成公主、尼泊爾尺尊公主(或譯為赤尊公主)共同興建，並經後代多次擴建而成。因兼容藏傳佛教格魯、噶舉、薩迦、寧瑪與苯教等五大派，並供奉佛、菩薩、各派師祖的法像，而深受各地藏民崇仰。

　　大昭寺是一座融合漢藏建築風格的寺院，關於寺內的主供佛與最初選址修建均有多種傳說，據《西藏王臣記》、《西藏王統記》所載，熟知漢曆觀測法的文成公主入藏後，推算出藏區的地形就像是一個仰躺的羅剎女(魔女)，臥塘錯就是羅剎女的心臟所在，為了不使其造次，便以白山羊馱土填湖建造此寺予以壓鎮。

　　大昭寺落成後，供奉尺尊公主從尼泊爾恭迎而來的釋迦牟尼佛8歲等身像，而小昭寺供奉著文成公主從中土迎來的釋迦牟尼佛12歲等身像，後來唐蕃失和，大唐攻藏，吐蕃王擔心小昭寺內的釋迦牟尼佛像被唐朝奪回，於是將兩尊佛像互調，自此一直供奉至今。

## 轉經道

　　拉薩有林廓路(外經道)、八廓街、大昭寺內迴廊等三條主要的轉經道，每逢藏曆的初一、十五湧入眾多的信徒，循順時針的方向轉繞轉經道祈福。大昭寺內的迴廊裡繪滿了千萬尊佛像，內容有釋迦牟尼佛、格魯派創始人宗喀巴與各教派創始人的生平事蹟。

## 臥鹿法輪

　　藏傳佛教寺廟的屋頂都修有鎏金的銅製臥鹿法輪，源自佛經所載釋迦牟尼在鹿野苑「初轉四諦法輪」，法輪象徵佛法，而兩側的臥鹿象徵聆聽佛法，鹿專注仰望法輪呈跪坐姿態，象徵佛法無邊，普渡萬物生靈。

## 唐柳

　　唐柳又稱為「公主柳」，相傳是文成公主從長安灞橋攜帶柳樹幼枝至大昭寺種植，至今已有一千三百多年歷史。

大昭寺平面圖

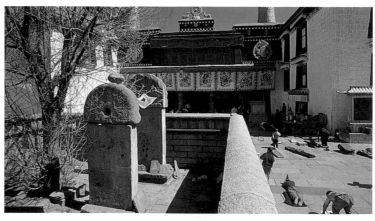

### 唐蕃會盟碑‧勸人種痘碑

唐蕃會盟碑又稱甥舅會盟碑，坐落於大昭寺大門入口處，長3.42公尺、寬0.82公尺、厚0.35公尺，是吐蕃王在823年紀念唐蕃和平會盟所建。碑文記載「舅甥二主，商議社稷如一，結立大和盟約，永無渝替，神人俱以證知，世世代代，使其稱讚」。在唐蕃會盟碑旁邊的勸人種痘碑，是1794年由清朝駐藏大臣設立，碑文記載勸人種牛痘預防天花疾病。

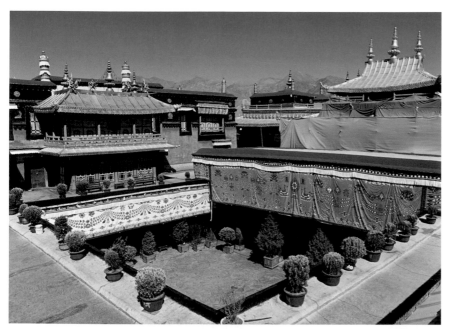

### 天井

1409年，格魯派創始人宗喀巴為紀念釋迦牟尼以神變之法擊退外道，而創立傳昭大法會(藏曆1月3日至24日)。法會期間，拉薩主要寺院的僧侶齊聚大昭寺的天井誦經，並參與辯經的格西大會考。

### 釋迦牟尼佛12歲等身像

釋迦牟尼佛殿供奉文成公主從洛陽白馬寺迎來的釋迦牟尼佛12歲等身像，根據藏文史書描述，這尊佛像是釋迦牟尼在世時塑成，並由世尊自己開光。一手作結定印、一手作壓地印的莊嚴法像，讓朝拜者心生信仰與慈悲善念。

### 千手千眼觀音菩薩像

慈悲的觀音為普渡眾生化成千手千眼，以期救度更多的善男信女。

### 拉薩建城壁畫

大昭寺壁畫廣達4,400平方公尺，內容涵蓋宗教故事、歷史傳記與民間故事等，圖中壁畫描述西元7世紀松贊干布與文成公主建拉薩城的過程。

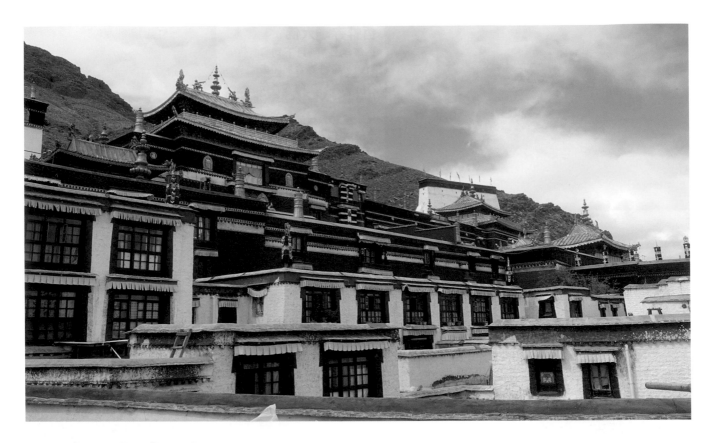

# 扎什倫布寺

🏠 | 中國西藏自治區日喀則市桑珠孜區幾吉郎卡路

扎什倫布寺藏語意為「吉祥須彌」，除了與哲蚌寺、色拉寺、甘丹寺、青海塔爾寺、甘肅拉卜楞寺並列為格魯派六大寺院外，也是後藏規模最大的寺院以及歷代班禪喇嘛的駐錫地，與布達拉宮分掌前、後藏的政教事務。

15世紀宗喀巴創立格魯派後，第八弟子根敦珠巴為宣揚教義，進入後藏佈教，並於1447年開始動工興建扎什倫布寺，歷時12年建成。當達賴活佛轉世系統建立後，根敦珠巴被追認為一世達賴喇嘛，到了1600年，四世班禪羅桑確吉堅贊擔任扎什倫布寺第十六任墀巴（住持），自此扎什倫布寺成為歷代班禪喇嘛駐錫地，並在歷代班禪喇嘛擴建下規模日漸拓展。

 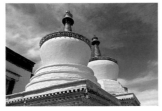

### 強巴佛殿

強巴佛殿是1914年由九世班禪羅桑確吉尼瑪，動用百餘名工匠耗時兩年修建。大殿高近30公尺，殿內供奉全世界最大的室內雕像「強巴佛鎏金銅像」，佛身高22.4公尺、蓮座高3.8公尺、肩寬11.5公尺、臉長4.2公尺、耳長2.2公尺、佛手長3.2公尺、腿長4.2公尺，光是鼻孔就能塞入一個7歲大的孩童。整座佛像估計運用6,700盎司黃金與115,875公斤的黃銅，僅眉間就鑲飾30多顆鑽石，另包括千餘顆珍珠、珊瑚、綠松石、琥珀。

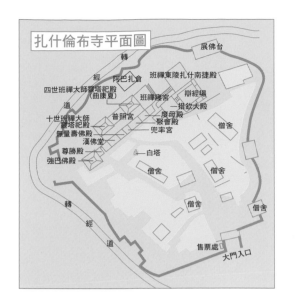

扎什倫布寺平面圖

## 十世班禪大師靈塔祀殿

十世班禪大師靈塔祀殿藏名為「釋松(頌)南捷」，藏語意天上、人間、地下三界聖者的靈塔殿，1990年動工，費時3年竣工，花崗石砌成的大殿牆體厚1.83公尺，可抵禦8級強震。靈塔塔身高11.55公尺，外觀以鎏金包裹，並鑲有鑽石、瑪瑙、貓眼石、綠松石、珊瑚、翡翠等珍貴寶石，並藏有金製的嘎烏(護身符)、糧食、茶葉、藥材、袈裟、藏服、馬鞍、珠寶、貝葉經、佛經、佛像、唐卡與十世班禪大師的法體等，是近代耗資最多的靈塔殿。

## 漢佛堂

漢佛堂藏名為「甲納拉康」，殿內收藏有大清乾隆皇帝巨幅畫像、道光皇帝萬歲萬萬歲牌位、大清賜給班禪的金冊金印，以及皇帝賜與歷代班禪的禮品等，説明清朝與後藏班禪的臣屬關係，偏殿為班禪會晤清朝駐藏大臣的廳室。

## 四世班禪大師靈塔祀殿

四世班禪大師靈塔祀殿藏名為「曲康夏」，興建於1666年，是扎什倫布寺最早修建的靈塔殿。靈塔高11公尺，塔身包裹白銀，並耗費黃金2,700盎司、白銀33,000盎司、銅39,000公斤與無數珍貴寶石，華美莊嚴。

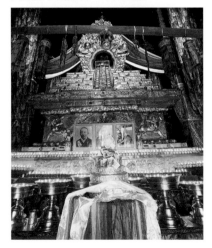

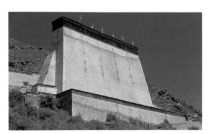

## 班禪東陵扎什南捷殿

藏名為「扎什南捷」的五世至九世班禪合葬靈塔殿多次遭受破壞，十世班禪大師於1984年動工重修，費時4年8個月完工。合葬靈塔總面積1,933平方公尺、高33.17公尺，四面牆壁繪滿佛教高僧的壁畫。

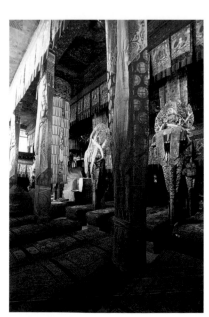

## 措欽大殿

修建於1447~1462年，由大經堂、釋迦牟尼殿、彌勒佛殿與度母殿所組成，是全寺最古老的建築。以48根大柱構成的大經堂，可容納2,000僧人誦經。殿內主供班禪大師寶座、清代唐卡《無量壽佛淨土圖》與釋迦牟尼佛莊嚴的法像畫作。釋迦牟尼殿主供一世達賴喇嘛根敦珠巴像；彌勒佛殿供有西藏、尼泊爾工匠合製的佛像，以及根敦珠巴親手雕塑的觀音、文殊菩薩像；度母殿則有一尊高2公尺的白度母像，以典雅的形象救度眾生。

## 展佛台

矗立於尼馬山上，高32公尺、底長42公尺，是日喀則最高的建築物。每年藏曆5月14~16日展佛節時，就在此處展示佛像唐卡供信徒朝拜。

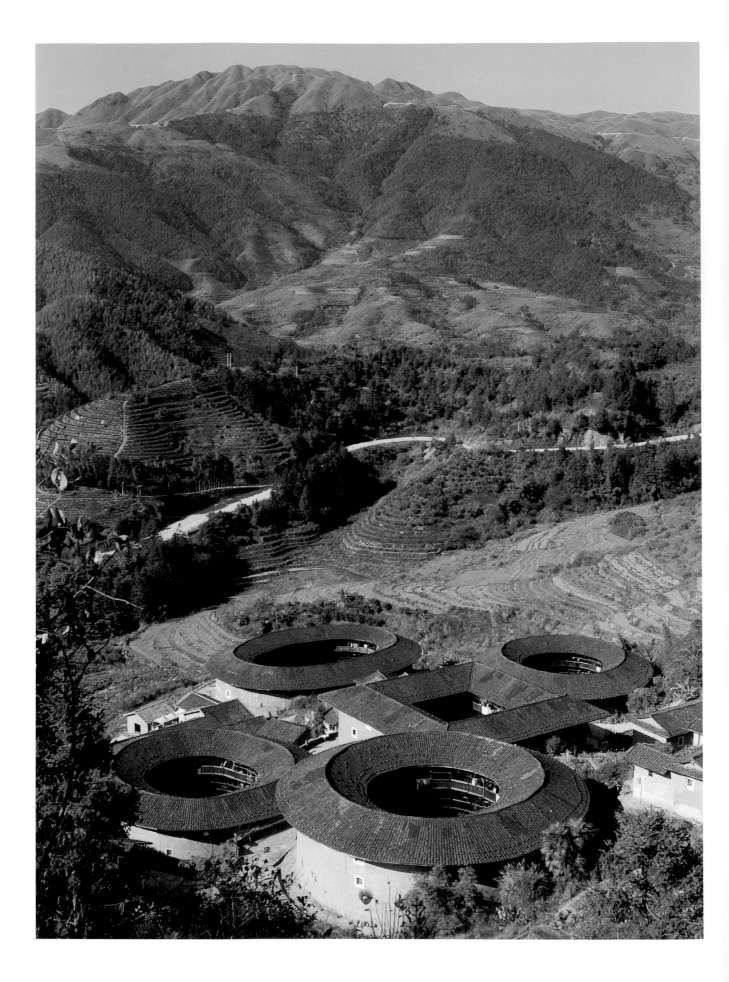

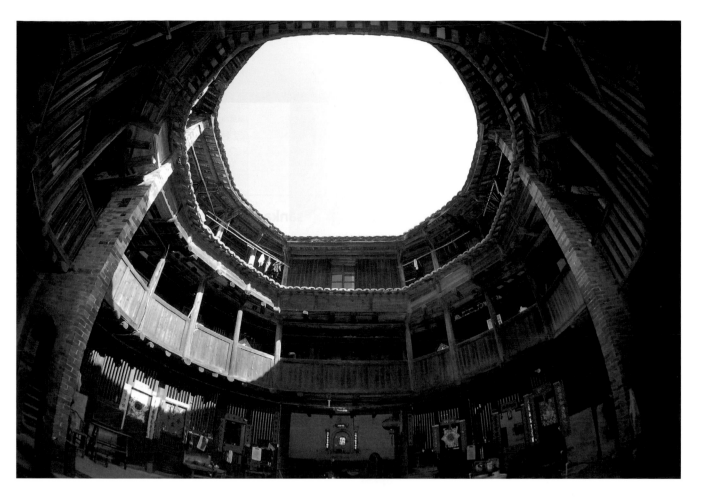

# 福建土樓

🏠 | 散佈於中國福建省永定縣、南靖縣、華安縣境內

土樓的外觀是那樣威嚴而不可一世地拒人於外，然而走進土樓的內部，卻又是另一種截然不同的親切面貌。土樓內的空間設計完全是以「人」為主體，小巧玲瓏的隔間、環周連通的長廊、居中向心的祖堂、用途多元的

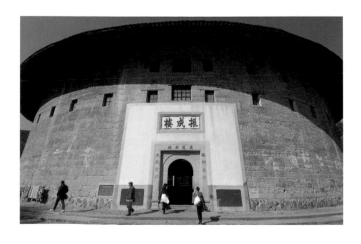

天井，就像是一圈自成一體的小村落、四面合圍的桃花源。可以說，土樓的外在面對的是敵人，而內在面對的是家人。

其實土樓的前身就是堡壘。早在唐初陳元光開漳之時，漢人為與當地原住民抗爭，於是在山頭上建立了許多山寨，而漳州的山頭多呈圓形，自然而然便建成圓形的土堡。後來原住民逐漸與漢人融合，山寨因失去了其必要性而荒廢，但這種圓形的防禦型建築卻保留了下來。

土樓之所以成為土樓，就是因為具備保護整個宗族的能力，但這種防禦力並不是從一開始就如此無懈可擊。千百年來，土樓塌了又建，建了又塌，人們從每一次的坍塌教訓中汲取經驗，慢慢地改良進步，終於發展出固若金湯的完美形式。2007年被聯合國教科文組織列為世界文化遺產。

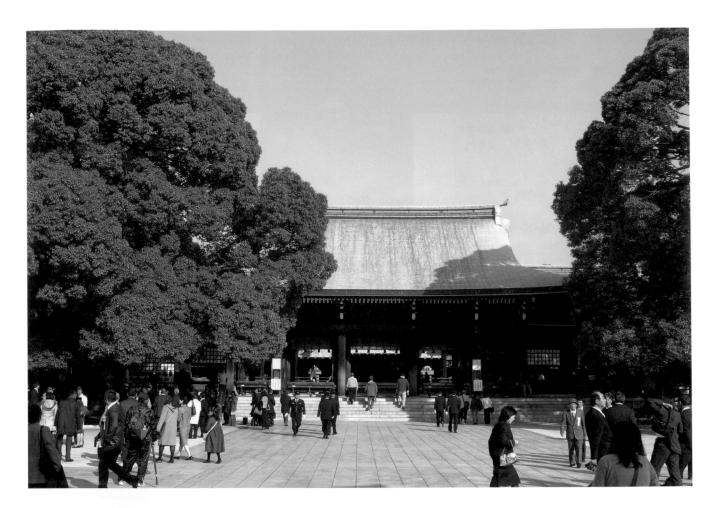

# 東京明治神宮Meiji Shrine

🏠 | 日本東京都渋谷區代代木神園町1-1　🌐 | www.meijijingu.or.jp

明治神宮是為了供奉明治天皇和昭憲皇太后所建，1920年落成，2020年迎來百年歷史。

明治神宮占地約73萬平方公尺，內有本殿、寶物殿、神樂殿等莊嚴的建築，御苑古木參天、清幽自然，是從江戶時代便保存至今的庭園，在明治時代稱為「代代木御苑」，曲折小徑伴著低矮草木特別風雅，每到6月中，菖蒲花盛開時最是美麗，這時會延長開園時間，讓遊客盡賞這一片藍紫之美。

拜訪明治神宮會對濃密茂盛的森林留下深刻印象；有趣的是，這片森林是百年前創立明治神宮時人工造林的成果，當時以「永恆之森」為目標，將日本各地獻給神宮的十萬棵樹木栽植於此，目前共有上千種生物棲息於此，在神宮內苑森林裡，有可能和狸貓或野鳥偶遇。

宮內的清正井傳說是熊本藩主加藤清正所掘，據傳明治神宮建在富士山「氣流」的龍脈之上，而清正井是吸收靈氣後湧出的泉水，讓清正井成為鼎鼎大名的能量景點。

日本的神社每年都會有一定的祭事流程，明治神宮有名的祭事便是每年2月的紀元祭，東京都內的神社請出各神轎，從明治公園經由表參道前來明治神宮本殿前，聲勢浩大。另外像是秋大祭中的流鏑馬、代々木の舞等活動，更是認識日本傳統歷史的好機會。

## 夫婦楠

明治神宮本殿旁有兩株高大的楠木，這兩株夫婦楠上繫有「注連繩」，代表有神明居於樹木之上，能保佑夫妻圓滿、全家平安，還可結良緣。

## 御守

明治神宮遊客眾多，御守是熱門的紀念品。一般日本人在祭拜神宮時並不許願，而是懷著感謝的心情來參拜。

## 皇室家徽

明治神宮祭拜皇室祖先，境內不時可以看到皇室家徽「菊紋」。

## 鳥居

位在南北參道交會處，有一座日本最大的原木鳥居，高12公尺、寬17公尺，直徑1.2公尺，重量達13噸。這座鳥居是由台灣丹大山上樹齡1500年的扁柏建成，十分珍貴，是明治神宮的象徵。

## 神前式

江戶時代，一般民間的婚禮為「人前式」，邀請親友前來自家，在壁龕掛起信仰的神像，宣示結為夫婦。到了明治時代，大正天皇在供奉神器的「賢所」前舉行婚禮，東京大神宮便參考皇室婚禮制定了神前式的禮儀，在民間受到歡迎。今日在明治神宮內，常可見到身穿白無垢的新娘與新郎在神官、巫女的領導下走在本殿前，這便是儀式之一，參觀時千萬不要打擾了流程進行。

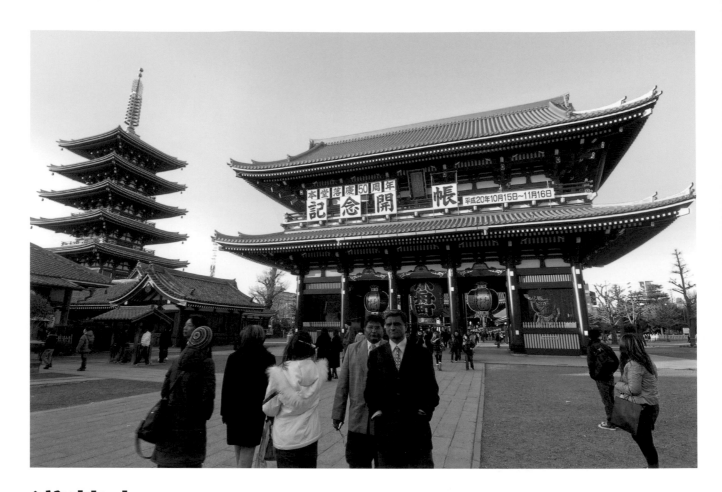

# 淺草寺Sensoji

⌂ | 日本東京都台東區淺草

淺草寺是淺草的信仰中心，淺草寺的代表景色，莫過於是位在其參道之始的「雷門」，門前終日人潮眾多，說是東京第一也不為過。

淺草寺的起源為相傳於西元628年，有一對漁夫兄弟在隅田川中撈起了一尊觀世音菩薩像，後由當時淺草的

地方官土師中知迎回虔誠供奉，並將自宅改建為寺。後來淺草觀音寺漸漸成了武將和文人的信仰中心，也成了江戶時期最熱鬧的繁華區，直到現在依然香火鼎盛。每年除夕夜裡寺廟會敲起108聲鐘響，稱為「除夜鐘」，而每年的第一天湧入大批信眾參拜，稱為「初詣」，熱鬧非凡。

來到淺草寺，若要抽籤，會發現抽中「凶」的機率竟高達30%以上。原來寺方遵守古訓，以吉:凶=7:3的比例配置籤詩，用以提醒世人向上。如果抽到「凶」不用太在意，只要把籤詩結在寺內，壞運便會由寺方化解。

東京晴空塔落成後，從淺草寺可眺望塔景，過了寶藏門這側拍過去可拍到神社與晴空塔同框的畫面。

從雷門開始，一路延伸至寶藏門、本堂，參道兩側聚滿了商家，這條便被稱為「仲見世通」。這裡有許多有趣的小玩意，充滿江戶時代的工藝品與和菓子等，是淺草最熱鬧的街道，邊走邊吃最是盡興。

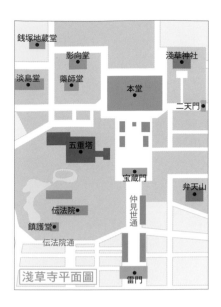

淺草寺平面圖

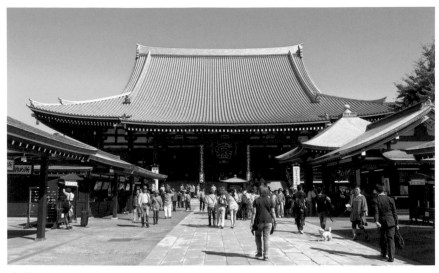

## 本堂

淺草寺最神聖的，就是供奉著聖觀音像的本堂。原建於慶安2年(1649年)的本堂在戰火中燒燬，現在看到的是昭和33年(1958年)重建的鋼骨結構建築，特別的是內部天花板有川端龍子的「龍之圖」與堂本印象的「天人散華之圖」，別忘了抬頭欣賞。

## 雷門

寫著「雷門」二字的紅色大燈籠重達130公斤，雷門的右邊有一尊風神像，左邊則是雷神像，所以雷門的正式名稱就叫做「風雷神門」。

## 五重塔

五重塔原建於慶安元年(1648年)，期間曾多次遭受大火毀損並遷移，但一直是淺草寺的重要建築，目前所見是1973年重建，最頂層供奉來自佛教之國斯里蘭卡的舍利子，平日不對外開放。

## 傳法院通

與仲見世通垂直，傳法院通為了招攬觀光客，做了有趣的造街運動，除了每家店的招牌風格統一，在沒有營業的日子，也可見到鐵門上畫了趣味十足的江戶圖案，一路上還不時可發現營造復古風情的裝飾物。

## 寶藏門

掛著一個大紅燈籠上寫著「小舟町」的就是寶藏門，左右各安置了仁王（金剛力士）像，所以又被稱為「仁王門」，如今所見的為昭和39年所建，和五重塔一同被指定為日本國寶。門的內側掛著巨大草鞋，據說這雙草鞋就是仁王真實的尺寸，象徵著仁王之力！

## 淺草神社

位在本堂東側的淺草神社，祭祀著當初開創淺草寺的三人，因明治時期的神佛分離制度而獨立，其拜殿、幣殿、本殿被列為重要文化財。

# 姫路城Himeji-yo

🏠 ｜ 日本兵庫縣姫路市本町

　　姫路城自古就是日本三大名城之一，又因外觀都是白色的，因此擁有「白鷺城」的美稱，春季三の丸庭園的櫻花林道襯著背景天守閣最是雅緻。

　　現在所看到的姫路城是池田輝政所建，建於慶長6年(1601年)，二次大戰時，姫路城主體未受損壞，昭和31年至39年間曾大肆維修，當時日本文部省總共花費5億5千萬日幣，將天守閣從內部解體修護並復原完成。修復後的姫路城，於1992年榮登聯合國教科文組織世界遺產之列。

　　姫路城是非常重要的軍事要塞，加上其複雜迂迴的防禦性城廓設計，使姫路城更是易守難攻，敵軍入侵時往往迷路其間，而減緩攻勢。現今參觀姫路城，須經由大守門(櫻門)抵達正面登閣口進入。通過菱の門後，參觀「西の丸」渡櫓和化妝櫓。走出西の丸，經過二の丸遺跡，從油壁、扇の勾配，走進本丸遺跡，然後循線由水の五門進入天守閣。天守閣最頂層有長壁神社，站在這裡可以遠眺城下景致。最後走出天守閣時，可以行經本丸走回腹切丸、並且參觀太鼓櫓、阿菊井、埋門、內濠等遺跡。走這一趟可親自感受日本古城的原型建築之美，與珍貴的世界遺產做近距離接觸。

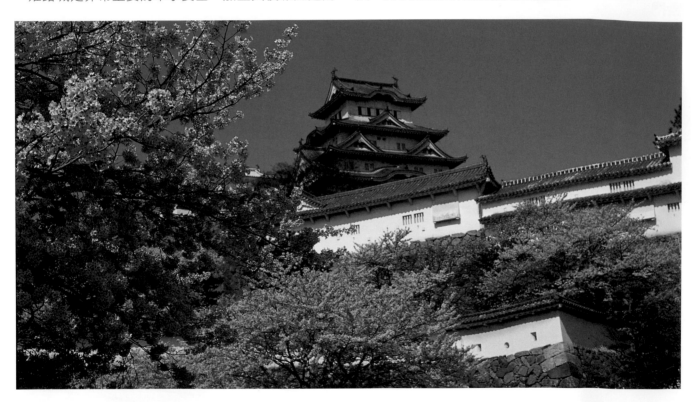

### 菱の門

　　寫著「國寶姫路城」的菱の門是入口，也是昔日守城衛兵站崗處。

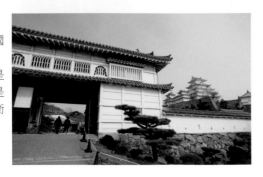

### 三國堀

　　菱の門旁的大溝渠為重要水源，有防火備水功能，為當時統領播摩、備前與姫路共三國的大名(藩主)池田輝政所改築，故名三國堀。

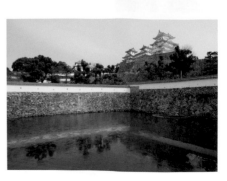

## 姫路城立體圖

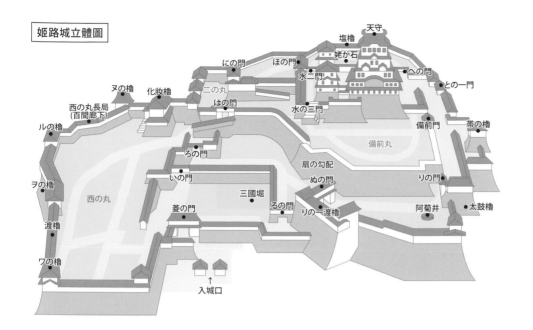

天守
塩櫓
姥が石
水二門
への門
にの門　ほの門
との一門
ヌの櫓　化粧櫓
二の丸
帯の櫓
西の丸長局
(百間廊下)　はの門
水の三門
備前門
ル の 櫓
ろの門
備前丸
扇の勾配
ヲの櫓
いの門
ぬの門
りの門
ヌの櫓
三國堀
るの門
りの一渡櫓
阿菊井　太鼓櫓
菱の門
渡櫓
ワの櫓
↑
入城口

### 勾配

堆砌如扇狀的城牆，底部急斜，到了接近頂端的部份卻與地面呈直轉角，此種勾配築法可令敵人不易攀上城牆，達到防守的目的。

### るの門

在一般正常通道之外，有從石垣中開口的小洞，此種稱為「穴門」的逃遁密道為姫路城獨有。

### 阿菊井

日本知名鬼故事「播州皿屋敷」，訴説婢女阿菊得知家臣策反，密告忠臣助城主逃難，某食客得知遂誣陷阿菊弄丟一只珍貴盤子，將阿菊投井致死，於是深夜的井旁總傳來女子淒怨地數著盤子的聲音：「一枚…二枚…三枚…」。

### 紋瓦

姫路城曾有豐臣家、池田家、本多家和酒井家等多位城主進駐，大天守北側石柱上貼有刻製歷代城主家紋的紋瓦，共有8種不同的紋路！

### 化粧櫓

是城主本多忠刻之妻千姫的化粧間，也是平日遙拜天滿宮所用的休憩所，相傳是用將軍家賜予千姫的十萬石嫁妝所建。房內有千姫與隨侍在玩貝合遊戲的塑像。

### 白漆喰

姫路城不像歐洲城堡採用石砌，而屬木造建築，所以防火甚為重要，白漆喰就具防火功能，所以姫路城除白色外壁，內部的每處軒柱也塗有白漆喰！

### 白牆上圖形

白牆上的圓形、三角形或正方形的洞，稱作「狹間」(さま)，在古時候是建造來放置箭或槍械以供射擊之用。

### 姥が石

石牆上用網子保護的白色石頭，傳說是個經營燒餅屋的貧苦老婆婆見當時建城石材缺乏，就將石臼送給羽柴秀吉(豐臣秀吉本名)，引發民眾紛紛捐石支援。

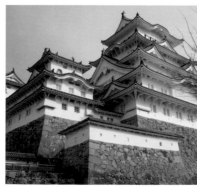

### 唐破風

屋簷下呈圓墩土坵狀的屋頂建築稱為「唐破風」，中央突出的柱狀裝飾物稱作「懸魚」，盡現姫路城建築之美。

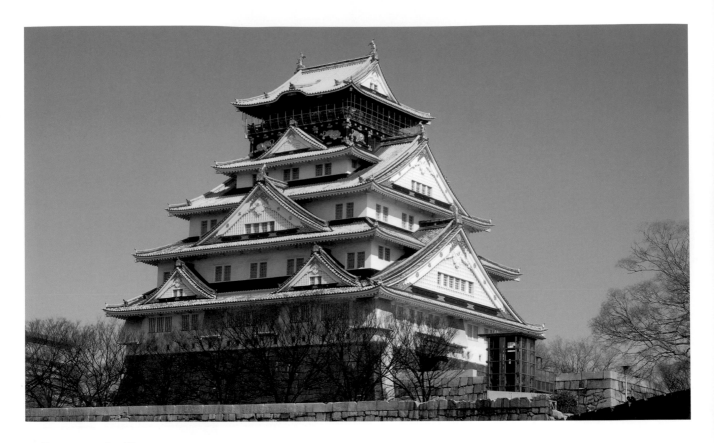

# 大阪城Osaka Castle

🏠 | 日本大阪市中央區大阪城　　🌐 | www.osakacastle.net

　　日本三大名城之一的大阪城，無疑是大阪最著名的地標，金碧輝煌的大阪城為豐臣秀吉的居城，可惜原先的天守閣毀於豐臣秀賴與德川家康的戰火中，江戶時期重建後的城堡建築又毀於明治時期。二次大戰後再修復成為歷史博物館，館內展示豐臣秀吉歷史文獻。除了最醒目的天守閣之外，大阪歷史博物館就位於大阪城公園旁，還有幾處古蹟文物也不容錯過，如大手門、千貫櫓、火藥庫「焰硝藏」、豐國神社等，而庭園、梅林更是賞花季節人潮聚集的景點。

### 天守閣

　　按照原貌重建後的天守閣還裝設電梯，可輕鬆登上5樓，再爬3層登上天守閣頂樓可俯瞰大阪市全景，視野遼闊。

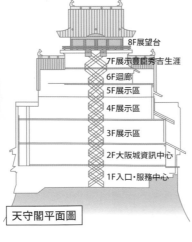

8F展望台
7F展示豐臣秀吉生涯
6F迴廊
5F展示區
4F展示區
3F展示區
2F大阪城資訊中心
1F入口・服務中心

天守閣平面圖

### 西の丸庭園

　　豐臣秀吉正室北政所居所寧寧的舊址，昭和40年(1965年)開放參觀，這裡以大草坪與春櫻出名，是大阪的賞櫻名所之一。

## 金明水井戶

1969年發現的這一口井居然是與1626年天守閣同時完成，1665年天守閣受到雷擊火災，1868年又歷經戊辰戰爭兩度火焚，這口井卻未受到任何波及，在江戶時代更被稱為「黃金水」。

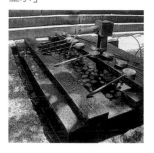

## 大手門

此為大阪城的正門，古時稱為「追手門」，為高麗門樣式，建於1628年，1956年曾通通拆解完整修復，已被列為重要文化財。

## 梅林

大阪城梅林約有1200棵、近100個品種的梅樹，每到了早春2月梅花開放的時節，大阪人們都會來這裡踏青賞梅。

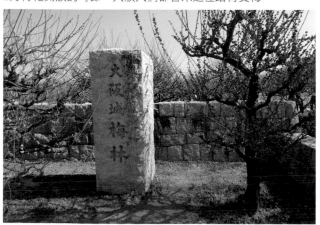

## 時空膠囊

大阪城裡的時空膠囊是由松下電器與讀賣新聞於1970年大阪萬國博覽會時共同埋設，分為上下兩層，裡面有當時的電器、種子等兩千多種物品，約定上層每隔100年打開一次，而下層則準備在5000年後開啟，留待日後供人類考古研究之用。

## 刻印石廣場

刻印石廣場刻著許多大名(幕府時代的臣子)的家徽，是江戶時代大阪城重建時特地表揚的，為了讓更多人看到，遂將所有刻印石頭集中在廣場。

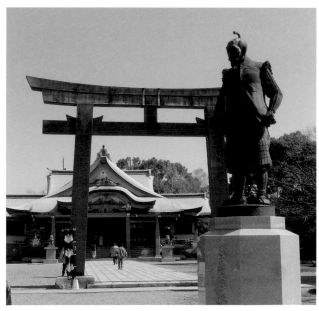

## 豐國神社

豐國神社是祭祀豐臣秀吉的神社，豐臣秀吉與織田信長、德川家康是日本戰國時代的三個霸主，豐臣秀吉出身低微，最後卻官拜太閣一統天下。除了神社本身，境內羅列了許多巨石的日式庭園「秀石庭」也值得一看。

# 京都古歷史建築群
## Historic Monuments of Ancient Kyoto

　　京都是日本的千年古都，眾多保存完善的木造建築，以及由特殊宗教文化背景所造就的園庭造景，都是世界藝術文化的寶藏。被列入世界文化遺產的京都古建築就包括了賀茂別雷神社(上賀茂神社)、賀茂御祖神社(下鴨神社)、教王護國寺(東寺)、清水寺、比叡山延曆寺、醍醐寺、仁和寺、平等院、宇治上神社、高山寺、西芳寺(苔寺)、天龍寺、鹿苑寺(金閣寺)、慈照寺(銀閣寺)、龍安寺、本願寺(西本願寺)與二条城等17處，除此還有多處傑出的古建築如平安神宮、高台寺等。

　　其中最有知名度的首推金閣寺金碧輝煌的樓閣，以及龍安寺枯山水庭園、仁和寺的櫻花，都是遊覽京都必遊之地。這些文化財緊扣著京都1200年的歷史發展，上賀茂神社出現在日本最古老的史書「日本書紀」，那是在西元8世紀左右；而二条城是17世紀的產物，日本歷史的一大轉折「大政奉還」(政權由幕府將軍交返天皇手上)，就發生在二条城，而醍醐寺建於951年的五重塔，是京都境內最古老的建築，展現古都京都文化財縱橫了上千年的建築特色。

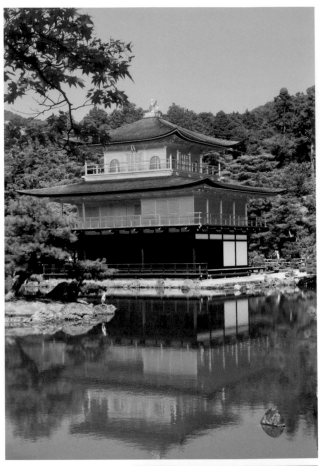

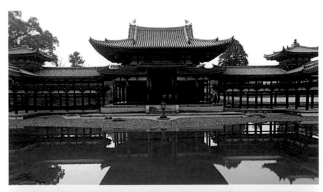

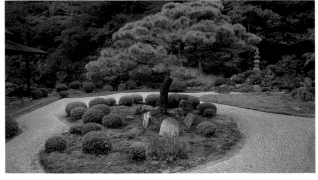

### 金閣寺
🏠日本京都市北區金閣寺町

🌐www.shokoku-ji.jp

　　金閣寺由足利義滿建於1397年，當時日本文化主流由貴族轉變成武士，禪宗文化此時達到巔峰，並延續平安時期的庶民文化傳統，激盪出了豐富的北山文化，金閣寺在建築風格上融合了貴族式的寢殿造型與禪宗形式，四周是以鏡湖池為中心的池泉迴遊式庭園，並借景衣笠山。天晴時，金箔貼飾的外觀映於水中，甚是美麗；冬季時，「雪妝金閣」更是夢幻秘景。

　　昭和25年7月2日（1950年），金閣寺慘遭焚燬稱「金閣炎上事件」，現在所見為昭和30年（1955年）所重建，30年後再貼上金箔復原。三島由紀夫以此事件為背景寫成《金閣寺》一書，之後金閣寺聲名大噪，與富士山並列為日本最具代表性的名景。

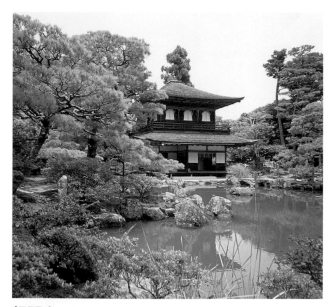

## 銀閣寺
⊙日本京都市左京區銀閣寺町
🌐www.shokoku-ji.jp

　　銀閣寺與金閣寺，同樣由開創室町時代的足利家族所建，但不同的是，足利義政歷經了應仁之亂，這是京都有史以來最慘烈的戰役，幾乎所有建築都化為廢墟。無力平定戰亂的義政在1482年開始興建銀閣寺（當時稱為東山殿）時財政困難，因此銀閣與金閣的奪目耀眼大異其趣，全體造景枯淡平樸，本殿銀閣也僅以黑漆塗飾，透著素靜之美。

　　佔地不大的銀閣寺，同時擁有枯山水與迴游式庭園景觀。以錦鏡池為中心的池泉迴游式山水，由義政親自主導設計，水中倒影、松榕、錦鯉、山石，似乎透露著歷經紛亂之後的沈澱與寧靜。枯山水庭園的銀沙灘上，有一座白砂砌成的向月台，據說在滿月之夜能將月光返照入閣。

## 龍安寺
⊙日本京都市右京區龍安寺御陵下町
🌐www.ryoanji.jp

　　以著名的枯山水石庭聞名的龍安寺，創建於室町時代的寶德2年（1450年）。

　　石庭長30公尺、寬10公尺，以白色矮土牆圍繞，庭中沒有一草一木，白砂被耙掃成整齊的平行波浪，搭配的十五塊石頭，若站在廊下望，從左到右石頭以5、2、3、2、3的排列組合，象徵著浮沈大海上的島原。白砂、苔原、石塊單純的組合被譽為禪意美感的極致。這座石庭也可由佛教的角度來觀覽。以無垠白砂代表汪洋、以石塊代表浮沉人間以及佛教中永恆的蓬萊仙島。方寸間見無限，就是枯山水的最高境界。

## 上賀茂神社
⊙日本京都市北區上賀茂本山
🌐www.kamigamojinja.jp

　　上賀茂神社正式名稱為「賀茂別雷神社」，是京都最古老的神社，朱紅色的漆牆、檜皮茸的屋頂、莊重典雅的氣質，流露出平安時代的貴族氛圍。

　　上賀茂神社的祭神賀茂建角身命，是平安時期陰陽師賀茂一族之祖，神社位置在古代風水學上，正鎮守在平安京的鬼門之上。從「一ノ鳥居」走進神社境內，參道旁的枝垂櫻如瀑布流洩，每年5月5日會舉辦「賀茂競馬」，穿著平安朝服飾的貴族策馬狂奔，是一年一度盛事。

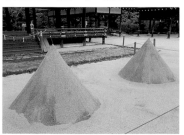

　　走進「二ノ鳥居」，可見舞殿前兩座圓錐狀的「立砂」，代表陰陽兩座神山，有除厄驅邪的功效。樓門前的小橋圍著結界，本殿及權殿作「三間社流造」，檜皮茸頂與壯麗樑柱為其特色。

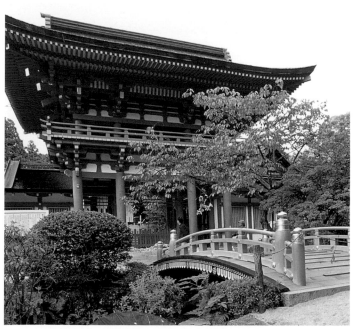

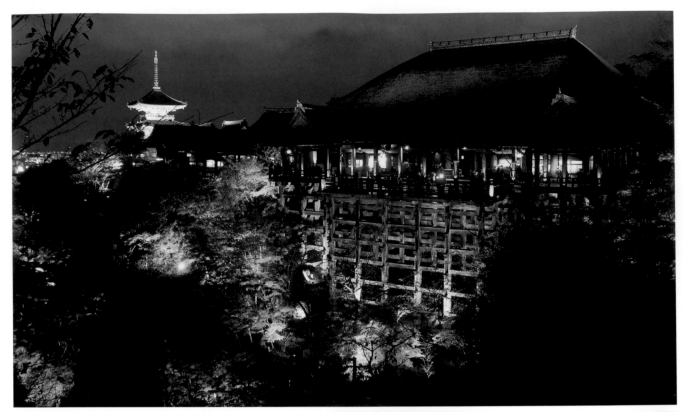

## 清水寺

📍日本京都市東山區清水

🌐www.kiyomizudera.or.jp

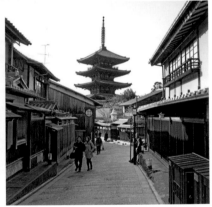

　　清水寺巍峨的紅色仁王門屬「切妻」式建築，是日本最正統的屋頂建築式樣。正殿重建於1633年，樣式十分樸素，殿前建於斷崖上的木質露台為「清水舞台」，高達12公尺，使用139根木頭、以高超的接榫技術架構而成。初春時，能欣賞如細雪般飛舞的櫻花，深秋則可賞宛若烈火般燃燒的紅葉。

　　本堂正殿中央供奉11面、42臂的千手觀音，每隔33年才開放參觀，為清水寺的信仰中心，也是國家重要文化財。寺後方的瀑布「音羽の瀧」，相傳喝了可預防疾病與災厄，因此有「金色水」、「延命水」的別稱，為日本十大名水之一。

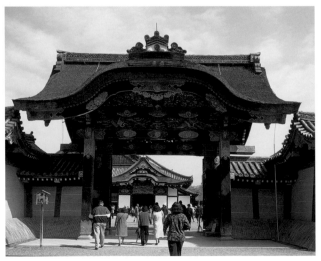

## 二条城

📍日本京都市中京區二条通堀川西入二条城町

　　建於慶長8年（1603年），正式名稱為「元離宮二条城」，是德川家康守護京都御所的居所。從東大手門進入，沿著白牆而行，左轉首見雕刻細膩的唐門，通過唐門是二の丸御殿，這座御殿是以華麗見長的桃山建築經典，細工皆包上金箔，屏風裝飾更是名家大作，御殿上還有德川幕府的家紋葵紋與象徵天皇的菊紋並列，可見德川幕府的至高權力。二の丸御殿內的大廣間，也是1867年德川慶喜將軍發表「大政奉還」的重要歷史發生地。

　　二条城有三個庭園，其中二の丸庭園和清流園都負盛名。清流園有條長達四百多公尺的枝垂櫻小徑，春日氣氛尤其華美。

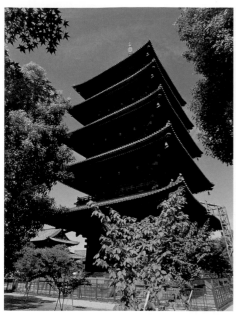

## 東寺

☉日本京都市南區九条町

🌐www.toji.or.jp

　　東寺的正式名稱為教王護國寺，建於平安京遷都時期（延曆13年，794年），除了有鎮守京城的意義外，更有鎮護東國（關東地區）的目的，在平安歷史上備受尊崇。

　　東寺為對於日本文化有著深遠影響的空海和尚所創，五重塔是東寺最具代表性的地標，54.8公尺高的木造塔是日本最高的木造建築，不過最初建築遭4次火災，現在所見為1644年德川家光所建。

　　每月21日是弘法大師的忌日，東寺周遭有俗稱「弘法市」的市集，各式攤販聚集，古董雜貨、二手和服、舊書、佛器、小吃都有，不妨逛逛。

## 西本願寺

☉日本京都市下京區堀川通花屋町下ル

🌐www.hongwanji.or.jp

　　西本願寺為淨土真宗本願寺派的總本山，建築風格屬於桃山文化，唐門、書院、能舞台，都是日本國寶，也是世界遺產。

　　西本願寺內的唐門是伏見城的遺蹟，色澤精緻璀璨，雕飾欄砌富麗，又有「日暮門」之稱。能舞台據考證是日本現存最古老的一座；與「金閣寺」、銀閣寺」並稱為「京都三名閣」的「飛雲閣」則是由豐臣秀吉在京都的宅邸「聚樂第」移過來的，雅致優美。

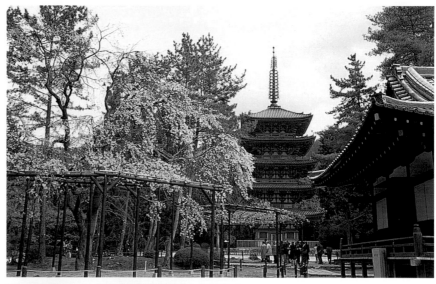

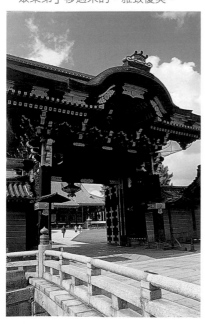

## 醍醐寺

☉日本京都市伏見區醍醐東大路町

🌐www.daigoji.or.jp

　　佔地深廣的醍醐寺，是日本佛教真言宗醍醐派的總本山，始建於日本平安時代，醍醐、朱雀、村上等三位天皇都曾在此皈依。寺內約有80座建築物，依照山勢而建，山上部分叫做上醍醐，山腳部分是下醍醐。

　　櫻花季節，七百餘株粉色枝垂櫻簇擁著塔樓、石坂路，氣勢壯麗。每年四月第二個週日會舉行「醍醐の花見」賞櫻大會，人們會遵循古禮穿著桃山時代服裝，模仿昔日豐臣秀吉舉行的花見遊行。

　　醍醐寺的五重塔建於951年〈天曆5年〉，是京都最古老的建築物，春櫻盛開時，流蘇般的粉紅花串襯著古塔，為醍醐寺最具代表性景觀。

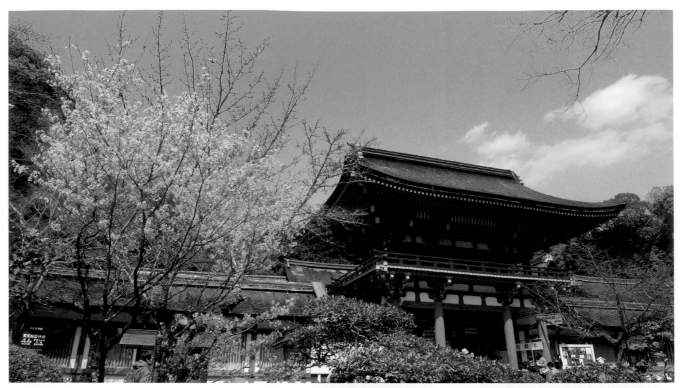

## 下鴨神社

🏠 日本京都市左京區下鴨泉川町
🌐 www.shimogamo-jinja.or.jp

　有著朱紅外觀的下鴨神社，擁有古典的舞殿、橋殿、細殿與本殿，全部建築皆按照平安時代的樣式所造，線條簡潔卻帶著濃濃的貴族氣息。

　本殿不但是國寶，更是每年5月舉行的京都兩大祭典：流鏑馬(5月3日)與葵祭(5月15日)的重要舞台，過年時的踢足球儀式「蹴鞠始め」也是一大盛事，穿著平安時代貴族衣飾的人物按照古代的儀禮舉行各項活動，時空彷彿瞬間拉回了千百年前風雅的平安朝。

　神社境內遍植花木，四月時樓門前盛開的山櫻十分有名，通往本殿的參道在秋天形成紅葉隧道，長350公尺，是京都紅葉的名景之一。

## 西芳寺

🏠 日本京都市西京區松尾神ヶ谷町

　西芳寺創建於奈良時代，原是聖武天皇為了個人修行所蓋的別莊，歷經多次變遷，到了鎌倉末期，由夢窗疎石改為臨濟宗禪寺，苔庭也是出自夢窗國師之手。

　又名「苔寺」的西芳寺，是欣賞苔庭最佳地點。120餘種苔佈滿整個池泉庭園，綠盈盈的有如絨毯，在陽光下閃爍著光影變幻，細看各有獨特的色澤與姿態，相當美麗。

## 天龍寺

⊙日本京都市右京區嵯峨天龍寺芒之馬場町

　　天龍寺位於景色優美的嵐山，寺廟建於1339年，包括總門、參道、白壁、本堂大殿、曹源池庭園、坐禪堂等建築，除了曹源池庭園屬早期建築外，其餘諸堂都是明治以後重建的。曹源池庭園是夢窓疎石所作的一座池泉迴遊式庭園，以白砂、綠松，配上沙洲式的水灘，借景後方的遠山、溪谷，設計的構想據説來自鯉魚躍龍門。

　　天龍寺的法堂名叫坐禪堂，內部供奉有釋迦如來、文殊、普賢等尊相，寺內種植有染井吉野櫻、枝垂櫻約200株，四月上旬嬌艷的櫻花倒映在曹源池中，深秋則妝點著燦爛的楓紅，初夏的茶花、杜鵑等也十分迷人。

## 高台寺

⊙日本京都市東山區高台寺下河原町

🌐www.kodaiji.com

　　高台寺是京都的紅葉名所之一，是豐臣秀吉將軍逝世後，秀吉夫人「北政所寧寧」晚年安養修佛的地方，因此下方的石疊小徑被稱為「寧寧之道」。寺廟建於慶長11年（西元1606年），在1789年曾受寬永大火波及，火災之中未受損傷的開山堂、靈屋、傘亭、時雨亭、表門、觀月台等，都成為重要文化財。

　　傘亭和時雨亭是兩座對望的茶席，屬雙層式建築，是茶道宗師千利休所造，由伏見城搬移至此的，坐在傘亭和時雨亭上層品茶、納涼，可以清楚地眺望高台寺各殿堂及庭園景致。

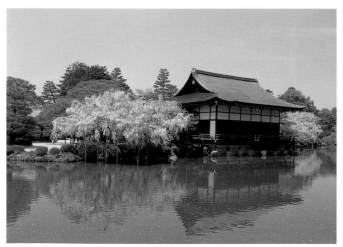

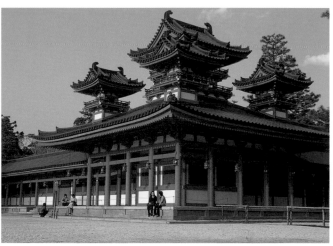

## 平安神宮

⊙日本京都市左京區岡崎西天王町

🌐www.heianjingu.or.jp

　　平安神宮是1895年為了慶祝奠都平安京1100年所興建的紀念神社，以3分之2的比例，仿造平安時代王宮而建，共有8座建築，並以長廊銜接北邊的應天門和南邊的大極殿。從應天門走進平安神宮，可看見紅綠相間的拜殿和中式風格的白虎、青龍兩座樓閣。

　　環繞平安神宮的神苑屬池泉迴遊式庭園，每到春天，350株櫻樹在園裡的池塘、橋殿、迴廊和茶亭間盛開，是神苑的春櫻絕景。除了櫻花季，園內一年四季也有不同的花卉可賞。

## 藥師寺

⌖日本奈良市西之京町

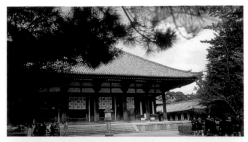

藥師寺是天武天皇為祈求皇后病情康復而發願興建的佛寺。但佛寺尚未完工天武天皇就已過世，由繼位的皇后（持統天皇）將其完成。

落成於西元698年的藥師寺，屢遭戰火波及，尤其1528年的大火，更將主要伽藍，包括金堂、講堂、中門、西塔等盡皆燒毀，直到近年才開始進行大規模的修復工程，也因此，儘管有著千年以上的歷史，藥師寺的主要建築物是新建物。

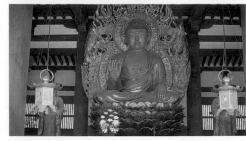

唯一僅存的古建築是藥師寺內的東塔，被讚譽為「凝動的樂章」的塔身線條優美，與嶄新的金堂和西塔相對照，更顯樸素。金堂藏有不少傳承至今的寶物，其中包括三尊飛鳥時期的佛像傑作，藏品的佛足石更是世界第一枚佛足石。

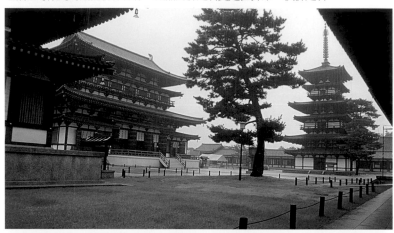

## 唐招提寺

⌖日本奈良市五條町

🌐www.toshodaiji.jp

唐招提寺是奈良與中國最有淵源的接點，此寺是中國高僧鑑真於西元759年所建，已有千年以上的歷史，真實地保存興建之初的盛唐建築風格。

走入唐招提寺，首見金堂，素樸廣沈的屋頂、大柱並列的迴廊，與中國寺廟風格極其類似，簡俐明快的線條更增添大器風範。而屋頂上的鴟尾，同樣來自中國，旨在防火消災。

鑑真大師當年來到奈良，最重要的貢獻，就是將佛教的戒律介紹給當時甫接觸佛法的日本眾生，唐招提寺裡的戒壇也因為這層歷史，格外具有意義。

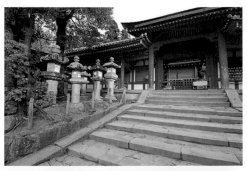

## 春日大社

⌖日本奈良市春日野町

🌐www.kasugataisha.or.jp

春日大社是奈良平城京的守護神社，地位崇高。殿內祭奉的鹿島大明神，相傳騎了鹿來到了奈良，奈良鹿野從此以「神的使者」的身分定居於神社附近。

春日大社的本殿位於高大樹林間，1.5公里長的參道上，兩千餘座覆滿青苔的石造燈籠並立，充滿了古樸氛圍。包含四座建築的春日大社的建築形式為春日造，也是神社建築的典型之一。由朱紅色的南門進入後，越接近神所在的正殿，朱漆的顏色也慢慢變深，殿內千餘座銅製燈籠，在每年2月節分與8月的14、15日都會點亮，充滿幽玄的美感。正殿外圍也有不少小神社錯落林間，氣氛寧靜。

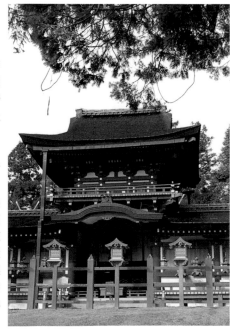

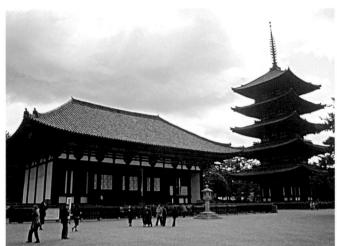

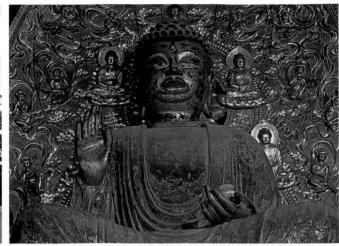

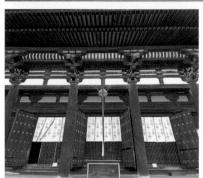

## 興福寺

🏠 日本奈良市登大路老街

🌐 www.kohfukuji.com

　　興福寺為飛鳥與奈良時代權傾一時的藤原家家廟，包括北圓堂、南圓堂、東金堂、五重塔和國寶館及進行復原中的中金堂等。儘管因歷經戰火，建築大多為15世紀重建，但國寶館和東金堂保有不少古老的佛像，東金堂有本尊藥師如來、文殊菩薩等多座佛像，法相莊嚴，背後的船形光芒金碧輝煌，一旁木造的四天王與十二神將立像都是鎌倉時代的國寶作品。

　　國寶館裡最有名的要屬奈良時代的三面阿修羅立像，有著略帶愁容的少年臉孔，神情與姿態都相當出眾。另外，興福寺五重塔兼具奈良時代與中世紀的特徵，高50.1公尺，是奈良最具代表性的建築物之一。

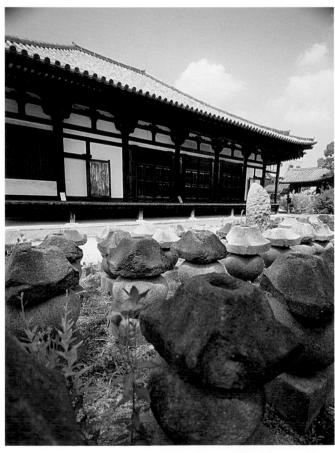

## 元興寺

🏠 日本奈良市中院町

🌐 www.gangoji.or.jp

　　隱藏在奈良老街民家裡的元興寺，是由飛鳥時代蘇我馬子創建的古寺，也是日本第一間佛教寺廟。元興寺原位於飛鳥，名為「飛鳥寺」（又稱法興寺），後隨平城京遷都而移建奈良，並改名「元興寺」。

　　寺內的僧房極樂坊屋頂是以名為「行基葺」的瓦葺古法建成，相當特殊，當中有一小部分據說是從創建之初流傳至今的屋瓦，也是日本最早的屋瓦。庭院則有大小成排的地藏像，頗有古意。

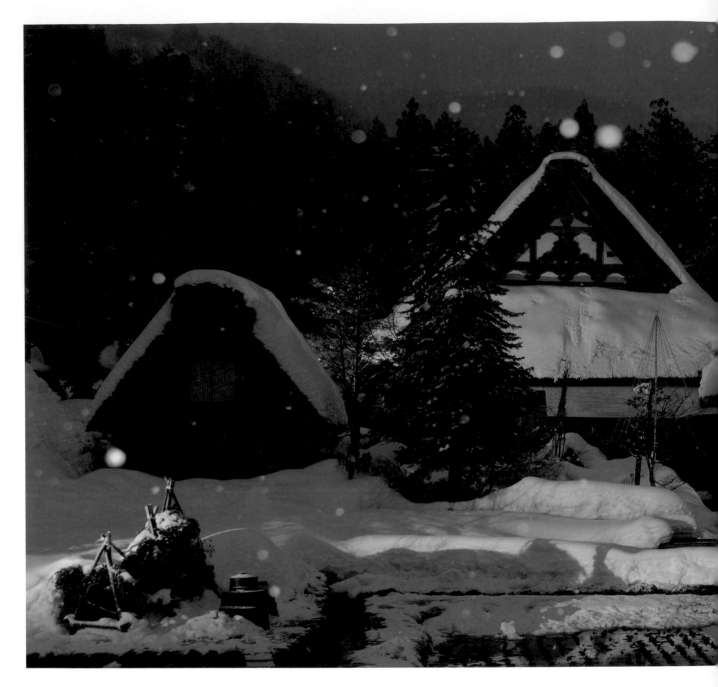

# 白川鄉合掌造聚落
## Historic Villages of Shirakawa-go and Gokayama

🏠 ｜ 日本岐阜縣大野郡白川村

　　在白山山脈中，傳統的村落擁有一種特殊的居住形式，這就是合掌造村落。村民以養蠶、生產蠶絲、絹絲製品維持生活，社會結構以每個大家庭為中心，形成一個互助合作的村落，由於這種團結一致的生活型態，才有可能動員全村力量建造或修築合掌造這種特殊的房舍。「合掌造」的名稱，得自厚厚茅草覆蓋建成的高尖屋頂，造型宛如兩手合掌而成的三角形。

　　隨著工業社會發展，村落人口流失，合掌造村落逐

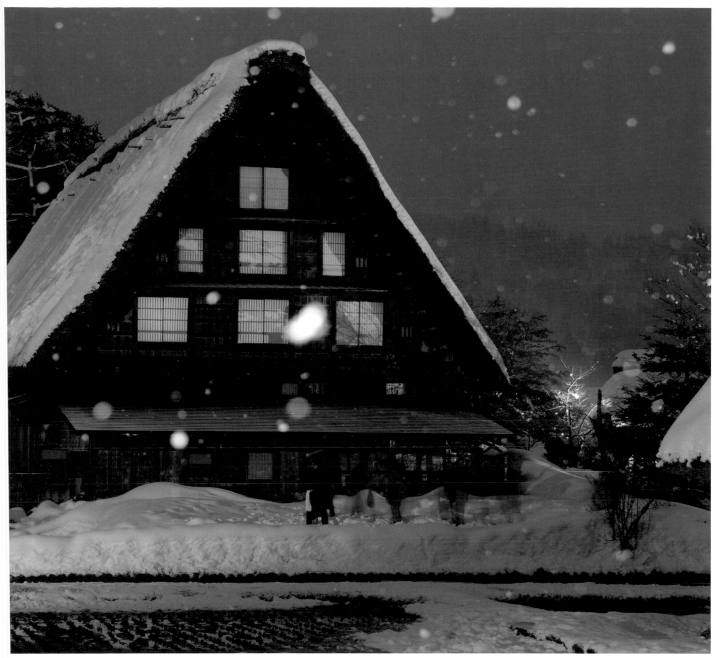

漸消失，僅存荻町等3個較完整的合掌村，直到1950年代，村民開始修復傳統合掌造建築，後來又因德國建築學家的一本《日本美的再發現》，而聲明大噪，書中稱合掌造是「極合乎邏輯的珍貴日本平民建築」，這種特殊的生活形式才又再度受重視，1995年被聯合國教科文組織列入世界文化遺產。

一棟好的合掌造要能擋得住年年的強風大雪，這得靠好的木材、茅草和專業的好手，可惜這些都越來越少了，也因此現存的完整合掌造，更顯彌足珍貴。

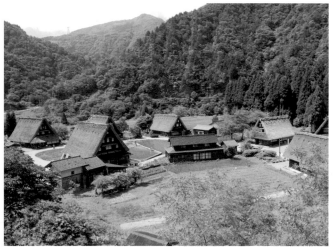

# 澎湖西嶼西台

🏠 | 台灣澎湖縣西嶼鄉

如果說澎湖擁有重要的戰略地位，西嶼西台古堡就是最好的見證。中法戰爭後，劉銘傳為台灣首任巡撫，光緒13年，清廷派人修築西嶼砲台，作為台灣海峽的防禦據點。

古堡佔地8.15公頃，四周築起高牆，牆內放置四門大砲，底下隧道呈山字型，長13尺、高11尺，是國家一級古蹟。除了作為海防之用、抵禦外侮外，西嶼西台也曾是清朝水師訓練基地。

今天澎管處在古堡入口處豎立了幾片解說牌，把古堡的歷史、營建特色、建築格局解說得十分詳盡，有興趣的遊客不妨花些時間，端詳一番。

# 原台南地方法院

🏠 | 台灣台南市中西區府前路一段307號

歷時13年修復始得以重現百年建築古蹟，和1914年日本東京車站同年落成的原台南地方法院，是由台灣總督府技師森山松之助規劃設計，興建作為法院廳舍，為巴洛克風格建築，外觀採用西洋建築中較為尊貴、高級的巴洛克圓頂式建築，主、次兩個出入口，分別有圓頂塔樓及方形高塔，構成不對稱的平衡，相當特別，天花板以格子樑施工，門廳柱子華麗雕飾，展現當代建築美學。

大廳最顯現氣派華麗，法庭、庫房、拘留室、天塔皆可一睹真相，最難得的是貓道參觀可近距離感受馬薩式屋頂體驗，另外在模擬法庭也有法官、檢察官cosplay，拘留室配合道具拍照，十分特殊。

# 台北101

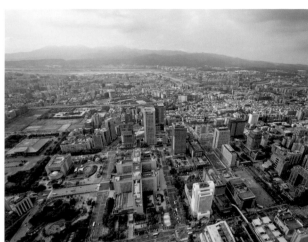

台北101是台北市主要地標與信義區商圈首座頂級國際購物中心，佔地23,000坪的台北101，挑高、穿透式的設計相當壯觀奢華，以紐約第五大道為概念，台北101購物中心有許多國內外知名精品旗艦店進步，以及美食餐廳、書店、美式超市、夜店等，提供豐富的娛樂消費選擇。

由五樓售票處可搭乘金氏世界紀錄最快速的電梯，每分鐘1010公尺的最高速恆壓電梯，僅需37秒即可抵達89樓觀景台，除了可一覽台北市的高空景觀外，還有紀念品店與「高樓郵筒」，讓遊客可以從台北101寄出來自高空的祝福。

從89樓可走上90樓戶外觀景區，也可走下至88樓，最近距離看到世界最大、最重660公噸的風阻尼器，還可一起合影。

東亞建築藝術　◆　台灣建築

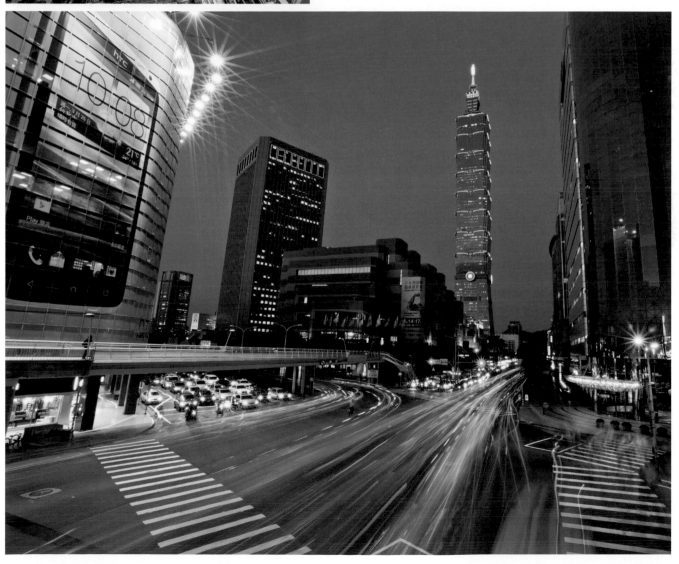

# 印度文明與佛教

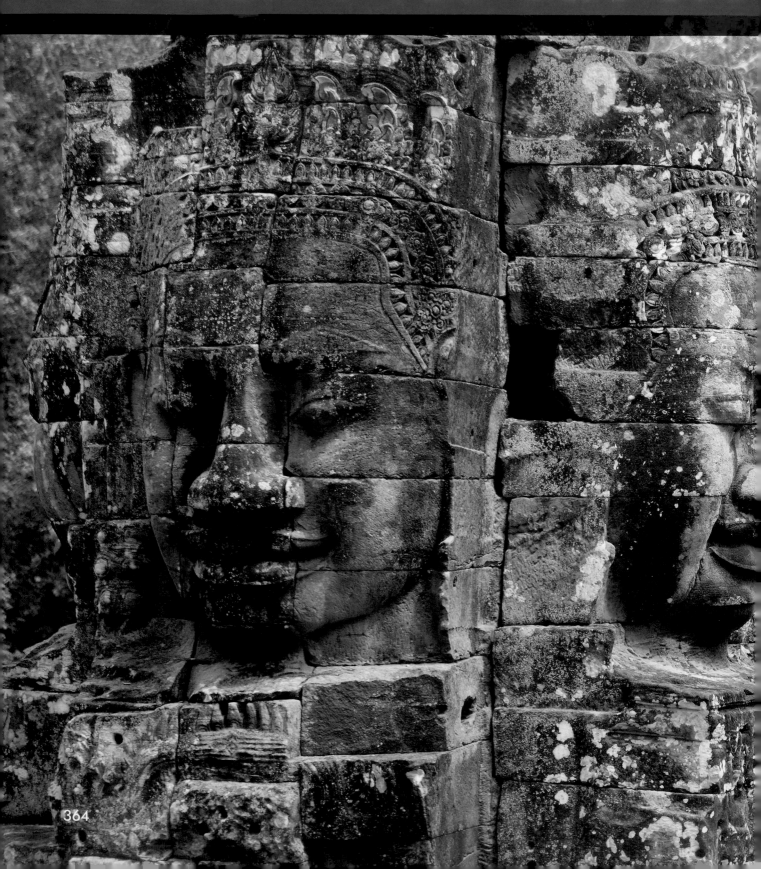

# 建築藝術

印度教與佛教萌芽於印度次大陸，影響卻遍及全亞洲。其傳播路線主要有兩條路線，一是向北經由中亞、西域，然後傳遍全中國及韓國、日本；另一條路線則是向東南走，透過中南半島與海路，擴及斯里蘭卡及整個東南亞島嶼。

在談論這兩個世界性的宗教文明之前，得先從印度文明溯源。早在4000多年前，位於今天巴基斯坦境內的印度河流域已有大規模的城市出現，北有旁遮普(Punjab)地區的哈拉帕(Harappa)，南有印度河谷上的摩亨佐達羅(Mohenjo-Daro)，城市範圍廣達5公里，遺跡包括了城牆、高塔、碉堡、棋盤狀的道路、街道旁的路燈、下水道、集會廳、穀倉、浴場等。

只是這個印度河谷上孕育的高度文明，在西元前1750年突然衰落、消失，趁虛而入的，是經由西北邊興都庫什山開伯爾(Khyber)山口入侵的印歐民族亞利安人(Aryan)，一千多年之間，亞利安人從印度河流域發展到恆河流域，外來的亞利安人對印度本土的宗教、社會生活和思想產生極大的影響，而一般人對印度文明起源的印象，多半來自亞利安人，特別是他們創造出的梵文聖詩集《吠陀》(Vedas)。這就是古印

度史上一段經過不斷征戰、民族互相融合的「吠陀時代」，此時階級出現，種姓制度形成，以城堡為中心的國家建立。

《吠陀》信仰後來成為印度教的基礎，在此同時，因為對於婆羅門階層的權威及其繁複的宗教儀式不滿，新的信仰開始出現，其中影響最深遠的，就是由悉達多王子(釋迦牟尼)在西元前500年左右創立的佛教。

西元前316年，印度半島上首度出現一個中央集權的大帝國「孔雀王朝」。孔雀王朝的第三位繼承人阿育王皈依了佛教，對於印度建築而言，阿育王可以説帶來革命性的變化，這是印度建築史上首度運用有雕飾的石頭，從此之後，石材就成為蓋廟的神聖建材。

阿育王為印度留下兩種偉大建築，一個是石獅柱，一個是佛塔。前者是阿育王在他遼闊的疆土上到處豎立刻有佛陀教義的高大石柱，柱頭上雕刻著獅子，而其中一座四頭雄獅的形象就成為現代印度共和國的象徵，這是同時兼具藝術、政治及宗教意義的傑出作品。

後者就是印度宗教建築的代表，佛塔由磚石和花崗岩砌成，保存年代久遠，用來珍藏佛陀遺骨，當中最負盛名的，就是位於印度中部的桑奇佛塔(大窣堵波)；佛塔按照佛教宇宙觀而建，以圓形為基本形狀，圓頂上的三層傘狀物象徵把上天的極樂世界、佛塔周遭聖地、塔內的舍利聯繫在一起，也有「佛門三寶」佛、法、僧的意涵；而佛塔上的敍事性浮雕，堪稱西元前3世紀到西元1世紀印度藝術的精華。

由於佛陀主張過著沉思默想的禪修生活，從西元前3世紀開始，出現了石室、石窟的建築，分別建於1世紀和4世紀的卡爾利(Karli)及阿旃陀(Ajanta)石窟都是代表作，隨著佛陀造像(壁畫與雕刻)在1、2世紀發展成形，更豐富了石窟的藝術價值。

佛陀造像藝術可以説是伴隨著犍陀羅(Gandhara)藝術的發展而茁壯的，這得歸功於西元1至3世紀的貴霜王朝(Kushan)，就如同孔雀王朝的阿育王，貴霜王朝也有一位皈依佛門的君主迦膩色迦一世(Kanishka I)大力推廣大乘佛教教義。在此之前，佛陀是以菩提樹、法輪、傘蓋等形象存在，直到大乘教派把佛陀人格化、偶像化。

犍陀羅藝術可以説是東西聯姻產生的藝術形式，貴霜王朝統治相當於今天印度恆河流域、巴基斯坦印度河流域及中亞地區，是一個把古代中國、印度、波斯、希臘羅馬文化連繫起來的地區。犍陀羅創造出的佛像是帶著希臘羅馬風格的，包括佛陀後面的頭光與

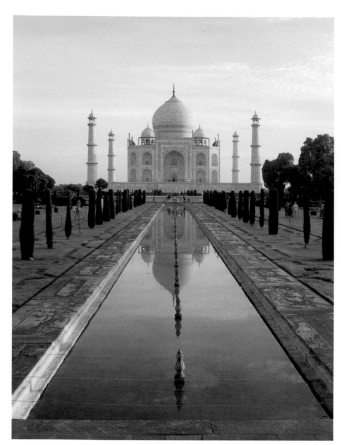

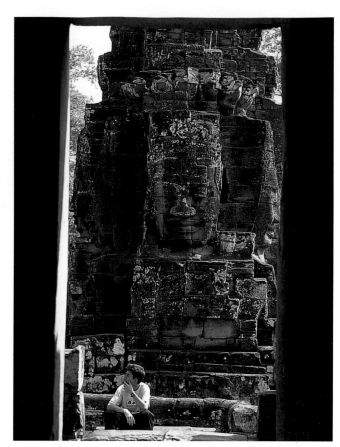

基督可能系出同源，有的佛像酷似希臘太陽神阿波羅，有的身形動作則像藝術女神繆思。

貴霜王朝加上隨後於4世紀崛起的笈多王朝，並稱為印度藝術史上的古典風格時期。在笈多王朝黃金時代，佛陀形象漸具印度本土特徵，表現出神聖特質及靈性，以印度中部阿旃陀石窟的雕像及壁畫為代表。向北傳播過程中，則出現了世界最高立佛的阿富汗巴米揚(Bamiyan)大佛及中國西域地區的眾多石窟。

笈多王朝之後，也就是在7世紀左右，佛教在印度本土日漸式微，到了11世紀伊斯蘭教入侵，佛教在北印度幾乎絕跡，南印度則轉化為印度教，此後，大乘佛教在西藏、中國、朝鮮、日本繼續發光發熱，小乘佛教向南傳播，與印度教在中南半島、東南亞島嶼交替發展。

與佛教、耆那教同樣源自婆羅門的印度教，在笈多王朝時代融合印度民間信仰開始轉化發展，漸漸形成了梵天(創造神)、毗濕奴(守護神)、濕婆(破壞神)三神一體崇拜的格局。現存最早的印度神廟建於笈多王朝時代，早期只供僧侶使用，規模較小。印度神廟後來的發展愈來愈龐大，廟本身就像是一座聖山，一件巨大的雕塑品，有時儼然一座小鎮，但不外三個基本結構：底座、由雕刻裝飾成的飾文條，以及居高臨下的廟塔。而不論輪廓如何，神廟即代表宇宙。

今天能夠永垂後世，代表佛教與印度教的兩座偉大建築，非婆羅浮屠與吳哥窟莫屬，他們同樣屬於佛教與印度教藝術最上乘的傑作。一個在東南亞的爪哇島上，由一整座山鑿刻而成；一個位於中南半島的柬埔寨，是全世界規模最大的神殿建築群。

如果一定要區分何者屬於佛教，何者是印度教，難免顯得一廂情願。因為這兩個宗教一直並存，而且關係密切，不論在中心思想、教條，甚至所崇拜的神祇都有重疊之處。婆羅浮屠的基礎原本可能是印度教的大型建築，但經歷數代的擴建，最終成為偉大的佛教藝術成就；吳哥遺址的基本架構是由信奉印度教的歷任高棉君王所建立，然而這當中也有信奉大乘佛教的君王加雅巴曼七世(Jayavarman VII)把佛教定為國教，大吳哥城(Angkor Thom)就是他的規劃。

婆羅浮屠完成於9世紀，吳哥窟在12世紀達到巔峰，13世紀時，泰國、緬甸都乍現過佛陀的光芒，例如泰國的素可泰城以及緬甸仰光的大佛塔，然而隨著王朝覆滅，佛教與印度教滋長的土地上，便不曾再出現超越前人的偉大傑作。

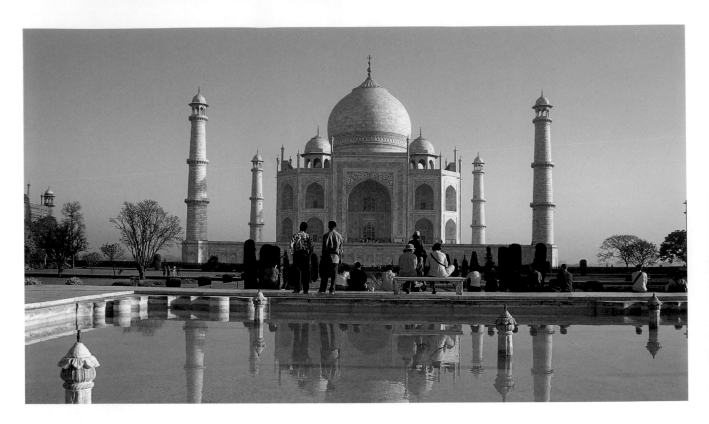

# 泰姬瑪哈陵Taj Mahal

🏠 | 位於印度阿格拉　🌐 | www.taj-mahal.net

　　印度詩人泰戈爾(Tagore)曾經形容泰姬瑪哈陵是「永恆之臉上的一滴淚珠」(a teardrop on the face of eternity)，被譽為世界七大奇觀之一的泰姬瑪哈陵位於亞穆納河畔，是蒙兀兒第五代皇帝賈汗(Shah Jahan)為愛妻艾珠曼德(Arjumand)所興建的陵墓。賈汗暱稱艾珠曼德為「慕塔芝・瑪哈」(Mumtaz Mahal)，意思是「宮殿中最心愛的人」，而泰姬瑪哈陵的名稱則取自於「慕塔芝・瑪哈」，為「宮殿之冠」含義。

　　慕塔芝・瑪哈皇后與賈汗結縭19年，常伴君王南征北討，總共生下了14名兒女。1630年，慕塔芝・瑪哈因難產而死，臨終前要求賈汗終身不得再娶，並為她建造一座人人可瞻仰的美麗陵墓。

　　泰姬瑪哈陵於1631年開始興建，共動用約兩萬名印度和中亞工匠，費時23年，樣式融合印度、波斯、中亞伊斯蘭教等風格。根據歷史記載，泰姬瑪哈陵的白色大理石來自拉賈斯坦邦，碧玉則來自旁遮普邦，玉和水晶來自中國，土耳其玉來自西藏，琉璃來自阿富汗，藍寶石來自斯里蘭卡，約有28種寶石被鑲嵌入白色大理石中，動用超過一千隻的大象搬運建材。

　　儘管賈汗在位期間，耗費民脂民膏為愛后興建陵墓，但他的藝術聲名卻獲得後世極高的評價。不過，隨著日益嚴重的空氣污染和酸雨，這座尊貴的陵墓面臨損毀的危機，因此印度政府在1994年下令在泰姬瑪哈陵周遭一萬平方公里禁止工業發展，並且在方圓4公里處禁止車輛通行，所以遊客必須在外圍搭乘環保電動車或馬車前往陵墓。

## 尖塔

泰姬瑪哈陵主體的四方角落，各豎立著一座尖塔，尖塔高達42公尺。造型模仿伊斯蘭教清真寺的喚拜塔。

## 蒙兀兒式花園

泰姬瑪哈陵的主體正前方是一座蒙兀兒式花園。中央有水道噴泉，將花園區隔成四方形，然後再以兩行並排的樹木，將長方形水道劃分為4等分。這是波斯式花園最主要的特色。

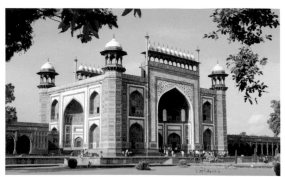

## 正門

泰姬瑪哈陵正門是一座紅砂岩建築，裝飾有白色邊框和圖案，是典型伊斯蘭式樣。正門的頂端，前後各有11個白色小圓頂，每個圓頂象徵1年，代表泰姬瑪哈陵建造的時間。

## 主體

泰姬瑪哈陵的主體建築是一個不規則的八角形，基部由正方形和長方形組合而成，主體中央的半球形圓頂高達55公尺，周圍裝飾著四座小圓頂。這座陵墓主體雖為白色大理石結構，卻以各類色彩繽紛的寶石、水晶和翡翠、孔雀石，鑲嵌拼綴出美麗的花紋和圖案。

主體正面門扉裝飾著優美的可蘭經文，利用人類視覺差異的錯覺，將上面的字體設計得比下面大，如此一來，由下往上看，反而給人平衡的感覺。

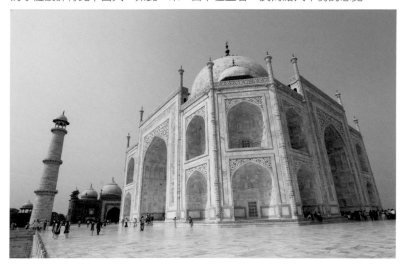

## 主體內部

陵墓內部沒有燈光，中央圍護著一道精雕細琢的大理石屏風，內有兩座石棺。石棺裡是空的，皇帝與皇后真正的埋葬地點，是位於地下另一處地窖中。

## 清真寺

泰姬瑪哈陵主體兩側各有一座清真寺，由紅砂岩建造而成，中央有白色大、小圓頂，前有長方形水池。

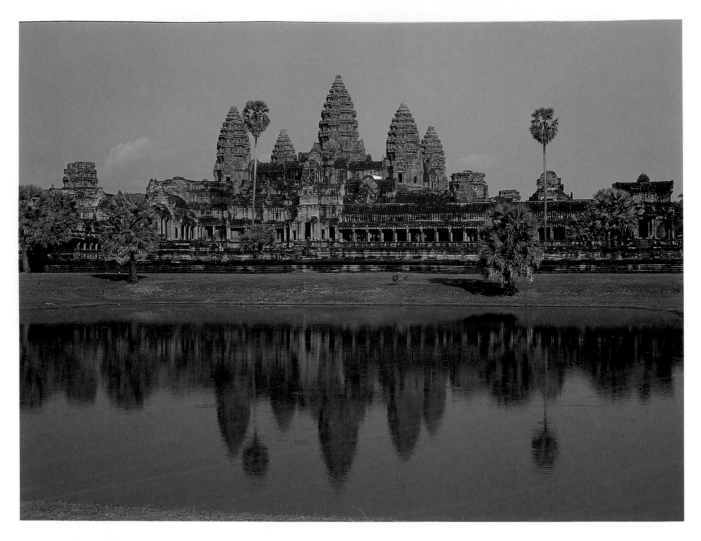

# 吳哥遺址Angkor

🏠 | 位於柬埔寨西北部暹粒省的首府暹粒(Siem Reap)北方6公里處，距離金邊265公里

吳哥是昔日高棉吳哥王朝的首都，由於吳哥王朝的國王相信死後將成為神，所以生前都竭盡所能的建造廟宇，留存今天在柬埔寨西北叢林中佔地廣達5000平方公里的神殿遺跡。

吳哥人民的生活情景缺乏正式記載，吳哥窟的浮雕及中國使節周達觀《真臘風物誌》因而成了珍貴資料，今天柬埔寨百姓的生活方式和當時並沒太多差異，尤其是鄉村，簡直就是吳哥窟砂岩上浮雕的寫照。

吳哥在遭逢棄置遷都時，百姓也隨之搬遷，吳哥城被叢林所湮沒，居民不再接近這處虎豹經常出沒之地，直到1863年法國自然學家Henri Mouhot的筆記在巴黎與倫敦出版，才激起西方世界對吳哥的嚮往。

成立於1899年的Ecole francaise d'Extreme Orient擔任起古蹟的維護任務，在Jean Commaille的帶領下，組員開始清理與挖掘吳哥遺址，小吳哥、百茵廟、鬥象台⋯⋯一座座遺址重見天日。Jean Commaille於1916年遭強盜殺害，葬於百茵廟西南角落叢林中，與吳哥相伴長眠。

1992年吳哥遺址被列為世界文化遺產，1993年於東京召開的跨政府會議成立國際合作委員會監管吳哥遺址修復工作，柬埔寨亦成立吳哥管理保護局，簡稱APSARA(正是吳哥窟浮雕中跳舞仙女的稱呼)，所有單位都齊心為恢復吳哥遺址光輝而努力。

吳哥遺址區佔地廣泛，以俗稱小吳哥的吳哥窟(Angkor Wat)及俗稱大吳哥的大吳哥城(Angkor Thom)為中心，擴展為東部、南部、北部及郊區景點。

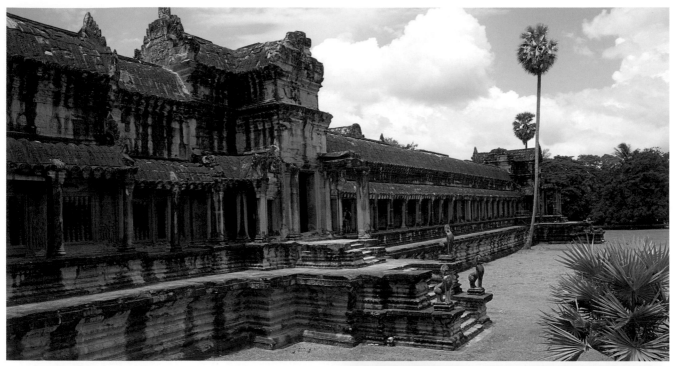

# 吳哥窟
## Angkor Wat

**建築時期**：12世紀前期

**建築風格**：Angkor Wat建築形式

**統治者**：Suryavarman II

　　今天世人所稱的七大奇景之一，就是這座由「太陽王」Suryavarman II所建蓋的國廟「吳哥窟」Angkor Wat，「吳哥窟」一名甚至成為整個吳哥遺址區的代名詞。

　　佔地廣達200公頃的吳哥窟呈長方形，東西寬1.5公里、南北長1.3公里，外部被寬達190公尺由紅土及砂岩建的壕溝包圍，外城牆由紅土所築，中心便是基座長寬為332公尺及258公尺的神殿，是典型的印度教宇宙形式建築。

　　拜訪吳哥窟，走過長250公尺的石砌道，就到達建有3座高塔的西城門，由此通往神殿的石道長350公尺，兩側各有一座藏經閣及池塘，池水倒映吳哥尖塔已成著名一景。

　　吳哥窟採取尖塔與同軸心式迴廊這兩種典型的高棉式建築，主神殿分為3層，每層皆被完整迴廊包圍，4個角落並各建有1座尖塔。最低層的外圍迴廊留有美麗繁複的浮雕，可能是在Suryavarman II統治晚期(約1140年左右)動工的工程，東北段的浮雕甚至遲至16世紀才完工，應是依據先前留存的草圖。

　　最低層與中間層的西側卻被設計成十字形迴廊相連，其中分隔成4個水池，當時是分別給皇帝、皇太后、皇

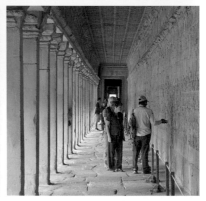

后、王妃與宮女於入殿祭祀前淨身所用，在此十字迴廊的南側留有佛像，被稱為「千佛殿」。

　　中層迴廊東西寬110公尺、南北長100公尺，牆上佈滿各種舞姿曼妙的仙女Apsara，根據統計，小吳哥的仙女浮雕多達1500多尊，具36種不同的髮型。最上層迴廊也以十字迴廊相連，以主聖塔為軸心，高達42公尺的主塔初始供奉Vishnu，14、15世紀時改為大乘佛教廟宇，周圍四門皆被封閉並於其上雕刻佛像，直至1908年，南門才重新打開。如今內部供奉立佛，佛像背後是個深達25公尺的窟窿，曾是埋藏寶藏之處。

　　吳哥窟的廟宇建築型態依循印度教信仰所示，神殿皆被設計包於方形圍牆裡，以一座或一群高塔為中心，精確的向外延展。中心聖殿象徵眾神居住的須彌山，在周圍小塔襯托下體積尤其龐大，這些聖殿都是獻給神明，一般信眾不得接近，所以，登高的階梯特別窄陡，迴廊也特別低矮以阻礙行徑。

# 大吳哥城
## Angkor Thom

**建築時期**：12世紀晚期起，某些遺址存在年代更早，如巴扶恩。

**建築風格**：Bayon建築形式，存在年代較早的遺址所屬建築風格也更早。

**統治者**：Jayavarman VII及繼承者

　　大吳哥城俗稱「大吳哥」，以和俗稱「小吳哥」的吳哥窟區別，大吳哥一直被Jayavarman VII的後繼者作為首都，陸續增建重修，Angkor Thom原就是「偉大的城市」之意，它是座長寬各達3公里的正方形王城，外圍被100公尺寬的壕溝包圍，極盛時期可容百萬市民，規模之雄偉堪與羅馬城匹敵。

　　除了東南西北4方各開有一座城門，大吳哥在東門北側500公尺處另開第5座城門「勝利門」，城中主要大道成十字狀於Jayavarman VII王建的國廟「百茵廟」交會。

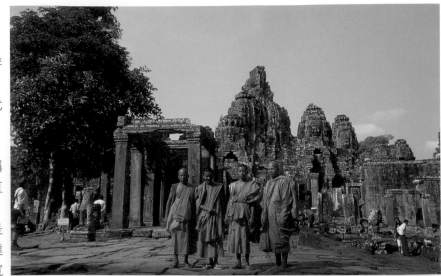

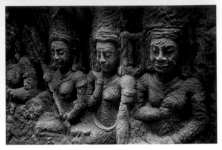

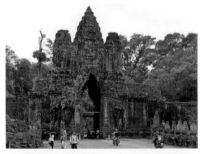

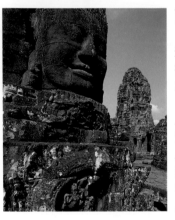

### 百茵廟Bayon

　　這座由Jayavarman VII和繼位者修建的國廟，建築形式之複雜與象徵意義之強烈，在經歷印度教的多神信仰和佛教之後，成為世界上最神秘的宗教聖地之一。

　　位居中心的四面佛塔群，據說原有49座，加上5座亦是四面佛塔式城門，代表當時鼎盛吳哥王朝所統轄的54個省份。壯觀的佛塔據說是依據Jayavarman VII的臉雕刻而成，每張臉龐隨著日照角度的變化會產生完全不同的光影與顏色，穿梭其中，只見無數的臉龐展現著名的「吳哥微笑」，迷人且神秘。

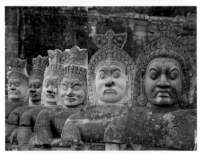

### 南門South Gate

　　南門保存及修復程度最為完好，前方有壕溝相護，連結的步道兩側有精采雕飾，左為54尊善神，右是54尊阿修羅惡神，兩方都在拉扯7頭Naga的身體爭奪長生不老聖水，這段善惡雙方翻騰乳海的衝突，在小吳哥東側南段迴廊有精采的浮雕描述。

### 鬥象台Elephant Terrace與閱兵台Garuda Terrace

　　由百茵廟的北門直延伸到癩王台這段長達300公尺的平台，據說是當時國王接見外賓的亭台，因其基座牆上佈滿大象浮雕而得名，另有一說為此處是國王於節慶時觀賞鬥象表演之處，故稱「鬥象台」。

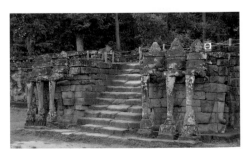

　　集中於平台中央的3道階梯底座的浮雕變成展翅狀的鳥神Garuda，這段平台稱為Garuda Terrace，是當時國王點閱軍隊的「閱兵台」，閱兵台東面是直通勝利門的勝利大道，西面則通往皇宮。

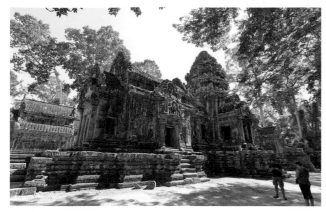

## 田瑪嫩
**Thommanon**

**建築時期**：十二世紀早期

**建築風格**：吳哥時期之吳哥窟式建築

**統治者**：Suryavarman II

田瑪嫩神殿雖未完成，但已具有這時期單塔神殿的基礎，從遠處就可看見隱於樹叢內的神殿身影。採取傳統高棉神廟朝東的主要建築，包括主殿、前廳及擁有三道門的東正門，彼此以突出的門廊相連，還有一座位於東南角風格類似前廳的藏經閣；北、西、南側建有假門廊的主神龕只有一座尖塔，立於2.5公尺高的基座上，內部供奉保護神Vishnu；主神殿及門廊的外牆上皆有精緻浮雕，特別是女神的服裝和頭飾，具有和吳哥窟相同的風格；西門門楣的浮雕著騎著鳥神Garuda作戰的Vishnu、修行中的破壞神Shiva及乳海翻騰等。

## 塔普倫
**Ta Prohm**

**建築時期**：十二世紀末到十三世紀

**建築風格**：吳哥時期之百茵廟式建築

**統治者**：Jayavarman VII，由Indravarman II擴建。

正確地說，它應是廟宇與修院的結合；根據此廟的碑石記載，這是紀念國王母親的神殿，供奉的Prajnaparamita智慧女神便是依據皇太后的臉型而雕。塔普倫保持在十九世紀剛發現時的自然模樣，一棵棵大樹盤據於神殿、牆角、四面佛塔，這些大樹稱為空椰樹，可能是經由鳥類啄食排出種子分佈在神殿中，根部深入建築的石縫，並向四方擴散，構成塔普倫的神秘滄桑，雖說成為神殿的天然支撐，但當它死亡或遭狂風吹倒時，神殿亦無法倖免。

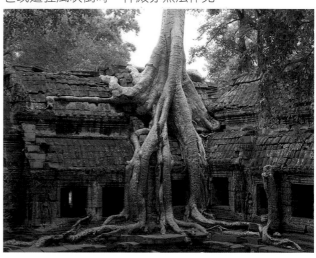

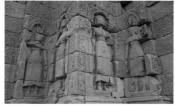

## 巴孔
**Bakong**

**建築時期**：九世紀末期

**建築風格**：吳哥時期之Preah Ko式建築

**統治者**：Indravarman I，中央主塔可能是Yasovarman II加上的。

當自稱「世界之王」的Jayavarman II於835年去世時，以流血方式獲得王位的Indravarman I在此建Bakong神殿為國廟，成為第一座神殿山。五階式的金字塔建築象徵印度教裡的梅廬山，神殿供奉的是破壞神Shiva。高棉人信仰Shiva神以最原始的陽具lingam形式來表示：一根石雕圓柱代表神的本質，而此石柱直立於一基座上，基座則代表yoni，也就是女性生殖器官。這種陰陽具lingam-yoni的組合石雕被供奉於早期高棉神殿內，祭司便在它的周圍舉行宗教儀式。

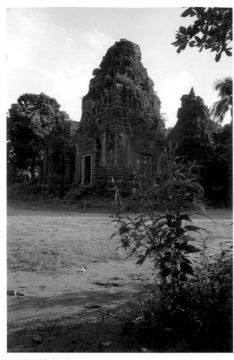

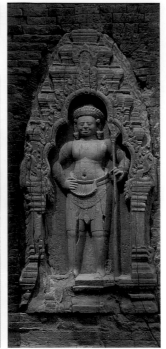

## 卜力坎
**Preah Khan**

**建築時期**：十二世紀末期
**建築風格**：吳哥時期之百茵廟式建築
**統治者**：Jayavarman VII

　　這座神殿是Jayavarman VII大型的建築計畫之一，座落位置可能是先前篡位的Tribhuvanadityavarman之皇宮所在地，他之後被渡過大湖而來的高棉和占婆聯軍所殺；這裡也曾被稱為血之湖，指出高棉為收復吳哥而與占婆大戰於此，占婆的國王可能在此被殺。

## 羅來
**Lolei**

**建築時期**：九世紀末期
**建築風格**：吳哥時期由Preah Ko轉變至Bakheng式建築
**統治者**：Yasovarman I

　　此座神殿原是位於吳哥東南15公里處之Indratataka蓄水池的中央，原先羅來神殿所在的蓄水池早已乾涸，雨季時成為農民的水稻田；平台四周之磚牆及主要方位的門廊因年代久遠而毀損，只剩四座神龕塔立著；不過它們並非成對稱方式排列，可能原始的計畫是想建成前後兩列共六塔的形式，但中途計畫更改，因為Yasovarman並沒有成功征服建塔所要的土地。

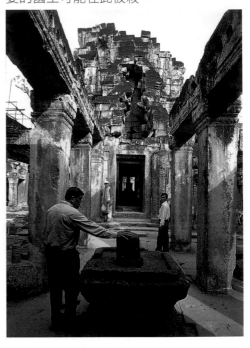

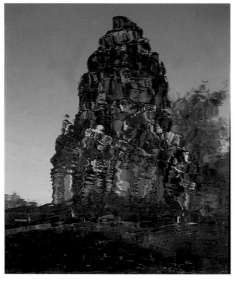

## 涅盤
**Neak Pean**

**建築時期**：十二世紀末期　　**建築風格**：吳哥時期之百茵廟式建築
**統治者**：Jayavarman VII

　　此廟位於吳哥大城東北早已乾涸的Jayatataka蓄水池的中央，這裡曾經是一座島嶼。根據碑文中記載，Neak Pean原先亦是印度神殿，稱為Rajyasri，意為「國王的噴泉」；如今這種象徵喜馬拉雅聖湖Anavatapta的建築形式應是後來改建。

　　涅盤神廟的中央主池為70公尺見方，東西南北各有一25公尺見方的小池，以對稱型式建築。在主池的中心有座直徑為14公尺的圓形階梯式小島，其實這正是主神龕的基座，最底層被兩條雙尾於西側交纏的巨蛇naga圍繞，他們分別是naga的國王Nanda和Upananda，因為這兩條蛇連接了印度神話與Anavatapta湖，故而被稱為「涅盤」。

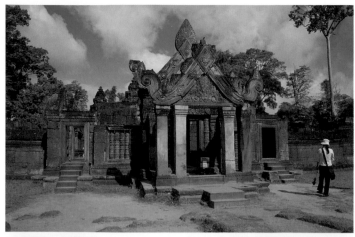

# 女皇宮
## Banteay Srei

**建築時期**：十世紀後半期
**建築風格**：吳哥時期之Banteay Srei式建築
**統治者**：Rajendarvarman

位於吳哥北方20公里接近庫稜山腳的女皇宮，因精緻的浮雕堪稱是「高棉藝術的寶石」。它是當時國王顧問Yajnavaraha奉命所建，此神殿於1914年才被法國人發現，1931到1935年的修復工作由Marchal擔任。

女皇宮是座面東具內外三層的神殿，東門以粉紅砂岩築成，面東的三角楣上是天神Indra騎著三頭象Airavata的浮雕，由此到神殿最外圍的東門是長70公尺的砌道，過砌道的中點左右各有門廊通往南北向的長廊，左邊這座長廊之三角楣飾以破壞神Shiva和妻子Uma騎著黃牛Nandi的浮雕，兩側還各有一座較短的長廊；右邊這座的三角楣飾則為保護神Vishnu化身為獅子Narasimha的模樣，正在撕扯阿修羅國王Hiranyakasipu的胸部。

神殿東西兩側有門廊並築有步道通往神殿；最外層的這道東門之面東的三角楣，其上為Sita被惡魔Viradha擄走之浮雕，由於女皇宮的東正門是採取由城牆往主神龕逐漸縮小的方式建築，因此主神龕的前廳門廊只有108公分高。

中間主塔與南塔皆是供奉破壞神Shiva，北塔則獻給保護神Vishnu；主塔群的楣飾是最精緻的高棉文化，東門面東這片是多臂破壞神Shiva以祂的毀滅之舞結束輪迴，面西是Shiva之妻化身為可怕的Durga；南側藏經閣面東楣飾為多臂惡魔Ravana搖撼Shiva和Uma居住的凱拉薩山，面北是愛神Kama向Shiva射箭擾亂；北側藏經閣面東楣飾為騎三頭象的天神Indra賜雨，面西則是保護神Vishnu化身的英雄Krishna終於殺死惡魔父親Kamsa；主殿前廳北門楣飾為財神Kubera，面東的正門為騎三頭象的天神Indra，南門也是財神Kubera；與其相連的中間主塔面南楣飾為騎水牛的閻王Yama，面西者為騎鳳的海神Varuna，面北則為坐在三隻獅子馱起之寶座上的財神Kubera；南塔面東楣飾為騎著黃牛Nandi的Shiva和妻子Uma，面南為騎著水牛的閻王Yama，面西為騎鳳的海神Varuna，面北則為騎獅的財神Kubera；北塔面南楣飾為騎水牛的閻王Yama，面西為騎鳳之海神Varuna，面北又是財神Kubera，面東則是Shiva化身為獅頭人身的Krishna殺死惡魔，並扯出其內臟。

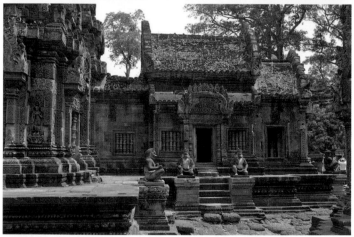

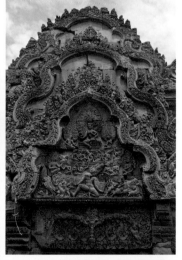

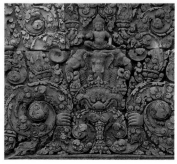

印度文明與佛教建築藝術 ◆ 印度文明建築

375

# 紅堡Red Fort

🏠 | 印度德里舊德里區

紅堡的名稱來自Lal(紅色)、Qila(城堡)，坐落在亞穆納河西岸，四周環繞著紅砂岩城牆與護城河，城牆高度從18~33公尺不等，總長達2.41公里，2007年被列為世界文化遺產。

蒙兀兒帝國第五代君主賈汗(Shah Jahan)從阿格拉遷都德里，於1639-1648年建造了這座與阿格拉堡十分相似的城堡，採用紅色砂岩為建材，不過，賈汗未能在此執政，因為他的私生子奧朗傑伯(Aurangzeb)將其逼退，並軟禁於阿格拉堡內。

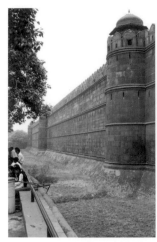

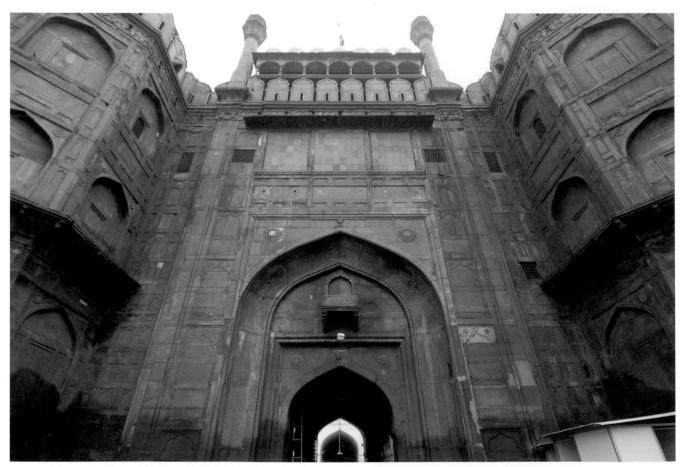

## 拉合爾門與塔樓Lahore Gate & Tower

紅堡主要入口，位於西牆正中央，面向蒙兀兒王朝第二大城拉合爾(Lahore，今巴基斯坦境內)，入內後經過拱廊狀的有頂市集(Chatta Chowk)，過去販售銀器、珠寶和金飾給皇室貴族，而今則林立紀念品店。

八角形塔樓位於拉合爾城門後方，高33公尺，除宣示帝國權勢，更具備防禦功能，建築式樣融合了印度與伊斯蘭風格。

## 哈斯宮殿 Khas Mahal

這裡是蒙兀兒皇帝私人宮殿,分為祭拜堂、臥室和起居室,室內以精美的白色大理石帘幕裝飾。該建築突出於東牆的八角塔,皇帝每天都會在此出現,探視下方河岸邊聚集的民眾。1911年當德里成為英國殖民地的新首都時,喬治五世和瑪莉皇后就曾坐在這裡接見德里民眾。

## 公眾大廳 Diwan-i-Am

昔日帝王聆聽朝臣諫言的地方,民眾可直接向皇帝申訴並獲得答覆。過去拱廊上裝飾著大量的鍍金灰泥雕刻,牆上高掛織毯,地上則鋪著絲質的地毯,而今僅留紅砂岩結構及位於中央的寶座。大理石寶座出自歐洲設計師之手,四周裝飾著12片珠寶嵌板,一度落入大英博物館,直到1909年在印度總督Lord Curzon奔走下才重回紅堡。

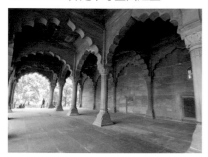

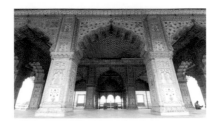

## 彩色宮殿 Rang Mahal

名稱取自宮殿內多彩的設計,不過現今只剩下幾塊嵌入的斑駁寶石。這裡原是后妃居住處,四周圍繞著鍍金的角塔,地上雕刻一朵白色大理石蓮花,銜接著自八角塔延伸過來的水道,充分表現出伊斯蘭建築特色。

彩色宮殿以拱柱區分成六處,北面和南面稱為「鏡廳」(Shish Mahal),從牆壁到天花板貼滿了鏡片,除了可反射戶外的光線,更投映室內裝飾的花草繪畫圖案。

## 瑪塔茲宮 Mumtaz Mahal

昔日同樣屬於宮廷女眷的活動區域,極有可能是公主的居所,如今轉換為考古博物館(Museum of Archaeology),裡面展示了蒙兀兒時代繪畫、武器、地毯與織品等。

## 私人大廳 Diwan-i-Khas

以白色大理石建造的私人大廳,供君王招待或接見私人貴賓,是紅堡中最美麗的建築,由一道道大理石拱廊組成,昔日裝飾著琥珀、玉石與黃金,今日在北面和南面牆上可看見一段波斯文字:「如果世界上真有天堂,那麼就是這裡」,據說出自賈汗的首相之手。大廳中央原本有一個鑲滿各種寶石的美麗孔雀御座,1739年時,被波斯皇帝納迪爾(Nadir Shah)當成戰利品帶回波斯。

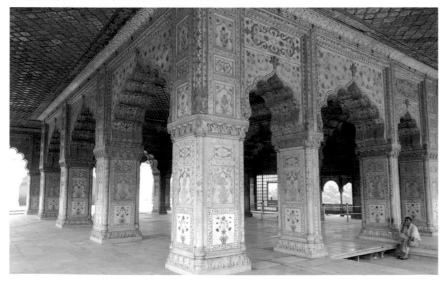

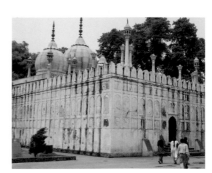

## 明珠清真寺 Moti Masjid

這座清真寺由奧朗傑伯皇帝興建於1659年,是他和後宮女眷的私人禮拜場所,外牆由桶狀板環繞而成,猶如堡壘般,只在東牆開了一道大門。建築本身採用大量紅砂岩,內部則以純白大理石打造,祈禱廳的地板以一塊塊黑色大理石勾勒出禮拜毯的位置。

# 古德卜高塔建築群
## Qutb Minar Complex

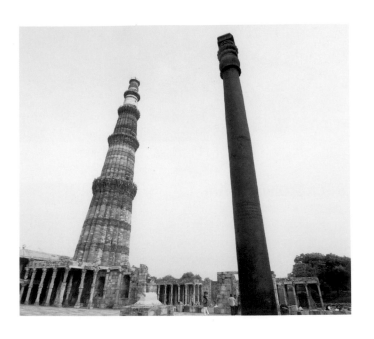

🏠 | 印度德里市區西南方

　　古德卜高塔建築遺跡有全印度最高的石塔，始建於12世紀的梅勞利(Mehrauli)蘇丹，石柱上刻有令人讚嘆的文字和花紋，以記錄伊斯蘭政權統治印度的勝利。它不但是印度德里蘇丹國最早的伊斯蘭建築，同時也是早期阿富汗建築的典範。後繼者不斷在該建築群陸續增建，除高塔之外，還有陵墓、清真寺、伊斯蘭學校及其他紀念性建築。

### 古德卜高塔Qutb Minar

　　古德卜高塔為德里蘇丹國的創立者古德卜烏德(Qutb-ud-din)所建，是一座紀念阿富汗伊斯蘭教征服印度教拉吉普特王國的勝利之塔。為了展現伊斯蘭勢力，塔上的銘文宣稱要讓真主的影子投射到東方和西方。

　　整個古德卜高塔分5層，塔高72.5公尺，塔基直徑約14.3公尺，塔頂直徑約2.5公尺。雖然說古德卜高塔是印度伊斯蘭藝術的最早範例，不過修建此塔的則是印度當地工匠。環繞塔壁的橫條浮雕飾帶，既裝飾著阿拉伯圖紋和可蘭經銘文，同時點綴著印度傳統工藝的藤蔓圖案和花彩垂飾，融合了波斯與印度的藝術風格。

### 鐵柱
### Iron Pillar

　　奎瓦圖清真寺中庭高約7公尺的鐵柱，可追溯至4世紀。上頭記載著鐵柱來自他處廟宇，用來紀念笈多王朝(Gupta)的Chandragupta Vikramaditya國王。鐵柱的頂端有一個洞，可能是毗濕奴的坐騎加魯達(Garuda)，鐵柱純度高達百分之百，即使以今日技術都未必能生產如此高純度的鐵，且該鐵柱歷經千年卻毫無生鏽的痕跡。

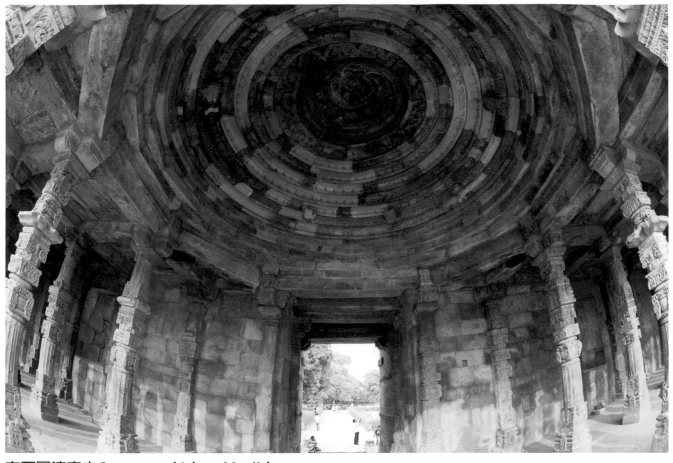

## 奎瓦圖清真寺Quwwat-ul Islam Masjid

　　奎瓦圖清真寺位於古德卜高塔旁邊，是印度最古老的清真寺，由古德卜烏德汀於1193年下令興建，並於1197年完工。清真寺建築群包括中庭、鐵柱、迴廊和祈禱室。清真寺是建立在印度教寺廟之上，因此環繞四周的石柱柱廊，都雕刻有精細的神像和圖騰，充分融合了伊斯蘭和前伊斯蘭的風格，而一些建築殘餘碎片，仍能辨識出原本的建築為印度教和耆那教寺院。

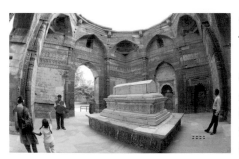

### 伊爾圖特密什陵墓
### Tomb of Iltutmish

　　離主建築有些距離，伊爾圖特密什是奴隸王朝第三任德里蘇丹王。陵墓的圓頂早已毀壞，外觀也無特別裝飾，內部則刻有幾何圖形和傳統印度教的圖案，例如車輪、蓮花和鑽石。

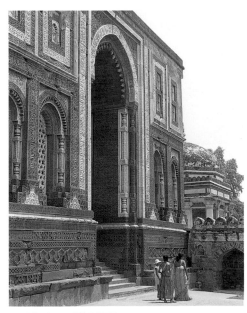

## 阿萊高塔Alai Minar

　　是一座未落成的喚拜塔，當年古德卜沉浸在征服印度教拉吉普特王國的榮耀，還想興建一座比古德卜高塔高2倍的喚拜塔，然而當他過世時，高塔僅建了約25公尺，自此就停工荒廢。

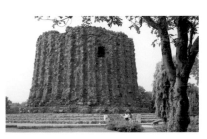

### 阿萊達瓦薩門屋
### Alai Darwaza Gatehouse

　　位在奎瓦圖清真寺南方的紅砂岩建築是清真寺的南面入口，緊鄰入口便是阿萊達瓦薩門屋，樣式融合印度教與伊斯蘭教風格，擁有尖形拱門、低矮的圓形屋頂和幾何學圖案裝飾。

# 阿格拉堡Agra Fort

🏠 | 位於印度阿格拉，泰姬瑪哈陵西北方2公里處

　　阿格拉堡原本是洛提王朝(Lodis)的碉堡，1565年被阿克巴大帝攻克後，他將蒙兀兒帝國的政府所在地自德里遷往阿格拉，自此阿格拉堡轉變成皇宮。

　　阿格拉堡周圍環著護城河及高約21公尺的城牆，阿克巴採用紅砂岩修建阿格拉堡，並加入複雜的裝飾元素，他的孫子賈汗偏愛白色大理石材，並鑲飾黃金或多彩的寶石。大致來說，阿格拉堡內的建築混合了印度教和伊斯蘭教的元素，像是堡內明明象徵伊斯蘭教的圖案，卻反而以龍、大象和鳥等動物，取代伊斯蘭教的書法字體。

　　賈汗年老時被兒子Aurangzeb軟禁於阿格拉堡的塔樓中，僅能遠距離窺視泰姬瑪哈陵來思念愛妻。1857年，蒙兀兒帝國與英屬東印度公司在此交戰，蒙兀兒帝國戰敗，自此印度便淪為英國的殖民地。

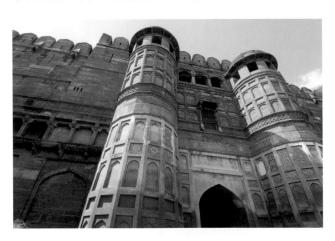

## 瑪奇宅邸Macchi Bhavan

　　又稱「魚宮」的瑪奇宅邸裡設計有水道，原本是提供君王釣魚的地方，不過馬賽克壁畫已遺失，皇家浴池的磚牆也被偷盜，只留乾枯池子和空蕩蕩的房間。

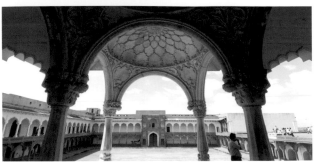

## 公眾大廳Diwan-i-Am

　　大理石結構的公眾大廳是由賈汗皇帝建造，為昔日帝王聆聽臣民諫言的地方，中央的寶座鑲嵌著美麗的孔雀裝飾，大廳旁是寶石清真寺和宮廷仕女市集(Lady's Bazar)。

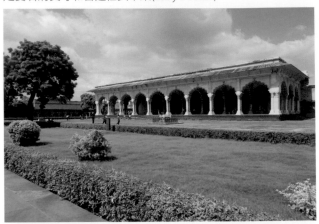

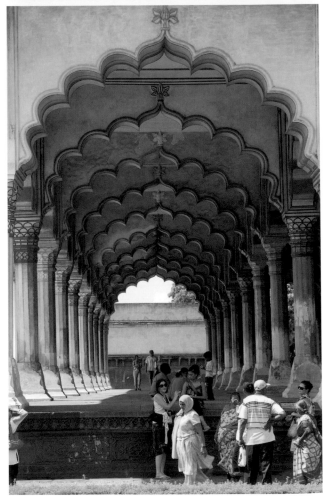

## 什希宮殿Shish Mahal

什希宮殿因為牆壁上鑲嵌有鏡片、寶石等裝飾，又稱為「鏡宮」。它是賈汗皇帝的夏宮，擁有兩座以水道相互連接的水池，以降低炙熱天氣帶來涼意。

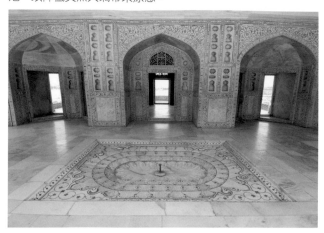

## 寶石清真寺Nagina Masjid

以大理石打造的寶石清真寺，由賈汗於1635年下令興建，主要供後宮后妃祈禱用。清真寺朝三面開放，中央為主殿，兩邊為側翼，三座洋蔥頂展現高低落差，上方還裝飾著蓮花花瓣。

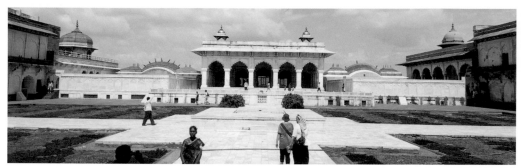

## 哈斯宮殿
## Khas Mahal

前臨安古利巴格花園、後倚亞穆納河，是賈汗為心愛的女兒所建的私人宮殿。整體建築以大理石為材質，中央大廳兩旁分別有通往側房的對稱迴廊，迴廊的金色屋頂在陽光照射下顯得異常醒目。

## 賈汗季宮Jehangir's Palace

樣式原本融合印度和波斯建築特色，後來被改成蒙兀兒風格，是阿格拉堡內最大私人住所，採用紅色砂岩結構，牆壁上鑲嵌著白色大理石圖案。宮前放置著一個巨大的石雕浴缸，據說賈汗季的皇后曾在此泡玫瑰花瓣浴。

## 安古利巴格花園Anguri Bagh

「安古利巴格」是「葡萄園」的意思，據說名稱由來是因為昔日遍植玫瑰，每當玫瑰盛開，猶如成串的葡萄般花團錦簇。花園中央有一座鋪設大理石的噴水池，這裡是後宮女子私密的活動空間。

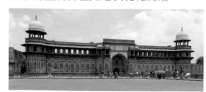

## 私人大廳Diwan-i-khas

建造於1636~1637年間，是昔日帝王接見高官、外國使節和貴賓的地方，大廳原有賈汗季皇帝的黑色大理石寶座，和一個鑲嵌著美麗孔雀裝飾的寶座，後者現今流落於伊朗，大廳前方露台上有一座仿黑色大理石寶座，供民眾拍照留念。

## 八角塔Musamman Burj

八角塔面對東方，以紅砂岩興建而成，在阿克巴和賈汗季任內作為早晨禮拜堂，後來賈汗以大理石重建。賈汗晚年被兒子囚禁在阿格拉堡時，就是從這座八角塔遠眺泰姬瑪哈陵。

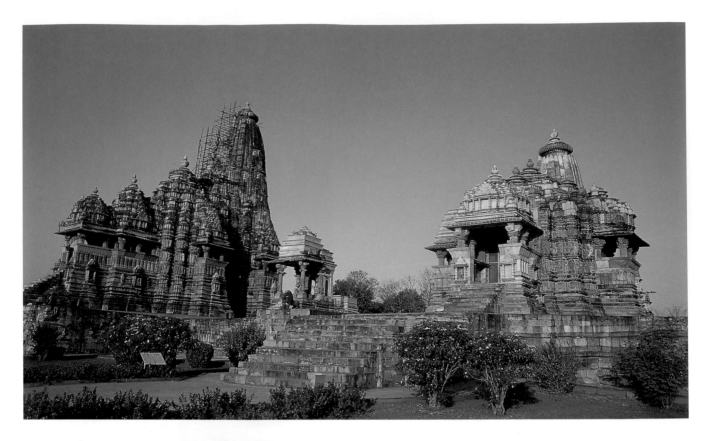

# 卡修拉荷寺廟群Khajuraho Group of Monuments

位於印度印度中央邦(Madhya Pradesh)，即德里東南方約500公里處。西群寺廟近市中心；東群寺廟距市中心約600公尺；南群寺廟則在東群寺廟以南約半公里處

卡修拉荷寺廟上的性愛雕刻，其實無關色情，純粹是一種藝術或宗教形式，卡修拉荷的寺廟雕刻，無論形狀、線條、姿態和表情，都是精采絕倫的藝術創作。

印度教寺廟主要供奉濕婆神、毗濕奴神、戴維女神以及神祇的坐騎，濕婆神代表破壞，也象徵創造、毗濕奴代表保護、戴維女神代表性力。

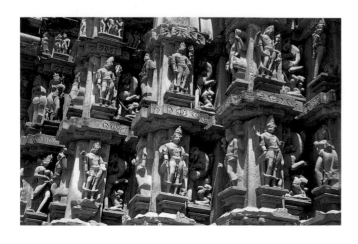

印度教徒相信濕婆和性力女神的結合，就是人類創生的原動力，所以在印度教寺廟中，可以看到象徵男性生殖器的靈甘(Lingam)，置於象徵女性生殖器的雅尼(Yoni)之中。卡修拉荷寺廟的雕刻之所以離不開性愛的呈現，主要還是來自宗教上的意義，與性力、生育、多產有著密切關係。卡修拉荷寺廟所雕刻的女性神像都是體態豐腴、乳房飽滿，代表母性溫柔和生育能力。而男女神像交媾的畫面，除了充滿賁張的情慾，還展現不可思議的瑜珈動作。

卡修拉荷的寺廟樣式屬於典型的北印度寺廟風格，特色就是中央的圓錐形屋頂(Shikara)。印度教寺廟中供奉神像的地方，稱之為胎房(Garbha-grihya)，濕婆神廟供奉濕婆靈甘，毗濕奴神廟供奉毗濕奴神像或化身，戴維女神廟有的供奉女神各種化身，有的則是無形的象徵。卡修拉荷的寺廟雖以描繪性事馳名，但是從寺廟的建造技巧和裝飾風格看來，堪稱是早期印度工匠最偉大的藝術成就。

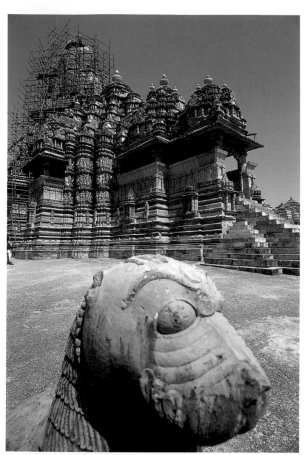

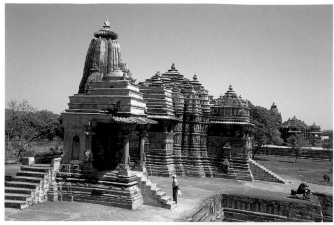

### 西群寺廟 ◆
### 戴維‧迦甘丹巴寺Devi Jagadamba Temple

戴維‧迦甘丹巴寺是卡修拉荷早期寺廟建築的代表，建於1000年左右。原本供奉毗濕奴，後來又獻給雪山女神帕爾瓦蒂(Parvati)。帕爾瓦蒂是戴維女神的化身之一，戴維女神的化身還包括溫和的吉祥女神(Lakshmi)、凶猛的卡莉(Kali)、學習女神妙音天女(Sarasvati)，和女戰神杜爾噶(Durga)等。這些女神都以不同的形象和神力受到印度教徒的崇敬。

戴維‧迦甘丹巴寺牆上裝飾著許多神像和性愛雕刻，包括三頭八臂的濕婆神，以及化身侏儒或公豬造型的毗濕奴。

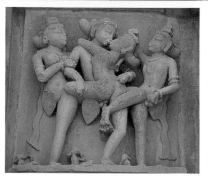

### 西群寺廟 ◆
### 肯達利亞‧瑪哈戴瓦寺
### Kandariya Mahadeva Temple

肯達利亞‧瑪哈戴瓦寺是高約31公尺、長約20公尺的濕婆神廟，建於1025年，肯達利亞(Kandariya)意指「洞穴」，說的正是傳說中濕婆神居住的岡底斯山。

寺廟基壇高約5.4公尺，正面是一條長長的階梯，周圍有迴廊環繞，寺廟供奉一具巨大的濕婆靈甘(Lingam)，廟內有兩百多座雕像，外壁的雕像有六百多座，每座石刻雕像的高度約1公尺。寺廟樣式是典型的北印度寺廟風格，中央建有圓頂，這座比例完美的寺廟，裡裡外外都布滿男女交合的繁複雕刻。

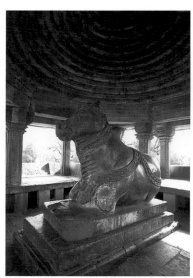

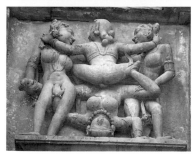

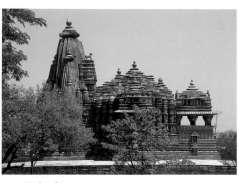

### 西群寺廟 ◆
### 毗濕瓦納特寺與難迪神龕
### Vishvanath Temple & Nandi Shrine

雖名為毗濕瓦納特寺，其實是一座濕婆神廟，由昌德王朝著名的統治者丹迦迪夫(Dhanga Dev)建於1002年。裡面供奉兩具濕婆靈甘，分別為石頭和翡翠材質，寺廟牆壁上的雕刻，都與性愛、情慾和瑜珈動作有關。

毗濕瓦納特寺的另一端是一座涼亭式建築，由12根柱子所支撐，中央供奉一隻巨型公牛石雕。公牛難迪是濕婆神的坐騎，象徵多產和旺盛的性力。此雕像利用一整塊石頭雕刻而成，幾百年來經過信徒的撫觸和歲月的琢磨之後，牛身已經散發出美麗的光澤。

## 西群寺廟 ◆
## 拉希瑪納寺Lakshmana Temple

建於954年，是卡修拉荷最大的祭祀場所，這是座毗濕奴神廟，裡面供奉一尊來自岡底斯山的毗濕奴神像，寺廟是昌德拉王朝最受人民愛戴的亞修瓦曼(Yashovarman)所建造。

拉希瑪納寺廟基壇上雕刻許多大象和人物雕像，寺廟樣式融合不同風格的建築，由一座主要聖壇和四個附屬聖壇組成，寺廟周圍牆壁所雕刻的男女雕像，動作特別大膽。

## 西群寺廟 ◆
## 瑪泰吉什沃爾寺Matangeshwar Temple

瑪泰吉什沃爾寺廟興建於西元900～925之間，是昌德拉王朝哈薛夫國王(Harshdev)打敗因陀羅三世(Indre III)後所建造的。裡面供奉一具相當巨大的濕婆神靈甘，每天都有許多印度教徒捧著鮮花和蒂卡到此膜拜。

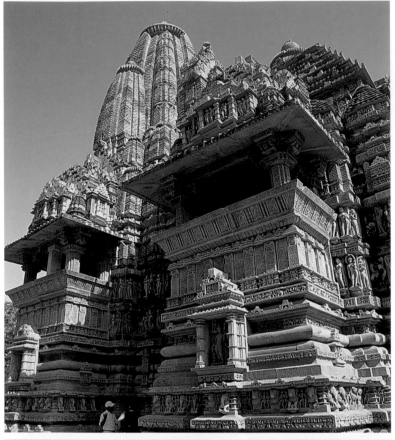

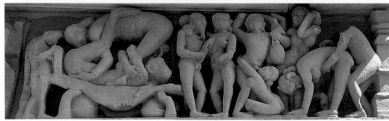

## 西群寺廟 ◆
## 瓦拉哈神龕Varaha Shrine

瓦拉哈神龕建於900～925年之間，是一座涼亭式建築，裡面供奉公豬瓦拉哈雕像，牠是毗濕奴的坐騎。這座雕像以整塊巨石雕刻而成，身體和四肢整齊排列著674尊男女浮雕，堪稱卡修拉荷最精緻的石雕。

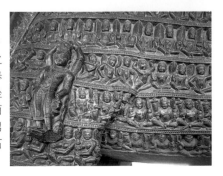

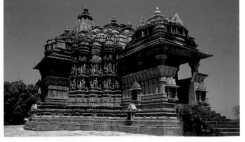

## 西群寺廟 ◆
## 契特拉古波塔寺 Chitragupta Temple

契特拉古波塔寺興建於1000年左右，裡面供奉著駕騎七匹馬雙輪戰車的太陽神蘇利耶(Surya)，七匹馬象徵一週七天。寺廟有圓錐形屋頂，周圍牆上裝飾著精緻的雕像和圖案。

## 東群寺廟 ◆
## 帕爾斯瓦那特寺Parsvanath Temple

　　帕爾斯瓦那特寺廟是一座耆那教寺廟，是東群規模最大、最美的一座寺廟，由昌德拉王朝的丹迦迪夫國王建於954年。寺廟早期供奉耆那教第一位祖師阿迪那特(Adinath)的雕像，目前供奉尊者帕爾斯瓦那特(Parsvanath)。 此廟樣式融合印度式和耆那寺廟風格，裝飾的舞蹈動作雕像和條紋相當細緻，並裝飾著格子窗，周圍雕刻花卉圖案。

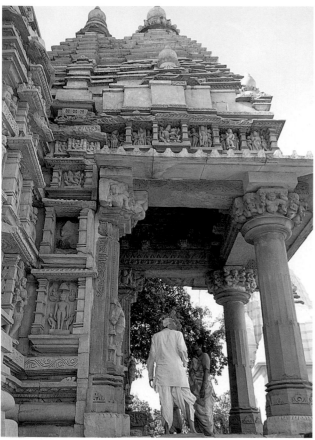

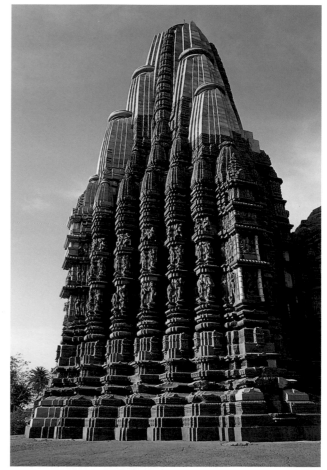

## 東群寺廟 ◆
## 阿迪那特寺Adinath Temple

　　阿迪那特寺廟興建於11世紀期間，是一座小型的耆那教寺廟，寺廟裡面供奉著造型現代的阿迪那特祖師。

## 南群寺廟 ◆
## 杜拉朵寺
## Duladeo Temple

　　杜拉朵寺廟建於1100～1125年之間，以前供奉肯達利亞(Kartikeya)，現在則是一座濕婆神廟。牆上裝飾的雕像包括手持花朵、吹奏長笛或揮舞武器的女神雕像。

# 琥珀堡 Amber Fort

🏠 | 位於印度齋浦爾北方11公里處

　　琥珀堡佇立於山丘上，在陽光照射下呈現的溫暖金黃色調，卻又透出貴氣與優雅。琥珀堡是1592年時由曼·辛格(Raja Man Singh)大君開始建造，歷經125年才完工，在長達1世紀的時間，這裡扮演著拉傑普特王朝(Kachhawah Rajputs)首都的角色。

　　琥珀堡地勢險要，下方有一條護城河，周圍環繞著蜿蜒的高牆。整座城堡居高臨下，由不同時期的宮殿組成。大君和皇后、350位後宮嬪妃居住於此，直到18世紀遷都齋浦爾後，琥珀堡便遭到遺棄，從保留的建築來看，可以發現融合拉傑普特和蒙兀兒帝國的建築藝術。

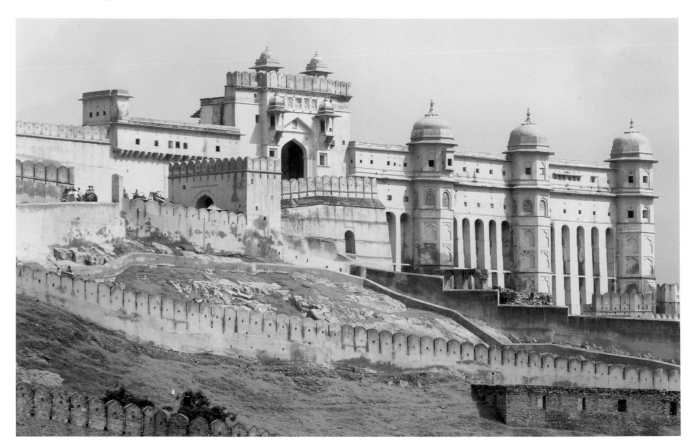

### 加勒中庭
### Jaleb Chowk

　　名稱來自阿拉伯文，意思是「士兵聚集遊行的廣場」。中庭東西方分別為太陽門(Suraj Pol)和月亮門(Chand Pol)，加勒中庭是琥珀堡的四座中庭之一，由傑·辛格下令興建，兩旁建築的底層為馬棚，上層為大君貼身保鑣的活動空間。

### 公眾大廳
### Diwan-i-Am

　　這座大亭閣是昔日帝王聆聽臣民諫言的地方，建有雙層圓柱和格子狀走廊，附近有印度教的卡莉女神廟(kali Temple)和西拉戴維寺(Shila Devi Temple)。

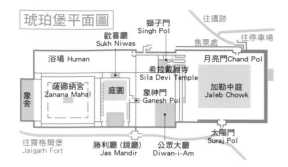

琥珀堡平面圖

往遺跡
獅子門 Singh Pol
往停車場
售票處
歡喜廳 Sukh Niwas
月亮門 Chand Pol
浴場 Human
希拉戴維寺 Sila Devi Temple
薩娜納宮 Zanana Mahal
庭園
加勒中庭 Jaleb Chowk
象舍
象神門 Ganesh Pol
太陽門 Suraj Pol
往齋格爾堡 Jaigarh Fort
勝利廳（鏡廳） Jas Mandir
公眾大廳 Diwan-i-Am

## 獅子門 Singh Pol

獅子門是正式進入皇宮的關卡，「獅子」象徵著力量，也成為皇室家族的姓氏。城門外觀裝飾著大量壁畫，昔日有哨兵輪值站崗，基於防禦，進入城門的通道呈直角轉彎，以防敵人長驅直入。

### 歡喜廳 Sukh Niwaa

大理石打造的歡喜廳，是從前王公舉行宴會或舞會的地方。外觀雕刻花瓶與花草植物，並塗上淺黃、淡綠、粉藍色調，廳內地面設置水道、牆壁上則刻著一條條細密的導水道，這種早期的空調系統，為印度夏天炙熱的氣候提供消暑的作用。

## 象神門 Ganesh Pol

這座三層結構的主要大門非常華麗，建於1640年。大門是銜接皇宮內廳的主要通道，二樓小而精緻的廳堂有精美的雕花天花板和彩色玻璃，還有蜂窩狀的大理石窗格，嬪妃們能在窗後觀看公眾大廳的活動。

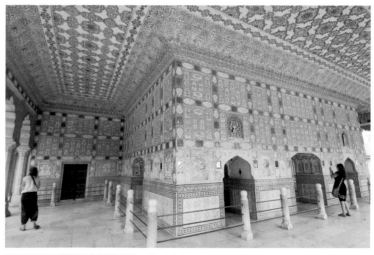

### 勝利廳 Jai Mandir

這裡是大君接見貴賓的私人大廳，是琥珀堡內最美麗的宮殿，宮殿四壁都鑲嵌著寶石與彩色玻璃鏡片，在黑暗中點燃一盞燭光，可看見經過折射後有如鑽芒漫天閃爍，因此又稱為「什希宮」(Sheesh Mahal)，也就是「鏡廳」。

宮殿的拱形屋頂、幾何圖形的細格子窗櫺、大理石廊柱和花朵植物雕刻，都受到蒙兀兒建築風格的影響。

印度文明與佛教建築藝術 ◆ 印度文明建築

387

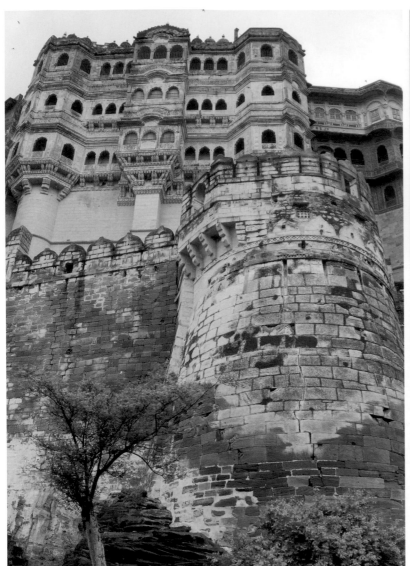
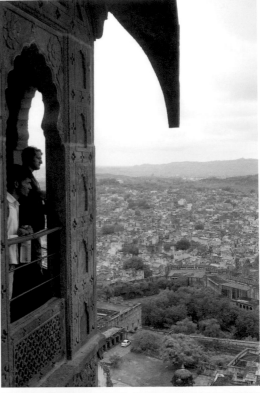

# 梅蘭加爾堡Meherangarh Fort

🏠 | 印度拉賈斯坦邦久德浦爾(Jodhpur)舊市區西北方

梅蘭加爾堡佇立在125公尺高的巨崖上，是拉賈斯坦邦最壯觀且保存最完善的城堡。城堡最初由久德浦爾大君拉‧久德哈興建於1459年，之後繼任者陸續增建，從分屬不同時期興建的7道城門便可得知。

穿過一道道城門後，一座座宮殿環繞著中庭，它們緊密相通且彼此串連，因此有人說梅蘭加爾堡像由無數中庭組成的聚落，這些宮殿同樣建於不同時期，各具特色，目前部分已改建成博物館。

除了欣賞建築之美，穿梭於皇宮陽台時別忘了眺望久德浦爾舊城，一片藍色的景致非常壯觀。

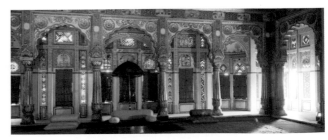

### 花宮Phool Mahal

興建於1724年，是大君用來欣賞音樂、舞蹈和詩歌表演的場所，被視為梅蘭加爾堡內最漂亮的房間之一，窗戶裝飾著色彩繽紛的彩色玻璃，建築四周彩繪著金銀細工圖案及五顏六色的花卉。

## 鐵門Loha Pol

這是第六道城門，鐵門下方的通道採直角設計，以防敵人長驅直入，門上裝飾著尖銳的刺釘，同樣為了阻敵。鐵門之後可看見兩旁有15個紅色手印，是1843年時曼·辛格大君的遺孀們根據印度傳統習俗，陪王公一起火葬前留下來的印記，稱為Sati。

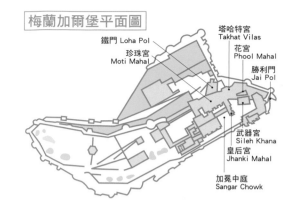
梅蘭加爾堡平面圖

鐵門 Loha Pol
珍珠宮 Moti Mahal
塔哈特宮 Takhat Vilas
花宮 Phool Mahal
勝利門 Jai Pol
武器宮 Sileh Khana
皇后宮 Jhanki Mahal
加冕中庭 Sangar Chowk

## 加冕中庭Sangar Chowk

兩旁圍繞著皇后宮(Jhanki Mahal)和武器宮(Sileh Khana)，這座中庭是歷任大君舉行加冕典禮的地方，廣場上有一個大理石寶座，四周的砂岩建築雕飾華美的鏤空格子窗，讓后妃能在舉行典禮時觀賞。

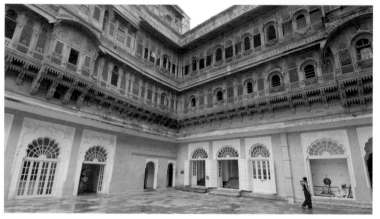

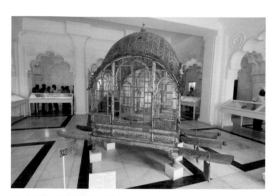

## 梅蘭加爾博物館
## Meherangarh Museum

皇后宮和武器宮已闢為博物館，裡面收藏了久德浦爾大君的皇室生活用品，包括象轎(Howdha)、皇室寶座、印度古代槍砲、武器、旗幟、嬰兒搖籃、地毯、壁畫等歷史文物。象轎大多鍍金或鍍銀，並雕刻象徵權勢的獅子，其中價值連城的是賈汗贈送的銀轎。武器宮藏有阿克巴大帝的寶劍、各式各樣的匕首武器。

## 塔哈特宮Takhat Vilas

是久德浦爾第32任大君塔哈特·辛格(Takhat Singh)的私人臥室兼娛樂室，他於1873年過世，也是最後一位住在梅蘭加爾堡內的統治者。

在他統治期間，印度成為英國的殖民地，從房間的布置便能瞧出端倪：天花板上掛著聖誕樹彩球，取代了傳統的鏡片裝飾；牆壁上除了彩繪傳統的印度神祇外，還出現了歐洲仕女。種種跡象顯示，他和英國統治者之間有著和諧的關係，因此才能在此處安居。

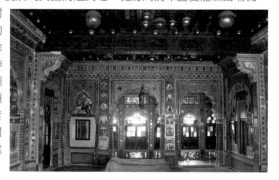

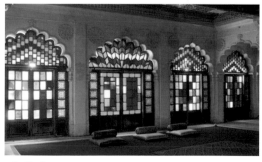

## 珍珠宮Moti Mahal

是最古老的廳房之一，興建於16世紀，由於在石灰泥中混入了壓碎的貝殼，產生珍珠般的光澤，因而得名，昔日為會議廳。彩色玻璃窗戶為室內增添色彩，牆壁上的壁龕都放一盞油燈，反射著天花板上的鏡片和鍍金裝飾，讓牆壁上產生大理石般的效果。而位於拱門上方的五座大型壁龕是秘密陽台，為讓皇后們可坐在這裡聆聽會議討論。

# 瑪瑪拉普蘭(瑪哈巴里普蘭)
## Mamallapuram(Mahababalipuram)

🏠 │ 位於印度清奈以南邊58公里

瑪瑪拉普蘭是塔米爾納度邦最著名的一級景點，早在1984年，就列入為世界遺產。

瑪瑪拉普蘭曾經是一座港口城市，7世紀時由帕拉瓦(Pallava)國王Narasimha Varman I(630~668年)所建，整座遺址就坐落於孟加拉灣的海岸邊，呈橢圓形分布。岩石雕刻的洞穴聖堂、巨石構成的神壇、戰車型式的神殿都是帕拉瓦藝術風格的代表，石雕傳統延續至今，周遭許多雕刻工作室的鐵鎚、鑿子敲打聲傳遍整個村落。瑪瑪拉普蘭擁有宜人的海灘、海鮮餐廳、特色手工藝品店及石雕工作室，以及塔米爾納度邦最受重視的舞蹈藝術節，因此遊客絡繹不絕。

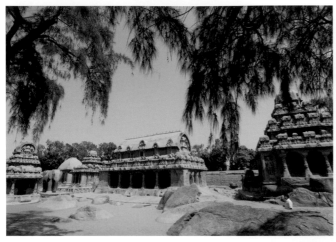

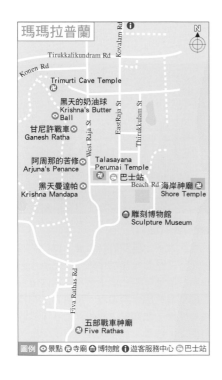

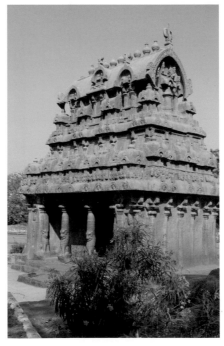

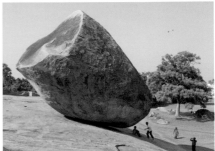

## 甘尼許戰車及黑天的奶油球
## Ganesh Ratha & Krishna's Butter Ball

在《阿周那的苦修》石壁雕刻西北側，有座甘尼許戰車，原是濕婆神的寺廟，後把濕婆神的靈甘移走後，就變成象頭神甘尼許的神壇。在戰車北側的山坡上有個巨大石球，被稱作「黑天的奶油球」，立在斜坡凝住不動，成為遊客獵取鏡頭的焦點。

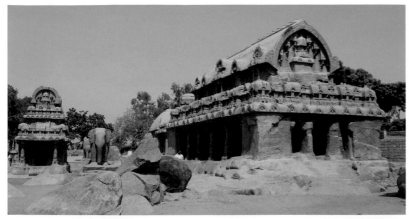

## 五部戰車神廟Five Rathas

　　這五部戰車是7世紀帕拉瓦建築藝術的最佳典範，以巨石雕刻而成的寺廟象徵五位英雄人物的戰車，戰車分別以古印度聖典《摩訶婆羅多》(Mahabharata)中五位兄弟及他們共同的妻子德勞帕蒂(Draupadi)命名。戰車長埋於沙堆中達數個世紀，直到兩百年前才被英國人挖掘出來。儘管最後沒有完工，這些神廟戰車對後世的影響十分深遠，後來南印的寺廟都延續這樣的建築風格。

　　第一部戰車是德勞帕蒂戰車(Draupadi Ratha)，獻給杜爾噶(Durga)女神，廟中四隻手臂的杜爾噶女神站立於蓮花之上，兩旁則跪拜著祂的信徒，寺廟外頭挺立著一頭石獅。

　　緊接著是阿周那戰車(Arjuna Ratha)，獻給濕婆神，廟的後面有一尊牛神難迪(Nandi)，寺廟外牆則雕刻著黎俱吠陀眾神之王因陀羅(Indra)及諸多神祇。

　　位於阿周那戰車之後是弼馬戰車(Bhima Ratha)，這部巨大的矩形戰車，屋頂呈筒形，獻給毗濕奴，廟裡刻著一尊入睡的毗濕奴。

　　達爾瑪拉戰車(Dharmaraja Ratha)屋頂有三層，外加一個八角形的穹頂，也是最高的一部戰車，廟的外牆刻著許多神祇，包括因陀羅、太陽神蘇利耶(Surya)，以及帕拉瓦國王Narasimha Varman I。

　　進門右手邊的戰車名為那庫拉‧薩哈德瓦(Nakula-Sahadeva)，是獻給因陀羅的神廟，旁邊聳立著一頭幾可亂真的大象，名為Gajaprishthakara，被公認為印度最好的一座大象雕刻。

## 阿周那的苦修Arjuna's Penance

　　瑪瑪拉普蘭最著名的岩石雕刻就屬這塊《阿周那的苦修》，浮雕刻在一塊巨大的石塊上，這片天然的垂直石板長12公尺、寬30公尺，上頭雕刻著大象、蛇、猴子、神祇、半獸神，描繪的是《薄伽梵歌》(Bhagavadgita)中印度聖河恆河從天而降，諸神獸見證阿周那苦修的寓言故事。

　　在《阿周那的苦修》石壁左手邊，是「黑天曼達帕」(Krishna Mandapa)，屬於比較早期的石壁神廟，浮雕中黑天高高舉起哥瓦爾丹山(Govardhana)保護人民免受暴雨襲擊。

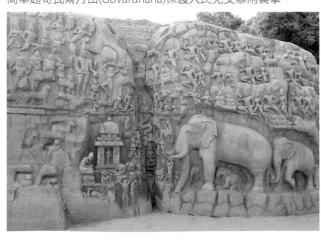

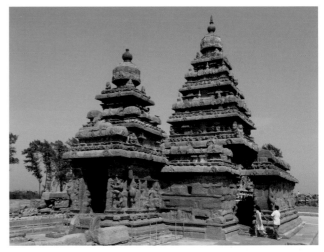

## 海岸神廟Shore Temple

　　面對著孟加拉灣，海岸神廟孤獨地挺立在一塊岬角上，廟身不大，但型態優雅，代表了帕拉瓦藝術的最終傑作。寺廟最早由國王Narasimha Varman I興建於7世紀中葉，用來崇拜濕婆神，東西兩側塔形的神壇是由繼任者Narasimha Varman II所蓋，供奉濕婆的靈甘，還有一座早期的神壇獻給毗濕奴。神廟內部的雕刻保存良好，神廟周邊圍著一道矮牆，上頭是一整排的牛神難迪。

# 素可泰古城Old Sukhothai

🏠 | 位於泰國中央平原，曼谷以北427公里

在高棉帝國勢力盤據在泰北11至12世紀，素可泰是這個入侵帝國的北方要塞，直到13世紀前葉，泰族領袖Pho Khun Bang Klang Thao揭竿起義推翻高棉的統治，為泰人擁戴為印拉第王(King Sri Intratit或King Sri Indraditya)，開創泰國第一個獨立王朝「素可泰」，素可泰城遂成為名震四方的國都。

這座廣納佛教藝術精華的古都，東西寬1,400公尺，南北長1,810公尺，闢有4道城門，由內、中、外三重城牆、一道護城河環繞鞏衛，固若金湯。八百年後的今天，在經過泰國政府及聯合國文教組織十多年的努力，素可泰古城已修復城內21座寺廟及建築，城外5公里範圍內另有超過70座佛教或婆羅門教的寺廟，重現了素可泰王朝昔日的威勢。

### 卓旁通寺Wat Trapang Thong

在泰文中，「卓旁」是「池塘」的意思，「通」是「金子」之意，「卓旁通寺」就是「金池寺」，這座寺院的大雄寶殿是三十多年前才蓋的，塔是錫蘭式的，參觀重點則是涼亭中供奉的佛腳印，是從素可泰西南方的大腳印山(Big Footprint Hill)搬來的，腳印上有108個須彌山上的吉祥圖案，顯示佛與須彌山合而為一，而且是宇宙的中心。

卓旁通寺的南岸小市場裡有間小廟，廟裡有個半身陷在地裡的石像，立在石像前的是素可泰開國君王帕巒王的塑像，這是傳說當時高棉王派了個精通奇門遁甲的人探聽帕巒王的情況，這高棉人從地中鑽出來時卻撞見了帕巒王，帕巒王具有出口成真的能力，便讓高棉人不能鑽出地面，困成了一座石像，後人便藉此顯示泰國國王的神力及偉大。

## 司里沙外寺Wat Sri Sawai

司里沙外寺是一座高棉式寺廟，在素可泰之前已有，那時供奉的是印度濕婆神。寺中最顯著的3座高棉塔從左至右各代表大梵天、濕婆神和那萊天王，塔中的佛像均移至博物館中收藏。塔上裝飾繁複的灰泥圖樣清楚可見，每個小佛龕都有一隻龍吐出三隻龍的圖樣，這種傳說中的動物叫蚋干，牠是獅子、龍馬、角龍、麒麟和鱷魚的混合體，牠會吐出似蛇似龍的蚋，在泰人的習俗中，奇數是吉祥數字，所以蚋干吐出的蚋一定是1、3、5數目。

## 瑪哈泰寺Wat Mahatta

瑪哈泰寺位於素可泰古城的中央，四面有溝渠環繞，從印拉第王開始建造，直到1345年完成於李泰王時期，屬於皇室宗廟，寺中留存有純素可泰式的主塔，周圍繞著4座室利佛逝(Srivijaya)兼錫蘭式小塔和4座高棉式小塔，擁有素可泰主僧院、大城蓋的主僧院、李泰王骨灰塔、南北兩座內含9尺立佛的蒙朵，還有黃昏時可拍攝美麗翦影的大雄寶殿。

瑪哈泰寺的主塔是一座上部呈含苞蓮花狀的純素可泰式佛塔，這是李泰王把原來的高棉佛塔包起來，外面蓋成純素可泰式的佛塔，這樣的例子還有於主僧院前還有一個主僧院，這是到了大城時期，國王為了遮住舊有素可泰主僧院，所以在它的前面又蓋了一座。

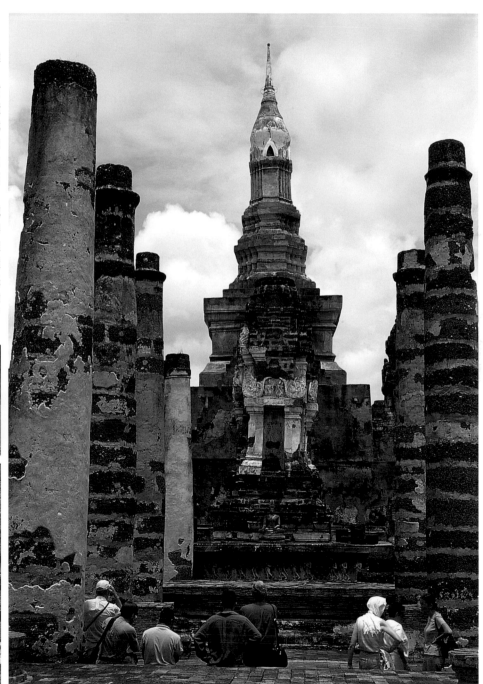

## 卓旁通蘭寺
## Wat Traphanthong Lang

　　與西昌寺相同屬於蒙朵式建築的卓旁通蘭寺立於城的東郊，最重要的遺產是廟的西、南、北各有一幅佛陀浮雕，北、西兩面雕有佛陀向父親、妻子說法的故事，南面敍述佛陀從忉利天下凡，四周有仙女擁護，被視為素可泰藝術經典。

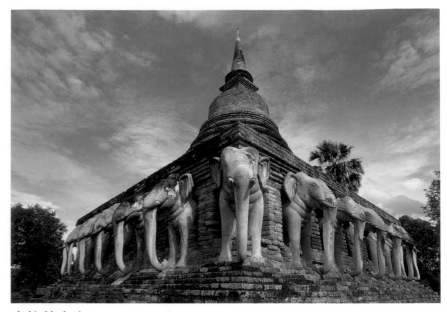

## 索拉薩克寺Wat Sorasak

　　索拉薩克寺是座由24隻象支撐的錫蘭式佛塔，這塊地是一位大臣索拉薩克獻給國王，所以蓋了這座塔紀念他，由此寺找到的一塊碑文得知，那時相當於1412年，李泰王時期。

## 柴圖鵬寺Wat Chetuphong

　　柴圖鵬寺主要建材是石板，用在門、門楣、牆及地板上，接頭是用榫的方法，由石頭上留存的一個個小凹槽，可推斷當時工程技術非常進步。寺中有一個蒙朵式的佛龕，裡面有四面搭配坐、臥、行、站四種姿態的佛像，緊鄰的另一個小佛龕，裡面供奉著未來佛。在索拉薩克寺中發現的碑文曾經提及此寺，可見索拉薩克寺在1412年以前已經建好了！

## 卓旁難寺Wat Trapang Ngon

　　卓旁難寺就是銀池寺，在瑪哈泰寺的後面，主塔是一座矮矮胖胖的蓮花苞狀的塔，塔上的佛龕中有站佛面對四個方向，與瑪哈泰寺的主塔很相像，也是李泰王時建造，許多遊客喜歡跨橋到池中小島欣賞美景。

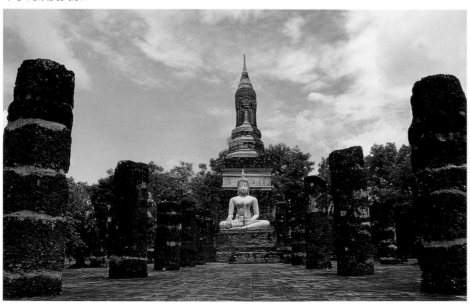

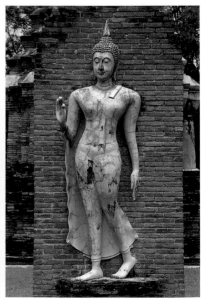

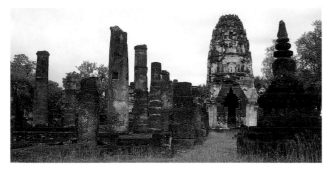

## 菩培巒寺Wat Phra Phai Luang

　　菩培巒寺距素可泰城牆約有1公里遠，有護城河圍繞，寺中立有3座高棉塔，由左至右代表大梵天王、濕婆神與那萊天王，推斷此寺建於12世紀末，當時素可泰還是高棉王國的一部分，在位者為高棉Jayavarman王。

　　1965-1966年修復此寺時，寺中一座四角塔上的灰泥裝飾坐佛倒塌，露出裡面許多較小的佛像頭部與軀幹，又是後世的人將原先的佛像遮住的情況，所以可看見許多只有頭，身體陷在塔中的佛。位於較西邊的一座蒙朵中也有四面佛，東面是行走佛，其他三面是立佛。

## 沙攀辛寺Wat Saphan Hin

　　沙攀辛寺又稱為石橋寺，有一座大石鋪成的似橋長階，200公尺，雖還能通行但已傾圮，走起來心驚膽顫。高高站在沙攀辛寺中的阿塔洛佛高12.5公尺，伸出右手，默默地保護這整個城市。據藍坎亨王留下的石碑記載，沙攀辛寺是一位高僧住的地方，同時也是藍坎亨王看地勢、替整個城市尋找水源之處，每到重要節日他也會騎著大象來此敬拜。

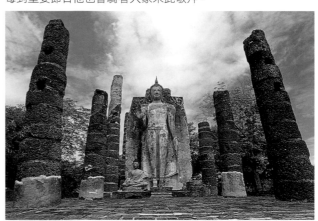

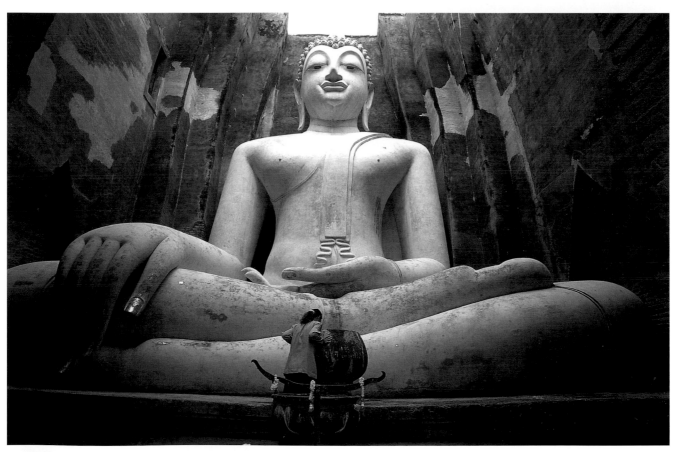

## 西昌寺Wat Si Chum

　　一進西昌寺，總是立即被那恢宏的建築、巨碩的佛像震懾住！這尊坐佛與藍坎亨石碑上提到的「阿迦納佛」相似，右手手指指地，呈鎮魔姿，高15公尺，兩膝寬11.3公尺，佛像修整得非常完美，一般相信這尊佛像原本是露天的，後來才加蓋了蒙朵。

　　這間蒙朵長、寬各32公尺，高15公尺，牆厚3公尺，左側有通道通到屋頂，西昌寺的另一個瑰寶就是沿著通道有超過50幅的石板畫，描繪本生經及佛陀10次轉世的故事，可惜現在已經不開放參觀。

印度文明與佛教建築藝術 ◆ 佛教建築

# 曼谷臥佛寺Wat Pho

 | 泰國曼谷Sanamchai Rd., Pranakorn ⊕ | www.watpho.com

臥佛寺是全曼谷最古老的廟，也是全泰國最大的廟宇。臥佛寺又稱菩提寺、涅盤寺，這座從大城王朝(或稱艾尤塔雅王朝)時代留下的古寺受卻克里王朝皇帝的喜愛，從拉瑪一世到四世都曾重修，加蓋了3座塔及臥佛殿，持續到現在。

特別提醒，來這裡參觀時要注意衣著，需整齊、不要太暴露，著長褲、裙為佳。

## 臥佛殿

一進寺廟最先看到的就是臥佛殿，門拱及窗拱繪以花瓶及花束裝飾，脫鞋進入便可看到敷滿金箔的臥佛。這尊臥佛長46公尺，高15公尺，長5公尺的腳掌上以貝殼鑲嵌108幅吉祥圖案，佛殿四面牆壁皆有壁畫，每50年會邀請畫師自願入寺進行修復工作。民眾可以獻金在臥佛前的銅缽中。

## 大雄寶殿

大雄寶殿在拉瑪一世時期建造，後在拉瑪三世時期經過重建與擴建。殿內供奉著Phra Buddha Theva Patimakorn佛像，為大城王朝時期的坐佛像，拉瑪一世的部分骨灰安放於佛像的基座內。

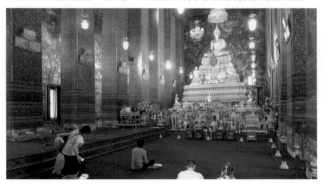

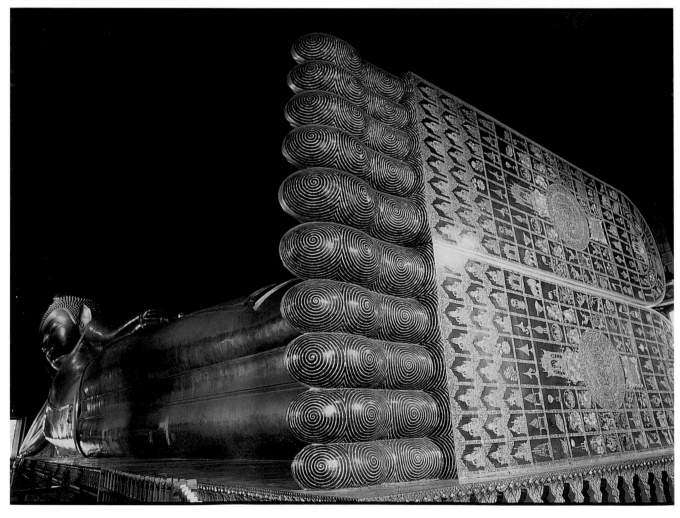

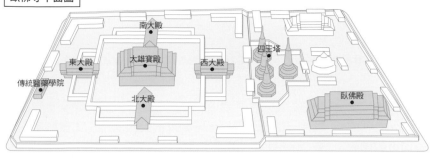

臥佛寺平面圖

## 佛塔

　　臥佛寺中有99座佛塔，其中最大、最顯眼的就是四王塔，塔上以碎瓷盤裝飾，展現特別的中國味。拉瑪一世是佛像保留的大功臣，他從大城遺址中尋得1,200多座雕像，目前有689座放在臥佛寺中，沿著大雄寶殿外兩層走廊擺放或放在塔頂。

### 庭院・排亭

　　拉瑪三世將此寺改造成開放式的大學，可以說是泰國首間大學，並在寺中牆上繪出和戰爭、醫療、天象學、植物學、歷史學等學科相關的壁畫，介於四王塔與主殿間的排亭裡就有泰式按摩的手法與文字說明，花園裡也有很多尊擺有按摩姿勢的人形塑像。此外，據說園中的菩提樹也是從印度引進的樹種。

## 壓艙石

　　寺中有許多壓艙石，都是19世紀時中國商人載貨到中國貿易，回程時因為貨品較少，所以以便載了一些雕刻為中國的門神、戴著高帽子的外國人、動物、細緻的七寶塔等壓艙石回來獻給拉瑪三世，拉瑪三世將它們放在佛寺中。

### 傳統醫藥學院

　　臥佛寺至今仍是研究草藥及健康按摩的中心，寺中後方就有一間傳統醫藥學院及一間按摩房，想試試傳統按摩也可以在此享受專業服務。

# 婆羅浮屠Borobudur

世界最大的佛教遺跡「婆羅浮屠」約建於西元8世紀後半到9世紀之間，由統治爪哇的莎蘭達(Sailendra)王朝的三位國王，先後完成整個建築。當時發源自印度的佛教大乘密宗，依海上及陸路貿易的路線流傳至東方，其中即經過印尼爪哇島，婆羅浮屠即是在其影響下的產物。

婆羅浮屠長寬各123公尺，高32.5公尺，上下九層呈金字塔形，本身即是佛教密宗曼荼羅圖象的立體化。最底層石壁上浮雕刻畫人們日常生活，在基層之上第一層迴

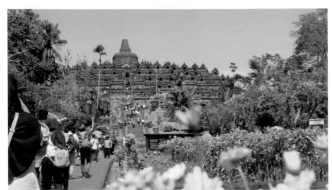

廊中的壁雕，則以古代印度悉達多太子，也就是釋迦牟尼佛一生的故事，來昭顯人的另類潛能；此層迴廊中計有120幅壁雕，濃縮了經文中的精采片段加以影像化。

參訪者必須從東方的入口步上迴廊，由左側開始，以順時鐘方向行進。自第一層的佛傳浮雕繞到第四層迴廊，匯入眼簾的便是華嚴經《普賢行願品》中提及的「大莊嚴重閣」裡數以千計的眾菩薩。按佛教的靈魂淨化論，這些菩薩全是從凡夫一路走來的，而這便是婆羅浮屠曼荼羅式建築所欲揭示的，由人間走向佛陀境界；人類臻於真理的途徑。

婆羅浮屠於1973年開始大規模全面性的整修，整修召集了世界各領域的專家，如化學家研究岩石如何受侵蝕、清洗復原，工程專家及物理學家們研究如何加強建築結構，並利用電腦重組上百萬塊亂石，工程總經費超過1650萬美元。經過10年的整建，重現了婆羅浮屠千年以前的面貌，於1983年2月23日再次重見天日，接受人們的崇敬。

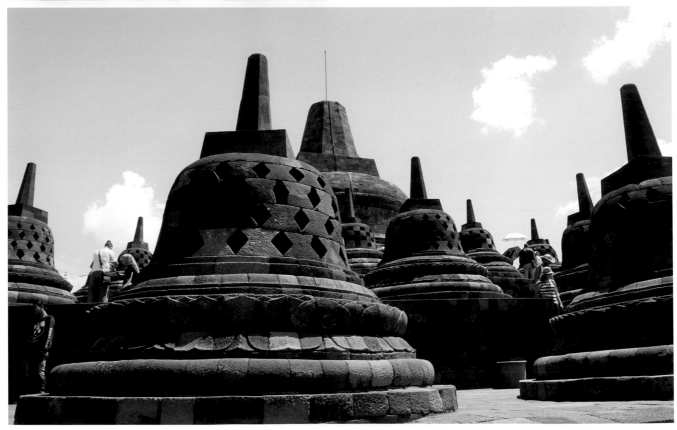

# 藍毗尼佛陀出生地
## Lumbini, the Birthplace of the Lord Buddha

🏠 | 位於尼泊爾藍毗尼（Lumbini），距離首都加德滿都西南約260公里

　　佛陀的出生地藍毗尼坐落在喜馬拉雅山脈腳下，1997年為聯合國教科文組織列入世界文化遺產，目前規劃成

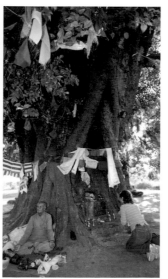

一座園區，園區裡有三個重點，一是佛陀母親摩耶夫人廟(Mayadevi Temple)，二是阿育王石柱，三則為水池和菩提樹。相傳摩耶夫人因夜夢白象由右側腋下進入，感而受孕，遂生佛陀，園中布局，似乎是儘量在還原當年的種種傳說故事。

　　摩耶夫人廟供奉著一塊模糊不清、由黑岩雕刻的摩耶夫人產子像，隱約可以看出摩耶夫人高舉右手、扶著樹枝的姿態。摩耶夫人廟後方的樹是她當年產子的地點，水池則是佛陀出生後淨身的水池，儘管這些都已非當年的樹木與水池。倒是廟另一側豎立的阿育王石柱，銘文上說，阿育王登基後的第21年，親自在佛陀降生地參拜並立柱。

　　聖人出世總有聖蹟異象，例如悉達多王子一出生便行走七步，步步生蓮，一手指天，一手指地，並說：「天上天下，唯我獨尊」。雖為傳說，卻能滿足後人對聖者崇拜的心理，並為聖地帶來更多傳奇色彩。

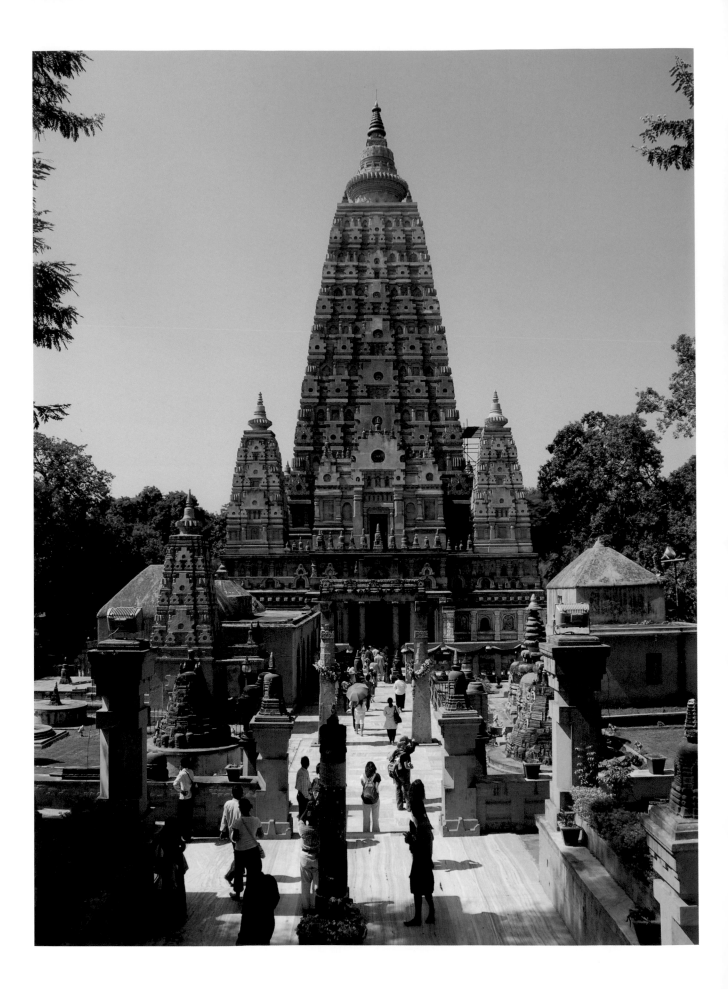

# 摩訶菩提佛寺Mahabodhi Temple

🏠 | 印度菩提迦耶(Bodhgaya)

摩訶菩提佛寺又稱為大菩提寺，高50公尺。遠看摩訶菩提寺，似乎只有一座高聳的正覺塔，其實整座院寺腹地龐大，布局繁複，包括七週聖地、佛陀足印、阿育王石欄楯、菩提樹、金剛座、龍王池、阿育王石柱，以及大大小小的佛塔、聖殿和各式各樣的鐘、浮雕和佛像。有些為原件，有些則是重修，部分雕刻收藏於加爾各答國家博物館和倫敦的V & A(Victoria & Albert)博物館。

最受矚目的焦點便是菩提樹和七週聖地，當年玄奘

曾跪在菩提樹下，熱淚盈眶，感嘆未能生在佛陀時代。今天所看的菩提樹，已非當年佛陀打坐悟道的原樹，這樹跟摩訶菩提寺一樣命運多舛，不斷與外道、伊斯蘭對抗，並遭到焚燬與砍伐，最後則是從斯里蘭卡的安努拉德普勒(Anuradhapura)帶回菩提子，長成現在的滿庭蔭樹，據說這菩提子是西元前3世紀阿育王的女兒Sanghamitta前往斯里蘭卡宣揚佛教時，從菩提迦耶原本的菩提樹帶來的分枝，開枝散葉所繁衍的後代。

至於七週聖地則是佛教經典中，佛陀正覺後，各花七天冥想和行經的地方。這包括了第一週在菩提樹下打坐；第二週在阿彌薩塔，不眨一眼望向成道之處；第三週是佛陀雙足落地，便有蓮花湧出之處；第四週佛陀放出五色聖光，也就是現在全世界佛教紅、黃、藍、白、橙五色旗的由來；第五週在一棵榕樹下禪定，提出眾生平等的思想；第六週在龍王池度化龍王；第七週有兩位緬甸商人皈依佛陀，佛陀致贈八根佛髮，目前供奉在緬甸仰光的大金塔裡……

而今的摩訶菩提寺就好比是一座多采多姿的小社區，來自四面八方的信眾，各自占據一個角落，修行功課，並以自身的文化表達其對佛祖的崇敬，尋找心靈的答案。可以看到泰國僧人領著信眾，在金剛座前誦經並繞行正覺塔七周；也可以看到苦修的藏人鋪著一方草席，不斷面向正覺塔行三跪九叩大禮；還有台灣朝聖團前來作一百零八遍的大禮拜，行一日一夜的八關齋戒；斯里蘭卡、緬甸、日本等信眾，以及川流不息的世界各地遊客，總是把整個摩訶菩提寺擠得熱鬧非凡，每個小角落，每天都有故事在不斷上演。

# 普納卡宗Punakha Dzong

普納卡宗過去名為Pungthang Dechen Phodrang，意思是「大幸福宮殿」，有人認為普納卡宗是不丹最美的一座宗堡，前有莫河(Mo Chhu，意為母親河)，後有佛河(Pho，意為父親河)，雷龍國的創建者夏尊‧拿旺‧拿姆噶爾(Zhabdrung Ngawang Namgyal)選擇在兩河交會處的河灘地上，於1637年下令興建這座宗堡，其後山

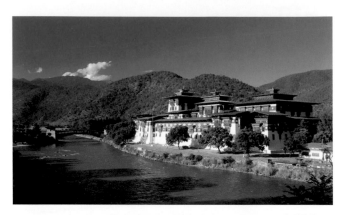

看起來像頭沉睡大象，而普納卡宗就位於象鼻頂端。

在1950年代廷布成為首都之前，普納卡宗一直是不丹政府所在地，烏贛‧旺楚克(Ugyen Wangchuck)於1907年就在此加冕登基。普納卡宗是不丹第二大宗，長180公尺，寬72公尺，烏策(Utse)中央大殿高達6層，中庭(Dochey)多達三座，行政區的中庭有一座白色大佛塔和一株高大的菩提樹；第二座中庭則是宗教區，中間被烏策隔開；第三座中庭位於最南端，瑪辰寺(Machen Lhakhang)供奉了不丹歷史上兩位重要人物的舍利，一是夏尊，另一位則是貝瑪林巴(Pema Lingpa，1450-1521)。

位於最南側的「百柱大殿」有54根柱子，供奉著釋迦牟尼佛、蓮花生大士及夏尊的金色雕像，每一根柱子都圍上金色金屬板。此外，普納卡宗的烏策裡則收藏了堪稱不丹最珍貴的寶藏，那是夏尊當年從西藏帶來不丹的一尊「自生千手觀音像」(Rangjung Kharsapani)。

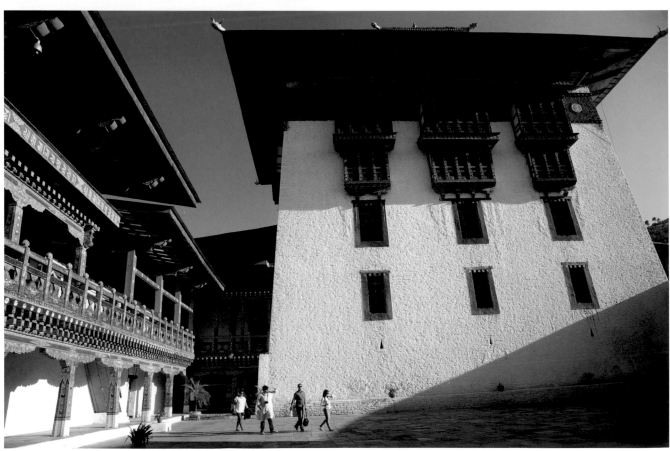

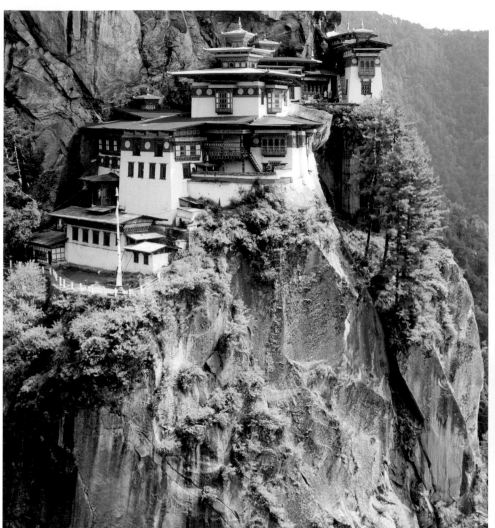

# 虎穴寺Taktsang Goemba(Tiger's Nest Monastery)

⌂ | 不丹帕羅市中心北邊10公里山上

　　虎穴寺是不丹最具代表性的宗教性地標，位於海拔3120公尺的高崖上，與帕羅谷地落差高達900公尺；車子僅能抵達山腳下的基地營，其餘則得靠雙腳；山路崎嶇陡峭，從山麓至山巔徒步要花三四個小時，登頂只見虎穴寺嵌在黃銅色的絕壁上，上方的岩石形如蓮花生大士的臉，下方的松林如樹海，一碧萬頃。

　　虎穴寺名稱的由來，是相傳8世紀時，蓮花生大士騎著一頭飛虎來此，在洞穴裡打禪入定3年3月3天3時，降服了惡魔，並讓帕羅人改信佛教，此洞穴被視為聖地，1692年，不丹雷龍國第四任領導者Gyalse Tenzin Rabgay在洞穴四周建寺廟；1998年大火焚燬全寺，2005年政府耗資13億不丹幣重建此寺。

　　遠看虎穴寺是由4座寺廟構成，入內之後，才發現這座緊貼山壁而建的寺廟，還分成不同的廳、殿與洞穴，攀上爬下，若無帶領，容易迷失在這些大小廳殿中。首先來到Dubkhang(Pelphu Lhahang)，為當年蓮花生大士打禪的地方，洞穴外有一尊Dorje Drolo雕像，即蓮花生大士騎著飛虎的模樣，另有蓮花生大士八個化身之一Guru Tshengye的壁畫。

　　除此，Guru Sungjem Lhakhang裡供奉蓮花生大士另一個化身Pema Jungn；Guru Tsengye Lhakhang裡則供奉17世紀虎穴寺的建廟者Gyelse Tenzin Rabgay，從這裡可以向下探看蓮花生大士打坐的洞穴，據說可以看出一隻老虎的形狀。

# 佛國寺

🏠 | 韓國慶尚北道慶州市進峴洞15號　🌐 | www.bulguksa.or.kr

　　建於新羅時代的751年，不過壬辰倭亂時，大部分的木造建築都毀於戰火中，其後經過數次的整修才恢復今日的面貌。由於重建時都是以當年的石壇或礎石建造，而多寶塔、釋迦塔等石造建築也維持創建時的姿態，就文化與藝術價值來說實為登峰造極之作，1995年為聯合國教科文組織列入世界文化遺產。

　　紫霞門為主殿大雄殿的中門，之前有青雲橋和白雲橋，意味著從俗世要通往淨土的通路；安養門為極樂殿的中門，也有石橋象徵著進入極樂淨土的世界，現在皆列為國寶級的文化遺產，旅客必須從寺院的右邊繞道而行，欣賞這些已有千年歷史的花崗岩樑石、基柱，讚嘆聲不絕於耳。

　　今日所見的大雄殿是1659年重建完成的，完全不使用任何釘子，內部供奉釋迦牟尼佛，兩旁則是彌勒菩薩和羯羅菩薩像。在大雄殿前右方的多寶塔又稱為七寶塔，是一個造型複雜優美的花崗石塔，正方形的基壇是用來表示佛教基本教理「四聖諦」，塔身的上部為八角形，用以表示八正道。

　　大雄殿左邊的釋迦塔又名三層石塔，造型簡潔，為新羅時代的典型塔身樣式，1966年進行修補工事時，在第三層塔身發現世界最老的木板印刷物等多樣文化財。

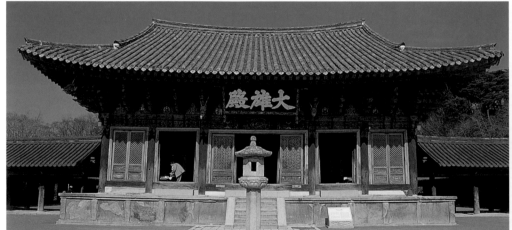
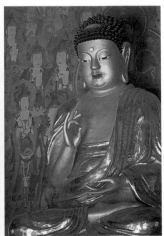
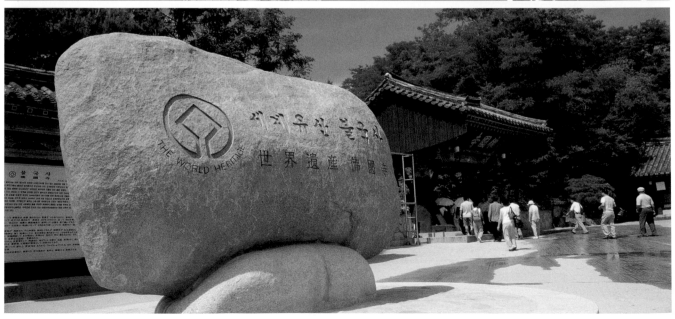

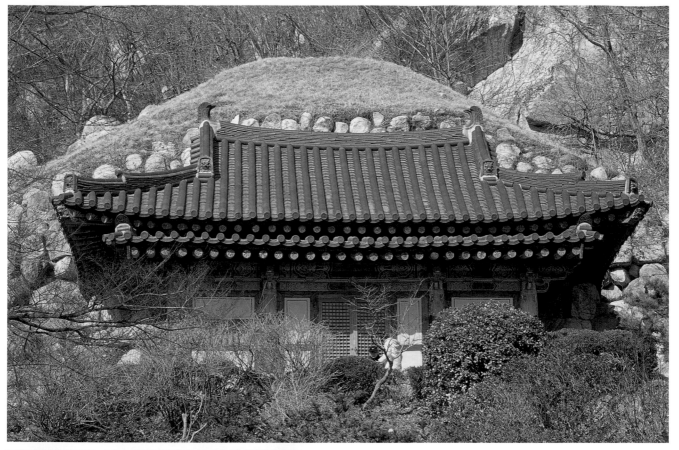

# 石窟庵

🏠 │ 韓國慶尚北道慶州市進峴洞891號

　　位於佛國寺東邊吐含山上的石窟庵，和佛國寺遙遙相對。兩寺據文獻記載都是由金大城所興建，但風格卻大異其趣，原有用來表示今世和前世的含義。1995年為聯合國教科文組織列入世界文化遺產。

　　出身窮苦的金大城靠著幫傭過生活，一日他夢到一位和尚告訴他若要擺脫現在的生活，必須將家中所有的財產布施出去。他在徵求母親的同意後真的這麼做了，不久卻生病去世，死去的同時有個宰相家中正好有婦人生產，小孩出生時手中握著一個金牌，上面即寫著金大城。金大城長大後，為了紀念前世和這世的父母，分別在土庵山和吐含山的山頭上建立佛國寺和石窟庵。

　　整個石窟庵和佛像都是從花崗岩石壁挖鑿出來的，前室雕有八部眾像、通路的左右壁雕有四大天王像，主室的周圍有十大弟子像，本尊的後方則有十一面觀音像。

　　主室安奉的本尊釋迦如來座像高3.26公尺，整體面部表情詳和而優美，姿態、衣著皆帶有律動感，堪稱新羅文化藝術的最高代表作。

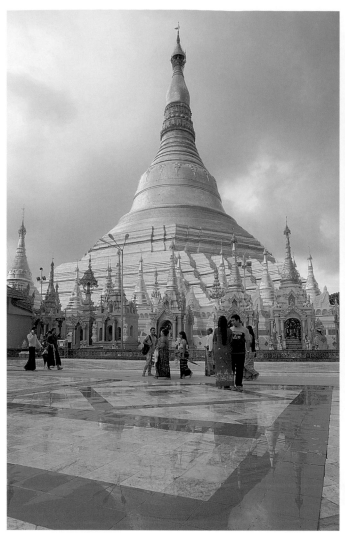

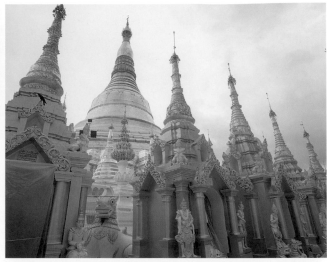

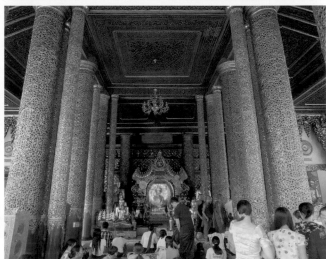

# 大金塔Shwedagon Paya

🏠 | 緬甸仰光(Yagon)市區北邊　🌐 | shwedagonpagoda.com.mm

　　高99.36公尺的大金塔，是緬甸人的精神地標，塔上貼的金箔重達53噸，另有七千多顆寶石、鑽石放置在塔頂的寶盒中，最驚人的，是塔頂那顆重達76克拉、世界最大的鑽石。

　　大金塔的身世歷史回溯至西元前六世紀，相傳當時科迦達普陀兄弟運稻米前往印度救濟飢民，途中遇釋迦牟尼便獻上齋食，佛祖拔下8根頭髮回贈，並告訴他們要將此髮和前三尊佛祖的寶物埋在一起。小乘佛教的信仰裡，第一尊佛祖留下的寶物是拐杖、第二尊留下濾水的布、第三尊留下缽，這些都埋在現今大金塔所在的位置，緬甸國王便在此建塔供奉釋迦牟尼的頭髮與前三位佛祖的寶物。

　　據說大金塔一開始只有八公尺高，15世紀時，女王Shinsawbu翻建塔身並敷上金箔，16世紀，東吁王朝的開國皇帝莽瑞體(Tabinshwehti)，以他和皇后體重總重4倍的黃金量修繕此塔。1775年雍笈牙王的兒子孟駁(Hsinbyushin)將塔修成現今高度及樣貌。

　　上了平台，須以順時鐘方向繞行，北門前有塊微微高起的地板，被視為聖地，若想向埋藏四尊佛祖寶物的大金塔祈願，可跪在這塊地板正中央的星星中祈求。

　　圍繞大金塔的除了82座大大小小的佛塔，最受歡迎的是7座生肖神。緬甸人的生肖算法和中國不同，週一至週日的生肖分別為老虎、獅子、象、老鼠、天竺鼠、龍、大鵬鳥。

# 坎迪聖城 Sacred City of Kandy

🏠 | 位於斯里蘭卡南部中央的山丘上

坎迪坐落於斯里蘭卡正中央一個海拔高度500公尺的山丘上，是僧伽羅王朝統治下的最後一個首都，歷經葡萄牙人和荷蘭人的挑釁，1815年時這個古王國不堪列強的長期侵略，終於對英國人投降，正式宣布整個國家淪陷為歐洲人手中的殖民地。

四周環繞起伏山丘的坎迪，在葡萄牙人抵達斯里蘭卡的16世紀末，成為僧伽羅第三個主要王朝的首都，在這處擁有明媚風光和涼爽宜人氣候的地方，坎迪逐漸發展成為全國的文化、政治、宗教的中心，雖然歐洲列強步步逼近，讓這座城市逐漸孤立，不過也讓它發展出非常獨特的文化，例如節奏感強烈的雙面鼓和華麗的服飾配件交織而成的坎迪舞，便是當地不可錯過的特色之一。

除此之外，這座城市一直都是佛教徒心中的聖地，佛牙寺以及它每年七、八月間舉行的Esala Perahera滿月慶典，是佛教徒甚至所有人一生都想經歷一次的特殊體驗。1988年，坎迪為聯合國教科文組織列入世界文化遺產。

印度文明與佛教建築藝術 ◆ 佛教建築

# 蒲甘建築群Bagan

緬甸曼德勒省西部

在這塊40平方公里廣、背臨伊洛瓦底江的平原上，自西元一世紀起便有孟族居住在此，到了九世紀時受到南詔的攻擊，緬甸族趁機據地為王，開啟蒲甘漫長的500年歷史。

1044年，阿奴律陀(Anawrahta)取得王位，將蒲甘王

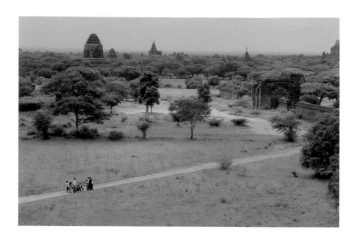

朝帶進前所未有的輝煌時期，當時蒲甘王朝信奉帶有濃厚密宗色彩的大乘佛教，阿奴律陀最重要的變革就是改國教為小乘佛教，阿奴律陀的兒子奇安紀薩更使蒲甘成為傳說中「四百萬佛塔之城」，並將國力達到最頂峰的國王。奇安紀薩的孫子Alaungsithu奠定蒲甘以農立國的基礎，強化了王國的命脈，其後幾位國王持續大興佛寺，耗費所有的人力、錢財建塔塑佛，國力慢慢衰微。蒲甘王朝最後由於Narathihapate王不願向中國元朝進貢，被蒙古大軍一舉入侵，終結了緬甸第一個統一的帝國。

蒲甘平原歷經1225年的大火災、1972年的大地震，至1978年統計，留存有2230座保存完好或半傾圮的佛教建築，而據13世紀的官方數據顯示，當時有4446座建築，但學者認為，在蒲甘平原最強盛的二百年之間，平原上曾佈滿多達12000座金碧耀眼的寺廟！那是何等壯觀的場面，令人動容。

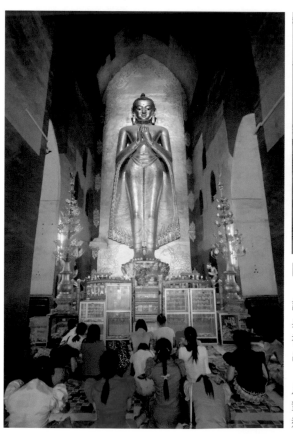

### 阿難陀寺Ananda Temple

精巧對稱的設計加上保存良好，令阿難陀寺博得蒲甘平原上最美佛殿的讚譽，相傳1105年奇安紀薩國王在8位印度聖人幫助下建成阿難陀寺，寺呈典型的希臘十字(Greek Cross)建築，同時神奇地結合了孟族的Ku式佛殿精神，如外牆窗子裝飾性大於實際功用，因為孟族人認為佛殿內要幽暗才能顯出佛的神秘、莊嚴感。

阿難陀寺是四方對稱的設計，四個大殿分別面對四方，各有一尊高9.5公尺的立佛坐鎮，由於年代久遠，只有南、北兩面的佛像是原始的。設計者在對應佛臉的走廊壁上開有圓型天窗引光，頗具巧思，仔細看，西面立佛腳下還有兩個人型浮雕，左邊是國師阿罕、右邊就是國王奇安紀薩。

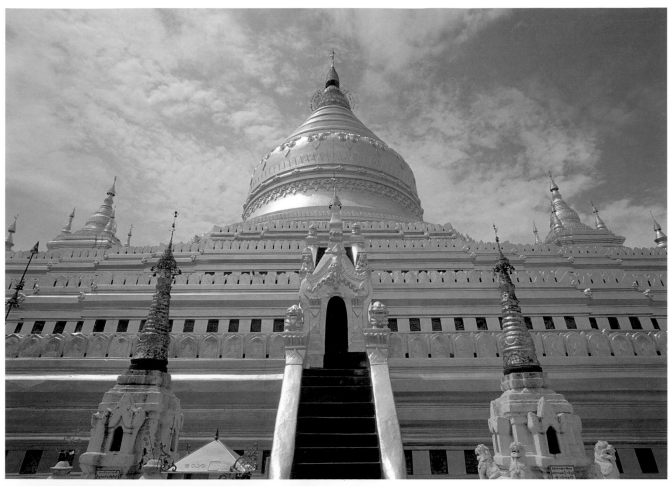

## 瑞西貢佛塔Shwezigon Pagoda

瑞西貢佛塔是蒲甘最古老佛塔，造型簡單，由三層方形平台為基座，上接一層八角形的平台連接鐘型塔，穩重莊嚴，成為後來蒲甘平原上許多寶塔的範本。塔的正四方還各有一座大佛龕，各供奉一尊高4公尺的立佛。

由於前來進香的人眾多，所以現在塔上幾乎都覆上了金箔，耀眼四射。附近還有間佛龕放有兩尊很像不倒翁的神像，當地人說是一對父子神，模樣逗趣！

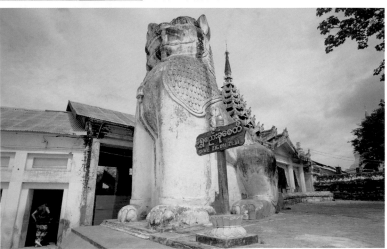

## 瑞山都佛塔Shwesandaw Pagoda

1057年，阿奴律陀王為了得到小乘佛教的經典而發兵攻下打端(Thaton)王國，凱旋歸國後，阿奴律陀就蓋了瑞山都佛塔以為紀念。瑞山都佛塔的塔頂是個鐘型，由於蒲甘平原上的最高點，又位在蒲甘舊城的東方，因此是拍攝蒲甘平原寺廟高塔剪影的最佳地點，傍晚落日時分總吸引無數攝影愛好者攀登，它的階梯非常陡，曾有遊客發生跌落意外，所以登頂拍照要非常小心。塔的南邊有一個臥佛殿Shinbinthalyaung Temple，裡面臥著一尊長21公尺的大佛像，是蒲甘平原上最大的一尊臥佛。

## 瑞古意塔
## Shwegu Gyi Phaya

1131年12月落成的瑞古意塔是Alaungsithu王的心血結晶，也是蒲甘中期建築的代表作，它的基本造型是傳統的孟族Ku式廟宇，搭建在高高的平台上。

瑞古意塔外表裝飾繁複的灰泥雕飾，且運用了大量的窗、門採光佳，內殿有兩塊石碑，上面刻有100節的梵文詩，歌誦Alaungsithu的偉大，及創建此塔的宗旨。由於它的位置離古皇宮遺址不遠，所以學者認為是皇室專用的佛塔，也被稱為「黃金洞穴廟」。

## 提羅明洛寺Htilominlo Temple

「Htilominlo」一説是Nadaungmya王的別稱，但有學者認為Htilominlo是孟族梵文(Pali文)中「祝福天、地、人三界」的誤譯。無論如何，都不減提羅明洛寺的莊嚴。提羅明洛寺是最後一座緬甸風格的寺廟，高46公尺，每邊長43公尺，外牆上的灰泥雕飾繁複異常，有幾何圖形的排列堆砌、吉祥獸的立體浮雕，令人讚嘆。殿內壁畫仍依稀可見，入口處的天花板壁畫以圓圈圈等幾何圖形為主。一樓殿內設有樓梯可通二樓，兩層樓都一樣在朝著四方的入出口處各有一尊坐佛。

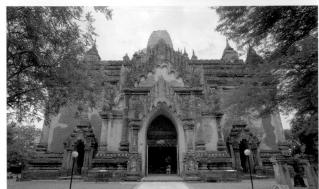

## 瑪哈柏蒂寺Mahabodhi Temple

小乘佛教傳入緬甸後，蒲甘王朝的人也對佛陀悟道成佛的菩提迦耶多所嚮往，歷史記載奇安紀薩國王曾派人到菩提迦耶考察，帶回北印度寺廟的裝飾藝術，影響了蒲甘平原上的寺廟景觀。到了13世紀初，蒲甘王朝開始引用印度的廟宇建築式樣，瑪哈柏蒂寺就是其中之一。

瑪哈柏蒂寺從名稱到外觀都抄自菩提迦耶的摩訶菩提寺，由高聳的基座和陡峭的四方錐塔組成，且外觀是一個個小佛龕裡坐著一尊尊比畫著觸地印的坐佛，這種佛像從佛殿中移往外觀的形式，是隨著小乘佛教和印度式宗教建築傳入的明證。

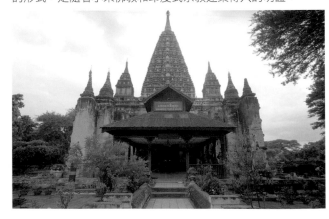

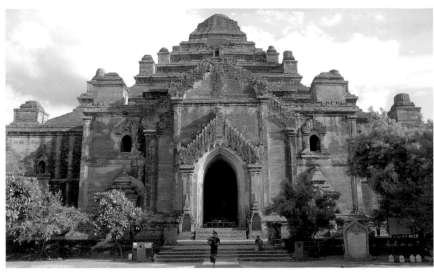

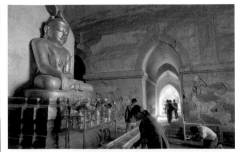

## 達瑪揚吉寺Dhammayan Gyi Temple

根據科學儀器測量，達瑪揚吉寺約建於1165年，一派學者認為此寺是殺害父親的Narathu為了贖罪蓋的，且要求工人必須將磚頭疊得非常緊密，如果磚和磚之間能夠插進一根針，就要砍斷工人的手指，所以每個前來參觀的人都很仔細地用手摸摸那緊密的接縫。

達瑪揚吉寺另一個謎就是解不出最內部迴廊被人用磚塊堵起來的原因，佛殿裡理當有兩道迴廊，但只留下東面的佛殿及佛像，讓人大惑不解。經由盜墓者挖的小通道，學者得以見到一部份東面的內部迴廊，裡面有灰泥雕飾，也有剝落了的壁畫，顯示此迴廊是在完全完工後，才被人封起，其原因著實令人不解。現在參觀達瑪揚吉寺的內部，只能走外圍的走廊。

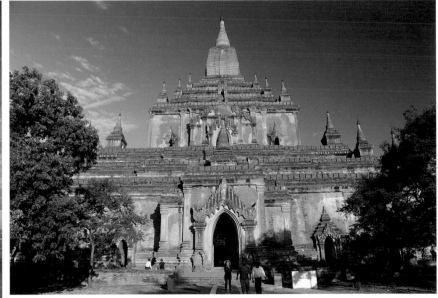

## 蘇拉瑪尼寺Sulamani Temple

1183年，蘇拉瑪尼寺蓋成，是蒲甘晚期建築的代表作，二層樓的建築，巍然莊重，蘇拉瑪尼寺擁有全蒲甘最美的灰泥雕飾，每一個門上都裝飾有半浮雕的小塔，以及像美人尖般的門楣，大量的火焰狀及三角造型也被運用在門柱上，使得這棟雄偉的建築更增光彩。

蘇拉瑪尼寺的室內光線良好，壁畫有坐佛、臥佛及在蒲甘很少見的行走佛，東南邊還繪有當時人的生活，如划龍舟等，雖然學者認為可能是後人所畫，仍值得一看。

# 大皇宮The Grand Palace

🏠 | 泰國曼谷市中心Na Phra Lan Road　🌐 | www.royalgrandpalace.th/en/home

大皇宮面積有218,400平方公尺，由拉瑪一世親手擘畫，興建於1782年。原本鄭王以河的另一岸作為皇宮根據地，拉瑪一世將國都遷到東岸，並將原來的中國人聚集區搬移到皇宮範圍之外。

現任的泰皇已不住在皇宮裡，因拉瑪八世曾於大皇宮的寢宮內遭到暗殺，所以為了保護皇室成員安全，泰國王室於拉瑪九世時遷居到吉拉達宮(Chitralada Palace)。

內部有部分區域開放民眾參觀，其中的玉佛寺就是皇室舉行宗教儀式的地方。入內需注意服裝儀容，不得穿短裙、短褲、無袖上衣和拖鞋。

## 玉佛寺大雄寶殿
### Chapel of The Emerald Buddha

玉佛寺(Wat Phra Kaew)位於大皇宮內，玉佛寺由拉瑪一世在興建大皇宮時一併建造，並於1784年3月27日迎請玉佛到寺中供奉。不僅是皇室舉行宗教儀式的地方，亦為曼谷最重要的寺廟。

關於玉佛浪跡各國的傳說很多，相傳這尊佛像在西元243年在印度完成，為印度和斯里蘭卡兩國爭奪不休，後出現在吳哥、寮國、和甘彭碧(Kampangpetch)的寺廟。1390年，清邁國王將玉佛珍藏在清萊玉佛寺(Wat Phra Kaeo)的塔中，之後玉佛在南邦停留近40年，直到1468年，提洛卡拉王將玉佛帶回清邁，珍藏在聖隆骨寺(Wat Chedi Luang)的佛龕中。而後因泰、寮戰爭，玉佛一度被帶至寮國龍坡邦，目前本尊完好地供奉在曼谷玉佛寺大雄寶殿內，每年換季時分，國王都會親自來替玉佛更衣。

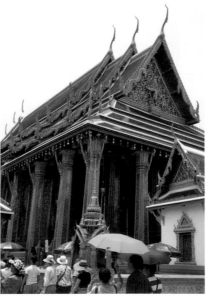

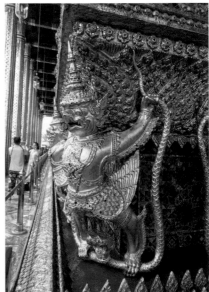

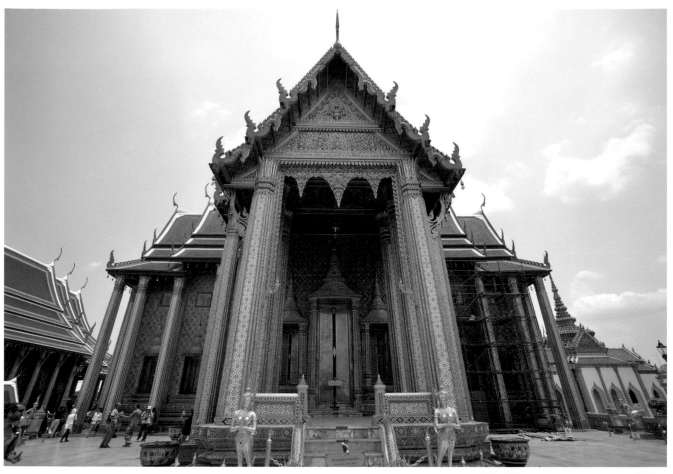

### 藏經閣Phra Mondop

　　藏經閣位於碧隆天神殿旁，擁有方形尖頂，屋簷呈特殊的鋸齒狀，4個門口都有夜叉駐守。藏經閣前小亭陳列著代表每一世泰皇的白象及國徽。在藏經樓北邊的吳哥窟模型小巧逼真，是拉瑪四世時下令依照柬埔寨的吳哥窟而建。

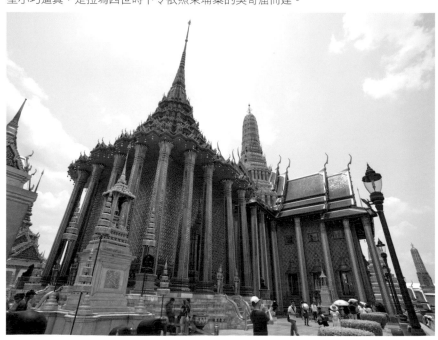

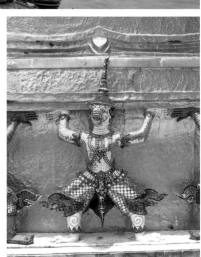

### 碧隆天神殿
### Prasart Phra Debidorn

　　在大雄寶殿北邊的大台基上有許多金碧輝煌的建築，最東邊的就是碧隆天神殿，呈十字形，殿頂有一個高棉塔，神殿前方的兩個角落各有一座金塔，是拉瑪一世為了紀念父母所建。神殿四周圍繞以12角柱，柱頭皆以蓮花裝飾，算是皇室宗廟，僅於每年4月6日開放。

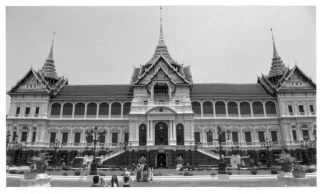

## 節基皇殿Cakri Group

　節基皇殿是拉瑪五世於1876年訪問新加坡和爪哇回來後興建的，兼具歐式與泰式風格。最頂層存放歷代國王、皇后的靈骨，中間層是謁見廳，接待各國使節和臣民的地方，最重要的參觀重點就是撐著九層華蓋的御座，最下層是御林軍的總部，目前為兵器博物館。

## Boromabiman Hall

　由玉佛寺進入大皇宮，左手邊就是據傳八世泰皇被刺殺身亡的地點Boromabiman Hall。

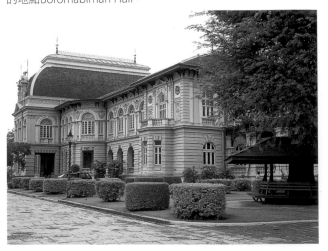

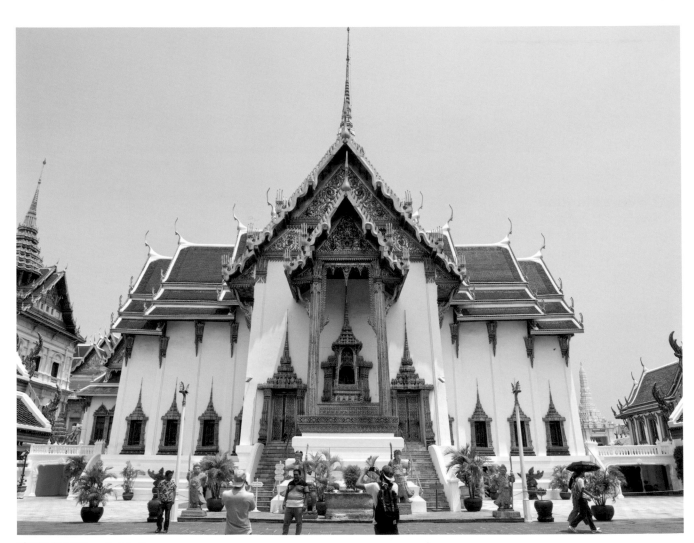

## 兜率皇殿Dusit Hall

　兜率皇殿是一棟純正的暹羅建築，呈十字型，屋頂有一個7層尖頂。殿內也有一個御座，是拉瑪一世時指派工匠利用鑲嵌貝殼做的，現已被列為泰國第一級的藝術品。

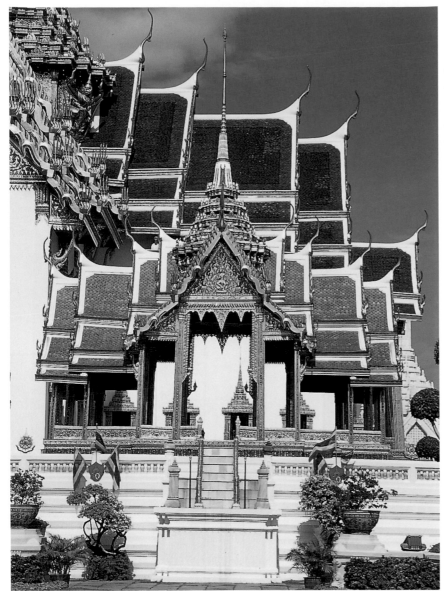

## 阿蓬碧莫亭Aphonphimok Prasat Pavilion

節基皇殿的右邊有一個精美的阿蓬碧莫亭，這座涼亭位於宮牆上方，是拉瑪四世建來作為登上御座大象用的。在1958年比利時布魯塞爾舉行的萬國博覽會上，泰國文化藝術廳蓋了一座複製品，得到各國人士讚美，於是成為泰國知名的建築之一。

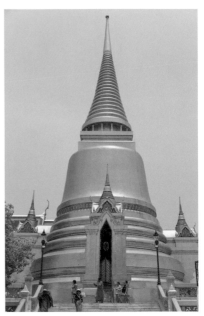

## 樂達納舍利塔
## Phra Sri Rattana Chedi

樂達納舍利塔位於藏經閣旁，這座圓形金塔於拉瑪四世的時代建造，內部有一座供奉佛陀舍利子的小塔。

## 迴廊壁畫

圍繞整個玉佛寺的迴廊上共有178幅圖畫與韻文，講述《羅摩衍那》(Ramayana)神話故事。這幅環廊壁畫在拉瑪一世時繪成，後經兩朝國王及藝術部門整修，完整保存泰式描繪風格。

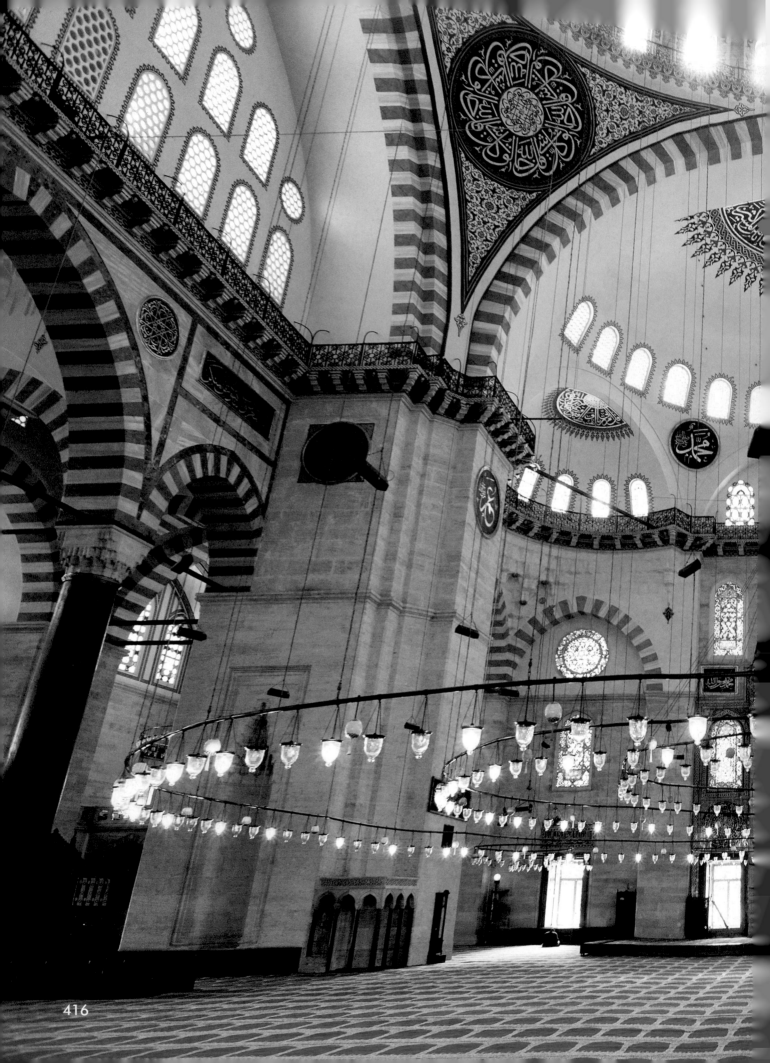

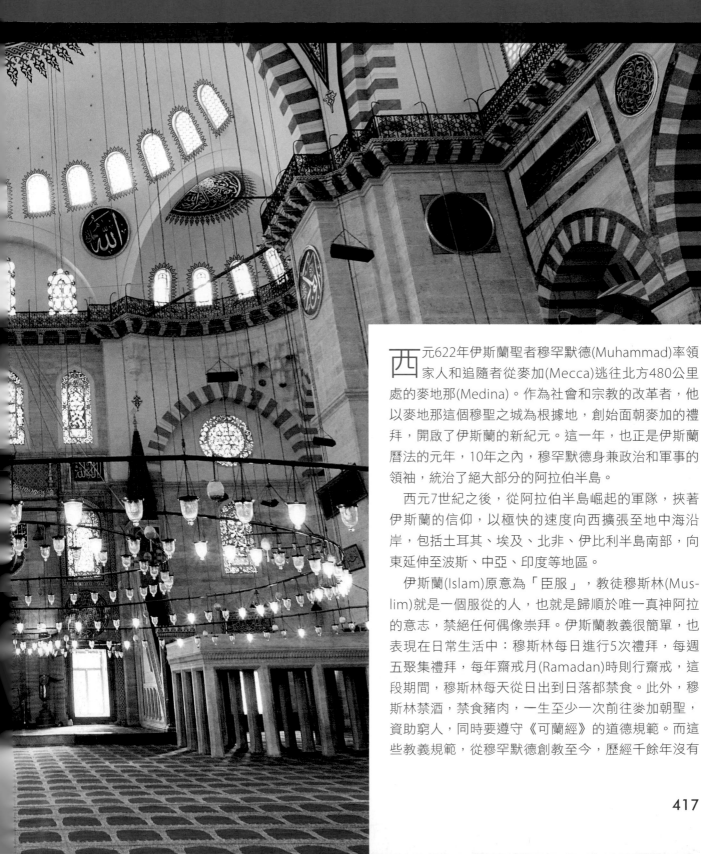

# 伊斯蘭建築藝術

西元622年伊斯蘭聖者穆罕默德(Muhammad)率領家人和追隨者從麥加(Mecca)逃往北方480公里處的麥地那(Medina)。作為社會和宗教的改革者，他以麥地那這個穆聖之城為根據地，創始面朝麥加的禮拜，開啟了伊斯蘭的新紀元。這一年，也正是伊斯蘭曆法的元年，10年之內，穆罕默德身兼政治和軍事的領袖，統治了絕大部分的阿拉伯半島。

西元7世紀之後，從阿拉伯半島崛起的軍隊，挾著伊斯蘭的信仰，以極快的速度向西擴張至地中海沿岸，包括土耳其、埃及、北非、伊比利半島南部，向東延伸至波斯、中亞、印度等地區。

伊斯蘭(Islam)原意為「臣服」，教徒穆斯林(Muslim)就是一個服從的人，也就是歸順於唯一真神阿拉的意志，禁絕任何偶像崇拜。伊斯蘭教義很簡單，也表現在日常生活中：穆斯林每日進行5次禮拜，每週五聚集禮拜，每年齋戒月(Ramadan)時則行齋戒，這段期間，穆斯林每天從日出到日落都禁食。此外，穆斯林禁酒，禁食豬肉，一生至少一次前往麥加朝聖，資助窮人，同時要遵守《可蘭經》的道德規範。而這些教義規範，從穆罕默德創教至今，歷經千餘年沒有

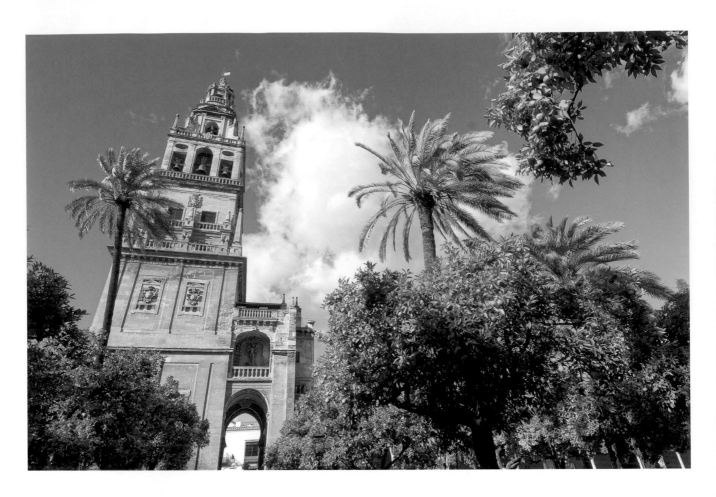

太大變化。

伊斯蘭從沙漠的遊牧民族崛起，完全沒有偉大建築的傳統，加上穆罕默德一直在一個極簡單的環境中生活和禮拜，使得伊斯蘭藝術和建築，都是順著這個背景與思維發展出來。

伊斯蘭建築類型主要包括清真寺(Mosque)、伊斯蘭經學院(Madressa)、陵墓(Mausoleum)，以及伊斯蘭世界裡較少被保存下來的宮殿。

伊斯蘭最具象徵性的建築物就是清真寺，它是供教徒聚集祈禱的場所，由於伊斯蘭不崇拜偶像，所以任何一座建築都可以作為清真寺，清真寺的阿拉伯文masjid，就是指一個可以跪下祈禱的地方。

現存最古老的伊斯蘭建築是位於耶路撒冷的岩石圓頂清真寺(Dome of the Rock)，它建於西元685年左右，金黃色小圓頂高聳於耶路撒冷的西側城牆，據說西元639年穆罕默德在此地升天。706到715年間，當時的伊斯蘭首都大馬士革所建的大清真寺(Great Mosque)，是最早注意到藝術形式的清真寺，對後來伊斯蘭建築有很大的影響，至今仍然保留許多清真寺發展的典型特徵，尤其改建自基督教教堂尖塔的宣禮塔(Minaret)，也是伊斯蘭史上的第一座宣禮塔。

經過幾個世紀的演變，清真寺建築發展出幾個共同元素，包括庭院、宣禮塔、噴水池或淨身池、拱廊，以及麥加朝向牆(Qibla)與壁龕(Mihrab)。

高聳的宣禮塔是清真寺外觀最明顯的標誌，顧名思義，宣禮塔具有向教徒宣告祈禱時間的作用，所以又稱為叫拜塔。每日逢黎明、正午、下午、日落、晚間等5段時刻，宣禮人(Muezzin)便爬上宣禮塔召喚信徒祈禱。

任何清真寺的中庭通常有一座噴水池或淨身池，供前來祈禱的穆斯林飲用或淨身。之所以有這樣的設計，或許是因為伊斯蘭從沙漠中發展出來，「水」對穆斯林具有高度的意義，彷彿沙漠中的綠洲。

伊斯蘭的教義中明示，在阿拉之前人人平等，每一個穆斯林都可以經由禱告直接和阿拉接觸，這樣的思維表現在建築上，可以從其內部空間一覽無遺。因為所有參拜者都有均等的權利來祈禱，所以清真寺裡並沒有所謂專供神職人員獻祭的的聖殿(Sanctuary)，因此在高挑的圓頂之下，開闊大廳裡最重要的地方，就是教長(Imam)講道的講壇(Minbar)，以及麥加朝向的聖龕，讓穆斯林知道要朝正確的方向祈禱。

從這裡可以看出，伊斯蘭聖城麥加在伊斯蘭建築

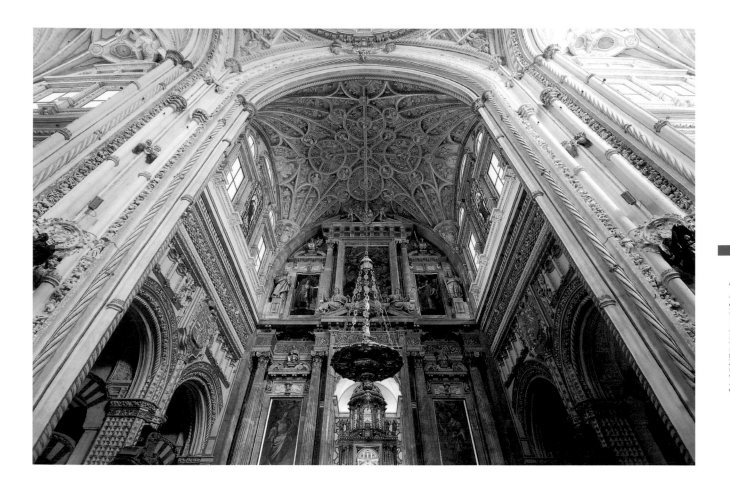

中，扮演了關鍵性的角色。它不僅決定了建築物軸向，高聳的穹窿門廳和雕琢華麗的聖龕，都特別強調朝向麥加方向的重要性。

伊斯蘭從阿拉伯半島生根之後，歷經伍麥葉(Umayyads)、阿拔斯(Abbas)兩個王朝，隨著時代推移，以及伊斯蘭征服不同地域，逐漸產生了不同風格的建築藝術。

在伊比利半島南部，先是哥多華(Cordoba)的大清真寺，發展出一種雙層圓拱的系統，以及繁複的三個圓頂穹窿。後則有格拉那達的「西班牙－摩爾」風格(Hispano-Moresque)，代表性建築是阿爾汗布拉宮，建築物中的經典獅子亭，在原本屬於希臘風格的廊柱上注入伊斯蘭的思維和文化，此外有著抽象圖案的灰泥裝飾和讚頌阿拉的銘文，都充滿著伊斯蘭的神秘宇宙觀。

12世紀之後，受到蒙古大軍橫掃歐亞大陸的影響，從波斯、經由中亞，到中國西域地區，如今這片廣大的草原及沙漠地帶，都成了阿拉的子民。這其中以帖木兒(Timur)在薩馬爾罕(Samarkand)所建立的帖木兒王朝，以及以波斯為根據地的薩法威(Safavid)王朝最為顯赫。由彩釉陶覆蓋肋架撐起的特殊瓜形圓頂，以及巨大敞開的穹窿門廳，是波斯與中亞建築藝術的最大特色。

在土耳其，鄂圖曼帝國的崛起，融合了原本的拜占庭、塞爾柱土耳其的元素，由土耳其最偉大的建築師錫南(Koca Mimar Sinan)發揮到極致，由淺式的圓頂覆蓋，組成一個龐大的室內空間，各種造型的玻璃窗和紅白磚拱的搭配，協調而不誇飾，從外觀看，四支像削尖鉛筆的宣禮塔矗立在側。

16世紀伊斯蘭教傳入印度之後，蒙兀兒帝國把伊斯蘭藝術推向巔峰，最具象徵性的建築就是泰姬瑪哈陵。蒙兀兒建築形式源自波斯，融合了印度傳統，成為數百年來印度建築風格的代表。蒙兀兒建築偏好紅砂岩或大理石結構，大量採用細格子花紋或幾何圖形的雕刻，牆壁上的繪飾，不是花葉植物圖案、就是伊斯蘭經文。而且建築物前面都有一座對稱設計的花園，中央都闢有水道和噴泉。蒙兀兒建築上的拼花雕嵌技術，目前已經成為北印度最著名的大理石工藝。

隨著伊斯蘭大軍征戰各地，伊斯蘭建築融合不同地方色彩，再開出伊斯蘭模式的花朵，而這個從宗教發展出來的建築藝術，在沙漠熾陽照射下，更顯出廣大虔誠穆斯林對阿拉無上的臣服。

# 哥多華大清真寺 Mezquita-Catedral in Córdoba

🏠 | 西班牙哥多華(Córdoba) C/ Cardenal Herrero n. 1 🌐 | www.catedraldecordoba.es

這座清真寺正是伊斯蘭王朝在西班牙安達魯西亞所遺留下來的最佳文化遺跡，具雙重功能，一是現今西方世界中的最大清真寺，佔地24,000平方公尺，一是表現出伊斯蘭藝術最佳典範的重要宮殿。

這座清真寺的歷史可追溯到伊斯蘭威麥亞王朝的阿布杜勒·拉赫曼一世(Abd al Rahman I)，西元785到789年間，他下令興建一座超越巴格達的伊斯蘭教清真寺，隨後歷經數次的擴建而成為一座可容納25,000人的大型清真寺。

由於工程耗費多時，期間綜合了多種建築風格，到了10世紀時哈克汗二世(Hakam II)更添加了豪華的裝飾，包括壁龕和伊斯蘭式的中庭建築。然而到了天主教徒收復哥多華後，在清真寺損毀部分的原址建造了禮拜堂，並且在16世紀時更大肆興建成一座天主教堂，文藝復興風格的主祭壇和唱詩班席大剌剌地坐落於清真寺的正中央，成為一座既有清真寺又有教堂的奇特建築，也因為如此，得以眼見到哥多華當時在伊斯蘭教和天主教文化交互影響下，所遺留下來的精采遺跡！

寺中有超過850根的花崗岩、碧玉和大理石的圓拱石柱，這些石柱多半取自西哥德人和羅馬人的建築。眾多的樑柱在昏暗的清真寺內時常造成一種令人視覺上暈眩的感覺，不過也因為處在一絲絲的折射光線下，顯現出一種神秘的氣氛。

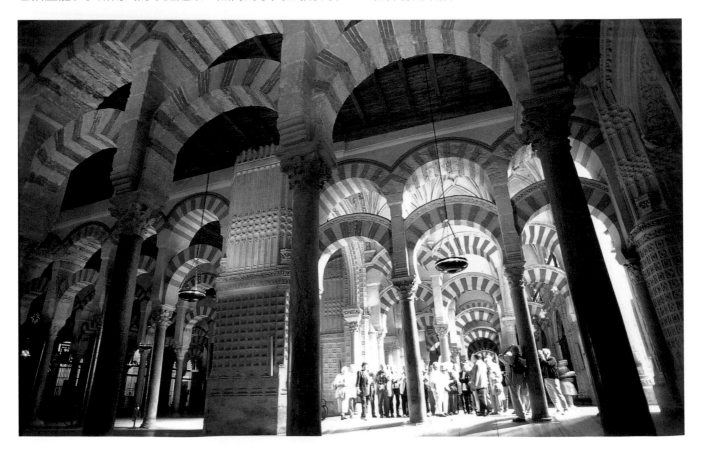

## 贖罪門和喚拜塔
## Puerta del Perdon y Minaret

　　贖罪門是座穆德哈爾式的大門，是天主教政權統治下於1377年興建的建築，據說凡通過此門的信徒，所有的罪孽都將被赦免。

　　至於今日當成鐘樓使用的喚拜塔，由帶領哥多華邁向盛世的阿布杜勒·拉曼三世所建，1593年遭大風暴破壞，後來天主教廷委任Hernán Ruiz II將它改建成鐘樓，鐘塔上方聳立著聖拉菲爾(San Rafael)的雕像，出自藝術家Gómez del Río之手。

## 維列委西奧薩禮拜堂
## Capilla de Villaviciosa

　　是1371年第一座於清真寺內興建的禮拜堂，這也是清真寺脫胎換骨的第一次改裝，這裡有造型特殊的多重葉瓣拱形門柱。

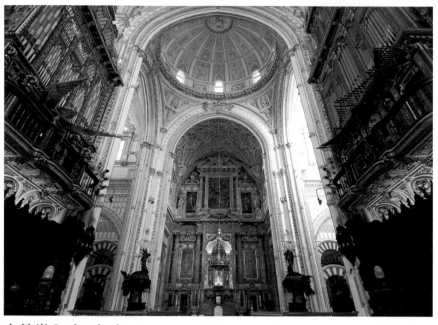

## 主教堂Cathedral

　　卡洛斯五世自1523年開始在寺內興建主教堂，不破壞哈坎二世擴建的部分，工程從阿布杜勒·拉曼三世和al-Mansur增添的部分下手，歷經兩個世紀完工，形成這個擁有拉丁十字結構的建築。哥德式拱頂和文藝復興式圓頂的下方是17世紀建的大理石祭壇；兩旁為大理石和桃花心木打造的講壇，邱里格拉風格的唱詩班席刻滿了圖案。整座教堂結合16~17世紀的法蘭德斯、文藝復興和早期巴洛克的建築風格。

## 拱門與樑柱Arches and Pillars

　　清真寺中超過850根的立柱形成一股神祕的氣氛，紅白兩色磚石打造出的馬蹄狀拱頂，壓在一根根細緻的柱腳上，數十列一字排開，形成一座柱林，既如格狀般整齊，卻又如迷宮般迷離。

## 壁龕Mihrab

　　位在清真寺南邊的壁龕是摩爾宗教藝術的精華，這座以一整塊大理石打造成貝殼狀頂棚的壁龕和兩旁的側廳，全以金碧輝煌且巧奪天工的拜占庭鑲嵌藝術裝飾，令人嘆為觀止！地面上一片片帶有磨痕的石板，顯示它是昔日教徒行一日七跪的禱告處。

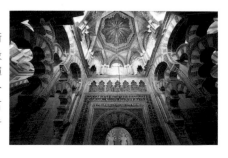

## 橘園中庭Patio de los Naranjos

　　庭園裡因植滿橘子樹而聞名，同樣經過多次整建，這裡是伊斯蘭教統治時期用來舉辦公眾活動的場所，包括政策宣揚與教導。中庭有一個阿蒙斯爾水池，昔日供信徒禱告前淨身使用。

# 阿爾汗布拉宮La Alhambra

 | 西班牙格拉那達(Granada) Real de La Alhambra, s/n

　　任誰都無法否認，這是一座美得令人神魂顛倒的宮殿。精緻的摩爾藝術在此發揮得淋漓盡致。「阿爾汗布拉」名稱來自阿拉伯語，意思是「紅色的城堡」，因為宮殿的大型紅色城牆和高塔，在莎碧卡山丘(La Sabica)的圍繞下顯得特別醒目。

　　阿爾汗布拉宮原為一座摩爾式碉堡，可能始建於13世

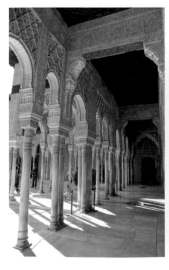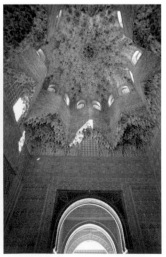

紀，穆罕默德(Muhammed Al-Ahmar)曾加以修復，他的兒子在繼位後也陸續加蓋；約14世紀時，在兩位摩爾國王Yusuf I和穆罕默德五世(Muhammed V)的努力下，才開始興建王宮，範圍包括正義門、浴室(baños)、格瑪雷斯塔(Torre de Comares)和其他塔樓。穆罕默德五世執政時，除了將王宮興建完畢，還修築了美麗的獅子宮殿。

　　1474年，費南度與伊莎貝爾聯姻，天主教勢力大增，終於在1492年完成以天主教統一西班牙的宿願。阿爾汗布拉宮於是落入天主教徒手中，陸續增建教堂、聖方濟各修道院和要塞。之後，曾在這座宮殿中度過幾個月的卡洛斯五世，更以自己的名義增建新建築，因而有了卡洛斯五世宮殿。

　　18至19世紀初，阿爾汗布拉宮逐漸荒廢。這裡竟成為罪犯和小偷的聚集場所，拿破崙的軍隊也曾在此紮營，撤退時又炸燬了碉堡，僅留下Torre de los Siete Suelos 和 Torre de Agua兩座塔樓。直到1870年，這裡才被西班牙政府列為紀念性建築；爾後，在眾人的努力修復下，阿爾汗布拉宮才有今日的美麗面貌，讓世人得以重見這座精心雕琢的摩爾宮殿！

## 王宮 ◆
### 格瑪雷斯宮Comares

又被稱為納薩里耶斯宮(Palacios Nazaríes)，原是摩爾國王的起居室，更是阿爾汗布拉宮中最具藝術價值的建築。格瑪雷斯宮是王宮中最重要的地方，線條極簡和左右平衡的設計，讓它擁有最美麗的景觀。由使節廳(Salón de los Embajadores)、加冕廳、愛神木中庭(Patio de Arrayanes)組成。

愛神木中庭是從前國王召見大臣共商國事的地方，同時也是訪客晉見蘇丹王的等候處。中庭內有一長方形的水池，兩旁植滿愛神木，可從水中倒影清楚的看到格瑪雷斯塔的倒影，體會「對稱」的設計理念。

使節廳建於1334年到1354年間，象徵納斯里德王朝的偉大權力，被視為在歐洲建造的最後一座伊斯蘭教廳堂。每樣建築元素都很細緻，在入口處的拱門上貼有金箔雕飾，廳堂內佈滿複雜灰泥壁飾與阿拉伯文。而令人讚嘆的的頂棚，則代表著伊斯蘭教宇宙觀的七重天。

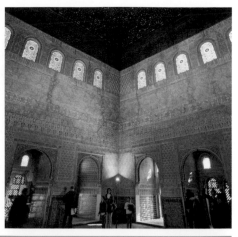

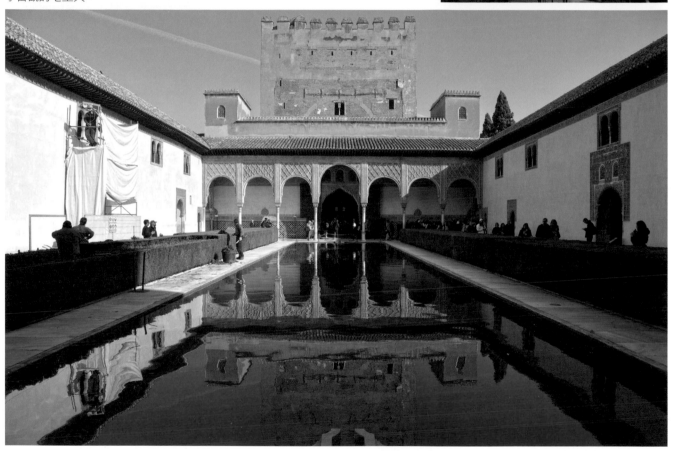

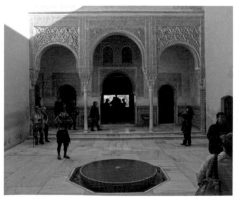

## 王宮 ◆
### 梅斯亞爾宮Mexuar

這是王宮保留下最古老的部分，被認為是摩爾皇家審判的場所，後來被天主教君王增建了禮拜堂。禱告所位在盡頭，面對著阿爾拜辛區。在北邊的牆上有4個拱形窗，上面雕刻有精細的灰泥壁飾和阿拉伯經文。梅斯亞爾中庭(Palio del Mexuar)內的牆壁原佈滿阿拉伯經文，但後又被天主教徒改成天主教的祈禱文。

423

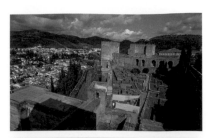

## 王宮 ◆
## 獅子中庭Patio de los Leones

獅子宮是國王的後宮，但根據歷史記載，蘇丹曾在此舉辦過政治或外交的活動。根據1362年穆罕默德五世執政時的紀錄，並沒有獅子宮的相關文件，因此這裡和周遭的建築應是後來才建的。

由124根柱子圍成的獅子中庭，中央有12隻獅子的水池。廊柱間的拱形簾幕，雕飾著精細的裝飾花紋，上方還有一排納斯里德王朝「唯一的征服者是阿拉」的格言。圍繞在獅子中庭有雙姊妹廳(Sala de las Dos Hermanas)、國王廳(Sala de Rey)和阿本瑟拉黑斯廳(Sala de los Abencerrajes)，雙姊妹廳是獅子中庭中最古老的殿堂，其頂棚由5416塊密如蜂窩的設計，光線由頂棚旁的小窗戶滲透。

國王廳被區分為5塊區域，其中有3間為廳堂，其光線來自中庭和裡面的小窗，中央的廳堂頂棚上方繪有大型的彩色畫作。至於阿本瑟拉黑斯廳傳說上演過一場血腥的鴻門宴，大權在握的阿本瑟拉黑斯家族中的所有男性幾乎在此全遭行刑殷處死於一夜之間。

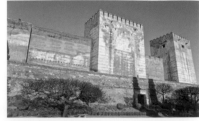

## 城堡Alcazaba

城堡建於9世紀，是最早的王宮遺跡，如今僅存城牆與一些殘石。最高點有守望塔(Torre de la Vela)，從此可觀賞內華達山脈和格拉那達的市區景色。

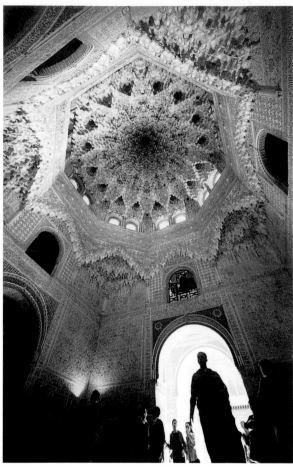

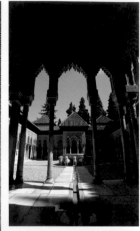

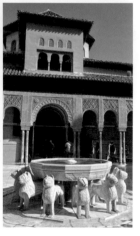

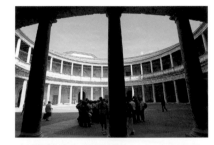

## 卡洛斯五世宮殿palacio de Carlos V

這座文藝復興宮殿是阿爾汗布拉宮內唯一在天主教徒的統治時期所建立的，是由托雷多的畫家Pedro Machuca於1527年所建造，不過迄今仍未完工。中庭被32根圓柱所包圍，分上下兩層，下層有阿爾汗布拉宮的博物館(Museo de la Alhambra)，上層則有一美術館(Museo de Bellas)。

## 軒尼洛里菲花園Generalife

軒尼洛里菲宮位在王宮的東側，主要是由數個精緻的花園和一個宮殿組成，它供國王暫時拋開政事享受片刻寧靜，因此有「高處天堂的花園」之稱。

整個花園仍維持伊斯蘭教風格的設計，像是宮殿、中庭、花園步道、水池、高大的柏樹林。宮殿中的主要中庭長池庭(Patio de la Acequia)是典型的西班牙混伊斯蘭風格的花園，被東西兩個宮殿所包圍住。隔壁的蘇塔娜中庭(Patio de la Sultana)又名「柏樹中庭」，裡面有一株年約700歲的巨柏，傳說是因為某位蘇丹抓到他的愛人蘇塔娜在此和阿本瑟拉黑斯家族的一員幽會，因而導致這個家族的男子全部被殺的慘劇。

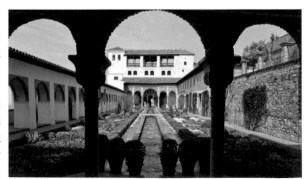

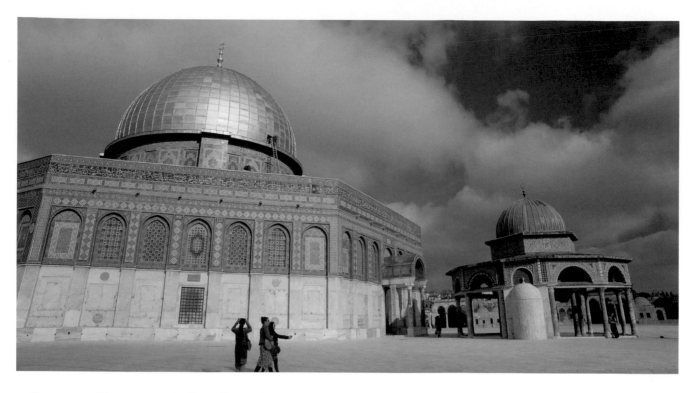

# 岩石圓頂清真寺 Dome of the Rock

🏠 | 以色列耶路撒冷老城中心

　　耶路撒冷是猶太教、基督教、伊斯蘭教三大宗教共同的聖城，巍巍城牆，層層堆疊出三千年的複雜歷史恩仇。千百年來，虔誠信徒八方而來，穿過城門，沿著朝聖之路接踵在曲折狹窄的古老巷弄，邁向屬於各自宗教的聖地，行他們一生中最神聖的一次朝拜。

　　經過重重嚴厲的安檢，來到老城中心的神殿山(Temple Mount)，鎏金圓頂、外牆綴滿藍色馬賽克和可蘭經文的岩石圓頂清真寺(Dome of the Rock)傲踞在神殿山正中央，是耶路撒冷老城最閃亮的精神地標，成列的柏樹、開闊的廣場、巨石鋪設的地面，與周邊陰暗狹窄巷弄大異其趣。

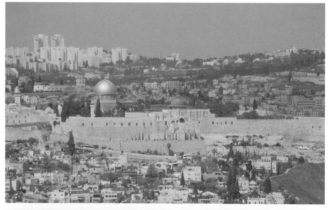

　　神殿山原本是猶太人的聖地，也就是傳說中，亞伯拉罕(Abaham)將兒子以撒(Isaac Genesis)獻祭給上帝之處，因此，所羅門王(King Solomon)早在三千年前就在此起造了猶太人的第一座聖殿，然而自從西元七世紀被穆斯林征服，並宣稱先知穆罕默德在此升天之後，神殿山便與麥加(Mecca)、麥地那(Medina)齊名，名列伊斯蘭世界三大聖地。如今，這裡由約旦管轄，猶太人被禁絕在外，空氣中傳出來的聲響，是叫拜塔的高亢誦經聲；能入內朝拜的，盡是覆頭巾、罩面紗的穆斯林。

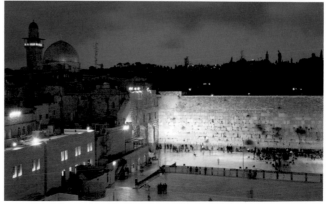

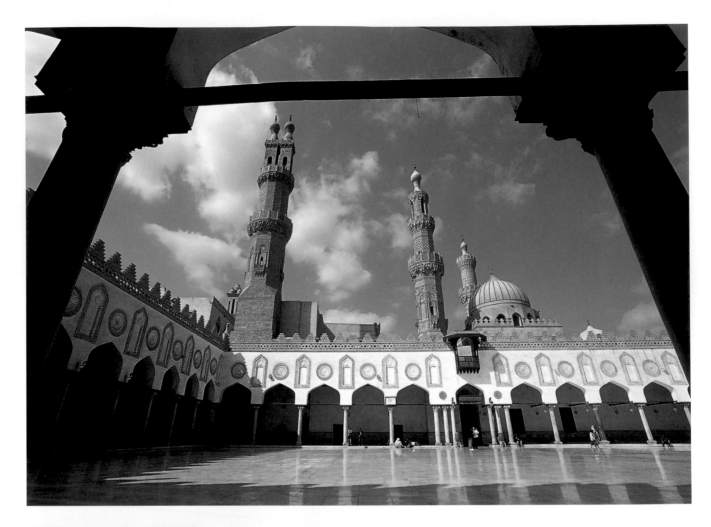

# 阿茲哈清真寺Al-Azhar Mosque

⌂ | 埃及開羅市克汗卡利利市場東南方，鄰近**Midan Hussein**廣場

伊斯蘭與埃及親密結合發生在西元7世紀，當時的阿拉伯世界在可蘭經意旨的感召下，已凝集成一股強大勢力，因而當拜占庭帝國與埃及基督徒發生猛烈的宗教紛爭時，巴格達的伊斯蘭勢力趁亂進入埃及奪取了政權。這批伊斯蘭入侵者與埃及人民維持了一段相敬如賓的日子，當時進駐埃及的為傳統的遜尼派(Sunni)，至西元10世紀末，轉由激進的什葉派(Shia)掌握政權，在這兩派剛柔並進的推動下，伊斯蘭與阿拉伯語終於成為埃及的官方語言與宗教。

伊斯蘭最具象徵性的建築物就是清真寺，它是供教徒聚集祈禱的場所，每日逢黎明、正午、下午、日落、晚間等5段時刻，寺中的Imam(或稱Muzzin)即登上宣禮塔大聲吟唱召喚教徒入寺祈禱。

埃及清真寺的建築結構大體分為兩大類，一類為四面拱廊(Riwaq)環抱著建有水池的中庭(Sahn)，聖堂及聖龕參照聖地麥加的方位設置在主拱廊的後方，另一類建築結構為四座拱形大廳(Liwan)成十字形環抱中庭，其中的一座大廳為聖堂所在。12世紀時，薩拉丁(Salah Al-Din)引進波斯的馬德拉沙(Madrasa)推展伊斯蘭教育，自此，許多清真寺增建了這項新建築。

緊鄰著開羅市克汗卡利利市場(Khan Al-Khalili)的阿茲哈清真寺，形色匆匆的觀光客和虔誠的伊斯蘭教徒都一致崇拜仰視著它，事實上，阿茲哈清真寺從落成的那一日開始，就樹立了無與倫比的地位及權威。它不僅是埃及最古老的清真寺，在伊斯蘭教義的傳承研究，也具有非常崇高的地位。

它誕生在一個充滿危機卻又希望無窮的年代，當時的埃及已臣服在伊斯蘭勢力之下，這個新興的伊斯蘭帝國

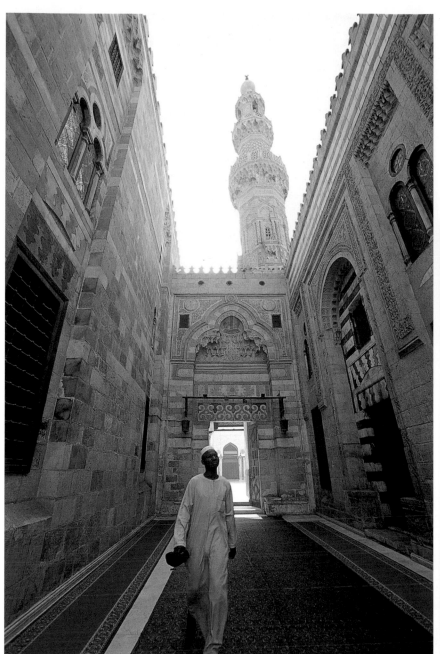

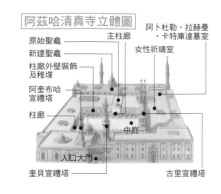

原始聖龕
新建聖龕
柱廊外壁裝飾
及稚堞
阿奎布哈
宣禮塔
柱廊
主柱廊
阿卜杜勒·拉赫曼
·卡特庫達墓室
女性祈禱室
中庭
入口大門
奎貝宣禮塔
古里宣禮塔

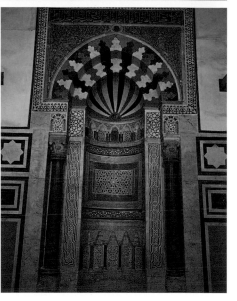

面臨的是遜尼派(Sunni)及什葉派(Shia)間的鬥爭，暗潮洶湧。969年，什葉派法第馬家族(Fatima)旗下的軍事將領Gawhar Al-Siqilli，趁伊克須德(Ikhshid)王朝陷入群龍無首之際，一舉奪得政權，結束兩派之爭。他迅速打造新城開希若(Al-Qahira)做為首府，並耗費3年建立宣揚伊斯蘭文化的阿茲哈清真寺，一流的學府、秘密的達瓦(Dawa)組織也都設在這座清真寺內。

佔地將近600平方公尺的阿茲哈清真寺，為典型的廊柱式結構，四面方整的拱門柱廊環抱著中庭，聖堂位於列有5排立柱的主柱廊，形式和伊本·圖倫清真寺相仿。今日所見的規模是歷經多次擴建整修的結果，5座宣禮塔分屬於4個時期興造是最鮮明的證據。

直到今天，阿茲哈清真寺依然維持著學術中心的崇高地位，目前大約有九萬名來自各國的學生在此攻讀神學、法律、語法學、修辭學等9門科系，附屬的圖書館約有60,000冊藏書以及15,000卷手稿。

除卻學術地位，阿茲哈清真寺還蘊藏著政治層面的象徵性，1989年，埃及總統穆巴拉克(Mubarak)攜沙烏地阿拉伯國王法赫德(Fahd)至阿茲哈清真寺祈禱一舉，即表明埃及同意重返阿拉伯組織的態度。顯然這座清真寺不僅擁有複雜的建築群，還具備了深不可測的影響力。

# 伊本圖倫清真寺 Mosque of Ibn Tulun

伊本‧圖倫清真寺落成於879年，歷史已超過一千多年，在現代華麗清真寺的環伺下，自有一股成熟的韻味，令人傾倒。

西元868年，當阿瑪德‧伊本‧圖倫(Ahmad Ibn Tulun)奉艾巴斯(阿拔斯)家族之命，自巴格達(Baghdad)前來接管埃及時，他那時是土耳其駐埃及和敘利亞總督，年僅33歲，5年後他掌握大權，組織軍隊自立為王，並打造了一座新城阿斯卡(Al-Askar)，氣象萬千的新都容納了住宅區、花園、市集、競技場，坐落在其中心的就是伊本‧圖倫清真寺。

這座清真寺是現有展現阿拔斯時期輝煌歷史的唯一建築，不同於後期清真寺大量運用石材的風氣，該清真寺以伊本‧圖倫的故鄉，也就是今日伊拉克的撒馬拉清真寺(Mosque of Samarra)為藍本，採用紅磚塗抹灰泥的素

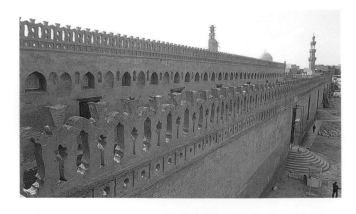

淨手法，建造這座佔地廣達2.5公頃的聖殿，顯露出不凡的氣派。這裡的中庭足以容納當時所有居民於週五禮拜，四面環抱的柱廊密刻著可蘭經，朝東的一面羅列著5排拱形柱廊，講壇及聖龕安置其中。

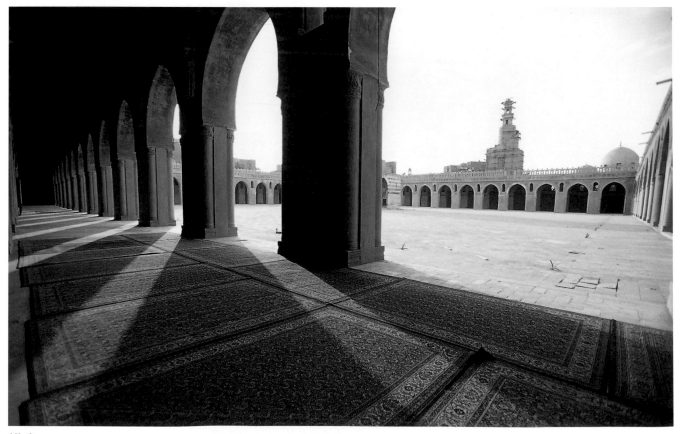

**拱廊**
拱廊的拱門造型並非渾圓，呈現罕見的尖形。

伊本圖倫清真寺立體圖

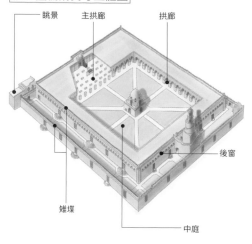

眺景　主拱廊　拱廊
眺景
後窗
雉堞
中庭

## 眺景

緊鄰的蓋爾‧安德生博物館頂樓，是眺望伊本‧圖倫清真寺的最佳地點。

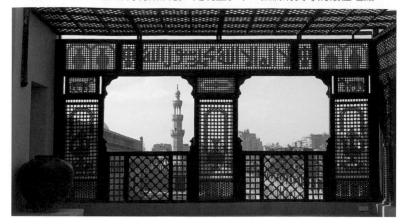

## 雉堞

　　嚴格的說，伊本‧圖倫清真寺並沒有正門，其北、南、西三面建有高牆，維持清真寺遺世獨立的安寧，三面牆面闢有19道小門供出入，牆頭頂端飾有人形雉堞，造型特殊。

## 主拱廊

東面羅列著5排拱廊，氣勢萬千。

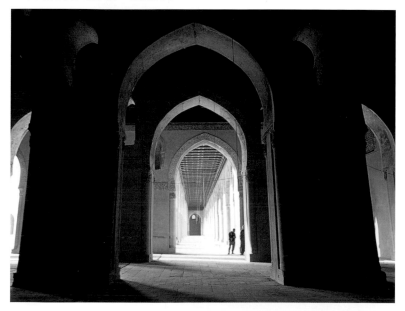

## 中庭

　　中庭面積相當遼闊，位於中央的噴泉小亭是西元13世紀重建的建築物。由中庭可望見呈螺旋外形的磚造宣禮塔，造型獨一無二。

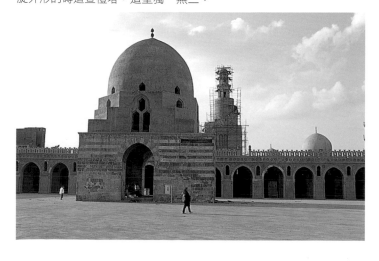

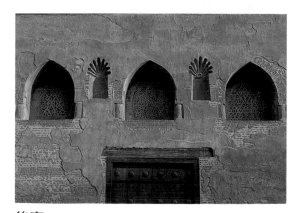

## 後窗

後牆共闢有128扇窗，每扇窗內的花式造型都不同。

# 穆罕默德‧阿里清真寺
## Mosque of Mohammed Ali

🏠 | 埃及開羅市大城堡內

　　穆罕默德‧阿里清真寺是大城堡中最醒目的建築物，穆罕默德‧阿里於1805~1848年統治埃及，他耗費了18年在城堡中建築這座清真寺供祈禱，賦予它現代化埃及的象徵意義，猶如金字塔之於古埃及一般。

　　穆罕默德‧阿里在埃及近代史上享有崇高的聲譽，他行事雖專制，但對提昇埃及現代化不遺餘力，並帶領埃及蛻變為可與鄂圖曼帝國抗衡的強國，而今日最能彰顯其榮耀的，就是宏偉的穆罕默德‧阿里清真寺。

　　清真寺竣工於1857年，建築師沿襲鄂圖曼形式打造，極具土耳其風韻，由於大量運用雪花石膏裝飾門面，因而有「雪花石膏清真寺」的暱稱，雖然其大膽造型惹來不少批評，但始終無損其無可取代的地位與價值。

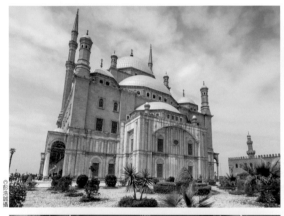

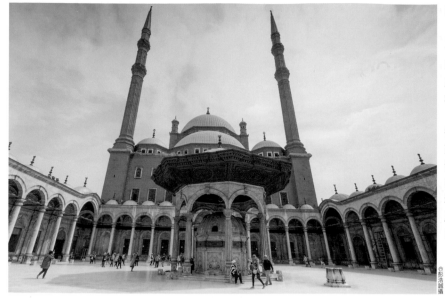

## 中庭

清真寺包含兩部分，一是寺內的祈禱室，一是室外的庭院。美輪美奐的中庭面積約3,000平方公尺，比清真寺的面積大，四面柱廊環抱，柱廊頂端覆蓋著47座小型的圓頂，相當別致。

中庭中央的水池位於玲瓏的小亭內，讓信徒進入祈禱時淨身使用。隔水池與祈禱室對望的是一座鐘塔，塔內那座鑲滿彩繪玻璃、黃銅的精緻大鐘，是法皇路易‧菲利浦(Louis Philippe)於1846年回贈埃及的禮物，以感謝埃及將路克索神殿前的方尖碑致贈法國，而那座漂流在外的方尖碑，自1836年起即矗立於巴黎協和廣場上。

## 祈禱室

遼闊、高聳而華麗的祈禱室是清真寺極為驚人的部分，4根巨大的石柱撐起圓頂，最高的中央圓頂達52公尺，平面直徑為21公尺，另外，還有4個相同大小的圓頂環繞著。中央圓頂的四個角落裝飾阿拉伯字圓盤，上方以書法字體寫下先知穆罕默德等人名號。

大拱頂下方除了寬敞的祈禱空間，還有兩座講道壇，綠色的大理石講道壇較小，位於聖堂中央的則是全埃及最大的講道壇，穆罕默德‧阿里即長眠在祈禱室東北角的大理石墳墓中。

挑高的建築結構及對開的出入口，讓這處位於燠熱開羅市區裡的清真寺顯得相當舒適，136扇窗戶令通風與採光均佳，圓頂上的彩色天窗亦讓自然光透進。

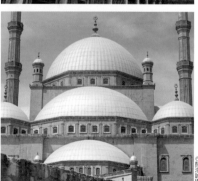

## 圓頂與宣禮塔

清真寺有兩座尖塔、一座巨大圓頂，這個造型帶有濃厚的土耳其風格，因為建築師是來自土耳其的尤瑟夫‧波斯塔克(Yousof Boshtaq)，所以，這座清真寺基本上是蘇丹阿曼清真寺與土耳其聖索菲亞大教堂的混合體。

除了巨大至極的圓頂，還有2座全埃及最高的尖塔，達82公尺，至於尖瘦造型的宣禮塔為鄂圖曼時期的代表作品。

THEME 38

# 世界偉大建築奇蹟

國家圖書館出版品預行編目資料

世界偉大建築奇蹟 / 朱月華, 墨刻編輯部
作. -- 初版. -- 臺北市: 墨刻出版: 家庭
傳媒城邦分公司發行, 2019.08
432面; 21×28公分公分. -- (Theme; 38)
ISBN 978-986-289-477-4(平裝). --

1.建築

923.8                   108012220

作者
朱月華·墨刻編輯部
攝影
墨刻攝影組
主編
朱月華
美術設計
李英娟
特約美術設計
呂昀禾·董嘉惠
封面美術設計
李英娟

發行人
何飛鵬
PCH集團生活旅遊事業總經理暨墨刻出版社長
李淑霞
總編輯
汪雨菁
行銷企畫經理
呂妙君

出版公司
墨刻出版股份有限公司
地址:台北市104民生東路二段141號9樓
電話:886-2-2500-7008  傳真:886-2-2500-7796
E-mail:mook_service@cph.com.tw
讀者服務:readerservice@cph.com.tw
墨刻讀書網:www.mook.com.tw

發行公司
英屬蓋曼群島商家庭傳媒股份有限公司城邦分公司
地址:台北市104民生東路二段141號2樓
電話:886-2-2500-7718  886-2-2500-7719
傳真:886-2-2500-1990  886-2-2500-1991
城邦讀書花園:www.cite.com.tw
劃撥:19863813
戶名:書虫股份有限公司

香港發行所
城邦(香港)出版集團有限公司
地址:香港灣仔駱克道193號東超商業中心1樓
電話:852-2508-6231
傳真:852-2578-9337

製版·印刷
凱林彩印股份有限公司

經銷商
誠品股份有限公司·聯合發行股份有限公司
金世盟實業股份有限公司

城邦書號
KX0038

定價
980元

ISBN
978-986-289-477-4
2019年8月初版

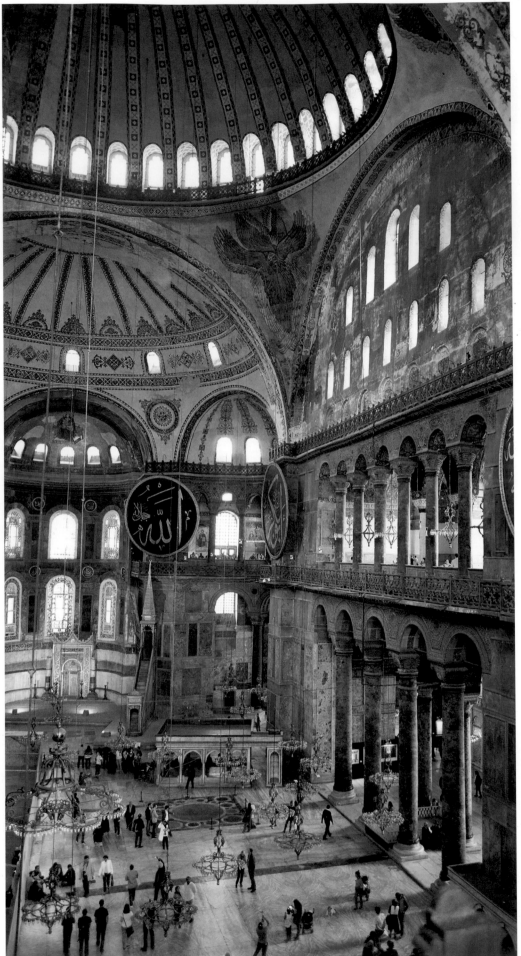